줄리언 반스의
아주 사적인 미술 산책

# 줄리언 반스의
# 아주 사적인 미술 산책

줄리언 반스 지음  공진호 옮김

# 차례

잡지사에서 기자로 일하는 친구가 몇 년 전 파리로 전출을 가서 아이를 연년생으로 둘 낳았다. 그리고 아이들이 눈앞의 것을 제대로 분간해 낼 줄 알게 되기 무섭게 루브르 미술관에 데리고 다니면서 세계의 명화들을 자상하게 가리켜 보이며 그 어린 망막에 비추어주었다. 예비 부모들 중에 그런 이들이 있듯이 그 친구도 아이들이 엄마의 배 속에 있을 때 클래식 음악을 들려주었는지는 모르겠다. 문득 그 아이들은 커서 어떤 인물이 될까 궁금해질 때가 있다. 장차 뉴욕 현대미술관을 이끌 재목이 될까? 아니면 심미안이 전혀 없는, 그래서 미술관이라면 질색하는 어른으로 자라날까?

내가 어렸을 때(그리고 그 후로도) 나의 부모님은 문화를 주입하는 일도, 만류하는 일도 없었다. 두 분 다 학교 선생님이었으며 예술은, 좀 더 정확히 말해서 예술이라는 관념은 우리 집에서 존중받는 무엇이었다. 책꽂이에는 그와 관련된 적절한 책들이 있었고 거

실에는 피아노도 있었다. 그러나 어린 시절 나는 누가 실제로 그 피아노를 치는 것을 한 번도 본 적이 없다. 어머니가 어렸을 때, 딸을 애지중지하던 외할아버지가 재주 좋고 유망한 피아니스트였던 그녀에게 사준 피아노다. 그러나 어머니는 20대 초 스크랴빈*의 어려운 곡을 배우면서 피아노를 그만두었다. 아무리 해도 그 곡을 완전하게 익히지 못하자, 이제 더는 진보하지 못할 어떤 단계에 이르렀다고 깨달은 것이다. 어머니는 어느 날 느닷없이, 최종적으로, 피아노를 그만두었다. 그래도 피아노를 버리지는 못했다. 피아노는 어머니와 함께 이사를 다녔고, 어머니를 따라 결혼, 임신과 출산, 노년, 혼자가 된 이후의 생활까지 충실하게 거쳤다. 자주 먼지를 닦아주던 그 피아노 위에는 악보가 쌓여 있었는데, 그중에는 어머니가 몇십 년 전에 포기한 스크랴빈도 있었다.

　미술품으로는 집에 세 점의 유화가 있었다. 그 가운데 두 점은 프랑스 서부 피니스테르 지역의 전원 풍경화로, 아버지 밑에서 일하던 프랑스어 보조 교사가 그린 그림이었다. '엉클 폴'로 불리던 그 보조 교사의 그림들은 어떤 면에서 우리 집 피아노와 마찬가지로 보는 이에게 그릇된 인상을 심어줄 수 있었는데, 실제의 풍경이 아닌 그림엽서를 보고 확대해서 그린 것이기 때문이었다. 그 그림엽서들은 지금도 내 책상 위에 놓여 있다(그중 한 장에는 진짜 물감이 묻어 있다). 세 번째 그림은 복도에 걸려 있었는데, 앞서 말한 그림보다는 왠지 더 진짜 같아 보였다. 금칠한 액자 속의 여성 누드 유

---

* 19세기 말에서 20세기 초에 활동한 러시아의 작곡가, 피아니스트. _옮긴이 주

그림 엽서 : 캥페를레(피니스테르주)의 꽃이 핀 다리

화. 그것은 아마도 19세기의 어느 잘 알려지지 않은 원화를 옮긴, 역시 잘 알려지지 않은 모작이었으리라. 부모님이 우리가 살던 런던 교외의 경매에 가서 구매한 것인데, 내가 그 그림을 기억하는 주된 이유는 그게 전혀 에로틱하지 않았기 때문이다. 정말 이상한 일이었다. 당시 발가벗은 여자들을 묘사한 대부분의 그림들은 나의 신체에 건강의 증거라고 여겨지는 영향을 주었건만, 그 그림은 도무지 에로틱하게 느껴지지 않았으니 말이다. 예술의 역할은 그런 것인가 싶었다. 그러니까, 엄숙미로 삶의 흥분을 제거하는 것.

그것이 예술의 목적이자 효과이리라는 증거는 더 있었다. 부모님이 매년 형과 나를 데리고 가는 따분한 아마추어 연극 공연이 그 하나고, 그분들이 라디오로 듣던 따분한 예술 토론 프로그램이 다른 하나다. 열두 살인가 열세 살 때쯤 나는 스포츠와 만화에 열중하는, 영국이 곧잘 생산해 내는 종류의 건강하고 어린 속물이었다. 나는 음치였고, 악기를 배우지 않았고, 학교에서 미술을 배운 적도 전혀 없고, 일곱 살 때 세 번째 동방박사 역으로 (대사 없이) 특별 출연을 한 뒤로는 연기를 한 적도 없다. 학교 공부의 일부로 문학을 접하고 그게 실생활과 어떤 관련이 있는지 깨달아가기 시작하긴 했어도, 문학은 주로 시험 때문에 공부해야 할 과목으로 여겨졌다.

언젠가 부모님이 나를 런던의 월리스 컬렉션 미술관에 데려간 적이 있다. 금칠한 액자와 에로틱하지 않은 누드화가 더 많이 있는 그저 그런 곳이었다. 우리는 그곳에서 가장 유명한 한 작품 앞에 한동안 서 있었다. 프란스 할스의 〈웃고 있는 기사〉였다. 우스꽝스러운 수염을 가진 남자가 뭔가를 보고 실실 웃고 있는데, 그게 왜 홍

미로운 그림인지 도무지 알 수 없었다. 아마 내셔널 갤러리에도 가 봤을 텐데 그 기억은 없다. 1964년 여름, 고등학교를 마치고 대학에 진학하기 전 파리에서 몇 주를 보내면서 비로소 나는 내 자유의지로 그림을 보기 시작했다. 루브르 미술관에도 분명히 가봤을 테지만, 정작 내게 가장 깊은 인상을 준 곳은 크고, 어둡고, 인기 없는 어떤 다른 미술관이었다. 아마 거기엔 관람객이 나뿐이라, 특정한 방식으로 반응하게 하는 모방 압력이 없기 때문이었을 것이다. 그곳은 생라자르역 근방의 귀스타브 모로 미술관이었다. 1898년 귀스타브 모로가 사망하며 프랑스 정부에 남긴 곳으로, 보아하니 그때부터—그 음침한 분위기와 지저분한 상태가—다소 억지로 유지되어온 듯했다. 위층에는 모로의 작업실이 있었는데, 천장이 높고 커다란 헛간 같은 곳이라 그가 살았을 때부터 사용되었을 시커멓고 땅딸막한 난로로는 도무지 덥혀지지 않았을 것 같았다. 어두운 조명 아래 바닥부터 천장까지 그림들로 가득 채워져 있었고, 서랍장들의 납작한 서랍들 속에 보관된 수백 장의 스케치를 관람객이 직접 열람할 수 있게 되어 있었다. 나는 그 전까지 한 번도 모로의 그림을 의식적으로 본 적이 없었고, 그에 관하여 아는 것도 전혀 없었다(그러니 플로베르의 전적인 찬탄을 받은 당대 유일의 화가였다는 사실을 알 리도 만무했다). 이국적이고, 보석투성이에, 음침하게 화려하고, 내가 해독할 수 없는 개인적 상징과 일반적 상징◆의 기묘한 혼합이 담긴 그런 작품을 어떻게 생각해야 할지 나는 알지 못했다.

◆ 개인적 상징private symbolism은 표현과, 일반적 상징public symbolism은 의사소통과 관계가 있다. _옮긴이 주

바로 그 신비성이 나의 마음을 끌었는지 모르겠다. 그리고 누가 시킨 것이 아니기 때문에 그만큼 더 모로를 찬탄했는지도 모른다. 어쨌든 확실한 것은, 내가 기억하는 한 바로 거기서 생전 처음으로, 내가 그림 앞에 소극적이고 순종적으로 서 있지 않고, 그것을 의식적으로 보고 있었다는 사실이다.

내가 모로를 좋아한 또 한 가지 이유는 그의 기묘함 때문이다. 그림을 의식적으로 보기 시작한 초기에는 변화의 힘이 있는 작품일수록 더 내 마음을 끌었다. 그뿐 아니라 나는 미술 작품이란 바로 그런 것이라고 생각했다. 실물을 취해 천부의 재능으로 신비스러운 어떤 작용을 가함으로써, 실물과 관련을 지니되 그것을 보다 더 강하고, 더 강렬하고, 되도록이면 더 이상한 다른 무언가로 변질시키는 것. 나는 옛날 화가들 중에서도 길쭉하고 흐르는 듯한 형태의 그림을 그린 엘 그레코와 틴토레토, 기상천외한 공상을 그린 보스와 브뤼헐, 상징적 구성을 그린 아르침볼도와 같은 작가들에게 마음이 끌렸다. 그리고 20세기 화가들—말하자면, 모더니즘 작가들—의 경우, 그들이 단조로운 현실을 가져다가 입방체나 조각으로, 또 내장의 소용돌이, 격렬하게 튀는 액체, 영리한 격자 모양, 수수께끼 같은 것으로 구성한 것이기만 하면 나는 그들 모두에 열광하다시피 했다. 아폴리네르가 시인(모더니즘 시인, 따라서 존경스러운)이었을 뿐 아니라 미술비평가이기도 했다는 것을 알았더라면, 나는 입체파를 가리켜 '당대의 경박함'에 대한 '고귀'하고도 '필요'한 반발이라는 그의 찬사에 찬성했을 것이다. 물론 더 광범위하고 긴 미술 역사를 보면 뒤러나 멤링이나 만테냐가 훌륭하다는 것을

알 수 있었으나 나는 주로 미술에서 사실주의는 일종의 기본 설정이라고 생각했었다.

이는 통상적인, 그리고 통상적으로 낭만적인 접근이었다. 많은 '의식적인 보기'의 과정을 거치고 나서야 나는 비로소 사실주의란 높은 고도를 모험하는 다른 예술사조의 베이스캠프에 지나지 않기는커녕, 다른 것들 못잖게 진실하기도 하고 심지어 이상할 수도 있음을—사실주의에도 선택과 구성과 상상이 있는 까닭에 그 나름대로 다른 사조들 못잖게 변화의 힘을 가질 수 있음을—알게 되었다. 나는 사람들이 어떤 화가들(가령, 라파엘전파)로부터는 졸업하고, 어떤 화가들(샤르댕)에게는 입문하고, 어떤 화가들(그뢰즈)에 대해서는 평생 한숨을 동반하는 무관심을 느끼는가 하면, 어떤 화가들(리오타르, 하메르스회이, 커샛, 발로통)은 다년간 의식하지도 못하다가 별안간 의식하게 되고, 어떤 화가들(루벤스)은 단연 위대하지만 언제나 그들에게 좀 무관심하고, 어떤 화가들(피에로, 렘브란트, 드가)에게는 우리가 몇 살을 먹든 각자에게 지속적이고 꿋꿋이 위대한 지위를 내어준다는 사실 또한 알게 되었다. 그런 다음에는—아마도 가장 느린 진전이었을 텐데—모더니즘이라고 해서 모두 전적으로 좋은 것은 아니라는 생각을, 아니 정확히는 인정을 하지 않을 수 없었다. 모더니즘에도 좋은 부분이 있는가 하면 그렇지 못한 부분이 있다고, 어쩌면 피카소는 허영심이 많은 사람일 수 있고, 미로와 클레는 고상한 체하는 사람일 수 있고, 레제는 같은 것만 반복하는 사람일 수도 있다는 식으로 말이다. 나는 결국 모더니즘에도 다른 모든 미술 운동이 그렇듯 장단점이 있고 진부화陳腐化

가 내장되어 있음을 깨닫기에 이르렀다. 모더니즘은 사실, 바로 그렇기 때문에 오히려 더 흥미로웠다.

하지만 1964년, 모더니즘은 바로 '나의' 운동이란 것을 나는 알고 있었다. 그리고 위대한 모더니즘 작가들이 일부 생존해 있다는 사실은 내게 행운이었다. 브라크는 1963년에 죽었지만, 그의 (미술과 삶의 영역에서 공히) 위대한 경쟁자인 피카소는 아직 살아 있었다. 정중한 엉너리꾼 살바도르 달리도 살아 있었고, 마그리트와 미로 또한 (그리고 자코메티와 칼더, 코코슈카도) 마찬가지였다. 주창자들이 계속 작품 활동을 하는 한, 모더니즘은 아직 미술관과 학자에게 넘겨질 수 없었다. 다른 예술 분야들도 사정은 마찬가지였다. 1964년에는 T. S. 엘리엇과 에즈라 파운드도 살아 있었다. 스트라빈스키도 살아 있어서, 나는 런던의 로열 페스티벌 홀에서 그가 콘서트의 절반을 지휘하는 것을 본 적도 있다. 그렇듯 내 인생이 그들의 인생과 (간신히) 겹친다는 의식은, 내가 작가가 될 줄 아직 몰랐기에 당시엔 충분히 인지하지 못했던 어떤 측면에서 중요한 요소였다. 어떻든, 20세기 후반에 들어서서는 어떤 예술 분야에서든 작품 활동을 시작하려면 모더니즘을 받아들여야 했다. 즉 모더니즘을 이해하고, 소화하고, 그것이 왜 그리고 어떻게 상황을 바꾸어놓았는가에 대한 답을 구하고, 모더니즘의 뒤를 잇는 잠재적 예술가로서 앞으로 어떻게 해야 할지를 결정해야 했다. 이와 다른 자기 길을 가기로 결정할 수야 있겠지만(또 그래야 하겠지만), 모더니즘을 그냥 외면하거나 그 운동이 아예 일어나지 않은 양 행세하는 것은 선택 사항이 아니었다. 게다가 1960년대에 이르렀을 땐 그다음, 그

이후의 세대가 이미 바쁘게 움직이고 있었다―포스트모더니즘이 생겼고, 이어 포스트-포스트모더니즘이, 그리고 다른 무언가가 생기더니, 급기야 호칭으로 쓸 말이 동나고 말았다. 훗날 뉴욕의 한 문학평론가는 나를 '프리-포스트모더니즘 작가'라고 불렀는데, 나는 아직도 이 명칭이 대체 무엇인지 알아보는 중이다.

당시에는 의식하지 못했지만 지금 돌이켜 보건대, 내가 모더니즘을 체계적으로 이해한―또한 즐기고, 황홀한 기분을 느꼈던―방식은 문학보다는 미술을 통해서였다. 사실주의에서 벗어나는 여정은 문학보다는 그림 분야가 더 쉬워 보였다. 우리는 미술관에 가면 눈앞에 있는 것에서 하나의 뚜렷한 이야기를 읽어낸 뒤 한 전시실에서 다음 전시실로 이동한다. 쿠르베에서 마네와 모네, 드가로, 그리고 세잔으로, 그다음엔 브라크와 피카소로―그러면 목적지에 도착한 셈이다! 반면 소설의 경우, 같은 길을 더 여러 차례 되짚어 가게 되어 더 복잡할 뿐 아니라 더 구불구불한 듯했다. 최초의 위대한 소설이라는 『돈키호테』만 해도, 그 이상한 사건과 장난기, 설화적 자의식을 보면 모던, 혹은 포스트모던, 혹은 마술적 사실주의 소설이기도 하다―세 가지가 동시에 존재하는 것이다. 마찬가지로 최초의 위대한 모더니즘 소설이라는 『율리시스』의 경우, 어째서 가장 훌륭한 부분은 일상생활을 가장 정확히 묘사하는 대목, 즉 가장 사실주의적인 부분이 되는 걸까? 새롭게 하고자 하는 욕구와 과거와의 부단한 대화, 나는 이 두 요소가 어떤 예술 분야에든 동시에 작용한다는 것을 깨닫지 못했다―아직은 그것을 보지 못했던 것이다. 모든 위대한 혁신가들은 자신들로 하여금 다른 길을 가거나

다르게 할 수 있는 기회를 준 선배 혁신가들을 우러러본다. 선배들에 대한 과장된 경의의 표시가 수식어로 흔히 쓰이는 이유다.

그러면서 동시에 진보가 일어난다. 종종 불편하지만 언제나 필요한 과정이다. 2000년, 영국 왕립 미술원이 '1900 — 기로에 선 미술'이라는 전시회를 열었다. 세기의 전환기에, 유파나 연계성이나 뒤이은 비평적 판단과는 상관없이, 사람들이 감탄하고 구매하던 것들의 대표적인 예시를 차별적으로 게시하지 않고, 큐레이터의 암시도 없이 그대로 보여주는 전시였다. 부게로와 레이턴 경이 드가와 뭉크 옆에, 생기 없는 아카데미 미술과 지루한 스토리텔링이 인상파의 경쾌한 자유 옆에, 성실하고 교훈적인 사실주의가 강렬한 표현주의 옆에, 세련된 포르노풍과 순진하리만치 무모하고 에로틱한 사색이 최신식 굵은 화법으로 신체를 실물 그대로 묘사하려 한 시도 옆에 나란히 놓였다. 그런 전시회가 1900년 당시에 열렸다면 관람객들은 그 엄청난 심미적 분쟁 앞에서 당혹과 모욕을 느꼈을 것이다. 거기에는 불화하고, 중복적이고, 양립 불가능한 현상적 실재가 있었으며, 이는 훗날 논의되어 그 선악이 가려지고, 승패가 평가되고, 잘못된 감식안은 비난을 받아 판판하게 펴져 미술 역사에 기록되었다. 가르치지 않겠다는 의도적인 취지를 통해 이 전시가 분명히 가르친 것이 하나 있다. 그것은 바로 모더니즘의 '고귀한 필요'였다.

플로베르는 한 예술형식을 다른 예술형식으로 설명한다는 것은 불가능하며, 명화는 말로 설명할 필요가 없는 것이라고 믿었다. 브라크는 우리가 그림 앞에서 아무런 말도 하지 않아야 이상적인 경

지에 도달하리라고 생각했다. 그러나 그런 경지에 이르기란 요원한 노릇이다. 우리는 뭐든 설명하고, 의견을 내고, 논쟁하기 좋아하는 구제 불능의 언어적 동물이기 때문이다. 그림 앞에 서면 저마다 다른 방식으로 재잘거린다. 프루스트는 미술관을 둘러보며 그림 속의 인물들이 실제로 누구와 닮았는가 촌평하기를 좋아했다. 아마 그것이 직접적인 심미적 대립을 능숙하게 피하는 방법이었는지도 모른다. 하지만 충격이나 설득으로 우리를 침묵 속에 빠뜨리는 그림은 드물다. 그런 그림이 있다 해도 침묵은 잠시뿐, 우리는 바로 그 침묵을 설명하고 이해하기를 원한다.

2014년, 나는 반세기 만에 다시 귀스타브 모로 미술관을 찾았다. 휑뎅그렁하고 어둡고 그림이 빽빽이 걸려 있는 것이 대체로 내가 기억 속에 떠올리던 모습 그대로였다. 그 오래된 주철 난로는 명예퇴직해서 장식품의 지위로 영락해 있었다. 모로가 그 집을 아래위 두 개의 커다란 작업실이 나선형 주철 계단으로 연결되도록 설계했다는 건 잊고 있던 사실이었다. 모로 미술관은 끈질기게 파리 관광 명소 목록의 저 아랫자리를 차지하고 있다. 모로 미술관을 다시 찾기 전, 나는 드가가 그곳을 어떻게 생각하는지 알게 되었다. 자기 이름을 건 사후의 미술관을 계획하던 드가는 라로슈푸코가街에 있는 모로 미술관을 방문하고서 그 생각을 버렸는데, 미술관을 나서며 그는 이렇게 말했다고 한다. "정말이지 불길하군. (……) 일가의 지하 납골당이라고 해도 되겠어. (……) 한곳에 꽉꽉 채워 넣은 그 모든 그림들은 무슨 동의어 사전이나 라틴어 사전 같아."

이번 방문에서 나는 청년 시절의 내가 꽁무니를 빼고 달아나지

않았다는 사실에 은근히 감탄했다. 50년이 흐르는 동안 더 많은 미술 작품을 봤으니 이번에는 모로의 작품을 더 제대로 볼 수 있으리라고 마음을 다잡았다. 그러나 내가 다시 본 것은 50년 전과 다름이 없었다. 여전한 시네마스코프 규모의 그림들, 흐릿한 테크니컬러 색조, 다름없는 그 고상함, 주제의 반복, 엄숙한 목적성이 있는 성性의 표출. (모로는 드가에게 이런 말을 한 적이 있다. "정말 무용을 그려서 그림에 활기를 불어넣겠다는 건가?" 이에 드가는 대답했다. "그러는 당신은―보석으로 그림을 새롭게 하겠다는 거요?") 일부 화법畵法―특히 이미 채색한 면에 검은색 잉크로 윤곽과 장식을 보태는 혁신적 화법―에 감탄할 수는 있었지만, 두어 시간 동안 그림을 본 뒤에도 난 여전히 더 제대로 보려 애를 쓰면서 여전히 실패하고 있었다. 귀스타브 모로의 그림에 감탄한 플로베르는 『마담 보바리』보다는 『살람보』의 플로베르였다. 내가 본 것은 현학적인 미술이었고, 그것은 여전히 현학적인 미술로 남아 있었다. 학술 연구에서 나온 것. 생명과 활기, 흥분이 장전되는 중간 단계를 거치지 않은 듯한 그것은 이제 그 자체로 학술 연구의 가치를 지닌 미술이 되어 있다. 그리고 전에는 흥미로울 정도로 이상하게 느껴졌던 것이 이제는 그리 이상하지 않았다.

내가 미술에 대해 쓰기 시작한 것은 『10½장으로 쓴 세계 역사』(1989)에서 제리코의 〈메두사호의 뗏목〉에 관한 장을 쓰면서부터였다. 그 후로 어떤 뚜렷한 기획을 따른 적은 없다. 다만 이 책의 글들을 모아 정리하는 가운데, 나는 부지불식간에 내가 1960년대에 머뭇거리며 읽기 시작했던 이야기―미술이 어떻게 낭만주의에서

사실주의를 거쳐 모더니즘에 이르렀는가에 대한 것—를 떠올리고 있었다. 그 시기—대략 1850년에서 1920년 사이—의 한복판은 제반 미술 형식에 대한 근본적인 재검토를 동반한 위대한 진리 설파의 시기로서 지금도 나를 매혹한다. 나는 여전히 이 시기로부터 배울 점이 많다고 생각한다. 어린 시절 우리 집에 걸려 있던 그 누드화의 밋밋함에 대해 내가 느꼈던 바가 옳았다면, 미술의 엄숙함에 대한 나의 추론은 틀렸다. 미술은 단순히 흥분을, 삶의 전율을 포착해 전달하는 것이 아니다. 미술은 가끔 더 큰 기능을 한다. 미술은 바로 그 전율이다.

# 1

## 제리코

재난을 미술로

*THÉODORE*

*GÉRICAULT*

THÉODORE
GÉRICAULT

# I

처음부터 불길한 징조가 보였다.

피니스테레곶을 돌아 거센 바람을 등에 지고 남쪽으로 항해하는 프리깃함을 고래 떼가 에워쌌다. 선원들은 선미루船尾樓와 뱃전 흉장으로 몰려들어 돌고래들이 9 내지 10노트의 속도로 경쾌하게 나아가는 배를 둘러싸고 빙빙 도는 능력을 보며 놀라워했다. 그런데 다들 돌고래가 노는 것을 구경하고 있던 중, 어떤 비명이 공기를 갈랐다. 선실의 급사가 뱃머리 왼쪽의 둥근 창을 통해 바다로 떨어진 것이다. 그들은 신호포를 발사하고, 구명 뗏목을 던지고, 배를 멈췄다. 그러나 이 조치들은 그 진행이 굼떴으니, 노 여섯 개짜리 보트를 내렸을 때는 이미 모든 것이 허사였다. 그들은 급사는 물론 구명 뗏목도 찾지 못했다. 급사는 열다섯 살 먹은 소년이었는데, 그를 아는 선원들은 그가 수영을 아주 잘한다고 주장했다. 그러니 틀림없이 구명 뗏목에 이르렀을 거라고 추측했다. 그랬더라도 그는 뗏목 위에서 더없이 끔찍한 고통을 겪다가 죽었을 테지만.

세네갈 탐험대는 네 척의 배로 구성되었다. 프리깃함, 코르벳함, 수송용 전함, 쌍돛대 범선, 이 배들에 올라 1816년 6월 17일 엑스 섬을 출발한 총 365명의 탐험대는 그렇게 한 사람을 잃고 남쪽으

로 항해를 이어갔다. 그리고 테네리페섬에 들러 소중한 포도주와 오렌지, 레몬, 바니언 무화과, 각종 채소 등 식량을 공급받았다. 그러던 중 그들은 이곳 주민들의 타락상을 보았다. 생크루아의 여자들은 저마다 문 앞에 서서 탐험대의 프랑스인들에게 들어왔다 가라고 졸라댔다. 종교재판소 수사들이 부부간의 광기는 분별을 잃게 하는 사탄의 선물이라고 꾸짖으면 남편들의 질투 병은 고쳐지리라 확신하면서. 사려 깊은 선객들은 그런 행동을 남국의 태양 탓으로 돌렸다. 그 힘은 자연적이고 도덕적인 속박을 약화시킨다지 않는가.

그들은 다시 테네리페를 떠나 남남서로 항해했다. 그러던 중 거센 바람과 서툰 항해 탓에 배들이 뿔뿔이 흩어지고 말았다. 혼자 떨어진 프리깃함은 북회귀선을 지나 바르바스곶을 돌았다. 착탄거리의 절반도 안 될 정도로 육지와 가까운 바다를 지나기도 했다. 암초가 산재한 바다였고, 썰물 때면 쌍돛대 범선은 인근 해역을 지나다닐 수조차 없을 터였다. 그들은 블랑코곶(이라고 그들이 생각했던 곳)을 돌고 나서야 얕은 바다에 들어왔다는 것을 깨달았다. 이제 그들은 30분마다 수심을 쟀다. 동틀 무렵, 당직 사관인 모데가 닭장 위에 올라가 위치를 측정한 뒤 배가 아르갱 암초 해역 가장자리에 있다고 판단했다. 그의 보고는 무시되었다. 바다를 모르는 사람이 보아도 물색이 바뀌었음을 알 수 있었다. 뱃전 너머로 해초가 보였고 물고기가 꽤 많이 잡혔다. 물결은 잔잔하고 날씨도 맑은데 배는 좌초하기 일보 직전이었다. 수심을 재보니 32미터, 잠시 후에는 10미터였다. 프리깃함은 바람이 불어오는 쪽으로 뱃머리를 돌렸지

만, 그러자마자 배가 기울었다. 이어 한 번 더 기울고, 또 한 번 기울더니 완전히 멈췄다. 수심은 5미터 60센티미터였다.

운 나쁘게 배가 만조 때 좌초했던 것이다. 배를 빼려 무진 애를 썼으나 풍랑이 거칠어져 헛수고만 했다. 프리깃함은 가망이 없었다. 이 배에 딸린 보트들로는 모든 인원을 태울 수 없기에 그들은 나머지 인원을 태울 뗏목을 만들기로 했다. 보트가 뗏목을 견인해서 해변까지 가기만 하면 모두 구조될 수 있으리라는 생각이었다. 훗날 선원 두 명이 증언한 바에 따르면, 그것은 나무랄 데 없는 계획이었지만 모래에 그린 것 같았고, 결국 자만심이 불어낸 호흡에 결국 흩어지고 말았다.

그들은 뗏목을 만들었다. 그것도 아주 잘 만들어 자리를 배정하고 식량을 준비했다. 이윽고 프리깃함 화물창에 물이 2미터 70센티미터나 찼는데 펌프가 더는 말을 듣지 않자 배를 버리라는 명령이 떨어졌다. 그러자 잘 짜놓았던 계획은 곧바로 무질서 속에 함몰되었다. 그들은 자리 배정을 무시하고 식량을 아무렇게나 다루었다. 아예 싣는 걸 잊어버리거나 물에 빠뜨리기도 했다. 뗏목에 탈 인원은 장교를 포함한 군인 120명, 그리고 선원 및 남성 승객 스물아홉 명에 여자 한 명까지, 총 150명이었다. 그런데 쉰 명쯤 탔을 때 뗏목이 물 밑으로 70센티미터는 족히 가라앉았다. 뗏목의 크기는 길이 20미터에 폭 7미터였다. 뗏목에 실은 밀가루 통들을 밖으로 밀어버리자 뗏목이 도로 떠올랐다. 그러나 나머지 인원이 타면서 다시 가라앉기 시작했고, 만원이 되었을 땐 1미터 깊이까지 가라앉아 있었다. 앞으로나 뒤로나 한 발자국도 옮길 수 없이 빽빽했

고, 물은 사람들의 허리께까지 올라왔다. 게다가 밀가루 통들이 물결에 밀려다니며 사람들에게 부딪쳐 왔다. 프리깃함에 남아 있던 사람들이 던져준 11킬로그램짜리 비스킷 자루는 곧바로 물에 잠겨 곤죽이 되었다.

뗏목을 책임지고 지휘하기로 했던 해군 장교는 뗏목에 오르기를 거부했다. 아침 7시, 출발 신호가 울렸다. 보트와 뗏목으로 이루어진 작은 선단이 프리깃함을 버리고 떠났다. 열일곱 명은 프리깃함을 떠나지 않겠다고 고집을 부리거나 어딘가에 숨어버렸다. 그들은 결국 배에 남아 최후를 맞았다.

네 척의 소형 보트가 뗏목을 끌기 위해 횡으로 정렬했고, 수심을 잴 중형 보트가 제일 앞에 위치했다. 그렇게 모두 제자리를 잡자 뗏목에 탄 사람들은 함성을 질렀다. "국왕 만세!" 누군가 소총 끝에 작은 흰 깃발을 매달아 쳐들었다. 그러나 뗏목에 탄 사람들이 큰 희망과 기대감에 부푼 바로 그 순간, 이 특별할 것 없는 바닷바람에 자만의 호흡이 보태졌다. 이기심 때문이었는지, 아니면 무능이나 불운, 또는 불가피함 때문이었는지, 견인 밧줄이 하나씩 놓여났다.

프리깃함을 떠난 뗏목은 10킬로미터도 채 못 가서 버려졌다. 뗏목에 있던 사람들은 포도주, 브랜디, 물, 곤죽이 된 비스킷을 조금씩 먹었다. 그들에게는 나침반도 해도도 없었다. 노도 없고 키도 없으니 뗏목을 통제하기란 불가능했다. 그리고, 사람들을 통제할 방법도 없었다. 그들은 끊임없이 밀려오는 파도에 실려 서로 이리저리 부딪쳤다. 첫날 밤, 폭풍우가 일어나 뗏목을 난폭하게 내동댕이쳤다. 사람들의 비명과 파도의 포효가 뒤섞였다. 어떤 이들은 밧줄

로 몸을 묶고 뗏목 목재와 연결해 그것을 단단히 붙들었다. 파도가 그들 모두를 사정없이 때렸다. 동이 틀 무렵엔 구슬픈 곡성이 사방에 가득했다. 사람들은 하늘을 향해 지키지 못할 서약을 바쳤다. 모두 임박한 죽음에 대비했다. 그들은 도저히 전날 밤에 겪은 일들의 진상을 축소해서 생각할 수 없었다.

폭풍우 다음 날 바다는 잔잔해서, 많은 사람들의 가슴속에 희망의 불꽃이 다시 살아났다. 그렇지만 제빵사와 두 청년은 죽음을 벗어날 길이 없다고 확신하고는 동료들에게 작별을 고한 뒤 스스로 바다를 끌어안았다. 바로 이날, 뗏목에 남은 사람들은 처음으로 정신착란을 겪기 시작했다. 어떤 이들은 육지를 보았고, 또 어떤 이들은 구조선을 보았다. 이 기만 가득한 희망들은 암초에 부딪쳐 산산조각 났고, 그들은 더 낙담했다.

그날 밤은 한층 끔찍했다. 바다는 산더미 같았고 뗏목은 끊임없이 전복될락 말락 했다. 짧은 돛대를 중심으로 몰려 있던 장교들은 한쪽에만 몰려 있는 병사들에게 반대쪽으로 가서 파도의 힘에 대항해 뗏목의 균형을 맞추라고 명했다. 일부는 살아날 가망이 없다고 확신하고 포도주 통을 깨서 술에 취함으로써 이성을 잊고 최후의 위안을 얻기로 작정했다. 일단은 생각대로 됐지만 결국 통에 낸 구멍으로 바닷물이 들어가 포도주가 손상되었다. 그렇잖아도 정신착란을 겪고 있던 자들은 곱절로 발광하여 동반 파멸의 길을 택하기로 하고, 뗏목의 나무들을 엮은 밧줄을 풀겠다고 달려들었다. 폭도들은 제지를 받았고 파도와 야음 속에서 한바탕 격전이 벌어졌다. 결국 질서가 회복되어 그 파멸의 뗏목에 한 시간쯤 정적이 흘렀

다. 그러나 자정이 되자 병사들이 다시 들고일어나 단도와 검으로 상관들을 공격했다. 무기가 없는 자들은 발광한 나머지 이빨로 상대방을 물어뜯으려 했고, 실제로 물어뜯긴 사람들이 속출했다. 사람들은 바다에 던져지거나, 두들겨 맞거나, 칼에 찔렸다. 포도주 두 통과 마지막 물통이 뗏목 밖으로 내던져졌다. 폭도들이 제압되었을 때 뗏목은 시체로 가득했다.

이 첫 번째 폭동의 와중에, 도미니크라는 한 직공이 폭도에 합세했다가 바다에 던져졌다. 직공들을 책임지던 토목 기사가 반역자의 비참한 비명을 듣고는 바닷물에 뛰어들어 머리채를 잡아 그를 건져냈다. 도미니크는 검에 맞아 머리가 찢어져 있었다. 어둠 속에서 토목 기사가 머리에 붕대를 감아주자 그는 다시 살아났다. 그리고 의식을 되찾자마자 배은망덕하게도 폭도에 합세해 다시 들고일어났다. 이번에는 운도 자비도 없었다. 그날 밤 그는 목숨을 잃었다.

불행한 생존자들은 이제 정신착란의 위협을 받았다. 몇몇은 스스로 바다에 몸을 던졌고, 몇몇은 무기력에 빠졌다. 그런가 하면 검을 빼 들고 '닭 날개'를 달라며 동료들에게 달려드는 사람도 있었다. 용감하게 도미니크라는 직공을 구했던 토목 기사가 이탈리아의 아름다운 평원을 여행하는 자신의 모습을 상상하는 것을 보고 한 장교는 이렇게 말했다. "보트들이 우리를 버린 기억이 나는군. 하지만 아무것도 두려워하지 마시오. 방금 총독에게 편지를 보냈으니 몇 시간이면 구조대가 올 것이오." 토목 기사는 정신착란의 가운데서도 차분하게 응답했다. "그처럼 신속하게 장교님의 명령을 수행할 비둘기가 있다는 말입니까?"

뗏목에는 아직 예순 명이 살아 있는데 포도주는 한 통밖에 남지 않았다. 그들은 군인들에게서 인식표를 거두어 낚싯바늘을 만들었다. 대검은 상어를 잡기 위해 날을 구부렸다. 그 후에 상어가 나타나 대검을 물었지만 주둥이를 무지막지하게 뒤틀어 대검 날을 도로 펴놓고 달아나 버렸다.

비참한 생존을 유지하기 위해서는 극단적인 방책이 필요했다. 폭동의 밤을 무사히 넘긴 그들 중 일부는 시체에 달려들어 난도질된 인육을 그대로 집어삼켰다. 비위에 덜 거슬리게끔 말려서 먹자는 장교가 한 명 있었고, 대부분의 장교들은 인육을 거부했다. 가죽혁대나 가죽 화약통, 모자의 가죽 장식을 씹는 사람들도 있었는데 별 도움은 되지 않았다. 한 선원은 자신의 배설물을 먹어보려 했지만 성공하지 못했다.

셋째 날은 고요하고 쾌청했다. 그들은 잠을 청했으나 굶주림과 목마름으로 인한 재난에 악몽이 합세할 뿐이었다. 이제 원래 인원의 절반도 남지 않게 되자 뗏목이 약간 위로 떠올랐다. 지난밤 폭동이 가져다준 뜻밖의 혜택이었다. 그래도 아직은 무릎까지 물이 찼으며, 선 채로 서로 밀착해 한 덩어리가 되어 눈을 붙일 수밖에 없었다. 넷째 날 아침, 밤새 10여 명이 죽어 있었다. 결국 그들은 굶주림에 대비해 하나만 남기고 시체들을 모두 바다에 버렸다. 그날 오후 4시, 날치 떼가 뗏목 위를 넘어가다가 일부 사람들의 손과 다리에 걸렸다. 그날 밤 그들은 날치를 손질했지만, 극심한 허기에 비해 양이 너무 적어 많은 이들이 인육으로 끼니를 보충했다. 씻고 손질한 인육은 전보다 덜 역겨웠다. 그러자 장교들도 그것을 먹기 시작

했다.

그렇게 그날부터는 모두가 인육을 먹을 수 있게 되었다. 다음 날 밤, 인육을 새로 공급받을 일이 발생했다. 첫 번째 폭동에서 중립을 지켰던 여러 명의 스페인인, 이탈리아인, 흑인이 공모하여 상관들을 뗏목 밖으로 내던질 계획을 세웠다. 그런 다음 모두의 귀중품과 소유물을 넣어 돛대에 매달아 둔 자루를 가지고 가까우리라 짐작되는 육지로 도피할 작정이었다. 다시금 참혹한 결투가 벌어졌고, 핏물이 이 파멸의 뗏목을 뒤덮었다. 세 번째 폭동이 마침내 진압되었을 때 남은 사람은 서른 명 정도밖에 되지 않았고, 뗏목은 조금 더 떠올랐다. 상처가 없는 사람은 거의 없었다. 끊임없이 물결치는 바닷물이 상처에 닿아 귀청을 찢는 듯한 비명이 울려 퍼졌다.

일곱째 날, 군인 두 명이 마지막 남은 포도주 통 뒤에 숨어 통에 구멍을 내고 대롱을 꽂아 포도주를 마시기 시작했다. 그러다 발각되었고, 그들은 공표된 규율에 따라 바다에 던져지는 운명을 맞이할 수밖에 없었다.

이제 지극히 끔찍한 결정을 내려야 할 때가 되었다. 남은 인원을 세어보니 모두 스물일곱이었다. 이 가운데 열다섯 명은 며칠 더 버틸 수 있을 것 같았다. 나머지는 큰 상처를 입어 살아남을 가망이 거의 없어 보이는 데다 대부분이 정신착란 상태였다. 죽음에 이를 때까지 제한된 식량만 축낼 게 뻔했다. 그들이 축낼 포도주만 해도 서른 내지 마흔 명 분량은 족히 될 것 같았다. 그렇다고 할당량의 절반만 주면 환자들을 서서히 죽이는 결과를 낳을 뿐이었다. 따라서, 가장 끔찍한 절망이 지배하는 논쟁 끝에, 아직 성한 열다섯 명

은 살아남을 가능성이 있는 이들의 공익을 위해 병든 동료들을 바다에 집어던지자는 의견에 합의했다. 계속되는 죽음을 보고 마음이 냉혹해진 선원 세 명과 군인 한 명이 그 결정의 집행을 담당했다. 죄 없는 자와 죄 있는 자가 분리되듯이 성한 자와 그렇지 못한 자가 분리되었다.

잔인하게 동료들을 희생시킨 뒤, 마지막 열다섯 명은 밧줄이나 나무를 자르는 데 필요할지 모를 검 한 자루만 남기고 모든 병기를 바다에 던져버렸다. 죽음을 기다리는 동안 엿새쯤 먹을 것은 남아 있었다.

그때 어떤 사소한 일이 일어났으니, 그들은 각자의 천성에 따라 이를 해석했다. 프랑스에 흔한 종류의 흰나비 한 마리가 나타나 머리 위로 날아다니다가 돛에 앉은 것이다. 굶주림에 눈이 뒤집힌 이들에게는 그것마저 한 입 거리로 보였다. 탈진해서 거의 꼼짝 못 하고 누워 있는 이들에게는 자유로이 날아다니는 그 방문객이 자기들을 우롱하는 것처럼 보이기도 했다. 그런가 하면 그 단순한 흰나비를 노아의 방주에 날아든 흰 비둘기처럼 하느님의 전령이요, 표징이라고 생각한 이들도 있었다. 그것이 신의 도구임을 인정하지 않으려 하는 회의적인 자들도, 나비는 멀리 날 수 없으므로 육지가 멀지 않음을 알고 조심스러운 희망으로 생기를 되찾았다.

그렇지만 육지는 나타나지 않았다. 이글거리는 태양 아래 맹렬한 갈증이 그들을 집어삼켰다. 그들은 결국 오줌으로 입술을 축이기 시작했다. 각자 가지고 있는 양철 컵에 오줌을 받고 물에 담갔다가 식혀서 마셨는데, 이따금 컵이 분실되었다가는 내용물이 비워

진 채 제자리로 돌아오곤 했다. 한 사람은 아무리 갈증으로 목이 타도 도저히 오줌을 삼키지 못했다. 그들 가운데 의사가 있었는데, 그는 같은 오줌이라도 어떤 사람의 오줌은 비교적 삼킬 만하다고 말했다. 그는 또 오줌을 마신 뒤의 즉각적인 효과는 다시 오줌을 생산하는 경향을 보이는 것이라고도 했다.

한 장교가 레몬을 발견하고 독차지하고자 했다. 그것을 나누어 달라고 거칠게 애걸복걸하는 동료들을 보고 그는 이기심을 부리다가는 위험하겠다고 생각했다. 마늘쪽 서른 개가 발견되기도 했는데, 이 때문에 또 분쟁이 벌어졌다. 검 한 자루를 제외한 모든 무기를 버리지 않았다면 다시금 혈투가 벌어졌으리라. 구강위생에 사용되는 증류주가 가득 든 작은 약병이 두 개 있었다. 주인이 마지못해 한두 방울씩 나누어준 증류주는 혓바닥에 짜릿한 자극을 선사하고 몇 초 동안이나마 갈증을 해소해 주었다. 어디서 난 건지 모를 백랍 조각을 입에 넣어보니 시원한 느낌이 났다. 그들은 누군가 가지고 있던 빈 장미유 병을 돌려가며 냄새를 맡기도 했다. 그 잔향이 마음을 위무해 주는 듯했다.

열째 날, 할당량의 포도주를 받은 몇 사람이 술에 취한 다음 자살하겠다는 계획을 세웠지만 주위에서 간신히 말렸다. 상어들이 뗏목 주위를 맴돌았다. 군인 몇 명이 정신착란을 일으켜 상어들이 뻔히 보이는데도 보란 듯이 물에 들어가 헤엄을 쳤다. 열다섯 명 중 여덟 명은 육지가 멀리 있지 않다고 보고, 기존 뗏목의 목재를 가지고 그리로 탈출할 또 하나의 뗏목을 만들었다. 돛대를 낮게 세우고 해먹 범포를 돛으로 삼은 폭 좁은 뗏목이었다. 그러나 그들은 시험

운행 끝에 그것이 무모한 짓임을 깨닫고 계획을 포기했다.

시련의 열셋째 날, 해가 떠올라 구름에서 완전히 벗어났다. 뗏목의 비참한 열다섯 인간이 신에게 기도를 올리고 포도주를 나누었을 때, 보병 대위가 수평선을 바라보다 어렴풋이 배를 식별하고 소리를 질러 동료들에게 그 사실을 알렸다. 모두 하느님에게 감사를 표하고 기쁨에 도취되었다. 저마다 포도주 통의 둥근 쇠테를 곧게 펴서 그 끝에 손수건을 걸었다. 한 사람은 돛대 꼭대기까지 올라가 그 작은 깃발을 흔들었다. 모두 수평선의 배를 지켜보며 그 진척을 가늠했다. 배가 시시각각 다가오고 있다는 이도 있었고, 반대쪽으로 멀어져 가는 것이라고 주장하는 이도 있었다. 반 시간가량, 그들은 희망과 불안 사이를 왕래했다. 그리고 배는 시야에서 사라졌다.

기쁨은 낙담과 비탄으로 바뀌었다. 그들은 앞서간 동료들의 운명을 부러워했다. 그러다가 잠으로 절망을 달래고자 천으로 텐트를 만들어 햇볕을 피해 누웠다. 누군가 그들의 모험담을 글로 써서 남기자고 제안했다. 그 기록에 모두 서명해서 돛대 꼭대기에 못으로 박아두면 어떤 경로로든 그들의 가족이나 정부에 전달되리라는 희망의 발로였다.

저마다 참혹한 최후를 생각하는 가운데 두 시간가량 흘렀을까, 포병 장교가 왠지 뗏목 앞쪽으로 가고 싶어 텐트 밖으로 나갔다가 약 3킬로미터 거리에 있는 아르고스호를 보았다. 그 배는 돛을 모두 펴고 뗏목을 향해 질주해 오고 있었다. 숨이 턱 막혔다. 포병 장교는 바다를 향해 두 팔을 뻗고 외쳤다. "살았다! 범선이 이리 오고 있다!" 모두 크게 기뻐했다. 부상자들도 구조선을 보고 싶어서 서

있는 사람들에게 시야가 가리지 않을 뗏목 뒤쪽으로 기어갔다. 서로가 서로를 부둥켜안았다. 구조하러 온 사람들이 프랑스인들인 것을 알자 그들의 기쁨은 배가되었다. 모두 손수건을 흔들면서 하느님에게 감사를 표했다.

아르고스호의 돛이 접히고, 배의 우현과 뗏목은 권총 사정거리를 사이에 두고 서로 마주 보았다. 생존자 열다섯 명이 아르고스호에 옮겨졌다. 그들 가운데 가장 강건한 자라도 구조되지 않았더라면 48시간을 넘기지 못하고 죽었을 것이다. 범선의 선장과 사관들의 끊임없는 보살핌 덕분에 생존자들은 생명의 불꽃을 되찾았다. 훗날 두 사람이 표류의 시련을 글로 남겼는데, 그들은 자기들이 구조된 방식은 실로 기적적이었으며, 결과적으로 하느님의 손길이 있었던 것이 명백하다는 결론을 내렸다.

프리깃함은 불길한 징조를 보며 항해를 시작했고, 그 반향 속에서 최후를 맞았다. 그 파멸의 뗏목이 프리깃함 부속 보트들의 견인을 받아 출발했을 때 메두사호에는 열일곱 명이 남아 있었다. 스스로의 선택으로 배에 남은 그들은 떠난 자들이 가져가지 않은 것과 바닷물이 침투하지 않고 남은 것이 무엇인지 곧바로 조사하기 시작했다. 곧 비스킷, 포도주, 브랜디, 베이컨 등 한동안 연명할 수 있을 만큼의 식량이 발견되었다. 동료들이 구조하러 돌아오겠다고 약속했기 때문에 처음에는 평온한 분위기가 지배적이었다. 그러나 42일이 지나도록 구조대가 오지 않자 열일곱 명 가운데 열두 명은 스스로 육지를 찾아가기로 결심했다. 마침내 이들은 튼튼한 밧줄로 남은 목재를 엮어서 또 하나의 뗏목을 만들어 타고 출발했다. 앞

서 떠난 뗏목처럼 노도 없고 항해 장비도 없었으며, 원시적인 돛 하나가 고작이었다. 그들은 약간의 식량과 얼마가 되었든 아직 남은 희망을 가지고 떠났다. 여러 날이 흐른 뒤, 자이드 왕의 백성으로 사하라사막의 연안에 사는 무어인들이 뗏목의 자취를 발견하고 이 소식을 안다르로 가져갔다. 보아하니 이 뗏목에 탔던 사람들은 아프리카 근해에 자주 출몰하는 바다 괴물의 먹이가 된 것이 틀림없었다.

그리고 마지막으로 조롱이라도 하듯이 반향의 반향이 일어났다. 마지막까지 프리깃함에 남은 다섯 명의 이야기다. 두 번째 뗏목이 떠나고 며칠 뒤, 뗏목에 타지 않겠다고 했던 선원 한 명이 마음을 바꿔 육지까지 가보겠다며 나섰다. 혼자서 뗏목을 만들지 못하자 그는 닭장을 타고 출발했다. 아마도 좌초된 날 아침에 당직 사관 모데가 프리깃함의 파멸적인 항로를 확인했을 때 올라서 있던 그 닭장이었을 것이다. 그러나 닭장이 메두사호에서 200미터도 채 못 가고 가라앉으면서 그 선원은 사망했다.

## II

재난은 어떻게 예술이 되는가?

오늘날 그 과정은 거의 자동적으로 일어난다. 원자력발전소가 폭발한다면? 1년 이내에 런던에서는 연극이 공연될 것이다. 대통령이 암살당한다면? 책이나 영화, 영화화된 책, 책으로 옮겨진 영

화가 나올 것이다. 전쟁이 일어난다면? 소설가를 전장에 보낸다. 소름 끼치는 연쇄살인 사건이 발생한다면? 시인들의 무거운 음보音步에 귀를 기울이라. 우리는 물론 이 재난이라는 것을 이해해야 한다. 재난을 이해하려면 재난을 상상할 수밖에 없다. 그래서 상상력이 만들어낸 예술이 필요하다. 하지만 우리는 또한 최소한이라도 그것을, 이 재난을, 정당화하고 용서할 필요가 있다. 이 인간적인 발광, 이 미친 자연의 행위는 왜 발생했는가? 어쨌든 그로부터 예술이 나오기는 했다. 결국 재난의 쓸모는 거기에 있는지도 모르겠다.

우리 모두가 알다시피, 그는 이 그림을 그리기에 앞서 머리를 빡빡 깎았다. 아무도 만날 수 없도록 머리를 빡빡 깎고서, 걸작을 완성할 때까지 화실에 틀어박혀 나오지 않았다. 정말일까?

1816년 6월 17일, 탐험대가 출발했다.

1816년 7월 2일 오후, 메두사호는 암초를 만났다.

1816년 7월 17일, 뗏목의 생존자들이 구조되었다.

1817년 11월, 사비니와 코레아르가 그들의 항해에 대한 이야기를 출간했다.

1818년 2월 24일, 제리코는 그림을 그리고자 캔버스를 구매했다.

1818년 6월 28일, 캔버스는 더 큰 화실로 옮겨져 다시 팽팽하게 당겨졌다.

1819년 7월, 그림이 완성되었다.

1819년 8월 28일, 살롱전 개최 사흘 전, 프랑스 국왕 루이 18세는 그 그림을 음미하고는 제리코에게 말을 전했다. 일간지 《모니퇴르 위니베르셀》에 따르면 "작품에 대한 평가이자 미술가에 대한 격려의 언급"인 그 말은 다음과 같다. "제리코, 적어도 그대가 그린 조난 사고가 그대에겐 재난이 아닌 게 확실하구려."

이 그림은 사실성을 가지고 출발한다. 제리코는 사비니와 코레아르의 이야기를 읽고 사건 기록을 수집했다. 그리고 메두사호의 재난에서 살아난 목수를 찾아내 뗏목의 축적 모형을 만들게 하고 그 위에 생존자들의 밀랍 모형을 만들어 얹었다. 주위의 공기에 죽음이 스며들도록 잘린 머리와 절개된 팔다리를 그려 화실 여기저기에 걸어두기도 했다. 누구인지 알아볼 수 있는 사비니와 코레아르, 그리고 선장의 초상화가 완성된 그림에 포함되어 있다. (재난을 재현하는 그림의 모델이 되었을 때 그들은 어떤 기분이었을까?)

제리코는 지극히 차분한 마음으로 그림을 그렸다고, 오라스 베르네의 제자인 앙투안 알퐁스 몽포르는 전한다. 제리코는 몸이나 팔을 별로 움직이지 않았기 때문에 몽포르로서는 그의 얼굴이 약간 달아오른 것을 보고 그가 집중하고 있음을 알 수 있을 뿐이었

다. 제리코는 흰 캔버스에 대략의 윤곽만 표시하고 그 위에 곧장 그림을 그렸다. 빛이 있는 한, 그는 거침없이 그림을 그려나갔다. 기술적인 면을 고려해도 그럴 필요가 있었다. 물감이 찐득찐득하고 빨리 말라서 일단 시작한 부분은 당일에 끝내야만 했던 것이다. 우리가 알다시피 그는 붉은빛을 띤 금발 머리를 빡빡 깎아버렸는데, 그것은 자신을 방해하지 말라는 표시였다. 그러나 그가 혼자 있었던 것만은 아니었다. 모델, 제자, 친구 등이 계속해서 제리코의 집에 드나들었다. 그는 그 집을 루이알렉시 자마르라는 젊은 조수와 함께 썼다. 그가 고용한 모델들 가운데는 젊은 들라크루아도 있었는데, 들라크루아는 그림에서 왼팔을 뻗고 엎드려 있는 시체의 모델이 되었다.

제리코가 그리지 않은 것부터 시작해 보자. 그는 다음과 같은 것들을 그리지 않았다.

1) 좌초한 메두사호
2) 사람들이 견인 밧줄을 풀어 뗏목을 버린 순간
3) 야음을 틈탄 폭동
4) 불가피했던 식인 행위
5) 자기방어적인 대량 살인
6) 나비의 출현
7) 생존자들이 허리, 또는 종아리, 또는 발목까지 물에 잠긴 장면
8) 구조의 순간

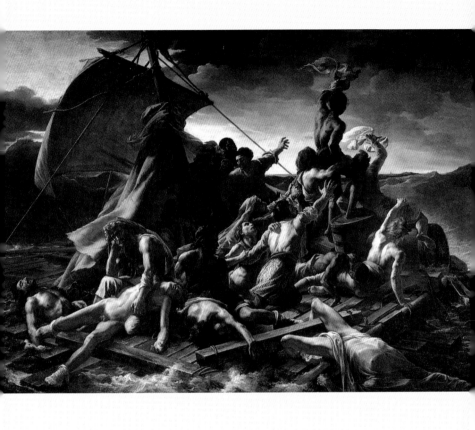

제리코, 〈메두사호의 뗏목〉

다시 말해서 제리코가 일차적으로 지양했던 것은 다음과 같다.
1) 정치적인 것 2) 상징적인 것 3) 극적인 것 4) 충격적인 것 5) 오싹한 것 6) 감상적인 것 7) 증빙서류 같은 것 8) 모호하지 않은 것.

주註

1) 메두사호는 난파선이었고, 뉴스거리였다가, 그림이 되었다. 그것은 대의명분이기도 했다. 나폴레옹 지지자들은 군주제 지지자들을 비난했다. 프리깃함 선장의 행동은 a) 왕당파 해군의 무능과 부패, b) 지체 낮은 사람들에 대한 지배계급의 만연한 냉정함을 보여준다. 국가가 배처럼 좌초한다는 비유는 너무 빤하고 어설프다.

2) 최초의 난파선 이야기의 저자이자 생존자인 사비니와 코레아르는 희생자들에게 배상금을 지급하고 사관들을 과실로 처벌해 달라고 정부에 청원했다. 사법기관이 이를 묵살하자, 그들은 책을 펴냄으로써 한층 광대한 규모의 여론이라는 법정에 호소했다. 이어 코레아르는 '난파선 메두사호에서'라는 사무실을 차리고 출판업자 겸 팸플릿 발행자로 개업했다. 우리는 견인 밧줄들이 풀리는 순간의 그림을 상상해 볼 수 있다. 누군가 휘두르는 도끼날이 햇빛에 반짝 빛나고, 한 사관이 뗏목을 등진 채 아무렇지 않게 슬쩍 매듭을 놓는…… 아주 훌륭한 그림 팸플릿이 되지 않겠는가.

3) 폭동은 제리코가 그리려고 했던 장면이다. 밤, 폭풍우, 거친 바다, 찢어진 돛, 하늘로 치켜진 검, 익사, 서로 치고받는 육탄전, 알몸들 등 그 초안들이 지금까지 남아 있다. 뭐가 문제였을까? 이류 서부 영화의 술집에서 모든 사람이 휩쓸리는 싸움—주먹을 날리고, 의

자를 부수고, 술병으로 머리를 내리치고, 무거운 부츠 차림으로 샹들리에에 매달려 빙빙 도는—의 한 장면 같아 보이리라는 게 주된 이유였을 것이다. 너무 많은 일이 벌어지니 말이다. 적게 보여줌으로써 더 많은 것을 말할 수 있다.

죄 없는 자들과 죄 있는 자들의 분리, 폭동을 일으킨 자들의 파멸 등 폭동과 관련해서 지금까지 남아 있는 밑그림들은 최후의 심판의 전통적인 밑그림들과 유사하다는 것이 일반적인 생각이다. 그런 암시, 즉 최후의 심판에 대한 암시는 그릇된 인상을 주었을 것이다. 뗏목 위에서 승리를 거둔 것은 기독교적인 덕이 아니라 힘이었으니 말이다. 그뿐 아니라 뗏목에서는 어떤 자비도 베풀어지지 않았다. 최후의 심판식으로 그 장면을 그렸더라면 그 그림은 하느님이 사관 계급의 편임을 암시했을 것이다. 당시엔 실제로 하느님이 그들 편이었을지도 모르겠지만 말이다.

4) 서양미술에서 식인 행위는 좀처럼 찾아볼 수 없다. 내숭일까? 그런 것 같지는 않다. 서양미술에 도려낸 눈알이나 자루에 담긴 머리통, 잘려서 제물로 바쳐진 유방, 할례, 십자가에 못 박힘 등에 대한 내숭은 없으니까. 더욱이 식인 행위는 이교도의 풍습이므로 그림은 그것을 효과적으로 비난하는 동시에 관객의 은밀한 흥분을 불러일으키는 데 사용될 수 있었을 것이다. 그러고 보면 그저 그림의 소재로 흔히 환영받는 것이 따로 정해져 있는 것 아닐까 싶다.

제리코는 뗏목의 식인 행위에 대한 스케치를 한 장 그렸다. 식인의 순간에 주목하는 그것은 근육질 시체의 팔꿈치를 뜯는 근육질 생존자를 보여준다. 거의 희극적이기까지 하다. 따라서 이것을 그

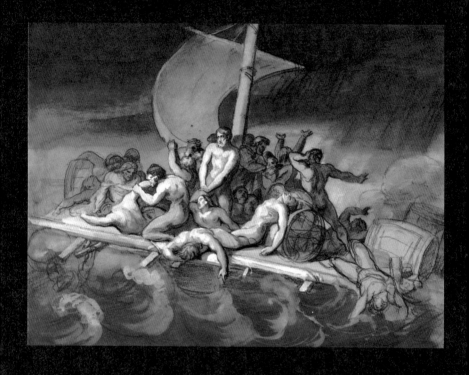

제리코, 〈메두사호 뗏목 위에서의 식인 장면〉 스케치

림으로 완성해 남겼다면 내내 그 분위기가 문제로 거론되었을 것이다.

5) 하나의 그림은 하나의 순간이다. 뗏목의 선원 셋과 군인 하나가 사람들을 바다에 던지는 장면을 그림으로 보면 우리는 어떤 생각을 할까? 희생되는 이들을 이미 죽은 사람들로 생각할까? 아니면 귀중품 때문에 살해당하는 것이라고? 만화가들은 농담의 배경 설명에 어려움이 있을 때, 상황에 맞는 표제가 적힌 광고판과 신문 판매원 장면을 활용한다. 그림의 경우, 그와 대등한 정보는 제목으로 전달되어야 할 것이다. 〈필사적인 생존자들이 식량이 부족하다는 것을 깨닫고, 살아남을 가망을 높이기 위해 비극적이지만 필요한 결정을 내려 양심의 가책에 괴로워하며 부상자들을 희생시키는, 메두사호 뗏목의 비참한 장면〉 이 정도면 그런 목적을 충족시킬 제목이 되지 않을까 싶다.

그런데 〈메두사호의 뗏목〉의 제목은 사실 〈메두사호의 뗏목〉이 아니다. 당시 살롱전의 도록에는 〈Scène de Naufrage〉, 즉 〈난파 장면〉이라고 기재되었다. 신중하게 내린 정치적 조처였을까? 그럴지도 모른다. 그렇더라도 이 제목은 관객에게 유용한 설명이 되어준다. 즉, 그림은 그림일 뿐 의견이 아니라는 것.

6) 다른 화가들이 묘사했던 것처럼 흰나비의 출현을 그린 그림을 상상하기란 어렵지 않다. 그러나 나비의 출현은 그것이 감정에 호소한다는 점에서 상당히 조야하게 생각되지 않는가? 분위기의 문제야 극복할 수 있다손 치더라도 두 가지 큰 난관이 앞을 가로막는다. 우선 그것은 실제로 있었던 일로 보이지 않을 것이다. 사실에 충실

한 재현이라고 해서 반드시 설득력이 있으리란 법은 없다. 그다음으로, 6 내지 7센티미터짜리 흰나비가 길이 20미터에 폭 7미터 크기의 뗏목에 앉아 있는 그림은 심각한 비율의 문제를 일으킬 것이다.

7) 뗏목이 물에 잠겨 있다면, 그림에서 뗏목을 보여줄 수가 없다. 그리고 뗏목에 있는 사람들은 모두 비너스 아나디오메네*가 여럿 나란히 정렬한 양 바다 위로 몸을 내민 꼴이 될 것이다. 게다가 뗏목이 보이지 않으니 형식상의 문제가 야기된다. 즉, 사람들이 드러누우면 물에 잠기니까 모두 서 있어야 하는데, 그러면 수직적인 모양들이 배열된 어색한 그림이 되는 것이다. 화가는 각별한 솜씨를 발휘해야 할 것이다. 뗏목이 좀 더 수면 위로 떠올라 그림에 넣을 수평면이 충분해지도록 사람들이 더 많이 죽기를 기다리는 편이 나으리라.

8) 아르고스호에서 내보낸 보트가 뗏목에 다가서 있고 생존자들은 팔을 뻗쳐 보트에 기어오르는 가운데 구조되는 이들과 구조하는 이들의 상태가 비참할 정도의 대조를 이룬다면, 그것은 탈진과 기쁨이 교차하는 장면으로 의심할 바 없이 정말 가슴 뭉클한 감동을 안겨줄 것이다. 강렬한 인상을 줄 수는 있겠는데, 그것은 왠지 좀…… 단순하다.

---

◆ '물에서 태어난 비너스'라는 뜻. 보티첼리 등 여러 화가들이 〈비너스 아나디오메네〉라는 제목으로 비너스의 모습을 그렸다. _옮긴이 주

여기까지가 제리코가 그리지 않은 것이다.

그렇다면 그는 무엇을 그렸는가? 그가 그린 것은 무엇처럼 보이는가? 무지의 눈으로 재구성해 보자. 자, 이제 우리는 프랑스 해군의 이야기에 대해 아무것도 모르는 채 〈난파 장면〉을 감상하는 것이다. 뗏목에서 수평선의 작은 배를 소리쳐 부르는 생존자들이 보인다(그 흰나비를 그려 넣었더라도 멀리에 있는 배보다 크지 않았으리라고 생각하지 않을 수 없다). 제일 먼저, 이 그림은 구조선을 발견한 순간을 그린 것인가 보다 하는 생각이 떠오른다. 끊임없이 해피엔드를 바라는 우리의 마음에서 나오는 생각일 수도 있고, 그들 중 일부라도 구조되지 않았다면 뗏목을 탄 이들에 대해 우리가 어찌 알 수 있겠느냐는 의식 저 한구석의 물음에서 나오는 생각일 수도 있다.

이 추정을 뒷받침하는 것은 무엇인가? 배는 수평선에 있다. 해도 그곳에서(해가 보이는 건 아니지만) 수평선을 누렇게 밝히고 있다. 이것을 해돋이라고 추정한다면, 구조선은 해와 함께 새날과 희망, 구조를 싣고 오는 중이다. 머리 위의 검은 구름은(매우 검다) 곧 걷히리라. 하지만 해넘이라면? 여명과 황혼은 혼동하기 쉽다. 만일 이것이 해넘이 장면이며, 배가 해와 함께 곧 사라지고, 조난자들은 머리 위의 구름처럼 검은 절망의 밤을 앞두고 있는 것이라면? 여기서 우리는 혼란한 마음에 뗏목이 구조선을 향하여 가고 있는지 반대로 멀어지고 있는지 보기 위해, 그리고 저 불길한 구름이 곧 걷힐지 판단하기 위해 돛을 확인해 볼 수 있을 테지만, 별로 도움이 되지 않는다. 어쨌든 그림에서 바람은 아래위가 아닌 오른쪽에

서 왼쪽으로 불고 있으며, 액자에 잘린 오른쪽의 기상 상태가 어떤지는 알 수가 없다. 그림의 해석이 확정되지 않은 가운데 세 번째 가능성이 대두된다. 그것이 해돋이일 수는 있지만, 그렇더라도 구조선은 조난자들에게 오고 있는 게 아닐 가능성이다. 그렇다면 해는 떠오르지만 그들을 위해서가 아니라는, 운명의 명백한 거절이리라.

내키지 않지만, 여기서 무지의 눈을 감고 지식의 눈을 떠본다. 〈난파 장면〉을 사비니와 코레아르의 이야기에 비추어 살펴보자. 그러면 제리코의 그림은 구조되기 직전 환호하는 조난자들을 그린 게 아니라는 사실을 분명히 알 수 있다. 그들이 구조된 상황은 다르다. 구조선은 그들이 미처 알아차리기도 전에 뗏목에서 그리 멀지 않은 곳으로부터 다가오고 있었으며, 그것을 보고 모두가 기뻐했다. 그렇다, 이 그림은 그들이 배를 처음 목격했을 때, 즉 아르고스호가 수평선에 나타나 반 시간 동안 애를 태우고는 사라졌을 때의 장면이다. 그림과 글을 비교해 보면, 우리는 제리코가 나무통 쇠테를 펴서 손수건을 매달아 들고 돛대 꼭대기로 올라간 사람을 그리지 않았음을 알 수 있다. 대신 그는 나무통 위에 올라 다른 사람에게 떠받쳐진 채 커다란 천을 흔들고 있는 사람을 그렸다. 이 차이에 대해 조금 생각해 보면 이내 그로 인한 이점을 인정할 수 있다. 사실대로 그렸다면, 그건 마치 기둥 꼭대기의 원숭이 같았을 것이다. 미술품이 되려면 좀 더 안정적인 초점과 여분의 수직 공간이 필요하다고 제리코는 생각한 것이다.

하지만 너무 서둘러 결론짓지는 말자. 다시금 성마르고 무지한

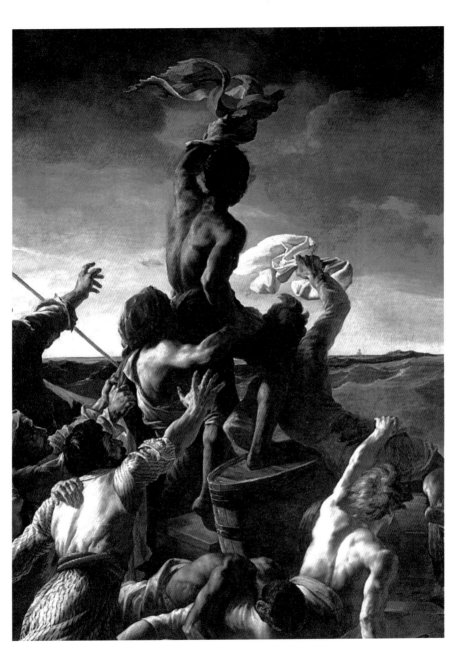

제리코, 〈메두사호의 뗏목〉 부분 장면
배를 향해 손을 흔드는 사람들

눈에 질문을 돌려보자. 날씨는 잊어버리자. 뗏목의 사람들 자체만 보면 무엇을 추론할 수 있을까? 인원수부터 세어보자. 모두 스무 명이다. 두 명은 열심히 천을 흔들고 있고, 한 명은 손으로 무엇을 열심히 가리키고 있고, 다른 두 명은 열렬히 애원하고 있고, 또 다른 한 명은 나무통 위에 올라 환호하는 사람을 뒤에서 받쳐주고 있다. 이 여섯 사람은 희망과 구조에 낙관적이다. 그다음, 이미 죽었거나 죽어가는 다섯 명이 (둘은 엎드리고, 셋은 누운 자세로) 있다. 그리고 아르고스호에 등을 돌린 채 비탄에 빠진 자세로 앉아 있는 반백의 노인이 있다. 이렇게 여섯 명은 부정적이다. 그리고 이 두 부류 사이(분위기뿐 아니라 공간까지 감안한 기준으로)에 여덟 명이 더 있다. 한 명은 애원하는 듯 마는 듯 어중간한 자세로 뒤를 받쳐주고, 세 명은 통 위에서 환호하는 사람을 이도 저도 아닌 표정으로 바라보고, 한 명은 환호하는 사람을 고통스럽게 주시하고, 옆모습을 보이는 두 명은 각각 지나간 파도와 다가오는 파도를 유심히 살피고 있다. 그리고 어둠 속, 캔버스에서 가장 많이 손상된 부분에는, 손으로 머리를 감싸고(쥐어뜯고?) 있는 희미한 사람의 형태가 있다. 여섯, 여섯, 여덟. 이 세 그룹 중 절대다수는 없다.

(스무 명이라고? 지식의 눈은 묻는다. 하지만 사비니와 코레아르에 따르면 생존자의 수는 열다섯 명뿐인데? 그러니까 그림에서 의식이 없다고밖에 볼 수 없는 그 다섯 명은 죽어 있다는 것인가? 그런 것 같다. 하지만 건강한 최후의 생존자 열다섯 명이 부상당한 동료 열두 명을 추려내어 바다에 내던지지 않았던가? 제리코는 그림의 구도 문제를 해결하기 위해 그들을 심해에서 건져 올린 것이다. 희망과 절망을 가르는 투표에서 그 죽은

자들의 표는 빼야 할까? 엄밀히 따지면 그렇지만, 그림의 분위기를 가늠하는 일이라면 얘기가 다르다.)

이렇게 해서 이 그림의 구성에 균형이 잡혔다. 여섯 명은 긍정적이고, 여섯 명은 부정적이고, 여덟 명은 이도 저도 아니다. 무지의 눈을 가졌든 지식의 눈을 가졌든, 우리는 눈을 가늘게 뜨고 그림을 천천히 훑어본다. 처음에는 그림의 두드러진 초점인 환호하는 사람을 보고, 이어 점점 시선을 거두어 왼쪽 앞부분으로 옮겨 가 비탄에 잠긴 한 인물을 본다. 유일하게 우리 쪽을 바라보는 그 사람의 무릎 위에는—우리가 이미 따져보았듯이—죽었음이 분명한 젊은이가 있다. 노인은 뗏목의 모든 살아 있는 자들에게 등을 돌리고 앉아 있다. 그의 자세는 체념과 슬픔과 절망을 드러낸다. 목을 보호하는 붉은 천과 반백의 수염으로 그가 더욱 두드러져 보인다. 다른 시기와 장르에서 흘러들었는지도 모른다. 푸생이 그린 어떤 길 잃은 노인이랄까? (터무니없는 소리라고 지식의 눈은 쏘아붙인다. 푸생이라고? 게랭이나 그로라면 몰라도. 그러면 저 죽은 '인자Son'는? 게랭과 지로데, 프뤼동의 혼합이지.) 그런데 이 '아버지Father'는 무엇을 하고 있는 것일까? a) 무릎 위에 있는 죽은 자(그의 아들? 동료?)를 애도하고 있을까? b) 구조되지 못할 것을 알아차린 것일까? c) 자기가 끌어안고 있는 사람이 죽었는데 구조된들 무슨 소용이냐는 생각에 잠긴 것일까? (여기서, 무지에는 실로 불리한 점들이 있다고 지식의 눈은 말한다. 예컨대 무지의 눈은 그림의 아버지聖父와 인자人子 상이 하나의 희석된 식인 모티프라는 것을 상상도 못 할 것이다, 그렇잖은가? 반면에 현대의 학식 있는 관객이라면 누구나 그것을 보고 단테가 묘사한 우골리노 백

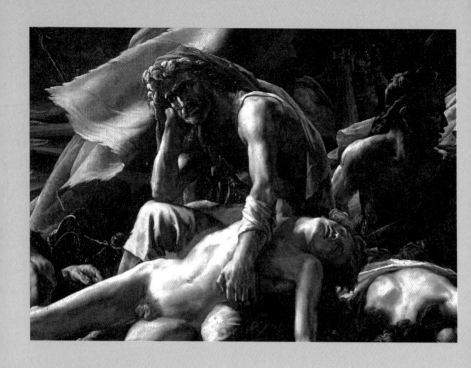

제리코, 〈메두사호의 뗏목〉 부분 장면
회색 턱수염의 남자

작을, 피사의 탑에서 자신의 죽어가는 자식들 사이에 앉아 슬퍼하는 그 모습을 떠올릴 것이 확실하다. 백작은 그 아이들을 먹었다. 이제 이해가 되는가?)

노인이 무슨 생각을 하고 있다고 판단하든, 이 그림에서 그의 존재는 환호하는 인물의 존재만큼이나 강렬하다. 이 균형으로 미루어 우리는 다음과 같은 사실을 추론할 수 있다. 먼저 이 그림은 아르고스호를 처음 목격했을 때의 중간점을 나타내고 있다. 즉, 아르고스호는 15분 전에 눈에 띄었고 시야에서 사라지기 전까지 15분이 남았다. 배가 계속 다가오고 있다고 믿는 사람도 있고, 확신하지 못한 채 상황을 지켜보는 사람도 있다. 뗏목에서 가장 현명한 사람을 포함한 몇몇은 배가 멀어져 가고 있으며 자기들이 구조되지 못하리라는 것을 안다. 이들 때문에 〈난파 장면〉은 조롱당하는 희망의 표상으로 해석된다.

1819년 당시 살롱전에 전시된 제리코의 그림을 본 사람들은 거의 예외 없이 그것이 메두사호의 생존자들에 대한 그림이고, 수평선의 배가 그들을 구조했으며(처음에는 그러지 못했지만), 세네갈 탐험대에 일어난 일이 중대한 정치 스캔들이었다는 것을 잘 알고 있었다. 그러나 오늘날 이 그림의 내력은 잊혔다. 종교는 쇠하여도 성상聖像은 남는다. 이야기는 잊혔어도 그것을 담은 회화는 여전히 사람들의 주의를 끈다(무지의 눈은 개가를 올리지만, 지식의 눈에는 괴로운 것이다). 탐험대 선단의 선장 위그 뒤루아 드 쇼마레나 그를 선장으로 임명한 정부 각료, 뗏목의 지휘관이 되기를 거부한 해군 장교, 견인 밧줄을 풀어버린 선원들, 폭동을 일으킨 군인 등, 오늘날

〈난파 장면〉을 감상할 때 우리는 좀처럼 그들에게 분노하지 않는다. (과연 역사는 우리의 동정심을 민주화한다. 군인들이 전쟁을 치른 뒤라 잔인해져 있었던 것은 아닐까? 선장은 응석받이 가정교육의 희생자가 아니었을까? 우리라고 비슷한 상황에서 영웅적으로 행동하리라 장담할 수 있을까?) 시간은 이야기를 형식과 색채와 감정으로 해체한다. 그 이야기를 알지 못하는 현대인으로서 우리는 그것을 재구축해 본다. 그럴 때 노랗게 물들어 가는 낙관적인 하늘에 표를 던질까? 혹은 비탄에 잠긴 반백의 노인에게? 아니면 두 가지 해석을 모두 믿게 될까? 우리의 눈은 분위기와 분위기, 해석과 해석 사이를 서둘러 오간다. 이것이 그림에 의도된 장치일까?

8a) 제리코는 거의 다음과 같이 그릴 뻔했다. 1818년에 그린 두 점의 유화 습작이 완성된 그림의 밑그림들과 가장 가까운데, 그것들은 다음과 같은 뚜렷한 차이를 보인다. 그들이 환호를 보내는 배는 훨씬 더 가까이 있다. 돛과 돛대를 비롯한 배의 윤곽이 보인다. 캔버스의 오른쪽 끝에 있는 배는 측면을 보이며 수평선에 막 진입해 반대쪽으로 힘든 항해를 시작한 참이다. 배는 아직 뗏목을 보지 못했음이 틀림없다. 이 스케치들은 보다 활기 있고 역동적인 인상을 준다. 뗏목의 사람들이 필사적으로 손을 흔들고 있으니 조금만 있으면 보람이 있을 것 같다. 또한 그 화폭은 시간의 한순간을 그린 것이라기보다는 미래를 향해 나아가며 이렇게 묻는 듯하다. 저 배가 뗏목을 보지 못하고 캔버스의 반대쪽으로 항해해 가서 사라질까? 그와 대조적으로 완성된 〈난파 장면〉은 그리 활동적이지 않으며,

그렇게 분명한 질문을 던지지 않는다. 그들의 신호는 헛된 것으로 보이고, 생존자들의 운명을 좌우하는 위험은 더 두렵게 느껴진다. 그들이 구조될 가망은? 바다에 보태지는 물 한 방울과도 같다.

제리코는 8개월을 작업실에서 보냈다. 그는 이때쯤 자화상을 그렸다. 거울을 마주한 화가들이 흔히 짓는 찌무룩한 표정에 다소 의심적은 눈초리로 우리를 바라보는 자화상이다. 우리는 그 불만이 우리를 향한 것이라고 상상하고 꺼림칙한 기분이 든다. 하지만 사실 그것은 주로 자화상의 모델인 자신을 향한 것이다. 제리코는 수염이 짧고, 짧게 깎은 머리에 술 달린 전통 그리스 모자를 쓰고 있다(우리는 그가 이 〈난파 장면〉을 시작하며 머리를 빡빡 깎았다는 것만 알고 있다. 그러나 8개월이면 머리가 많이 자랄 시간인데, 그사이 몇 번이나 깎아야 했을까?). 그는 당장이라도 달려들어 붓질을 할 것 같은, 〈난파 장면〉의 커다란 난파선에 올라탈 듯한, 단호하고도 맹렬한 해적 같은 인상을 준다. 그건 그렇고, 그가 사용한 붓의 크기는 뜻밖이다. 몽포르는 붓질의 폭을 보고 제리코가 상당히 커다란 붓을 사용했으리라 추측했다. 하지만 제리코의 붓은 다른 화가들 것에 비해 작았다. 그는 작은 붓에, 끈적하고 빨리 마르는 유화물감을 사용했다.

우리는 제리코가 일하는 모습을 기억해야 한다. 완성된 그림과 일련의 밑그림을 8개월이라는 기간으로 축소시켜 도식화하고자 하는 유혹은 정상적인 반응이지만, 우리는 이 유혹에 저항해야 한다. 그는 키가 큰 편이고, 강인하면서도 호리호리하며, 감탄할 만한

다리를 가졌다. 그의 다리는 그의 〈바르베리 경마〉에서 중앙의 말을 제지하는 청년의 다리에 비할 만했다. 〈난파 장면〉 캔버스 앞에 선 그는 고도의 집중력을 기울여야 했기에 절대적인 정적을 필요로 했다. 의자 다리가 끌리는 소리가 조금만 나도 시선과 붓끝을 잇는 보이지 않는 선이 끊겼다. 그는 캔버스에 윤곽만 표시하고는 다른 보조 수단 없이 곧바로 커다란 인물들을 그려나갔다. 절반 정도 진행된 그림은 흰 벽에 줄지어 걸어둔 부조 같았다.

우리는 작업실에 틀어박혀 그림을 그리는 그 모습, 때로 실수하기도 하는 그 동작을 기억해야 한다. 8개월의 최종 결과물을 보고 나면, 그 진행 과정을 알고 싶은 마음을 억누르기 어렵다. 그렇게 걸작을 본 뒤 거슬러 올라가며 폐기된 발상을, 목표에 가까운 성과를 접하게 된다. 그 폐기된 발상들이 제리코에게는 흥분과 기대감의 산물이었다. 그는 우리가 처음부터 당연한 것으로 받아들이는 것을 마지막에 가서야 보았다. 우리에게 그 결말은 필연적이지만, 그에게는 그렇지 않았다. 우리는 우연과 행운의 발견, 심지어 허세마저 있었다는 사실을 감안해야 한다. 또한 그림을 말로 설명할 수밖에 없지만 말을 잊고자 애써야 한다. 한 폭의 그림을, 1)에서 8a)에 이르는 일련의 항목들로 분류해서 말로 표현할 수 있을지 몰라도, 그것들은 느낌의 주석일 뿐임을 알아야 할 것이다. 우리는 긴장과 희로애락의 감정을 기억해야 한다. 화가는 강 하류를 향해 술술 실려 내려가 햇빛 가득한 저수지라는 완성된 그림에 도달하는 것이 아니라, 조류가 맞부딪치는 망망대해에서 항로를 잡고 나아가려 안간힘을 쓰는 것이다.

사실에 충실해야 할 의무, 물론 시작은 그렇게 한다. 그러나 일단 작업이 진행되면 예술에 대한 충실이 더 큰 의무다. 난파 사건은 그림에 묘사된 대로 일어나지 않았다. 숫자가 부정확하다. 식인 행위는 문학적 암시 하나에 축소되어 있다. 아버지와 인자의 군상은 빈약하게나마 기록의 정당성을 지니지만, 나무통을 둘러싼 군상의 경우 그런 것은 없다. 뗏목은 마치 비위 약한 군주의 공식 방문을 위해 깨끗이 청소하기라도 한 듯하다. 인육 조각들은 시야에서 제거되고 사람들의 머리칼은 새 화필처럼 매끄럽다.

그림의 완성이 가까워지자 형식의 문제가 두드러진다. 제리코는 초점을 이동시키고, 가장자리를 잘라내고, 그림을 전체적으로 조정한다. 수평선의 위치를 위아래로 조정해 본다(환호하는 인물이 수평선 아래에 위치하면 바다가 뗏목 전체를 삼키는 암담한 형국이 되며, 수평선을 뚫고 위로 올라가면 희망이 솟아오르는 것 같다). 제리코는 주위의 바다와 하늘을 잘라내고, 싫든 좋든 우리를 뗏목으로 밀어 넣는다. 조난자들과 구조선 사이의 거리를 더 멀찍이 벌려놓는다. 인물들의 위치 또한 조정한다. 한 그림에서 그렇게 많은 주요 인물들이 관객에게 등을 돌리고 있는 그림이 얼마나 있을까?

그나저나, 그들의 등 근육은 정말 멋들어지게 발달되어 있다. 이런 생각에 이르면 멋쩍은 느낌이 들겠지만, 그럴 필요는 없다. 순진한 질문이 가장 중요한 것으로 판명 나는 경우도 많다. 그러니 주저하지 말고 질문을 던지자. 생존자들은 어째서 저렇게 건강해 보일까? 제리코가 메두사호의 목수를 찾아 뗏목의 모형을 만들도록 한 일은 가상한 일인데…… 그런데…… 뗏목을 정확히 묘사하려고 그

렇게 애를 썼으면서, 왜 조난자들에 대해서는 그러지 않았을까? 제리코가 왜 환호하는 인물을 따로 수직으로 세웠는지, 왜 형식의 구성을 위해 시체들을 보충해 넣었는지는 우리도 이해할 수 있다. 하지만 어째서 모든 이들이―시체들마저―그렇게 근육이 많아 보이고, 그렇게…… 건강해 보일까? 상처나 흉터, 수척한 모습, 질병의 흔적은 다 어디로 간 것일까? 자신의 오줌을 마시고, 모자의 가죽 조각을 씹고, 동료들의 살을 먹어야 할 지경에 놓였던 사람들인데 말이다. 열다섯 명 중 다섯은 구조되고 나서도 얼마 살지 못했다. 그런데 어째서 그들은 방금 헬스클럽에서 나온 사람들 같아 보일까?

텔레비전에서 수용소를 배경으로 삼은 다큐멘터리 드라마를 보면, 무지의 눈을 가졌든 지식의 눈을 가졌든 우리의 시선은 언제나 통 넓은 바지를 입은 엑스트라들에게 끌린다. 머리는 빡빡 깎이고, 어깨는 구부정하고, 매니큐어는 지웠을지 몰라도, 그들은 어딘지 모르게 활기에 넘친다. 수용소 보초가 경멸하며 침을 뱉은 죽 그릇을 든 채 줄을 서서 기다리는 엑스트라들을 보면서, 우리는 그들이 저 화면 밖에서는 출장 요리 차량에 가서 배불리 먹으리라고 상상한다. 〈난파 장면〉은 그런 불합리가 예시된 그림일까? 다른 화가의 그림이라면 그런 질문을 던져볼 수도 있겠다. 그러나 광기와 시체와 잘린 머리를 그리는 화가 제리코라면 문제가 다르다. 황달에 걸려 얼굴이 누렇게 뜬 친구를 길에서 마주쳤을 때 그에게 정말 잘생겼다고 말한 적이 있는 제리코. 그런 화가라면 고생의 극한에 달한 육신을 피하지 않을 것이다.

그러므로 제리코가 그리지 않은 다른 무엇을 상상해 보자. 〈난파 장면〉의 배역을 수척한 사람들로 바꿔보는 것이다. 오그라든 육신, 곪은 상처, 나치 강제수용소 포로와도 같은 얼굴. 이런 세부 묘사를 보면 마음이 뭉클해지고 동정심이 일어날 것이다. 캔버스의 바닷물과 어울리게도 눈에서 짠물이 용솟음칠지 모른다. 하지만 그러면 너무 덤비는 듯한 그림이 될 것이다. 그림이 우리에게 너무 직접적으로 달려드는 것이다. 누더기 차림의 쇠퇴한 조난자들은 그 흰나비와 같은 영역의 감정을 유발한다. 앞엣것은 우리에게 손쉬운 비애감을, 뒤엣것은 손쉬운 위안을 강제한다. 이 수단을 쓰는 것은 어렵지 않다.

그러나 제리코가 추구하는 관객의 반응은 단순한 동정과 분노를 넘어서는 것이다. 그런 감정이 히치하이커처럼 도중에 잠깐 나타날 수는 있겠지만 말이다. 〈난파 장면〉은 그 화재畫材에도 불구하고 근육과 활력으로 충만하다. 뗏목 위의 인물들은 파도와도 같다. 그들의 발밑에서는, 또한 그들을 관통해서도, 바다의 에너지가 파동 친다. 제리코가 그들을 실제처럼 탈진한 모습으로 그렸다면, 그들은 형식의 도관導管이 되기보다는 찔끔대는 파도 거품에 지나지 않았을 것이다. 그는 우리의 시선을 달래거나 설득하지 않고 조류처럼 끌어당겨 환호하는 인물의 정점으로 휩쓸어 갔다가 절망하는 노인의 저점으로, 그리고 오른쪽 앞에 가로누워 진짜 조류로 떠밀리는 시체를 가로질러 실어 간다. 이 화폭이 우리의 마음속에 심오한 바닷속 같은 감정을 풀어놓고, 희망과 절망, 환희, 공포, 체념이 만나는 조류 속으로 우리를 이동시킬 수 있는 것은 그림의 인물들

이 그런 힘을 전달할 수 있을 만큼 강건하기 때문이다.

무슨 일이 일어난 것인가? 이 그림은 역사의 닻줄을 풀어 던지고 자유로워진 것이다. 그러니 더 이상 〈메두사호의 뗏목〉은커녕 〈난파 장면〉도 아니다. 우리는 그 운명의 뗏목에서 일어난 잔인한 고통을 그저 상상하기만 하는 것이 아니다. 고통받는 그들이 되기만 하는 것도 아니다. 그들이 우리가 되는 것이다. 이 그림의 비밀은 에너지의 패턴에 있다. 다시 한 번 그림을 들여다보자. 점처럼 작은 구조선으로 손을 뻗는 저들의 근육질 등을 통해 솟아오르는 격렬한 용오름을 보라. 그 모든 안간힘을 보라. 그것은 무엇을 위한 것인가? 이 그림에 주된 파도인 그 몸부림에 정해진 반응은 없다. 대부분의 인간 감정에 아무런 반응이 없는 것과 마찬가지다. 희망뿐 아니라, 모든 짐스러운 갈망, 그리고 야심과 증오와 사랑(특히 사랑)—이 같은 희로애락의 감정을 느낄 만한 대상을 만나는 일이 얼마나 드문가? 우리는 얼마나 절망하여 신호를 보내고, 하늘은 얼마나 컴컴하며, 파도는 얼마나 높은가 말이다. 우리는 모두 바다에서 길을 잃고, 파도에 쓸려 희망과 절망 사이를 오가고, 우리를 구조하러 오지 않을지도 모를 무엇을 소리쳐 부른다. 재난은 예술이 되었다. 하지만 이것은 축소의 과정이 아니다. 자유롭게 하는, 확대하는, 해명의 행위다. 재난은 예술이 되었다. 결국, 재난의 쓸모는 거기에 있다.

**〈난파 장면〉에 대한 세 가지 반응:**

a) 살롱전의 비평가들은 이 그림이 어떤 사건을 가리키는지는 알겠

지만 조난자들의 국적, 그 비극이 벌어진 지역, 그 일이 발생한 날
짜를 확인시켜 주는 내재적 증거가 없다고 불평했다. 이것은 물론
이 그림의 요점이다.

b) 1855년, 들라크루아는 그로부터 약 40년 전 〈메두사호의 뗏목〉이
윤곽을 드러내는 것을 처음 봤을 때의 감상을 이렇게 회상했다.
"그것을 보고 얼마나 깊은 감명을 받았는지 나는 그이의 작업실에
서 나와 그대로 내달아 포부르 생제르맹의 반대쪽 끝, 당시 내가 살
던 플랑슈가街의 집까지 미친 사람처럼 쉬지 않고 달려갔다."

c) 제리코는 임종 자리에서 누군가 이 그림에 대해 언급하자 이렇게
말했다. "흥, 그까짓 삽화를!"

이상으로 뗏목에서 일어난 극한 고통의 순간에 대해 알아보았
다. 제리코는 그 순간을 선택해 변형을 가하고 예술로 정당화하여,
위로 솟음과 동시에 아래로 당겨진 그림으로 변화시킨 다음, 유약
을 칠하고 액자를 씌우고 광택제를 발랐다. 그리고 그것은 유명 미
술관에 걸렸고, 그 자리에서 붙박인 채 변함없이, 항상, 우리 인간
의 조건을 조명한다. 과연 그런가? 아니다. 사람은 죽고 뗏목은 썩
기 마련, 미술품이라고 예외는 아니다. 제리코 그림의 감정 구성,
즉 희망과 절망 사이의 왕복은 물감으로 보강되어 있다. 밝게 조명
된 부분과 가장 어두운 부분이 극심한 대조를 이룬다. 어두운 부분
을 최대한 검게 표현하려고 그는 희미하게 반짝이는 어둠의 효과
를 주는 다량의 역청을 사용했다. 그러나 역청은 화학적으로 불안
정하다. 루이 18세가 이 그림을 감상했을 때부터 서서히 일어나기

시작한, 돌이킬 수 없는 부식은 불가피했다. 플로베르는 이렇게 말했다. "인간은 세상에 태어나는 순간부터 조금씩 쇠퇴하기 시작한다." 걸작은 일단 완성되고 나면 멈추지 않고 내리막길로 이동한다. 우리 시대 최고의 제리코 전문가는 그의 그림이 "이제 일부 완전히 손상되었다"는 사실을 확인했다. 나무 액자를 검사해 보면 그 안에 나무좀이 들끓고 있을지도 모를 일이다.

# 2

## 들라크루아

얼마나 낭만적인가

*E U G È N E*

*D E L A C R O I X*

1937년, 미국의 미술비평가 월터 팩은 들라크루아의 『일기』 영문판을 최초로 편집하고 번역했다. 그는 이 책의 서문에 몇십 년 전 오딜롱 르동에게 들은 이야기를 기록했다. 1861년 보르도 지방에서 올라와 유명해지기 전, 젊은 시절의 르동은 음악을 하는 형 에르네스트와 함께 파리의 무도회에 갔다. 그들은 들라크루아를 소개받았고, 도저히 말을 걸 용기는 낼 수 없었으나 무도장에서 "그의 말을 한마디도 빼놓지 않고 듣기 위해 그를 따라 이 무리에서 저 무리로" 옮겨 다녔다. 미남은 아니지만 "군주"처럼 행동하는 그가 접근하면 모든 저명인사가 입을 다물었다. 르동 형제는 들라크루아가 무도장을 떠날 때 그를 쫓아갔다.

우리는 뒤에서 그를 쫓아갔다. 그는 생각에 잠긴 듯 천천히 걷고 있었다. 그래서 우리는 방해가 되지 않으려고 얼마간 떨어져서 걸었다. 비가 온 터라, 그는 조심스러운 걸음으로 물이 고인 곳을 피했다. 그의 오랜 거주지인 센강 좌안右岸의 집에 다다르자 그는 자기도 모르게 습관적으로 이곳에 다다랐음을 깨달았는지, 다시 뒤돌아 생각에 잠긴 채 천천히 도시의 거리 이곳저곳을 거닐다 강을 건너 퓌르스텐베르그까지 갔다. 그로부터 2년 뒤 그가 죽은 곳이다.

르동 자신의 자전적 유고 문집 『나 자신에게』에도 1859년으로
기록된 그 일화가 나온다. 이론적으로야 월터 팩을 거쳐 전해지는
것보다 더 믿을 만하지만, 르동의 이야기는 좀 더 다듬은 듯한 느
낌을 준다. 두 청년은 단순히 들라크루아를 소개받지 않았다. 에르
네스트가 "직감적으로" 이 위대한 화가를 동생에게 가리켜 보인다.
두 청년은 어정어정 그에게 다가간다. 그러자,

> 들라크루아는 깜박일 때마다 샹들리에의 빛보다 더 날카롭게 돌진하
> 는 시선으로 우리를 바라보았다. 그에게서는 기품이 넘쳤다. 높이 세
> 운 칼라에 레지옹 도뇌르 훈장을 걸고 있었는데, 그는 간간이 그것을
> 내려다보았다. 오베르가 그에게 다가가 말을 걸더니, 앳된 보나파르
> 트 공주가 '미술의 거인'을 만나고 싶어 한다며 그를 그녀에게 소개해
> 주었다. 들라크루아는 이에 전율하고 웃으면서 몸을 기울여 이렇게
> 말했다. "보시다시피 그리 크지는 않습니다."

르동의 이야기에서 들라크루아는 나이 어린 청년의 상상력에
필요했던 영웅신화의 주인공이자 우리의 연민을 자아내는 평범한
인간으로 그려진다. "내가 들라크루아를 보았을 때 (……) 그는 호
랑이같이 당당했다. 그토록 긍지와 섬세함과 힘을 지니고 있었다."
그러나 동시에 그는 "어깨가 처지고 자세가 구부정"했으며 "중간
키에 마르고 신경이 날카로운 사람이었다". 파리 시내를 홀로 걸을
때는 "아주 좁은 보도의 고양이처럼 걸었다". 그리고 르동이 팩에
게 들려준 이야기에는 빠뜨린 것이 있는데, 아마도 너무 그럴싸해

서 오히려 믿기지 않는 그런 내용이기 때문인지도 모르겠다.

'Tableaux(회화)'라고 쓰여 있는 포스터가 그의 눈길을 끌었다. 그는 다가가 포스터를 읽고는 다시 몽상—아마 강박이겠지만—에 잠겨 그곳을 떠났다.

틀림없이 르동이 파티에서 사람들에게 주로 써먹었던 이야기일 것이고, 아마 다른 곳에서 다르게 변형되어 회자될지도 모르겠다. 그렇더라도 그것은 들라크루아에 대해, 그의 긍지와 자기 회의, 사회적 성공과 고독, 강렬한 존재감과 몽상에 잠긴 분위기, 명예욕과 세상을 멀리하는 성향, 고양이처럼 능란하게 파리의 거리를 돌아다니는 재주와 길을 잘못 들기도 하는 면모 등에 대해 많은 것을 말해준다. 이 낭만주의 거물의 뒤를 졸졸 따라다니는 팬은 있었을지 몰라도, 그에게 추종자는 거의 없었다. 그는 어디든 가서 재주를 부린 뒤, 이어 그곳을 떠나 혼자 축축한 거리를 돌아다녔다.

들라크루아의 『일기』는 1822년 9월 3일에 시작한다. 그때 그의 나이 스물넷이었다. 그는 먼저 간단한 선언과 매력적인 약속으로 입을 연다.

일기를 쓰겠다고 정말 자주 말해왔는데 이제 그 계획을 실행한다. 내가 가장 간절히 바라는 바는 나 자신을 위한 일기여야 함을 잊지 않는 것이다. 따라서 나는 항상 진실을 적을 것이며, 그럼으로써 정신을 수양할 것이다. 내가 심경의 변화를 일으키면 이 일기가 나를 꾸짖으리

라. 좋은 기분으로 일기를 시작한다.

이것으로 우리는 일기란 어느 정도 남에게 보이기 위해 쓰는 것이라고 생각하는 사람들이 있다는 사실을 알 수 있다. 두 번째 문장이 그 여지를 주지 않음에도 불구하고, 단락 전체는 우리에게 계속 읽으라고 손짓한다. 이것이 소설이라면 우리는 이미 이야기의 낚싯바늘에 낚인 셈이다. 일기의 저자가 실로 진실을 적는지, 심경의 변화를 일으키는지, 시작할 때의 좋은 기분이 사라지는지 어쩌는지 우리는 알고 싶고, 또 알아야만 한다. 더군다나 들라크루아는 길일을 택해 일기를 시작했다. 그로서는 과거와 미래를 모두 생각하지 않을 수 없었던 날로, 우리 역시 그 이유가 무엇인지 안다. 과거로 말하자면 그날이 그의 어머니 기일이었기 때문이고, 미래를 생각하지 않을 수 없는 것은 그즈음 프랑스 정부가 그의 그림 중 최초의 주요 작품 〈단테와 베르길리우스〉를 사서 뤽상부르 미술관에 전시했기 때문이다. 게다가 그는 한 여성 때문에 마음이 들떠 있었으니, 그녀는—그녀의 이름은 리제트인데 왠지 필연인 듯하다[*]—"청동 같은 팔, 섬세하면서도 튼튼한 외모 등 라파엘이 아주 잘 알았던 특질"을 갖춘 여자였다. 그는 파리 근교의 마을에서 돌아오는 길에 집 마당 옆 어두컴한 골목에서 처음으로 그녀와 키스를 했다. 들라크루아의 태생이 소설처럼 신비에 싸여 있는데, 하물며 그의 『일기』가 어찌 사랑과 야망에 관한 스탕달의 소설 같지 않겠는가? (들

[*] 리제트Lisette라는 이름은 '신에게 서약한 여자'에서 유래하며, 자신만만하고 강한 이미지를 준다. _옮긴이 주

라크루아는 생전에도 탈레랑♦의 친자라는 풍문이 나돌았다.)

리제트의 기대가 실망으로 마무리될 운명이었다면―그녀를 쫓아다니는 들라크루아는 이미 미래의 시점에서 그녀를 "인생의 길가에 피어 나의 기억에 남은 예쁜 꽃"으로 회상할 마음을 먹고 있었다―이 일기를 읽는 독자의 기대 또한 그럴지 모르겠다.『일기』는 19세기 미술의 중요한 기록물이지만, 우리가 기대할 만한―또는 다양한 축약판을 대충 훑어본 사람들이 가정하는―그런 종류의 문헌과는 전혀 다르다. 우선 1824년에서 1847년에 이르는 오랜 공백기가 있다. 다시 말해 일기는 들라크루아의 20대 중반에서 40대 후반으로 훌쩍 건너뛴다. 게다가 더 인상적인 부분은, 기대를 모았던 스탕달식 이야기가 끝내 드러나지 않는다는 점이다. 이 낭만주의 화가의 일생은 특별히 낭만주의적이지 않았던 모양이다. 들라크루아는 영국의 바이런을 흠모했으나 그의 정열이나 일탈은 모방하지 않았다. 1832년 그의 인생에 큰 영향을 끼친 모로코 여행 말고는 파리를 벗어난 적이 거의 없다. 많은 동료 화가들처럼 복제화로만 알던 그림들의 원화를 보러 이탈리아에 다녀온 일도 없었다. 여자관계에 성적으로 얽혀든 적은 몇 차례 있지만 이제 와서 상세히 들여다보고 기념할 만큼 대단한 연애 사건도 전무하다. 사랑은 많은 시간이 드는 일이라고 그는 생각했으며, 한때 잠시, 자신과 동등할 뿐 아니라 더 뛰어난 여자와 결혼할 헛된 꿈을 품었으나 이

♦ 환속한 가톨릭 주교이자 정치가, 외교관. 들라크루아의 아버지가 당시 생식력이 없었고, 성장한 들라크루아의 외모나 성격이 탈레랑과 많이 닮은 데다, 탈레랑이 공직에 있는 동안 그를 보위해 주었기 때문에 그러한 소문이 돌았다. _옮긴이 주

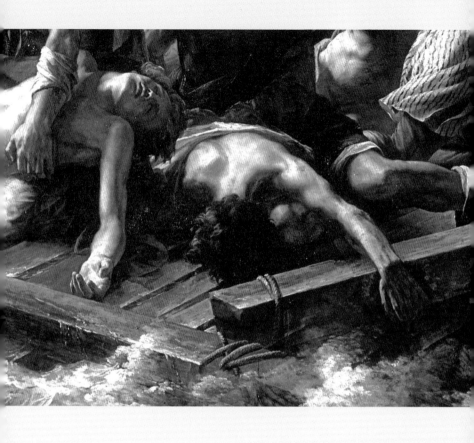

제리코, 〈메두사호의 뗏목〉 부분 장면
들라크루아가 모델을 선 엎드린 사람

읽고 "여자는 여자일 뿐, 이 여자나 저 여자나 어김없이 기본적으로 다 똑같다"는 생각에 안주했다. 들라크루아는 "우리 같은 사람들에게 운명 지어진 이 불가피한 고독"을 잘 알고 있었으며, 이는 부분적으로 그가 선택한 것이었다. 하지만 고독이 예술적인 면에서 장점이 된다는 것도 그는 알고 있었다. "혼자 있을 때 경험하는 것들은 훨씬 더 강렬하고 훨씬 더 순수하다." 그런가 하면 일기를 쓴 지 1년도 안 되어 "일기는 오랫동안 나를 괴롭힌 감정들을 달래는 방식"이라고 썼다. 그의 일기는 극기에 관한 것이었고, 극기의 목적은 좀 더 훌륭한 화가가 되는 것이었다. 현세의 리젠트들은 그 지배적인 정열에 맞서 승산이 없었다. "위대해지는 데 도움이 되는 것이라면 무엇도 게을리하지 말라." 이것은 스탕달의 조언이었다. 한편 들라크루아는 게으름은 평범함의 표시라는 볼테르의 의견을 직접 적어두기도 했다.

이 일기는 우리가 낭만주의 화가의 일기에서 기대할 법할 내용을 담고 있는 한편, 작업 일지나 여행기, 『미술 사전』편찬 계획에 따른 메모장, 비망록, 발송한 편지 기록, 명문집, 주소록 등등 여러 다양한 용도로도 쓰였다. 그 안에는 기차와 버스 시간표가 산재해 있고, 오려낸 신문 기사와 영수증도 있다. 들라크루아는 이 "사적인 글"에 대해 유언을 남기지 않았다. 1853년, 그의 친구 테오필 실베스트르에게 수기手記를 보여주고 일부 발췌해서 출판할 것을 허락하기는 했지만, 생전에(혹은 그가 불친절하게 평해놓은 사람들의 생전에) 『일기』를 출간할 마음은 없었다는 것을 우리는 알고 있다. 게다가 그의 오랜 몸종이었던 제니 르 기유는 들라크루아가 죽기 며

칠 전에 태워버리려 했던 수기를 자기가 불 속에서 건져냈다고 주장했다. 미셸 아누슈는 1932년 이후『일기』의 첫 신판에 실린 서문에서, 들라크루아의 의도를 가리켜 "극도로 모호한 것"으로 묘사한다. 그 이전의 편집자들은 우리가 일기라고 부르는 것에 최대한 근접한 무언가를 꾸미기 위해 우선순위를 두고―들라크루아가 그들에 의해 부록으로 분류된 것보다 본문을 구성하는 메모에 더 많은 관심을 두었다는 증거가 거의 없는데도―그의 기록을 취사선택했다. 아누슈는 그의 일기를 "굉장히 복잡하고, 혼성적이며, 무질서한, 미로와 같은 기록물"이라고 표현했다. 들라크루아 자신도 "분주한 와중에" 손에 잡히는 대로 아무 종이나 공책에 썼다고 시인한 바 있으니, 그러한 연유로 그 속에는 서술의 연속성은 물론 연대적 순서도 없을 터였다. 또 그는 나중에 자기가 쓴 글을 고치거나 첨언하기도 했는데, 그래서인지 어떤 경우에는 명목상의 한 날짜 아래 다수의 항목이 모여 있다. 본문은 뭉텅뭉텅 많은 부분이 일기라기보다는 들라크루아가 무척 좋아한 몽테뉴의『수상록』이나 볼테르의『철학 사전』과 비슷한 것을 쓰기 위한 초고와 같다. 월터 팩은 "거장" 들라크루아 연구에 35년을 헌신했다고 밝혔는데, 그럼에도 최초의 영문판에 "쓸모없는 페이지"를 잘라냈다는 사실을 유감스러워하거나 부끄럽게 생각하지 않았다.

나는 이 알찬 세 권짜리 프랑스어판의 독파를 시도한 사람을 거의 보지 못했다. 어떤 훌륭한 의도에서건, 이 유명한 책을 읽기 시작한 사람들의 대다수는 역사에서 영원히 잊힌 인물들에 대한 언급 속에서,

몇 장씩 이어지는 지출 내역서 속에서, (……) 무한한 색상 목록 속에서 허우적대다 포기하고 말았다. 이 거장의 조수들은 그 색상의 자료를 멋진 장식에 활용했겠지만, 여러 가지 색의 배합 비율을 알려줄 들라크루아가 옆에 없는 오늘날의 화가들에게 이는 아무짝에도 쓸모가 없다.

미셸 아누슈가 편집한 2010년판 『일기』는 그 "알찬 세 권"을 크게 확장한 증보판이다. 원고가 전체적으로 다시 검토되고, 새로운 참고 자료가 추가되는 가운데, 화려한 주석은 페이지 상단 쪽으로 본문을 높이높이 떠밀어 올리고, "영원히 잊힌 인물들"에게는 일시적인 새 생명이 주어지고, "무한한 색상 목록"은 쓸모 있는 것으로 복원되었다. 아찔할 정도로 방대한 이 편집 작업에 새로운 세대의 독자들이 허우적댈 것이니, 그들 중 누군가는 "책이 너무 길다면 그것은 치명적인 결점이다"라는 들라크루아의 1857년 일기를 인용할지도 모르겠다. 그러나 이 위압적일 정도로 완전한 증보판은 그의 신상과 의견과 자화상적인 묘사뿐 아니라, 직업상 필요한 단조롭고 힘든 작업과 과로를 포함하여 들라크루아 본인이 관심을 가졌던 모든 것에 관심을 가진 독자들의 요구를 충족시킨다. 『일기』 전집을 읽는 일은 때로 소모적일 수 있지만, 이를 통해 우리는 들라크루아가 어떤 일상을 살았는지, 그 실체에 한층 가까이 접근할 수 있다.

그런데, 실체에 가까이 가면 갈수록 들라크루아를 특정한 무엇으로 분류하기가 더 어려워진다. 그는 셰익스피어와 바이런, 월터

스콧과 괴테로부터 영감을 받은 프랑스 낭만주의 작가의 세대에 속한다. 그럼에도 그는 볼테르를 모범으로 삼고 놓지 않았다. 베를리오즈와 스탕달에 대해 동류의식을 가진 듯하면서도, 『일기』에서는 베를리오즈의 작품을 가리켜 알렉상드르 뒤마의 소설처럼 허술하고 그의 〈파우스트의 저주〉는 "완전히 엉망진창"이라며, 그 "견딜 수 없는" 작곡가를 가혹하게 평했다. 스탕달은 1824년에 그를 "틴토레토의 제자"라며 누구보다 먼저 들라크루아의 진가를 알아본 사람이지만, 그해에 들라크루아가 쓴 일기에는 "스탕달은 무례하다, 자기가 옳을 때는 오만하고 그의 말은 터무니없을 때가 많다"고 기록되어 있다. 베를리오즈와 달리, 들라크루아는 베토벤을 위대한 음악의 해방자로 받아들이지 않는다. 그를 높이, 때로는 넘치게 칭찬하기는 하지만, 그의 음악은 사람을 피곤하게 만들고 질이 고르지 않다며 차라리 "질서 정연한 시기의 평온을 발산하는" 모차르트가 더 좋다고 생각했다. 자기 자신의 분야에서 두드러지게 독창적인 많은 사람들처럼, 들라크루아도 다른 예술 분야의 새로운 형식이나 방법은 그다지 쾌히 받아들이지 않았다. 그래서 그는 본능적으로 바그너를—그의 음악을 아예 들어보지도 않고—신뢰하지 않는데, 그가 음악과 정치 분야 모두에서 "혁신"을 꾀하기 때문이다. "바그너는 자기가 진리에 도달했다고 생각한다. 관행은 필요한 법칙 위에 세워지는 것이 아니라고 여기며 음악의 관행을 상당히 심하게 억누른다." (얄궂게도 훗날 니체는 주로 부정적인 의견을 밝히면서 "들라크루아는 바그너와 같다"고 결론을 내린 바 있다.)

다른 낭만주의 화가들의 경우 예술과 인생 사이에 무난하면서

도 매끈한 연계성이 있지만, 들라크루아의 경우는 그렇지 않다. 그의 예술은 사치, 정열, 난폭, 과잉을 나타내는 반면, 그의 인생은 정열을 두려워하고 무엇보다 평온을 소중히 여기던 자기방어적인 면모를 보인다. 인간은 "언젠가는 평온이 으뜸이라는 것을 알게 되어 있다"고 그는 기대하고 믿었다. 의복 때문이 아니라 정신의 우월성이라는 면에서, 그는 댄디의 자격을 갖추고 있었다. 아니타 브루크너의 말을 빌리자면 들라크루아는 "아마도 루벤스 이래 가장 매혹적인 미술계 인사일 것이다". 그런가 하면 그는 (역시 브루크너의 말에 따르면) "깐깐하고 다소 인색한 기질"의 소유자이자 미술가적 상상력을 제외한 모든 면에서 "은둔자 내지는 금욕주의자"이기도 했다. 그는 주색을 탐하는 사람들을 싫어했고, 화류계 여성 라 파이바의 응접실에 전시된 "지독한 사치"를 의심의 눈으로 바라보았으며, 그곳에서 식사를 하면 "그다음 날 아침까지 배가 더부룩했다". 그에게 낭만주의의 낙관은 없었다. 그림의 모든 중요한 문제들이 해결을 본 16세기 이래로 미술은 "끊임없는 타락"을 거듭해 왔다고 생각한 터였다. 그는 또한 자신의 편을 들면서 "나의 의사와는 무관하게 나를 낭만주의 동인의 무리에 편입시킨" 사람들을 싫어했다. 한 아첨꾼이 들라크루아에게 "미술계의 빅토르 위고"라며 칭찬하자 그는 이렇게 쏘아붙였다. "그건 당신이 잘못 알고 있는 것이오, 선생. 나는 순수 고전주의 화가요." 들라크루아의 그림 가운데 일반인들이 가장 많이 알고 있는 것은 〈민중을 이끄는 자유의 여신〉이겠으나(오늘날 많은 사람들이 1830년이 아니라 1789년 혁명을 그린 것으로 잘못 알고 있다), 막상 그것을 그린 그의 성향은 반동적이

었다. 그는 인간이란 "비천하고 못된 동물"이며 그들의 태생적 조건은 평범함이라고 판단했다. 진리는 대중이 아니라 오직 우수한 사람들 가운데 존재한다는 것이 그의 생각이었다. 그는 농업 기계를 못마땅하게 여겼는데, 그 이유는 농부들이 너무 게을러질지도 모른다는 것이었다(그런데 르동에 따르면 들라크루아는 자신의 일과 관련해서는 "자주 쉴 것"을 원칙으로 삼았다). 그는 플로베르와 러스킨처럼 철도를 싫어했으며, 장차 세상은 "중개인 천지"가 되어서 도시는 주식과 증권이나 알아보는 전직 농부들로 들끓고, "인간은 철학자들이 살찌우는 가축 같아질 것"이라는 염세적인 생각을 품었다. 감상벽은 큰 흠이며, 인도주의는 더 큰 흠이라고도 그는 생각했다(조르주 상드를 아주 좋아했으면서도 그랬다). 종종 그를 낭만파로 보기보다는, 낭만주의와 함께 우연히 발생한 어떤 격렬한 폭발로 보는 것이 합리적으로 여겨질 때도 있다.

그는 끊임없이 놀라움을 선사한다. 그는 홀먼 헌트의 그림을 좋아했다. 페리괴의 여자들이 파리의 여자들보다 더 아름답다고 생각했다. "생각할 줄 아는 사람"과 이야기하나 "천치"와 이야기하나 똑같이 즐거울 수 있다고 주장했다. 렘브란트는 "라파엘로보다 훨씬 더 위대한 화가"라고 확신했다(이것은 당시로선 '신성모독'에 해당하는 생각이었다). 1851년 그는 사진술에 전념하는 최초의 학회인 사진제판 협회Société héliographique의 창단 멤버로, 이 새로운 예술의 방법, 그리고 그 결과로 무엇이 가능한가를 고찰한 최초의 화가 가운데 한 사람이었다. 그러나 "오늘로써 그림은 죽었다"고 생각한 사람들과는 달랐다. 그는 외젠 뒤리외의 누드 사진을 검토한

뒤 "어떤 것은 엉성하고, 여기저기 지나치게 현상되어, 그 효과가 보기에 즐겁지 않다"라고 평했다. 그러면서도 이 생생한 형적形跡을 마르칸토니오의 판화와 비교하여 말하기를, 후자가 주는 인상은 "부정확하고 매너리즘에 빠져 있으며 자연스럽지 않아 역겹고 혐오스럽다 해도 무방하다"고 했다. 들라크루아가 보기에 사진의 혜택은 그리 단순하지 않아서, 한편으론 누군가 "천재적인 사람"이 은판사진술로 "우리가 모르는 수준에 오를 수 있겠지만", 현재로서는 이 "기계 예술"이 이룬 것이라곤 "우리를 완전히 만족"시키지도 않고 "걸작의 수준을 떨어뜨리기만 했다"는 사실뿐이라고 생각했다. 하지만 그 이듬해 8월에는 뒤리외의 은판사진을 보고 그림을 그리고 있었으며, 1855년 10월 무렵에는 "그 남성 누드 사진들과 그 감탄할 만한 시, 내게 해석하는 법을 가르쳐주는 그 인체를 지칠 줄 모르고 열심히" 연구하는 등, 한때 사진에 취했던 애매한 태도는 더 이상 드러내지 않았다.

그런 열린 사고방식과 더불어 그는—예술적으로든 개인적으로든—스스로를 속박하는 상황에 큰 두려움을 갖고 있었다. 무엇보다도 남에게 속박되는 상황을 두려워했다. 제니 르 기유를 좋아하는 것까지는 스스로 허락하고 그녀의 헌신을 받았지만, 이는 그 감정이 평온하고 마음을 안정시키는 역할을 했기 때문임이 틀림없다. 그는 또한 아무런 의무도 지고 싶지 않아하면서도 예의 레지옹도뇌르 훈장을 목에 걸고 싶어했다. 프랑스의 많은 독창적인 예술가들과 마찬가지로, 줄곧 학술원의 문턱을 넘지 못하면서 거기에 소속되고자 하는 결심은 더욱 굳어졌다(1857년, 그는 여덟 번째 도전

끝에 결국 회원으로 뽑혔다). 보들레르는 그렇게 체제에 순응하는 그의 행동을 이해할 수 없었다. 들라크루아가 죽은 지 3년이 되었을 때 보들레르는 생트뵈브에게 보낸 편지에서, 자신이 들라크루아에게 "많은 젊은이들이 그를 사회에서 따돌림받는 사람이요, 반항아로 보고자 하는데" 왜 그렇게 "집요한 고집"을 부리는지 해명해 보라고 했던 일을 회상한다. 들라크루아는 다음과 같이 대답했다고 한다.

> 보들레르 씨, 만일 내 오른팔이 마비되기라도 한다면 학술원 회원이기 때문에 학교 선생이라도 될 수 있을 테고, 내게 건강에 아무런 문제가 없더라도 학술원은 내 커피와 담뱃값을 내줄 것이오.

우리가 살고 있는 시대의 예술 작위와 예술 귀족을 연상케 하는 대답이다. 그들은 짐짓 스스로를 비하하며 훈장의 주된 의미는 식당의 자리 예약이 보다 쉽다는 데 있다고 해명하지 않는가.

그와 동시에—들라크루아에게는 "그와 동시에"라는 말이 다른 많은 부분에도 적용되긴 하나—그는 "사회에서 따돌림받는 사람이자 반항아"로 비치고 싶은 마음이 별로 없었다. 보들레르는 젊은이들이 그를 그렇게 보았으면 했다. 이는 들라크루아를 끌어들이려는 보들레르와 그것을 거절하는 들라크루아 두 사람 사이의 복잡한 관계를 이루는 주요한 요소다. 다소 결벽의 느낌이 있으나 합당한 이유로 칭찬받기를 요구하는 들라크루아의 자부심 표출이기도 하다. 보들레르가 그를 가리켜 "고대와 현대를 아울러 단연코

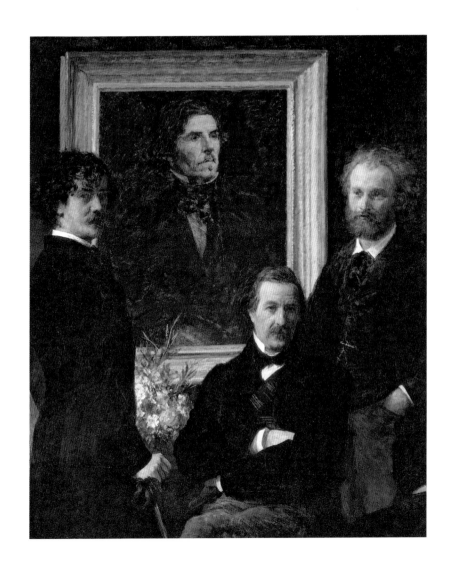

판탱라투르, 〈들라크루아에게 바치는 경의〉 부분 장면
왼쪽부터 휘슬러, 소설가 샹플뢰리, 마네

가장 독창적인 화가"라며 극구 칭찬했을지 모르지만, 그는 한편으론 브루크너가 "그의 불멸의 병적인 흔적"이라고 한 것을 들라크루아에게 짊어지우고자 했다. 들라크루아는 〈사르다나팔루스의 죽음〉이나 〈알제의 여인들〉이 보들레르 자신의 음울한 기질적 필요에 따라 제멋대로 해석되는 것을 원치 않았다. 들라크루아가 『일기』에 보들레르를 별로 언급하지 않는다는 사실은 꽤나 의미심장하며, 그나마 가장 눈에 띄는 언급도 언뜻 평범하고 실로 차분하게 여겨진다.

바크가街의 토마에게 의뢰를 받아 동양적인 옷차림으로 소파에 누워 있는 여자의 작은 초상화를 새로 그리기 시작한 참에 보들레르 씨가 왔다. 그는 도미에가 작업의 마무리와 관련해서 겪고 있는 어려움에 대해 이야기했다. 그러더니 곧 그가 존경해 마지않으며 민중의 우상이라 부르는 프루동에 대한 이야기가 이어졌다. 그의 견해는 가장 현대적이며 완전히 진보적인 노선을 걷고 있다. 그가 가고 난 뒤, 난 계속해서 그 작은 초상화를 그린 다음 〈알제의 여인들〉로 돌아갔다.

보들레르는 문학에서 예의 좁은 길 위의 고양이 같은, 완벽한 균형을 유지하는 인물에 상당한다. 미술비평가이기도 한 그는 들라크루아를 방문해 다양한 이야기를 나눈다. 보들레르는 현대적이고 진보적인 사람이지만 들라크루아는 그렇지 않다. 비평가가 간 뒤 화가는 다시 일하기 시작한다. 먼저 작은 초상화를 그린 다음, 걸작을 그린다.

월터 팩은 영어판에 그 "무한한 색상 목록"을 포함시키지 않았지만, 들라크루아는 그 색상들과 그것들의 유한한 변화에 일생을 바쳤다. 저술가 막심 뒤 캉은 『회고문집』에서 들라크루아에 대해 다음과 같이 말한다.

> 어느 날 저녁 그는 털실 타래가 수북한 바구니를 탁자에 올려놓은 뒤 그 옆에 앉아 명암에 따라 타래들을 분류하고 서로 엇갈리게 배치함으로써 놀랄 만한 색상의 효과를 만들어냈다. 그가 이런 말을 한 것도 생각이 난다. "내가 본 가장 아름다운 그림이라면 페르시아 양탄자도 있지."

19세기 프랑스 미술은 크게 색色과 선線의 다툼이었다고 말할 수 있을 것이다. 따라서 들라크루아가 학술원의 승인을 추구한 또 하나의 이유는, 언제나 미술이 고도로 정치화되어 온 사회이니만큼 그가 회원이 되면 학술원이 그의 그림에 공식적인 지지를 보내주리라 기대했기 때문이다. 19세기 초, 선은 다비드와 그의 유파를 통해 지배적인 영향력을 행사했다. 그러다 세기말에 이르러서는 인상주의를 통해 색이 득세했다. 그리고 그사이의 시기는 선을 옹호하는 무리와 색을 옹호하는 무리가 자웅을 겨루는 각축장이었다(청 코너에는 앵그르가, 홍 코너에는 들라크루아가 있었다). 물론 이 대립이 항상 고상했던 것은 아니다. 들라크루아가 루브르에 다녀간 뒤 앵그르는 비난하듯이 "유황 냄새"가 나서 환기를 시켜야겠다며 창문을 연 적이 있다. 뒤 캉은 한 은행가가 예술의 정치적인 면에

무지한 나머지 멍청하게도 두 화가를 동시에 같은 저녁 식사 자리에 초대한 이야기를 들려준다. 앵그르는 언짢은 얼굴을 하고 있다가 결국 자제력을 잃었다. 그는 커피 잔을 든 채 벽난로 앞에 있는 자신의 라이벌에게 다가가 이렇게 단언했다. "들라크루아 씨! 드로잉은 정직을 의미합니다! 드로잉은 명예를 의미합니다!" 들라크루아의 침착한 모습에 더욱 화가 치민 앵그르는 그만 자신의 셔츠와 조끼에 커피를 엎질러 버리고, 이에 모자를 집어 들고는 문을 열고 나가려다 돌아서서 이렇게 반복했다. "아무렴! 드로잉은 명예예요! 정직입니다!"

후대라는 안락한 자리에서 그들을 바라봤을 때, 우리는 두 사람모두 명예롭고 정직했으며, 가끔은 그들이 알았더라면 진저리를치거나 부정했을 정도로 서로 비슷했다고 단언해도 좋을 것이다. 그들은 둘 다 과거 거장의 작품에 기초를 두고 있으며, 역시 둘 다 "관행은 필요한 법칙 위에 세워진다"는 믿음으로 작품의 주제를 문학과 성서에서 찾았다. 들라크루아가―〈문명을 가져오는 오르페우스〉나 〈단테를 호메로스에게 소개하는 베르길리우스〉에서 〈천사와 씨름하는 야곱〉과 〈신전에서 쫓겨나는 헬리오도로스〉에 이르기까지―창작 생활 전반에 걸쳐 그린 공공건물의 벽화와 천장화를 보면, 제목이 암시하는 바를 감안하지 않더라도 이 두 라이벌이서로 다른 길을 걸었을 뿐 사실은 서로 비슷한 진리와 선언에 다가가고 있었음을 알 수 있다. 하지만 당시 그들의 다툼은 필수적이고도 필사적인 것이었던 듯하다. 색에 직접적인 매력―활력, 운동감, 열정, 생기―이 있다면, 전술적으로는 불리한 점도 존재한다. 들라

들라크루아, 〈흐트러진 침대〉

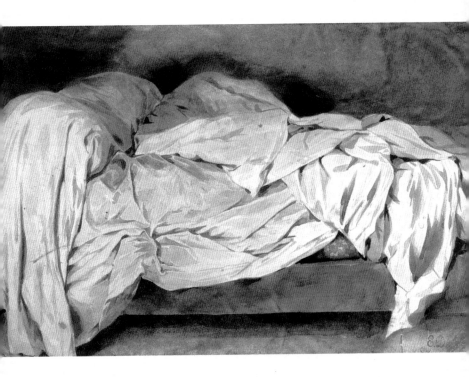

크루아의 『일기』를 보면 1857년 1월 4일에 다음과 같이 비꼬는 내용이 기록되어 있다.

색을 잘 다루는 화가라는 칭호는 장점이라기보다는 장애가 된다. (……) 무슨 말이냐면, 색을 잘 다루는 화가는 열등한 것과 이른바 그림의 세속적인 면에만 매달리는 한편 훌륭한 드로잉화의 경우 따분한 색을 보태면 더 훌륭해지니, 결국 색의 주요 기능은 색이 줄 수 있는 위신이 없어도 아무 상관 없는 더 숭고한 속성으로부터 주의를 돌리는 데 있다는 것이다.

반면에 『미술 사전』을 위한 메모장을 보면, 그는 색의 "우월성" 또는 "절묘함"은 그것이 상상력에 미치는 영향에서 나온다는 점에 주목한다. 들라크루아의 그림에서는 색이 앞장선다. 머리가 선과 화재畵材의 문제에 초점을 맞추기도 전에 색이 먼저 눈과 가슴을 끈다. 19세기 말, 오딜롱 르동은 색이 득세한 듯한 시점(큐비즘이 선의 우위를 탈환하기 전)에서 과거를 되돌아보며, "표현이 풍부한 색, 도덕적인 색이라고 불러도 좋을 색, 즉 참된 길을 찾아가는" 들라크루아에 대한 글을 썼다. 르동에 따르면, 이는 말하자면 판돈을 추가로 올리는 격이다. "베네치아, 파르마, 베로나는 물질적인 면에서만 색을 보았다. 들라크루아는 정신적인 색을 건드린다. 이것이 그의 일생의 작품이요, 그러한 자격으로 그는 사후의 명성을 요구한다."

예순다섯의 나이로 죽음의 자리에 누웠을 때 들라크루아는 여전히 자신의 머릿속에 40년 치 분량의 작품이 남아 있다는 사실을

한탄했다. 사후의 명성에 관해 말하자면, 그는 사후 100년 뒤에 돌아와 자신이 어떻게 평가되는가 알아보고 싶다는 소망을 여러 차례 밝힌 바 있다. 그가 이 욕구를 뒤 캉에게 말했을 때, 뒤 캉이 자제하고 입 밖에 내지 않았던 진심은 다음과 같다. "후세는 당신을 티에폴로와 주브네 사이에 놓을 것이오." 그가 속으로 삼킨 이 말은 들라크루아가 그렇게 오랜 세월에 걸쳐 극복하고자 노력한 당대의 심미안과 평가에 대해 많은 것을 말해준다.

# 3

# 쿠르베

그렇다기보다는 이렇다

*G U S T A V E*

*C O U R B E T*

GUSTAVE COURBET

1991년, 프랑슈콩테주州 오르낭에 있는 쿠르베 미술관에서 앙드레 마송 전시회가 열렸다. '에로틱'한 그림들이라지만 대체로 혐오감을 주는 것들이었다. 유치하고, 경박하고, 대개가 아주 저속했다. 남성의 잠재의식을 끌그물로 훑으면 아마 틀림없이 죽은 개와 녹슨 고문 기구를 건질 수 있으리라, 그런 생각이 떠오르는 전시였다. 그러나 인내하며 힘겹게 발걸음을 옮겨 미술관을 다 돌아본 사람들에게는 맨 마지막에 뜻밖의 보상이 기다리고 있었다. 좀처럼 보기 힘든 〈세상의 기원〉◆이 별다른 안내도 없이 외따로 떨어진 곳에 걸려 있었던 것이다. 다리를 벌린 여자를 가슴부터 넓적다리 중간까지 보여주는 이 누드화는 터키 외교관 칼릴 베이의 의뢰를 받아 그린 것으로, 당시에는 자크 라캉의 전원 저택에 소장되어 있었다. 〈세상의 기원〉이 세상에 나오고 100년 이상의 세월이 흐르는 동안 수많은 춘화와 포르노가 있어왔지만, 이 그림이 미치는 영향은 놀랍게도 여전히 강력하다. 에드몽 드 공쿠르는 쿠르베를 언급하며 "이 현대의 요르단스"가 자신의 취향에는 너무 저속하며 그의 누드화는 "실물과 다르다"고 말했을 뿐 아니라, 여성 간의 동성애

◆ 지금은 오르세 미술관에서 어렵잖게 볼 수 있다. 오르세가 이 그림을 소장하게 되었을 때 존 업다이크는 「파리의 두 보지」(『아메리카나』, 2001)라는 제목으로 시를 써서 이를 기념했다.

를 다룬 쿠르베의 〈잠〉과 앵그르의 〈고대의 목욕탕〉을 전시하는 초
대전에 참석한 뒤에는 이 두 화가를 "인기 있는 바보들"이라고 표
현하기도 했는데, 〈세상의 기원〉을 보고는 생각을 호의적으로 바꾸
었다. 공쿠르는 쿠르베가 죽은 지 10년이 지난 1889년에 이 그림을
처음 보고 쓴 일기에서, 그는 코레조처럼 살결을 기막히게 표현한
다는 말로 명예로운 보상의 뜻을 표했다. 〈세상의 기원〉은 관능적
인 섬세함으로 그려졌으며, 그 효과는 위협적이리만치 사실적이다.
아니, 그렇다기보다는 무언가에 대한 입장을 표명하는 것 같기도
하다(본질적으로 모든 사실주의에는 교정의 기능이 있다). 20세기의 춘
화에 둘러싸여서도 여전히 그렇게 자신의 입장을 표명할 뿐 아니
라 그 과거와 현재는 물론 미래를 꾸짖을 수 있다는 점에서, 우리는
쿠르베의 그림이 여전히 얼마나 생생히 살아 있는가를 알 수 있다.

그는 미술뿐 아니라 실생활에서도 언제나 자기의 옳음을 주장
하며 거창하게 꾸짖는 사람이었다. 아니, 그보다는 이렇다. 예컨대
파도처럼 부푼 하늘에 정면으로 맞닿은 바다 풍경, 거만한 자화상,
여성의 농밀한 육체, 눈 위에서 죽어가는 동물, 이 모든 그림에 묘
사와 교훈에 대한 열정이 스며 있다. 그는 도발적인 사실주의 화가
이자 독단적인 미감의 소유자였다. "크게 외치며 똑바로 걸으라"는
것이 쿠르베 집안의 가훈 아니었을까. 그래서인지 그는 평생—사
생활에서나, 그림으로나, 편지에서나—크게 외치고, 되돌아오는
소리에 귀 기울이기를 즐겼다. 1853년, 그는 스스로를 "프랑스에
서 가장 자부심 강하고, 가장 오만한 사람"으로 일컬었다. 그리고
1861년에는 "미술을 아는 젊은이들이 모두 나를 바라보고 있는 지

쿠르베, 〈지중해〉

금, 나는 그들의 총사령관"이라고, 또 1873년에 이르러서는 "모든 민주적 정신, 모든 나라의 모든 여성, 모든 외국인 화가들이 내 편"이라고 했다. 게다가 프랑크푸르트의 구릉지대로 사냥을 갈 때마다 자기의 위업이 "독일 국민 모두의 부러움을 불러일으킨다"고 말하기도 했다.

이 오만함은 그의 천성이기도 하지만 한편으로는 시장을 염두에 둔, 계산된 것이기도 했다. 1819년 오르낭에서 태어난 쿠르베는 스무 살 되던 해 파리로 갔고, 그로부터 5년 뒤 그의 그림이 처음으로 살롱전에 받아들여졌다. 그는 거칠고, 호전적이고, 전복적이고, 촌티를 못 벗은 시골뜨기의 모습을 창조해 냈다. 혹은 그 모습을 자신의 용도에 맞게 적응시켰거나. 이윽고 쿠르베는 오늘날의 일부 텔레비전 스타가 그렇듯 대중에게 알려진 이미지와 자신의 본성을 구분할 수 없게 되었음을 깨달았다. 그는 위대한 화가였을 뿐 아니라 홍보의 중요성을 아는 사람이었다. 실로 셀프 마케팅의 선구자라 할 만하다. 그는 자기 그림들의 명성을 더 널리 퍼뜨리기 위해 사진을 찍어 보급했고, 그림을 비싼 가격에 팔았을 때는 언론에 보도 자료를 보내기도 했다. 오직 한 화가의 작품만을 위한 상설 전시관을 계획하기도 했는데, 그 화가란 다름 아닌 쿠르베 자신이었다. 보불전쟁의 와중에는 용케도 대포 하나를 '쿠르베Le Courbet'라 부르게 하기까지 했으며, 그런 뒤에는 이 쿠르베라는 이름의 대포가 쓰일 일정과 이동 경로를 자세히 적어 "괜찮으면 아무 때나 신문에 실어달라"면서 신문사의 풍자만화가에게 보낸 일도 있다.

자유의지를 중시하는 사회주의, 반체제적 장광설, 더러운 마구

간 같은 프랑스 미술을 깨끗이 청소하고 싶어 하는 거짓 없는 욕구. 이 모든 면모에도 불구하고 그에게는 옙투센코와 같은 자질, 즉 자신이 넘지 못할 경계를 잘 알고, 또 격분을 유리하게 이용할 줄도 아는, 공인된 반항아의 자질이 다분했다. 1863년, 성직자의 정치 개입에 반대하는 작품 〈협의회에서 돌아오는 길〉을 살롱전이 퇴짜 놓았을 때(그것이 그의 첫 퇴짜는 아니었다), 쿠르베는 상황에 어울리지 않는 만족감을 드러내며 이렇게 논평했다. "퇴짜 맞으려고 그린 건데 내 뜻대로 되었군. 이렇게 해서 나는 돈을 더 벌게 됐어." 그는 살롱전에 걸릴 그림의 선택과 전시 위치를 둘러싼 정치 공작에 노련했거나, 적어도 그 일에 요란하게 개입했다. 그는 수락받고 싶어 했으며, 동시에 퇴짜 맞고 싶어 했다.

그는 또한 수락하면서 퇴짜 놓고 싶어 하기도 했으니, 레지옹 도뇌르 훈장과 관련한 일화가 유명하다. 그에게는 훈장 수여와 관련한 공개적인 제의가 필요했는데, 그래야 공개적으로 노여움을 표현할 수 있기 때문이었다. 그리고 1861년에 그 목적을 거의 달성할 뻔했지만, 나폴레옹 3세가 훈장 수여자 명단에서 신경질적으로 쿠르베의 이름을 제외해 버렸다. 그리고 쿠르베는 1870년에 이르러서야 그토록 간절히 기다리던 그 모욕을 받게 되었다. 물론 그는 각종 신문사에 편지를 보내 대단한 허세를 부려가며 그것을 거절했다. "영예는 직함이나 훈장 리본이 아니라, 행동과 그 행동의 동기에 있다. 자신에 대한 존중과 자신의 사상에 대한 존중이 영예의 대부분을 구성한다. 내가 평생 지켜온 행동 원리에 충실하게 살면, 그것이야말로 나를 영예롭게 하는 것이다(기타 등등)." 그해에 그보다

쿠르베, 〈안녕하세요, 쿠르베 씨〉의 부분 장면

먼저 레지옹 도뇌르 훈장을 받게 되었으나 이를 조심스럽게 거절한 도미에와 쿠르베를 비교해 볼 만하다. 쿠르베의 호된 질책에, 늘 조용한 공화주의자였던 도미에는 이렇게 응답했다. "나는 내가 해야 한다고 생각한 일을 했소. 그래서 기쁘지만 그건 세상 사람들이 왈가왈부할 문제가 아니오." 쿠르베는 어깨를 으쓱하고는 이렇게 논평했다. "도미에를 절대로 이해할 수 없을 것이다. 그는 몽상가다."

1855년쯤 쿠르베가 자신과 대화하는 자신의 모습을 찍은 교묘한 조작 사진이 있다. 양쪽 모두 대화에 열중하고 있는 듯하다. 그의 자화상들을 보면 자기애에 가까운 은근한 관능이 도사린다. 게다가 일부러 예수 같은 자세를 취하는 경우도 많다. (그의 무정부주의자 친구인 프루동도 예수와 비교하는 일에 거리낌이 없기는 마찬가지였다. 그의 발언을 보자. "내가 열두 직공을 얻으면 세상을 정복할 텐데.") 〈안녕하세요, 쿠르베 씨〉(1854)를 보면 탁 트인 풍경 속에 쿠르베를 내려주고 가는 마차가 오른쪽에 있고, 그의 친구이자 후원자인 알프레드 브뤼야와 브뤼야의 하인 칼라스가 그를 맞이하고 있다. 브뤼야와 칼라스 중 누가 더 공손해 보이는지 판단하기 어렵다. 브뤼야는 모자를 벗으며 쿠르베를 맞이하는데, 쿠르베의 모자는 이미 손에 들려 있다. 자유분방한 화가로서 그런 모습으로 다니기를 원하기 때문이다. 브뤼야는 또한 그를 맞이하며 시선을 떨구는 반면, 그는 고개를 바짝 쳐들어 추궁이라도 하듯 수염을 들이댄다. 그것으로는 부족했는지, 쿠르베는 그의 후원자보다 두 배는 더 큰 지팡이를 가지고 있다. 어떤 상황인지 분명하게 드러나지 않는가. 후원자가 예술가를 선발한다기보다, 예술가가 상대방이 후원자로 적

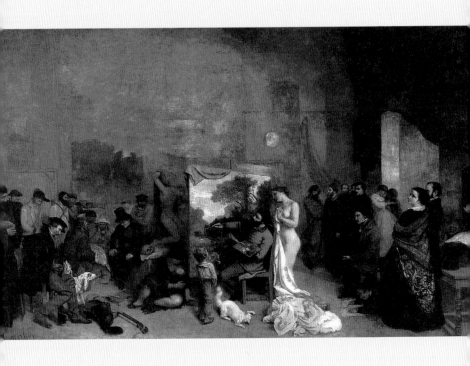

쿠르베, 〈화실〉

합한지 가늠하고 있는 형국이다. 결국 이 그림은 '천재를 맞이하는 부자'라는 풍자 섞인 별칭으로 알려지게 되었다. 화가는 기껏해야 방관자로서 농부들 가운데 섞여 있고, 그림의 후원자나 기부자는 성인들과 어깨를 나란히 맞댄 채 무릎을 구부린 모습으로 묘사되던 시대에서 얼마나 멀리 떨어져 있는 그림인가.

또는 쿠르베가 "내 예술 인생에서 7년이라는 한 시기를 규정하는 상징"이라고 한 〈화실〉(1854-1855)을 보자. 친구들과 후원자들은 오른쪽에, 더 넓고 낮은 세상의 사람들은 왼쪽에, 쿠르베 자신은 전속 모델과 한가운데에 있다. 그는 물론 그답게 이 그림을 일컬어 "상상할 수 있는 가장 놀라운 그림"이라고 했을 뿐 아니라 "내 화실의 도덕적이며 형이하학적인 역사"라고도 했다. 그는 이 그림의 수수께끼 같은 면을 즐겼다. 비평가들은 "할 일이 많아질 것"이며 사람들은 "계속 추측하게 될 것"이라고 생각했다. 실로 사람들은 지금도 추측하고 있다. 삼삼오오 무리 지어 있는 활기 없고 대화도 없는 인물들, 쿠르베의 화실에 드나드는 방문객들의 횡단면일 것 같다는 추측을 빼면, 그림 속의 저 인물들은 누구인가? 저 빛의 근원은 무엇인가? 그림 속의 화가는 풍경화를 그리고 있는데, 저 모델은 왜 저기 서 있는가? 풍경화를 왜 실내에서 그리지? 이 밖에 많은 의문이 떠오를 수 있다. 정치적 풍자화일까? 프리메이슨을 위장한 걸까? (잘 모르겠으면 항상 프리메이슨을 갖다 붙이는 것이다.*) 하지만 아무리 그 수수께끼를 풀려 해도, 또는 무리해서 끼워 맞추려 해도 이 그림의 모든 것이 한 지점에 집중된다는 사실은 부정할 수 없다. 다름 아닌 그림을 그리고 있는 쿠르베의 모습이다. 이렇게 커다란 그

림을 지탱하기에는 상대적으로 작은 부분인 듯하나, 붓을 휘두르는 거장의 모습은 이를 감당해 내기에 충분히 강력한 것임이 분명하다.

쿠르베가 초기에 그린 명화 〈오르낭의 매장〉(1849)이 오르세 미술관에서 〈화실〉과 마주 보고 있다는 점을 염두에 두면 그림 감상에 도움이 된다. 〈오르낭의 매장〉은 웅장한 프리즈에 꼭 맞게 설계되었다. 그림의 내용은 테두리까지 거의 빈틈없이 꽉 들어차 있고, 조문객들이 물결치듯 아래위로 늘어선 모양은 멀리 보이는 절벽의 형세에 그대로 반복된다. 그리고 그림은 절벽에서 잘려 있다. 높이 쳐든 십자가가 부각될 정도의 공간만을 제공하는 좁고 길고 낮은 하늘만이 절벽과 테두리 사이를 채울 뿐이다. 이 엄격함, 그리고 밀접한 초점 거리는―특히 전체의 5분의 2나 되는 부분이 진흙을 바림질한 듯한 형태로 사람들 위에 펼쳐져 그토록 많은 자리를 차지하고 있다는 사실은―〈화실〉의 방만함을 더욱 두드러지게 한다. 〈화실〉의 구성은 중세의 세 폭짜리 그림을 연상시킨다. 양옆에 천국과 지옥이 있고 위에는 신과 천사가 사는 아득히 넓은 하늘이 자리한 그런 그림 말이다. 그런데 그 한가운데 있는 것은? 그리스도와 마리아? 하느님과 이브? 글쎄, 여하튼 쿠르베의 그림에서는 쿠르베 자신과 모델이 그 자리를 차지했다. 그는 거기에 앉아 세상을 창조하고 있다. 어쩌면 쿠르베가 왜 바깥이 아니라 화실에서 풍경

◆ 〈화실〉에 등장하는 인물들이 누구인지 많은 해석이 뒤따랐다. 그중 하나는 그림 왼쪽 앞에 개 두 마리를 데리고 있는 밀렵꾼이 나폴레옹 3세라는 해석이다. 쿠르베 자신은 그게 누구인지 밝히지 않았는데, 당시 왕족의 초상은 거의 허용되지 않았다. 저자는 프리메이슨과 관련지어 해석하는 풍조를 꼬집는 듯하다. 나폴레옹 3세는 프랑스 프리메이슨을 장악하고 감시했다. _옮긴이 주

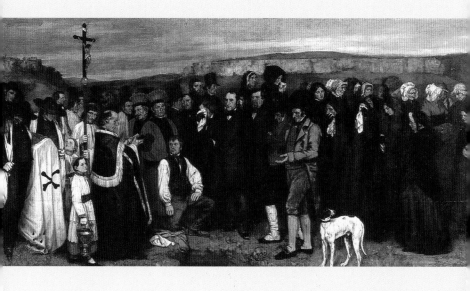

쿠르베, 〈오르낭의 매장〉

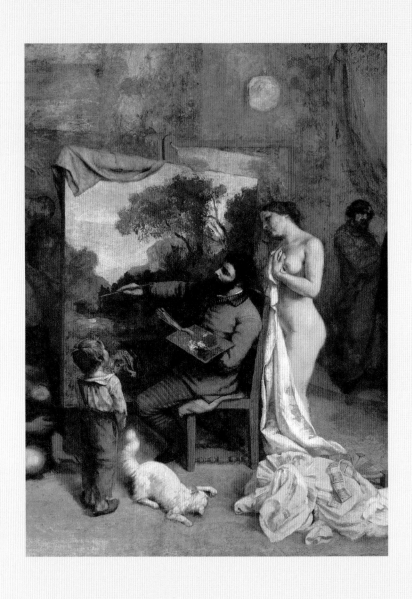

쿠르베, 〈화실〉의 부분 장면

을 그리고 있는가 하는 의문에 대한 답이 거기에 있을지 모른다. 그는 그저 이미 존재하는 세상을 그리는 것이 아니라, 세상을 창조하고 있는 것이다. 그림은 이렇게 말한다. 이제부터 세상을 창조하는 것은 신이 아니라 화가라고(과연, 쿠르베는 문필가 프랑시스 베이에게 "나는 하느님처럼 그린다"고 말한 바 있다). 이렇게 해석해 보자. 〈화실〉은 엄청난 신성모독이거나 예술의 중요성을 설파하는 극단적인 주장이라고. 또는 둘 다라고. 각자의 관점에 달린 문제다.

낭만주의 화가 들라크루아가 낭만주의에 맞지 않는 기질을 지녔다면, 사실주의 화가 쿠르베는 참된 낭만주의자의 병적인 자기중심주의를 지녔다. 여기서 우리가 마주하는 것은 단순한 직업이 아니라 사명이다. 1855년, 〈화실〉과 〈오르낭의 매장〉이 만국박람회에 전시되지 못하자 쿠르베는 직접 전시회를 기획해서 데뷔했다. 이에 대해 보들레르는 "무장 폭동의 난폭함 그 자체"였다고 기록했다. 그때부터 쿠르베의 인생과 프랑스 미술의 미래는 서로 구분하기 어려운 것으로 여겨진다. "나는 내 자유를 얻고 있다. 나는 예술의 독립을 지키고 있다." 그는 그렇게 썼는데, 뒤의 말은 마치 그저 앞의 말을 공들여 다시 표현한 것 같다. 일정한 틀에 갇혀 양식이 된 낭만주의 미술을 씻어내는 파괴(기타, 단검, 깃털 달린 모자처럼 판에 박힌 낭만주의의 상징들이 〈화실〉의 앞부분에 버려져 있지 않은가)에 뒤이어 형식의 재창조가 이어졌다. 1861년, 쿠르베는 파리의 젊은 화가들에게 공개서한을 보내 새로운 미술의 주요 요소에 대해 자세히 설명했다. 그 요소들이란, 동시대의 주제(화가는 옛날이나 앞날을 그리지 말아야 한다는 것), 개성 있는 기법, 구체성, 사

실주의(그는 자기가 그린 사슴 그림 하나를 가리켜 "수학 같은 정밀함"이 있고 "이상주의는 조금도" 없다고 스스로 칭찬했다), 아름다움이었다. 이 아름다움은 자연에서 찾아야 하는 것이었다. 자연은 "그 내부에" 예술을 표현할 수 있는 성질을 가지고 있기 때문인데, 미술가에게는 그것을 함부로 바꿀 권리가 없다고 그는 말했다. "자연이 주는 아름다움은 모든 미술가들의 작품보다 우월하다."

이 신앙고백은 쿠르베의 친구 쥘 카스타냐리가 기록한 것으로 알려져 있다. 쿠르베는 자신이 이론가라고 자신 있게 말했지만, 그의 기질은 관념보다는 실용에 가까웠다. 어쨌든 우리는 항상 떠들썩한 선언보다는 그림을 믿어야 (또 평가해야) 할 것이다. 구체적 사실주의에 대한 그의 요구가 우의allegory, 수수께끼mystery, 암시 suggestiveness를 제외하지 않는 것은 분명하다. 〈화실〉이 그렇잖은가. 마찬가지로, 그 호전적인 과장의 말은 쿠르베 그림의 섬세함이나 뛰노는 듯한 다양함 — 그의 누이 쥘리에트를 벨리니식으로 그린 초기의 초상화나, 잘됐을 때는 사실주의를 넘어서는 힘을 지닌 과감한 풍경화들, 그리고 께느른하니 관능적이고 복잡한 〈센강 가의 여자들〉에 이르는 그림들 — 을 받아들이기 위한 예비지식으로는 적합하지 않다. 쿠르베는 〈센강 가의 여자들〉로 "홍보의 북"을 두드린다는(사실이었을 것이다 — 안 그런 적이 있었나?) 비난을 받았다. 그러나 이 그림의 도발의 역사도 이제 옛일이고, 남은 것은 눈을 뗄 수 없이 긴장감 넘치는 한 폭의 그림뿐이다. 그늘 속의 모습이지만 그 그림에서는 숨 막힐 듯한 더위가 느껴진다. 밝고, 야하다고 할 수 있는 채색은 언뜻 늘쩍지근한 분위기를 부인한다. 그런가

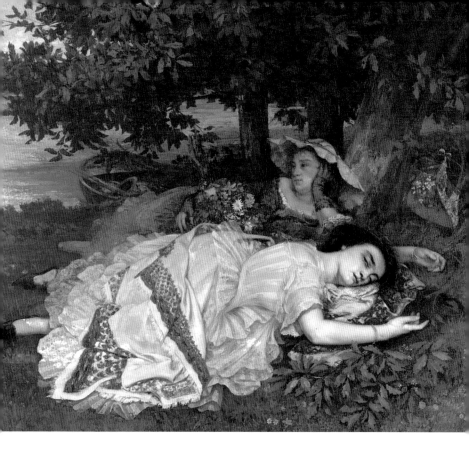

쿠르베, 〈센강 가의 여자들〉

하면 엎드려 있는 여자의 졸린 듯 반쯤 뜬 눈은 그녀와 그녀의 친구를 바라보도록 허락된 우리의 숨김없는 눈길과 대조를 이룬다. 게다가 그림의 구도가 아주 빡빡하기 때문에 우리의 눈길은 침입자의 것처럼 가깝다. 누워 있는 두 인물 위로 가지를 드리운 우거진 나무들은 기이할 정도로 낮으며, 오른쪽 아래 있는 나뭇가지는 후텁지근한 울안의 이 그림을 하나로 묶어주는 역할을 한다. 그것 말고도 그림의 구성에 쓰이는 느슨한 밧줄은 또 있다. 센강의 이 조용한 곳에 여자들을 데려다준 뱃사공은 그림 뒤편에 잡아맨 배에 모자만 두고 어디론가 가버렸다. 어디로 갔을까? 짐작건대 구도 밖으로 빙 돌아 나와 우리가 있는 곳에 나란히 서서 샐쭉한 표정의 두 승객을 음흉하게 바라보고 있을 것 같다. 실제로 관객 속에 섞여들지는 않았다 해도, 뱃사공이 지금 금방이라도 그 안으로 들어갈 듯 탐욕스러운 공모의 눈으로 그림 가까이 서 있는 건 분명하다.

쿠르베의 여러 명화를 보면 그림에는 나타나지 않지만 그 무게가 느껴지는 것―〈센강 가의 여자들〉에서는 모자의 주인, 〈오르낭의 매장〉에서는 조문객들의 발아래 어딘가에 있을 시체, 철학자 프루동의 초상화에서는 그림 밖에서 그에게 명백한 경의를 표하는 프루동 부인―이 있듯이, 쿠르베의 편지에는 강렬한 침묵이 있다. 물론 편지가 남아 내려오는 일은 우연하고 그렇게 내려온 편지가 대표성을 갖는다고 할 수도 없겠지만, 그렇더라도 주요 화가치고 쿠르베만큼이나 다른 사람의 그림에 대한 관심 또는 감상을 나타내지 않은 작가는 언뜻 떠오르지 않는다. 어떤 명화를 처음 보고 감동했다는 이야기도, 다른 사람을 격려했다는 이야기도 없다(그들에

게 좀 더 쿠르베처럼 되라는 것 말고는). 쿠르베에게 세상 사람은 "고대인", 즉 불행히도 그보다 먼저 태어난 사람들과 "현대인", 즉 쿠르베 자신으로 나뉜다. 그는 부댕과 어울렸고, 모네에게 경제적 도움을 주었으며, 코로를 간단하게나마 좋게 평가했고, 티치아노의 그림을 자신의 것과 견주기에 쓸모 있는 출발점으로 보았다. 쿠르베의 기를 죽이는 단 한 사람은─어쩌면 그의 단면을 보고 그랬는지도 모르겠는데─쿠르베 역시 자기보다 더 유명하다는 것을 인정하지 않을 수 없을 빅토르 위고였다. 쿠르베는 거북하게나마 그의 환심을 사는 편지를 쓴 바 있다.

쿠르베는 취미로 주식거래에 손을 대던 사회주의자(대개 마르크스주의로 나아가는 특징을 지닌 이들로 여겨지는)였으며 땅에 대한 욕심이 남달랐다. 마찬가지로 이상향을 향한 신념이 있었는데도, 그가 여성을 대하는 태도는 사창가와 정부, 분별없는 청년들의 향락으로 특징지어지는 그 시대와 계층의 냄새를 물씬 풍겼다. 그런 까닭에 그는 "여자는 딴생각 말고 양배춧국이나 끓이고 살림살이나 신경 써야 한다"고 보았다. 그런가 하면, 그 같은 감상을 조금 더 드높여 기개 있는 금언을 만들었다. "숙녀의 임무는 남자의 사색적 합리성을 감정으로 교정하는 것이다." 그는 이따금씩 예술을 하느라 결혼할 시간이 없다고 공공연히 말하면서도 또한 이따금씩 결혼하려고 애를 썼다. 1872년, 그는 같은 프랑슈콩테 지역 출신의 젊은 여자를 배우자로 점찍은 뒤, 중매쟁이에게 편지를 보내 자기나 자기 집안은 여자 쪽과 사회적 배경의 차이가 있어도 신경 쓰지 않는다며 거만하게 말하고는 분별없게도 다음과 같이 늘어놓았다.

촌사람들이 어리석은 조언을 할지도 모르지만, 그렇다고 해서 레옹틴 양이 내가 주려는 화려한 지위를 거절하리란 것은 있을 수 없는 일입니다. 레옹틴 양은 의심할 여지 없이 모든 프랑스 여자들의 부러움을 살 것이며, 열 번 죽었다 깨어나도 이런 자리를 얻을 수는 없을 것입니다. 내가 마음만 먹으면 어떤 프랑스 여자라도 아내로 맞을 수 있으니까요.

자만의 응보를 믿는 사람도, 잘 만든 일일 연속극을 좋아하는 사람도 레옹틴 양이 프랑스 여자들이 가장 부러워하는 신부가 되기를 거절했다는 사실을 알면 똑같이 만족스러워할 것이다. 쿠르베는 자기를 밀어낸 시골의 어느 경쟁자와 "지능은 그들이 키우는 소 정도 되지만 돈으로 치면 소만큼의 가치도 안 되는 뻔뻔한 촌뜨기들"에 대한 분을 이기지 못하고 씩씩거렸다.

프랑스 제2제정기에 쿠르베는 재정과 행정, 교육에서 미술의 민주화를 위한 시끄럽고 난폭하며 감탄할 만한 운동을 벌였다. 1870년에서 1871년 사이, 즉 파리 농성과 코뮌 시기에 그는 마침내 자신이 간절히 원해왔다고 생각한 미술 권력을 얻었으나, 얄궂게도 그를 파멸로 이끈 것 또한 그것이었다. 그 일의 전말은 묘하게도 그의 편지에서 조짐을 보인다. 1848년―제2공화국 혁명 초기―쿠르베는 가족들을 안심시키는 편지에 "정치에 깊이 관여하지 않을 것"이지만, "잘못 세워진 것을 파괴하는 일에 힘을 보탤 준비는 늘 되어 있다"고 썼다. 그리고 이듬해, 그는 프랑시스 베이에게 이렇게 말했다. "사법기관이 어느 날 갑자기 나를 살인죄로 기소하면, 나는 죄가 없더라도 분명 단두대에서 처형되리라고 늘 생각하고 있소."

다시 그 이듬해에는 이렇게 말했다. "내가 살 나라를 선택해야 한다면 솔직히 우리 나라는 선택하지 않을 것이오." 그리고 20년 뒤, 쿠르베는 "잘못 세워진" 나폴레옹 제국주의의 상징인 방돔 광장 탑을 허무는 운동을 벌이자고 사람들을 선동했다. 그러나 파리 코뮌이 막을 내리자 사법기관은 실제로 그를 기소했는데, 엄밀히 따지면 죄가 없을 텐데도(분명한 건, 그 시기에는 파리 코뮌의 대의원이 아니었기에 다른 사람들보다는 죄가 덜했을 텐데도) 그는 여섯 달의 징역형을 받았고, 나중에는 거기에 28만 6550프랑에 이르는 배상금이 부과되었다. 그로 인해 빚을 졌다가 못 갚으면 추가로 징역형을 살처지였으니, 이제 다른 "나라를 선택"해 떠나지 않을 수 없었다. 그는 스위스를 선택했다.

쿠르베는 자기가 싫어하던 방돔 광장 탑의 파괴에 일조했다는 사실에 대한 도덕적 책임을 받아들였다. 그럼에도, 이에 더하여 파리 농성과 코뮌 당시 자신이 많은 국보의 손실을 막았다고 당국에 하소연했으나, 사정은 나아지지 않았다. 1871년에 이르렀을 무렵에도 그는 자기가 다음 정부의 얼마나 완벽한 표적이 되었는지 이해하지 못했던 듯하다. 카리스마 있는 유명 인사, 기존 제도에 대항하는 전문 선동가, 사회주의자, 성직자의 정치 개입 반대자, 파리 코뮌 대의원, 미술의 독립을 정치 신조로 세운 사람, 나폴레옹 3세에 대해 "그는 내게 부당한 형벌이다"라는 글을 쓸 수 있었던 사람, 1871년 4월 파리의 미술가들에게 보낸 글을 "구세계와 그 외교여 안녕"이라는 말로 끝맺은 사람―그러니 그 "구세계"가 다시 집권했을 때 본보기로 희생시키기에 그보다 더 적합한 사람이 어디 있

었겠는가? 정부가 공공의 질서를 이유로 개인을 괴롭히기로 작정하는 경우, 보통 돈과 조직 면에서 이점이 있기도 하지만 무엇보다 시간이라는 면에서 이만저만 유리한 게 아니다. 개인은 지치고 낙담하고, 재능이 짓눌린다는 생각과 남은 인생이 길지 않다는 생각에 빠진다. 반면 정부는 잘 지치지 않을뿐더러 스스로 영원하리라 생각한다. 그 어떤 나라보다도 프랑스 정부는 전쟁―특히 내란―이 끝나고 나면 좀처럼 용서할 줄을 모른다.

1876년이 되어서도 쿠르베는 여전히 무슨 일인지, 아니 그보다는 어찌 된 영문인지 이해하지 못했다. 그는 참의원들과 민의원들에게 공개서한을 써서 이렇게 물었다. "제정帝政의 훈장을 거절했다고 그 벌로 나더러 다른 종류의 십자가를 지라는 것입니까?" 이것은 그럴듯한 말에 지나지 않을지 모르지만, 여러 자화상 가운데 하나를 〈파이프를 문 그리스도〉라 부른 화가의 입에서 나온 말이라 의미심장하다. 프랑스 정부가 쿠르베를 십자가에 매달지는 않았을지언정 그를 파멸에 빠뜨리기 위해 온 힘을 기울인 것은 확실하다. 그들은 그의 재산을 징발해 가고, 그림을 도둑질해 가고, 자산을 팔고, 가족을 감시했다. 그는 스위스에 가서도 계속해서 그림을 그리며 궁지에서 벗어나고자 분투했다. 가끔은 한창때처럼 허풍을 늘어놓기도 했다. "지금 의뢰받은 그림이 100여 점이나 된다. 코뮌 덕분이다. (……) 코뮌이 나를 백만장자로 만들어줄 것이다." 그러나 그는 가족이나 친구와 단절된 채, 자신을 비난하고 배신한 사람들에 대한 생각에 시달리며 슬픔에 잠겨 스트레스가 많은 말년을 보냈다. 결국 지칠 대로 지친 쿠르베는 프랑스 정부의 협상안

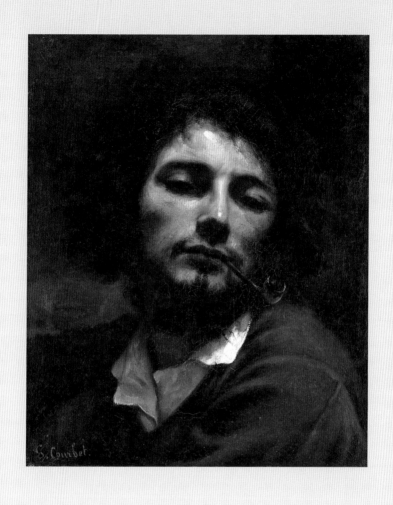

쿠르베, 〈파이프를 문 그리스도〉

을 받아들였다. 방돔 광장 탑을 다시 세우는 비용을 32년에 걸쳐 나누어 내겠다고 약속하는 조건이었다. 1877년, 그는 "주네브의 영사관에 가서 여권을 받으면 된다"고 낙관하는 글을 남겼지만, 그 사이 프랑스에서 다시 벌어진 혼란 때문에 귀국하지 못하고 망명 생활을 이어가다 그해 12월에 죽었다.

1991년, 나는 예의 마송 전시회에 갔다가 앙블로 광장에 있는 카페 테이블에 앉아 물살이 빠른 강─그는 숲을 지나 강의 수원지로 이어지는 곳까지 그렸다─건너편 쿠르베의 생가를 바라보았다. 그 옆면에 'BRASSERIE(맥주홀)'라고 쓰인 색 바랜 글자와 더없이 어울리는 듯했다. 벨기에 화가 알프레드 스테방스는 에드몽 드 공쿠르에게 쿠르베의 맥주 소비량이 "무서울 정도"라고 말한 바 있다. 하룻밤에 맥주를 서른 잔이나 마시고, 압생트는 물 대신 백포도주를 타서 양을 늘려 마시기를 좋아했다는 것이다. 그의 친구 에티엔 보드리는 특별한 일이 있을 때마다 62리터들이 브랜디 통을 망명 생활을 하는 그에게 보내주었다(쿠르베의 여동생은 "멋진 양말"만 보내주었는데, 보답으로 그는 그녀에게 재봉틀을, 아버지에게는 후추 그라인더를 보냈다). 알코올 남용으로 수종이 생긴 쿠르베의 몸은 엄청나게 부어올랐다. "복수 흡입"이라는 무시무시한 신기술로 액체를 20리터나 빼냈지만, "항문으로 18리터"를 뽑아내던 이전의 시술법(증기 목욕에 설사하기)보다 약간 더 효과가 있을 뿐이었다. 쿠르베의 죽음에는 그의 삶과 예술이 그랬듯이 과하고 끔찍한 무언가가 있었으니, 잔인하게도 이는 그에게 잘 어울리는 듯하다.

*4*

# 마네

블랙, 화이트

*ÉDOUARD MANET*

ÉDOUARD
MANET

## a) 벽돌 던지기

미술 작품을 공격하는 사람들은 어떤 점에서는 잘못이 없다. 관심도 없고 위협도 느끼지 않는데 그러는 사람은 없으니까. 성상 파괴자들이 대상에 관심도 없이 파괴하는 일은 매우 드물지 않은가. 1863년 마르티네 화랑에서 열린 개인전에 전시된 마네의 〈튈르리 정원의 음악〉에다 대고 지팡이를 휘두른 사람을 예로 들어보자. 그 공격자는 동기가 무엇이었는지 말하지 않았지만, 이는 분명 그 그림이 사기죄에 해당하는 범죄를 저질렀으리라는 생각을 불러일으킬 만한 행동이었을 것이다. 즉, 관객인 그 사람뿐 아니라 거짓 꾸밈으로 온 미술 역사를 모욕하는 무언가가 있다고, 그 사람은 미술 역사를 대신해서 말을 하지 않을 수가—아니, 행동하지 않을 수가—없었다고 말이다. 더 나아가, 살롱전을 즐겨 다니며 미술의 주제란 무릇 고상하고 위대해야 한다고 믿는 속 좁은 사람들에게 이 그림의 소재—당시 파리 주민들의 다양한 생활 모습—는 그 자체로 불쾌한 것이었으리라. 사실 이것은 일종의 역설이라 할 수 있으니, 그 그림의 소재는 바로 그림을 공격하는 사람과 같은 사람들에 대한 것, 그는 물론 그의 친구들이 살아가던 파리의 생활과 같은 것이었기 때문이다. 마네는 이렇게 말하고 있었던 셈이다. "자, 이게

당신들 있는 그대로요."

나폴레옹 3세는 같은 해 낙선전Salon des Refusés에서 〈풀밭 위의 점심〉을 보며 "품위에 어긋나는 것"이라 말했고, 그의 아내 외제니 황후는 아예 그 그림이 있지도 않은 것처럼 굴었다. (오늘날에는 그런 일이 있으면 홍보에 그만이겠지만 그때는 재앙이었다. 그 일로 낙선전은 폐쇄되었고 무소속 화가들은 그로부터 20년 동안 그림을 전시할 큰 공공장소를 찾지 못했다.) 〈올랭피아〉가 1865년 살롱전에 걸렸을 때 주최 측은 물리적인 위협 때문에 그것을―그녀를―맨 끝 전시실의 문 위쪽에 옮겨 걸어야 했다. 그림이 너무 높게 걸려서 "사람들은 그게 벌거벗은 살덩어리인지 빨래 뭉치인지" 잘 알아보지 못했다. 황실과 일반인들이 그것을 그리도 못마땅해했으니 언론의 비웃음과 빈정거림은 따놓은 당상이었고, 마네는 그런 형편을 견디어낼 수밖에 없었다. 이번에도 그들은 잘못이 없었다. 그들의 감상이 마음에서 우러나온 것이었다는 점에서 그렇다. 인정할 수 없는 두려움에 뿌리를 둔 경멸. 마네를 몹시 싫어했던 사람들 중에서도 가장 교양 있고 눈이 높은 에드몽 드 공쿠르는 그들이 두려워한 것이 무엇인지 분명히 이해했다. "장난이야, 장난, 장난이라고!" 그는 마네 사후에 열린 1884년 1월의 전시회를 본 뒤 그렇게 외치듯 일기에 휘갈겼다. 하지만 그 장난은 이미 오래전에 진지한 것이 되어 있었고, 그 대상은 공쿠르나 그와 같은 사람들이었다.

고야의 기법을 따다 쓴 마네에게서, 또 마네와 그를 따른 모든 화가들에게서 우리가 보는 것은 유화의 죽음이다. 다시 말해 루벤스가 〈밀짚

모자를 쓴 여인〉으로써 완벽한 본보기를 보인, 예쁘고 수정같이 투명하며 호박 같은 빛깔의 그림은 죽었다. 이제 우리가 보는 것은 칙칙한 그림, 광택 없는 그림, 흰 석회를 칠한 듯한 그림, 가구 칠의 모든 특징을 가진 그림이다. 라파엘리부터 서툴고 하찮은 인상주의 화가 마지막 한 사람에 이르기까지, 모두가 그런 그림을 그리고 있다.

마네를 편드는 사람들은 옛것이 죽어야 새것이 올 수 있다는 사실을 잘 알고 있었다. 그래서 시인 보들레르는 현대 생활을 그리는, 시대가 요구하는 화가로 마네를 환영하면서도―콩스탕탱 기야말로 진짜배기라고 생각했지만―그에게 이같이 썼다. "당신은 당신이 하고 있는 예술의 퇴보에 가장 앞선 사람일 뿐이오." 아니타 브루크너가 날카롭게 말했듯이, "보들레르는 마네의 그림에서 도덕적 측면이 사라진 미술의 시작을 감지한 것일까?"

에즈라 파운드는 자기가 어느 집 앞쪽의 창문에 벽돌을 던지면 T. S. 엘리엇이 그 틈을 타 뒷문으로 들어가 귀중품을 훔쳤다고 했는데, 이는 나중에 사실로 밝혀졌다. 마찬가지로 미술의 경우, 벽돌은 마네가 던지고 부당이득을 챙긴 쪽은 인상파 화가들이라는 느낌이 든다. 그 이득의 크기를 100년도 더 지난 오늘날 성대하게 열리고 있는 인상파 전시회로 측정해 보자면 확실히 그렇다. 반면에 마네 전시회가 그 정도로 크게 열리는 일은 파리에서도 드물다(1983년과 2011년). 그래도 마네가 프랑스 미술에, 또 프랑스 미술을 위해 무엇을 했는지 가끔 상기해 보는 것은 중요한 일이다. 마네는 프랑스 미술의 팔레트를 밝고 엷게 만들었다(예술원 회원들은 어

두운색을 먼저 쓰고 그다음에 밝은색을 썼지만 마네의 밝은 그림은 그 반대였다). 그리고 (그림들이 "스튜와 고기 소스" 같다고 불평하며) 중간색을 버리고 새로운 투명도를 끌어들였다. 윤곽을 단순화해서 선을 강조했고, 전통적인 원근법은 쓰지 않는 경우가 많았다(〈풀밭 위의 점심〉의 미역 감는 여자 같은 경우, 그 거리를 감안하면—너무 커서—아주 '잘못된' 그림이다). 또한 피사계심도를 단축함으로써 그림 속 인물들을 관객 쪽으로 더 밀어냈다(에밀 졸라는 〈피리 부는 소년〉과 같은 그림에 대해서 "벽을 깨고 나온다"고 표현했다). 그리고 그는 '마네 블랙'과 '마네 화이트'라는 것을 만들었다. 쿠르베와 마찬가지로 마네는 많은 전통 화재畵材(신화, 상징, 역사)를 거부했다(마네의 '역사' 그림은 모두 자신의 시대와 관련된 것이었다). 도미에처럼 마네도 "화가는 자기가 사는 시대에서 출발해 직접 눈으로 보는 것을 그려야 한다"고 믿었다. 마네를 옹호한 위대한 세 문학가의 위치를 삼각측량법으로 파악하면 마네의 위치도 알 수 있다. 현대 생활의 멋쟁이 시인 보들레르, 자연주의자 졸라, 완전한 탐미주의자 말라르메가 그들이다. 그렇게 문학가들의 지지를 받은 화가가 또 있을까? 그렇다고 마네가 문학을 소재로 삼거나 삽화를 전문으로 그리는 화가는 아니었다. 그의 '문학을 소재로 삼은' 그림이라면 졸라의 『나나』를 그린 것이 가장 유명한데, 그 정황은 사실 흔히들 생각하는 것과는 전혀 다르다. 이 그림의 나나는 졸라가 『나나』보다 앞서 『목로주점』을 연재할 때의 나나, 즉 아직 중요하지 않았던 나나를 그린 것이다. 위스망스는 마네의 〈나나〉에 대한 평론에서 졸라가 나나를 주인공으로 하는 소설을 쓸 예정이라고 알리며, "나나가 정확히

어떤 인물이 될 것인지를 미리 보여준" 마네에게 찬사를 보냈다. 따라서 마네가 졸라의 소설에 '삽화를 그렸다'기보다는 그 반대가 맞는 셈이다.

마네에 관한 책이나 컬러 삽화를 보고도 그가 성취한 많은 것들을 이해할 수 있지만, 그림을 직접 보아야만 알 수 있는 부분도 많다. '마네 블랙'은 그나마 괜찮게 복제 인쇄가 가능한 반면, '마네 화이트'는 잘 나오지 않는다. 〈올랭피아〉는 오프화이트를 중심으로 하는 휘슬러풍의 색채 조화(살, 침대보, 이부자리, 꽃 그리고 꽃을 싸고 있는 가장 새하얀 종이 사이의 미묘한 호응)라고도 할 수 있다. 졸라의 초상화에서는 한복판의 흰색이 확 타오르는 듯한데, 그 부분이 소설가인 졸라가 읽고 있는 책이라는 점이 또한 적절하다. 마네 부인을 그린 은은한 초상화 〈독서〉에서 흰옷은 흰 소파 덮개와 대비를 이루고, 이것은 다시 회색이 더 들어간 흰 레이스 커튼과 대비를 이룬다. 마네가 그린 가장 과격한—또한 가장 소름 끼치게 추한—쪽에 속하는 초상화는 보들레르의 정부를 그린 것으로(인형의 것처럼 아주 작은 머리, 커다란 오른손, 사실 같지 않은, 어쩌면 잘렸을지도 모를 오른쪽 다리가 옷에서 튀어나온 모습), 이 그림을 보면 혹시 캔버스의 한쪽 끝에서 다른 쪽 끝까지 굽이치는 커다란 흰 드레스로 채우는 것이 그의 주된 목적이었나 하는 의심마저 든다.

이 모든 말은 뒤를 돌아보며 마네의 성취라 여겨지는 것들을 근거로 한 판단이다. 그러나 화가들은 결코 자기들이 정확히 무엇을 성취했는지 보지 못하고 죽는다. 게다가 화가들은 종종 다양한 궤적에 오르기 마련이다. 드가나 보나르처럼 우리가 알기 쉬운 길을

걸어가면서 마지막까지 무서울 정도로 한결같은 그림을 그려내는 화가도 있긴 하다. 그러나 마네 같은 화가들은 따라가기가 훨씬 더 힘들다. 어쩌면 그들도 자신들에 대해 그렇게 느끼는지 모른다. 오르세 미술관의 2011년 전시회는 마네가 얼마나 변덕스럽고 얼마나 불안정한 화가였는지를 확인시켜 주었다. 이 진실은 전시회 큐레이터들의 접근 방식으로 한층 더 뚜렷해졌다. 미술이 달라지듯 미술 역사와 미술관의 전시 이론도 달라진다. 오늘날 큐레이터들은―관객들과는 달리―명화들을 그냥 줄지어 죽 보여주면서 같은 이야기를 되풀이하는 접근법을 싫어하는 것 같다. 프랑스식으로 말하자면 그런 접근법은 "마네의 현대성을 단순히 도상학 형식의 일부로 만들어버리는 짓"이라는 것이다.

이 말에도 어느 정도 일리는 있다. 마네가 본디 얼마나 도발적인 화가였는지 잊기 쉬운 것처럼, 우리는 새것이 주는 충격이 얼마나 빨리 눈에 흡수되고 미술관에 흡수되며 상품으로 매매되는지도 잊기 쉽다. (내가 몇 년 동안 쓴 마우스 패드에는 〈폴리 베르제르의 술집〉에 나오는 샴페인 병이 그려져 있었다.) 프루스트는 『게르망트 쪽으로』에서 우리가 살아가는 동안 그러한 전용轉用이 충분히 일어날 수 있다는 것을 보여준다. 다음은 프루스트의 공작 부인이 루브르 미술관에 갔을 때의 일이다.

우리는 마침 마네의 〈올랭피아〉 앞을 지나가게 되었다. 이제는 그 누구도 그것을 보며 놀라지 않는다. 그냥 앵그르의 그림처럼 보이는 것이지! 그렇지만 누가 알랴, 전적으로 좋아하는 것은 아니나 대단한 사

람의 작품이라는 것만은 확실한 저 그림을 내가 얼마나 강하게 변호해야 했는지.

공작 부인은 좁은 의미에서는 틀렸지만(마네의 그림은 그때나 지금이나 앵그르의 그림과 전혀 같지 않다), 더 넓은 의미에서는 옳다. 따라서 명화를 빨랫줄에 널듯 전시하는 것은 누가 뭐래도 위험한 방식이니, 그렇게 해서는 100년 전 미술 역사가 자리 잡았을 때의 과정을 되풀이하는 꼴에 지나지 않기 때문이다. 여기서 위험하다는 말은, 미술을 당연한 것으로 인식할 뿐 더 이상 보지 못할 수 있다는 얘기다. 그러면 이에 대한 대항 서사는 어디서 찾을 수 있을까? 오늘날 우리는 역사와 사회적 배경에서, 구체적으로 2011년 파리 전시회의 큐레이터들이 그때껏 "현대미술의 이름으로" 마네 그림의 생명력을 고갈시켜 온 큐레이터들을 거부한 경우에서 그것을 찾을 수 있다. 그들은 그림으로써—놀랍게도—"전통의 가치를 떠받드는" 마네를 보여주었다. 이를테면 마네에 관한 단골 레퍼토리로, 그가 옛 기법을 고수하는 인기 화가 토마 쿠튀르의 화실에서 6년을 보냈지만 배운 것은 별로 없었다는 이야기가 있다. 이에 오르세는 쿠튀르의 그림으로 가득한 전시실로 시작해서 예의 이야기와는 반대되는 결론을 내리도록 유도하는 방식으로 전시회를 구성했다. 마네의 초기 초상화 한 점이 쿠튀르의 그림과 아주 비슷한 것은 사실이다. 하지만 그 전시실에서 가장 두드러졌던 그림 두 점—그의 부모님을 그린 무겁고 우울한 초상화와 온통 '마네 블랙' 범벅에 마네식 검은 두 눈으로 앞을 뚫어지게 바라보는 사내아이의 모습

이 담긴 〈랑주 씨네 어린 아들〉에서는 쿠튀르의 영향을 거의 찾아볼 수 없었으니, 사실 이 그림들은 마네가 스승의 화풍에서 한시라도 빨리 벗어나려 했음을 분명히 드러내고 있었다.

더 기이하리만치 흥미로운 것은 마네의 '가톨릭' 시기로, 전시회는 마네의 이 시기에 방 하나를 전부 할애했다. 마네의 그림을 좀 안다고 자부하는 사람들이라면 대부분 이를 보고 깜짝 놀랐으리라. 〈풀밭 위의 점심〉(1862-1863)과 〈올랭피아〉(1863)로 이름을 알렸지만 그 때문에 호되게 야유를 받은 마네는 1864년에서 이듬해까지 종교화를 여럿 그렸다. 큰 캔버스에 그린 죽은 그리스도, 이와 비슷한 크기로 그린 조롱받는 예수, 무릎 꿇은 수도사 등이 그것인데, 전시회 도록에 따르면 그 그림들은 "마네의 팬들을 당황하게 만든 한편 적들에게는 혐오감을 주었다". 마네와 절친한 사이인 앙토냉 프루스트는 공쿠르가 장난이라고 묵살한 그 사후의 전시회에서 이 그림들을 제외했다. 아주 잘한 일 아닌가. 그 그림들은 오래전 파리의 미술 관료들이 안도를 느끼며 지방으로 유배 보내버린("보시오, 마네 그림 하나 보냅니다!"라면서), 그래서 오늘날 지방 미술관들의 높은 자리에 걸려 있는 것들과 같은 종류의 파생적인 형식주의 괴물들이었으니 말이다. 그 그림들이 왜 큐레이터들의 대항 서사에서 한몫을 차지하는지 알 만하다. 그것들이 마네가 무르익은 시기의 한몫을 차지했다는 뜻이리라. 하지만 동시에 이 대항 서사는 모든 작품의 가치를 평등하게 만들기보다는 그 평가를 유보시키는 듯했다. '수상한 가톨릭교'라는 게 그 전시실에 붙은 표제였다. '졸작의 충격'이라고 하는 편이 나았을 것을.

마네의 '가톨릭' 시기는 그가 언제나, 우리가 알고 있는 그 마네
는 아니었음을 알려주는 조기 경보로 유용하다. 작가가 누구인지
모르는 채 보았을 때 그의 그림 중 많은 것들이 혼란을 가져오는
것도 무리는 아니다. 이를테면 휘슬러의 그림 같기도 하고 일본식
그림 같기도 한 그림으로 아래쪽에는 동양의 합일문자처럼 생긴
돛이 보이는 〈바다의 배〉가 있는가 하면, 갑자기 초점이 맞아 색과
윤곽이 뚜렷해진 부댕의 그림 같은(그리고 오른쪽에는 말도 안 되게
커다란 남자의 형상이 등장하는 등 원근법에 비추어 이상한 점들이 있는)
불로뉴 바닷가의 풍경이 있다. 앞엣것은 르아브르 미술관에서, 뒤
엣것은 미국 버지니아주 리치먼드에서 온 그림이었다. 이 큐레이
터들은 성실과 창의를 다한 것이다. 그들이 보여준 마네는 사람들
이 게으른 타성에 기대어 생각하는 것과는 다른, 그러나 더 훌륭하
지는 않은 화가였다. 마네의 그림 가운데 가장 유명한 작품들이 그
렇게 유명한 것에는 그만한 이유가 있다. 그 그림들은 결코 실망시
키는 법이 없으며, 여전히 우리를 놀라게 한다. (이를테면 〈풀밭 위의
점심〉에서 벌거벗은 여자의 머리에 언뜻 눈에 띄지 않는 검은색 리본이
달려 있다는 사실을 나는 그 전시회 전까지 알아채지 못했다. 마치 마네
가 이렇게 말하는 듯하다. "벌거벗었다고? 누가? 이 여자 머리에 리본 달
려 있는 거 안 보여?") 이 전시회에서 실망스러웠던 것은, 마네의 전
체 작품 중 이론의 여지가 없는 걸작이 가령 열두 점(또는 열네 점이
나 열여섯 점) 있다 친다면, 거기에는 그 절반밖에 없다는 점이었다.
〈튈르리 정원의 음악〉(존 리처드슨이 "진정한 첫 현대미술 작품"이라
말했던)도, 〈기찻길〉도, 〈아르장퇴유〉도, 〈나나〉도, 〈화실의 점심〉도

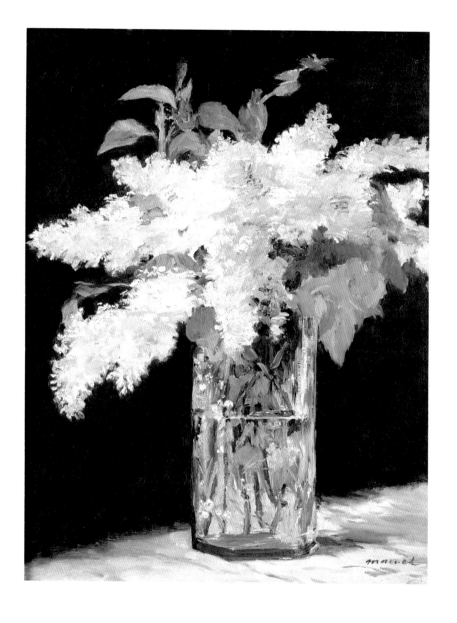

마네, 〈라일락 꽃다발〉

〈폴리 베르제르의 술집〉도 없었다. 〈막시밀리안 황제의 처형〉은 만하임 미술관에 있는 것(드가가 재구성한 것) 대신 보스턴 미술관 소장작이 전시되었다. 배 위의 화실을 그린 그림은 둘 중에서 덜 중요한 것이 전시되었다. 아스파라거스 그림은 다발을 그린 그 유명한 작품이 아니라 달랑 한 개만 그린 것으로, 후하게도 지나치게 큰 값을 치른 구매자에게 마네가 '덤'으로 준 그림이었다. 그림을 빌려오는 데 어려움이 있었는지도 모르고, 오르세 미술관이 상당히 비좁기 때문이었는지도 모른다(앙브루아즈 토마의 오페라 〈햄릿〉의 주인공을 맡아 노래를 부르고 있는 장밥티스트 포르를 그린 또 하나의 공허한 그림이 큰 자리를 차지하고 있기는 했지만). 그러나 그런 까닭보다는 큐레이터들이 새로운 이야기의 맥락을 찾기로 작정했다는 추측이─그것을 관객에게 강요하지는 않더라도─맞을 것 같다. 그들은 일부러 여기저기서 우리의 기대를 조롱하는 듯했다. 그래서인지 쥘미셸 고데가 〈기찻길〉을 본떠 그린 작은 그림─〈기찻길〉 사진에 수채화 물감과 구아슈를 칠해 꾸민 것─도 전시되어 있었다. 큐레이터들이 이렇게 말하는 것 같다. "좋아하시는 그림이 없어요? 그럼 이거라도 보세요."

주장과 대항 서사의 모든 다툼에서 떨어진 곳에 정물화를 위한 조용한 공간이 있었다. 이 장르는 마네가 그린 모든 작품의 5분의 1쯤 되는 비중을 차지한다(무엇보다 그 시장성 때문이었다). 1875년 아내 쉬잔, 화가 친구인 티소와 함께 베네치아 여행을 떠난 마네는─생선 시장에서─"정물화의 성 프란치스코"가 되고 싶다고 말했다. 채소 시장에 가서는 커다란 호박이 쌓여 있는 것을 보고 이

렇게 소리쳤다. "터번을 쓴 터키 사람들 머리 같군! 레판토 해전과 케르키라 해전의 전리품이야." 이 여행에서 그는 이런 결론을 얻었다. "화가는 과일이나 꽃, 심지어 구름으로도 자기가 하고 싶은 말을 다 할 수 있다." 오르세 미술관의 정물화 전시실에서 내 주의를 끈 것은 마네가 죽기 전 해인 1882년에 긴 수정 꽃병에 담긴 꽃을 그린 단순한 그림 두 점이다. 행복한 유부남이자 멋쟁이 난봉꾼 마네는 (보들레르처럼) 제3기 매독으로 죽었다. 끔찍한 죽음이었다. 보행성 운동 실조에 걸리고, 휠체어 신세가 되고, 괴저가 생기고, 다리가 잘린 뒤에야 죽음에 이르렀으니 말이다. 인생의 마지막을 보내며 마네는 꽃의 헛된 아름다움을 되풀이해 그렸다. 오래전 자신의 그림에 대고 지팡이를 휘두르던 그 사람이 들으려 하지 않았던 말을 마지막으로 다시 한번 조용히 되풀이하기라도 하는 것처럼. "자, 이게 당신들 있는 그대로요."

## b) 적을수록 강력하다

우리가 명화 한 편을 감상하는 시간은 얼마나 될까? 10초나 30초? 아니면 꼬박 2분? 중요한 화가의 전시회에는 300점을 거는 것이 표준이 되어 있는데, 그러면 그런 곳에서는 좋은 그림 한 점을 감상하는 데 얼마나 많은 시간을 들일까? 그림 한 점에 2분을 쓴다면 300점을 모두 보기까지 열 시간이 걸린다(점심을 먹거나 커피를 마시거나 화장실에 가는 시간은 셈에 넣지 않았다). 마티스나 마그리

트나 드가의 전시회에 가서 한 번에 열 시간쯤 관람한 사람이 있을까? 나는 그런 적이 없다. 물론 우리는 골라 섞는다. 눈이 먼저 관심을 *끄는* 것(또는 이미 알고 있는 것)을 가려낸다. 노련한 관람객이라도, 그래서 혈당의 높낮이와 아름다움이 주는 즐거움 사이의 연관성을 잘 알고, 열린 공간을 잘 활용할 줄 알고, 필요한 경우 전시된 그림들을 마지막 것에서부터 연대 역순으로 거슬러 올라가며 보는 것도 마다하지 않고, 도록을 보거나 그림 옆에 붙은 제목을 보려고 기웃거리는 데 시간을 낭비하지 않고, 시야를 가리지 않을 만큼 키가 크고, 그림 안내용 헤드폰을 쓴 미술 애호가들에게 떠밀리지 않을 만큼 튼튼한 그런 노련한 관람객이라도, 큰 전시회를 다 보고 나면 무언가 미흡했다는 느낌이 공격해 오는 것을 막을 수 없다.

물론, 좀 막연하지만 이상을 추구한다는 점에서는 최대한 많은 사람들이 최대한 많은 그림을 보는 편이 좋다. 전시회가 크면 클수록 그만큼 이를 뒷받침해 줄 관람객이 필요한 법이다. 다시 말해서 전시회 관람은 미술만이 아니라 사회적 지위 향상과 관련되었다는 기대감을 줌으로써 사람들을 버스로 실어 나르듯 해야 한다는 뜻이다(사회적인 것과 관련되었기에 전시회에는 계급 구조가 존재한다. 일반 대중이 열망에 차 기다리는 동안 특별한 위치에 있는 사람들은 특별히 초대되어 그들보다 먼저 전시를 본다). 최근에는 전시회를 지나치게 성대하게 여기는 경우가 줄어든 듯한데─파리에서 열린 2011년 마네 전시회에는 186점만 전시되었다─이는 큐레이터들의 정책이라기보다 경제 침체 때문이다. 하지만 우리는 관람객이 적은 작은 전시회에서 더 큰 만족을 얻을 수 있으며, 종종 한 화가의 그림을

많이 보기보다는 적게 볼수록 그에 대해 더 잘 이해하게 된다는 증거가 꽤나 많다.

지난 30년간 내가 본 전시회 가운데 가장 좋았던 것은 1993년 런던 내셔널 갤러리에서 열린 것이었다. 이 전시회는 여섯 개의 전시실을 차지했지만 중요한 것은 단 한 점의 그림, 아니 그보다는 단 하나의 소재였다. 마네의 〈막시밀리안 황제의 처형〉이 바로 그것이다. 특정한 시대의 분위기를 살린, 목적이 뚜렷한 이 전시회는 1883년 마네의 사후 처음으로 그가 그린 세 가지 다른 〈막시밀리안 황제의 처형〉을 한데 모았다. 하나는 치밀하지 못한 붓질, 어두운 색, 챙 넓은 모자가 가득한 첫 번째 그림으로, 보스턴 미술관에서 가져온 것이다. 다른 하나는 조각난 그림으로(마네 사후에 드가가 구조해 낸) 런던 내셔널 갤러리의 소장작이다. 마지막 하나는 가장 잘 알려진 그림, 만하임 미술관의 것이다. 이 세 그림을 같은 전시실에서 한꺼번에 본다는 것은(그러나 나란히 걸려 있지는 않아서 그들을 비교하려면 몸을 돌려야 했는데, 각 그림 사이에 시간과 재고再考가 놓여 있음을 상기시켜 주는 물리적 배려이리라) 흥분과 위협을 주는, 직접적인 도전이었다. 마네는 왜 이것은 이렇게 하고 저것은 버리고 또 어떤 것은 조정했을까? 어떤 생각이나 느낌이나 갑작스러운 비약이나 우연을 거치며 a에서 b에, 또 c에 이르렀을까? 이를 밝혀내는 일에 도움을 주기 위해, 60여 점의 자료가 동원되어 전시회의 중심이 되는 이 세 점의 그림을 보조하고 있었다. 처형 그림에 포함된 주요 인사들의 정식 초상화들, 뉴스가 담긴 석판인쇄, 당시의 멕시코 풍경과 인물을 담은 프랑수아 오베르의 사진들, 총살을 집행한 사람

마네, 〈막시밀리안 황제의 처형〉(보스턴 미술관)

들을 보여주는 명함만 한 사진들, 황제의 피 묻은 셔츠, 이 밖에 여러 가지 1차 자료며 파생물이며 별난 수집품들이 전시되었다. 그중 1865년경 막시밀리안과 신하들이 크리켓을 하며 노는 모습을 찍은 사진보다 야릇한 것은 없다. 장소는 멕시코시티 변두리에 있는 차풀테펙성城이나 그 근처였으리라 짐작되는데, 황제는 찰스 와이크 영국 대사 옆 그루터기들 뒤에 서 있다. 보아하니, 경기장은 땅 고르는 기계보다 돌을 깨는 사람들이 더 필요한 듯한 모양새다.

오늘날 채무를 진 나라가 어쩔 수 없이 회계 의무를 미뤄야 할 경우, 관계 기관은 IMF나 유럽 중앙은행이나 유럽연합 집행기관과 같은 단체의 실무자들을 해당 국가에 들여보낸다. 1861년, 멕시코의 베니토 후아레스 대통령이 다른 나라에 진 빚을 2년 동안은 갚지 못하겠다고 선포했을 때는 당대의 삼두마차라 할 수 있는 세 나라가 멕시코로 쳐들어갔다. 그리하여 6000명의 스페인 병력, 2000명의 프랑스 병력과 적은 수의 영국 병력이 베라크루스로 몰려들었다. 영국은 소심했고, 스페인은 채무 조정을 강요하고자 했지만, 프랑스는 멕시코를 통째로 먹으려 했다. 그러다가 1864년, 그들은 오스트리아의 페르디난드 막시밀리안 대공을 황제 자리에 앉혔는데 그 이듬해에 게릴라 전쟁이 터지며 점령군이 주저앉았고, 프랑스는 멕시코에서 발을 뺐지만 막시밀리안은 허수아비 황제 자리에서 내려오지 않으려 했다. 결국 제자리를 찾은 멕시코 정부는 1867년 6월 19일 케레타로 외곽 '종의 언덕'이라는 곳에서 막시밀리안과 그의 장군 두 사람을 처형했다. 이 사건은 여러 나라에서 뉴스가 되었다. 7월 18일, 플로베르는 마틸드 공주에게 보낸 편

지에 그 처형 소식에 충격을 받았다고 적었다(가리발디와 빅토르 위고 같은 인사들이 항의 전문을 보냈는데도 처형은 그대로 진행되었다). "정말 혐오스러운 짓입니다. 인간이란 얼마나 비천한 존재인지요. 통탄할 위안이지만, 제가 곧장 예술에 몰입하는 것도 이 세상에서 일어나는 죄악과 어리석은 짓들을 생각하지 않고자(또한 그런 것들로 고통받지 않고자) 함입니다."

마네도 그 소식을 듣고 곧장 예술에 몰입했다. 마네가 정확히 어떻게, 어째서, 어떤 의도나 기대를 가지고, 그 과정에서 어떤 식으로 수단을 조정했는지 모르나, 그런 것은 몰라도 해가 되지 않고 또 그로써 우리는 편견에서 자유로울 수 있다. 마네가 마지막 〈막시밀리안 황제의 처형〉을 그려내기까지 어떤 과정을 거쳤는지에 대해서는 제리코의 〈메두사호의 뗏목〉보다 알려진 바가 훨씬 적다. 미술사가 줄리엣 윌슨 바로는 이렇게 말한다. "마네가 남긴 자료에는 누구에게 의지해서, 무슨 재료를 써서 그의 그림들을 구성했는가 하는 기록이 없다─오려낸 신문 조각도, 설명도, 사진도, 메모도, 밑그림도 찾아볼 수 없다." 그림에 덧붙는 그럴듯한 말이나 작업실에서의 에피소드 같은 것도 전해 내려오지 않는다. 그가 왜 두 번째 그림(마지막 것과 구성이 비슷한)을 버렸는지, 그것을 완성했을 때 어떤 모양이었는지 우리는 모른다. 가장 오래된 기록인 1883년 사진을 봐도, 왼쪽에 있어야 할 두 인물 막시밀리안 황제와 메히아 장군은 이미 잘려 없어졌다. 미학의 관점에서 〈막시밀리안 황제의 처형〉의 출발점이 무엇인가를 생각할 때 구미가 당기는 것이 있다면 그것은 바로 고야의 〈1808년 5월 3일〉로서, 두 그림은 평면도가 비

마네, 〈막시밀리안 황제의 처형〉(런던 내셔널 갤러리)

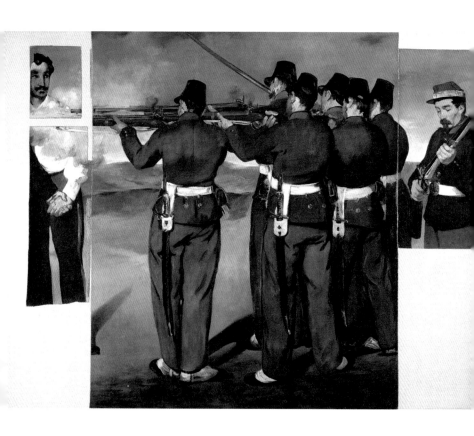

슷하고, 총구는 희생자들에게 소름 끼치도록 가깝다. 우리는 마네가 1865년 9월 1일 프라도 미술관에 가서 방명록에 이름을 남겼다는 것을 안다. 하지만 그가 고야의 5월 폭동 그림을 보았다 해도(도록에 기재되지 않은 채 복도에 걸렸고 안내 책자에는 거의 표나지 않게 언급되었을 뿐이다), 그 사실을 얘기한 적은 없다. 그러니 우리는 추측과 투시로 시작할 수밖에 없다. 커다란 캔버스화 세 점, 유화 습작 한 점, 석판화 한 점, 베낀 드로잉, 파리 코뮌의 한 장면 〈바리케이드〉에 등장하는 주요 인물 집단을 재활용한 그림 등이 우리가 알아낼 수 있는 지식의 주요 출처인 셈이다.

미술에서 시간 순서와 작품의 완성도가 정비례한다고 하면 보통은 솔깃하게 들린다. 그런데 사실상 마네의 첫 번째 〈막시밀리안 황제의 처형〉은 처음 손대다가 망친 그림이 아니라 한번 보면 잊히지 않는 야심 찬 대안이 되리만치 색과 배색과 느낌에서 나머지 그림들과 다르다. 한편, 공통적인 요소로 희생자 세 사람, 밀집해 있는 총살 집행 부대가 있고, 마지막 한 방으로 고통을 덜어줄(이 일은 명예였을까, 저주였을까?) 군인이 밀집대형에서 떨어져 나와 있다. 첫째 그림에서 이 하사관은 얼굴 윤곽이 조금이라도 보이는 유일한 인물로, 그 얼굴에는 으스스할 정도로 표정이 없다. 신원을 알 수 없는 한 무리의 사람들이 다른 사람들의 목숨을 빼앗는 긴장되고 아찔한 만남, 잔인하고 부끄러워해야 할 상황이기 때문이다. 총살 집행인들과 희생자들과 배경을 이루는 전원에는 바다 빛깔이 퍼져 있다. 시간은 (고야의 〈1808년 5월 3일〉처럼) 밤인 것으로 보이지만, 잘 보면 그렇지 않다는 것을 알 수 있을지 모른다.

마네, 〈막시밀리안 황제의 처형〉(만하임 미술관)

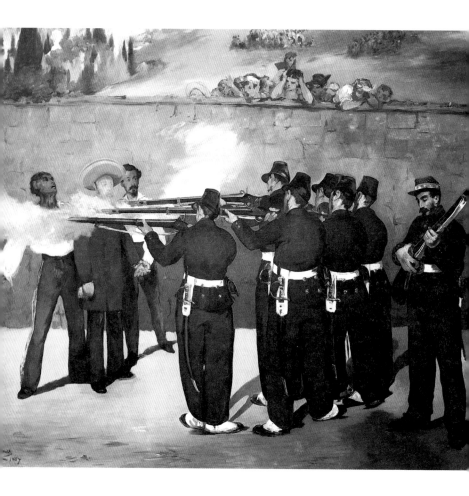

둘째(런던 내셔널 갤러리)와 셋째(만하임 미술관) 그림은 하나같이 인물들의 자세가 잘 잡혀 있고, 색조는 햇빛이 들어 밝은 것이 첫째 그림과는 많이 다르다. 총구에서 나오는 연기도 희생자들의 얼굴을 잘 피해서 흩어진다. 둘째 그림이나 셋째 그림이나 주요 인물들의 위치는 거의 같지만 배경의 효과가 아주 다르다. 둘째 그림의 배경은 탁 트인 장소나 어쩌면 낮은 언덕일 것 같은 곳이다. 그 너머로 푸른 산과 하늘이 보인다. 이 처형에는 구경꾼이 없고 비정함만이 감돈다. 사법의 잔인함이 자연 속에서 벌어지는 순간이다. 따스한 푸른색으로 이어지는 자연이 처형 집행 부대만큼이나 냉담해 보인다. 셋째 그림의 처형 장소는 감옥터 같은 곳이다. 모랫바닥에, 뒤에는 높은 벽이 있고, 구경꾼들은 (항의하고 슬퍼하며) 벽 위로 고개를 내밀고 있다. 언덕 중턱에는 더 많은 구경꾼들이 있다. 왼쪽 위에는 삼나무와 흰 묘비가 있는 묘지가 보인다. 그리고 여기에는 투우와도 같은 요소가 있다(모래밭에서 벌어지는 죽음, 울타리에서 열광하는 구경꾼들을 생각하면 그렇다). 여기에는 사건에 대한 내적인 논평과 반응이, 배경에는 이를 뒷받침하는 죽음의 상징이 있다. 그리하여 그림으로서 더 큰 무게와 계획을 지니며, 더 깊은 논의의 대상이 된다. 또한 우리의 반응을 유도한다는 점에서 (둘째 그림에 비하면) 더 틀에 박힌 그림이기도 하다. 이런 의미로 셋째 그림은 둘째 그림에서 앞으로 한 단계 더 나아간 것이라 볼 수 있다. 하지만 다르게 보면 후퇴한 것이기도 하다. 즉, 둘째 그림에서 마네는 냉담을 극단으로 가져갔다가, 다시 그 군더더기 없는 살풍경에서 뒤로 물러나 셋째 그림을 그린 것이 아닌가 싶다.

하지만 우리는 이 두 그림에 이상한 힘이 있다는 인상을 받는다. 그 힘은 발에서부터 나온다. 고야의 〈1808년 5월 3일〉에서 총살 집행 부대의 자세는 중대한 요소다. 튼실한 발목, 고정된 무릎, 전문가다운 올바른 각도로 몸을 지탱하고 있는 뒷다리 따위가 그 자세인데, 여기에는 나폴레옹의 군사훈련 방식이 반영되어 있다. 이 다리들은 압제자들의 다리, 시위를 짓밟는 다리로서 그 엄격함은 소총의 마지막 엄격함에 이르기까지 계속 행군한다. 이와는 달리 마네의 〈막시밀리안 황제의 처형〉의 군인들은 정렬해 있지 않고, 발끝은 바깥쪽으로 120도가량 벌어져 있다. 한 군인은 양쪽 발꿈치를 붙인 반면 다른 군인들은 다리를 벌리고 있다. 중간에서 약간 오른편에 있는 군인은 특이하게도 오른쪽 발은 발꿈치만 땅에 댄 채 왼쪽 다리에 온몸의 무게를 싣는다. 군인들이 흰 각반(사실주의에서 벗어난 부분—마네가 묘사한 제복은 관념에서 나온 모조품이었다)을 차고 있는 것으로 보아 마네는 이 발들을 눈에 띄게 만들고자 했던 게 분명하다. 이 발들은 골퍼가 모래땅에 발을 비비며 균형을 잡을 때와 마찬가지로 유용한 기능을 하기 위해 땅을 단단히 디디고 있다. 마치 하루 먹을 메추라기나 누른도요 사냥을 나온 양, 마음을 편히 먹고 발과 무릎과 엉덩이의 힘을 빼는 것이 중요하다는 따위의 말로 사병들을 격려하고 있는 하사관의 모습이 눈에 보이는 듯하다.

따라서 이 총살 집행 부대원들은 고야의 그림에 나타나는 살인자 무리와 다르다. 마네의 총살 집행 부대원들은 일상 임무를 수행하는 군인들로, 이 그림으로 묘사된 처형에는 공교롭게도 황제가

끼어 있을 뿐이다. 꾸준한 일상이라는 주제는 하사관의 모습에도 별도로 예시되어 있다. 하사관은 첫째 그림(보스턴 미술관 그림)에서는 처형 장면에 등을 돌린 채 우리를 똑바로 쳐다보며, 아직 완전히 죽지 않은 희생자들의 목숨을 끊는 직업적인 현실을 우리의 눈앞에 들이댄다. 둘째와 셋째 그림에서도 그는 똑같이 우리의 주의를 끌지만, 첫째 그림보다는 중심점이 훨씬 미묘하다. 하사관은 처형에 신경을 쓰는 것도 아니고 나 몰라라 하는 것도 아닌 모습으로, 총을 쏘는 부대원들과 90도 각도를 이룬 채 서 있다. 관객인 우리에게도 관심이 없다. 셋째 그림에서는 사전에 소총의 공이치기를 당기며, 혹은 둘째 그림에서는 공이치기가 당겨져 있는지 확인하며 자신의 직무에 정신을 쏟는다. 발등과 발목을 덮는 각반이 보이지 않는 것이 의미심장하다. 관람객의 눈길이 발 때문에 산만해지면 안 된다는 뜻이다(셋째 그림에서는 발 부분의 바탕색을 어둡게 해서 발이 두드러지지 않게 했다). 이렇게 해서 우리는 하사관이 공이치기 당기는 일에 열중하듯 그림에 열중할 수 있다. 두 가지 중요한 점에서 둘째와 셋째 그림의 하사관이 다르다. 둘째 그림에서 그의 얼굴은 매끄럽게 마무리되어 있고 거기에 더 많은 특징이 드러난다. 그래서 이 사람은 이 특별한 일을 부여받은 특별한 사람이구나, 하고 우리는 생각하게 되는 것이다. 셋째 그림의 붓질은 둘째 그림보다 엉성해 하사관의 모습이 그만큼 상세하지 않다. 그래서 그는 한층 더 나머지 부대원들과 다름없는 평범한 군인이 된다. 두 그림은 저마다 장점과 스스로를 방어할 수 있는 힘을 가지고 있다. 셋째 그림이 둘째 그림에서 그리 진보한 것으로 보이지 않는 까닭은 하사관

마네, 〈막시밀리안 황제의 처형〉 부분 장면
하사관이 공이치기를 당기는 모습(좌: 런던 내셔널 갤러리, 우: 만하임 미술관)

의 오른손에 있다. 둘째 그림에서는 오른손의 모습이 자연스럽고 비율도 맞는데, 셋째 그림에서는 너무 크고 더 분홍빛이며 더 벌어져 있다. 왼손보다 반쯤 더 크고, 이 그림의 다른 중심점이 되는 꼭 쥔 손들, 즉 막시밀리안과 그의 왼쪽에 있는 장군이 맞잡은 손보다도 크다. 하사관의 오른손은 과장이라 할 만한 방식으로 사람들의 눈길을 끈다. 내가 무엇을 말하려는가 보라고, 손이 캔버스에서 크게 소리를 지르는 듯하다. 사소하지만 쓸데없이 그림을 조잡하게 만드는 요소가 아닌가 싶다.

마네의 그림은 "사람 머리나 덧신 한 짝이나 그 가치는 똑같다는 따위의 범신론"을 나타낸다고 당시 어느 평론가는 불평했다. 작품 속에 범신론, 비인간성, 냉담함이 있다는 것인데, 사실 〈막시밀리안 황제의 처형〉은 선명하고 고른 빛과 밋밋하고 성긴 평면으로 이루어져 있는 만큼 그 교훈은 야릇하고 묽고 현대적인 느낌이다. 이 그림은 물론 연극 같은 순간을 보여주며, 우리는 희생자들의 꿋꿋함에, 더군다나 황제가 두 장군의 손을 잡고 있는 모습에 감탄할지도 모른다(손을 잡고 있는 것은 마네가 그럴듯하게 지어낸 이야기다. 실제로 황제는 처형될 때 가운데 있지 않았을 뿐 아니라, 장군들은 아마도 당시 반역 판결을 받은 사람을 죽이는 일반적인 방식으로 등받이 없는 걸상에 뒤돌아 앉은 채 처형당했을 것이다). 한편 우리는 처형 집행자들의 꿋꿋함이나 그들이 편안히 밭장다리로 선 모습에 감탄할지도 모른다. 이것은 영웅적 행위에 대한 교훈을 주는 역사화가 아니다. 마네는 역사화라는 말을 가장 큰 모욕의 말로 썼다. 그리고 어쩌면 마네는 이 그림으로 지나가듯 정치상을 묘사한 것인지도 모

르는데, 왜냐하면 〈막시밀리안 황제의 처형〉의 석판화가 금지되었던 1869년 그가 이 그림을 가리켜 "순전한 예술 작품"이라는 입장을 언론에 발표했기 때문이다.

물론 엉큼한 말이다. 마네는 나폴레옹 3세의 꿈이 극도로 굴욕을 당하는 순간을 나타내고 싶어 했으며, 순교를 암시하는 요소(성인의 후광 같은 챙 넓은 모자, 어쩌면 그리스도처럼 그를 가운데 놓은 것도 포함하여)로 막시밀리안을 꾸밈으로써 이를 드러냈다. 더욱이 마네가 생각해 낸 제복을 보면 처형 집행 부대원들이 프랑스 군인인지 멕시코 군인인지 분명하지 않다. 이로써 프랑스가 불리한 상황에 몰려 허수아비 황제를 버린 일은 곧 프랑스가 직접 황제와 장군들을 처형한 것이나 마찬가지라는 점을 넌지시 말해준다는 것이다. 이와 관련해서 상반되는 두 가지 유익한 언급이 있긴 한데, 아무튼 에밀 졸라의 해석은 확실히 그랬다. 그는 《트리뷴》에 무기명으로 글을 써서 "마네 선생이 순수한 예술의 관점에서 이 주제를 다루었는데도 석판화가 금지되었다"고 알리며, 이제는 누가 막시밀리안이 죽었다는 말만 해도 정부가 그 사람을 박해하지 않겠느냐고 비꼬았다. 하지만 사흘 뒤에는 제복의 모호함을 가리켜 보이며, "프랑스 군인이 막시밀리안을 총살하는 것"으로 읽힐 수 있는 마네의 그림에 담긴 "잔인한 풍자"를 언급했다. 양다리 걸치기 좋아하는 것은 위선에 찬 관리들만의 이야기가 아니다.

졸라는 양쪽 모두를 선택할 수 없다. 마네도 마찬가지다. 이 그림은 최근 정치 사건을 보고 그렸을 뿐인 예술적으로 '순수'한 작품이거나, 혹은 그렇지 않거나 둘 중 하나다. 하지만 이 그림을 금지

한 일(마네 생전에는 프랑스에서 공개적으로 전시되지 않았다)이 좋든 싫든 이를 정치적 논쟁거리로 만들어버렸다. 그렇다고 일반 사람들에게 널리 알려진 것도 아니었다. 〈막시밀리안 황제의 처형〉은 고국에서 금지되었으나 외국에서는 사람들의 정서를 자극한 〈게르니카〉와 달랐다. 1879년에 뉴욕에서 전시되었을 때도(브로드웨이와 8번가가 만나는 곳, 입장료는 25센트) 결과는 좋지 않았다. 보스턴 전시에서는 약간 나았지만, 시카고 전시와 그 밖에 계획된 전시는 모두 취소되었고, 그림은 프랑스로 돌려보내졌다.

정확히 무엇 때문에 이 석판화가 금지되었고, 마네는 이 셋째 그림이 1869년 살롱전에 받아들여지지 않으리라는 경고를 받았던 걸까? 다시금 구미 당기는 빈칸이 이 물음 앞에 모습을 드러낸다. 선동의 의중이라든가 신뢰할 수 없는 미학이라든가 하는 난에 표시가 되어 있는 공문서 따위도 없다. 같은 사건에 대해서 쥘마르크 샤메를라가 그린 그림 두 점(공교롭게 둘 다 행방불명이다—또 하나의 빈칸)이 앞서 1868년 살롱전에 전시되었다는 점을 생각하면, 마네의 죄는 단순히 이 처형을 묘사해서 정부를 난처하게 만든 것이라기보다는 그보다 더 큰 무언가에 있으리라는 게 존 하우스의 주장이다. 어쩌면 마네의 그림이 거절당한 그 더 큰 무언가는 "겉보기에" 이 그림이 "그 극적인 사건과 거리감이 있고, 분명한 교훈을 강조하지 않았다"는 점뿐만 아니라 "붓질을 서둘러 했고, 마무리가 잘 안 된 듯 보인다"는 데 있는지도 모른다. 뭐, 그럴지도. 하지만 검열 기구의 작동 방식에 대해 너무 합리적인(또는 미학적인) 추측은 실수일 수 있다. 검열 기구는 그들만의 기행과 과장된 두려움

을 가진 터무니없는 집단으로 악명 높다. 잘 모르겠으면 금지하라
는 것이 그들의 기본 규칙이다. 특히 문제 예술가의 평판만을 근거
로 삼아서라도 작품을 금지하라는 식이다(마네는 잘 알려진 공화제
지지자였다). 되찾을 수 없는 진실이 무엇이든, 〈막시밀리안 황제의
처형〉의 검열이 끼친 영향은 오늘날까지도 계속해서 작용하며 후
대의 이해를 가로막는다. 문제는 그림만 억압을 받은 것이 아니라,
마네가 이 그림을 보여주려 했던 당대의 사람들, 이 그림을 어떻게
보는 게 가장 좋을지 우리에게 알려줄 수 있었을 그들의 반응도 억
압당했다는 사실이다. 반응에 대한 자료가 부재하기에 오늘의 관
람객들에게 이 그림은 더욱 분명하지 않게 되었다. 보다시피, 검열
은 언제나처럼 성공한 셈이다.

# 5

## 모리조

"무직"

*BERTHE MORISOT*

많은 화가가 자신의 그림자와 산다. 이걸 하지 않고 저걸 했더라면 어떻게 됐을까, 인생이 이것 대신 저걸 택해주었더라면 어떻게 됐을까 하고 의식하는 것이다. 가지 않은 길은 잠재의식 속에 남아 있다. 어떤 화가에게는 그 그림자가 바깥에 있고, 어떤 화가의 그림자는 마음속에서 떠나지 않는다. 이 현상을 누구보다 더 정확히, 그리고 정서적으로 복잡하게 경험한 사람이 있다. 바로 베르트 모리조다.

우선, 파시에 사는 한 고위 관리에게 이브, 에드마, 베르트라는 이름의 세 딸이 있었다. 어머니는 세 딸을 인근의 품팔이 화가 쇼카른 영감에게 보내 그림을 배우도록 했다. 화가로 만들려는 것이 아니라 호감 가는 아마추어적 소양을 갖게 해, 파리의 결혼 시장에서 경쟁력을 높이기 위함이었다. 이브는 쇼카른 영감에게 그림을 배우느니 양재 기술을 배우겠다며 일찌감치 그만두었다. 그리고 얼마 뒤, 멕시코전쟁에 참전해서 팔 하나를 잃고 돌아온 브르타뉴 출신의 세무서 직원과 결혼했다. 하지만 에드마와 베르트는 이브와는 다르게 끈기와 재능을 보였다. 쇼카른으로는 마음에 차지 않자 더 좋은 화가에게 가르침을 받고자 했다. 그들은 리오네 출신 화가(이자 앵그르의 제자) 조세프 귀샤르에게 갔다. 그다음으로는 코로에게 가서, 코로의 풍경화에 둘러싸여 그와 함께 그림을 그리고 그의 그림을 모사했다. 그리고 이번엔 코로가 자매를 자신의 제자 프

랑수아 우디노에게 떠맡겼다. 그림 배우는 일이 사교적 장식에 그치지 않을 것임이 분명했다.

1861년에서 1867년 사이, 두 자매는 함께 전국을 여행하면서 서로 보호자 노릇을 하며 야외에서 나란히 그림을 그렸다. 또한 살롱에 함께 작품을 출품했다. 그들은 솜씨가 좋았다. 에드마는 베르트보다 좋은 심사평을 받았다. 코로는 베르트보다 더 절제된 그림을 그리는 에드마와 작품을 교환했다. 그런가 하면 마네는 에드마의 그림 한 점을 사기 직전까지 갔던 것으로 보인다.

그러다 동생은 화가의 길을 갔고 언니는 가지 않았다. 1869년 당시 스물아홉 살이었던 에드마는 여전히 그림에 '미친' 상태에서 아돌프 퐁티용이라는 해군 장교와 결혼했다. 베르트는 혼자 계속 그림을 그렸다. 다년간 늘 함께 다닌 까닭에 서로에게 편지를 쓸 일이 없었던 두 자매는 편지를 쓰기 시작했다. 베르트가 당면한 급선무는 에드마를 위로해 주는 일이었다.

이 그림을 그린다는 일, 언니가 그만둔 걸 한탄하는 이 일은 괴로움과 슬픔의 불씨야. (……) 언니가 선택한 운명은 그리 나쁘지 않잖아. (……) 그 운명을 너무 저주하지 마. 혼자 지낸다는 건 슬프다는 걸 기억해. 뭐니 뭐니 해도 여자에게는 무한한 애정이 필요해.

다른 무엇보다 베르트에게는 이제 새 보호자가 필요했고 그녀의 어머니가 그 일을 맡았다. 베르트가 야외로 나가 그림을 그릴 때뿐만 아니라 실내에서 모델을 설 때도 보호자가 필요했다. 마네는

베르트의 초상화를 여남은 점 그렸는데, 폴 발레리는 이 중 가장 유명한 〈제비꽃 다발을 지닌 베르트 모리조〉를 페르메이르 이후 최고의 걸작이라고 평했다. 모네가 내면의 기후 변화에 따라 대성당 연작을 그렸다면 마네는 베르트의 초상화를 그린 셈이다. 이 그림들 속, 화가와 화제畵題 사이에는(마네가 베르트를 항상 사랑하고 있었다는 의견도 있지만) 강렬한 시선 교환이 나타나 있는데 그러고 보면 베르트의 어머니가 줄곧 그 곁을 지키고 앉아 있었다는 사실을 알아도 크게 놀랄 일은 아니다. 베르트도 언젠가는 결혼해야 할 테니 평판을 소홀히 해서는 안 되었던 것이다. 아무튼 베르트는 계속 그림을 그렸고, 에드마가 결혼한 나이가 되었을 때 그림에 평생을 바치겠다고 결심했다.

1865년에서 1868년에 걸쳐 에드마는 베르트의 초상화를 하나 그렸다. 화필을 들고 이젤 앞에 서서 집중하고 있는 옆모습이다. 구성과 인물 묘사 면에서 두루 놀랄 만한 재능을 보이는 그림이다. 베르트가 입은 자두색 벨벳 코트에 진갈색 머리가 흘러내려 와 있다. 코트 안에 입은 블라우스의 붉은색은 가느다란 머리띠에서 반복된다. 다른 각도에서 빛을 받는 두 부분을 제외하면 전체적인 색조는 어둠침침하다. 위에서 내려오는 빛은 비스듬한 캔버스 틀을 밝게 비춘다. 이에 대각으로 가운데 부분을 넓게 비추는 빛은 다부진 얼굴과 세 개의 흰 단추, 그림을 그리는 손과 축 늘어진 헝겊을 밝혀준다. 화필의 끝부분과 가느다란 팔레트의 모서리는 이 빛에 더 은은히 드러난다. 이 그림은 두 가지 측면에서 가슴을 파고든다. 내면적으로는 본인은 아직 알지 못했을지언정 베르트를 예술가로 만

들어줄 정신적인 굳건함을 발견할 수 있고, 외면적으로는 에드마의 그림 중 오늘날 잔존하는 두 점 중 하나이기 때문이다. 어느 시점에선가 에드마는 이 초상화와 풍경화 한 점을 제외하고 자신의 그림을 모두 없애버렸다. 그 이유를 우리는 추측해 볼 뿐이다. 재능이 실현되지 않아서 또는 좌절해서 그랬다고 하면 더러 이론적인, 감상적이기까지 한 접근으로 보일 수 있다. 하지만 에드마의 경우엔 이를 뒷받침할 증거가 있다. 1874년에 열릴 제1회 인상파 전시회 준비에 참여하고 있던 드가는 1873년 베르트의 어머니에게 편지를 보내 베르트가 출품하도록 설득해 달라고 도움을 청했다. "베르트 모리조 양의 명성과 재능은 너무나도 중요해서 이 전시회에 꼭 필요합니다." 그리고 여성혐오자라고 여겨지는 이 화가는 결혼한 지 4년이 된 에드마에 대한 호소도 덧붙인다. "퐁티용 부인이 지금 함께 있는지는 모르겠으나, 전시에 즈음하여 만일 자신이 동생처럼 화가였다는 사실을 되새기고자 하면 화가로 되돌아갈 수 있습니다." 이 상황에서 '되돌아갈 수 있습니다'라는 말보다 더 너그러우면서도 눈물겹게 슬픈 말은 없을 것 같다.

잠재적 예술가의 잠재적 일생은 보통 이렇게 시작한다. 열성적인 가족(특히 어머니)이 별것 아닌 사생화 하나, 알쏭달쏭한 시 하나, 흥얼거리는 노랫소리 하나를 가지고 과찬한다. 그리고 나중에 세상에 나가면 엄격한 안목을 가진 화가나 소설가, 음악가, 선생이 그 재능을 평가하고 짓밟아 버리는 것이다. 한데 베르트의 경우 어머니가 자식의 재능을 의심하고 그림을 그만두라고 했으니 그 공식이 전도되었다. 이와 관련하여 에드마에게 쓴 편지가 있다. "베

에드마 모리조, 〈베르트 모리조〉

르트에게도 재능이 있는지 모르지. 그랬으면 얼마나 좋겠니. 하지만 베르트의 재능은 상품성이 있거나 명성을 얻을 만한 게 못 돼. 지금처럼 그려서야 평생 뭘 팔 수 있을까 싶은데, 다르게는 못 그리잖니." 그렇다고 부모가 속물이기 때문에 반대한 것은 아니었다. 모리조 부인은 교양 있는 여자로 화가들이나 작곡가들과 따뜻한 관계를 유지했으니 말이다(로시니는 베르트를 위해 피아노를 골라주고 사인까지 해줄 정도였다). 다만 자기 딸이 좋은 실력을 가졌다고 믿지 못했던 것이다. 저명한 화가들이 베르트의 실력을 확신시켜 주었어도 마찬가지였다. 모리조 부인이 에드마에게 쓴 편지에 이런 내용이 있다. "퓌비 드샤반은 베르트의 그림이 다른 그림들을 초라하게 만들 만큼 미묘하고 탁월하다고 하더구나. 그래서 자신에게 혐오감을 느끼며 집에 돌아갔단다. 근데 솔직히 말해서 베르트 그림이 그 정도로 훌륭하니?" 그뿐만이 아니다. "어제 드가 씨가 집에 잠깐 들렀다 갔어. 그림은 보지도 않으면서 칭찬을 늘어놓더구나. 모처럼 친절한 말을 하고픈 충동이 들었나 봐. 이 거장들의 말만 믿으면 베르트는 이미 예술가가 되었지 뭐니?"

한편, 베르트가 일단 정상 궤도에 오르자 그녀와 만난 적이 있는 화가들은 그녀의 자질을 인정하고 지체 없이 그녀를 동등한 화가로 대우했다. 모네와 피사로, 드가는 물론 퓌비, 레옹 보나, 사전트, 모리스 드니처럼 인상파가 아닌 화가들도 그랬다. 떠오르는 화가의 그림들을 여러 점 한꺼번에 일괄 구매(사치보다 백 년이나 앞서)하던 선구자적 아트 딜러 뒤랑 뤼엘은 1872년에 베르트의 그림을 네 점 샀다. 평론가들도 베르트를 남성 화가들과 똑같이 취급해 악

평하는 찬사를 표했다. 1874년 제1회 인상파 전시회에 대해《르 피가로》에 실린 알베르트 볼프의 평론은 "여자 한 명을 포함하여 미치광이 네다섯 명이 모여……"라고 시작해서 이렇게 끝맺는다. "유명한 무리에게 흔히 있는 일이지만 이 그룹에는 여자도 있다. 이름은 베르트 모리조로 인상적인 여자다. 그녀에게는 정신착란에 빠진 기질의 광란 속에 여성스러운 우아함이 보존되어 있다." 남성화가들에 못지않은 재능과 아울러 광기도 있다는 말이다. 베르트의 두 번째 스승인 조제프 귀샤르도 전시회를 보고 그와 같은 생각을 했다. 그는 모리조 부인에게 편지를 보내 베르트에 대해 주의를 주었다. "미치광이들과 어울리면 같이 미칩니다. (……) 이들은 하나같이 머리가 조금씩 어떻게 됐습니다." 그의 판단에 베르트는 길 잃은 양이나 다름없었지만 아직은 구원받을 여지가 있을 것 같았다. "화가이자 친구이자 의사로서 제가 내릴 수 있는 처방은 이렇습니다. 베르트에게 일주일에 두 번 루브르 미술관에 가서 세 시간 동안 코레조가 그린 그림 앞에 서서 그의 용서를 구하라고 하십시오."

베르트 모리조는 용서를 구하지 않았다. 세상의 고정관념을 따르지 않았다. 자신의 고정관념조차 따르지 않는 사람이었다. 예술에 몸을 던지겠다고 한 뒤 몇 년이 지난 1874년 12월, 베르트는 에두아르 마네의 동생 외젠 마네와 결혼했다. 이때 베르트의 나이 서른셋. "나도 나이가 적지 않은 만큼 하객도 없이 드레스에 모자 차림으로 전혀 화려하지 않은 결혼식을 치렀다." 베르트는 그녀답게 대수롭지 않은 것처럼 말한다. 나중에 친구가 되어 그녀를 훌륭하게 생각한 말라르메는 자신의 삶을 "일화 없는" 삶이라고 했는데,

베르트는 그를 모방해서 자신의 전기를 대단치 않은 것으로 축소시킬 작정이라도 한 듯하다. 베르트는 하나뿐인 자식인 쥘리를 서른일곱 살에 낳았다. 베르트와 외젠은 나란히 함께 그림을 그렸다. 외젠은 수채화와 파스텔화를 그렸다(소설도 한 편 썼다). 하지만 그는 그림으로 베르트의 맞수가 되지 못했다. 그런데도 자신을 향한 찬사가 모자라다고 노상 우는소리를 늘어놓는 건 베르트가 아니라 외젠이었다. 베르트 모리조의 전기 작가 앤 히고네의 말을 빌리자면 외젠은 "성실하지만 목적 의식은 없는" 사람이었다. 그는 아내가 그림 작업에 여념이 없을 때는 전시의 현실적인 측면을 기꺼이 도와주기도 했다. 가정 생활과 어머니로서의 의무는 그녀의 창작 활동을 앞지르거나 방해하는 일이 없었다. 오히려 그런 요소들을 주제로 삼았다.

여러 세기에 걸쳐 남성 화가들은 성모 마리아와 아기 예수처럼 이상화한 그림들을 그렸다. 가장 인간다운 모습으로 그린 것들마저 그 유아가 성육신이라는 인식과 ─노골적이든 암시적이든─금빛 후광을 떨쳐내지 못했다. 그런데 모리조와 메리 커샛은 신성하지 않은 아기들과 세속적인 어머니들의 그림을 여성의 관점에서 그렸다. 두 화가 중 커샛의 그림이 더 객관적이어서 아기들의 살집과 체중, 그 어색함을 느낄 수 있다. 반면에 자신이 엄마라는 장점 또는 편견을 가지고 그린 모리조의 그림에는 아기와의 정서적 결속이 나타난다. 〈요람〉(1872)처럼 아기를 향한 엄마의 사랑과 몰입을 부드럽고 섬세하게 묘사한 그림이 또 있을까? 이 그림에서 옆모습을 보이고 있는 에드마는 왼손을 뺨에 대고 오른손은 둘째 딸의

모리조, 〈요람〉

요람을 보호하듯 감싸고 있다. 그녀의 뒤쪽에는 바깥을 가린 연보라색 계통의 레이스 커튼이 있다. 화폭의 반을 차지하는 연보라색 레이스 천이 요람을 덮고 있어서 희미하지만, 아기가 그 안에 누워 있다는 것을 충분히 알 수 있다. 바깥 풍경을 가린 커튼이나 요람을 가린 것이나 우리의 시선을 엄마에게 집중시키기 위함이다. 엄마의 표정은 넋이 나간 듯 상그레하면서도 진지하다. 이 엄마가 정신을 집중하고 있는 상대는 십중팔구 아기일 수밖에 없다. 그림의 구성은 그 안에 드러나는 모성애만큼 단순하고 강렬하다. 나는 한 친구가 자식을 갖고 싶은 적이 한 번도 없었는데 이 그림을 보고 마음이 흔들렸다고 말하는 것을 들은 적이 있다.

어느 시대나 관습에 겁먹지 않은 화가들은 아름다움이란 어디에서나 발견된다는 것을 알았다. 1813년에서 1814년에 걸쳐 제리코는 〈뒤에서 본 말 스물네 필〉이라는 그림을 그렸다. 스물네 필이 세 줄로 나뉘어 있고 여기에 한 필이 더 끼어 있다. 그런데 이 한 필만 제멋대로 반대 방향으로 돌아서 있다. 그리고 마치 이렇게 말하는 듯하다. "이봐요, 말의 엉덩이도 여신의 얼굴 못잖게 그림으로서 흥미로울 수 있어요. 모든 건 얼마나 잘 그리느냐에 달려 있죠." 하지만 인상파 화가들은 과거의 위계를 불가역적으로 뒤엎고 전에 볼 수 없던 식으로 화재畵材를 민주화democratize했다. 그리고 모리조는 아기 엄마로서의 일상과 즐거움을 그림으로 기록했다. 요람을 응시하는 모습, 모유 수유, 숨바꼭질, 나비 채집, 꽃 따기, 강아지 껴안기, 소풍, 음악 수업, 모래성 쌓기, 배 타기 등등. 부채와 직물을 묘사하기도 하고 화장과 몸단장을 하는 여인뿐만 아니라 바느질하

는 여인, 식탁을 치우는 여인, 빨래를 너는 여인의 모습을 그리기도 했다. 하얀 데다 움직이기까지 하는(!) 세탁물은 인상파 화가들이 즐겨 그리던 소재였다. 드가는 다림질하는 방에서 중노동을 하는 여자들을 그렸다. 마네는 한 여자가 손으로 빨래를 짜고 있고 (아마도 훗날 세탁부가 될) 그녀의 자식은 빨래통을 붙들고 있는 모습을 묘사했다. 카유보트는 빨랫줄들에 널린 이불보와 셔츠가 펄럭이는 정경을 그렸다. 모리조는 세탁부가 뒤뜰에서 빨래 너는 모습을 묘사했다. 남자의 노동이든 남자들이든 어디에도 보이지 않는다. 1941년 이후 프랑스에서 처음 열린 모리조 회고전이었던 2018년 오르세 전시회의 작품 중에 남자는 단 한 명, 외젠 마네만이 보인다.

여자의 소일거리 내지는 주요 관심사 또는 도락이라는 소재가 모리조의 밝지만 흐릿한 채색과 결합한 그림을 보면 우리는 그것을 벨 에포크*의 여유로운 생활을 그린 즐겁고 복에 겨운 정경이라고 생각할지 모른다. 하지만 그런 생각은 오산일 수도 있다. 딸 쥘리와 함께 그려진 그림 두 점 모두에서 침울하고 슬픈 얼굴로 딸을 바라보는 외젠의 시선은 시큰둥하다. 놀아주는 게 즐거운 척하는 아버지의 모습이다. 모리조가 그린 여아와 젊은 여자의 다수는 경계심이 많고 내향적이라는 느낌을 준다. 모리조는 그들의 본질을 전달하기보다는 그들이 우리를 바라보게 그렸다. 유아들은 즐거워 보이지만 사춘기의 아이들은 표정이 복잡하고 고민스러워 보

---

◆ '좋은 시절'이라는 뜻으로, 주로 19세기 말에서 20세기 초의 파리를 가리킨다. 예술과 문화가 번성하며 풍요와 평화를 누렸다. 옮긴이 주

인다. 피아노 치는 것을 〈피아노 치는 루시 레온〉(1892)보다 더 따분해하는—음악에 대해서든 음악을 방해하는 관객이나 화가에 대해서든—아이가 또 있는지 모르겠다. 그 회고전에는 포함되지 않은 모리조의 그림 중 무엇보다 불길해 보이는 것은 〈베란다의 인형〉(1884)이다. 인물 형체로는 인형 하나뿐이고, 테이블에는 두 사람을 위해 차려진 찻잔과 찻주전자가 있다. 베란다 너머에는 꽃이 만발한 정원과 이웃집들이 보인다. 의자 두 개 중 하나는 비어 있고 다른 하나는 버림받은 인형이 차지하고 있다. 밋밋한 얼굴에 단추 눈이 하나뿐인 인형은 그림 밖의 우리를 바라본다. 초조하게 혼자 있는 그 여자 중 하나가 축소되어 그 본질만 남은 것일까.

베란다, 발코니, 테라스. 실내와 옥외를 분리하는 것은 모리조가 그림에 곧잘 사용하는 수사적 표현이다. 커튼을 젖히고 발코니 너머의 세상을 바라보거나 겨울철 정원에서 책을 읽거나 베란다 창문 앞에서 컵을 만지작거리는 어린 소녀나 여자. 저 멀리 행락객과 배가 보이는 경치를 배경으로 테라스에 혼자 앉아 있는 여자. 트로카데로 언덕의 울타리라는 제약 속에서 현명하게 파리를 굽어보는 두 여자와 한 어린이. 현명함과 안전이란 무엇인지를 그린 그림일까? 기지旣知의 가정적인 공간과 대비되는 불안감을 조성하는 미지의 공간은 무엇인가를 보여주려는 것일까? 모리조의 그림에 대한 일반적인 해석 중 하나는 집이라는 울타리에 갇혀 있는 여자와 (위협적인) 바깥세상을 자유로이 돌아다니는 남자의 대비라는 것이다. 바깥세상의 공원과 전시된 들판은 위협적이기보다는 따분한 공간처럼 보인다. 모리조는 부수적으로—아니 실은 중점적으로—

여성에 대한 속박과 여성 해방 운동의 한계를 다루고, 더 나아가 여성의 행동 양식과 사고방식까지 다룬 것일까? 어떤 그림들은 그럴지도 모르지만 와이트섬에 간 외젠 마네를 보면 반드시 그렇지만은 않다. 이 그림에서 그는 두 개의 장벽 너머를 처량하게 바라보고 있다. 장벽 하나는 숙소 거실의 창문이고 다른 하나는 그 너머에 있는 길가의 난간이다. 외젠도 억눌려 있는 것일까? (그런데 그는 신혼여행 중이었다.) 에두아르 마네의 〈발코니〉(1868-1869)에서 모리조가 초록색 쇠난간에 기대어 포즈를 취한 것처럼 형식적인 장치는 그저 형식적인 장치뿐인 경우도 있다.

1877년 카유보트가 계획하고 세잔의 작품이 포함된 제3회 인상화 전시회에 즈음하여 미술 평론가 폴 만츠는 프랑스 일간지《르탕》에 이렇게 선포했다. "사실 이 그룹에는 인상파가 단 한 사람밖에 없다. 그 화가는 바로 베르트 모리조다." 우리는 베르트 모리조를 최초의 인상파로 생각할 수도 있다. 그녀의 공책에 이런 글이 있다.

나는 오래도록 아무것도 기대한 것이 없는데 사후의 영광을 바라는 것 또한 과도한 포부인 것 같다. 사라져 가는 것을 얼마간이라도 포착하고자 하는 욕심에 만족해야 할 것 같다. 아, 그 '얼마간'이라는 것! 그 최소한의 것. 그런데 그 포부마저 과도하다는 생각이 든다.

베르트 모리조는 처음에는 르누아르의 초기 작품에 가깝게 부드러우면서도 정확히 그렸지만 붓놀림이 점점 폭넓고 느슨해지고

마네, 〈제비꽃 꽃다발을 가진 베르트 모리조〉

배경의 박진성은 떨어진다. 그녀의 작품 중 가장 유명한 것은 아마 〈화장대 앞의 여인〉(1875-1880)일 것이다. 한 젊은 여자가 거울 앞에서 머리를 매만지고 있다. 목과 목덜미와 왼쪽 어깨의 살은 우리의 호기심 어린 눈을 위해 뚜렷하게 그려져 있다. 하지만 파란 장식이 달린 흰 드레스는 분홍색과 파란색과 흰색이 뒤섞인 커튼인지 병풍인지 모를 흐릿한 배경에 잠식된다. 한편 거울에 비친 것은 그것대로 시각적인 혼동을 준다. 흐릿하고 아름다운 배경 속에 견고해 보이는 것은 그녀의 맨살뿐이다. 〈우화〉(1883)에서는 벤치에 앉아 있는 엄마가 접이의자에 앉은 아이에게 무언가 가르쳐주고 있다. 이들의 앞쪽에 보이는 희끗희끗한 부분들은 허둥지둥 달아나는 닭으로 변하는 듯하다. 그건 사실 닭이라기보다는 빙글빙글 도는 닭 같다는 느낌일 뿐이다. 〈자화상〉(1885)에서는 그녀의 붓과 팔레트가 갈색의 엉성한 선과 토마토색의 찌글찌글한 자국으로 축소된다. 이러한 화법은 결국 〈소녀와 그레이하운드〉(1893), 〈초록색 코트를 입은 소녀〉(1894), 그리고 바이올린을 연주하는 쥘리를 그린 두 점의 습작에서 길쭉한 소묘풍 그림으로 나타나 뭉크의 초상화를 생각나게 한다. 하지만 그러면 연대의 전후가 뒤바뀌어 버린다. 뭉크의 초상화를 보면 모리조가 생각난다고 해야 맞는다. 그녀는 다른 사람을 흉내 내지 않는다. 나이프와 붓으로 흰색 덧칠을 한 그녀의 초기 풍경화들을 보고 마네가 생각난다면 주로 그건 '마네의 흰색'이 그의 돌파구 중 하나였기 때문일 것이다. 하지만 그림들 자체는 마네와 다르다.

인상파의 새로운 화법이 사람들의 비위를 거스른 것은 훈련되

지 않은 안목을 가진 사람들은 물론 일부 화가들에게도 날림처럼 보였기 때문이다. 1885년, 마네라면 피해 갔을 레옹 보나의 불만을 모리조는 "사람의 볼이나 이마의 입체감을 살리지 않는다"라는 말로 기록했다. 그렇더라도 그런 화법으로 그리지 않은 화가들은 할 줄 모르기 때문에 그런 것 아니냐는 의심을 우리는 외면할 수 없다. 어쨌든 화가들은 자신들이 놓친 것이 무엇인지 잘 알고 있었으며 그것은 대개 일반인들이 생각하는 것이 아니었다. 예를 들어 마네는 말을 그리는 데는 아직 미숙한 상태에서 〈불로뉴 공원 경마〉(1872)를 그렸음을 인정했다. "그래서 난 말을 나보다 잘 그리는 화가들 그림을 모사했지." 마네가 모리조에게 말했다. "그런데 모두 내가 그린 말을 혹평하고 있어." 하지만 (그들과 같은 편이 아닌 평론가가 지은 이름 때문일 텐데) 많은 사람이 인상파 화가들은 눈앞의 무엇을 그리든, 자신들이 받은 인상을 아무렇게나 툭툭 그리는 게 아닌가 의심했다. 사물을 대충 쓱 훑어보고는 오직 활기와 직감에 의지해 그리지 않느냐는 것이었다. 1886년 모리조가 르누아르를 방문했을 때 이젤 위에 분필과 빨간색 크레용으로 그린 그림이 놓여 있었다. 아기에게 모유를 먹이고 있는 젊은 여자를 묘사한 것이었다.

그것을 감상하는 나에게 르누아르는 같은 모델이 그것과 비슷한 자세를 취한 소묘들을 보여주었다. 그의 소묘 역량은 최고 수준이다. 인상파 화가들은 그림을 아무렇게나 그린다고 상상하는 일반인들에게 이 습작들을 공개하면 어떻게 반응할지 재미있을 것 같다.

1885년 5월로 기록된 공책에는 이런 내용도 있다.

목요일. 드가는 습작으로 자연을 그리는 것은 중요하지 않다고 말했다. 회화는 약속의 예술이며 홀바인을 보고 그림을 배우는 편이 훨씬 낫다는 것이다. 또한 드가는 자연을 그대로 모방한다고 자랑하는 에두아르[마네] 마저도 세상에서 가장 매너리즘에 빠진 화가라고, 그는 붓을 들 때 반드시 거장들의 작품을 염두에 두고 그린다고도 했다. 가령 손을 그릴 때는 프란스 할스를 따라 손톱을 그려 넣지 않는다는 것이다.

모리조의 생각을 차지하던 과거의 화가로는 루벤스와 부셰, 페로노, 레이놀즈, 롬니, 초기 앵그르가 있다. "루벤스는 아름다움을 완벽하게 표현한 유일한 작가일 것이다. 그 촉촉한 시선, 속눈썹이 드리운 그늘, 투명한 피부, 비단결 같은 머리, 기품이 가득한 자세." 하를렘에서 프란스 할스의 작품을 본 모리조는 "실망"했다. 암스테르담에서 본 렘브란트의 〈야경〉처럼 "그렇게 찌무룩한 흑갈색 색조는 일찍이 본 적이 없다."(러스킨도 같은 생각이었다. "렘브란트의 그림 방식에서…… 색채는 처음부터 끝까지 전부 잘못되어 있다." 그리고 그는 이런 말도 했다. "조야하고 흐릿하고 불경스러운 측면은 렘브란트의 그림처럼 반드시 갈색과 회색으로 나타나게 되어 있다.")

모리조의 평가는 늘 그런 식이다. 칭찬이 헤프지 않다. 에드마가 그린 젊은 베르트의 초상화에 묘사된 단호한 집중과 숨김없이 드러낸 영악함은 베르트의 공책에 충분히 나타나 있다. 나는 다른 많

은 사람처럼 1820년에서 1920년경에 이르는 프랑스 회화 100년을 색과 선의 전쟁으로 봐왔다. 색은 들라크루아가 구현하고 선은 앵그르가 구현했다. 처음엔 인상파를 통해 색이 승리했으나 나중엔 입체파를 통해 선이 승리를 거두었고, 입체파가 색을 불러들이자 다시 통합되었다. 이는 억제된 발언이지만 너무 안이한 개괄적 묘사는 모리조의 비판을 받기에 충분하다.

모든 회화는 자연을 모사하는 행위다. 물론 그렇긴 하지만 같은 모사라도 부세와 홀바인이 같은가? 선으로나 색으로나 그들의 박진성은 우열을 가리기 힘들다. 그렇게 끊임없이 선과 색을 구별 짓는 일은 유치하다.

1893년에 쓴 것을 보면 이런 것도 있다. "현대 소설과 현대 화가는 따분하다. 나는 극단적으로 기발한 것이나 흘러간 옛날 것만 좋아한다. 지금 열리고 있는 전시회 중에 재미있는 건 단 하나 '독립 화가전'뿐이다(모리조는 쇠라, 시냑과 나란히 전시했다). 나는 루브르 미술관을 숭배한다."

여성에 대한 세상의 편견이 적대적이라도 베르트는 메리 커샛과 마찬가지로 자신의 가치를 알고 그것을 보존한 화가였다. 1870년대 초에 다윈을 읽던 베르트는 이렇게 기록하고 있다. "여자가 읽을 만한 책은 아니다. 소녀가 읽을 책은 더욱 아니다. 무엇보다 분명한 건, 내가 처한 상황은 어떤 관점에서 봐도 있을 수 없는 것이라는 점이다." 그로부터 20년 뒤, 스스로 노년으로 여긴 나이가 되

었을 때 베르트는 이런 결론을 내렸다. "자신이 여자와 평등하다고 생각하는 남자는 없었다. 내가 남자에게 평등만을 요구했을 것이다. 나도 그들 못지않은 가치를 가진 사람이니까." 시인 앙리 드 레니에는 베르트를 "말수가 적고 우울하며 수줍음을 많이 타는" 여자로, 또 "도도하지만 소심한" 여자로 기록했다. 인상파 화가 중 가장—모리조 부인의 표현을 빌리자면—"상업적 가치"가 크고 "세상의 인정을 받는" 모네는 1888년 구필 갤러리에서 열린 자신의 최근 전시회에 대한 베르트의 의견이 "몹시 궁금하다"는 편지를 보냈다. 그녀의 답장은 쌀쌀맞았다.

> 그 고집 센 미술 팬들을 정말 정복하셨군요. 구필 갤러리에서는 칭찬하는 사람들밖에 보지 못하죠. 당신의 그림이 행사하는 영향력에 대한 당신의 물음에는 상당히 교태를 부리는 느낌이 있군요. 그 영향이야 눈부시죠. 잘 알면서 왜 그러세요.

1890년, 주요 인상파 화가들이 모금 운동을 벌인 끝에 프랑스 정부가 마네의 〈올랭피아〉를 취득하자 모리조는 "최근까지도 어리석은 농담 같았던 미술이 많은 진보를 했다"고 결론을 내렸다. 첫 세대 인상파 화가들의 그림은 단 20년 만에 고전이 되었고 또 고전으로서 수집되었다. 1894년 베르트가 세상을 떠나기 1년 전, 프랑스 정부는 처음으로 모리조의 그림 〈무도회의 여인〉(1879)을 사들였다. 하지만 어떤 면에서는 그녀의 어머니 모리조 부인의 말이 틀리지 않았다. 동료 화가들과 평론가들의 호평을 받았음에도 불구

하고 베르트는 "상업적 가치"나 "세상의 인정"을 별로 받지 못했다 (그렇다고 천성이 조심스러운 그녀가 후자를 환영했으리라는 것은 아니다). 베르트는 여덟 차례의 인상파전 중 일곱 번 참여했고 뒤랑 뤼엘 갤러리는 보스턴과 뉴욕, 런던에서 그녀의 작품을 팔았다. 베르트는 대략 860점을 그렸지만 고작 25점에서 40점 사이가 판매되었고 (구매자로는 에밀 졸라, 알프레드 스테방스, 모네, 쇼송도 있다) 누군가에게 거저 준 것은 25점쯤인 것으로 보인다. 베르트가 세상을 떠났을 때 그녀의 가족이 가지고 있던 작품의 수는 전체의 4분의 3쯤이었다. 프랑스 정부가 작성한 그녀의 사망진단서에는 "무직"이라고 기록되었다.

1891년 공책에는 이런 기록이 있다. "나는 '죽고 싶어'라고 말은 하지만 그건 사실이 아니야. 젊은 시절로 돌아가고 싶어." 이로부터 4년 뒤, 베르트와 그녀의 딸 쥘리가 프랑스 남부를 여행하던 중 쥘리가 독감에 걸렸다. 장티푸스 증상일지 모른다며 걱정하던 베르트도 곧 독감에 걸리고 독감은 폐렴으로 발전했다. 그러자 베르트의 언니이자 그림자 같은 화가인 에드마가 미술을 버리고 갖게 된 두 딸을 데리고 그녀의 곁으로 달려갔다. 3월 1일 세상을 떠나기 전날, 베르트는 쥘리에게 엄마로서, 그리고 화가로서 매우 충실하고 감동적인 이별을 고하는 편지를 썼다.

사랑스러운 내 딸 쥘리에게, 엄마는 죽어가면서도 너를 사랑해. 죽은 다음에도 너를 사랑할 거야. 엄마는 네가 울지 않았으면 좋겠구나. 이건 피할 수 없는 이별이야. 네가 결혼할 때까지는 살고 싶었는데. (……)

지금까지 그래왔던 것처럼 일을 하며 착하게 살아. 너는 지금까지 나를 슬프게 만든 적이 한 번도 없지. 너의 미모와 돈을 유용하게 쓰도록 해. 그리고 에드마 이모와 네 사촌들에게 나를 기억할 유물을 하나씩 주도록 해. (……) 드가 선생한테는 미술관을 세우면 마네의 그림도 하나 선택해 달라고 전해줘. 모네와 르누아르에게 기념품을 주고 [조각가 폴 알베르] 바르톨로메에게는 내 드로잉 중 하나를 주었으면 해. 그리고 두 관리인들에게는 돈을 조금 주고. 울지 마.

남편을 잃은지 얼마 안 된 에드마는 사반세기 만에 다시 화필을 들었다. 그리고 그녀는 무엇을 그렸을까? 에드마는 베르트가 그린 그림을 파스텔로 모사했다. 에드마의 파스텔화들은 베르트가 수십 년 전 코로를 모사한 것처럼 감탄스러울 정도로 정밀했다고 한다.

6

# 판탱라투르

정렬한 사람들

*H  E  N  R  I*

*FANTIN-LATOUR*

HENRI
FANTIN-LATOUR

21년의 세월, 네 점의 그림. 그 안에는 총 서른네 명의 남자가 등장하는데, 그중 스무 명은 서 있으며 열넷은 앉아 있다. 이들이 입고 있는 옷은 당시 프랑스의 중산층이나 예술가나 너나없이 즐겨 입던 검은 프록코트로 거의 대부분 칙칙하다. 그래서 옅은 색 바지, 노동자 계층의 잿빛 웃옷, 화가의 하얀 작업복과 같이 조금이라도 전체에서 벗어나는 옷은 얼른 눈에 띈다. 이 사람들이 있는 공간도 옷과 어울리게 칙칙하고, 앞쪽과 뒤쪽 사이가 좁고 답답해서 폐소공포증을 불러일으킬 것만 같다. 창문이라곤 찾아볼 수 없다. 제일 나중 그림에만 문이 하나 그려져 있다. 이것 말고는 어디에도 탈출구가 없어 보인다. 벽에 그림들이 걸려 있기는 하지만 시선을 밖으로 유도하는 종류는 아니다. 어렴풋하니 무슨 그림인지도 알 수 없어서, 우리는 긴장된 느낌을 주는 사람들 쪽으로 시선을 옮기게 된다. 꽃이나 과일, 포도주가 든 유리병 덕분에 숨통이 약간 트인다. 그리고 붉은 테이블보가 있는데, 그나마도 어두운 색조와 장례식에나 어울리는 분위기를 깨지 못하는 탁한 붉은색이다. 이 사람들은 그림마다 각기 다른 공통의 목적으로 모였지만—하나에서는 죽은 화가를 기리려고 모이고, 또 하나에서는 살아 있는 화가의 그림 그리는 모습을 보려고 모이고, 다른 하나에서는 시 읽는 것을 들으려고 모이고, 마지막 하나에서는 피아노 둘레에 모이고—아무

도 즐거워하는 것 같지 않다. 서른네 명(사실은 한 사람이 두 그림에 나오므로 서른세 명) 가운데 누구도 크게 웃기는커녕 얼굴에 미소라도 머금은 이조차 찾아볼 수 없다. 대부분의 사람들은 엄숙하고 높은 뜻이 있는 듯한 분위기를 풍기지만 몇 명은 자기만의 세계에 정신을 빼앗겨 멍하고 지루해 보이기까지 하다. 몇몇은 친구 사이(그중 둘은 애인 사이), 대부분은 동맹이나 협력 관계로, 엘리트 또는 아방가르드를 자처하는 무리의 구성원이다. 그런데도 이들이 서로 교류하는 모습은 없다. 아무도 옆 사람과 닿지 않는다. 이웃하거나 겹치거나 다른 사람 뒤에 가리거나 하는데, 접촉은 없다. 앉아 있는 (혹은 서 있는) 이 자리가 얼른 파해서 각자 자기 화실로, 일터로, 서재로, 음악실로 돌아가기만을 고대하는 듯하다.

앙리 팡탱라투르가 그린 이 그림들은 네 점(하나 더 있었지만 살롱전에 걸려 평론가들에게 쓰레기 취급을 받자 없애버렸다) 모두 오르세 미술관에 있다. 나는 오며 가며 이 그림들을 여러 번 보았고 이런저런 책에 인쇄된 모습으로 보기도 했지만—대부분의 사람들이 그럴 텐데—사실 이들을 그림으로서 자세히 들여다본 적은 없다. 그저 군상화의 본보기 정도로 여겼을 뿐이다. 사실 이 그림들은 군상화로는 최고의 수준이라 이런 말이 튀어나올 정도다. "어, 마네가 있네. 보들레르, 모네, 르누아르, 휘슬러, 졸라도 있어. 모두 실물 그대로야." 그리고 대부분의 사람들이 멈추어서 보는 〈식탁 모서리〉의 왼쪽은—모서리의 모서리—팡탱라투르의 네 그림에서 가장 유명한 부분이다. 랭보와 베를렌이 나란히 앉아 있어서 그렇다. 아름다운 소년 랭보는 수염을 기른 사람들 틈에서 아기 천사처럼

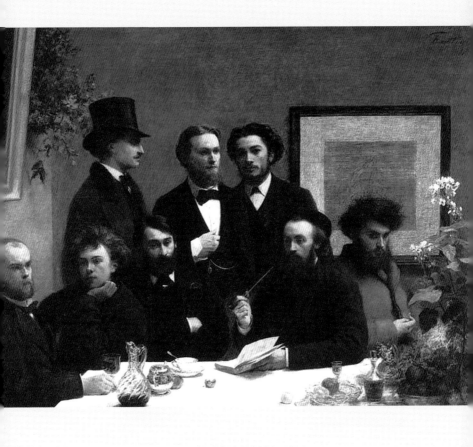

판탱라투르, 〈식탁 모서리〉

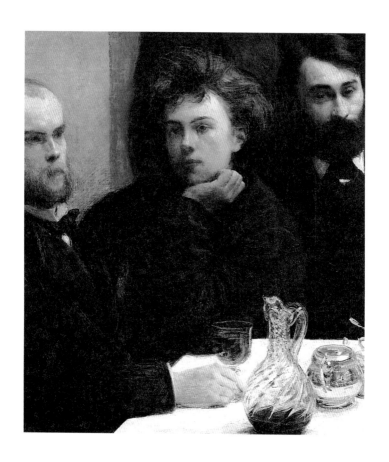

판탱라투르, 〈식탁 모서리〉의 부분 장면
왼쪽부터 베를렌, 랭보, 레옹 발라드

턱을 괴고 우리의 왼쪽 어깨 너머를 바라본다. 너무 이르게 머리가 벗어진 베를렌은 얼굴 각도가 옆모습과 앞모습의 중간쯤으로 긴장되어 있는 듯하고, 오른손으로는 곧 삼켜질 포도주가 든 잔을 잡고 있다. 이 둘은 서른네 사람 중 가장 친하고 악명 높은 커플인데도 애인이라는 티를 내기는커녕 서로 마주 보지도 않는다. 이런 그림을 보면 우리는 유명한 사람들에게 주의를 기울인다. 오늘날의 관람객은 루이 코르디에, 자카리 아스트뤼크, 오토 숄데러, 피에르엘제아르 보니에르, 장 에카르, 아르튀르 부아조, 앙투안 라스쿠 같은 이들에게 슬쩍 한 번 연민의 눈길을 보낼 뿐, 그 이상 관심을 두는 일은 거의 일어나지 않는다. 그 연민의 마음에는 딱히 죄의식은 아닌, 불편한 감정이 섞여 있다. 우리가 그들을 잊어버린 후대라서 그렇다.

우리는 이 그림들을 볼 때─나중에야 어떻든 처음에는─일화나 기록을 보듯 본다. 앵그르의 〈호메로스의 신격화〉든, 영국 최고의 젊은 소설가들을 한데 모아놓고 찍은 최신 잡지의 단체 사진이든, 군상화 앞에 선 우리의 반응은 다 마찬가지다. 누가 새로운 작가지? 누가 유망주지? 누가 잘 쓰지? 누가 기대에 부응할까? 곧바로 면밀하게 가리고 골라내는 작업이 시작된다. 나도 1983년에 다른 젊은 소설가들과 함께 사진을 찍었다. 스노든 경*이 우리 사진을 찍었고, 이어 우리 작가들 중 최고의 조롱꾼이 이렇게 한마디 내뱉었다. "흥, 최우수 소설가 일곱 명 중에서 스무 명을 뽑았군." 이

---

◆   엘리자베스 여왕의 여동생인 마거릿 공주의 남편. 왕실 사진가로 활동하던 사진작가로 《선데이 타임스 매거진》의 예술 고문을 역임했다. _옮긴이 주

사진이 실린 잡지가 나왔을 때 스노든의 구도 감각을 평하는 사람은 거의 없었다. 마찬가지로 오르세 미술관에 전시되어 있는 판탱의 군상화를 보는 이들 중 하잘것없는 사람들에게서 유명한 사람들에게로 바삐 눈길을 옮기다 말고 거기서 미술적인 아름다움을 찾는 사람은 거의 없다. 브리짓 앨스도프가 『동료들』◆에서 가장 먼저 한 일은 단순하지만 중대한 것이다. 앨스도프는 판탱의 그림을 그림으로 되돌려 놓았다. 발상과 희망으로 시작해서 수많은 습작과 번번이 시원치 않은 발상만 떠올린 끝에 실현 가능한 해법을 발견하고는, 더 많은 습작을 그리다 마침내 유화물감으로 그린 뒤 막판에 모델을 세울 수 없다는 문제를 거쳐 결국 완성하지만, 당시 살롱을 휘젓고 다니던 상류사회의 평가와 평론가의 오해, 풍자만화가의 조롱에 너무 일찍 노출될 운명에 처해진 그림으로 되돌린 것이다.

결국 살아남은 이 네 점의 그림은 아주 커서, 가장 작은 것이 160×222센티미터, 가장 큰 것은 204×273.5센티미터다. 이것들은 마음 맞는 동료들을 기념하는 소리 없는 그림들이 아니라 거대한 공개 선언들로서, 무언가를 주장하기도 하고 심지어 으스대기 위해 그린 것 같다. 여기 이 문인들과 화가들은 앞으로 잘나갈 사람들이니 눈여겨보고 이들에 대해 어서 알아두는 게 좋을 거라는 선언(하지만 마지막 그림 〈피아노를 에워싸고〉는 그림에 들어간 서로를 위해서라기보다는 그들 모두가 옹호하는 사상―바그너의 예술관―을 위

---

◆ 브리짓 앨스도프, 『동료들: 판탱라투르와 19세기 프랑스 회화 속 군상의 문제』(2012)

해 투쟁할 분위기다). 그 전까지 줄곧 자화상이나 꽃을 그리는 화가로만 알려져 있던 판탱에게 이 네 점의 그림들은 기술적인 면에서 큰 도전을 안겼다. 비슷한 옷을 입은 여러 사람들을 어떻게 흥미롭게 배치하느냐, 또 각자의 개성을 두드러지고 뚜렷하게 표현하되 그들이 하나가 되어 알리려는 더 폭넓은 사상을 어떻게 나타내느냐 하는 것이 그의 과제였다. 이 그림들은 각기 다른 방식으로 구성되어 있다. 첫째 그림 〈들라크루아에게 바치는 경의〉(1864)는 좀 갑갑한 느낌을 준다. 네 사람은 같은 높이로 앉아 있고 여섯 사람은 같은 높이로 서 있다. 벽에 걸린 들라크루아 초상(사실 이 부분은 사진을 바탕으로 만든 석판화를 그린 것으로 그 내력이 좀 복잡하다)의 머리는 서 있는 사람들보다 약간 더 높다. 둘째 그림 〈바티뇰의 화실〉(1870)은 한데 몰려 있는 머리들의 배열이 마네의 캔버스를 향해 대각선을 이루며 벌어지는 구도로 혁신을 보인다. 셋째 그림 〈식탁 모서리〉(1872)는 제목과 중심점(어느 시인이 방금 읽다가 펼쳐둔 것만 같은 책)과 구성에서 가장 미묘하며 대립의 느낌이 가장 적은 그림이다. 앉아 있는 다섯 사람의 위치는 곡선을 이루고, 그 뒤에 세 사람이 바짝 붙어 있다. 그림의 양옆과 앞쪽은 잎과 꽃, 과일로 장식되어 있다. 넷째 그림 〈피아노를 에워싸고〉(1885)는 가운데 펼쳐져 있는 엷은 노란빛 악보를 중심으로 양옆에 검은 옷을 입은 사람이 각각 네 명씩 서 있는 구성으로, 보다 전통적인 양식을 따른다.

　하지만 이 그림들은 과연 어떤 종류의 찬사나 선언을 나타내고 있는 것일까? 그렇게 간단하지 않다. 이를테면 본질적으로 〈들라크루아에게 바치는 경의〉는, 단지 판탱라투르가 그렸다는 이유만

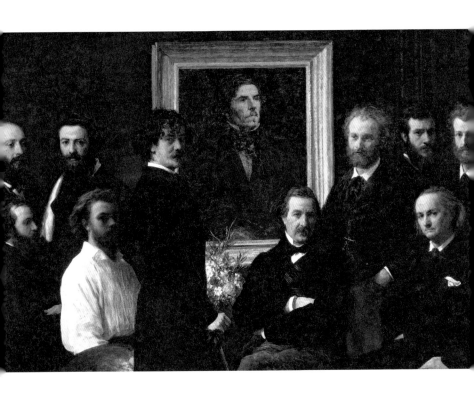

판탱라투르, 〈들라크루아에게 바치는 경의〉

으로도 결코 경의의 표현이 될 수 없다. 사실주의 형식과 화려하지 않은 색, 상당히 빽빽한 구성이라는 면에서 이 그림은 들라크루아의 그림과는 실로 딴판이다. 들라크루아에게 경의의 뜻을 표하기 위해 모인 이 사람들은 모두 영웅처럼 존경받는 죽은 화가의 초상화에는 등을 돌린 채 우리를 향하고 있다. 이 사실이 암시하는 바는, 그들은 결코 들라크루아의 방식을 이어가지 않겠다는 것이다. 이 그림은 환영과 이별을 암시한다. 〈바티뇰의 화실〉 속 화실의 모습은 바티뇰에 있는 화실보다는 판탱의 화실과 아주 비슷하다. 바로 그 '바티뇰파'도, 판탱이 이 기념화를 그렸을 즈음에는 "현실이라기보다는 회고의 의미"가 강했다. 게다가 정작 바티뇰파라는 이름을 지은 당사자인 에드몽 뒤랑티는 마네와 싸웠기 때문에 그림에서 빠져 있다(뒤랑티는 그들 사이가 틀어진 것을 마네의 탓으로 돌렸다). 그런 뒷이야기야 드물지 않으리라. 상호 격려를 위해, 또 이웃한 적을 함께 파악하기 위해서라도, 젊은 화가(와 문필가)가 한 단체에 속한다는 것은 종종 중요하다. 하지만 개인은 자신감을 얻을수록 꼬리표가 붙고 그렇게 분류되는 상황에 불만을 가지기 마련이다. 그래서 〈식탁 모서리〉는 문필가들만 있다는 점에서(앞선 두 그림에는 화가와 문필가가 섞여 있다) 더 균일하고 조화로워 보일지 모르나, 사실은 앞선 두 그림만큼이나 분열하기 쉬운 집단을 보여준다. 랭보와 베를렌은 나중에 시로도 행위로도 이 작은 '고답파'의 세계를 산산조각 냈다. 이 그림은 한결 더 부드러운 초록빛에 더하여 과일과 꽃이 있기에 보다 풍요롭고 조화로운 느낌을 줄지 모르지만, 사실 오른쪽 가장자리의 커다란 화분은 알베르 메라가 반대

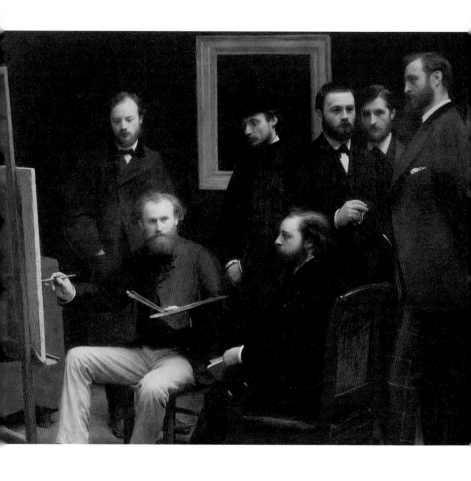

판탱라투르, 〈바티뇰의 화실〉의 부분 장면
이젤 앞의 마네와 액자 속의 르누아르, 오른쪽으로 떨어져 있는 모네

판탱라투르, 〈피아노를 에워싸고〉

쪽 구석에서 스스로를 과시하고 있는 한 쌍의 "남창과 도둑"이 들어가는 그림에 자신은 포함되지 않겠다며 팡탱 앞에 들이밀었던 것이다.

브리짓 앨스도프가 제시한 외적 증거는 기념비와도 같은 이 그림들 속 모든 요소가 보이는 만큼 견고하지 않다고 우리를 설득한다. 그녀가 내놓는 내재적 증거는―학자답고 엄밀하고 차근한 논증으로 제시되는데―그야말로 결정적이다. 당시의 평론가들은 서로 닿지 않고 연결되지 않으며 웃지 않는 동료 아닌 동료들의 모임을 그린 이 그림들을 검토한 뒤, 대체로―팡탱의 자기 본위와 이 무리들의 자기선전은 차치하고라도―형식의 통일성이 없다는 점에 불평을 늘어놓았다. 하지만 앨스도프는 인물들 사이에 상호작용이 없는 모습이야말로 형식의 결함은커녕 바로 이 그림의 주제라고 설득력 있는 주장을 편다. 팡탱이 관심을 두는 것은, 그리고 그가 그림으로 나타내는 것은, 개인이 내면으로 전체와 교섭하는 모습이다. 그리고 얼핏 어색해 보이는 것은 의도된 요소다. 그림의 인물들은 어쩌면 경쟁 상대이자 조수이기도 한 친구이자 동료들이 모인 이 자리에서 저마다 자기의 개성을 보호하고 유지하려 애를 쓰고 있다. 팡탱의 예비 드로잉을 보면 어떤 것에서는 이 화가와 문필가들이 활발히 이야기를 나누고 있지만, 완성된 형태에 가까워질수록 그런 모습은 사라진다. 앨스도프는 전인상파의 중견 화가인 프레데리크 바지유의 〈콩다민街의 화실〉(1870)과 팡탱의 그림을 아주 효과적으로 비교했다(〈바티뇰의 화실〉에는 바지유도 있다). 바지유는 천장이 높고 통풍이 잘되는 툭 트인 공간을 보여준

다. 창문이 높고 벽에는 건강한 여자들의 누드화가 걸려 있으며, 세 곳에서 예술 활동이 벌어진다. 오른쪽에서는 누군가 피아노를 치고, 왼쪽의 두 사람(한 사람은 계단을 오르다 말고)은 활발한 대화를 나누고 있는데 아마도 미술에 관한 것이리라. 바지유 자신은 가운데 이젤 옆에 서서 두 동료 화가들(한 사람은 마네가 분명하고 다른 한 사람은 아마 모네인 듯하다)에게 완성된 그림을 보여주고 있다. 미술이 아직은 젠체하는 사내들만을 위한 시절일지 모르지만, 이는 꽤나 가볍고 밝고 명랑한 장면이다―마치 〈라 보엠〉의 가난한 친구들이 운수가 대통하여 고급 지역으로 이사하고, 건강을 회복한 미미가 금방이라도 커다란 도시락을 가지고 나타날 것만 같다. 이 그림은 한편 판탱의 〈바티뇰의 화실〉에 비하면 구상과 표현에서 진부하다. 바지유의 그림은 "화가의 생활이란 무릇 이렇다"라고 말하는 반면, 판탱의 그림은 "화가의 생활이란 실은 이렇다"라고 말하는 것 같다.

그런 화가의 생활이란 때로는 하찮은 결과를 낳는 수고가 그치지 않는 가운데 불안이 고조되고 자신감은 사라지는 생활이다. 바로 이러한 특성들이, 판탱이 이 연작의 두 번째 장면으로 그렸다가 살롱에서 돌려받자마자 없애버린 그림에 본보기처럼 나타나 있다(그는 돌려받은 그림 중에서 자신과 휘슬러와 앙브루아즈 볼롱의 머리 초상화만 남겨두었다). 앨스도프는 이 그림을 가리켜 "판탱의 군상화 중 가장 야심 차지만 가장 형편없는 그림"이라고 했다. 그림의 제목은 〈건배! 진리에 바치는 경의〉(1865)였다. 〈들라크루아에게 바치는 경의〉가 어느 정도는 들라크루아를 빨리 잊는 세상에 대한 항

판탱라투르, 〈들라크루아에게 바치는 경의〉의 부분 장면
판탱라투르

의라면, 〈건배! 진리에 바치는 경의〉는 예술에 대한―그리고 판탱 자신에 대한―권리를 요구하기 위한 것이었다. 〈들라크루아에게 바치는 경의〉는 이를 자기 홍보로 본 평론가들의 비위를 거스른 바 있는데―아닌 게 아니라 이 그림에서 판탱은 하얗게 빛나는 작업 복 차림이라 검은 프록코트 일색인 사람들 가운데 눈에 확연히 들어올 뿐 아니라, 팔레트를 관람객 쪽으로 내밀고 있어서 그림에 생기를 더하는 모습이다. 그런가 하면 죽은 거장 들라크루아의 초상화 앞에 놓인 꽃은 판탱을 대표하는 주제였다. 이러하니, 하물며 〈건배! 진리에 바치는 경의〉는 평론가들을 한층 강하게 자극했으리라.

앨스도프는 〈건배! 진리에 바치는 경의〉(이 그림에서 진리의 신은 남자 화가들로 가득한 화실에서 거울을 들고 있는 알몸의 여자로 그려졌다)를 완성하기까지의 과정을 치열하게 파고들며 판탱이 스스로 구상한 것을 이루고자 어떤 노력을 기울였는지 보여준다. 그 과정에서 판탱은 고전 흉내를 내는 우화(다른 예술들은 의인화되는)와 이보다 더 실감 나는, 나체를 중심으로 한 군상화 사이에서 갈피를 잡지 못한다. 조연으로 등장하는 화가들의 모양과 배역은 자꾸만 바뀐다. 하지만 가장 중요하면서도 풀 수 없는 문제는 그림 한가운데, 판탱과 신화 속 진리의 신들 간의 상호작용에서 나온다. 화가들이 스스로를 군상화에 포함시키는 것은 몇 세기가 흐르도록 흔히 있어온 일이지만, 대개는 자신을 가장자리에 놓고 짐짓 겸손하면서도 의미심장하게 바라보는 모습으로 그린다. 이에 반해 화가가 스스로를 그림의 중앙에 놓는다는 것은 비평과 관련하여 위험할 뿐

아니라 형식적으로는 도전이었다. 판탱이 곧바로 기준 삼았던 그림은 아마 우주의 창조자로서 하느님을 대신하는 화가를 넌지시 암시하는 거대한 창조의 몸짓, 즉 쿠르베의 〈화실〉이었을 것이다. 하지만 쿠르베의 자부심은 판탱의 것에 견주면 강철판을 댄 것이었다. 즉, 쿠르베는 차분하게 세상을 그리는 모습으로 스스로를 묘사했고, 판탱은 거울을 든 우화적인 나체와 복잡한 관계에 놓인 스스로를 나타내고자 했다. 초안에서는 거울 든 나체의 뒷모습이 보이고, 한 화가가 "VÉRITÉ(진리)"라고 쓰인 커다란 푯말을 들어 호응한다. 유치하기 그지없다. 그다음 초안에서는 나체가 한 화가를 골라내고, 한 손에 팔레트를 든 그는 다른 손으로 "누구요, 나요?"라고 묻는 듯한 손짓으로 호응한다(이것은 불경하게도 일종의 '수태고지'와도 같은 노릇을 한다). 이렇게 판탱은 초안을 그려보며 지금은 유화로 된 밑그림으로 알 수 있는 결정판을 찾아 조금씩 나아갔다. 이 결정판에서 알몸인 진리의 여신은 거울을 내린 채 그림 중앙의 뒤쪽에 서서 우리를 마주하고 있다. 주위의 화가들도 모두 (〈들라크루아에게 바치는 경의〉와 같이) 바깥쪽을 바라본다. 다만 판탱만이, 한쪽 눈만을 우리에게 향한 채 팔을 뻗어 진리의 여신을 가리킨다. "오직 나만 진리의 여신을 볼 것이오." 판탱이 자신의 그림을 중개하는 영국 화상에게 쓴 말이다. 이처럼 판탱은 건방지다는 비난을 부를 짓을 스스로 보탰다. 설상가상으로, 옷을 입은 남자들에 둘러싸인 알몸의 여자는 2년 전 마네의 〈풀밭 위의 점심〉이 살롱에서 불러일으켰던 히스테리를 되살려내는 결과를 낳았다. 판탱은 자기의 그림이 일반 대중에게 "화가들의 난교 파티"로 비칠 것을 우려

했는데, 사실 그럴 만도 했다.

판탱은 초안들을 수정해 나가면서 스스로를 그림의 중심에서 벗어나게 하는 시도는 하지 않았다. 이를테면 자신의 모습을 그림에서 일어나고 있는 일의 가장자리에 놓는다든가 하는 전통에 따른 형식을 택하지 않았다. 앨스도프는 펠릭스 발로통이 그린 나비파◆의 군상화(1902-1903)를 인용한다(이 그림 역시 아주 크고 수수께끼 같은 구석이 있다). 여기서 화가는 스스로를 다른 사람들에 비해 조금 작게 그렸고, 마치 몸짓이 많은 활발한 대화를 지켜보는 웨이터처럼 약간 뒤로 비껴나 있는 모습으로 표현했다. 하지만 판탱은 그런 방식은 아예 생각하지도 않았다. 여신을 뺀다든가 하는, 좀 더 근본을 건드리는 해법 또한 시도하지 않았다. 악셀리 갈렌칼렐라의 〈토론회〉(1894)는 헬싱키의 캠프 호텔에서 술을 많이 마시고 환각에 빠진 사람들을 그린 뭉크풍의 군상화다. 오른쪽에는 시벨리우스가 앉아 있다. 그 옆에는 그의 작곡가 친구 로베르트 카야누스가 있는데, 눈 가장자리가 불그스름하고 고개를 옆으로 약간 돌린

---

◆ 나비파Nabis(이에 대해서는 나중에 더 다룰 것이다)란 화가 모임인데, 이 이름은 전혀 매력적이지 않은 데다 이름만으로는 무슨 모임인지도 알 수 없다. 가장 적절한 이름은 대개 적의를 가진 평론가들에게서 나오기 마련이니, 인상파와 입체파가 그래서 생겼다. 나비주의라는 용어는 시인 앙리 카잘리스가 붙인 공식 이름이다(나비주의의 주요 지지자로는 보나르, 뷔야르, 발로통, 모리스 드니, 케르자비에르 루셀, 조각가 마욜이 있다). '나비Nabi'는 히브리어와 아랍어로 '선지자'를 뜻하는 말로, 즉 나비파는 고대 히브리 선지자들이 신앙을 부흥시켰듯이 그림을 부흥시키겠다는 의미였다. 하지만 그들의 화재畫材―현대 도시의 일상생활―나 점잔 빼는 태도에 선각자다운 구석은 없었다. 비꼬기 좋아하는 한 관찰자는 그들이 대부분 수염을 기르고 일부는 유대인이며 모두 아주 진지했기 때문에 그 이름이 붙었다고 했다.

멍한 옆모습에 담배는 타들어 가고 있다. 또 그 옆에는 작곡가이자 평론가인 오스카르 메리칸토가 정신을 잃은 채 엎드려 있다. 왼쪽에 서서 우리를 바라보는 사람은 바로 화가 자신이다. 그는 시벨리우스와 카야누스가 빤히 쳐다보고 있는 맹금의 불그죽죽한 날개에 반쯤 그늘진 모습이다. 미술의 신비, 그 화신이 그들을 찾아왔지만 이제 곧 날아가려는 참이라고 생각하도록 그림은 우리를 이끈다. 감상과 과장이 있는 그림, 터무니없는 그림으로 볼 수 있지만, 만일 갈렌-칼렐라가 떠나는 새의 날개 대신 식탁 위에 알몸으로 누워 무언가를 상징하는 여자를 넣은 초안을 끝까지 밀어붙였다면 더더욱 그렇게 보였을 것이 분명하다. 그랬다면 정말 "화가들의 난교 파티" 같았으리라.

판탱은 〈건배! 진리에 바치는 경의〉를 완성하기도 전에 그림의 화재畵材가 "정말 우스꽝스러운" 것은 아닌지 심각하게 회의했다. 실제로 이 그림은 우스꽝스럽고 가식적이며 상스럽다는 비난을 받았다. 한 평론가는 "자만의 위기"라는 진단을 내렸다. 또 다른 평론가는 화가가 "하찮은 친구들을 사도로 거느리고 성부 하느님의 역할을 자처하는, 맥주잔이 오가는 낙원을 그린 것"이라며 이 그림을 그냥 무시해 버렸다. 당시 프랑스의 많은 비평이 그랬듯이 그런 의견은 악의와 독선과 편협에서 나오며 대개는 잘못된 것이지만, 화가가 조금이라도 자신감을 상실하고 있었다면 이를 기정사실로 만들어줄 만큼 맞는 말이기도 하다. 판탱이 〈건배! 진리에 바치는 경의〉를 파기한 것은 그림의 실패, 그리고 자만이 주는 도취감을 인정한 행동이다. 그 뒤로 판탱은 군상화를 그려도 자신의 모습은 넣

지 않았다. 그리고 차츰차츰 화가들의 모임에서 발을 빼기 시작했다. 그는 청년 시절 열혈 공화주의자였지만 거리로 뛰쳐나가 운동을 한 화가는 아니었다. 판탱의 정치 참여 방식은 자기보다 더 활발히 참여하는 사람들을 그리는 것에 그쳤다(〈식탁 모서리〉에는 '파리 코뮌 지지자들의 식사'라는 별명이 붙었다). 그러나 판탱이 차츰 예전의 생활에서 물러나 루브르 미술관과 화실만을 왕래하게 된 것이―그의 재능의 본질에 비추어―불행하기만 한 일은 아니었다. 1875년, 판탱은 독일 화가 오토 숄데러(〈바티뇰의 화실〉에서 마네 왼쪽에 서 있는 사람)에게 다음과 같은 편지를 썼다. "화가들의 모임에 대한 자네의 말이 옳아. (……) 자신의 내면만 한 것은 없지." 그리고 1876년 11월에는 역시 숄데러에게 이렇게 말했다. "나는 다른 화가들과는 다른 것 같아. 그들이 없는 먼 곳으로 가서 혼자 살고 싶어."

그런데 공교롭게도 판탱은 바로 그달에 결혼을 했다. 상대는 빅토리아 뒤부르라는 화가로, 판탱처럼 루브르에서 그림을 베끼던 중 서로 알게 되었다. 그는 결혼하고 2년 뒤에 〈뒤부르 가족〉(1878)을 그렸다. 이 군상화는 그의 아내, 처제인 샤를로트, 장인과 장모를 그린 것이다. 혼자 살고 싶다는 희망과 결혼은 누가 봐도 양립할 수 없음을 의심하는 사람이 있다면 이 그림을 잘 들여다보아야 할 것이다. 아마도 이것은 미술과 결혼의 역사상 처가를 묘사한 것 중 가장 우울한 경각심을 불러일으키는 그림이 아닌가 싶다. 검은색 옷을 입은 네 사람―부모는 앉아 있고, 두 딸은 서 있다―이 있는 공간은 좁고, 배경의 회갈색 벽에 걸린 그림의 한 귀퉁이가 보이

판탱라투르, 〈뒤부르 가족〉

는데 그나마도 밝지 않아 숨통을 틔울 여지를 주지 않는다. 왼쪽에는 문이 있지만 이마저 나사를 틀어박아 폐쇄한 듯 보인다. 빽빽하고 숨 막히는 울안 같은 집안 분위기를 보면 모리아크의 초기 소설이 떠오른다. "외로움이 두려우면 결혼하지 말라"는 체호프의 말도 생각난다. 나아가 판탱이 형식에 있어서 빅토리아가 아닌 샤를로트에게 특혜를 준 점도 놀랍다. 이 그림도 그렇지만, 두 자매를 그린 다른 그림들을 보면 판탱이 혹시 샤를로트와 결혼할걸 잘못했다고 생각했던 건 아닐까 의문을 갖지 않을 수 없다. 여느 그림들과는 달리 적어도 이 군상화에는 다른 사람에게 손을 대고 있는 이가 한 사람 있다. 판탱의 아내가 장모의 어깨에 다소곳이 손을 얹고 있는 것이다. 판탱에게 돈을 벌어다준(또한 명성을 가져다준) 꽃그림 같은 정물화들은 그가 본래부터 잘 알고 있던 모든 활기와 생기와 색을 드러내는 반면, 초상화들이 정물화처럼 기괴하고 장례식 같아 보이는 것이야말로 그의 대단한 재능에서 비롯한 불가사의가 아닐까.

# 7

## 세잔

사과가 움직여?

**PAUL
CÉZANNE**

P A U L

C É Z A N N E

세잔은 1895년 나이 쉰여섯에 처음으로 개인전을 열었다. 그의 미술상인 앙브루아즈 볼라르는 〈물놀이하는 사람들〉(1876-1877)을 화랑의 진열창에 전시했다. 그가 생각하기에, 그러면 그것을 보는 이들은 틀림없이 불쾌하게 여길 터였다. 그는 또한 세잔에게 그 그림의 석판화를 만들면 어떻겠냐고 제안했다. 세잔은 크기가 꽤 큰 〈대수욕도〉라는 그림을 그렸고, 여기서 일부 인상 표현을 수채화 물감으로 강조했다. 한편 피카소는 1905년에 이 그림의 석판화를 사서 화실에 갖다놓았는데, 그로부터 2년이 흘러 세잔의 비결이 녹아든 〈아비뇽의 여인들〉이 태어났다. 마찬가지로 브라크 또한 세잔의 영향을 받은 것이 분명하며, 이는 브라크 자신이 공개적으로 인정한 사실이다. 그는 노년에 이렇게 말했다. "세잔의 작품을 발견하자 모든 것이 뒤집혔다. 나는 모든 것을 처음부터 다시 생각해야 했다. 우리가 알고 있던 것들, 또 우리가 흔히 존경하고 높이 평가하며 사랑하던 것들의 많은 부분과 다투어야 했다. 우리는 세잔의 그림에서 새로운 구성뿐 아니라—사람들이 흔히 잘 잊곤 하는—새롭고도 강력한 공간의 암시를 보아야 할 것이다."

미술가들은 늘 배움에 굶주리며, 미술은 스스로를 삼켜버리기 마련이다. 그런 가운데 19세기는 20세기로 신속히 바통을 넘겼다. 미술가들의 유형도 다른 유형으로 바통을 넘겼다. 세잔은 유명해

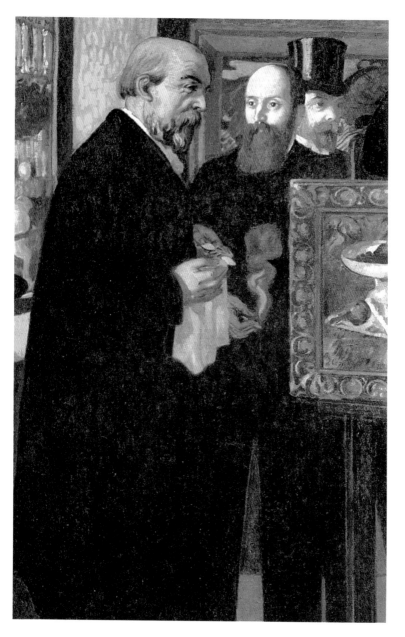

모리스 드니, 〈세잔에게 바치는 경의〉의 부분 장면
왼쪽부터 화가 르동과 뷔야르, 미술비평가 앙드레 멜레리오

졌을 때도 그다지 눈에 띄지 않았다. 그는 비밀스럽고 소박했으며 소유욕이 없었다. 몇 주 동안이고 계속해서 모습을 드러내지 않은 적이 많았다. 그런 만큼 그는 자신의 정서 생활을 겉으로 드러내지 않고 보호했다. 그리고 그는 세상 사람들이 성공이라고 생각하는 것에는 도무지 관심이 없는 인물이었다. 한편 브라크는 당대의 기준으로 은둔자였음에도 운전기사까지 둔 멋쟁이였고, 피카소로 말하자면, 단독으로 20세기 화가의 이상―명성, 정치 참여, 부, 모든 방면에서의 성공, 사진발, 왕성한 색욕―을 실현했다. 하지만 만약 세잔이 피카소의 생활을 저속하다고― 작품을 만드는 데 들어가야 할 시간과 인간의 진실성을 훼손하므로―여겼으리라 가정한대도, 아무것도 모르는 억만장자들에게 똑같은 구상의 작품들을 팔아대는 21세기의 '성공한' 화가들 대부분을 보고 나면 피카소쯤이야 정말이지 금욕과 고결의 상징으로 보이리라.

엑상프로방스에서 태어난 세잔은 튼튼하고 고집 세고 모험심 강한 소년이었다. 학교 친구들이었던 세잔, 에밀 졸라, 밥티스탱 바이유는 모임을 만들고 스스로 "떼어놓을 수 없는 친구들"이라 불렀다. 1860년대 초, 그들은 야심 있는 지방 사람들이라면 대부분이 동경하는 파리로 갔다(바이유는 훗날 광학과 음향학을 가르치는 교수가 되었다). 이들 세 사람 가운데 파리에서 얻을 수 있는 것에 양면적인 감정을 가장 크게 느낀 건 세잔이었다. 대도시로 갔으나 아직 젊고 이름이 알려지지 않았던 세잔과 졸라는 '성공에 대한 지긋지긋한 질문'에 대해 함께 깊이 생각했다. 먼 훗날 두 사람이 벌인 '다툼'은 졸라의 소설『작품』으로 인한 결별이었다기보다는―모르는

사람들은 이들 죽마고우에 대해 그렇게 추측했지만―바로 그 질문에 서로 다른 답을 찾았기에 서서히 멀어진 결과였던 것으로 밝혀졌다. (무릇 예술가들의 우정이란 실패보다는, 그게 어떤 것이든 성공으로 인해 금이 가기 마련이다.) 문학으로 성공한 졸라는 그것을 물질로 드러내야 했다. 큰 집, 좋은 음식, 사회적 출세, 어엿한 중산층 신분이 그런 것이었다. 그와 반대로 세잔은 유명해질수록 더 세상을 피했다. 말년에 세잔은 탐욕스러운 볼라르가 자기의 그림을 거래할 때도(1900년 볼라르는 한 고객에게서 세잔의 그림을 300프랑에 구매한 다음 곧바로 다른 고객에게 7500프랑을 받고 팔았으니, 당시에도 추급권이란 게 있었다면 이를 주장했을 만한 일이다) 최대한 사람들을 피해 채석장에서 지내며 플로베르의 소설을 읽었다. 현대사회에서 미술가의 성공에 따르는 유혹은 성 안투안의 유혹에 포함되지 않을까?◆

발레리는 세잔을 "헌신하는 삶의 예"로 제시했다. 알렉스 단체브는 자신의 세잔 전기◆◆에서 그를 가리켜 "본보기가 되는 현대 화가요, 창조자"라고 부른다. 이는 모든 것을 팽개쳐 버리는 예술가들이나(고갱은 일과 놀이 양쪽에서 타히티섬이 주는 관능의 위로를 찾았고, 랭보는 무기 거래상으로 많은 돈을 벌었다) 정신이 이상해져서, 혹은 그냥 스스로 목숨을 끊는 화가들보다 훨씬 큰 감동을 주는 본보기다. 죽지 않고 살아간다는 것은 스스로 목숨을 끊는 것보다 더 대담한 자질을 필요로 하기 때문이다. 또한 계속해서 살아간다는 것

◆  플로베르의 소설 『성 앙투안의 유혹』에 빗댄 표현. _옮긴이 주
◆◆ 알렉스 단체브, 『Cézanne: A Life』(2012)

은 끊임없이 일하고, 끊임없이 분발한다는 것을 뜻하기 때문이고, 만족스럽지 않은 작품을 파기하는 일이 잦으며, 작품이 타락하지 않도록 반드시―적어도 세잔이 보기에는―타락하지 않는 삶을 살아야 함을 뜻하기 때문이다. 클라이브 벨은 세잔의 그림에서 "극단의 성실"을 보았고, 데이비드 실베스터는 세잔의 미술은 인간의 모순을 있는 그대로 받아들여, 우리가 스스로에게서는 찾아볼 수 없는 도덕의 숭고함을 보여준다는 결론을 내렸다.

뜨거운 주장들인 반면, 단체브는 세잔이 어떤 사람이었는지, 어떤 사람인 체했는지, 또 남들은 그를 어떻게 보았는지에 대해 솜씨 좋게 균형을 잡는다. 사실 세잔에 대해서는 그가 독학한 고상한 야만인이라거나, 미술에 뛰어난 재능을 가진 정신장애인이라든가 하는 근거 없는 통념이 떠돌았다. 세잔 자신이 스스로를 가리켜 "독학한 화가"라고 했고, 르누아르가 관찰한 바에 따르면 "고슴도치처럼 과민"했던 것도 사실이다. 게다가 그는 나이가 들며 원만해지기는커녕, 단체브가 똑 부러지게 지적했듯이 "성숙에서 멀어졌다". 하지만 그에 관한 근거 없는 통념이 뿌리를 내리게 된 것은 세잔 스스로가 이를 조장하며 "세잔 노릇 놀이"를 했기 때문이다. 입 밖에 내는 것보다 항상 더 많이 알고 있는데도 상대에게 져주는 체함으로써 이기는 꾀바른 농부 같다고나 할까. 가면 뒤의 세잔은 교양 있고 문학에 훤했으며―어쨌든 무엇보다―부르주아다웠다. 모자 제조업자이자 은행가이자 임대업자인 그의 아버지는 비슷한 형편의 다른 집 아버지들보다 더 이해심이 깊어서 미친 직업을 택한 아들을 뒷받침해 주었는데, 그는 그 까닭을 교묘한 자화자찬의 말

로 나타냈다. "내가 낳은 아들이 바보일 리 없으니까." 그렇다, 그는 바보를 낳지 않았다. 세잔은 학교에서 문학으로 여러 번 상을 탔다 (그의 친구 졸라는 미술로 상을 탔다). 그리고 훗날 그의 아버지는 돈을 써서 아들의 군 복무를 면제해 주었다. 세잔은 고전문학에 정통했고, 드물기는 하지만 한 사람이 발자크주의자면서 동시에 스탕달주의자와 플로베르주의자가 될 수 있다는 것을 보여주었다. 모네는 세잔을 "그림의 플로베르"라고 불렀다. 물론 세잔은 스스로에게 필요한 수도자다운 면모도 지니고 있었으니, 작품 뒤에 있는 화가는 사람들 눈에 띄지 않아야 한다고 믿은 터였다. 그는 또한 플로베르와 달리 여자 문제에는 상당히 조신하고 건전한 사람이기도 했는데, 그래서인지 졸라가 추한 부르주아처럼 하녀와 오입질하는 것을 아주 못마땅하게 보았다. 또한 나이가 들어서는 물놀이하는 여자들을 그릴 때 모델을 세워 귀찮게 하는 대신(모델은 물론 어쩌면 자기 자신도), 젊었을 때 스케치해 두었던 사생화를 이용했다.

세잔에게서 현대미술이 시작됐다고 보는 것은 필연이다. 요새 뉴욕 현대미술관의 제1 전시실에는 고갱 한 점과 쇠라 세 점이 왼쪽에 걸려 있고, 오른쪽과 정면에는 세잔이 여섯 점 걸려 있어 두 화가의 그림보다 더 큰 비중을 차지한다. 세잔의 영향력과 관련하여 우리는 그에게서 배운 주류 모더니스트들을 우선시해서 생각하는 경향이 있다. 하지만 세잔의 영향력은 그보다 훨씬 더 범위가 넓었으니, 세잔의 본보기를 따르지 않은 화가들까지도 그 영향을 받았다. 이 사실은 펠릭스 발로통(스위스에서 태어나 프랑스인이 되었고, 나비파였다가 독립한 화가)이 아주 잘 표현한 바 있다. 1915년

6월 5일, 볼라르는 그 전해에 완성한 세잔을 다룬 책 한 권을 발로통에게 주었다. 발로통은 곧바로 그 책을 모두 읽고, 다음 날 일기에 다음과 같은 글을 남겼다.

> 이 책의 내용은 내가 세잔에 대해 이미 다 알고 있던 것으로, 그의 그림에 대한 내 생각을 바꿀 만한 내용은 없다. 모든 면에서, 세잔은 없어서는 안 될 사람이었다. 상황을 분명히 파악하기 위해, 그리고 모든 화가들로 하여금 자기 자신은 물론 스스로의 방식이나 예술 일반, 인생과 '성공'을 평가하게끔 하기 위해, 우리는 그를 잣대로 삼을 필요가 있다. 세잔의 '화풍'을 채택하라는 것이 아니다. 시간을 들여 착상을 가다듬고, 자연과 자신의 팔레트와 도구를 더 자세히 관찰하면 나쁠 게 전혀 없다는 말이다. 세잔은 그와 완전히 다른 그림을 그리는 화가들에게도 아주 큰 도움이 될 것이다.

그때 사람들은 세잔이 앞서가는 곳이 어디인지 어렴풋이 알아챌 뿐이었지만, 그가 어디서 출발했는지에 대해서도 그다지 뚜렷이 알지는 못했다. 그래서인지 세잔에게 호의를 가진 한 평론가는 그를 "벨 에포크의 그리스인"이라고 불렀다. 르누아르는 세잔의 풍경화에 푸생의 조화로움이 있으면서도 〈물놀이하는 사람들〉에 사용된 색들은 "고대의 질그릇에서 가져온 듯하다"고 했다. 어떤 분야든 진지한 전위예술가라면 으레 그러듯 세잔은 늘 앞서간 대가들의 작품을 보고 배웠는데, 그중에서도 루벤스를 평생에 걸쳐 연구했다. 우리로서는 시각을 조각낸 세잔의 과감함을 보며 감탄하

지만 정작 세잔 자신은 '조화로움'을 추구했으니, 이것은 '마감 칠'이나 '화풍'과는 아무런 상관이 없다. 이 조화로움은 두 가지 색조를 나란히 놓는 것에서 시작되었다—베로네제가 했던 것과 똑같은 방식으로 말이다. 세잔은 자기가 새로운 무언가를 시작한다고 보지 않았으나, 나중에 사람들은 그것을 모더니즘이라고 불렀다. 세잔에게 그림은 자신의 기질을 전달 통로로 삼아 자연의 진실을 나타내는 것이었다.

"말해, 웃어, 움직여." 마네는 모델들에게 이렇게 말하곤 했다. "생기가 있어야 진짜처럼 보이지." 이와는 반대로 세잔의 모델들은 몇 시간이고 줄곧 근위병처럼 꼼짝 않고 있어야 했다. 볼라르가 실수로 잠이 들었을 때 세잔은 이렇게 호통을 친 바 있다. "인마! 자세가 엉망이 됐잖아! 농담이 아니라, 정말 사과처럼 가만히 있으란 말이야. 사과가 움직여?" 그리고 한번은 다른 모델이 누군가의 농담을 듣고 몸을 돌려 웃자 대뜸 붓을 내팽개치고 화실을 뛰쳐나간 적도 있다. 그러므로 세잔이 그린 초상화들은 모델의 기분이나 스치는 눈길과 개성이 드러나는 일시적 순간을 포착하여 관람객에게 보여주는 그림들과는 딴판이다. 세잔은 그런 작품을 시시하다며 경멸했다. 공들여 실물과 똑같이 그린 그림과 개성을 드러내는 시도를 경멸한 것과 마찬가지로 말이다. 언젠가 그는 이런 말을 했다. "나는 머리를 문처럼 그려. 누군가의 머리가 흥미로우면 난 그것을 아주 크게 그리지." 한편, 그의 그림에는 '개성'을 넘어선 무언가가 있었다. "영혼은 그리는 게 아니야." 세잔은 투덜거리곤 했다. "몸을 그려야지. 젠장, 몸을 잘 그리기만 하면, 영혼은—몸에 그런

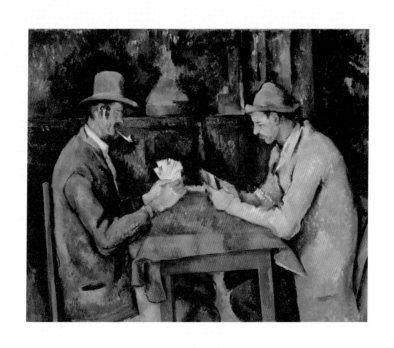

세잔, 〈카드놀이 하는 사람들〉

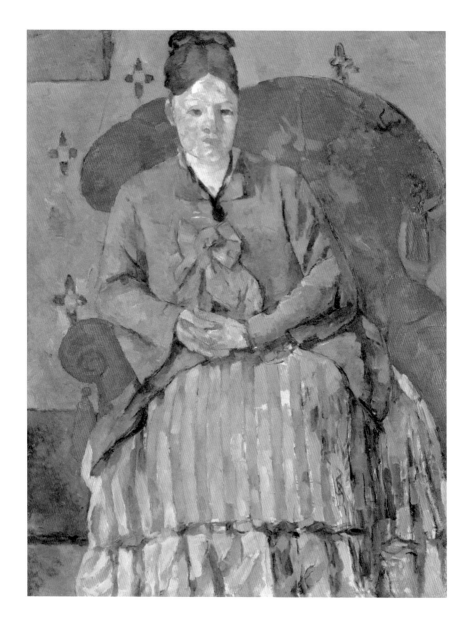

세잔, 〈빨간 팔걸이의자에 앉은 세잔 부인의 초상〉

게 깃들어 있다면—사방에 저절로 드러나게 되어 있어." 단체브가 현명하게 지적했듯이, 세잔이 그린 초상화를 보면 실물과 닮았다는 점보다는 인물이 거기 실제로 있다는 기분이 더 강하게 느껴진다. 데이비드 실베스터는 세잔을 가리켜 "우리가 실제로 사람을 만날 때 느끼는 밀도의 재현에 있어서는 최고"라고 평했다.

그래서 세잔이 그린 초상화들은 모두 정물화다. 말하고, 웃고, 움직이는 모습과 같이 인간의 평범한 행위를 시각적으로 묘사한 그림으로 성공적이라기보다는, 색과 조화가 지배하는 회화로서 성공적이다. 탁자에 구부정하게 앉아 카드놀이를 하는 사람들이 실제로 패를 내놓는다거나 이기는 패를 잡는다든가 하는 일은 절대로 일어나지 않을 것처럼 보인다. 혹여 그들이 응시하고 있는 카드가 일생일대의 좋은 패라도, 그 패를 까지도 못한 상태에서 장의사가 들이닥칠 모양새다. 꼼짝하지 말라는 남편의 엄명에 의자에 매여 있는 세잔 부인의 개성은 세잔이 몇 번을 그려도 드러나지 않을 것이다. 어쩌면 세잔 부인은 그가 가장 좋아하는 문門이 아니었을까?

물론 문이든 사과든 그릇이든, 사람이나 다름없이 흥미롭고 '생기' 있을 수 있다. 단체브는 약간 짜증 섞인 감탄과 함께 "술 취한 질그릇에 담긴 비뚤어진 과일"이라는 위스망스의 말을 인용한다. 여기서 "술 취한"이란 말은 아주 안성맞춤이다. 아무개 미술상과 달리 사과는 썩어 문드러질 때까지 고분고분 가만히 있을 수 있지만, 우리가 그것을 모양과 색, 먹음직한가 하는 것들로 규정한다면 사과는 또한 사과 이상의 무엇이기 때문이다. 버지니아 울프는 세

잔의 사과를 가만 바라보고 있으면 그것이 점점 더 커지는 것 같다고 했다(그렇다. 그러니까 어떤 의미에서, 사과는 "움직인다"). 세잔은 아마도 울프의 통찰에 동의했으리라. "물건들과 직접 맞닥뜨려 씨름"하는 것이 그가 이루려는 목적의 중심에 있었다. "그것들을 보면 우리는 기분이 좋아진다. 설탕 단지는 샤르댕이나 몽티셀리의 그림 못잖게 우리 스스로와 우리의 예술에 대해 많은 것을 가르쳐 준다. (……) 설탕 단지에는 얼굴도 영혼도 없다고 사람들은 생각한다. 하지만 설탕 단지도 매일매일 바뀐다."

영혼이 있는 단지라니. 그리고 설탕 단지가 매일매일 바뀐다고? 물론 빛에 따라 명암이 바뀐다든가 그것을 바라보는 사람의 기분 (그것으로 연상되는 것이나 그 고유한 아름다움)에 따라 달리 보일 수는 있겠지만, 설탕 단지 자체가 바뀐다? 단지의 무게나 모양이나 표면 같은 것이? 하긴, 그것은 더 넓고, 더 큰 것으로 가는 통로가 될 수 있을지도 모르겠다. "찻잔에 난 금이 죽은 이들의 나라로 가는 길을 열어 보인다"는 오든의 시도 있지 않은가. 하지만 엄격하고 원칙에 입각한 범신론도 어느 경계를 넘어가면 믿기지 않고 우스꽝스러운 궤변이 된다. 칸딘스키는 다음과 같은 글을 남겼다. "세잔은 찻잔을 살아 움직이는 것으로 만들었다. 아니, 그렇다기보다는 찻잔에 살아 있는 무언가가 존재한다는 것을 깨달았다. 그는 정물화를 생명이 없는 상태로부터 벗어날 수 있는 경계까지 끌어 올렸다." 이 말은 사실일지 모르나, 그 반대도 사실이다―세잔은 거의 생명을 잃을 정도로 사람을 격하 또는 억압했으니 말이다. 그의 그림들에서 나타나는 움직임은 대개 움직임의 묘사라기보다는

그 그림에 칠해진 물감의 움직임을 따라가는 시선의 움직임이다. 간혹 짤막짤막하게 내달리는 붓질이 나뭇가지에 생기를 주는 경우가 있을지 몰라도, 그의 풍경화에서는 눈부시게 빛나는 색을 좀처럼 볼 수 없듯이―그의 친구이자 가장 가까운 동료였던 피사로가 주목한 바와 같이, 세잔은 밝은색을 쓰되 탁한 빛을 내는 밝은색을 썼다―움직임도 좀처럼 느낄 수 없다. 그럼에도 세잔의 그림들은 기쁨을 나타내고, 기쁨을 일깨운다. 세상을 내리눌러 핀으로 고정하기라도 하듯이 그림을 짙게 칠하는 것이 세잔의 일면이라면 다른 한 면은 명랑하고 춤추는 듯한 분위기일 텐데, 존 업다이크는 이것을 "이상하게 가벼운 이 엄격함, 평범한 것 앞에서 느끼는 이 전율"이라고 일컬었다. 세잔의 그림은 또한 많은 부분이 파란색에 관한 것이기도 하다. 반스 재단 소장품이 필라델피아 중심가에 있는 건물로 이전되어 다시 예전과 똑같이, 그러나 훨씬 풍부한 자연 채광 속에서 전시되었을 때 갑자기 파란색(과 초록색) 계통의 색들이 새로운―오래된―방식으로 두드러졌다. 세잔의 그림들이 걸린 전시실에서 "이 그림들 중 하나를 훔칠 수 있다면 어떤 것을 훔치겠습니까?"라는 어리석지만 선호도를 확실히 알 수 있는 질문을 받는다면 대부분의 사람들은 아마 "술 취한 질그릇에 담긴 비뚤어진 과일" 그림을, 혹은 나무와 물, 경사진 강둑, 산비탈, 멀리 보이는 마름모꼴의 붉은 지붕이 있는 푸르스름한 풍경화를 택하리라.

세잔에게 미술은 실물에 의존하는 모방이라기보다는 실물과 대등하게, 또 나란히 존재하는 무엇이었다. 그것은 그 자체의 규칙을 지니고 그 자체의 조화를 추구했으며, 설명이라는 구식 기능을 추

방했고, 바지 모양의 작은 부분이나 얼룩을 사람의 머리를 나타내는 작은 부분이나 얼룩과 똑같이 중요하게 취급하는 '얼룩 화법'의 평등성을 알렸다. 다행히 모든 이론은 실제와 어긋나기 마련이다. 세잔이 창조한 세상의 주민들 또한 이따금은 그것과 나란히 존재하는 실제 세상에서 포즈를 취하고 있었을 때와 마찬가지로 고분고분하지 않았다. 세잔은 그의 옛 친구인 빵집 주인(이자 파이프 애연가) 앙리 가스케의 초상화를 그리며, 그 과정을 가스케의 아들에게 설명해 보였다.

자, 네 아버지 가스케가 저기 앉아 있지? 파이프 담배를 피우고 있구나. 한쪽 귀로는 무언가 열심히 듣고 있고. 그러면서 뭔가 생각 중인데, 무슨 생각을 하고 있는 걸까? 또 네 아버지는 온갖 감각에 뒤흔들리고 있어. 눈도 같은 눈이 아니야. 아주 미세한 부분, 빛의 원자가 저 안에서부터 변해서, 저 창문에 걸려 변하고 있는, 또는 거의 변하지 않는 커튼에 부딪혔어. 그래서 여기, 눈꺼풀 아래 이 아주 작디작은 부분의 색조가 점점 어두워지는 거야. 좋아. 이건 고쳐보자. 그런데 그 옆의 연푸른색은 또 너무 강렬해 보이네. 그러면 이렇게 부드럽게 만들고…… 거의 표가 나지 않는 붓질을 계속 이어가면서 전체를 손보는 거란다. 눈이 한결 나아 보이는군. 하지만 다른 한쪽 눈도 봐야지. 내가 볼 때 이 한쪽 눈은 곁눈질을 하고 있어. 무언가를, 아 나를 보고 있군. 반면에 아까의 눈이 향하는 곳은 네 아버지 자신의 삶인지, 지난날인지, 너인지, 난 잘 모르겠구나. 분명 나를 보거나 우리를 보는 건 아닌데…….

그때 가스케는 자세를 흐트리고 입술을 움직이더니 이렇게 말했다. "난 어제 세 번째 판까지 쥐고 있었던 으뜸패를 생각하고 있었네." 영혼은 그리는 게 아니다. 몸을 그리는 것이다. 그러면 영혼은 저절로 드러나게 되어 있다. 하지만 그 영혼이 때로는 하트의 6에 골몰하고 있는 것이다.

피사로는 마네가 나타나자 쿠르베가 갑자기 "전통의 일부"가 된 듯 보였으며, 마네는 세잔 때문에 쿠르베와 같은 신세가 될 것이라고 말했다. 그의 말은 사실이 되었다. 마네 때문에 쿠르베가 그렇게 되고 세잔 때문에 마네 그렇게 되었다면, 세잔을 이어받아 흡수하고 해체한 사람들은─입체파부터 시작해서─그의 어떤 부분을 흔적으로 남겼을까? 세잔이 현대적인 미술modern art, 즉 현대미술 Modern Art의 시조라는 것은 분명하다. 그야말로 놓쳐서는 안 될 연결 고리다. 하지만 오늘날 중요한 소장품들을 보유한 공공 전시관들의 벽면을 보면 세잔은 전통이 되어 있는 것들과도 매끈한 조화를 이룬다. 우리는 거기서 다른 화가들이 그에게 빚을 졌고, 또 그것을 갚았음을 발견한다. 왜 그의 동료 화가들이 그의 그림을 소중하게 생각하고 칭찬하고 수집했는지도 알게 된다. 다른 한편, 세잔이 당시 화가들 대부분을 낮게 평가했다거나 고갱을 아주 경멸했다거나 터무니없게도 드가를 "부족한 화가"라고 생각했다는 점에 대해서는 다른 생각을 할 것이다. 우리는 물론 예술의 진실성에 대한 본보기로서 그를 존경하며 그의 명화들이 보여주는 조화─'현대풍'이지만 시대를 뛰어넘는 듯한 조화─를 즐긴다. 이것은 맞는 말일까? 이것으로 '충분'할까? 단체브에게는 그렇지 않다. 그는 세

잔 전기의 처음과 끝에서 "우리가 사는 세상과 그 세상에 대한 우리의 이해에 세잔이 끼친 영향은 마르크스나 프로이트와 비슷하다"고 주장한다. 그러나 이 말은 오래도록 지속될 주장이기라보다는 열의로 충만하며 애정이 깃든 미사여구로 보인다. 단체브는 세잔이 "이룰 수 없는 것의 끝"까지 갔다는 브레송◆의 말을 인용한다. 이 말이 사실일지도 모르지만 그림은 멈추지 않았으며, 미술은 세잔이 발견한 것들을 기반으로 삼기도, 그러지 않기도 하면서 변화해 왔다. 우리는 정말 일상생활에서 세잔이 보는 식으로 보게 되었을까? 우리의 정신세계가 마르크스나 프로이트의 상징어로 충만하듯이 우리의 눈은 시각의 상징어로 충만한가? 이 물음에 어떤 독자는 세잔의 그림 속 카드놀이를 하는 사람처럼 멈추어 있다가 잠깐 부동자세를 풀어 손가락으로 탁자를 톡톡 두드리고는 이렇게 말할지도 모르겠다. "자, 다음 질문."

◆ 프랑스의 영화감독. 원래 화가였으나 세잔이 미술로 가능한 모든 것을 이루었다고 생각하고 그림을 포기했다고 한다. 세잔은 브레송의 영화에 지대한 영향을 끼쳤다. _옮긴이 주

# 8

## 화가와 문인 1

PAINTER &

WRITER

PAINTER &
WRITER

양쪽으로 전시실이 나란히 늘어선 긴 복도 끝 멀리에 그녀가 보인다. 가까이 다가가면 그녀가 이쪽을 향해 돌아서 있다는 것을 알게 된다. 담청색 보디스, 흰색 슬립, 담청색 스타킹 등 보강된 속옷 차림이다. 오른손에 들고 있는 분첩은 커다란 카네이션 같다. 그녀가 곧 입을 파란색 드레스가 왼쪽 의자에 놓여 있다. 처음엔 우리의 주목을 받지 못할지 몰라도 오른쪽에는 콧수염을 기른 연미복 차림의 인물이 있는데 실크해트를 벗지 않은, 아니 어쩌면 미리 쓰고 있는 모습이 짜증을 내는 듯하다. 하지만 관객은 여자가 이쪽만 바라보고 있다는 것을 의식한다.

이 여자는 함부르크 미술관에 걸려 있는 마네의 〈나나〉다. 미술관에 다시 걸렸기 때문에 더욱 주목받은 그림이다. 나나는 졸라의 1880년 동명 소설에 등장하는 주인공인 고급 창부의 이름이다. 그렇다면 만사 차치하고 이 그림은 탁월한 도서 삽화라고 추측해도 무리가 없을 테지만 이보다 더 흥미로운 사실이 있다. 나나는 사실 졸라의 1877년작 『목로주점』에서 중요하지 않은 등장인물로 처음 등장했다. 마네는 바로 이 소설에서 나나를 발견하고 그린 것이다. 이 그림을 본 졸라는 그림 속 여자는 그 자체로 소설화할 가치가 있다고 보았다. 그러니까 마네가 졸라의 소설에 대한 삽화를 그린 것이 아니라, 사실은 졸라가 마네의 그림을 소설로 풀어놓은 셈

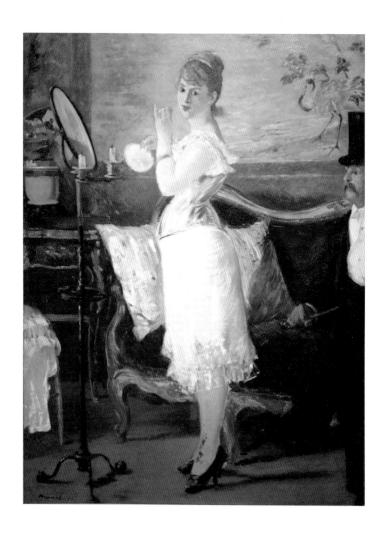

마네, 〈나나〉

이다.

　19세기 프랑스에서 문인과 화가 사이의 친밀한 교우 관계와 상호 작용, 유사성은 앙카 멀스타인의 책『펜과 붓: 예술을 향한 열정이 어떻게 19세기 프랑스 소설을 형성했는가』(2017)에서 다루는 주제다. 발자크는 소설에 문인보다 화가를 더 많이 등장시킨다. 소설 속에서 자주 미술가의 이름을 언급하고 그것을 등장인물에 대한 간편한 묘사로 활용하는 것이다. 노인을 렘브란트의 그림 같다고 묘사하거나 순결한 소녀를 라파엘의 그림 같다고 하는 식이다. 졸라는 젊은 소설가였을 때 문인들보다는 화가들과 어울리는 시간이 훨씬 더 많았다. 그는 글로 세탁부를 묘사해야 할 때 어떤 화가의 그림을 보고 쓰기만 하면 됐다고 드가에게 말한 바 있다. 그로테스크한 요소를 갖춘 훌륭한 낭만파 화가일 뿐 아니라 혁신적이기까지 했던 빅토르 위고는 커피 찌꺼기와 블랙베리 주스, 캐러멜화한 양파에서부터 타액과 그을음에 이르기까지 온갖 것을 물감 배합에 첨가했다. 그의 전기를 쓴 그레이엄 롭의 재치 있는 말을 빌리자면 빅토르 위고는 물론 "더 떳떳하지 못한 재료"도 썼다. 플로베르가 가장 좋아하는 동시대 화가는 귀스타브 모로였다. 그의 소설『살람보』는 마치 보석들이 걸린 벽이 주저앉을 듯한 거대한 전시회 같다. 이는 그 소설의 장점이자 결점이다.

　문인들이 가장 선망하는 예술 분야는 음악이다. 추상적이면서 직접적이고 번역할 필요도 없기 때문이다. 그리고 그 뒤를 바짝 쫓는 것은 미술이다. 표현뿐 아니라 그 수단이 음악과 유사하다. 그런데 소설가는 절정에 이르는 장대한 구성을 위해 단어와 문장, 단락,

배경, 심리적 요소 등을 하나하나 꾸준히 쌓아갈 수밖에 없다. 한편 소설가(또한 작곡가)에게는 미묘하게 또는 그리 미묘하지 않게 다른 예술형식에 경의를 표하기가 화가보다 훨씬 더 쉽다. 졸라는 『테레즈 라캥』에서 마네에게 우호적인 인사를 보낸다. 이 소설에서 졸라는 살해당해 시체보관소에 안치된 여자의 목에 난 검은 줄을 보고 〈올랭피아〉의 목에 감긴 리본(교살 흔적)을 연상하면서 "쇠약해 가는 고급 창녀"가 젖을 제공하는 모습 같다고 묘사한다. 또한 마네에 대한 경의의 표시임을 재확인하기 위함인지, 그 묘사에 〈올랭피아〉의 불길한 검은 고양이도 포함했다.

졸라는 마네와 인상파 화가들을 공개적으로 우렁차고 열렬히 지지했는데, 이 시점도 매우 시의적절했다(지지 세력의 결집이 필연적인 경우가 있는가 하면 우연한 경우도 있다. 연극 평론가 케네스 타이넌의 장례식에서 추도 연설을 맡은 톰 스토파드는 자신의 극작가 세대를 대신하여 고인의 자식들에게 이렇게 말했다. "여러분의 아버지가 있어서 우리는 운이 좋았습니다."). 마네도 물론 졸라에게 감사의 뜻을 표했다. 책상 앞에 앉아 있는 졸라의 유명한 초상화를 그림으로써―역시 공개적으로―감사의 뜻을 표했다. 배경의 벽에는 인쇄된 〈올랭피아〉가 붙어 있고 책상 위에는 마네를 찬양하는 졸라의 팸플릿이 똑똑히 보인다. 그림 속 졸라는 평론가로서 단호하고 상세하고 밝게 묘사되어 있다. 하긴 그는 은밀하게 암시하는 작가는 아니었다. 그에게 예술은 사회를 묘사하고 변화시키기 위해 존재하는 것이었다. 그에게 예술과 그 기능은 호전적이었다. 미학적인 논쟁을 정치로 채색하면 더욱 좋은 것이다.

그렇기에 문인은 조심스럽게 소설 속에서 무언가를 암시하거나 누군가의 이름을 언급하고 격찬하든가, 아니면 신문에서 그런 것들을 공공연히 떠들어댄다. 발자크는 자기와 같은 문인들보다는 화가들을 훨씬 더 훌륭한 사람들로 다루었다. 그의 소설에 등장하는 문인 중 가장 중요한 다니엘 다르테즈는 "냉정하고 평범하고 고결한 체하는 인물"인 데 반해 화가는 모두 "유쾌하고 매력적이고 예측할 수 없고 흔히들 짓궂은 장난꾼"이다. 하지만 이것은 발자크의 『미지의 걸작』에 등장해서 실제로 존재했던 화가들에게 지대한 영향을 미친 허구의 인물 프레노페르에게는 적용되지 않는 법칙이다. 20페이지쯤 되는 이 단편에서 발자크는 허구의 프레노페르를 저명한 화가인 중년의 포르부스(헨리 4세의 궁정 화가), 화가 지망생인 젊은 푸쟁과 대립시킨다. 마뷔스의 유일한 제자인 프레노페르는 의욕이 넘치는 천재로 터무니없이 높은 기준을 가지고 있어서 다른 사람들이 우러러보는 존재다. 그는 자신이 10년 동안 익힌 모든 미술 기량을 나타내는 초상화 작업을 남몰래 해왔다. 푸쟁은 그를 속여 그것을 보이도록 하고, 결과적으로 그 명작이란 것이 모습을 드러낸다. 적어도 푸쟁과 포르부스의 눈에는 이상한 선들이 많이 그어져 있고 그 안을 "아무렇게나 그러모은 색들로 채운 이 그림은 마치 벽에 페인트칠을 한 것 같다." 미술에 대한 프레노페르의 개념은 안료로는 표현할 수 없는 고고한 것이거나, 몇 세기 후에나 가치를 인정받을 수 있을 만큼 시대를 훨씬 앞선 것이었는지도 모른다. 격앙한(자신에게 그랬을까, 방문객에게 그랬을까?) 프레노페르는 자신의 그림을 모두 파괴하고 그날 밤 숨을 거둔다. 단편이라

하기엔 왠지 허술하면서도 밀도가 상당히 높고, 미술의 본질과 야심과 정신적 충격을 그리는 이야기라고 하기엔 집요하게 독하다. 그래서인지 이 단편은 금세기 미술 소설 중에서도 가장 긴 수명을 누리게 되었다. 이 단편을 번역한 앤서니 루돌프는 세잔과 피카소, 자코메티, 드 쿠닝이 이 이야기에 매료되어 영향을 받았다는 사실을 언급한다(이것은 카를 마르크스가 매우 좋아하는 단편이기도 하다). 피카소는 이 책에 삽화를 그리기도 했는데, 삽화의 내용을 보면 본문을 꼼꼼히 읽지 않았을지도 모른다는 생각이 든다.

19세기 프랑스의 문인과 화가는 대부분 화기애애하고 돈독한 관계를 유지했다. 하지만 어떤 문인들은 거기서 더 나아갔다. 아니, 자신들이 더 나아갔다고 상상했거나 주장했다. 발자크는 스스로를 "문학을 업으로 하는 화가"라고 칭했다. 멀스타인은 졸라를 "문인 화가writer-painter"라고 부른다. 모파상은 회화가 소설보다 우월하다고 찬미한다(대체로 색채만 가지고 하는 말이었지만). 멀스타인이 보기에 프루스트의 글은 입체파 화가의 그림처럼 보일 때가 있다. 그건 나가도 너무 멀리 나간 생각일까? 가령, 멀스타인은 그녀의 책 서두에서 "시각적 소설"은 프랑스혁명이 끝나고 미술관이 문을 연 때부터 시작되었다고 주장한다. 하지만 소설가들은 그 이전부터 늘―심지어 고대 로마의 시인 호라티우스가 '시를 그림처럼'이라고 하기 전부터―독자의 마음속에 시각적 심상을 불러일으키려고 애써오지 않았는가. 소설가와 시인에게는 기본적인 것이다. 그들도 색을 다루고, 윤곽을 처리하고, 시점을 설정하고, 빛과 음영

을 집어넣는다. 항상 그랬다. 오늘날처럼 문화가 영상으로 포화되기 전에는 언어가 지금보다 더 완전하고, 더 생생하게, 독자의 청정한(또는 덜 지친) 눈앞에 사람의 얼굴 모습이나 건물, 풍경 같은 것들을 불러일으켰다.

어쩌면 소설가는 머리로 보고 화가는 눈으로 본다고 할 수 있을 것이다. 멀스타인은 영국의 화가 윌리엄 터너에 대한 러스킨의 이야기를 들려주는 프루스트를 언급한다. 터너가 어느 날 밝은 하늘을 배경으로 한 검은 윤곽의 배를 소재로 사생화를 그려서 어느 해군 사관에게 보여주었다. 이것을 본 사관은 배에 현창을 안 그렸다고 지적하며 화를 냈다. 터너는 그 시간 햇빛이 그러해서 현창이 안 보였다고 설명했다. 이를 들은 사관은 가히 그러했겠다고 했지만, 그는 현창이 그 위치에 있음을 알고 있었다. 소설가는 아무리 열심히 관찰해도 실제로 눈앞에 없는 현창을 있는 것으로 잘못 기억할 수 있다. 반면에 화가는 이쪽을 선택하기도 하고 저쪽을 선택하기도 한다. 즉 화가는 터너처럼 현창을 빠뜨릴 수도 있고, 우리에게는 보이지 않는 것이 그들에게는 보이는 까닭에 현창을 집어넣을 수도 있다.

19세기 프랑스의 문인들은 화가들과 가까이 지냈기 때문에 일부는 의식적으로 스스로를 문인 화가라고 생각했으리라. 멀스타인이 예로 든 것 중 어떤 것들은 상당히 인상적이다. 졸라는 『사랑 이야기』(1877)에서 파리의 풍경을 시간과 계절에 따라 다섯 가지 방식으로 묘사한다. 이것과 모네의 (미래의) 연작 회화 사이에는 연관성이 있다고 생각할 수밖에 없을 것 같다(졸라는 『작품』에서도 같은

방식을 도입한다). 그런가 하면 그는 그림과 마찬가지로 거울에 매력을 느낀다. 또한 파리의 풍경과 관련해서, 아직 세워지지 않은 오페라 극장과 역시 아직 세워지지 않은 생오귀스탱 교회가 소설에 필요하기 때문에 그런 건축물을 도입하고, 시대착오적인 묘사를 정당화하기도 한다. 멀스타인은 졸라의 소설 속 도시의 풍경 묘사와 등장인물의 정신 상태가 유사하다는 점에 주목하지만, 이는 문학에서는 새로운 시도가 아니다. 워즈워스식 "자기본위의 장엄함"이다. 현지에 더 근접한 예를 들자면, 그것은 에마 보바리가 숲속에서 로돌프에게 유혹되어 느끼는 범신론적 무아지경이다. 화가들과의 접촉이 필시 새로운 시각과 명암의 변화를 불렀을 것이다. 하지만 멀스타인의 저서 『펜과 붓』의 부제 "예술을 향한 열정이 어떻게 19세기 프랑스 소설을 형성했는가"는 상당히 과도한 주장을 펼친다. 모파상을 읽는 것은 색채 묘사 때문이 아니고 졸라를 읽는 것은 명암 묘사 때문이 아니다. 이것은 엄연한 사실이다. 우리는 심리 묘사와 사회 논평, 비극적 결정론의 전개 때문에 졸라를 읽는다. 이보다 더 폭넓고 원대하게 그를 구별 짓는 것은 따로 있다. 즉 『잃어버린 시간을 찾아서』에서 게르망트 공작부인이 젠체하며 그 "하수도의 호메로스"라고 한 졸라의 세계는 본질적으로 어둠의 세계다. 인상주의의 세계는 본질적으로 빛의 세계다.

들라크루아에서 모네와 세잔에 이르기까지, 19세기 프랑스의 화가 중에는 박식한 이들이 많았다. 그중에는 문학에서 영감은 얻은 이들도 있지만, 문학이라는 형식을 직접적으로 부러워하는 사

람은 별로 없었다. "글쓰기는 가장 위대한 예술이다"라고 주장한 오딜롱 르동만큼은 예외적이다. 문인 친구들의 지지에 화가들이 보인 반응은 우리의 예상과 달리 모호하고 미적지근한 경우가 많다. 그러나 반 고흐의 경우 1883년 글을 보면 그리 모호하지 않다. "졸라와 발자크의 공통점은 그림을 모른다는 것이다. 발자크의 화가들은 굉장히 갑갑하고 몹시 따분하다." 1829년에서 1830년경에 만난 발자크와 들라크루아는 처음에는 서로에게 무척 감탄했다. 발자크는 들라크루아에게 『노란 눈의 소녀』를 헌정했고, 들라크루아는 20년에 걸쳐 열세 권의 발자크 소설을 읽고 발췌해 일기에 옮겨 썼는데, 그 분량이 자그마치 스무 장이나 된다. 그러나 그들의 우정은 1842년쯤 식어버렸다. 그 후 발자크에 대한 들라크루아의 의견은 가혹해졌다. 발자크가 죽고 4년이 지난 1854년, 발자크의 『파리의 시골 사람』의 서문에 그의 "어마어마한 명성"을 늘어놓으며 그를 몰리에르에 비견하는 찬사를 본 들라크루아는 격분하는 일기를 썼다(그 서문을 쓴 편집자는 발자크임이 거의 확실한데, 당시 들라크루아는 그것을 몰랐던 것 같다). 그런 다음 날 그는 각론에 들어가 『외제니 그랑데』와 같은 소설들은 발자크의 재능에 불치의 결함이 있어서 세월의 시험을 견디지 못했고 "균형감, 구성감, 비율감이 없다"고 썼다.

그들의 관계를 보면 발자크가 구애하는 쪽이고 들라크루아는 구애받는 쪽이라는 느낌이 든다. 어쩌면 들라크루아는 발자크가 생각한 화가가 아니었던 것 같기도 하다. 어떤 아첨꾼이 들라크루아를 보고 "회화의 빅토르 위고"라며 기뻐했지만 들라크루아는

"착각하셨습니다, 선생님. 나는 순수한 고전파 화가입니다"라는 말
로 그 사람의 흥을 깼다는 일화를 우리는 기억한다. 소위 낭만파라
는 들라크루아보다는 발자크 쪽이 더 일관되게 몽상가였다. 발자
크는 돈이 있으면 자기 애인 에벨리나 한스카에게 들라크루아의
〈알제의 여인들〉을 사주겠다는 공상을 하기도 했다. 발자크가 이
루지 못한 가장 어이없는 꿈 중 하나는 1838년에 전개되었다. 그때
이미 빚쟁이들을 피해 도망을 다니던 그는 베르사유 숲이 내다보
이는 곳에 자르디라는 별장을 짓기로 결심했다. 최초의 엄청난 계
획은 신속히 "피골이 상접한 3층짜리 건물"로 축소되었다. 하지만
발자크는 그 안에서 계속 꿈을 꾸었다. 전기 종부터 카라라 대리석
으로 만든 벽난로에 이르기까지 모든 것을 갖춘 꿈이었다. 실내장
식은? 발자크는 그 계획도 세웠다. 이에 대해 그레이엄 롭은 발자
크 전기에서 비꼬는 투로 설명한다.

> 벽에는 발자크가 목탄으로 그리고 영원히 남게 된 낙서 외에는 아무
> 것도 없었다. "이 벽은 오뷔송 태피스트리 자리." "이곳에는 트리아농
> 풍의 문을 달 것." "이 방에는 외젠 들라크루아의 천장화." "채널 제도
> 의 온갖 희귀한 목재들로 만든 모자이크 마루." 티치아노의 목탄화와
> 렘브란트의 목탄화를 라파엘의 목탄화와 마주 보게 걸어놓을 계획
> 도 있었으나 어느 것도 실현되지 않았다. 생각만 무성하고 결실은 없
> 었다.

자기가 발자크에게 천장화를 그려 주기로 비밀리에 계획되어

있었다는 사실을 들라크루아가 알았을 것 같지는 않다.

졸라는 어땠는가. 그는 마네를 비롯한 인상파 화가들을 더 공개적이고 더 노골적으로 지지했다. 화가들은 당연히 고마워했다. 하지만 미술에 관한 소설로는 19세기에 가장 유명한『작품』(1885)에 대해 그들이 보인 반응은 복잡했다. 소설의 주인공 클로드 랑티에(나나의 오빠)는 프로방스에서 자라나 상속받은 재산을 가지고 화가가 되기 위해 파리로 떠난다. 그는 자신의 〈외광〉이 낙선전에서 문제작이 되자 외광파外光派를 창시한다. 그의 제자 중에 약간의 명성을 날리는 이들이 생기지만 주인공 자신은 화가로서 실패하고 만다. 예술을 위해 재산과 아내와 자식을 희생했지만 결국은 아무런 보람이 없게 된 것이다. 당시 랑티에는 졸라의 학교 친구 세잔을 모델로 한 인물이라는 설이(비록 랑티에는 졸라 본인처럼 "자연주의자"이긴 했지만) 딱 들어맞지는 않더라도 널리 알려진 의견이었다. 이 책의 출간으로 오랜 친구인 두 사람은 절교하기에 이르렀다. 세잔이 졸라에게 마지막으로 보냈다고 알려진 편지에, 소설 내용은 전혀 언급하지 않고 그저 "추억을 훌륭히 묘사"해 줘서 고맙다고 썼다는 사실에 근거한 것이다.

이 절교설은 세잔이 그 후에 보낸 다른 편지가 훗날 발견되며 뒤집어졌다. 그러나 세잔의 반응에서 모호한 인상이나 절제된 표현을 감지할 수 있는데, 이는 단순한 상상만이 아닐 수 있다. 모네가 졸라에게 보낸 편지에서는 그런 모호함이 더 충실히 나타난다.

『작품』 잘 받았네. 고맙네. 자네의 소설을 읽는 것은 언제나 즐거워.

그런데 이 소설은 우리가 미술에 관해 오랫동안 고민해 오던 문제들을 제기해서 더 흥미로웠네. 이제 이 소설을 다 읽었는데, 난감하고 좀 걱정되기도 한다는 것을 고백하지 않을 수 없네.

자네는 우리와 등장인물들이 닮지 않게 하려고 상당히 애를 썼더군. 그렇긴 해도 언론과 세상 사람 중 우리의 적들이 마네의 이름, 적어도 우리 이름을 거론하며 실패와 동일시할 것 같아 심히 걱정돼. 이런 말을 해서 미안하네. 비난하려는 건 아니야. 나는 『작품』을 아주 재미있게 읽었거든. 책장을 넘길 때마다 좋은 추억이 떠올랐지. 자넨 내가 자네의 팬이고 자네를 얼마나 훌륭하게 생각하는지 잘 알잖나. 나는 오랜 전쟁을 해왔고 우리는 이제야 우리의 목적을 이루려는 참인데, 적들이 이 책을 무기로 삼아 우리에게 최후의 일격을 가할 것이네. 이렇게 횡설수설해서 미안하네. 부인께 안부 전해주게. 고맙네.

여러 이유로 대단히 흥미로운 편지다. 비난하는 투가 부드럽고, 미술과 화가들에 대한 박진성 있는 묘사를 칭찬하기보다는 소설이 불러일으키는 "좋은 추억"을 언급하고, 세상 사람이 랑티에와 (세잔이 아닌) 마네를 동일시하리라고 가정한다. 게다가 무엇보다 졸라의 소설 때문에 인상주의가 해를 입으리라는 과대망상에 가까운 피해 의식을 보인다. 인상주의는 15년 동안 건재했는데도 모네는 비평이나 사실과 다른 이야기로 그 운동이 무너질 수 있다고 믿었다. 한술 더 떠 그 공격은 전통적인 적이 아닌 친구와 같은 편에서 나오리라는 것이었다.

모네가 인상파 화가들의 이름과 "실패"를 결부시킨 것은 국부적

인 의미에서 그런 것이지만 이는 보다 폭넓게 적용된다.『작품』의 랑티에는 멀스타인이 "파괴적 완벽주의"라고 일컫는 것의 좋은 예가 된다. 프레노페르의 경우와 같다(졸라는 발자크의 영향을 강력히 부인하겠지만). 졸라는『작품』의 집필에 앞서 참담한 "예술적 불능상태의 심리를 탐색할 계획"이었다고 그의 친구 폴 알렉시가 언급한 바 있다. 현대 생활의 "히스테리"에 관해서 졸라는 이렇게 말했다. "예술가는 더 이상 베로네제와 티치아노의 그림에서 볼 수 있는, 정신이 온전하고 사지가 건강한 거구의 강인한 남자들이 아니다. 두뇌의 기관차는 탈선했다. 핸들을 잡은 허약하고 지친 신경의 손이 이제는 머리에 환각을 일으키려 할 뿐이다." 창작자 랑티에의 꿈은 너무 컸다. 졸라의 말에 따르면 랑티에는 "자신이 가진 소질의 결실을 맺지 못하고" 결국 자신과 자신의 모든 작품을 파괴하고 만다.

피사로는 졸라의 소설이 "어차피 훌륭한 소설은 아니지만" 인상파 화가들에게 별로 해가 되지 않을 것이라고 생각했다. 하지만 모네가 "걱정"하는 것도 이해가 된다. 인상파의 열렬한 대변자가 현대 화가들을 그렇게—정신이 이상하고 파괴적이고 자멸적이라고— 생각한다면 일반인들은 어떻게 생각하겠냐는 것이다. 사실 대부분의 인상파 화가들은 바른 정신으로 끊임없이 열심히 일했다. 스스로 판단하기에 가치가 없는 그림들을 파괴하는 측면은 물론 있었지만 정신이 이상하지는 않았다(아직은 반 고흐에 대한 유연한 신화가 구성되지 않았을 때였다). 뿐만 아니라—또 결정적으로—졸라가 예술가의 병리를 묘사할 때 실제 모델로 삼은 사람은 마네

도 세잔도 아닌 자기 자신이었다. 졸라는『작품』을 구상할 때 이렇게 기록했다. "요컨대 나는 내 자신의 창작 경험을 쓸 것이다. 그 끊임없이 괴로운 산고의 고통을. 하지만 이 주제를 그대로 쓰지 않고 비극적인 요소를 가미해 전개할 것이다."

그런가 하면―화불단행이랄까―모파상이 나타나 소설가의 선의의 죄를 배가시킨다. 탁월한 미술 평론가이기도 한 모파상은 인상파 화가들에게 호의적이었고 화가들은 그것을 고마워했다.『작품』이 출간되고 3년이 지난 1889년, 모파상은 그의 저작 중 가장 주목받지 못한『죽음처럼 강한 사랑』을 출간했다. 주인공 올리비에르 베르탱은 현대 사교계의 초상화가(멀스타인에 따르면 "보수적인 인상화가")인데 설익은 초상화가 자크에밀 블랑슈 같은 구석이 있다. 베르탱은 기예로아 백작 집안에 채용되어 백작 부인의 초상화를 그리다가―이게 프랑스 소설이니만큼 필연적이라고 할 수 있을 텐데―그녀의 애인이 된다. 이 불륜 관계는 10년 동안 이어지고 그가 그린 백작 부인의 초상화는 그 집에서 눈에 가장 잘 띄는 곳에 걸린다. 이보다 더 둥글둥글하고 세련되고 파리지앵다운 이야기는 없을 것이다. 다만 백작 부인에게 딸이 하나 있다는 것이 문제다. 이 딸은 자라면서 제 엄마(따라서 초상화)인 백작 부인을 닮아간다. 그리고 화가는 백작 부인이 (초상화와는 달리) 나이를 먹어감에 따라 그녀의 딸에 집착한다.

멀스타인은 모파상이 그림이 아니라 문학 쪽에서 영감을 얻었다는 최신 학설을 소개한다. 러시아의 소설가 투르게네프는 폴린 비아르도와 그녀의 남편까지 삼각관계를 이루며 오랫동안 사이좋

게 함께 살았는데, 투르게네프가 비아르도의 딸 클로디에게 반하면서 파멸을 초래한 바 있다. 모파상의 이 소설은 상당히 중요한 문학적 결과를 낳았다. 포드 매덕스 포드의 『훌륭한 군인』(1915)이 바로 그것이다. 포드는 과거를 돌아보며 이렇게 회상했다. "나는 당시 모파상의 『죽음처럼 강한 사랑』과 같은 프랑스어 소설을 영어로 쓰겠다는 야심을 품었다." 포드는 관습을 파격적으로 거스르는 욕정이라는 발상을 모파상에게서 취했다. 여기에는 청춘의 수월한 사랑과 노년의 필사적인 사랑 사이에 존재하는, 피부를 벗기는 것 같은 차이도 포함된다. 고통을 줄이기 위해서라기보다 이해하려고 했던 베르탱의 말을 빌리자면 "가슴이 청춘인 것이 문제다." 난감한 감정적 (그리고 사회적) 딜레마에 빠진 화가는 달리는 마차에 몸을 던져 생을 마감한다. 그렇게 또 하나의 소설 속 화가가 고뇌 끝에 자살한다. 자신들의 직업에 대해 이런 그릇된 이야기가 반복된다면 인상파 화가들이 그것을 반대하는 탄원을 낼 법도 하다.

프레노페르, 랑티에, 베르탱…… 그나마 프루스트가 창조한 엘스티르◆는 스스로 목숨을 끊을 정도로 미치지는 않는다. 프루스트 자신은 동시대 미술보다는 고전 미술에 더 관심이 많았지만 인상파 화가들 중에는 그가 괜찮게 생각한 이들도 있었다. 프루스트가 그림을 보는 방식은 (스완과 마찬가지로) 독특했다. 그림을 정면으로 다루는 것을 피한 것이다. 그는 그림을 보고 미학적으로 평가

---

◆ 프루스트의 소설 『잃어버린 시간을 찾아서』에 나오는 인상파 화가. 휘슬러와 모네, 모로, 뷔야르 등 여러 화가를 종합한 것으로 여겨지는 인물이다. _옮긴이 주

하기보다는 그림 속 인물들이 실제로 사교계의 누구를 모델로 한 것인지 생각하기를 더 좋아했다. 완곡한 접근이 가장 좋다. 프루스트의 창작 방식이 그렇듯이 엘스티르는 여러 화가를 종합한 가상의 인물이되 교묘히 현실에 기초를 두고 있다. 게르망트 공작부인은 마르셀에게 아스파라거스용 무슬린 소스를 더 주라고 하인에게 지시하면서 이렇게 말한다. "잠깐, 나는 졸라가 실제로 엘스티르에 관한 평론을 썼다고 생각하는데." (한편 아스파라거스는 또 하나의 암시다. 마네와 마찬가지로 엘스티르도 아스파라거스를 소재로 그림을 그렸다.)

그렇지만 모든 사람이 『잃어버린 시간을 찾아서』를 떠올릴 때 엘스티르의 그림을 연상하지는 않는다. 그보다는 페르메이르의 〈델프트 풍경〉을 연상한다. 프루스트는 이 그림을 1902년 헤이그에서 처음 봤는데 1921년 파리에서 다시 보고 정신이 아찔해졌다. 그는 노란색 건물 벽의 작은 부분에 대한 묘사로 유명한 이 그림을 "세상에서 가장 아름다운 그림"으로 여겼다. 페르메이르는 스완이 가장 좋아하는 화가이기도 하다. 그런 만큼 페르메이르의 작품에 대한 평론을 쓰기도 했다(캉브르메르 부인은 한번은 알베르틴과의 대화 도중 이렇게 묻는다. "페르메이르를 아니?" 그러나 알베르틴은 화가가 아닌 살아 있는 사람에 대해 묻는 질문으로 오해한다). 나는 〈델프트 풍경〉을 처음 봤을 때 그게 그 전시회의 페르메이르 그림 중 가장 훌륭한 것이라고 생각하지 않았음을 고백한다. 그뿐 아니라 내가 감탄해야 할 대상이 그 벽의 어떤 부분인지도 파악하지 못했다. 그런 부분이 되기에 가장 그럴 법한 물감은 결국 지붕에 있는 것으로 판

페르메이르, 〈델프트 풍경〉의 부분 장면

명되었다. 그런데 지붕이 노란색인 것은 맞는데, 그 아래 수직 벽의 가느다란 은색은 주황색에 가까워서 참으로 혼란스러웠다(이것을 알고 나는 내가 결코 열렬한 프루스트 팬이 되지 못한다는 것을 확인할 수 있었다).『잃어버린 시간을 찾아서』에서 죽어가는 소설가 베르고트는 그 그림을 헤이그의 미술관으로부터 대여해 왔다는 신문 기사를 읽는다. 기자는 특히 "노란색 건물 벽의 작은 부분"을 찬미한다. 베르고트는 자신이 그 그림을 속속들이 외우고 있다고 생각했지만 그런 부분이 있었다는 것은 기억하지 못한다. 전시회에 가서 그 그림에 다가간 베르고트는 그의 창조자처럼 정신이 아찔해진다. 그는 "노랑나비를 잡으려고 집중하는 어린아이처럼" 노란색이 도는 그 은색(사실은 주황색) 벽에 시선을 고정시킨다. "나도 이 그림처럼 쓸걸……. 내가 근래 쓴 책들은 너무 빈약해. 여러 겹의 색을 입힐걸. 그러면 그런 문장들은 이 노란색 벽의 작은 부분처럼 그 자체로 가치 있는 문장이 되었을 텐데." 그는 혼잣말을 계속 되풀이했다. "노란색 벽의 작은 부분, 물매진 지붕 아래 노란색 벽의 그 작은 부분." 그는 둥글게 놓인 소파에 털썩 주저앉았다가 바닥으로 굴러쓰러져 숨을 거둔다.

"그림이 소설가를 죽인다"고? 그렇다면 그것은 스스로 호의적이라는 소설가들이 소설 속에서 자살로 몰아간 모든 화가에게 보내는 뒤늦은 복수일 것이다.

# 9

# 드가 1

허, 흠, 야아!

*E D G A R*

*D E G A S*

E D G A R

D E G A S

프랑스의 위대한 일기 작가 쥘 르나르는 문학적이지 않은 예술 형식에는 관심이 별로 없었다. 조제프 라벨이 다섯 편으로 이루어진 연작 가곡 「박물학」에 그의 시를 가사로 붙이고 싶다고 했을 때, 르나르는 그런 일에 무슨 의미가 있는지 알 수 없었다. 이를 불허하지는 않았지만 초연에는 사양하고 가지 않았다. 르나르는 드뷔시의 「펠레아와 멜리장드」를 끝까지 보기는 했어도 그에게 이 오페라는 전체적으로 "어둡고 따분"했으며 줄거리는 "유치"했다. 그러나 회화에 대한 그의 태도는 조금 더 호의적이었다. 그는 로트레크를 (알고 지내기도 하고) 훌륭하게 생각했으며 르누아르를 괜찮게 평가했다. 그러나 세잔에 대해서는 상스럽다고 하고 모네의 수련 그림들을 "소녀 취향"으로 여겼다. 속물적이라기보다는 그가 반응하지 않는 영역을 확신을 가지고 인정하는 것이었다. 그는 1908년 1월 8일에 쓴 어떤 글에서 "그림 앞에 서 있으면 그림이 나보다 말을 더 잘한다"라고 했다.

그림 앞에서 그림이 말할 시간을 주지 않는 대부분의 사람이 정신을 차리도록 하는 말이다. 우리는 그림에게 일방적으로 말하고, 그림을 논하고, 그림에 대해 말하고, 그림을 꾸짖는다. 그림을 강제적으로 이해하고, 평가하고, 정복하고, 그림이 친구인 듯이 행동한다. 한 그림을 보고는 그와 연상되는 다른 그림들과 비교하고, 벽에

붙은 식별표를 읽고 그것이 이를테면 모노프린트 파스텔화인지 무엇인지를 확인하고, 어떤 화랑이 또는 어떤 부자가 그림을 소유했는지도 확인한다. 고도의 훈련을 받지 않은 한 우리는 어떤 그림이 회화의 역사와 어떤 관계가 있는지 안다 해도 대충 알고 있을 뿐이다(모든 그림은 설령 부정적일지라도 반드시 그런 관계 속에 놓인다). 그렇지만 우리는 그림에다가 언어의 물세례를 가하고는 다음으로 넘어간다.

2017년 드가 사망 100주년을 맞이하여 파리와 런던, 케임브리지에서 많은 그림을 갖추고 열린 전시회는 일시적으로 우리의 입을 단속하기 좋은 시간이 되었을 것이다. 르나르는 드가를 만나거나 그의 작품에 대해 의견을 말한 적이 없지만 두 사람에 대한 평판에는 비슷한 (마찬가지로 절반만 사실인) 데가 있었다. 혼자 있기 좋아하고 꾸밈없이 말을 하는 무뚝뚝한 사람이었다는 점에서 그렇다. 드가는 그림 앞에서 겸손하게 입을 다무는 르나르를 좋게 생각했을 것이다. 그는 아일랜드의 작가 조지 무어에게 이렇게 말했다.

그림을 볼 줄 모르는 사람한테 그림의 가치를 설명할 수 있을까? (……) 난 내 의도를 가장 알맞고 분명한 말로 설명할 수 있어. 그리고 누구보다 똑똑하다는 사람들에게 미술에 대해 말을 해보았지만 아무도 내 말을 이해하지 못했어. (……) 이해하는 사람들에게 말은 필요하지 않아. 그냥 허, 흠, 야아! 라고만 하면 그걸로 할 말은 다한 거야.

드가는 "문학은 미술에 해를 끼칠 뿐"이라고 생각한다. 미술에

대한 글은 미술가들의 허영심만 부추길 뿐이며 일반 대중의 심미안을 키우지 못한다는 것이다. "화가랍시고" 나대는 사람들이 유명해질지는 모르나, 그 유명세가 예술에 도움이 되지 않는다면 그게 다 무슨 소용이냐는 생각이다. 드가는 명예니 훈장이니 하는 것을 바라는 예술가들을 경멸했다. 마네는 파리의 승합마차를 탈 때마다 사람들이 알아봐 주기를 바라는 어린애 같은 이상한 욕심이 있었는데, 드가는 그의 그런 점을 기꺼이 용서해 줄 수 있었다. 그러나 자기 홍보에 열을 올리는 휘슬러에게는 냉혹한 말을 삼가지 않았다. "여보게, 자넨 마치 재능이 없는 사람처럼 처신하는구먼."

졸라는 마네를 공개적으로 옹호했으며 마네는 그 보답으로 졸라에게 강렬한 초상화를 그려주었다. 졸라는 드가를 어떻게 생각하느냐는 질문에 호기롭게 답했다. "평생을 안에 처박혀 발레하는 여자들이나 그리는 사람의 위엄이나 권위를 플로베르나 도데, 공쿠르와 동등하게 평가하는 것을 나는 인정할 수 없다." 드가는 이 무례를 무례로 세게 받아쳤다. 졸라의 잡다한 「루공 마카르」 총서를 가리켜 "파리의 전화번호부를 힘들여 읽는 것"과 별다르지 않다고 생각했다. 하지만 그들의 갈등의 뿌리는 더 깊었다. 소설에 대한 드가의 의견은 사적이었고 미술에 대한 졸라의 지론은 공개적이었던 것이다. 게다가 미술은 기본적으로 '기질'의 표현이라는 졸라의 중심적인 신념에, 드가는 각별한 이의를 제기했다. 폴 발레리가 『드가 춤 데생』에서 말했듯이 드가의 경우 미술 작품은 불특정 다수의 습작에 따른 "일련의 조직적 활동"으로 이루어진다. 졸라는 극단적인 사실주의를 신봉하면서도 동기 부여의 측면에서는 낭만

주의자였다. 그런데 드가는 기본적으로 고전주의자였다. 한편 더 나아가 졸라는 야심적이고 모든 것을 희생하지만 결국은 자살하고 마는 클로드 랑티에를 창조해서 "소설가가 화가보다 우월하다는 것을 입증"하려 했다고 드가는 주장했다.

화가와 문인을 연결할 때 마네와 졸라를 쌍으로 잇는다면 드가의 경우 말라르메를 생각할 수 있을 것이다. 이들은 비밀스럽고 고고하고 은밀한 생활을 영유했다. 하지만 단지 그뿐이다. 드가는 말라르메와의 친분과 교류를 소중히 여기면서도 그의 시를 "놀랍도록 재능 있는 시심을 장악한 무질서가 낳은 열매"라고 평가했다. 드가 자신도 "주목할 만한" 시라는 발레리의 평가를 받은 소네트를 20편이나 썼다. 하지만 시상이 너무 많이 떠오른다고 투덜대는 드가에게 "시는 시상에서 나오지 않고 언어에서 나온다"라고 말한 말라르메의 대답 또한 우리는 기억해야 할 것이다. 발레리는 드가를 "작품에 나타내거나 직접적으로 작품에 쓰일 수 없는 것에 대해서는 믿을 수 없을 만큼 무지"한 "순수한 예술가"라고 생각했다. 1907년 6월 파리에서 드가를 만난 뒤 일기 작가 해리 케슬러는 그 같은 관점을 달리 표현했다. "그는 귀한 신분의 노인 같다. 아니, 정확히 말하자면 얼굴을 보면 세상 물정에 밝은 사람 같다. 그런데 그 눈―그 눈을 보면 세속의 때가 묻지 않은 사도使徒 같은 느낌을 받는다." 발레리에 따르면 이즈음 드가는 "더욱더 무뚝뚝하고 전제적이고 대하기 난감한" 사람이 되어 있었다. 그런가 하면 케슬러는 그와 만난 날 밤의 드가를 "광신적인 미친 바보"로 요약했다.

드가는 미술에 대해 이야기하기를 좋아했지만 다른 사람들이

(특히 문인들이) 그러는 건 몹시 싫어했다. 드가가 그런다고 입을 다문 사람은 없었다. 화가가 대중을 피해 숨으면 그만큼 자신의 예술에 파묻힌다. 또 그만큼 그의 예술도 더 훌륭해지고 험담과 손쉬운 의견으로부터 자유로워진다. 세잔은 채석장에서 살았다. 그래서 그 자신과 그의 작품이 "야만스럽다". 드가에게는 화실이 채석장이어서 그 역시 불쑥 찾아오는 손님을 반가워하지 않았고, 작품을 일반에 공개하는 일도 드물었다. 그가 세상을 떠나고 화실이 팔린 지 얼마 안 되었을 때 『드가와 그의 모델◆』이 프랑스의 문예지 《르 메르퀴르 드 프랑스》에 두 편으로 나뉘어 실렸다. 폴린이라는 사람의 이야기를 듣고 소설가 라실드(《르 메르퀴르》의 공동 편집자이자 공동 창업자)일지도 모르는 알리스 미셸이 3인칭 시점으로 기록한 것으로, 애인의 폭로물이라기보다는 모델의 이야기다. 평가하기가 참 묘한 글이다. 해당 프랑스어 원문을 미국 영어로 번역하면 더 그렇다. "요구가 많은 괴팍한 늙다리"나 "늙은 미치광이" 등으로 다양하게 번역할 수 있기 때문이다. 신원 미상의 폴린은―드가에게는 폴린이라는 이름의 모델만 세 명 있었다―10년에 걸쳐 앉아 있거나 팔다리를 뻗는 포즈를 취했다. 폴린의 이야기는 1910년에 한정되어 있는데, 이즈음 드가는 눈이 먼 탓에 주로 조각 작업만 하고 있었다. 폴린은 그를 까다롭고, 침울하고, 무례하고, 반유대주의적이고, 입이 걸고, 인색했던 것으로 묘사한다. 그는 비례 컴퍼스를 쓰면서 뾰족한 끝으로 그녀를 할퀴기도 했다. 자신의 모델에게 영웅

◆ 제프 나지가 번역한 알리스 미셸의 『Degas and his Model』(데이비드 즈위머 북스, 뉴욕, 2017).

인 화가는 없다고 하지만, 폴린이 10년이나 그의 모델을 했다는 사실 때문에 그녀의 불평은 약간 힘을 잃는다. 드가는 고정적으로 그녀를 고용했고, 그림 그릴 마음이 내키지 않아도 돈을 지불했을 뿐 아니라, 가끔 매력적으로 행동하거나 격의 없이 익살맞게 굴기도 했다. 그녀는 예술적 소멸에 맞서 발버둥 치는 드가를 볼 때 다소 자축하듯이 그를 좋아하는 감정을 느꼈음을 인정한다. 그러면서도 밤에 자다 말고 여남은 번은 소변을 봐야 하는 그의 건강 상태에 대해서도 알려준다. 그는 요로 감염증을 치료하기 위해 벚나무 껍질을 달인 즙을 복용하고 있었다. 당시에는 지금의 #미투 같은 사건이 없었다는 점도 지적해 둘 가치가 있다. "드가는 모델들 앞에서 늘 올바르게 행동했어요." 폴린은 확인해 준다. 말하자면 그는 자신의 모델에게 "위대한 사람의 자지 보여줄까?"라고 말하곤 했던 퓌비 드샤반과는 달랐다.

오늘날 퓌비의 활기 없는 거대한 벽화를 보면서 그의 성기 또는 허영심을 떠올리는 사람은 없으리라고 나는 생각한다. 하지만 평론가와 미술관 단골은 자신이 아는 것, 또는 안다고 생각하는 것이 드가의 그림을 감상하는 일에 침투하도록 내버려 두는 경향을 보여왔다. 이런 습관에 대해서는 발레리의 다음 글을 기억해 둠이 현명할 것이다.

라신의 생애에 대한 모든 사실을 수집해도 그것으로는 그의 시의 기교를 절대로 배우지 못할 것이다. 법의 눈으로 보면 범죄의 원인은 범인이듯이, 작품의 원인은 바로 작가라는 그 낡은 이론이 모든 비평 위

에 군림하고 있다. 오히려 범인과 작가는 둘 다 결과다.

『드가와 그의 모델』에서 (의도치 않게) 가장 우스운 순간은 폴린이 자신을 모델로 한 소형 조상을 몰래 봤을 때다.

드가가 적어도 그녀의 얼굴 생김새를 있는 그대로 표현했더라면 그녀는 더 관용적인 태도를 보였을 것이다. 그녀는 본인의 말에 의하면 기품 있고 예쁘게 생겼다는데, 드가는 그런 그녀를 천박하게 조각으로 표현했다. 그리고 그녀는 그것이 조각과 그림에 되풀이되는 것을 보고 경악했다.

가엾은 폴린! 그렇지만 폴린은 자신의 생김새가 돋보이지 않았다는 이유로 생긴 분노가 사회적으로 최상급의 지지를 받았다는 사실을 알았더라면 조금 기운을 낼 수 있었을지 모른다. 1883년, 나폴레옹 3세의 사촌이며 화가와 문인을 수집한 것으로 유명한 마틸드 공주는 드가의 이름이 거론되자 이런 감정적인 말로 반응했다. "세상에 그런 식으로 입과 코를 그리다니, 그런 후안무치한 사람이 어디 있어? (……) 아, 그의 머리를 그림에 처박았으면 좋겠어!"

남자는 모두 여자의 나체에는 전문가다. 그건 모든 여자와 공주도 마찬가지다. 그런데 그 전문 지식에는 다수의 선입관이 담겨 있고, 이 중 많은 부분은 미술사 자체에서 나온다. 하지만 일류 화가 중에 여성에 대한 묘사로 드가보다 더 욕을 먹은 이가 있을까? 피

카소라면 혹시 모르겠다. 피카소의 경우 그것은 대개 현대 미술 자체에 대한 익살 섞인―그리고 주로 남성의―불안감에서 비롯했다 (어느 정도 나이가 든 남자들은 두 개의 네모와 그 밑에 "피카소의 불알"이라고 자막이 달린 공공화장실 낙서를 기억할지 모르겠다). 하지만 드가의 작품은 미술과 여성, 그리고 이에 대한 사회적 이해에 대한 모욕으로 여겨졌다. 적절한 예로는 〈어린 무용수〉가 있을 것이다. 많은 사람이 숨 막힐 듯이, 심지어 역겨울 정도로 과도하게 현실을 나타냈다고 격렬하게 반응한 바 있다. 죄목은 때에 따라 바뀔지라도 범인은 피고인석에 고정되어 있다. 어떤 때엔 곡선적이고(저속한 대중 신문들이 좋아하는 단어로는 "아찔하고") 매끄러운 여체를 이상화하는 미술에 역행한다고 건방진 괘씸죄가 적용된다. 또는 폴린의 경우처럼 여성이 마음속에 그리는 자신의 모습이나 자부심을 손상했다는 죄목일 때도 있다. 그런가 하면 파리 시민의 경우도 있다. 프랑스 여자들은 유전자와 교육으로 세상에서 가장 멋진 여성이라고 계시되곤 하는데, 그러한 진리에 반하는 죄목이 놓이기도 한다. 어떤 경우엔 단도직입적으로 여성 혐오자라는 비난을 받는다. 예를 들어 최초로 드가를 이해하고 칭찬한 위스망스는 그가 "무용수에게 공포의 도료를 입혔다"고 생각했다. 마침 (별로 신빙성은 없지만) 폴린이 "며칠 전 위스망스의 기사를 보니 선생님에 대해 뭔가 한참 썼더군요"라고 전하자 드가는 이렇게 대답했다고 한다. "위스망스가? 얼간이 같은 놈. (……) 자기가 [미술에 대해] 뭘 안다고. 이들 매문업자들은 모두 자기들이 미술 평론을 잘한다고 생각하지. 마치 회화는 별로 어려운 것이 아니기라도 한 것처럼!"

234

또한 마치 사건과 사적인 "기질", "일련의 조직적 활동"에서 나오는 미술, 이 세 가지의 관계를 쉽게 확인할 수 있기라도 한 것처럼. 여자를 "열쇠 구멍"으로 들여다보듯이 관찰하고 싶다는 드가의 부수적 의견이 대단한 것인 양 여겨진다. 그의 나체화 속의 모델들이 정면을 보지 않고 얼굴을 다른 데로 돌리고 있다는 사실에 대해서도 마찬가지다. 열쇠 구멍―엿보는 취미를 가진 사람―변태―여성의 개인적 인격 말살자. 이렇게 손쉽게 훈계조로 생략하는 어법이 생겨나는 것이다. 하지만 나처럼 이와는 정반대의 경우를 주장할 수도 있다. 어쨌든 이 그림들은 초상화(바꿔 말하자면 폴린이 바랐던 종류의 초상화)가 아니며, 이 그림 속 여자들은 남성적 시선의 희생자가 아니라 그 시선을 염두에 두고 있지 않다고. 드가가 그림에 담은 것은 목욕을 하거나, 타월로 몸을 닦거나, 빗질이나 솔질을 하며 자신의 마음속을 살피고 있는 여인들의 사적인 순간들이지, 그 그림을 바라보는 우리와는 무관하다. 더 나아가 드가의 그림 속 여인들이 고용된 누드모델이 아니라 일상복을 입은 평범한 사람이어도, 그들끼리 주고받는 모습은 친밀하고 불가사의하게 묘사되어 있기에 그 장면을 바라보는 우리를 밀어낸다. 영국 케임브리지의 피츠윌리엄 미술관은 드가의 가장 강렬한 작품 중 두 점을 소장하고 있다. 하나는 〈카페에서〉인데, 이 그림은 테이블에 앉아 있는 두 여인을 묘사하고 있다. 한 여인은 고개를 돌리고 고통스러워하고 있다(슬픔일까? 실연일까? 어떤 갑작스러운 진단을 받은 걸까?). 그 옆의 여인은 돕지는 못하고 동정심을 발하며 꽃만 만지작거리고 있다. 〈경마장의 세 여자〉를 보면 가운데 여자는 우리에게 등을

돌리고 다른 두 여자는 몸을 45도쯤 비스듬히 돌리고 있다. 두 그림에서 "우리"는 그림 속 인물과는 무관한 존재다. 드가는 깊은 흥미를 가지고 여자들의 결탁과 여성의 독립을 그린 것이다.

이렇게 여성의 사회적, 직업적 결탁이 작품의 주제임을 알아챘다면, 이제는 어느 그림에서나 이와 같은 주제를 볼 수 있을 것이다. 보석을 보고 있는 두 여자(케임브리지), 카페에서 함께 신문을 보고 있는 두 남자(런던), 무용 시험을 보려고 준비하는 두 소녀 무용수와 그들의 어머니 또는 선생님(케임브리지), 극장 특별석의 두 여자(런던), 혹사당하는 두 명의 세탁부(런던) 등이 그렇다. 또 오르세 미술관에는 이런 그림들이 있다. 파란색 무용복을 입은 두 무용수가 쉬면서 대화를 나누는 가운데 한 명은 발바닥을 만지고 있는 그림. 수염 난 옆모습을 나란히 보이고 있는 두 판화가가 화폭에서 벗어난 무언가를 사이좋게 집중해서 응시하는 모습을 담은 그림. 이 그림은 전체적으로 적갈색의 우중충한 색조로 구성되어 있다. 언뜻 보면 눈을 속이는 장토 부인의 초상화도 있다. 사교 모임을 위해 몸을 치장하고 있는 그녀의 왼쪽 옆모습이 밝다. 더 대충 그린 것처럼 보이는 어두운 색채의 여인과 이야기를 나누고 있는 듯하지만, 사실은 거울에 비친 장토 부인의 모습이다. 자아의 내면과 외면의 관계를 묘사한 그림인 것이다. 밝고 공개적인 얼굴과 어둡고 사적인 얼굴. 그리고 드가의 작품 중 가장 많이 복제되는 〈압생트〉는 어떤가? 술로 인해 정신이 몽롱하고 멍청한 얼굴을 한 두 사람의 결탁 관계를 그린 그림일 뿐이지 않은가?

드가의 초기작을 보면, 그림 속 인물들이 그(우리)를 똑바로 쳐

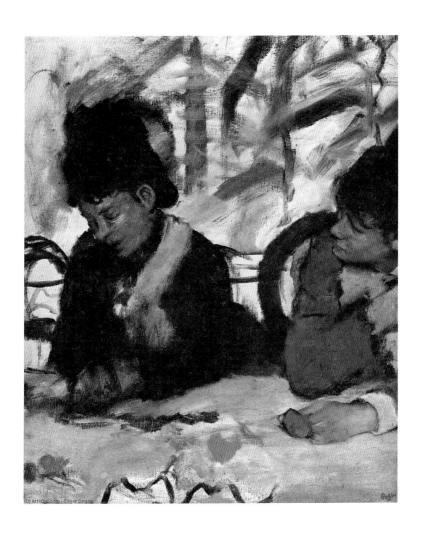

드가, 〈카페에서〉

다본다. 그렇게 쳐다보는 인물이 화가 자신인 경우도 있다. 드가는 어떤 때엔 온화하고 또 어떤 때엔 불안해 보이는 자화상을 많이 그렸지만, 서른아홉 살이 되자 자신을 형상화하는 작업을 집어치웠다. 사람들은 자신이 관찰의 대상이라는 것을 잊어야 자연스럽게 행동할 뿐만 아니라 마음이 편해져서 자신에 대해 더 많은 것을 노출한다는 것을 마침내 알아낸 듯하다. 그의 걸작이자 크기도 가장 큰 〈벨렐리 가족〉은 1858년에서 1867년경(그의 나이 스물넷에서 서른세 살 사이였을 때)에 걸쳐 그려졌다. 그림 속 인물들은 아무도 서로 마주 보지 않고 모두 각기 다른 곳을 바라보고 있다. 딸 조반나만 왼쪽에서 우리를 정면으로 바라본다. 어린 두 딸의 등 뒤에 서서 생각에 잠긴 듯 무감각한 표정으로 화폭 바깥 어딘가를 응시하는 어머니의 모습은 그림 속 인물 중 가장 강렬하다. 하지만 습작 단계에서는 그렇지 않았다. 1858년에서 1859년 즈음 자세하게 그려져 지금까지 남아 있는 드로잉 습작을 보면 어머니가 우리를 정면으로 바라보고 있다. 그녀의 시선을 다른 쪽으로 돌리고, 가족 네 명이 각기 다른 곳을 바라보게 함으로써 더 강렬한 시선의 자기장이 형성되는데, 이는 가족 구성원 간의 불화 또는 깨진 결탁 관계를 암시한다. 화가가 지향점으로 나아가는 과정은 우리의 생각보다 더 복잡하고 모험적이었음이 틀림없다. 이 "결정"은—그렇게 지력을 동원한 결정이었는지는 모르겠으나—근거를 가진, 올바른 것인 듯하다.

드가의 원천적 스승은 앵그르였다. 앵그르가 그린 여인들(첩, 비너스, 여신)은 몸의 털이 제거되고 조각풍으로 완벽하게 변형되었

다. 변형되었다는 것은 척추골의 수가 해부학적으로 가능하지 않으며, 몸통이 길어지고 궁둥이는 넓지만 다리는 가늘기에 그렇다. 앵그르의 누드화는 대체로 플레시오사우르스 같다고, 발레리가 적절하게 평한 바 있다. 그래도 앵그르의 작품을 보고 불평하는 사람은 거의 없었다. 그러나 드가는 어디가 가려운지 긁는 것 같거나 신발 끈을 묶으려 하는 듯한 여인, 지치고 따분해 보이는 여인, 루벤스풍의 엄청난 비만은 아니어도 렘브란트풍의 다이어트에 기반한 소박한 비만을 떠올리게 하는 비만한 여인 등 이상적이지 않은 여인들을 표현했다. 사람들은 어느 쪽을 더 좋아할까?

　“실제로 무엇이 보이나요?” 이런 질문이 단도직입적으로 느껴지는 경우가 있다. 피츠윌리엄 미술관에 사창가를 그린 〈두 여인〉이라는 단식 인쇄 판화monotype가 있다. 나는 이 작품을 그래픽아티스트 포지 시먼즈와 함께 봤다. 풍만하고 상냥하고 침착해 보이는 두 여인이 서로 가까이 있는 그림이다. 이 작품에도 여자들의 결탁 관계가 암시되어 있다. 앞쪽 여인이 입은 네글리제의 어깨끈이 뒤쪽 여자의 머리와 연결되어 있는 듯이 보이는 것으로 확인할 수 있다. 전체적으로 어두운 색조는 여인들의 입술에 살짝 묻은 듯한 붉은 립스틱과 가방 또는 의자의 한 부분으로 보이는 왼쪽 아래 구석의 커다란 붉은 물체에 의해 연속성을 잃는다. 여자들이 화폭의 거의 전부를 차지하고 있는 즐거운 분위기의 그림이다. 스케치풍의 배경에는 거울이 있고 거울 안에는 둥근 램프가 비친다. 위선적인 고객이나 점잔 빼며 비난하는 부르주아 계층보다 매춘부가 더 정직하고 명랑하고 진실을 볼 줄 아는 쪽으로 느껴지는 모파상의

전복적인 단편 소설 분위기다. 포지 시먼즈도 나도 이 그림을 보고 똑같이 생각했다. 그리고 나서 우리는 벽에 붙은 설명문을 읽었다. 도록의 내용을 그대로 옮겨놓은 것이었다. "드가는 (……) 얼굴을 우스꽝스럽게 칠한 두 명의 밤의 여자와 우리를 충격적으로 대면시킨다. 분칠한 얼굴에 흡혈귀 같은 '새빨간' 입술이 더러운 사창가에서 어릿광대처럼 빛난다." 우스꽝스럽게? 흡혈귀 같은? 충격적? 심지어 더러운?

세 번의 전시회에서 누군가가 웃거나 미소 짓는 것을 보여준 그림이 단 한 점(피츠윌리엄 미술관) 있었다. 드가의 작품이 아니라 볼디니가 그린 드가다. 〈카페 테이블에 앉아 있는 드가〉(1883)라는 제목의 목탄 드로잉으로, 이 그림 속 눈가에 주름이 진 드가는 장난을 좋아하는 듯하다. 웃으며 대화의 흐름에 열중하고 있고 바로 맞은편에 앉아 웃고 있는 여자는 옆모습만 약간 보인다. 이 그림은 드가가 나중에 "괴팍한 늙다리"가 되기 전에는 위트와 매력이 있는 사람이었음을 잘 일깨워 준다. 그의 작품에 숭고한 진지함과 시각적 강렬함뿐 아니라 위트와 매력이 있음을 알면 특히 더 그렇다. 가령 〈경마장〉을 보면 아침의 찬 공기 속에서 경주마가 길고 흰 깃털 같은 숨을 뿜어내고 있다. 그런데 자세히 들여다보면 사실 그것은 먼 배경에서 달리는 기관차의 연기가 말과 겹쳐 보이는 것일 뿐이다. (우리가 그렇게 속는 것은 드가의 그림에서 기관차를 기대하지 않는다는 사실에 부분적인 원인이 있다. 〈신사들의 경주〉에 기수와 말 뒤쪽 멀리 쇠라 풍의 높은 굴뚝들이 있는 것처럼 이 그림에는 기관차가 있다.)

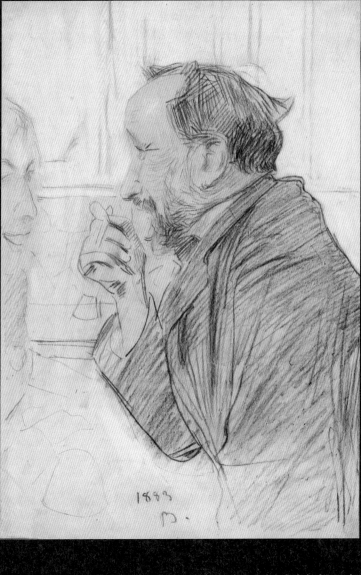

1883
B.

볼디니, 〈카페 테이블에 앉아 있는 드가〉

드가가 죽고 100년이 지난 오늘날, 우리는 드가의 업적과 독보적인 현대 미술가로서의 위치에 대한 합의의 문턱에 와 있다. 그의 작품은 전적으로 당대의 생활상에 관한 것이었으며 마네의 작품보다 더 그러했다. 드가가 전 생애를 통틀어 역사나 성경을 주제로 그린 것이라곤 초기작 〈중세의 전쟁 장면〉뿐이다. 1874년 에드몽 드 공쿠르는 "내가 지금까지 만난 화가 중 현대 생활상의 정수를 가장 잘 포착할 수 있었던 유일한 사람은 드가다"라고 그를 인정했다. 드가는 인물들을 화폭 가장자리로 치우거나(〈디에프의 여섯 친구〉) 머리를 화폭 위쪽 구석으로 밀어 놓는(〈무용 시험〉) 등 과거에는 없던 새로운 방식으로 배치했다. 그는 화폭의 반의 반 또는 그 이상을 과감하게 밋밋한 색이나 반복적인 빗금 기법으로 채웠다. 바닥을 부각시키기 위해 기울어진 각도의 투시법을 썼다. 그는 무한한 공간의 지배자요, 잘라내기의 왕이었다. 어쩌다 보니 앵그르와 들라크루아의 열성적인 추종자가 되었던 드가는 백 년 동안 지속된 선과 색의 긴 갈등을 일시적으로나마 해소할 수 있었다. 그의 말마따나 "나는 선을 쓰는 채색파 화가다"라면서 말이다. 그와 같은 시대의 사람들이 추하다고 했던 것에서 오늘날의 우리는 사도적인 시선에서 나온 순수한 정직함과 거칠면서도 애정이 깃든 마음 같은 것을 확인할 수 있을 것이다. 2015년에 뉴욕 현대미술관에서 열린 감격적인 단식 인쇄 판화 전시회는 우리가 여전히 드가를 평가하는 과정에 있음을 확인해 주었다. 이 전시회에는 추상화에 가까운 자유로운 대담성을 보여주는 1890년대 초의 풍경화들도 포함되었다. 드가는 일과 직업, 그리고 그것이 현재와 오랜 시간에 걸쳐 인

체에 미치는 영향에 관심을 기울인 뛰어난 관찰자였다. 그의 누드화와 무용수 그림에 반감을 가진 사람들이 있었지만 세탁부 그림에 이의를 표한 사람을 나는 아직 보지 못했다. 어쩌면 그런 그림에 대한 고정관념이 그리 많지 않기 때문인지도 모르겠다. 공쿠르는 드가의 치밀한 준비 조사를 이렇게 증언했다. 드가는 "그 사람들의 언어를 써서 기계 다리미질과 손다리미질을 할 때의 다른 동작들에 관한 기술적인 부분들을 설명했다." 그림 속의 그들은 둘씩 셋씩 짝지어 하품을 하거나 몸을 펴기도 하고, 몸을 구부리며 다리미를 누르는가 하면 땀을 흘리면서 무슨 작업 지시를 외치는 듯했다. 물론 우리가 그곳에 있는 것을 모르는 체하면서.

드가는 결코 완성된 시, 완성된 예술 작품이란 없으며 다만 유기될 뿐이라는 발레리의 견해에 최상의 표본이기도 했다. 드가는 그림 하나를 트레이싱페이퍼로 본뜬 것을 또 본뜨고 이것을 또 고치고, 다시 고치고, 개선하다가 폐기하고 처음부터 다시 시작하는 수정 작업을 끊임없이 반복했다. 말라르메는 책 한 권을 내는 일에 기고하기로 한 작가들이 모두 기한 내에 글을 냈지만 그러지 못한 드가에게 짜증을 내며 "뛰어나지만 시간을 엄수하지 않는 화가"라고 칭했다. 하지만 완벽과 관련해서 '시간 엄수'는 드가의 관심 밖이었다. 그는 "완성된" 것으로 여겨지는 작품도—이미 틀에 넣어 벽에 걸렸는데도—더 작업해서 개선하고 싶어 하는 습성으로 악명이 높았다. 그런 그는 〈바를 잡고 있는 여자 무용수들〉에서 왼쪽 가장자리에서 거드럭거리듯 서 있는 물뿌리개를 제거하고 싶어 안달이 났었다. 아마도 〈발레 수업〉에서 더 나은 해법을 찾았다는 생각 때

문이었을 텐데, 이 그림에서는 똑같은 물뿌리개(드가의 서명이 적혀 있다)가 왼편 아래쪽 구석에 파묻혀 분수를 지키고 있고 물뿌리개의 주둥이는 일부가 화폭 밖으로 밀려나 잘려 있다. 그는 에르네스트 루아르의 아버지가 가지고 있는 파스텔을 가져가 그림을 '수정'하고는 또 금방 신속히, 아니 꾸물거리며 다시 손질하다 망친 적도 있었다. 드가 수집가들은 드가가 찾아올까 봐 벽에 걸린 그의 그림들에 자물쇠를 채워놓았다는 말이 있다. 이는 와전된 말이지만 심오한 진리가 담겨 있다. 드가는 항상 작품을 완성하는 작업을 그치지 않았지만 완성한 작품은 하나도 없었다는 것이다.

# 10

# 드가 2

그리고 여자

*E D G A R*

*D E G A S*

E  D  G  A  R

D  E  G  A  S

위대한 미술가들에게는 저급한 편견이 따라붙기 마련이다. 저급하긴 해도 무언가 알려주는 바가 있는 편견이다. 파리 근교를 그린 화가 장프랑수아 라파엘리는 1894년 드가를 가리켜 "여자의 은밀한 모양을 품위 없게 그리는 일에 주력하는" 화가라고 주장했다. 드가는 "틀림없이 여자를 싫어하는" 사람이라는 것이었다. 그 증거로 라파엘리는 드가의 모델에게서 들은 말을 그대로 전했다. "그분은 이상한 사람이에요. 모델을 서는 네 시간 내내 내 머리만 빗어주거든요." 에드몽 드 공쿠르는―그답게도, 모든 사람들에게 그러하듯 드가에 대해서도 냉소 가득한 의심을 품은 채―그런 혐의들을 일기에 기록하고, 드가 애인의 언니를 한때 애인으로 두었던 소설가 레옹 에니크에게서 들은 이야기로 결말을 맺는다. 보아하니 에니크의 '처제'는 드가의 "성적 수단의 부실함"에 대해 불평했던 모양이다.

이보다 더 뻔한 상황이 어디 있을까? 다시 말해 드가는 물건이 작아서(그리고/또는 서지를 못해서) 모델들에게 이상한 행동을 보였고, 여자들을 싫어했으며, 그들을 경멸하는 그림을 그렸다는 논리다. 사건 종결. 피의자에게 유죄를 선고하고, 다음 화가를 불러들여 전기적 살인을 할 차례다. 하지만, 100년 전의 조야함과 질투(당시 라파엘리 자신도 붓을 들어 여자라는 주제를 다루어볼 참이었다)로 추정

월터 반스, 〈드가 숭배〉

되는 상황을 지켜보며 다 안다는 듯 비웃어 버려도 괜찮은 걸까?
우리 시대의 평론가 토비아 베졸라는 다음과 같이 말한다.

> 드가가 여자들과 성관계를 가졌는지에 대해서는 알려진 바가 없으나,
> 적어도 그랬다는 증거는 없다. (……) 유곽 풍경을 묘사하는 일련의 단
> 식 판화들은 그가 혐오감이 뒤섞인 관음의 취미로 여성의 성징을 바
> 라본 극단의 예다.

이보다 두루뭉술한 의견을 듣고 싶다면 시인 톰 폴린이 〈레이트
쇼〉에 출연해서 한 말을 들어보면 된다. 폴린은 드가가 반유대주
의자였으며 드레퓌스 옹호를 반대한 사람이라는 선입견을 가지고
1996년 내셔널 갤러리의 드가 전시회를 보러 갔다.

> 나는 드가의 태도가 어떻게 그림에 나타났을지 궁금했다. 그림에서는
> 그런 것이 보이지 않기에 아름다움이나 감상해야겠다고 생각했다.
> 하지만 한편으론 (앤서니 줄리어스의) 엘리엇 연구를 읽었기에 여성 혐
> 오와 반유대주의 사이에 밀접한 관계가 있다는 것을 알고 있었고, 결
> 국 우리가 이 전시회에서 보는 것은 자세가 뒤틀린 여성들임을 깨닫
> 게 되었다. (……) 그 모습은 마치 재주 부리는 동물들, 동물원의 동물
> 들 같다. 여성에 대한 깊디깊은 혐오가 느껴졌고, 나는 이게 뭐랑 비슷
> 한지 생각하다가, 이윽고 수용소의 의사와도 같은 무언가가 이 형체
> 들을 만들었구나 하는 결론에 이르렀다. (……) 나는 몹시 증오에 찬 사
> 람의 머릿속을 들여다보고 있다. (……) 이 그림은 일종의 부호화로, 무

엇보다 그의 머릿속을 차지하고 있는 것은 화장실에서 볼일을 보고 있는 여자들이다. 그것이 바로 그의 에로티시즘이다. 그는 음란한 것을 좋아하는 늙은이다—밑을 닦는 여자라니. 내가 또 줄곧 생각한 것은, 어린아이들이 이 그림을 보고 무슨 생각을 할까 하는 것이었다—밑을 닦는 여자라니. 계속 그런 식으로 생각이 꼬리를 물었다.

무엇부터 다룰까? 기세 좋은 금욕주의부터? 전기적 오류부터? 보는 눈에 이어 생각하는 두뇌가 빠르게 이탈했다는 점에서부터? 보고자 하는 사악한 면들이 그림 속에는 "보이지 않았"으나 어쨌든 그런 면들이 있다고 알리겠다는 그 고집부터? "아름다움이나 감상"한다는 건 수상쩍은 일로, 그 아름다움의 창조자에게 아이를 맡겨선 안 되겠다 일축해 버리는 게 상책이라는 깨달음부터?

폴린의 심술을 일으킨 전시회는 드가의 후기 작품전이었다. (분명히 하자면 그 전시회에는 여자가 스펀지로 무릎 옆을 닦고 있는 그림이 한 점 있었는데, 폴린은 딱 그것 하나를 보고 드가의 여성들이 모두 상스러운 방식으로 "밑을 닦는"다는 생각을 하게 된 듯하다.) 이 전시는 항상 형태와 색과 기교의 한계를 밀어붙이며 '삶에 대한 충실성'과 '예술에 대한 충실성'의 경계를 넘나들던 위대한 늙은 화가를 보여주었다. 대부분의 개인전은 선별된 작품으로 이루어지는 경향이 있다. 화가의 '발전'을 단계별로 나눈 뒤 각 단계에서 가장 좋은 본보기, 즉 관람객들이 특별히 좋아할 만한 것을 염두에 두고 그림을 추리는 것이다. 실제로 그렇게 추린 그림들이 화가에 대한 이해를 오도하지는 않는다 해도, 우리가 그것들을 보며 화가의 창작 생활에

대해 마치 따기도 하고 잃기도 하는 일련의 도박판—걸작, 실패작, 실패작, 준걸작, 실패작, 걸작—과도 같다고 생각하게 된다면 결국 그 전시는 미묘한 눈속임에 지나지 않는 셈이다. 이 전시회가 입증했듯이 화가의 창작 생활은 무엇보다도 강박에 의한 반복의 문제이며 경계를 넘나드는 문제이자 결과보다는 과정의 문제, 도착보다는 여정의 문제일 것이다.

드가의 그림들은 트레이싱페이퍼에 그린 것들이 많았는데, 이는 심미적인 이유뿐 아니라—트레이싱페이퍼에는 파스텔이 아주 잘 먹는다—실용적인 까닭에서다. (도달한 그림이 아닌) 계획된 그림의 경우 계속해서 베낄 수 있으니까 말이다. 여기서 베낀다 함은, 그것을 재사용하고, 새로 개발하고, 심지어는 완전히 다른 구성에 결합하는 일이다. 허리를 비트는, 고개를 뒤로 젖히는, 발끝을 바깥쪽으로 벌리는 등의 동작들이 같은 벽에서, 또는 두 전시실을 사이에 둔 벽에서 다시 보이기도 한다. 모델의 자세나 몸짓은 목탄화에서 파스텔화로, 유화로, 조각으로 이어진다(여기서 조각—드가가 죽은 뒤에야 주조된 조각—의 역할은 감칠맛 나는 수수께끼다. 그것들은 그 자체로 충분했을까? 그림을 보조하기 위한 것이었을까? 그림의 발전을 보조하기 위한 것이었을까? 아니면 셋 다였을까?). 특정 형식에 대한 그처럼 까다롭고 끊임없는 연구의 이면에서 분노를 느낀다면 감상에 젖은 생각일 뿐일까? 예술가의 분노, 즉 아직 더 볼 것이 있고 아직 더 발전할 형식이 있는데 시간은 얼마 남지 않았다는 사실, 빛이 꺼져가고 있다는 사실에 대한 격분 말이다.

시간. 드가는 모델의 머리를 네 시간이나 빗어주었다. 참 이상한

신사다. 보통은 아마 이랬을 것이다. 벗어, 단에 올라가, 끝나고 한 잔할까? 이 "이상한 신사"는 늘 관찰looking하는 눈으로 사물을 보는 사람이었고, 게다가 머리카락이란 본디 까다로운 물건이다. 어느 날 저녁 드가가 파티에 갔다가 나오던 중 일행을 향해 더 이상 처진 어깨를 가진 사람을 볼 수가 없다고 불평하듯 내뱉었다는 일화가 있다. 위대한 예술가에게 곁들기 마련인 작은 여담이다. 공쿠르는 이 일화를 전하며 드가의 말이 타당함을 확증해 주고 그 원인을 여러 세대에 걸친 신체 개량 습성에서 찾는다. 하지만 그것을 '본see' 사람은―소설가이자 사회생활의 관찰자이자 미술비평가인 공쿠르가 아니라, 화가인―드가다. 공쿠르는 이 일화에 주석을 붙이지 않았지만, 드가의 한탄은 미술과 관련한 것인 듯하다. 수많은 그림들의 소재가 되어온 중요한 기본 형태가, 당장 눈앞에서 바뀌는 것은 아니나 그가 살아 있는 동안 변화하고 있다는 것―그리고 그 뒤로도 계속해서 변하리라는 것―을 깨달은 데서 나온 한탄이었으리라.

네 시간(이것은 수많은 "네 시간" 중 하나일 뿐이다). 드가의 작품에는 머리카락이 '보이는' 순간들이 아주 많다. 친밀하고 편안한 머리카락―풀어 늘어뜨린 머리카락. 드가는 여자들이 머리를 빗을 때 머리카락을 어떻게 잡고 빗는지, 한 손으로 머리를 빗는 동안 다른 한 손은 어떤 식으로 머리카락을 고정하는지를 알며, 잘 빗어지지 않는 부분에서는 손바닥을 대서 두피 당김을 최소화한다는 사실도 안다. 하지만 머리카락은 순응하고 변화하는 성질 또한 지녔으니 추상 형태를 띠기도 한다. 목욕 후의 여자를 그린 많은 작품에

드가, 〈머리 손질〉

서, 머리카락은 휘감기고 흘러내리는 수건에 상응하여 작용하고, 간혹은 서로 자리를 바꾸는 듯하기도 하다. 〈목욕하는 여자〉(1893-1898)는 익살스러운 착시를 일으킨다. 언뜻 머리카락을 한데 모은 것인가 싶은 것이 사실은 앞으로 수그린 머리에 물을 부으려 하는 하녀의 물주전자인 것이다.

남성 관찰자가 그린, 극히 개인적인 상태에 있는 현대 여성의 몸. 그로부터 한 세기가 지난 지금, 우리는 남의 시선을 의식하는 구경꾼이 되었다. 비위 상하는 기분과 올바른 사고방식이 개입한다. 여기에 드가 자신도 저 유명한 언급으로 한몫 거든다. "여자들은 나를 절대로 용서하지 못한다, 여자들은 나를 증오한다. 나에게 무장해제를 당한다고 느끼는 것이다. 내가 교태 없는 그들의 모습을 보여주기 때문에 그렇다." 교태에 집착하는 여자라면 그의 그림을 보며 정말 그를 증오했을지 모른다. 또 그에게 야단을 맞은(그렇지만 그로서는 "굉장한 인내심"을 가지고 대한) 모델들은 그래도 생활비라도 벌었다고 생각했을지 모른다. 하지만 우리는 우리가 알지도 못하는 사람들을 대신해서 너무 쉽게 분노하는 일을 삼가야 할 것이다. 그리고 또 하나 기억해야 할 점이 있는데, 그것은 리처드 켄들이 보여주었듯이, 여자들이 몸을 가꾸는 은밀한 장면이 그려진 그림들을 제일 먼저 산 사람들은 대개 여자들이었다는 사실이다.

간단한 문제는 아니다. 우리는 모두 각자의 편견을 동원하기 때문이다. 런던 내셔널 갤러리의 언론 시사회에서 한 미술관 관장과 마주쳤을 때, 그는 내게 전시된 드가의 그림들은 모두 "육체의 쇠

퇴"를 말한다고 했다. 하지만 내가 보기에 그 그림들은 가장 원기 왕성한 육체를 나타낸 것 같았다. 드가의 무용수들은 이전의 남성 화가들이 그리던 요정 같은 소녀나 요염하고 조숙한―우아하지만 약간 포르노 같은 구석이 있는―소녀들이 아니다. 그들은 땀 흘리고 푸념하고 근육이 끊어지고 발가락에서는 피가 나는, 중노동을 하는 현실 속의 여자들이다. 녹초가 되어 쉬는 그들의 모습은―허리에 손을 얹은, 등이 당기는 듯한, 어서 일과가 끝났으면 하는 그 자세는― 생기 넘치는 육체의 활력을 암시한다. 이것이 한갓 내 편견일까? 당대의 여성 혐오를 나타냈을 수도 아니었을 수도 있는 드가의 삶, 그는 틀림없이 여성을 사랑한 것 같다는 생각을 갖게 하는 드가의 예술, 그 둘을 구별 짓는 것 또한 내 편견인 것처럼? 물론 이 말에는 곧바로 단서를 달 필요가 있지만(드가는 그림을 그릴 때 "여성을 사랑"하며 그리지 않았다는, 그는 그림을 그리고 있었을 뿐이며 의심할 바 없이 그의 머릿속은 그림에 대한 생각으로 꽉 차 있었다는 단서), 그 외에는 유효하다. 자기가 싫어하거나 경멸하는 것을 나타낸 무언가를 보면 사람은 언제나 집요하게 조바심을 치게 되는 걸까? "사람은 각기 자기가 싫어하는 것을 그리니까"? 대체로 그렇지 않다. 드가의 "성적 수단의 부실함"(이것이 사실이라면―하지만 최근 이 의문에 반론을 제기하는 증거로 그가 콘돔을 샀다는 주장이 제기되었다)이 그를 여성 혐오자로 만들었을까? 반드시 그랬을 것 같지는 않다. 그것은 오히려 그를 더욱 주의 깊은 관찰자로 만들어주었을지 모른다.

엿보는 취미를 가진 화가? 하지만 화가란 모름지기 그래야 한

드가, 〈발레 교습〉의 부분 장면

다. 보는 사람이어야 한다는 말이다(엿보기 좋아하는 사람을 뜻하는 'voyeur'라는 단어에는 '환각에 붙들린 예언자'라는 의미도 있다). 모델들에게 불편한 자세를 취하게 해서 고통을 준 화가? 하지만 그는 사진과 기억력을 (그리고 트레이싱페이퍼를) 사용했다. 윤곽을 묘사하다가 무심코 여자의 성징에 대한 '혐오'를 드러낸 화가? 하지만 드가의 윤곽 단식 판화들은 조립 생산 라인에 선 노동자와도 같은 직업에 종사하는 창녀들의 환락과 따분함과 몰두와 직업의식을 반영한 것으로 보인다. 한편 분위기는 로트레크의 윤곽 그림들만큼이나 혐오감을 주지 않는다. 어쩌면 왜소 발육 때문에 소외된 유쾌한 인물이라는 로트레크의 평판은 그에게 유리하게 작용하는 반면, 드가의 평판은 그에게 불리하게 작용하는지도 모른다. 이렇든 저렇든 생산된 그림에는 변함이 없다. 하지만 드가의 그림을 보고, 예를 들어 〈포주의 축일〉을 보고 여성의 성징에 대한 혐오만 발견하는 사람은 감식안이 단단히 잘못된―어쩌면 신상에도 문제가 있는―사람이 아닐까 싶다.

드가에 대한 또 다른 비난의 축은 그의 후기 그림들에서 자주 나타나는 모습, 즉 얼굴을 돌린 인물들이 포르노와 유사한 의도를 암시한다는 주장이다. 모든 주장에는 반대 입장이 있기 마련이다. 그러니 (원한다면) 마찬가지로, 그렇게 돌린 얼굴은 혼자만의 영역에서 자신에게 몰두한 가운데 초연하게 화가 또는 관객을 무시하는 여성의 얼굴이라는 주장을 내놓을 수 있겠다. 더 중요한 것은, 우리가 보는 것이 초상화가 아니라는, 아니, 적어도 인물의 개성을 묘사한 것으로서의 초상화는 아니라는 사실, 그것은 형태로서의 몸을

그린 초상화로 오래전 "선을 그리게, 여보게, 선을 그려"라고 한 앵그르의 가르침을 평생토록 추구한 결과라는 사실이다. 드가는 한때 앵그르의 유화 〈안젤리카를 구하는 루지에로〉와 〈그랑드 오달리스크〉의 연필 습작을 소유했다. 드가가 여체 묘사를 어느 지경까지 추구했는가 하는 것은 이 두 그림을 재고해 보면 알 수 있으리라. 유화를 보면 누드화는 마무리, 그러니까 광택이 전부임을 알 수 있다. 즉, 이 그림에서 여자는 위험에 빠져 고통스러운 와중에도 드높은 영광 속에서 묘사된다. 한편 연필 그림을 보면 누드화는 선이 전부라는 것을 알 수 있다. 여자의 등뼈는 바이킹 배의 용골을 닮은 축조물과도 같고, 몸을 돌리고 있는 자세 때문인지도 모르겠지만 유방은 규석硅石의 당당함을 보유하고 있다. 앵그르에게 유방은 대리석이고, 드가에게 유방은 현실의 변동성이요, 경사면이며 쇠퇴다. 이상화 대 자연주의. 물론 여성의 누드화를 그리는 남자 화가들은 누군가에게 호된 공격을 받기 마련이다. 우리에게는 오늘 선호되는 것들과 원칙들이 있다. 물론 그것들은 오늘만 통용될 뿐이지만.

런던 내셔널 갤러리의 전시회에는 〈모자 가게〉(1879-1884)도 포함되었다. 상상력 없는 사람들은 이 그림을 '돌린 얼굴' 접근 방식의 한 예로 볼지 모르겠다. 하긴 모자를 파는 여자가 얼굴을 반쯤 돌리고 있기는 하다. 하지만 그건 이 그림이 모자에 관한 것이기 때문이다. 초상화도 아니고, 일에 관한 것도 아니고, 모자에 관한 그림일 뿐이다. 여기서 직물은 사람의 살과 동등하다. 이 대담한 구상은 드가의 위대한 초상화 〈국화 옆의 여인〉을 떠올리게 한다. 사실이 그림의 제목으로는 〈여인 옆의 국화〉 쪽이 더 알맞으리라. 햇살

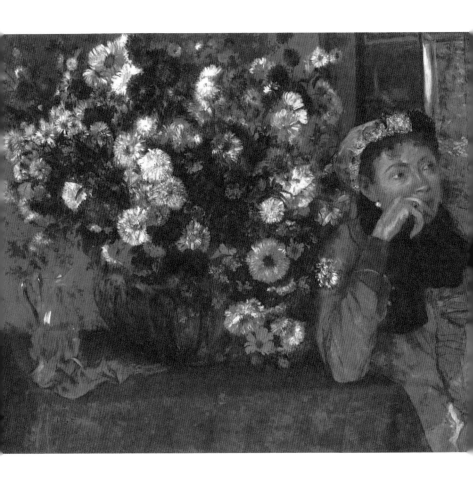

드가, 〈국화 옆의 여인〉

같이 퍼지는 꽃들이 화폭의 한복판을 독차지하는 한편, 여자는 가장자리에서 관객의 오른쪽을 내다보고 있으니 말이다. 나는 이 그림(뉴욕 메트로폴리탄 미술관 소장)을 볼 때마다 도전적인 항변과 암시된 질문의 소리를 듣는다. 초상화가 뭔지 다 아는 줄 알았지? 여자와 꽃다발은 너나 내가 꿈에도 생각하지 못한 더 많은 방식으로 그릴 수 있어. 이렇게 이 그림은 속삭이는 것이다. 이런 점에서 이 그림은 드가의 후기 그림들에서 더 생생하게 보이고 뇌리에 그 흔적을 남기는 무언가를 미리 암시한다. 즉, 형태와 색의 경계, 인체의 형태와 움직임을 확장할 여지, 여전히 남아 있는 그 가능성의 경계를 넓히고자 하는 화가의 모습이 바로 그것이다. 드가가 모델들에게 관대함을 갖지 않았다면, 드가 자신에 대해서도, 미술이 볼 수 있고 보여줄 수 있는 것에 대해서도 사정은 마찬가지였다.

# 11

# 메리 커샛

**방에 제한되지 않은 여성**

# MARY

# CASSATT

M A R Y

C A S S A T T

그림으로 그릴 수 있는 것은 볼 수 있는 범위에 달려 있고, 이 범위는 규제와 관습에 의해 통제된다. 가령 1870년대 파리의 오페라 극장에서는 어떤 경우에도 여자가 상등석에 앉는 것은 금지되어 있었다. 1층 뒷좌석은 여성에게 허용되었는데 그나마 남성이 동반해야 앉을 수 있었다. 남성 없이 혼자 온 여성은 낮 공연만 관람할 수 있었다. 저녁 공연에는 여자끼리 여럿이 함께 관람하는 것은 허용되었지만 이것도 위층의 박스석에 국한되었다. 두말할 필요 없이 여염집 여자는 백스테이지에 출입할 수 없었다. 자격이 주어진 남자(호색한이든 드물지만 화가든, 자칭 여성 '전문가')에게만 출입이 허용되었다. 이 기이한 규정은 미술과 관련한 몇 가지 사실의 이유를 알려준다. 즉, 드가는 극장을 그릴 때 자유로이 관점을 잡을 수 있었다. 그래서 공연을 보는 사람들의 코와 눈이 돌출해서 커다란 바순과 겹치는가 하면, 무용수가 빙글빙글 돌며 무대 뒤로 가는 모습이 보이기도 한다. 그런데 메리 커샛은 그림에서나 실제로나 위층 박스석에서만 볼 수 있도록 제한되어 있었다. 그녀의 작품 〈박스석에서〉가 보여주는 것은 검정색 옷을 입고 부채를 든 여자가 발코니에서 몸을 앞으로 기대고 (화폭 밖의 무대를 향해) 오페라글라스를 조준하는 모습이다. 그런데 배경에서 둥글게 굽은 난간을 따라가 보면 멀리 떨어진 곳에서 한 남자가 노골적으로 그의 쌍안경 초점

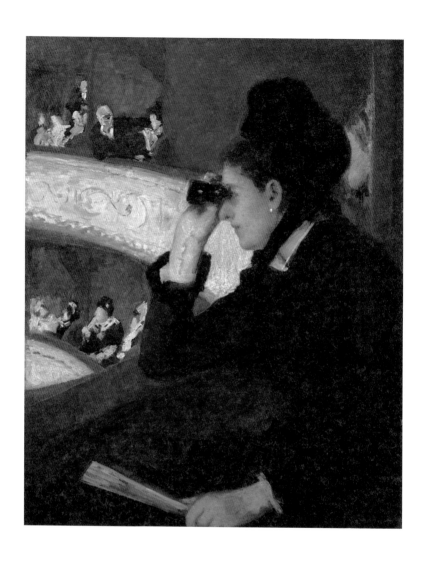

메리 커샛, 〈박스석에서〉

을 그녀에게 맞추고 있다. 마치 그녀에게 "여인이여, 이곳은 남성의 시선이 지배한다는 것을 잊지 마시오"라고 말하는 듯이.

커샛은 미술을 배우는 과정에서 그런 상황과 비슷한 장애를 겪었다. 제롬과 샤플랭, 쿠튀르 등 당시의 유명한 화가들에게 개인 지도를 받을 수는 있었으나, 에콜 데 보자르*에서 정규 수업을 받는 것은 허락되지 않았다. 외국인이라는 것이 추가로 장애가 되기도 했다. 커샛과 피사로는 외국인이라는 이유로 전시회에서 배제되는 경우가 있었다. 하지만 커샛의 조건이 아주 불리한 것만은 아니었다. 미국 피츠버그의 상당히 부유한 집안에서 태어나 부족함 없는 지원을 받았다(그녀의 아버지는 마흔두 살에 마음 놓고 은퇴할 수 있을 정도였다). 훌륭한 교육을 받고 여행을 많이 한 커샛은 단호한 성격의 소유자였다. 돈이 있는 데다 3개 국어를 구사할 수 있었던 그녀는 미술의 대가를 찾아 로마, 파르마, 마드리드, 북해 연안 저지대 국가들을 편력했다. 돈이란 절대로 중립적이지 않다. 화가들은 모두 그 사실을 잘 알고 있었다. 1891년 4월, 카미유 피사로는 "커샛 양"을 만난 뒤 베이스워터에 사는 자신의 아들 루시앙에게 이런 편지를 보냈다.

커샛 양이 기획하고 있는 다색 판화 전시회에 대해 네게 말해주고 싶구나. (······) 너 네가 에라니에서 하려고 했던 것 생각나지? 그런데 그걸 커샛 양이 멋지게 해냈더구나. 지저분하거나 얼룩지지 않게 곱고

* L'Ecole des Beaux-Arts, 프랑스의 국립고등미술학교. 그중 가장 영향력이 크고 유명한 파리 보자르는 350년이 넘는 역사를 자랑한다. _옮긴이 주

섬세하고 흐릿한 색조, 찬탄할 만한 파란색과 신선한 음영의 분홍색을 써서 말이다. 커샛 양은 우리에게 없는 무엇을 가졌기에 그런 성과를 거두었을까? (……) 돈. 역시 약간의 돈이 관건이야.

어조가 질투보다는 침울 쪽에 가깝다. 밴드를 결성하는 대부분의 젊은 음악가들이 그렇듯 인상파 화가들도 대체로 서로에게 관대했다. 그래도 그는 편지에 동판과 수지 박스 구매 비용, 인쇄소 대금 등 피사로 부자가 감당할 수 없는 것들을 죽 나열한다. 그러면 자기들도 커샛처럼 (그녀가 가진 것과 같은 재능으로) 일본 판화와 같은 아름다운 작품을 만들 수 있을지도 모를 일이었다.

메리 커샛은 거의 평생 프랑스 인상주의에 대한 미국 측의 대표적 화가였다. 1920년대까지만 해도 미국에서 그녀는 화가로서 드가보다 더 잘 알려져 있었다. 그녀는 중개인, 대변자, 정보 제공자로서도 유럽의 좋은 소식을 전달하는 역할을 했다. 그러면서 오빠 알렉산더와 평생의 친구 루이진 엘더에게 미술품 수집을 권장했다. 그녀의 말을 들은 엘더가 제일 처음 구매한 것은 드가의 〈발레 리허설〉이었다. 이 작품은 커샛의 〈박스석에서〉와 함께 미국에서 가장 처음 전시된 중요한 인상주의 작품 중 하나가 되었다. 그 후, 엘더는 드가 작품의 가장 큰 수집가가 되었다. 커샛은 1888년 당시 파리의 가장 큰 아트 딜러인 뒤랑 뤼엘과 함께 뉴욕에 지점을 냈고 나중에는 다른 딜러인 볼라르와도 같이 일했다. 미국 중서부 주요 도시의 공공 미술관에서 인상주의 명화를 볼 수 있다면 그것은 커샛 덕분일 가능성이 크다. 당시 미술품 수집가들은 모네와 피사로,

르누아르, 드가에 열을 내고 있었다. 오늘날, 과거의 철강 및 철도 왕을 대체한 초국적 거부들은 개인적으로 거인 4인방(워홀, 바스키아, 쿤스, 허스트)과 접촉하여 세상의 인정을 받으려고 애쓴다. 그들의 시선은 커샛처럼 직접 미술을 하는 사람이 아닌, 말주변 좋은 미술품 고문들의 가이드를 따라간다. 그리고 그들은 거래를 성사시키고 자주 놀라운 액수의 구전을 챙긴다. 싱클레어 루이스가 쓴 소설『도즈워스』의 주인공 도즈워스에게 향수 비슷한 걸 느끼게 할 지경이다. 도즈워스로 말하자면, 그는 산업으로 일군 새로운 부로 비더마이어 카펫과 대부분은 읽지도 않은 장서를 갖춘 웅장한 서재, 고급 술로 가득한 유리장, 참나무로 가장자리를 두른 벽난로를 갖추고 그 위의 벽에는 메리 커샛이 그린 자녀의 초상화를 걸 수 있게 된 인물이다.

커샛은 60년을 프랑스에서 살았고 그곳에 묻혔다. 인상파 화가들과 전시회를 가진 두 번째 여자(첫 번째 여자는 베르트 모리조다)이며 비유럽인으로는 유일했다. 1905년에는 프랑스 정부로부터 레지옹 도뇌르 훈장을 받았다. 이 훈장을 받은 최초의 여성(1865년 로자 보뇌르)은 아니었지만 외국인 여성 화가로서는 단연 최초였다. 그렇지만 1926년, 그녀의 사후 92년이 흘러서야 처음으로 프랑스에서 유작전이 열렸다. 자크마르 앙드레 미술관의 조금 비좁은 전시실에서 열린 이 유작전의 작품 수는 모두 52점이었다.《르 피가로》가 최초의 인상파 화가 전시회를 "여자 한 명을 포함한 대여섯 명의 미치광이들"의 합작이라고 비난했을 때 베르트 모리조를 여자라고 부분적으로 봐주는 것인지, 아니면 더 미친 사람으로 판단

하는 것인지 알 수 없었다. 커샛은 비평에 의해 결국 여자라는 이유로 좁은 공간에 갇히고 한낱 드가의 제자라는 신분으로 축소되었다. 근대의 많은 것을, 특히 미술계를 증오한 소설가 에드몽 드 공쿠르는 1890년 3월에 열변을 토했다.

> 신문들이 커샛 양의 동판화를 훌륭하다고 칭찬하는 것을 보면 웃겨서 배꼽을 잡을 지경이다. 미술관 한쪽 구석에 상당히 거친 데생과 서투른 끌로 제작된 작품에 둘러싸인 작은 공간에서 조그맣게 성공을 거두고 있는 그 동판화들이라니. 정말로 우리 시대는 서투른 망작이라는 종교에 빠져 있다. 그리고 망작교의 제사장은 드가이고 커샛 양은 그 교회의 어린 성가대원이다.

커샛은 생전에 자신이 그런 식으로 역사화되는 것을 알고 분개했다. 명목상으로든 은유적으로든, 커샛은 드가의 제자가 아니었다. 두 사람이 처음 만났을 때 그녀의 나이는 서른셋으로, 예술적으로는 이미 체계가 서 있었다. 파리의 미술전에서 그녀의 그림을 본 드가는 그녀에게 접근해 인상파(이보다 그는 '독립'이나 '사실주의'라는 명칭을 선호했다) 화가 전시회에 그녀를 초청했으니 말이다. "나와 똑같은 느낌을 가지고 있는 사람이 있다"며 그녀를 먼저 언급한 것은 그였다. 두 사람은 함께 미국을 여행하겠다고 생각한 적도 있었다. 1886년 마지막 인상파 전시회 후에 그들은 서로의 그림을 교환했다. 이는 손바닥에 피를 내고 서로 맞잡는 것과 같은 상징적인 행위다. 드가는 커샛의 〈머리를 매만지는 소녀〉를 받고 커샛은 그

의 〈납작한 욕조의 여인〉을 받았다. 그들은 진지하게 대등한 위치에서 미술을 주제로 대화를 나누었다. 예술가로서의 자아를 내세우기보다 기법과 양식에 대해 논의를 주고받은 것이다. 소재 면에서든 화법 면에서든, 누구도 커샛의 원숙한 작품을 드가의 것과 혼동할 수 없다. 그들이 싸울 때는 드가가 그녀를 비난하는 만큼 커샛도 그를 비난했다. 드레퓌스 사건을 계기로 그들은 필연적으로 사이가 틀어졌지만, 대부분의 경우와 달리 이 한 번의 균열은 드가의 노력으로 봉합되었다. 두 사람 모두 나이가 들어감에 따라 더 고집스러워지고 시력까지 잃는 (커샛은 백내장과 당뇨병으로) 비극을 겪었다. 그러나 그녀는 꺼져가는 빛을 달관한 자세로 맞이했다. 드가가 사망했을 때 〈방문객〉 열세 점을 포함하여 백 점도 넘는 커샛의 판화, 유화, 파스텔화를 소유하고 있던 것으로 드러났다. 그들 사이의 우정은 드가를 '여성혐오자'로 말소하려는 태만한 행위는 옳지 않다는 또 하나의 증거가 된다.

드가와 친구로 지내는 것이 쉬웠다는 말은 아니다. 어떻게든 애를 써야 그나마 드물게 칭찬을 받을 수 있었고, 그 칭찬에는 반드시 뒤틀린 구석이 있었다. 그리고 그들의 관계는 시작부터 어색했다. 1877년에서 1878년 사이, 그들이 처음 만난 지 얼마 안 되었을 때, 커샛은 구아슈와 수채화 물감으로 자화상을 그렸고 드가는 유화로 그녀를 그렸다. 두 그림의 모자와 옷이 똑같은 것을 보면 동시에 시작한 것이 틀림없다. 하지만 유사점은 그게 전부다. 스스로 그린 커샛은 연한 수선화색 배경 앞에서 꼿꼿한 자세를 유지한 앳되고 밝은 30대 여성이다. 한편 드가가 그린 커샛은 작은 의자에 앉

아 상체를 앞으로 구부리고 있으며 찌푸린 표정을 짓고 턱은 약간 한쪽으로 기울었다. 전체적인 색조마저 어둡다. 손에 사진 같은 것을 부채처럼 펼쳐 들고 자세마저 구부정한 커샛의 모습은 타로 카드를 들고 있는 집시 점쟁이의 모습을 연상시킨다. 그뿐만 아니라 나이는 50대로 보일 수 있다. 모델에게는 그렇지 않을지 몰라도 강렬한 초상이다. 1912년에서 1913년 사이, 커샛이 이 초상화를 뒤랑 뤼엘에게 팔려고 할 때 무슨 말을 했는지 보면 그 이유를 알 수 있다. "예술성이 있는 그림이지만 내가 그렇게 혐오스러운 사람으로 묘사된 것을 보니 마음이 괴로워요." 이상한 방식이긴 하지만 드가가 그녀를 시험해 보느라 (다른 방법은 모른 탓에) 그렇게 '공격적으로' 그렸는지도 모른다. 그러나 커샛은 그 후로도 "그의 의도를 이해할 수 없을 것 같더라도" 기꺼이 그의 모델이 되어주었다. 그리고 10년 뒤, 그런 초상화들에 대한 보상이라도 하는 듯, 드가는 〈루브르의 메리 커샛〉을 주제로 드로잉화들과 두 점의 유화는 물론 가장 중요한 일련의 동판화를 만들었다. 이 작품들에서 (옆 의자에 앉은 사람은 여동생 리디아다) 양산에 몸을 기대고 우리에게 등을 돌린 채 에트루리아 전시관의 내용물을 감상하고 있는 커샛은 유행을 좇는 우아한 모습으로 묘사되었다.

우리는 뒤늦은 감이 있지만, 미술사적인 경향의 변화로 인해 이제야 메리 커샛을 좀 더 똑똑히, 좀 더 그녀 자신으로 볼 수 있다. 그녀는 대체로 숭고한 실내 생활과 동시대의 삶 속 여성의 공간을 그린 화가였다. 도시의 공원과 뱃놀이 호수 외에는 풍경화나 자연

을 그리지 않았다. 활동이나 역사, 신화, 정물화, 집, 말, 일몰, 오페라 극장의 금지된 부분 같은 것도 그리지 않았다. 그림 속에서 남자도 별로 보이지 않는다. 그녀의 오빠 알렉산더와 그의 의자 팔걸이에 앉아 있는 그의 아들 로버트, 이 두 사람을 그렸을 뿐이다. 그나마 그들은 검은색 옷으로 하나가 되고, 모두 단추처럼 두드러지게 그려 넣은 눈으로 (텔레비전이 생기기 전인데도 똑같이 텔레비전을 응시하듯이) 나란히 어딘가 모를 곳을 향하고 있다. 이 그림을 보면 그녀가 남성을 더 많이 그렸더라면 좋았을 텐데 하고 생각한다. 엄마와 아기를 묘사한 그림을 보면 유아의 살이 늘어진 모습과 무게감에 대한 그녀의 예리한 관찰력을 알 수 있다. 그녀의 다색 판화에서 볼 수 있는 투명함과 우아함과 선의 반향은 굴종적인 기미 없이 일본화에서 배워 반영했음을 보여준다(일본인들은 이 점에 대해 어떻게 생각했고 또 생각하는지 모르지만). 그런가 하면 큰 모자를 쓴 친구의 딸들을 그린 그림은 상대적으로 희미하다. 〈파란색 팔걸이 의자의 어린 소녀〉나 〈박스석에서〉처럼 영향력이 시들지 않는 단발성 그림도 그렸다. BBC 텔레비전 시리즈 「문명」의 초기 방송에서 사이먼 샤마가 커샛의 '일본식' 판화 두 점을 포함시키고, 나중 방송에서는 데이비드 올루소가가 〈박스석에서〉를 논의에 끌어들인 것을 보면 커샛의 작품이 다시 폭넓은 관심을 끌고 있는 듯하다.

〈파란색 팔걸이 의자의 어린 소녀〉의 여섯 또는 일곱 살쯤 되어 보이는 소녀는 커다란 어른 의자에 누운 것도 아니고 앉아 있는 것도 아닌 어중간한 자세를 비스듬히 취하고 있다. 흰 타탄 레이스 드레스를 입은 소녀는 부대용품을 가지고 처음에는 바로 앉아 있었

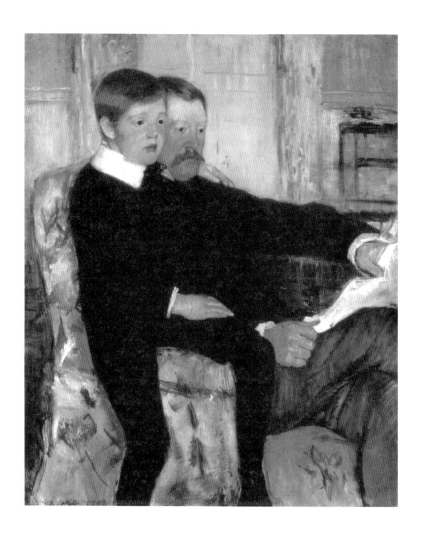

메리 커샛, 〈알렉산더 J. 커샛과 그의 아들 로버트 켈소 커샛〉

지만 의자에서 미끄러져 내려가면서 자세가 흐트러진 듯하다. 드레스의 아랫부분이 위로 치켜져 있고 다리는 아래로 구부리기엔 너무 짧아 우리 쪽으로 뻗어 있다. 왼손은 목 뒤에 끼워 넣고 오른손은 넓적다리와 팔걸이 사이에 들어가 있다. 이렇게 보면 소녀는 지시대로 움직이지 않기 위해 필사적인 노력을 기울이고 있는 듯하다. 편안해 보이지 않는다. 관찰 대상으로 거대한 의자에 놓여 움직일 수도 없는데 어찌 편안하겠는가? 배경에는 커다란 파란색 의자가 세 개 더 있다. 바로 옆의 의자에는 작은 갈색 강아지가 발을 움츠리고 눈을 감은 채 엎드려 있다. 재치 있는 솜씨다. 강아지의 자세는 소녀를 조롱한다. "이것 봐! 나는 하루 종일 이 포즈를 취할 수 있어."

커샛의 아이들은 "독립적 사실주의" 파에서 나온 근대의 아이들이다. 드가가 여자 머리카락의 무게를 보여준다면 커샛은 아기 몸의 무게를 보여준다. 〈아기를 안고 앉아 있는 여인〉에서 아기의 엄마는 우리에게 등을 돌린 채 의자에 앉아 벌거벗은 유아를 안고 있다. 졸린 아기의 머리는 축 처져 자신의 불편한 팔에 기대어 있다. 얼굴은 우리 쪽을 향하고 있지만 무관심해 보이고 눈꺼풀은 금방이라도 감길 것 같다. 졸음이 아기의 살에 부피감을 준 탓인지 엄마의 어깨는 더 무거워진 듯하다. 이 아이는 포지 시먼즈 만화의 꼬마 같은 태도로 손가락을 입에 넣고 있다. 엄마의 목과 자신의 주먹 쥔 손 뒤로 얼굴을 가리고 관람객을 향해 슬쩍 의심의 눈초리를 던진다. 또 엄마의 얼굴과 나란히 놓인 이 아이는 엄마의 생기를 전부 빨아 먹은 것 같고, 엄마는 소진된 자신을 감추려고 생각에 잠긴

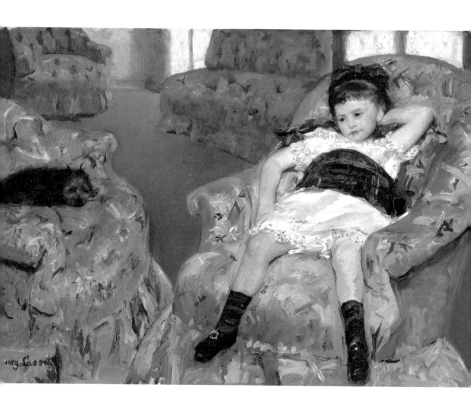

메리 커샛, 〈파란색 팔걸이 의자의 어린 소녀〉

체하는 것 같다. 〈제니 커샛과 그녀의 아들 가드너〉에서는 메리 커샛의 올케가 검은색 옷을 입은 큼직한 아들을 살찐 손으로 끌어안고 있다. 소년은 꿈틀거리듯이 고개를 돌려 우리 쪽을 노려보고 있다. 그의 표정을 보면 이렇게 말하는 듯하다. (1) 엄마와 단둘이 오붓한 시간을 보내는데 방해하다니 어떻게 그럴 수가 있어요. 또는 (2) 나도 알아요. 내가 엄마한테 안기기엔 너무 크다는 것을요. 이러고 있는 걸 들키니 창피하지만 엄마가 얼마나 무서운지 빤히 보이잖아요. 또는 (3) 둘 다 해당되는지도 모른다.

그러한 엄마와 어린 자식의 결합에 깔린 정서적 사실성을 염두에 두면, 1890년대 프랑스에서 커샛이 "현대의 마돈나를 그리는 화가"로 여겨지고 있었다는 사실을 알아도 아무도 놀라지 않을 것이다. 1892년 조르주 르콩트는 이렇게 말했다. "커샛 양이 그린 엄마와 자식의 그림에는 성가족聖家族, 아니, 현대의 성스러운 가족의 특징을 시사하는 측면이 있다." 어디서 나온 생각일까? 어쩌면 1870년에서 1871년에 걸친 보불전쟁 후, 프랑스에서 가톨릭 부흥운동이 번지면서 퍼졌을지 모른다. 아니, 어쩌면 감상이 뒤섞인 부정확한 용어일 뿐인지도 모른다. 하지만 그런 마돈나 그림이 여성 구세주의 기원인 것 같다고 지적해도 별로 현학적인 태도는 아니리라. 그 그림에는 소나 나귀, 성인은 말할 것도 없고 요셉도 없다는 점이 두드러진다. 평생 페미니스트였던 커샛은 이 그림에서든 다른 그림에서든 명백하게 또는 암암리에라도 아무런 종교적 의도를 보이지 않는다. 물론 그녀는 루벤스와 코레조의 그림을 잘 알고 있었고 간혹 미술사의 어떤 부분을 상기하는 요소를 도입하기도

했다. 〈타원형 거울〉에서 엄마는 할례를 받지 않은 남자아이를 세워서 받쳐주고 있다. 그리고 아기의 머리 뒤에 있는 거울은 미묘하지 않게 후광 역할을 한다.

하지만 이 그림은 종교적인 내용을 가리킨다기보다는 형식적인 암시를 줄 뿐이다. 드가는 〈타원형 거울〉을 보고 그 특유의 냉소적인 농담을 했다. "영국인 가정교사와 있는 아기 예수로군." 당시 프랑스인들이 생각하기에 영국인 가정교사들에게 성모 마리아의 품위와 평온 따위는 없었다. 1903년《뉴욕 타임스》는 짤막한 리뷰로 그와 같은 생각을 밝혔다. "커샛의 유화와 파스텔화. 희한한 가운을 입은 못생긴 여자들과 아무런 가운도 걸치지 않은 아기들." 그렇게 커샛은 양면에서 이상한 공격을 받았다. 한편으론 유사 이상주의의 소산이라며 그릇되게 부풀려졌고 다른 한편으론 박진감 때문에 혹평을 받은 것이다. 두 갈래로 나뉜 찬사와 에두른 칭찬은 대체로 여성 예술가의 운명이 되어왔다. 1881년 인상파 화가전에서 처음으로 커샛의 어린이 초상화를 본 위스망스는 현대의 어린이들이 그렇게 매력적이고 자연스럽게 그려진 것은 일찍이 본 일이 없다고 썼다. "여성만이 유년 시절을 제대로 그릴 솜씨를 가졌다." 칭찬하는 것 같지만—그는 케이트 그린어웨이를 두고도 똑같은 말을 했다—곧 이렇게 덧붙인다. "어린아이가 포즈를 잡게 해주고, 아이에게 옷을 입히고, 제 손을 찔리지 않고 핀을 꽂아주는 일은 여자들만이 할 줄 안다." 그러니 '그만 침모의 방으로 돌아가시오, 여자여!'라는 말이다. 하지만 메리 커샛은 절대로 침모의 방에 갇힐 사람이 아니었고 시간의 달콤한 복수가 가져다주는 기쁨을 맛보기

도 했다. 커샛의 친구 루이진 엘더가 뉴욕의 노들러 화랑에서 전시회를 열었다. 커샛은 파리에 있으면서 드가의 작품 24점뿐 아니라 자신의 작품 19점이 전시될 수 있도록 도왔다. 그녀는 드가의 작품과 나란히 전시하면 "내가 이 모방의 시대에 그를 모방하지 않았다는 것을 보여줄 수 있어"라고 루이진에게 말했다. 그러나 더 아이러니한 만족감의 출처는 전시회의 목적에 있었다. 그것은 바로 여성 참정권 운동을 위한 기금을 조성하는 일이었다. 커샛은 루이진에게 "드가가 내린 평가를 생각하면" 그 전시가 정말 통쾌했다고 담담하게 말했다.

# 12

# 르동

위로, 위로!

*ODILON*

*REDON*

ODILON REDON

결혼을 예술의 적으로 간주하는 것은 19세기부터 20세기에 걸쳐 예술가들 사이에 전해 내려오는 강력한 전통이다. 사랑은 환영하지만 결혼은 사양한다는 식이다. 플로베르는 문학을 하는 친구가 결혼을 하면 그것을 플로베르 자신에 대해서뿐만 아니라 그들이 공유하는 예술에 대한 배신으로 보았다. 러시아의 인상주의 화가 레오니도비치 파스테르나크는 가정생활의 행복으로 인해 재능이 손상되었다며 걱정했다. 자기의 예술은 더 큰 고통이 있어야 십분 표현될 수 있다는 것이었다. 또 예술가는 결혼하지 말아야 하며, 혹 결혼을 하더라도 예술가 자신이 아니라 그의 예술을 사랑하는 여자와 해야 한다고 작곡가 딜리어스는 믿었다. 대개 이 딜레마의 해결책은 없다. 다만 먼 훗날 뒤돌아볼 때 놓친 선택만이 과거 속에서 꾸물거릴 따름이다. 하지만 결혼이라는 부르주아 제도는 진리를 추구하는 야생의 예술가를 우리에 가두어 길들이는 행위라는 것이 널리 퍼져 있는 관념이었으니, 평론가 폴 레오토의 일기가 그 사실을 잘 말해준다.

우리는 가정생활이 예술가에게 미치는 영향에 대해서 이야기를 나누었다. 장점: 물질과 관련된 걱정이 혼자일 때보다 적다는 것. 단점: 분위기와 기분의 변화, 개성과 독립성의 감소, 비밀스러운 생각을 기록

할 수도 없고 비밀스러운 모험담을 쓸 수도 없음. 그런 것들이 있다면 상상의 산물로 변형시킬 수밖에. 가정생활을 할 경우에 갖춰야 할 요소에는 이런 것들이 있을 것이다. 1) 모든 점에서 어떤 상황에서도 자유롭고 독립된 사람이 되겠다는 확고한 의지. 2) 이중성에 대해 잘 발달된 의식, 즉 아내와 식탁에 마주 앉았을 때는 그 상황에 따라 행동하고, 서재에 들어가 있을 때는 자유롭고 얽매인 것이 없이 홀로 있는 사람이 되고…….

여자는(남자가 예술가라는 가정하에) 언제나 잃는 쪽이다. 결혼할 때 여자가 재산을 가지고 오면 예술가의 생활은 감옥과 같고, 아무것도 없는 여자는 걱정만 가지고 온다. 여자가 남자를 행복하게 해주면 예술가로서의 날카로움은 무뎌지고, 그렇게 해주지 못하면 여자는 그가 예술에 집중하는 것을 방해하는 또 하나의 요소가 된다. 그런가 하면 또 섹스 문제(결혼의 많은 부분을 차지하는 요소)가 있다. 사회에 만연한 위선을 감안하여 남자에게 방랑 생활을―체면은 차리면서―허용한다손 치더라도, 그가 그것을 글로 쓰려고 한다면 어떻게 될까? 이혼의 어려움 또는 불가능함도 좀처럼 입 밖에 오르내리지 않는 요인이었는데, 이런 문제야 다른 것보다는 쉬웠다. 1960년대의 한 학생 잡지에서 읽었던 브리지드 브로피의 인터뷰 기사가 떠오른다. 작가의 글쓰기를 도와주는 가장 필수적인 것이 무엇이냐는 질문에 그녀는 이렇게 대답했다. "아내요."(해석: 비서, 장 보는 사람, 요리사, 타자기 리본 갈아주는 사람, 치료사……) 플로베르는 예술가들에게 규칙적이고 평범한 생활을 하라고 조언했

다. 그래야 일을 할 때 격렬하고 독창적일 수 있다는 것이었다. 결혼은 규칙적이고 평범한 생활을 가능케 하는 한 방법이다.

하지만 우리는 이 문제를 거꾸로 보고 있는지도 모른다. 어쩌면 화가의 삶을 보고 그것으로 그 또는 그녀의 예술에 대한 우리의 생각을("대담하지 않다", "상상력이 없다", "고통을 더 겪었어야 할 필요가 있다", "아, 그/그녀가 결혼하지만 않았더라면" 하는 식으로) 채색하거나 결정짓는 대신, 그 반대편에 서서 이 문제를 바라봐야 하는지도 모른다. 작가나 화가, 작곡가의 결혼 여부를 그들의 작품으로 추측해 낼 수 있을까? 자녀가 있는 작가와 자녀가 없는 작가 중 누가 더 어린이를 잘 표현할 수 있을까? 제인 오스틴, 플로베르, 헨리 제임스 같은 소설가들은 모두 몰래 결혼해서 자식을 여럿 두었다. 만일 이 사실이 지금까지 꽁꽁 숨겨져 있다가 내일 드러난다면 그들의 작품에 대한 우리의 생각이 달라질까? 쿠르베는 '예쁜 시골 처녀'의 마음을 빼앗지 못하고 결국 평생 결혼을 하지 않았다. 들라크루아는 자기보다 월등하지는 않더라도 대등한 여자가 있으면 결혼하겠다는 상상을 했으나 그런 여자 찾기를 금방 포기했다. 마네는 결혼했지만 다른 여자들을 어지간히도 따라다녔다(꾀었다). 그들이 그 반대의 사정에 놓였더라면 그림이 달라졌을까? 그것은 확인할 수 없다. 또한 그렇지 않다고 입증할 수도 없다.

누가 오딜롱 르동의 그림을 보고 그의 삶을 더듬어보라고 하면, 우리는 어떤 말을 할 수 있을까? 그가 그려낸 야릇한 세계는 기이하고 환영 같은 것, 어둡고 비정상인 모양들로 가득하므로, 우리는 그와 비슷한 다른 사람의 삶을—어쩌면 아편과 환영과 흑백 혼혈

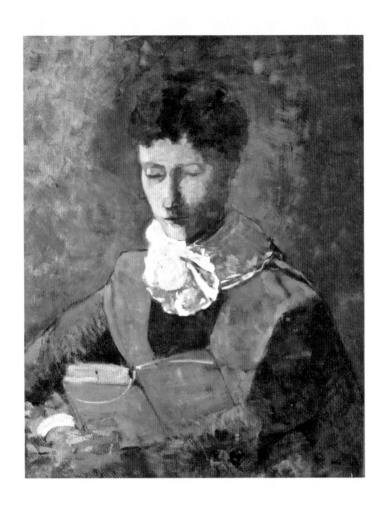

르동, 〈책 읽는 카미유 르동 부인〉

정부들과의 여행(또는 여행의 꿈), 이국땅 따위로 가득한 보들레르와 같은 삶을—미루어 그의 삶을 짐작하는 것을 당연하게 여길지도 모른다. 그림만 본다면, 그가 전적으로 행복한 결혼 생활을 했으며 극진한 애처가로서 30년이 넘도록 계속 아내를 그렸을 뿐 아니라 다음과 같은 글마저 남겼으리라고는 누구도 추측할 수 없으리라.

> 남자는 그의 친구나 처를 보면 그 됨됨이를 알 수 있다. 여자를 보면 그 여자를 사랑하는 남자를 알 수 있고, 그 반대도 성립한다. 남자를 보면 여자의 인격을 알 수 있는 것이다. 남녀를 관찰하고도 그들 사이에 은밀하고 미묘한 연관성이 많다는 사실을 발견하지 못하는 경우는 드물다. 나는 가장 깊은 행복은 반드시 가장 깊은 화합에서 나온다고 믿는다.

자기만족에 빠진 남편의 입장에서 쓴 글이 아니다. 르동은 아내 카미유 팔트를 만나기 9년 전에 이 글을 썼다. 그는 또한 자기가 화가로서 내린 어떤 결정도 결혼식 선서에서 "네"라고 대답했을 때처럼 의심에 그늘지지 않고 분명한 순간은 없었다고도 말했다.

자, 그럼 좀 더 쉽고 덜 이론적인 질문을 해보자. 우리가 화가라면 굴뚝 연통 시험을 어떻게 치를까? 동판화가이자 석판화가이며, 르동의 젊은 시절 스승이었던 로돌프 브레댕은 1864년 어느 날 "온화한 권위"를 가지고 다음과 같은 식으로 그 질문을 표현했다.

> 굴뚝 연통을 보게. 무어라 하나? 나한테는 전설을 말하지. 그것을 잘

관찰하고 이해할 힘이 자네에게 있다면, 이상하고 기이하기 짝이 없는 소재로서 상상해 보게. 그 소재가 벽의 단순한 일부라는 점에 기반을 두고 벗어나지 않는 한, 자네의 꿈은 살아 있을 거야.

르동은 늘그막에 이 조언을 곱씹으며, 자기 세대의 화가들은 대부분 굴뚝의 연통에서 굴뚝 연통밖에 보지 못했다고 불만을 토로했다. 그는 『스스로에게』에서 그들을 가리켜 "독특한 시각 영역의 미술에 몰두"하는 "그야말로 소재의 기생충들"이라고 표현했다. 이 책에서 그의 동시대인들(이름은 대지 않았지만 아마도 초대 인상파 화가) 중 몇 사람은 "키 큰 나무의 숲에서 진리의 길"을 "확신에 찬 반항아처럼 으스대는 걸음걸이"로 걸었다고, "잠깐이나마 진리 속에 자리한 진리의 일부"를 지켰다고 가벼운 칭찬을 받는다. 그러나 거기에 타협의 여지는 없으니, 르동은 앵그르("현실성이 없다")에게나, 보나르("종종 재치 있고 적당한 크기의 그림을 내놓는 괜찮은 화가")에게나 똑같이 거들먹거리는 듯한 태도를 취한다. 진짜 미술은 독특한 시각 영역에 자족할 수 없고, 진짜 화가는 진리 속에 자리한 온전한 진리가 아닌 것은 받아들이지 말아야 한다는 것이다. 미술은 오직 "소재를 뛰어넘거나 환하게 밝힘으로써, 혹은 증폭시킴으로써 사람들의 마음을 신비의 영역으로 확장하여 들이는" 것에서 시작된다고 르동은 주장했다.

브레댕이 왜 집과 관련해서 다른 것도 아닌 굴뚝 연통을 택했는지 우리로서는 알 길이 없으나, 그 선택은 르동과 특별한 관련이 있다. 굴뚝 연통은 변환된 물질을 위로 실어 나르는 장치인데, 이것이

르동의 미술에 대한 기본적인 정의일 수 있기 때문이다. 그것은 위를 향해 흐르는 바람을 타고 더 높은 곳으로 오르는 형상으로 표현된 향상심과 변화의 예술이다. 날개 달린 페가수스, 예술적 상상력의 상징인 이 말의 머리는 잘려 있거나 줄에 살짝 묶여 있으며 헬륨이 들어 있는 듯 둥둥 떠다닌다. 베레니케의 이빨◆은 도서관 서가 한가운데 떠서 금방이라도 깨물 듯하다. 아폴로의 전차를 끄는 말들은 씩씩거리며 높이 솟구친다. 이곳저곳에서 인류는 미개한 점액 같은 상태로부터 벗어나 상승하고자 한다. 둥둥 떠 있거나 위로 흐르듯 오르는 형상들은 르동의 작품 중 비교적 차분하고 자연주의적인 그림에까지 침입할 정도로 중심적인 주제다. 파도 밑에는 해류에 실려 높이 떠 있는 해마들이 있다. 땅 위에는 번데기였다가 나비로 변모하는 애벌레들이 있다. 애벌레만이 아니다. 더욱 역동적인 르동의 꽃 그림들을 보면, 머리 모양의 꽃들이—환상적인 색채를 띠고 줄기에서 떨어져 둥둥 떠서—날개를 파닥이는 나비가 되는 과정 중에 있다. 한련은 어떤 의미에서 르동에게 완벽한 꽃이다. 이 꽃은 색채가 강렬할 뿐 아니라 꽃병에 꽂으면 보초처럼 꼿꼿이 서는 대신 팔랑팔랑 하늘거리고, 잎과 꽃은 둥근 모양을 이루며 자기 의존성을 뽐낸다. 르동이 왜 이 꽃을 더 많이 그리지 않았는지 처음에는 이상하게 생각될 정도다. 어쩌면 한련은 꽃병에 꽂

---

◆ 에드거 앨런 포의 단편소설 「베레니스」(1835)에 나오는 베레니스의 이빨을 가리킨다. 이 단편 공포 소설에서 병약한 청년 이지어스는 사촌 여동생 베레니스의 이빨에 집착하며, 그의 망상이 심해질수록 집착도 커져 간다. 르동은 이 소설에서 산업 시대의 평범한 언어에 대한 교정 수단이 될 은유를 발견하고 그것을 작품에 활용했다. 이지어스의 집착은 르동의 머리에서 떠나지 않는 무언가를 상징한다. _옮긴이 주

는 즉시 바로 그 자체로 그림이 되어버려서 화가의 변환 기능이 축소된다는 문제 때문에 그랬을 것 같기도 하다.

이륙하지 못하고, 흙 속에 묻히고, 버려지고, 솟구치는 재능을 차단당하는 것에 대한 끔찍한 대항 공포는 르동의 미술에서 보이는 상승과 대비를 이룬다. 슬픔에 잠긴 켄타우로스는 자기를 탄생시킨 구름을 그리워하듯 올려다본다. 타락한 천사는 실낙원을 유심히 살피고, 사슬에 묶인 천사는 날아오르지 못하며, 인간은 또 인간대로 수갑을 차고 갇혀서 위축된다. 르동의 1879년 석판화 화집 『꿈속에서』의 표지화는 인간의 정신을 뜻하는 가지 친 나무에 도움을 주러 오는 시적 상상력을 보여준다. 우리가 날아오르고 싶은 만큼 육체와 우울과 저급한 욕망은 우리를 끌어내린다. 아니, 설사 날아오를지라도 우리는 그것들을 벗어나지 못할 것이다. 르동의 누아르◆ 작품 중 가장 중요한 것 하나는 열기구 그림이다. 열기구의 둥근 덮개는 향상심을 지닌 고상한 사람의 얼굴로 장식되어 있고, 바구니에는 우리가 두고 갈 수 없는 모든 것을 상징하는 원숭이가 몸을 웅크린 채 숨어 있다. 르동은 이 주제와 형상과 질문─할수 있다면 우리는 어떻게 날아오를 수 있을까?─을 '잘린 머리' 연작을 통해 집요하게 파고든다. 어떤 머리는 접시에 담겨 있고 어떤 머리는 둥둥 떠 있다. 또 어떤 머리는 식물의 머리처럼 매달려 있고 어떤 머리는 자유로이 장난치며 노는 듯하다. 어떤 머리에는 작은 날개가 달려 있는가 하면, 어떤 머리에는 가스버너가 숨겨져 있다.

---

◆ 르동은 검은색 계통의 무채색으로 제작한 공상화들을 자신의 '누아르'라고 일컬었다. _
  옮긴이 주

잘린 머리는 처형의 결과 또는 비행 금지 조치의 결정적인 결과로 보일지 모르지만, 사실은 그 반대인 경우가 많다. 마음이 향상되려면 몸에서 분리되어야 한다는 것은 르동의 누아르에서 흔히 드러나는 생각이다. 그 분리는 문자 그대로 분리이며, 세례요한이 당한 일을 생각하면 성서에 입각한 것이기도 하다. 한편 그의 누아르에는 우는 거미와 우뚝 솟은 선인장 머리와 선회하는 올챙이, 그리고 평온한 머리와 싱글거리는 머리, 괴로워하는 머리, 슬퍼하는 머리로 구성된 몸통 없는 족속으로 상징과 환영을 나타내는 경우가 더 많다. 이 그림들의 전례는 나중의 더 차분한 그림들에도 출몰한다. '감은 눈' 연작 회화의 분위기는 명상과 신비를 특징으로 하며, 거기에 쓰이는 색채는 누아르와 크게 다르지 않다고 할 수 있을 것이다. 그러나 되풀이되는 구성 방식(목 또는 어깨 윗부분이 단두대에 잘린 듯한 초상화)은 그림의 내용(죽은 듯 감은 눈)에 더하여 훨씬 어두운 초기의 작품들을 상기시킨다.

르동의 명성은 최근 몇십 년 동안 꾸준히 높아졌다. 1994년과 1995년에는 시카고와 암스테르담과 런던에서, 2011년에는 파리와 몽펠리에서 큰 전시회가 열렸다. 이 전시회들은 르동이 묘사에 집착했다는 것뿐 아니라 놀랍게도 그의 예술에 끊임없는 동요가 있었음을 확인해 주었다. 그는 항상 실험하며 기법과 주제 사이를 쉴 새 없이 왕래했다. 그는 이런 말을 한 바 있다. "나는 자기만의 기법을 찾아낸 화가에게는 관심이 없다." 암흑기를 나중이 아니라 먼저 거쳤다는 점에서도 그는 남다르다. 르동은 어둠이 세월과 함께 다가오는 것을 느끼지 않고 일찌감치 어둠에서 탈출했다. 먼

저 을씨년스러운 풍경, 포의 소설 같은 공포, 누아르 작품들의 우울한 두려움과 자포자기가 있고, 나중 작품에는 인광성 색채, 청금석 같은 파랑lapis blue과 마로니에 갈색, 흐릿한 보라와 한련의 주황색, 파스텔 같은 홍조와 상처 자국이 있다. 또한 더 개인적인 것, 암시적인 것, 은밀한 몽상이 먼저의 작품들에 있다면, 나중 것들은 더 공개적이요, 더 계획적이다. 그러나 르동 미술의 분열 유형과 그의 행적 사이에 뚜렷한 연관성이 있는 것 같지는 않다.

그림의 묘사가 두부 모 자르듯 분명히 나뉘는 것은 큐레이터에게 꿈만 같은 일이다. 암스테르담과 파리 전시회는 그 점이 구체적으로 드러나도록 편성되었다. 입구가 있는 층에서는 초기작들이 나지막한 천장 아래―필연적으로― 은은한 조명을 받았다. 잘린 머리 그림들과 어두운 환상 작품들, 땅으로 추방된 천사들을 묘사한 작품들이 여기 있었다. 커튼을 치지 않아 빛이 충만하고 천장이 높은 위층 전시실에서 르동의 작품은 모든 색채를 드러냈고 (말 그대로) 활짝 꽃을 피웠다. 거기에는 꽃이 빽빽한 꽃병들, 빛나는 상징의 범선들, 스테인드글라스처럼 빛나는 고상한 옆얼굴들, 색색의 직물로 된 의자 등받이, 사교계 사람들의 초상화들이 있었다. 아래층에는 위스망스가 높이 찬양해 마지않았지만("회화의 경계를 넘어, 망상과 질병으로부터 생겨난 새로운 종류의 환상을 창조한다") 공쿠르는 심하게 욕설을 퍼부었던("노쇠한 미치광이가 변소에 앉아 밀어내는 기이한 생산물") 작품이 있었다. 위층에는 장미십자회의 회원들과 현대판 신비주의자들이 찬양한 작품, 마티스가 칭찬하고 톨스토이가 혐오한 작품이 있었다. 런던에서 〈금빛 수도실〉을 본 톨

스토이는 거기에 쓰인 색들을 가리켜―주로 군청색과 황금빛 갈색―현대미술이 미쳤다는 증거라고 생각했다.

그러면 지금은 어떨까? 르동에 관해서는 두 가지 큰 문제가 있다. 하나는 우리의 문제고, 다른 하나는 그의 문제다. 우리의 문제는 영향력과 계보라는 측면에서 화가들을 바라보는 자연스러운 경향과 자화자찬에서 얻는 자연스러운 즐거움에서 시작된다. 이를테면 우리는 그의 작품을 보며 낭만주의와 초현실주의를 잇는 다리, 또는 그림으로 나타난 정신분석학의 전조를 발견한다. 또한 우리는 그의 작품이 문학과 연관이 있다고 간주하여 쓸데없이 포나 보들레르, 플로베르, 말라르메, 위스망스 같은 작가들의 이름을 중얼거린다. 르동 전시회에는 르동이 자기들 편이며 이 시대를 정확히 예측했다고 자축하는 20(그리고 21)세기의 들뜬 분위기가 감돈다. 『꿈속에서』의 그림들은 마그리트와 에른스트를 예시하지 않는가? 혹은 〈왕관 배급인〉은 1920년대 독일의 풍자화가가 그린 것이라고도 할 수 있지 않을까 하는 식으로 말이다. 르동의 계보는 순수미술에 갇히지 않는다. 그의 날개 달린 머리 그림들은 몬티 파이슨으로 이어지는가 하면, 〈모자 쓴 여자: 마리 보트킨〉은 완전히 에이드리언 조지의 그림이고, 눈깔사탕 같은 눈 그림들은 하룻밤 섹스에 대한 저급한 비유가 되었다. 현대미술과 보편적인 시각 문화 부문의 일부 졸작들은 르동에게서 전거와 정당성을 찾는다. 이래서 우리는 편견 없이 원화를 보기가 어렵다. 은근히 메스꺼운 느낌을 주는 색채와 약간 새치름한 신비주의의 느낌을 주는 '감은 눈' 연작은 막대 모양 향을 흔들어대는 싸구려 도사가 내건 간판 그림들 같

아 보인다. 어떤 경우, 르동의 작품 주위에는 심미적 정전기가 넘쳐나는데 그 죄의식 없는 속물근성이 짖어대는 소리가 가끔 위안이 되기도 한다. 나는 암스테르담 전시회에서 그의 후기 작품, 음흉하게 웃는 〈키클롭스〉 앞에 멈추어 섰다. 이 그림을 어떻게 봐야 할지 알 수 없었다. 바로 그때 프랑스 여자들이 미술관에서 프랑스인들만이 자신 있게 취할 수 있는 쾌활하고 주인 같은 태도를 발산하며 지나갔다. 첫 번째 사람이 이 그림에 자선하듯 눈길을 한번 툭 던지고는, 마치 예술 작품이 한낱 실물이기라도 한 듯이 또렷한 소리로 "아, 흉해!"라고 말했다. 그 황당한 직설에 두 친구가 잠깐 멈추더니 이 초상화의 외눈박이 거인을 길들이기 시작했다. 한 친구가 "만새기네"라고 하자 다른 친구가 "아냐, 가자미야"라고 응수했다. 그렇게 그들은 르동의 작품을 생선 장수의 좌판으로 만들어놓고는 꽃 그림 쪽으로 가더니 이렇게 말했다. "이건 예쁘네."

　　르동 본인의 문제는 보다 흥미로운 것으로, 다음과 같은 질문의 답과 연관돼 있다. 화가는 자기가 가진 재능의 장점을 추구하고 연마함으로써, 또는 약점을 피함으로써 얼마나 개성을 발달시킬 수 있을까? 물론 일반적으로는 양쪽 다 필요할 테지만, 브라크라면 이 문제에 대해 할 말이 좀 있을 것이다(양쪽 다 필요하다는 주장에 대항하는 예로 피카소를 들어보자. 피카소에겐 뚜렷한 약점이 없고 오히려 서로 경쟁하는 장점만 잔뜩 있었는데, 사실 이것은 그 자체로 약점일 수 있다). 르동의 약점은 그 자신도 잘 알고 있던바, 구체적이고도 기본적인 것이었다. 그는 『스스로에게』에서 자신의 미술교육에 대해 언급하며, 들라크루아의 그림을 처음 보았을 때 느꼈던 전율과 흥

르동, 〈키클롭스〉

분, 그리고 밀레와 코로, 모로의 그림을 처음 보았을 때의 열정을 되돌아본다.

> 그러고 나서 실물 모델로 더 철저한 그림 공부를 하려고 파리로 갔을 때, 다행히 이미 때는 늦었다. 그 분야는 이미 완성되어 있었던 것이다.

사실이 그렇다. 르동은 인체를 나무 그림만큼 잘 그리지 못했다. 〈가지 친 나무〉와 맞먹는 인물화는 없다. 나무 몸통이 삼각기둥처럼 약간 추상화 같고 앞부분의 풀 위에 안개가 떠도는 1883년 작품 〈나무와 푸른 하늘〉과 맞먹는 초상화도 없다. 르동은 또한 바위 그림을 훨씬 더 잘 그렸다. 그가 초기에 그린 여자들을 보면 큰 돌로 두툼하게 조각해 낸 것 같은 그림들이 많다. 가령 〈사슬에 묶인 천사〉를 보면, 천사가 사슬에서 풀려난다 해도 날렵하게 움직이기란 무척 어려울 듯 보인다. 말년의 르동은 초상화를 그리기 시작하면서 양식화한 그림에 안주했다. 그래서 여자 그림은 모두 매부리 모양의 장식적 특성을 띠는 경향이 있고, 그림의 주안점을 다른 데 두는 경우가 많다. 이를테면 도메시 남작 부인을 그린 파스텔화에서 배경의 꽃잎이 모델의 블라우스에―재킷에도 올라가 있는지도 모르겠지만―침입하는 방식이 그렇다.

"다행히". 이것이 앞서 르동이 한 말의 핵심이다. 다시 말해 이것은 그의 미술이 교실에서 이루어지는 과거로부터의 압박에서 벗어났으며, 만약 그렇지 않았다면 기본으로 돌아가라는 강요에 마구 짓밟히는 정도까지는 아니었더라도 어지간히 방해를 받았을 거라

는 뜻이리라. 르동은 당연히, 또한 마땅히, 자신의 미술 공부 과정에 생긴 그 빈틈을 스스로에게 도움이 되는 방향으로 이용했다.

미술에서 입체감 표현이 아주 중요하다는 것을 인정하지 못할 이유는 없다. 다만 그 목적이 오로지 아름다움을 나타내는 것이라는 조건 아래서 그렇다. 그게 아니라면 이 훌륭한 표현법은 아무짝에도 쓸모가 없다.

이 견해와 르동이 인용한 굴뚝 전문가 브레댕의 다른 말, 즉 "색은 바로 생명이다. 선은 그 빛 속에 파괴된다"라는 견해는 나란히 르동의 후기 작품을 구성하는 요소가 된다. 그 작품은 색이 불타올라 끓는 듯하고, 형태는 겹침과 합침으로 형성되며, 구심력보다는 원심력으로 작용하는 경향이 있다. 그 작품은 감미로운 고상함을 지니며 무지갯빛을 내는 기념비적 예술이다. 그 작품은 기분을 북돋고 격려한다. 그러지 않을 때는, 왕성한 광기까지는 아니더라도 거북하리만치 종교적인 느낌을 줄 수 있다. 〈알자스, 혹은 책 읽는 수도사〉에 도전하실 분 있습니까?

르동의 그림이 더는 톨스토이나 공쿠르식의 반감을 자극하지는 않지만 여전히 특이한 견해를 불러일으키기는 한다. 데이비드 개스코인은 저서 『초현실주의』(1935)에서 "오늘날 데제생트◆가 살아 숨 쉰다면 살바도르 달리를 각별히 좋아할 것이다. 달리의 공포

---

◆ 위스망스가 쓴 소설 『거꾸로』의 주인공. 유약한 탐미주의자로 고귀함과 타락의 환희를 둘 다 사랑하는 인물이다. _옮긴이 주

는 르동을 가볍게 능가한다"고 주장했다. 한편 시인 존 애시버리는 "르동의 사실화는 상상화보다 더 기이하며, 꽃 그림들은 그의 삽화 속에 도사리고 있는 괴물들보다 더 낯설고 더 큰 불안감을 준다"고 말한다. 하지만 이는 애시버리의 자발적 역설에 지나지 않는 듯하다(『꽃으로 인한 불안』, 즉 루이스가 쓴 『예기치 못한 기쁨』의 속편). 르동은 다양하면서도 때로는 악명 높은 재능을 가졌던 화가다(그의 몇 안 되는 정물화들은 대단히 기운차다―〈피망과 주전자가 있는 정물화〉의 적갈색 배경을 보라). 그래서 우리는 몇 번이고 비평의 장애물을 돌아서 가고 싶어진다. 그러나 누아르 그림들이―르동 스스로도 그렇게 생각했듯이―그가 남긴 최고의 작품이라는 명백함을 무시한다는 건 옹고집일 뿐이다. 누아르 그림들은 그의 기법이 그가 창조하고자 한 형태와 가장 가깝게 조화를 이룬 시기를 대표한다.

또한 누아르 그림들은 후기 작품에 비해 문학과의 관련성이나 문학을 시사하는 바가 적은, 더 순수하게 예술적인 작품이다. 이 작품들이 삽화로―포, 플로베르, 파스칼과 같은 작가들의 책에―제시되었다는 점을 생각하면 역설로 들릴지 모르겠다. 그러나 이 그림들은 정말로 격렬하게 창조된 나머지, 원작의 글에 얽매이지 않은 채 자유로이 표류한다. "가슴은 가슴대로 이유가 있다"라는 파스칼의 글에 붙은, 석조 건물 입구(어쩌면 창문) 앞에 서 있는 남자를 묘사한 '삽화'를 보면, 피카소풍의 머리와 긴 곱슬머리의 남자는 벗은 상반신에, 오른손 손목까지 가슴 속에 집어넣은 모습이다. 이는 단순하면서 섬뜩한 그림―가슴에 대한 자위행위―이며 원전의 글과는 아무런 상관이 없으니, 그림이 주는 충격은 더도 덜도 아닌

르동 특유의 것이다. 한번 보면 잊기 힘든 〈이빨〉은 포의 글을 다시 보게 하지 않지만, 〈고자질하는 심장〉은 정말이지 글을 읽지 않으면 무서워서 더더욱 잊을 수 없으리라.『성 앙투안의 유혹』의 삽화 중 키메라와 화환 두른 해골을 그린 그림들도 마찬가지다. 한편 후기의 상징주의 그림들은 글에서 출발하지 않았는데도 더 '문학스럽다'. 더 많은 설명과 더 많은 정보 문안을 필요로 한다. 그리고 우리에게 상징들을 이해하는 데서 그치지 말고 그대로 받아들이라고 강요하는 듯하다. 기독교의 전통적 종교화라면 불가지론자가 그림에 담긴 이야기를 흡수해 창의적으로 작품을 바라볼 수 있겠지만, 르동이 우리에게 흡수하라고 하는 것은 전문적인 것인 듯해서 어쩐지 싫을뿐더러 정신적으로 바보스러운 짓 같기까지 하다. 우리는 그의 작품을 두 가지 수준으로 나눌 수 있다. 그림의 뜻에는 신경 쓰지 않고 불타는 듯한 색채에 살짝 선탠을 할 수 있게 해주는 후기 작품이 있고, 세상 사람들과 공유하는 은밀한 상상력의 돌연변이 산물처럼 공중을 떠다니며 우리의 뇌리를 맴도는 르동의 자랑거리, 누아르 그림들이 있다.

*13*

# 반 고흐

*해바라기와 함께 셀카를*

# VINCENT
# VAN GOGH

VINCENT

VAN GOGH

소설가들의 소설가가 있듯이 화가들의 화가도 있다. 필요한 본보기, 정신적 선도자, 예술을 체현하는 사람들이 그들이다. 그들은 조용히 살아가는 예술가인 경우가 많다. 떠들썩한 전기도 없고, 예술이 예술가보다 위대하다고 믿고 알맞게 집요한 정신으로 자신의 일에 매진한다. 나대는 화가들이 종종 지각 없이 그런 예술가들을 가르치려 든다. 프랑스는 18세기에 샤르댕, 19세기에는 코로, 20세기에는 브라크를 낳았다. 세 사람 모두 미술의 방향기점이다. 그들과 그들의 후예는 때로는 감화를 주었고 대개는 여러 세기를 내려오며 그들과 불완전하나마 개인적인 대화를 나누었다(루시앙 프로이트는 샤르댕을 '각색'했고 호지킨은 〈코로를 본받아〉를 그렸다). 그런가 하면 그런 지점을 넘어서기도 한다. 탄복을 넘어, 화풍을 넘어, 경의를 표하는 작업과 모방을 넘어서는 것이다. 지금도 여전히 우리를 놀라게 하는 회화 형식을 향하여 무리하게 방향을 틀 때조차 반 고흐의 편지와 마음은 코로에 대한 생각으로 가득했다(그는 샤르댕도 매우 소중히 취급했다). 그것은 예술가가 선배의 맑은 눈에 바치는 찬사요, '그림이란 바로 이런 것'이라고 인정하는 행위다.

조용해 보였던 이들은 결과적으로 더 멀리 내다보았고 우리가 추측하는 것보다 더 급진적이었다. 예를 들어 코로는 일찍이 인상주의 전체를 꿈속에 그렸다. 1888년 5월, 반 고흐가 동생 테오에게

코로, 〈암석이 많은 개울〉

쓴 편지 중에 이런 것이 있다.

코로 영감님이 세상을 떠나기 며칠 전에 이런 말을 했어. "간밤에 풍경화들을 봤는데 하늘이 온통 분홍색이었어. 그래, 인상파들의 풍경화에 그런 분홍색 하늘이 있지 않은가? 그 위에 노란색과 초록색도 있고 말이야." 이 말은 미래에 대해 감지한 일들이 실제로 일어나기도 한다는 거야.

반 고흐가 이 편지를 쓴 그 무렵, 프랑스 미술계에서 1세기 동안이나 계속되었던 색과 선의 전쟁은 색의 승리로 끝났다. 코로의 분홍색은 다음과 같이 격렬하고 충격적인 주요 색상으로 발전했다. 그늘진 곳에 은밀하게 머뭇거리는 듯한 분홍색, 모네의 건초 더미와 반 고흐의 〈분홍색 복숭아 나무〉의 명백한 분홍색, 그리고 보나르의 마지막 그림 〈꽃이 핀 아몬드 나무〉에 활발히 사용된 분홍색. 승리한 색채 중에는 반 고흐가 주목했듯이 노란색과 초록색도 있었고, 주황색과 빨간색도 있었다. 그리고 파란색과 검은색도 빠뜨릴 수 없다. 물감 튜브들의 뚜껑이 모두 열리고 색들은 해방과 강렬함을 되찾은 듯했다. 그것은 들라크루아의 시대 이후 자기 검열이나 전통적인 화풍의 명령에 억눌려왔던 윤택함이었다.

반 고흐보다 더 소란스럽고 의외로운 색을 쓴 화가는 없었다. 소란스러운 색채는 그의 그림에 포효하는 듯한 매력을 더해준다. 그는 마치 이렇게 말하는 듯하다. "색, 지금까지 여러분이 본 색은 색이 아닙니다. 이 짙은 파란색, 여기 노란색, 이 검은색을 보세요. 봐

요, 내가 나란히 칠한 색들이 서로 비명을 지르는 것 같죠." 반 고흐에게 색은 소음과도 같았다. 사회 문제에 관심이 많고 어둡고 진지했던 그는 농부와 무산 계층, 직공과 감자 캐는 사람들, 씨를 뿌리고 괭이질을 하는 사람들을 모델로 어둡고 진지하며 사회적 의미를 지닌 그림을 그리던 네덜란드 청년이었으니, 그보다 더 뜻밖일 수는 없었을 것 같다. 어둠으로부터의 이 부상, 이 폭발은 오딜롱 르동 외에는 유례가 없다(르동은 다른 무엇보다 내면의 충동에서 우러나와 색을 썼지만 반 고흐는 외부의 영향으로—처음엔 파리에서 인상파 화가들에 의해, 그 후에는 남부에서 빛의 영향으로— 색에 이끌렸다). 그렇지만 아무리 화풍을 잘 바꾸는 화가라 해도 전체적으로는 반드시 어떤 연속성이 있기 마련이다. 결국 반 고흐의 화재畵材는 거의 바뀌지 않았다. 땅과 그 땅을 돌보는 사람들, 가난한 사람들과 그들의 완고한 영웅적 자질. 그의 심미적 신조도 변하지 않았다. 모든 사람을 위한 그림을 그리고 싶었던 것이다. 방법은 복잡할지 몰라도 감상하기엔 단순한 그림, 사기를 고양하고 사람들을 위로해 주는 그림 말이다. 그렇기 때문에 색으로 귀의했어도 자신만의 논리가 있었다. 청년 시절, 네덜란드 개혁파 교회의 완고한 신앙과 순종에 반발한 그는 무신론이 아닌 정반대의 복음주의로 기울었다. 억압받는 사람들 속에서 성직자로 일하겠다는 생각은 그의 다른 계획들처럼 결국 성공적인 결실을 이루지 못했다. 그러나 타협 없는 근본주의적 기질은 일단 깨어나면 완전히 사라지지 않는 법이다. 화가로서 분투하던 반 고흐는 아를로 간다. 그로서는 가장 성공한 계획이었다. 그는 처음에는 혼자 그림을 그리다가 고갱과 나란히

작업하게 되었다. 그리고 다시 혼자 그림을 그리다가 결국 생레미의 정신병원에 들어갔다. 더 젊었던 시절에 난폭했던 원칙주의적인 기질이 그대로 유지되었다. 그는 색이라는 복음의 전도사로 자라난 것이다.

반 고흐가 세상을 떠나고도 130년이라는 세월이 흘렀고, 그 과정에서 그의 그림은 있는 그대로 보기가 힘들어졌다. 실질적인 차원에서는 전 세계 사람들이 미술관에 몰려드는 문제가 있다. 그들은 고흐의 그림을 반원 모양으로 빙 둘러싼다. 그리고 해바라기를 그린 그림을 배경으로 아이폰을 높이 쳐들어 셀카를 찍기 바쁘다. 다급하고 들뜬 팬들이 그림을 가로막고 있으니 그림 감상이 더 어려워졌다. 관람객들은 환영받아 마땅하다. 미술이 국제적으로 광범위한 영향력을 미치고 있다는 증거니까. 따라서 이런 현상을 우월감에 젖어 비난하기보다는 붐비는 관람객을 잘 관리하고 선의의 경탄을 표할 일이다(내가 뭄바이의 열세 살 된 대녀에게 생일 선물로 반 고흐 머그잔을 주자 그 아이가 무척 좋아하는 모습을 보고 깨닫게 되었듯이). 그러나 인간 반 고흐에 대한 잡음은 그 작품에 대한 것보다 더 크다. 그의 작품이 있고, 그가 쓴 수많은 글이 있고, 그에 대한 전기가 있는가 하면 소설이 있고, 소설을 영화화한 것도 있다. 또한 기념품 가게가 있고, 기념품 가게에서 발굴한 보물들을 담아갈 (런던 내셔널 갤러리에서처럼) 해바라기 가방도 있다. 반 고흐는 세계적인 브랜드가 되었다. 그러다 보니 미시적으로나 거시적으로나 조잡해지는 것은 불가피하다. 반 고흐에 관한 어빙 스톤의 1934년 소설은 1956년 영화로 제작되었다. 반 고흐 역은 커크 더글러스가, 고갱

역은 앤서니 퀸이 맡아 재미있고 명예로운 영화가 탄생했다. 제목은 「삶에의 욕망lust for life」이지만 2009년 반 고흐 미술관에서 여섯 권으로 출간한 서간문에 번역된 바에 따르면 원래 네덜란드어의 뜻은 "삶에의 열정zest for life"이었다.

우리는 잘 보지 못한다. 베토벤 교향악을 잘 (즉 제대로) 듣지 못하는 경우와 비슷하다. 반 고흐의 그림과 베토벤의 음악이 우리의 눈과 귀를 생전 처음 두드렸을 때의 그 경험을 다시 느끼기는 어렵다는 생각이 든다. 이에 못지않게 기존 방식에서 벗어나 새롭게 보고, 새롭게 듣는 것 또한 어렵다. 결국 우리는, 우리가 처음으로 그를 발견했을 때처럼 그를 발견하는 경험을 하는 관람객 무리로부터 떨어져 나와 다른 곳으로 이동하며 반 고흐의 위대성을 기정 사실로 인정할 뿐이다. 그러나 미술관 벽에 속박되지 않은 반 고흐의 그림과 고요함을 추구하려고 미술관을 벗어나 화집을 파고든다면 우리는 다른 식으로 실망한다. 제아무리 충실한 컬러 복제라도 그 밋밋한 지면은 원화에서 볼 수 있는 긴박한 느낌의 임파스토를 드러내지 못하기 때문이다. 반 고흐는 그림을 완성하고 물감이 다 마른 몇 주 후에 동생 테오에게 보낼 수 있었을 만큼 그의 임파스토 칠은 두꺼웠다. 줄리언 벨은 고흐의 〈론 강 위의 별이 빛나는 밤〉에 대해 "복제할 수 있는 밋밋한 그림이라기보다는 부조에 가까웠다"◆라는 적절한 표현을 한 바 있다.

---

◆ 레오 얀슨, 한스 라이튼, 니엔케 바커 편집의 『그럼 이만 안녕: 빈센트 반 고흐의 주요 편지』(예일대학교 출판, 2014). 줄리언 벨의 『반 고흐: 비등하는 힘』(뉴 하베스트 출판사, 2015).

그의 생애도 방해가 된다. 우리는 반 고흐 전기의 전체적인 윤곽을 너무 잘 알고 있다. 가난과 격정, 절망, 매춘부, 광기, 자신의 귀를 자른 행위, 자살. 생전엔 실패만 한 것으로 보이지만 사후에 놀라운 성공을 거둔 화가. 그의 전기를 그림에 투사함으로써 우리는 그를 잠식해 간 광기를 읽어낸다. 소용돌이치는 물감과 그 물감을 파 들어간 착란의 자국, 시커먼 하늘, 그보다 더 시커먼 까마귀들이 밀밭 위를 날아가는 풍경. 그는 우리의 즐거움을 위해 고통을 겪었다. 그래서 필연적으로 우리는 광기와 천재를 동일시하고 싶어 한다. 즉, 상처와 활을 모두 지닌 현대판 필록테테스 신화의 주인공으로 삼고자 한다. 이 말이 좀 케케묵고 뻔한 환원주의적 비유처럼 생각될지 모르지만 예술적 창의력의 소재를 파악할 수 있다는 맹렬한 신념은 사라지지 않고 근래에는 유전학으로 옮겨갔다. 최근 아이슬란드인 8만 6000명을 대상으로 한 연구 조사에서 조현병과 양극성 장애를 유발할 유전인자를 보유한 사람들은 창의적일 가능이 더 크다는 주장이 나왔다. 하지만 궁수는 때로는 상처를 입었기 때문이 아니라 상처를 입었음에도 불구하고 활시위를 당긴다. 반 고흐의 생각은 분명히 그러했다. 그는 세상을 떠나기 세 달도 채 안 남았을 때 동생 테오에게 보낸 편지에 이렇게 썼다. "아, 이놈의 병이 없이 그림을 그릴 수 있었더라면 얼마나 좋았을까! 얼마나 많은 것을 이룰 수 있었을까……." 반 고흐의 숙부 중 한 명은 맛이 간 끝에 스스로 목숨을 끊었다. 여동생 빌헬미나는 1902년에 마흔 살로 정신병원에 들어가 사망할 때까지 39년 동안 거의 한마디도 하지 않았다. 이 두 사람은 그림을 그리지 않았다. 이것으로 창의력보다

는 광기가 집안 내력임이 입증되지 않는가 싶다.

우리는 반 고흐의 생애에 공포와 연민을 느끼는 경우가 많다. 장사 수완이 좋은 테오는 인상주의에 대해서도 잘 알고 있었고 모네와 고갱의 작품도 팔았지만 형의 그림은 단 한 점밖에 팔지 못해서 마음 아파했다. 우리도 그런 테오와 아픔을 공유한다. 하지만 그 통탄할 사실을 접한 우리는 위태롭게도 자축하기도 한다. 반 고흐 씨, 후세의 우리가 당신이 남긴 작품을 얼마나 즐기는지, 당시에 당신을 무시하고 얕잡아보던 사람들에 비하면 우리의 감식안과 취향이 얼마나 월등한가 보세요. 재벌들과 미술관들이 당신의 귀한 그림들을 사려고 선뜻 얼마나 많은 돈을 내놓는지 보라고요, 하면서 말이다. 반 고흐가 활동하던 당시 가장 높이 평가되던 화가는 메소니에였다. 19세기 화단의 알렉상드르 뒤마였던 메소니에의 명성과 화재畵材(전형적으로는 나폴레옹의 승전과 참패), 전통적 기법은 신세대 화가들의 반감을 샀으리라 추측된다. 그림을 야외에서 그리면 파리가 달려들고 먼지가 날리고 캔버스에 모래가 들러붙는데도 반 고흐는 자신이 "화실의 우아함"이라고 부르는 것을 경멸했다. 메소니에의 그림들은 당시 세계 최고의 가격을 자랑했지만 반 고흐의 그림들은 사후 100년이 지나서야 그 반열에 올랐다.

아무런 방해 없이 반 고흐를 되찾아 감상하려면 미술관에 사람이 비교적 없을 때를 찾아가는 것도 좋지만, 인생과 예술에 관한 반 고흐 자신의 이야기를 들어보는 방법도 있다. 책으로 총 여섯 권에 달하는 그의 편지를 가리켜 "한 화가가 자신의 작품에 대해 내놓은 가장 위대한 주석"이라고 줄리언 벨은 말한다. 한 권으로 나온 개

정판은 전체 85만 자에서 40만 자 정도로 줄었지만 역시 방대한 분량이다. 하지만 분량은, 또 밀도는 중요하다. 반 고흐의 편지에는 그의 두뇌와 눈과 손의 움직임이 상세히 기록되어 있다. 때론 분노하고 때론 자기 연민에 휩싸이고 때론 편집증을 보인다. 전체 여섯 권을 모두 읽은 벨은 그의 그림을 사랑하고 그의 편지에 감탄하지만 인간 반 고흐가 늘 좋기만 하지는 않았다고 고백한다. 반 고흐가 룸메이트로 최악임에는 틀림없다. 고집스럽고 고압적이며 궁핍하고 자기만 중요한 줄 안다. 게다가 무엇이나 누구보다 더 잘 아는지라 충고하기 좋아하는 사람이다. 그는 제수씨가 출산했을 때 갑자기 육아 전문가가 되어 모유를 먹이는 것에 대해서도 할 말이 많았다. 하지만 그렇다고 그의 편지를 읽는 독자에게까지 룸메이트가 되라고 요구하지는 않는다. 독자는 그의 정신적인 투쟁과 예술적인 고투만 알면 되는 것이다. 인간 반 고흐에 대한 벨의 그런 경고성 반응을 보고 나는 마이클 홀로이드를 떠올렸다. 내가 도서 출간과 관련해서 토론토에 갔을 때 버나드 쇼 전기 제3권 출간에 즈음해 여러 나라로 홍보 여행을 다니느라 지쳐 있는 마이클 홀로이드와 마주쳤을 때 그는 자신이 겪은 고역을 체념한 듯이 쾌활하게 이야기해 주었다. "사람들이 나더러 버나드 쇼를 여전히 좋아하냐고 끊임없이 묻더군. 그건…… 그건…… 무관한 건데."

그렇더라도 반 고흐는 함께 있기에는 너무 열정적인 사람이다. 주변 사람을 뻔질나게 괴롭힌다. 그 대상이 그 자신뿐일 때라도 그렇다. 자신이 다른 사람들과 잘 지내지 못하고 그들을 기분 상하게 하고 짜증나게 한다고 낙담하기 일쑤다. 그렇다고 차후에 행동

을 조심하지도 않는다. 그는 고향 누에넨을 약 한 달간 방문하지 않으면 안 되었을 때 부모님이 자신을 "털이 지저분한 큰 개가 젖은 발로 집 안에 들어와 시끄럽게 짖어대는" 것처럼 보는 상상을 한다. 여자들은 그런 긴장을 좋아하기 힘들다. 키 보스는 그의 청혼을 "아뇨. 아니에요. 절대로"라며 세 번 거절한 것으로 유명하다. 반 고흐는 그 특유의 기질대로 시간과 면회(그녀는 단호히 거절함)만 허락되면 그녀의 거절을 "네. 좋아요. 당장"으로 바꾸어놓을 수 있으리라고 믿었다. 반 고흐는 삶의 모든 문제에 대한 해결책으로 청혼했을 때와 비슷한 방식의 절실한 제안을 내놓았다. 즉 미국에 가야 한다, 열대 지방에 가야 한다, 테오와 함께 영국으로 건너가 인상파 화가들의 작품을 팔아야 한다는 식이었다(당시 그것은 어리석은 생각이었고, 후기 인상파 시기에도 여전히 어리석은 생각이었다). 인상파 화가들끼리 상업 조합 같은 것을 결성해야 한다는 생각은 한층 현실적이었지만 막상 파리에 가서 보니 벌써 여덟 번째 인상파 화가 단체전이 열리고 있었다. 벨은 "빈센트는 (……) 인상주의 운동이 증발하고 있는 걸 잡으려 하고 있었다"라고 말한다. 반 고흐는 화가와 미술상은 함께 살아야 한다며 더 현실성 없는 생각도 품었다. 그러면 요리와 집안 살림을 미술상이 도맡아 해줄 수 있으리라는 것이다(그는 요리를 못했고 고갱은 요리 솜씨가 훌륭했다). 또한 그에게는 위태롭게 과열된 미술 시장이 "튤립 파동" 때의 거품 같은 지경에 이르렀다는 변함없는 확신이 있었다(그런 그가 오늘날의 미술 시장을 보고, 또 그 시장에서 자신이 차지하는 위치를 본다면 어떤 생각을 할까?). 그는 개인적인 차원에서는 대체로 미술에 헌신하면 그만큼

삶에 소홀하게 된다는 일반적인 합의를 받아들이고, 발자크식으로 창조력과 정력 사이에는 밀접한 관계가 있다고 믿었다. "성생활이 지나치지 않으면 그만큼 그림은 더 활기찰 것이다." 그는 아를의 '노란색 집'에 가구를 들여놓았을 때 의자를 열두 개 샀다. 그런데도 사람들을 전혀 초대하지 않았고 문하생도 없었다.

하지만 그 모든 불평과 호언과 무모한 계획은 영웅적으로 전개되는 미술 행위의 배경에 깔린 잡음이다. 사실 그것은 좌절에 맞선 결의, 자신의 기질에 맞선 결의가 전개된 것이다. 미술은 매일 매시간 지속되는 고행이다. 이 고행은 복잡하고 다중적이다. 현실적인 실용성과 집중된 몽상의 결합이다. 반 고흐는 점묘법(다소 과학적이며 본질적으로 차분한 표현 수단)을 취해 그것을 격렬한 것으로 변환했다. 그는 인상주의와 표현주의를 잇는 돌쩌귀가 되었다. 사실 그는 독학한 화가였지만 과거의 일류 선생님들 그림을 보고 배웠다. 화가들이 공감하는 대상은―미술에 대한 정치적 정당성이라는 기치하에―우리의 순진한 추측보다 흔히 더 다양하다는 점을 상기함이 유익하다. 반 고흐가 코로 '영감님'과 샤르댕 '영감님'을 찬미하는 것을 우리는 이해할 수 있다. 그러나 그 찬미의 대상이 메소니에라면 우리가 분명히 알고 있는 그의 기질에 맞지 않으며, 그랬을 때 우리가 놀라는 것도 무리는 아닐 것이다. "메소니에의 그림은 같은 것을 1년 내내 봐도 그다음 해에 보면 또 볼 것이 충만하다. 확실한 사실이다." 반 고흐는 인상주의의 영향을 에누리 없이 모조리 흡수했으면서도 미술의 연속성, 즉 과거와의 부단한 대화는 가치가 있다고 믿었다. 과감하고 새로운 운동과 과거의 미술 사이에

"철저한 단절"은 있을 수 없다고 생각했다. "금세기에 타의 추종을 불허하는 밀레와 들라크루아, 메소니에와 같은 화가가 있다는 것은 무척 다행스러운 일이다."

사회적 사건들은 그의 의식에 별 영향을 주지 못했다. 그의 편지에는 빌헬름 황제의 서거에 대해서도 단 한 번 언급되었을 뿐이다. 하지만 그의 주된 관심사는 황제의 죽음이 미술 시장에 어떤 영향을 줄까 하는 것이었다. 이 외에 기회주의적 우익 정치인 불랑제 장군에 대해 단 한 번 언급했다. 그는 자신이 관심을 두는 것에는 관심을 가졌지만 전체를 그냥 뭉뚱그려 버렸다. "나에게 책과 현실과 미술은 다 그게 그거다." 어쨌든 그는 세잔처럼 많은 책을 읽었다. 조지 엘리엇, 디킨스("숭고하고 유익하다"), 샬럿 브론테, 셰익스피어, 아이킬로스, 발자크, 플로베르, 모파상, 도데, 졸라("유익한 내용, 잡념을 없애준다"), 롱펠로, 휘트먼, 해리엇 비처 스토. 그는 "성실하고 많은 피땀을 흘린다"라는 이유로 공쿠르를 인정했다. 반 고흐는 글을 매우 잘 썼다. 그의 글은 진지하고 관찰력이 예리하고 다채롭고 생생하다. 루이 14세를 가리켜 "그 감리교도 같은 솔로몬"이라고 한 것처럼 재치 있는 멸시의 글도 쓸 줄 알았다. 탄광에 내려가는 장면을 졸라처럼 명료하게 묘사하는 능력도 있었다. 한 예로 그는 누에넨 지역 농부들의 옷차림을 이렇게 묘사한다.

이들은 본능적으로 내가 본 가장 아름다운 푸른색의 옷을 입는다. 자신들이 손수 짠 거친 리넨으로 지은 그들의 옷은 검은색 날실과 푸른색 씨실이 줄무늬를 이룬다. 풍상에 색이 바래고 약간 변색되었을 때

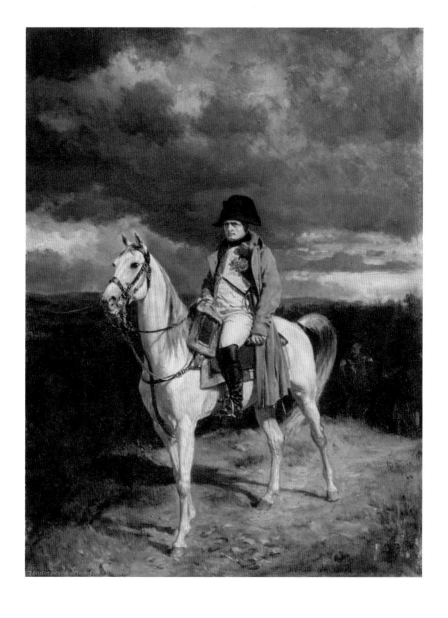

메소니에, 〈1814년의 나폴레옹〉

의 차분하고 미묘한 색조는 살색을 돋보이게 한다. 한마디로 은은한 주황색 성분을 띤 모든 색과 잘 반응하는 푸른색이다.

농부들이 입는 리넨이 그렇게 세심하고 동정 어린 눈으로 묘사된 경우는 드물다고 해도 무방할 것이다.

반 고흐가 생전에 쓴 편지들을 읽는다고 그의 사후에 일어난 일들에 대해 우리가 알고 있던 것을 지울 수는 없다. 사후에 전개되는 뜻밖의 현상들이 빚어내는 소리는 종종 견딜 수 없이 시끄럽다. 미술 전공자가 아닌 이상 오늘날 조르주 제냉(1841-1935)과 에르네스트 쿠오스트(1844-1931)라는 프랑스 화가를 들어본 사람이 누가 있을까? 반 고흐는 여러 번 이런 비교를 한다. "제냉에게는 작약, 쿠오스트에게는 접시꽃이 있지만 내게는 어떤 면에서는 해바라기가 있지." 어떤 면이라니! 그해 그는 그런 자기 연민을 어느 정도 벗어내고 맑은 정신으로 무언가 깨달은 듯이 자신의 인생을 이렇게 요약했다. "나는 화가로서 앞으로 중요한 것은 절대로 아무것도 나타낼 수 없을 것이다. 난 그걸 절대적인 느낌으로 안다." 그의 청년 시절 칼뱅주의는 졸라의 사회 결정론으로 채색되었을지 모른다. 어쨌든 어느 한쪽의 신조에 깊이 함몰되는 그를 상상하기란 어렵지 않다. 그는 편지에서 자살을 간헐적으로 언급하지만 자살 행위 자체를 절대로 좋게 보지는 않았다. 자살 충동을 몰아내는 수단으로 "비길 데 없는 디킨스"식 해법이 있음을 언급한다. "와인 한 잔, 빵 한 조각과 치즈, 살담배"가 그것이다(빵과 치즈는 반 고흐가 보탠 것이다). "자살은 부정직한 사람의 행위"라는 취지의 밀레의 말

을 언급하기도 한다. 자살은 "사실 친구들을 살인자로 만드는" 행위라고 주장한다. "실패한 자살은 미래의 자살에 대한 최상의 치료"라고도 한다. 그는 가슴에 총구를 갖다 댔을 때 총알이 심장을 비켜 가기 바라며 방아쇠를 당기지는 않았을까?

그는 죽기 전 몇 주 동안 자신의 그림에서 한 가지 색을 거듭 언급했다. 분홍색. "분홍빛 하늘 바탕에 올리브 나무", "황록색 땅 바탕에 분홍색 장미", "분홍색 밤나무 습작", "분홍색 옷을 입은 아를 주민들", "양지의 분홍색 모래". 이것은 우연일까? 우연의 일치일까? 아니면 죽음을 앞둔 코로가 꿈꾸던 혁명적인 분홍색이 다시 나타나 반 고흐에게 송별회를 베풀어준 것일까?

"일반 대중이 좋아하는 것은 반드시 진부하기 마련이다." 반 고흐가 1883년 테오에게 보낸 편지에 쓴 말이다. 그런데 오늘날 일반 대중은 그의 그림을 대단히 좋아한다. 그렇다면 그의 그림이 진부해진 것일까? 우리가 반 고흐의 그림을 제대로 보는 데 어려움이 있다면 그것은 볼 것이 사실은 그만큼밖에 없다는 표시일까? 그리고, 혹은 또는, 우리는 나이가 들면 반 고흐를 졸업하는 것일까? 묘하게도 그렇지 않다. 반 고흐는 세월의 흐름에 따라 우리의 눈을 정제하고 심화시켜 주는 화가—가령 드가나 모네 같은 화가—가 아니다. 반 고흐의 그림이 세월의 흐름에 따른 우리 자신의 변화와 함께 변하는지, 그래서 그의 그림이 다르게 보이는지, 우리가 60세나 70세가 되어 그의 그림을 다시 보았을 때 20세 때보다 더 많은 것을 발견할 수 있는지 잘 모르겠다. 그보다는 필사적인 진정성, 대담하고 눈부신 색채, "고뇌하는 영혼들에게 위안을 주고자 하는" 그

의 강렬한 열망이 우리를 다시 20대로 돌려보낸다. 그리고 그곳은 결코 되돌아가기 나쁜 곳이 아니다. 이제 나도 이상적인 해바라기를 배경으로 이상적인 셀카를 찍을 때가 된 것 같다.

# 화가와 문인 2

PAINTER &

WRITER

*PAINTER & WRITER*

19세기 프랑스 미술과 화가들은 운 좋게도 당대 최고 문인들의 지지를 받았다. 스탕달과 보들레르, 고티에, 공쿠르, 졸라, 모파상, 위스망스, 말라르메는 모두 미술 평론도 했다(완고한 쿠르베는 그림도 그리고 홍보도 직접 했다). 그들이 지지해 줄 비범한 신인 화가들이 배출된 점도 그들의 평론 활동에 일조했다. 무엇보다 그들의 움직이지 않는 거대한 공격 목표물인 연례 살롱전을 빼놓을 수 없다. 살롱을 조직하는 미술 아카데미는 작가와 작품 선정을 통제하고 상을 수여하고 공공 미술품 제작을 주문했다. 그곳에선 수천 점의 전시 미술품들이 거래되었다. 위스망스는 살롱을 가리켜 "공인 미술 시장", "샹젤리제의 원유 증권 거래소", "아카데미 국영 농장"에서 나온 "자투리의 전당"이라고 표현했다. 살롱은 암묵적으로 또는 노골적으로 어떤 그림을 어떻게 그려야 할지도 통제했다. 그들은 화재畵材의 위계도 세웠다. 고고한 엄숙미와 감상感想의 절제에 박수를 보냈다. 상상력의 발현에는 질서가 있어야 했고, 그림의 활기보다는 훌륭한 마감 칠이 더 바람직했다. 당시 살롱에 전시된 그림들은 전부 정물화였다고 해도 별로 틀린 말이 아닐 것이다. 화재畵材가 영웅적인 전쟁이나 빅토르 위고의 초상이라도 마찬가지였다. 아마 그것이 빅토르 위고의 초상일 경우에는 특히 그랬을 것이다. 대리석 같은 명성은 그를 정물화로 만들어버렸다.

물론 살롱이 내부의 전문 집단 대 배제된 반항아 집단처럼 그렇게 단순하고 획일적이지는 않았다. 아무리 규칙을 파괴하는 예술가라도 근면한 글쟁이와 다름없이 자신을 향한 갈채를 즐긴다. 그들은 남의 비위를 거스르면서도 인정받기를 바란다. 가령 들라크루아는 (보들레르가 보기에 당황스럽게도) 학술원 회원으로 뽑히려고 여러 번 애를 쓰다가 일곱 번째 시도에 성공했다. 한편 다수의 인상파 화가들이 살롱에 전시했거나 전시하려고 애를 썼다. 한편 19세기 후반에는 살롱에서 이탈한 조직들이 생겨나 활발히 활동하며 널리 알려졌다. 1863년에는 유명한 '낙선전'이 신설되었고 1874년부터는 생기기 시작한 독립 전시회는 모두 8개에 이르렀다. 그런데도 화가들의 전시가 여러 곳에 중복되는 일들이 생겼다. 르누아르와 모네의 그림이 살롱에 걸렸다. 마네는 1863년 낙선전 화가 중 한 명이었는데도 신인 화가들에게 전시 기회가 주어진 지 한참 지나고 자신의 그림을 다시 제출해서 전시하는 표리부동한 행동을 했다. 마네의 〈폴리 베르제르의 술집〉이―오늘날에는 이 그림이 전형적인 인상주의 작품으로 분류되는 것 같은데도―1882년이 되어서야 비로소 살롱에 (마네 초상화와 나란히) 처음 전시되었다는 사실은 정말 충격적이다. 하지만 1865년 살롱 관람객들은 〈올랭피아〉에 격분하지 않았던가.

　모더니스트 화가들에 대한 모더니스트 문인들의 지지나 안목 또한 신뢰할 만한 것이 아니었다. 보들레르는 현대 생활을 그린 대표적 화가로 콩스탕탱 기를 꼽았다. 졸라는 화가들을 사실주의 문학의 잠정적 날개로 본 듯하다. 그래서 화재畵材가 하찮거나 문학

에 도움이 되지 않는 쪽으로 탈선하면 그것을 못마땅하게 생각한 듯하다. 드가에 대해서는 "예쁘게 그리는 재능을 가진 변비 걸린 화가에 지나지 않는다"고 묵살했다. 문인이자 미술 평론을 하던 이들 중 조리 카를 위스망스는 누구보다 엉뚱하고 웃기고 난폭했다. 그는 타락한 사탄 숭배자에서 독실한 가톨릭 신자로 나아가는 도덕 코스를 밟았다. 그런가 하면 30년 동안 낮에는 파리 경찰청에서 근무하고 밤에는 졸라의 자연주의파를 따르는 소설가로, 또 미술 평론가로도 활동했다. 당시 프랑스 언론은 대체로 정부의 감시를 받지 않는 영역이었고 명예훼손법이란 것이 미약했다. 그 덕분에 위스망스는 분노와 경멸을 아낌없이 내뿜을 수 있었다. 아니타 브루크너의 말마따나 "동시대인들에 대한 그의 평가는 병자가 신경질을 부리는 것과 다르지 않았다. 그의 세계관은 병상에 얽매인 환자처럼 주관적이었다." 그와 같은 기질에서는 흔히 나타내는 일이지만, 그의 인간 혐오는 오늘날 우리보다 그 자신에게 훨씬 더 불쾌하게 느껴졌다.

위스망스는 1879-1882년 살롱전과 1880-1882년 독립전에 대해 많은 평론을 썼다. 모네는 그를 최고의 평론가로 생각했다. 『현대 미술』(1883)이라는 한 권의 책으로 묶인 그의 평론들은 2019년 전에는 영어로 번역된 적이 없었다. 미술 평론을 하는 문인치고 잘 알려지지 않아서 그랬을 것 같다. 게다가 그가 쓴 대부분의 문장이 쉽지 않아서인지도 모른다. 그의 전기(1955)를 쓰고 데카당 소설의 바이블인 대표작 『거꾸로』를 번역한 로버트 발딕은 그의 문체를 "세상에서 가장 이상한 문어체"라고 평했다. 그처럼 소설가이며

가톨릭 신자인 레옹 블루아는 그것을 "전형적인 성모상의 머리채 또는 발을 잡아 끌고 겁에 질린 구문構文의 낡은 계단을 한없이 내려가는 느낌"으로 비유했다. 위스망스의 소설 대부분을 번역한 브렌든 킹은 "비굴하고 신경질적이면서 재치 있는" 작가라는 멋진 소견을 내놓았다. 세상에 잊혀진 수많은 그림들에 대한 비난을 번역한 것인데도 그의 글처럼 그렇게 재미있는 경우는 흔치 않을 것이다. 내가 읽은 영어 번역본에는 우리의 이해를 돕는 작은 흑백 삽화들이 포함되어 있었다. 구글 검색을 해보면 더 큰 컬러판을 쉽게 찾아볼 수 있다. 가령 페더 크로이어의 〈정어리를 다듬는 콩카르노의 여자들〉을 찾아보자. 1880년 살롱 출품작인 이 그림을 보면 한 젊은 여자가 옆으로 돌아 앉아 있다. 바닥을 나무로 댄 신을 신고, 머리에는 모슬린 두건, 어깨에는 빨간 스카프를 둘렀다. 앞치마는 누렇게 얼룩졌다. 커다란 헛간 안에는 다른 여자들도 있다. 그녀는 무수히 쌓인 정어리를 다듬고 있다. 체념한 얼굴은 내장을 빼낸 정어리 더미 속에서 자신의 앞날을 보고 있는 듯하다. 사실적이고 애틋한 묘사다. 드물게 산업 현장의 여성 인력을 묘사한 그림으로 틀림없이 졸라의 승인을 얻었을 것이다. 위스망스는 반 줄 정도의 평을 쓰면서 "만족스러운"이라는 형용사를 갖다 붙였다. 이 책은 그렇게 예기치 않은 방향으로 독자의 시선을 돌린다.

노년의 위스망스는 스스로 "그 모든 문학적 협잡"이라고 부르는 것에 대체로 등을 돌렸다. 그는 1900년에 창설된 공쿠르 아카데미의 초대 회장을 맡았다. 하지만 이보다 더 중요한 것은 리귀제 근교의 베네딕트회 수도원에서 평신도 수도자로서의 생활을 겸했다

페더 크로이어, 〈정어리를 다듬는 콩카르노의 여자들〉의 부분 장면

는 사실이다. 1884년『거꾸로』가 출간되었을 때 가톨릭 신자인 소설가 바르비 도르빌리가 유명한 예언을 했는데, 이 예언의 절반은 위스망스의 영적인 은둔 생활로 현실이 되었다. 위스망스의 앞날에 놓인 선택은 권총의 총구 아니면 십자가 아래라는 예언이었다. 수도자 위스망스는 문학과 관련된 일로 파리에 가려면 수도원장의 허락을 받아야 했다. 같은 아카데미 회원인 소설가 조제프 로니는 위스망스에 대해 이렇게 회상했다. "위스망스는 아카데미 회원들을 배려하고 존중하는 마음이 넘쳐나는 노신사처럼 행동했다. 그는 예전보다 온정적인 사람이 된 듯했고 우리의 작품에 형제 같은 관심을 기울였다."

그런 원만함과 자비로움은─아마도 종교에 몸담고 있기 때문이었을 텐데─과거에 그를 알던 사람들에게는 상당히 놀라운 모습이었을 것이다. 열 명의 초대 회원 중 한 명이었던 레옹 도데는 자신의 회고록『유령과 산 사람』에서 위스망스에 대해 다르게 썼다.

그는 밤의 새처럼 조용하고 근엄했다. 홀쭉하고 약간 구부정한 몸에 코는 부리 같고 눈은 움푹했다. 머리숱이 적었고 비뚤어진 긴 입술은 축 처진 콧수염에 덮여 있었다. 피부는 회색빛이 돌았고 섬세한 손가락은 보석 세공사 같았다. 황혼이 드리운 듯한 그의 대화는 입만 열면 혐오의 분출로 이어졌다. 자신이 살아온 시대의 문물과 사람들에게 넌더리가 난 것이다. 그는 요리 문화의 쇠퇴와 즉석 소스의 증가에서 모자 모양에 이르기까지 모든 것을 저주하고 통렬히 비난했다. 그는 적절한 기회만 있으면 자신이 속해 있는 시대를 토사물처럼 쏟아내

며 몸서리쳤다. 자신이 마주친 모든 사람과 장소, 자신을 둘러싼 세상의 어리석음, 진부함과 가장된 독창성, 교권 반대주의와 편견, 토목 기술자들이 세운 건축물과 '독선적인' 조형물, 에펠탑과 생쉴피스 구역의 종교적 형상들에 민감하게 반응하고 불편해했다. 그는 촉각과 청각, 시각, 후각의 지배를 받았다. [스케이트 사고로 몸의 모든 구멍에서 피가 나고 신체 일부분이 부러져 평생 고통을 겪은] 성 리드윈처럼 위스망스는 그 감각 기관들에 순교를 당하며 도망치고 싶다는 생각으로 살았다. 그에 관한 글을 쓴 평론가들은 대부분 그의 혈통이 네덜란드인이라는 각도에서 접근해 그를 훌륭한 북부 군소 화가들의 화풍을 따르는 실내도의 화가처럼 취급했다. 하지만 그에게는 또한 맹렬하게 자만심이 센 파리 시민다운 면이 있어서 다채롭고 성급한 판단을 했고 흥분을 잘하기로는 누구에게도 뒤지지 않았다.

위스망스는 열성적인 사실주의 문인으로 미술 평론을 시작했다. 사실주의의 긍정적인 기능은 인생을 있는 그대로 보여주는 것이지만 그 이전에 세제—구석구석 씻어주는 진한 표백제—로서의 부정적인 기능이 있다. 위스망스는 허위를 증오했다. 의상 제작자의 의상을 입고 현대판 잔다르크처럼 보이는 모델들, 실제 나체와는 전혀 다른 누드화(가령 부그로의 누드화)는 그 증오의 대상이었다. "일종의 허황한 그림 (……) 도기陶器 표면 같지도 않고 (……) 부드러운 문어 살 (……) 흉하게 부푼 풍선 같다. (……)"(위스망스의 생각에 진실된 누드화를 그린 화가는 렘브란트밖에 없었다) 또한 "붓이 가는 대로 그리는" 풍경 화가들과 "전쟁 용사들을 냉동 퀴레처

럼" 보여주는 방대한 군인 그림들을 몹시 싫어했다. 그토록 예민하고 성마른 사람이 살롱 출품작들을 평한다는 것은 세속적 순교와도 같았을 것이다. 1879년 살롱전은 "말도 안 되는 엉터리들의 산더미 같은 모음"이었다. 3040점에 달하는 출품작 중에 "볼 만한 것은 100점도 안 되며 나머지는 거리의 담벼락이나 공중화장실에 붙은 광고 포스터만도 못했다." 그로부터 3년 뒤, 1882년 살롱전에 대한 평은 이렇게 시작한다. "살롱전은 한 번만 보면 된다. 그다음에 열리는 살롱전에서는 더 이상 볼 게 없다." 인상파가 그 인원 구성과 명칭 면에서 독립 화가, 비타협적 화가로도 알려져 있었다면 당시 누구보다 가장 비타협적인 평론가는 위스망스였다. 어중간한 재능과 포부를 가진 청년 또는 중년의 화가가 풍경화든 역사화든 취득욕을 가진 관람객의 눈에 띄기를, 또는 관인 미술을 정하는 결정권을 가진 정부 고관의 환심을 사기를 바라며 자신의 그림이 너무 높이 걸리지 않았으면 하고 노심초사하는 상상을 하면 간혹 약간―아주 약간―안됐다는 생각이 든다.

위스망스는 레옹 보나와 같은 살롱 충성파를 혐오했다("이번엔 회반죽이나 섞는 미련한 저 흙손이 이전보다 더 장황하고 한심한 그림을 그렸다. 그 흙손의 이름은 보나다."). 살롱전 심사위원이자 아카데미의 교수로서 그의 영향력은 몇 세대에 걸쳐 젊은 화가들을 불구로 만들었다. 위스망스가 본 제롬은 그럴듯하고 영향력 있고 "자주 반복되는 헛소리"를 했고, 앙리 제르벡스는 시작은 전도유망했으나 관습적인 형태로 퇴행한 사람이었다. 도데가 지적했듯이 위스망스는 "가장된 독창성"에 분노하는 사람이었다. 예를 들어 "모더니즘의

교활한 동료 여행자"에 지나지 않는 "신중한 반항아"인 전원생활
주의자 쥘 바스티앙르파주의 "가짜 현대성"이 그런 것이었다. 졸라
도 동의했다. 바스티앙르파주의 작품은 "인상주의를 수정하고 달
콤하게 만들어 대중의 취향에 맞춘 것"이다.

　위스망스는 영웅적인 군인 그림에 경의를 표했다. 가령 "죽어
가는 소총수에게 하늘을 가리켜 보이는 공병을 묘사한 그림은 언
짢은 기분을 푸는 데 강력한 효능이 있으므로 웃음을 잃은 모든 사
람에게 권한다"라고 했다. 그는 저급한 화가의 범주를 만들어냈다.
인물보다는 옷을 그릴 줄 아는 "의상 디자이너", 재치가 있다고 자
처하는 "유랑극단 배우", 따로 설명이 필요 없이 "눈물을 짜내는 그
림"을 그리는 화가들이 그 범주에 있다. 살롱 화가들의 근본적인
실패는 자신들의 눈앞에 있는 것을 그리지 않았다는 데 있었다. 파
리의 나무는 시골의 나무와 다르다는 점을 완전히 간과한 것이다.
1879년 바스티앙르파주는 〈10월: 감자 수확하기〉를 전시했다. 그
림 앞쪽에 한 여자가 감자를 수확하고 있다. 여자는 화실 모델을 그
대로 옮겨다 놓은 듯이 예쁘고 고상하고 "나른"해 보이고 얼굴엔
블러셔를 바른 것 같은 의심마저 든다. 위스망스는 현학적으로 투
덜대듯 "그녀의 손은 흙을 파며 살아가는 농부의 손이 아니라 먼지
터는 일도 게을리하고 설거지는 거의 하지도 않는 우리 집 하녀의
손 같다"라고 지적한다. 드가가 발레 댄서들을 묘사한 것과 대조적
이다.

　여기에 크림처럼 부드러운 살, 비단처럼 섬세한 피부는 없다. 분칠한

살, 극장 무대 분장 또는 침실 화장을 한 듯한 살은 자세히 들여다보면 플란넬 면처럼 주름이 많고 그 결은 과립 같고 멀리서 보면 건강하지 못한 광채가 난다.

근본적으로 회화에서 삶에 대한 박진성은 빛에 대한 박진성이다. 위스망스는 그 빛의 묘사에, 다시 말해서 빛의 그릇된 묘사에 매우 예민했다. 그의 생각에 프랑스 화가들은 오래전 언젠가부터 빛을 있는 그대로 보지 못하게 되었다. 과거의 대가들이 보여주는 빛을 기계적으로 받아들였기 때문이다. 네덜란드와 이탈리아, 스페인의 빛은 그렇게 아무 생각 없이 받아들여져 파리의 풍경화에 접목되었다. 하지만 바다와 수로가 가깝고 안개가 무성한 네덜란드에서는 빛이 창틀에 작게 나뉘고 좁다란 내리닫이창을 통해 여과되어 들어온다. 그런데 수로라곤 기껏 길가의 도랑뿐이고 거실에는 "흠도 기포도 없이 깨끗한 대형 여닫이창"이 달린 "서기 1880년 파리의 실내에 그런 네덜란드의 빛을 그대로 쓰는 것은 터무니없다". 화가들은 다른 정직하지 못한 수단을 강구했다. 아카데미에서 배운 "표준" 일광을 이용한 것이다. 그들은 창문 커튼을 치는 정도를 조정해서 자신들이 모방하는 그림과 같은 단조로운 효과를 얻었다. "그곳이 1층이든, 안뜰이든, 대로에 면한 건물의 5층이든, 가구가 없는 방이든 천으로 꾸며진 방이든, 촛불을 밝힌 방이든 스테인드글라스로 빛이 들어오는 방이든" 마찬가지였다. 풍경 화가들은 시골로 나가서 정밀하게 스케치를 하고 화실로 돌아와서는 그것을 바탕으로 "계절이나 시간이나 기상 상태에 관계없이" 동일

한 빛의 그림을 그린다. 장 베로는 둥근 가스등을 밝힌 밤의 야외 무도회를 그렸다. 문제는 "베로는 한 번도 아래쪽에서 빛을 받는 연두색이나 맹렬히 빛나는 가스등 불빛 위에 펼쳐진 하늘의 현란한 광휘에 주목해 본 적이 없었다"는 사실이다. 위스망스가 보기에 보나의 빅토르 위고 초상화는 "전과 다름없이 조명이 미친 듯하다."

그런 이야기들이 매우 재미있긴 하지만 우리가 위스망스의 『현대 미술』을 읽는 목적은 그 안에 담긴 신랄한—특히 그에게 조롱을 받은 화가들이 그 후 재기한 경우가 별로 없으므로—비난에 있지 않다. 우리는 그가 얼마나 빨리, 또 얼마나 정확히 그런 화가들을 대신할 신인들을 알아보고 그들을 옹호했는지 보려고 그의 『현대 미술』을 읽는다. 빛에 가장 큰 관심을 기울인 위스망스는 인상파 화가들을 맞이하는 평론가로 분명히 이상적이었다. "이 새로운 화파는 과학적인 사실을 천명했다. 즉 대낮에는 색깔이 흐릿해진다는 사실, 그늘과 색깔—가령 집이나 나무의 그늘과 색깔—은 실내에서 그릴 때와 똑같은 하늘 아래라도 바깥에서는 완전히 다르다는 사실. 그는 카유보트의 〈실내, 창가의 여자〉에 대해서는 이렇게 썼다. "화폭에서 정말 믿기지 않을 정도로 강렬하게 우러나오는 예술과 인생은 최고의 경지에 이르렀다. 이에 더하여 (……) 우리는 이 그림에서 파리의 어떤 아파트 실내, 두꺼운 휘장과 얇은 모슬린 커튼에 여과되어 약해진 빛, 파리의 빛을 보게 될 것이다." 그는 정물화와 관련해서는 이런 의문을 던진다. "어둠침침한 배경 속에서 밝게 두드러진 꽃이나 사물을 그리는 대신 대낮에 야외에 나가 꽃

과 사물을 그리는 화가들은 어디에 있는가? (……) 지금까지 그런 그림을 시도한 화가는 마네 씨뿐이다. 그는 실제 일광 속의 꽃을 잘 그려냈다."

프랑스 본연의 빛을 되찾은 새로운 무리의 화가들은 화재畫材도 되찾았다. 오랜 세월 아카데미가 규정해 온 위계는 이제 완전히 파기되었다. 고대의 신과 요정, 고대 신화와 기독교 신화, '고고한' 역사화 같은 소재는 이제 배제된 것이다. 플로베르는 이렇게 썼다. "예술의 모든 것은 기술에 달려 있다. 기생충에 관한 이야기도 알렉산더 대왕의 역사처럼 훌륭해질 수 있다." 플로베르가 사망한 1880년, 위스망스는 그에게 경의를 표하듯이 이렇게 썼다. "'숭고'라는 주제를 선택해 봐야 아무 소용이 없다. 주제 그 자체는 무의미하다. 모든 것은 그 주제가 어떤 식으로 표현되느냐에 달려 있다." 그렇더라도 이론과 실재가 항상 일치하는 건 아니다. 누구나 제 나름의 장애를 안고 있기 때문이다. 그런 다음 그는 조금 뒤로 가면한 정치인의 책상을 그린 '민주적이고 진보적인 정물화'에 대해 인정할 수 없는 화재畫材라고, '흉물'이라고 매도한다. "로베스피에르의 요강이나 마라의 비데는 언제 살롱전에 등장할까? 정부가 바뀐다는 가정 하에 루이 필리프의 우산이나 나폴레옹의 통뇨기通尿器, 샹보르의 탈장 방지 패드는 언제쯤 등장할까?" 플로베르 얘기로 돌아가자면, 1877년에 투르게네프에게 쓴 편지에서 그는 인상파 화가들을 "광대들 무리"라고 묵살해 버렸다. "그들은 자기들이 지중해를 발견했다고 자신들은 물론 우리까지 속여 믿게 만들려든다."

그런데 다행히 사정은 우리의 예상보다 더 복잡하다. 위스망스와 전위예술 기록자들의 경우 모네가 〈인상, 일출〉을 그리자마자 모든 것이 바뀐 건 아니다. 위스망스는 처음 네 번의 독립화가전에 대해서는 평론하지 않았다. 처음부터 인상파 화가들을 중요하게 여기지 않았음이 분명하다. 그는 1874년 나다르의 사진 스튜디오에서 열린 그들의 단체전을 개막일에 보고 1875년 뒤랑 뤼엘 갤러리에서 열린 두 번째 단체전을 봤다. 그는 미학적 감상이 아닌 "생리학적, 의학적" 고찰의 대상이어야 할 "어리석은 행동과 맞닿는 것"이라고 전시를 평했다. 그 화가들은 "편집광" 증세를 보였다. 모든 그림에 강한 파란색이 보이는가 하면 모든 것을 연보라색과 가지색으로 물들이는 보라색이 보였다. 눈에 신경섬유수축증이 생긴 환자처럼 그들의 팔레트에서 초록색은 사라졌다. "그들 대부분은 결국 신경병리학자 샤르코 박사가 살페트리에르 병원의 히스테리 환자들에게서 관찰한 색지각 저하에 관한 그의 실험이 맞았다고 그에게 확인시켜 줄 수 있었을 것이다." 색채론(또는 적어도 색채에 대한 견해)은 망막 질환으로 환원된다. 몇십 년 동안 인상파 화가들을 공격한 사람들의 입장도 그럴 것이다. 《르 피가로》는 편집증 진단에 공감하고 1874년 전시회에 대해 "빌에브라르 정신병원 환자들이 길에서 주운 돌을 다이아몬드라고 상상하듯이" 신진 화가들이 몇몇 색을 화폭에 던져 넣고 그것을 걸작이라고 상상한다면서 그것은 "치매의 길에 잘못 들어선 인간의 허영을 보이는 참혹한 광경"이라고 썼다.

위스망스의 분석에 따르면 몇 년에 걸쳐 모네와 피사로 같은 화

가들 그림이 갈수록 더 좋아졌다. 피사로는 애매하고 잡다한 색이 뒤섞인 그림을 그리기 시작해서 나중에는 "이따금 솜씨 좋은 풍경화를 그리는 화가로 발전"했다. "하지만 곧잘 불안정했던 그는 완전히 방향을 잘못 잡곤 했는데 그러지 않을 때는 차분히 매우 아름다운 그림을 그렸다". 모네는 처음엔 "말을 더듬고", "무질서하고", "서둘러 그리는" 화가인 듯했다. 그의 인상주의는 "엉성하게 부화한 사실주의의 알" 같았고 "그의 그림은 미숙하고 혼돈된 상태로 내버려 둔 것" 같았다. 위스망스는 모네에 대한 흥미를 잃었다. 하긴 모네는 눈이 "치료"되어 "빛의 모든 조화를 파악"했으며 위스망스의 마지막 평가에 따르면 "바다 경치를 그리는 탁월한 화가"로 부상했다. 카유보트조차 위스망스에게 "감청색 장애"를 앓으면서 시작한 "위대한 화가"라는 단도직입적인 평가를 받았다. 하지만 그 병을 "무자비하게 앓던 카유보트는 자가 치료를 했으며, 한두 번 병의 재발을 겪은 뒤엔 마침내 눈이 깨끗이 정화된 듯하다". 그런 "정화"의 과정에 대해서는 분명하게 알려진 것이 없다. 그저 열심히 노력했던 걸까? 아니면 머리에 어떤 갑작스러운 충격을 받았던 걸까? 다른 설명도 해볼 수 있을 것이다. 다년간 인상주의 그림을 보다 보니 위스망스 자신의 눈이 정화되었고, 그래서 그간 진행되어 온 혁명을 이해하게 된 건 아닐까 하는 것이다. 여기에 개인적인 취향의 문제가 겹친다. 위스망스는 같은 인상주의라 해도 더 많은 흰색을 쓰고 덜 명확한 인상주의에는 끝까지 동조하지 않았다.

인상주의 운동의 두 여성 화가 베르트 모리조와 메리 커샛에 대한 그의 태도를 보면 그 사실을 분명히 알 수 있다. 그는 모르조를

마네의 제자로, 커샛을 드가의 제자로 언급하며 남자 티를 낸다. 하지만 사실은 둘 다 그렇지 않았다. 모리조는 1874년 인상파 창시자 중 한 사람인데도 위스망스는 그녀에 대해서는 거의 언제나 거만하게 말한다. 그는 1880년 독립전에 전시된 그녀의 "미완성" 스케치들은 "흰색과 분홍색을 세련되게 쓸어 모은 것"이라고 평했다. 그는 그 이듬해엔 모리조에 대해 "변화 없이 너무 계속 반복되고 너무 간결한 즉흥적인 작품만 그린다"라면서 "유행하는 여성복의 근사한 즐거움을 이해하는 몇 안 되는 화가 중 하나"라고도 평했다. 1882년에는 "그녀의 그림은 저녁 식사 장면에 언제나 똑같이 대단찮은 바닐라 머랭 디저트가 등장한다!"라고 했다. 한편 위스망스는 이상하게도 커샛을 "영국 화가들의 제자"로 봤으면서도 "누구의 덕도 입지 않고 자연발생적으로 나타난 독창적인 화가"라고도 평했다. 커샛은 "감칠맛 나는 애정"을 담은―평소 위스망스를 오싹하게 하는―아기 그림들을 그린다. 그리고 "프랑스 화가들이 아무도 표현할 줄 몰랐던 파리의 모습―실내의 즐거운 평온함과 평온한 부드러움―을 뽑아낸다".

　요컨대 커샛에 대한 위스망스의 평가는 "모리조에 대한 것보다 더 균형 잡히고 차분하고 지적"이다. 이것으로 미루어 위스망스의 취향이 무엇에 기초하는지 일정 부분 짐작할 수 있다. 위스망스의 관심을 끄는 것은 빛과 화재畵材의 평등과 진실한 눈이다. 색채를 "불합리"하게 조각내는 그림이나 무상한 인상 따위에는 별로 관심이 없다. 인상파가 아닌 많은 화가에 대해서도 똑같이 큰 소리로 성원한 것도 사실이었다. 위스망스는 모로와 르동을 침이 마르게―

평론 기사뿐 아니라 『거꾸로』에서 두 화가에게 한 꼭지 전체를 할 애해서—칭찬했다. 판탱라투르와 라파엘리의 경우에도 마찬가지였다. 네덜란드인 크리스토펠 비숍의 1880년 살롱 출품작인 〈주신 자도 하나님이요 취하신 자도 하나님이니〉(슬퍼하는 엄마와 빈 요람, 함께 슬퍼하는 사람을 묘사한 그림)를 본 위스망스는 프랑스적이지 않은 면, 즉 절제와 감정 표출의 거부를 칭찬했다. "정직의 힘에 의 지하는 비숍 씨는 단 한 순간도 어리석지 않다." 내가 보기에 그의 그림은 위선적이고 중세를 흉내 내며 놀리고 노골적으로 감정을 지배하는 것으로 보인다. 하지만 위스망스는 그것을 페르메이르의 그림에 견준다. "이 그림은 빛이 난다. (……) 고도의 광택이 나고 웅대하다." 핵심은 "고도의 광택이 나고"라는 말이다. 물론 살롱전 출품작들은 평균적으로 고도의 광택이 나지만 고도로 그릇되게 광 택이 나기도 했다.

재사才士요, 무정부주의자인 미술 평론가 펠릭스 페네옹은 위 스망스를 "인상주의의 창안자"라고 했다. 창안자라기보다는 "지지 자"라는 편이 더 좋을 것이다(평론가들에게 너무 많은 권력을 실어주 면 안 된다). 하지만 그의 불후의 명성은 당대 최고의 화가는 드가라 는 완전하고 단호한 선언에 있다. "끝까지 가장 대담하고, 가장 독 창적인 화가"였다는 것이다. 위스망스가 드가를 우연히 발견한 것 은 1876년, 드가가 두 점의 발레 댄서 그림을 전시했을 때였다.

소년처럼 기뻤던 그때의 경험은 그 후 드가의 전시회를 볼 때마다 증

가했다. 현시대의 삶을 그리는 화가가 탄생했다. 다른 누구로부터 이어받지 않고, 다른 누구와도 닮지 않은 그는 미술에 완전히 새로운 향기와 완전히 새로운 화법을 불러왔다. 세탁실의 세탁부, 리허설하는 댄서, 카페의 가수, 극장 풍경, 경주마, 초상화, 미국인 목화 상인, 침실의 자잘한 물건들, 극장의 특등석 등 이 모든 다양한 소재를 취급했는데도 그는 댄서들만 그리는 화가라는 평판이 난 것이다!

"이 얼마나 진실한 그림인가! 참으로 생생하다!" 위스망스는 탄성을 질렀다. 수준 높은 전문가의 반응이 아니라—또는 그럴 뿐만 아니라—위대한 것을 마주한 소년 같은 경외였다. "새로운 색채 표현을 만들어내는" 능력이 정말이지 대단하다. (……) 어쩌면 이렇게 완전히 모든 명암 화법과 과거의 사기적 색조를 버렸는가." 위스망스는 드가의 에드몽 뒤랑티 초상화에 대해선 이렇게 말한다. "가까이서 보면 서로 충돌하는 색들이 그물눈 모양으로 날카롭게 교차하며 음영을 형성하며 겹치는 것처럼 보인다. 그러나 조금 떨어져서 보면 그 모든 것이 조화를 이루며 녹아들어 실제로 숨 쉬는 듯한, 살아 있는 듯한, 정확한 살색을 이룬다. 지금까지 프랑스에서는 아무도 그 방법을 아는 사람이 없었다." 또 이렇게도 평한다. "들라크루아 이후—드가는 자신의 진정한 스승인 그를 오랫동안 연구했다—누구도 색채의 결합과 이반을 드가 씨처럼 이해한 화가는 없었다. 오늘날 드가처럼 그렇게 정확하고 폭넓은 화풍으로 그렇게 섬세한 색채를 구사하는 화가는 없다. (……) 오늘날 프랑스에서 가장 위대한 화가는 드가란 것을 사람들은 언제나 이해

할까?" "색채의 결합과 이반" — 이 멋진 표현은 막심 뒤 캉의 회고록을 떠올리게 한다. 이 회고록에는 바구니에 가득 든 실타래를 분류해 마주 놓기도 하고 색조별로 구분하면서 "놀라운 색채 효과"를 만들어내는 들라크루아가 묘사되어 있다.

위스망스가 그렇게 평하고 불과 1년 뒤 드가는 다시 감동을 준다. 위스망스는 오랫동안 프랑스의 조각은 구시대의 형식과 기예와 재료에서 벗어나지 못하고 회화보다 더 침체해 있다고 생각해왔다. 1881년 독립전에서 드가는 〈열네 살의 어린 무용수〉라는 단 한 점의 조각으로 전통을 허물어버렸다. 이 작품을 마주한 "일반인들은 혼란스러워하며 창피라도 당한 양 자리를 피했다". 위스망스는 드가가 "조각을 단번에 완전히 개인적이고 현대적인 것으로 만들어버렸다"고 선언했다. 색칠한 머리, 밀랍을 반죽해 붙인 조끼, 모슬린 스커트, 목덜미 부근의 푸르무레한 리본, 진짜 사람의 머리카락. "기계로 제작된 의상을 입은 소녀의 색칠한 살은 근육이 움직여 주름지고 고동치는 듯하다. 세련된 동시에 미개한 이 조각은 내가 알고 있던 조각에 대한 유일하고 진정한 도전이다." 그 독창성이 얼마나 심오했으면 그는 이런 결론을 내린다. "이 조각이 미미한 성공이라도 거둘 수 있을지 매우 의심스럽다."

위스망스는 새로운 운동에 달라붙어 그것을 자화자찬하는 수단으로 삼아 비굴하게 칭송하는 평론가 부류가 아니었다. 그는 의심을 잘하고 우유부단해서 그만큼 더 흥미롭다. 게다가 학교 선생처럼 행동하는 경향이 있다. 그는 고갱의 작품을 처음 보고는 호평을 했지만 제7회 독립전에서는 그를 꾸짖었다("아아, 발전이 없구나").

드가, 〈열네 살의 어린 무용수〉

모리조에 대해서도 마찬가지였다("항상 똑같다"). 그림을 잘못 이해할 때도 있다. 같은 전시회에서 정중하고 진취적인 매력남 르누아르가 〈부지발에서의 점심식사〉(여전히 아름답고 인기 있는 그림)를 전시했을 때 위스망스는 이렇게 평했다.

> 몇 안 되는 뱃놀이의 남자들은 괜찮아 보인다. 여자들 가운데 몇 사람은 매력적이다. 하지만 이 그림의 냄새는 강하지 않다. 창녀들은 매력적이고 명랑하지만 그들에게 파리의 창녀들이 풍기는 냄새는 없다. 이들은 봄이 되어 런던에서 금방 건너온 창녀들이다.

위스망스는 『현대 미술』 전체에 걸쳐 시종일관 여자는 여자답게 보여야 한다고 주장한다. 즉 납득이 가야 한다는 것이다. 그저 옷만 입혀 놓은 모델이어서는 안 된다는 것, 감자를 수확하는 여자의 그림에 게으른 가정부의 상처 없는 손을 그려 넣지 말라는 것이다. 무엇보다—그는 이 주제에 조금 집착하는 편인데—창녀를 창녀로 보여주라는 것이다. 여기엔 자연주의 문인다운 울림이 있고 장점도 분명히 있다. 〈부지발에서의 점심식사〉를 폄하하는 데는 한 가지 문제가 있다. 그 파티에 참석한 여자들은 현지 창녀들이—영국에서 건너온 창녀들은 더더욱—아니었다. 그들은 남녀 모두 르누아르의 친구들이었다. 그중엔 카유보트와 시인 라포르그도 있었다. 이들은 르누아르의 미래의 아내와 몇몇 유명한 배우들을 대접하고 있었다.

위스망스는 1882년 살롱전과 독립전을 다룰 무렵 폭격 노이로

338

제에 걸렸고 전쟁의 참호 생활에 피폐해 있었다. 제르벡스는 "허브 비누로 씻었는지 몸이 깨끗하고 키가 큰 석탄 장수"를 그린 별로 학습 부진아용 모자나 쓰라는 위스망스의 지적을 받았다. 그뿐 아니라 과거에 칭찬했던 화가들에 대해서도 위스망스는 언짢은 반응을 보였다. 사전트의 "은은하고 몽환적인" 카롤뤼스 뒤랑 초상화를 좋아했으면서도 으스대는 분위기로 대중의 눈을 즐겁게 해주고 "격렬한 스타일들을 혼합한" 〈엘 할레오〉는 몹시 싫어했다(최근에는 보스턴의 이사벨라 스튜어트 가드너 미술관에서 대중의 눈을 즐겁게 해주고 있다). 판탱라투르에 대한 부동의 칭찬도 누그러졌다. 그의 "초상화들은 훌륭하긴 한데 항상 제자리걸음"이라는 것이다. 무엇보다 마네의 걸작 〈폴리 베르제르의 술집〉에 대한 위스망스의 반응은 정말 놀랄 만하다. 그는 마네가 화가로서 "여전히 불완전"하며 어떤 작품들은 "하향길"에 들어섰다는 견해를 이미 피력한 바 있다. 〈폴리 베르제르의 술집〉에 대해서는 주제의 현대성, 바에 있는 여자의 "기발한" 배치, 활기를 띤 군중의 모습은 위스망스도 괜찮다고 생각한다. 그러나 문제는 오래되고 근본적인 빛의 질에 있었다.

그 조명의 의도는 무엇일까? 그건 가스등일까 전등불일까? 허위는 이제 그만! 마치 그게 야외이기라도 한 것처럼, 어슴푸레한 새벽이기라도 한 것처럼! 결과적으로 모든 게 붕괴된다. 저녁 시간의 폴리 베르제르만이 존재하고 또 존재할 수 있다. 아무리 뜻이 있는 듯하고 세련되어도 이 그림은 터무니없다. 마네 씨 같은 수준의 화가가 그런 속임수

에 스스로를 바치고, 막말로 어중이떠중이 화가들처럼 판에 박힌 그림을 그리다니 실로 통탄할 노릇이다.

조용히 은퇴할 때가 된 걸까? 살롱에 맞서 확고한 미의식으로 그리도 유쾌한 분노를 터뜨리던 위스망스였는데. 이제 그도 혁신적 미술의 신축성과 느슨함, 형식의 진화에 맞춰 그 미의식을 재정비할 필요가 있다는 것을 인정할 때가 온 것이다(그렇기에 위스망스는 여자 바텐더 뒤의 거울이 빚어내는, 있을 수 없는 그 모든 현상을 그린 마네의 비사실주의에 맞서지 않았다). 미술은 계속 전진한다. 빛의 묘사도 계속 전진한다. "마감 칠"도 계속 전진한다. 하지만 여기서 얄궂은 사실은 그로부터 2년도 안 되어 위스망스가 졸라의 사실주의 유파에 저항하는 행위를 책으로 펴냈다는 점이다. "기상천외하고 우울한 판타지"라고 스스로 일컬은 난폭한 걸작 『거꾸로』가 그것이다.

# 15

# 보나르

마르트, 마르트, 마르트, 마르트

*PIERRE*

*BONNARD*

PIERRE
BONNARD

1908년 5월, 앙드레 지드는 파리 드루오가街에서 열린 경매에 참석했다. 그는『일기』에 "보나르 그림이 경매에 나왔다"고 기록했다.

잘 그린 그림은 아니지만 자극적이었다. 벌거벗은 여자가 옷을 입고 있는, 나도 어디선가 본 적이 있는 그림이다. 사람들이 부르는 값이 조금씩, 아주 힘겹게 올라갔다. 450, 455, 460. 그러다가 누군가 느닷없이 "600!" 하고 불렀다. 그 순간 나는 멍한 기분이었다. 그 값을 부른 사람이 다름 아닌 나였기 때문이다. 나는 누군가 더 높은 값을 불러주기를 눈으로 호소하며 주위를 둘러보았다. 그 그림을 갖고 싶지 않았다. 그런데 아무도 그에 맞서는 값을 제시하지 않았다. 얼굴이 붉으락푸르락해지는 것 같았다. 땀이 흐르기 시작했다. "여기 답답해" 하고 나는 르베에게 말했다. 우리는 곧 자리를 떠났다.

지드는 충동의 어리석음, 충동을 일으킨 대상이 그 충동의 크기에 걸맞지 않았다는 점을 강조한다. 경매장 측은 이상한 아량을 발휘하여 낙찰가를 500프랑으로 낮춰서 청구했다―마치 한순간 실성했던 게 확실하다며 그를 동정하기라도 한 듯이. 우리는 이 일화를 다르게 해석해서, 위대한 화가의 작품은 우리가 원하지 않는데도, 또 우리가 머리로 저항해도, 심지어 그 '자극'이 다른 성적 지향

을 겨냥한 것이라도 우리의 영혼을 꿰뚫기 마련이라고 말할 수도 있다. 그렇든 아니든, 그림이 우리로 하여금 경매장에서 손에 쥔 번호표를 들어 흔들게 만드는 건 사실이다.

지드의 일화가 암시하듯 보나르는 혼란을 주는 화가일 수 있다. 불과 10년 사이 중요한 보나르 기획전이 세 번이나 열린 적이 있었다. 나는 그 전시를 세 번 모두 보았는데, 매번 내가 처음 보인 반응은, 소설가가 경매에서 실수로 살 수 있을 만한 그림들은 거의 없고 대부분 명작만을 골라 전시한 것을 보니 정말 유능한 큐레이터인가 보군, 하는 것이었다. 보나르의 유명한 겸양에 자신도 모르게 감화를 받아 관객의 적절한 반응이 억제되는 건 아닌가 싶었다. 즉, 보나르는 대체 얼마나 훌륭한 화가이기에 저렇게 많은 명작을 남기면서 실패작은 거의 없는가 하는 반응 말이다. 그다음은 억제되지 않은 반응인데, 나는 그의 견고한 목적의식과 이동성에 매 순간 놀라지 않을 수 없었다. 갓을 씌운 전등의 불빛이 비치는 앵티미슴[◆]과 미묘하게 거친 나비주의의 화풍에서 벗어나자마자 그는 뚜렷하게, 빗나감 없이, 보나르가 되는 것이었다. 그는 자신이 가장 잘 그리는 것만 그렸다. 다른 화가들의 흔적이 보이는 경우는 드물다. 저 〈크고 노란 나체〉가 잠깐이라도 마티스를 떠올리게 하는가? 처음에는 약간 그럴지도(혹은 뭉크를 떠올리게 할지도) 모르지만 그건 잠시뿐이다.

'보나르 되기'가 되새김질하는 반복을 의미하는 건 아니다. 라킨

◆ 19세기 말과 20세기 초 가정생활을 집중적으로 탐구한 화풍으로, 나비파의 주요 인물인 피에르 보나르와 에두아르 뷔야르가 주로 추구했다. _옮긴이 주

이 지적했듯이, 요즘은 화가의 '발전'이라는 것을 마치 토템 신앙을 숭상하듯 강조한다. 화가의 진정한 발전이란 논의할 수 있는 일련의 화풍이라기보다, 결연한 자세로 새로이 시각적 진리를 다루는 과정, 형태에서 아름다움이 나오는 방식이나 아름다움에서 형태가 발생하는 방식에 불만을 표시하는 과정이다. 보나르는 말년을 르카네에서 지내며 자신을 찾아오는 사람들에게 이런 말을 했다. "늙고 보니 내가 지금 아는 게 젊었을 때보다 많지 않다는 것을 알게 됩니다." 그는 겸손한 것(만)이 아니었다. 그는 현명하기도 했다.

보나르는 은은한 조명과 짙은 색채를 쓰는 앵티미슴에서 탈피해 밝고 강렬한 색조로의 극적인 이동을 거치는데, 처음에는 노란색과 주황색과 초록색에, 이어 분홍색과 자주색 계통에 눈을 뜬다. 이 색의 폭발 또는 해방은 일견 단순히 지형과 관련된 것으로 보일지 모른다. 파리의 아파트에서 살던 사람이 햇빛 눈부신 남부를 발견한 것이라는 논리다. 그런데 그 그림들을 잘 보면 실외뿐만 아니라 실내에서도 해가 빛난다는 걸 알 수 있다. 그림에 나타나는 시간대도 달라진다. 이전에는 실제 시간대는 물론이고 분위기도 한밤중인 그림을 많이 그렸는데 이제 그런 그림은 거의 없다. 모든 그림은―심지어 목욕하는 마르트마저―점심시간 전후 몇 시간 안짝에 그린 것처럼 보인다. 달라진 것은 그게 다가 아니다. 인원도 달라졌다. 거리의 풍경이나 대화하는 장면, 가족 모임과 같은 초기작들에는 보편적인 숫자의 군상이 등장하는 반면, 남부에서 그린 그림에는 확 줄어들어 개 한 마리나 고양이 한두 마리, 화가 자신 또는 어쩌면 방문객이, 그게 아니면 마르트가, 이어 마르트가, 또 마

뷔야르, 〈재세례파: 피에르 보나르〉

르트가, 또다시 마르트가, 등장하고 또 등장한다.

보나르의 화재畵材는 이따금씩 지나치게 유혹적이어서 문제다. 프랑스 가정의 실내, 바깥은 덥고 안은 께느른한 분위기, 음식, 과일, 배가 불룩한 물병, 창문, 창문 너머 내다보이는 풍경, 식탁보 밑의 새빨간 천, 열려 있는 문, 두툼한 라디에이터, 호소하는 듯한 고양이—이러한 소재들이 담긴 그림들은 영국에서 프랑스를 오가는 여행사가 제공하는, 비현실적이리만치 이상적인 최고의 임대 별장 같아 보인다. 보나르는 야외 생활을 그릴 때조차 실내 생활의 화가다. 풍경화는 집이라는 안전한 곳에서 창문 밖을 내다보고 그리거나 높은 발코니에서 그린 것이 많다. 그런 그림을 직접 보면 실내 그림처럼 긴장감과 정적인 분위기가 여전히 유지된다. 어룽거리는 숲은 벽지와도 같다. 그렇더라도 그것은 보나르의 것인 만큼 자연처럼 살아 숨 쉬는 듯한 벽지다. 보나르의 풍경화에 바람은 있을까? 보나르 하늘은, 당장의 기상 상황이나 곧 들이닥칠지 모를 기후의 변화가 극적이기보다는 그 색채가 극적이다. 그리고 보나르 잎은 바람이 별로 불지 않아서 보나르 나무에서 떨어지는 법이 없다. 런던의 어떤 평론가는 짙은 녹음에 화를 내고 보나르가 창문 너머 바라본 뜰을 가리켜 "초목이 지나치게 많다"고 했다. 결국 그는 화가를 원예 애호가의 질의응답 프로그램과 같은 심판대에 세운 셈이다(그 평론가는 아마 세관원이었던 앙리 루소도 심판대에 세우고는 거대한 다육식물을 너무 많이 심었다며 뭐라고 할 것 같다).

하지만 보나르를 신봉하는 사람들도, 가끔은 자기들이 그 모든 것을 너무 즐기는 건 아닌가 하는 생각을 한다. 그러니까 그릇되면

서도 약간 천박한 이유로 즐긴다는 것인데, 이는 런던의 우중충한 하늘과 무관하지 않다. 존 버저는 보나르의 세계를 가리켜 "분위기 있고, 명상이 깃들어 있으며, 특권이 있고, 한적한 느낌이 있는" 세계라고 했다. 이 말에서 나중의 두 표현은 먼저의 두 표현에 도덕적 판단을 가미해서 이야기한 것이다. 보나르는 "감수성이 넘쳐나서 좋아하지 말아야 할 것들을 좋아했다"고 한 피카소의 주장은—어쩌면 사랑하지 말아야 할 것들을 사랑했다고도 할 수 있을 것 같은데—어느 정도 맞는 말인지도 모르겠다. 마르트는 아마 좋아하지 말아야 할 것들에 해당될 것이다. 보나르는 무엇 때문에 이 여자와 집에 틀어박혀 그녀가 들어가는 그림을 385점이나 그렸을까? 집에 대한 어떤 강박관념에 사로잡혔거나, 아내의 요구 때문에 다른 사람은 그리지 못했던 것일까? 런던의 다른 한 평론가는 마르트가 죽은 지 5년이 지났는데도 보나르가 여전히 목욕하는 마르트를 그리고 있었다는 것을 알고 "믿기 힘든" 일이라고 했다. 이봐요, 이제 좀 그만하시죠. 그 여자가 당신의 뮤즈이고, 당신이 집착하는 대상이고, 당신의 주된 소재라는 건 알겠는데, 그렇다고 그녀가 죽었는데도 계속 그러면 어떡합니까? 이제 취미를 좀 바꾸세요. 일단 정원의 초목이나 좀 정리하는 건 어때요?

하지만 마르트는 보나르가 느낀 그 과잉 유혹에 대한 우리의 의심을 풀 열쇠를 쥔 사람이기도 하다. 욕실이든 침실이든, 마르트는 사방에 또 나타나고 나타난다. 옷을 입고 있을 때도 있고 벗고 있을 때도 있다. 고양이 같은 이목구비에 푸딩 그릇 같은 헤어스타일을 한 그녀는 커피를 따르거나, 고양이에게 밥을 주거나, 한가로이

보나르, 〈욕조 안의 나체〉

시간을 보내거나, 께느른하게 끼어든다. 그렇게 그림에 되풀이해 나타나도 초상화라고 하기에는 미흡하다. 적어도 로토나 앵그르의 그림처럼 현명한 군주라든가 가정의 폭군 또는 노련한 창녀의 초상화라는 식으로 우리에게 꼭 집어서 보여주지 않는다. 마르트가 그렇게 많이 노출되었는데도 우리는 그녀가 전통적인 의미에서 '어떤' 사람이었는지 알지 못한다. 그녀를 그림으로 그렇게 많이 보았어도, 티머시 하이먼의 뛰어난 전기 『보나르』가 설명하는 그녀는 완전히 뜻밖이다. 이 책에서 그는 마르트에 대해 다음과 같이 말한다.

> 그녀는 '성마른 꼬마 요정'이었다. 그녀의 말은 '묘하게 거칠면서 자신만만'했고, 옷차림은 별났으며, 굽이 아주 높은 신발을 신고서 밝은색 깃털을 가진 새처럼 깡충깡충 뛰어다녔다.

그림만 봐서는 마르트가 '그런' 사람임을 알 수 없다. 단, 신발에 대한 마르트의 취향만 빼고. 물론 하이먼처럼 외부인으로서 받은 인상을 그렇게 묘사할 수는 있겠지만 보나르가 그린 마르트는 20년, 30년, 40년 동안 그와 매일 살을 비비며 살던 사람이다. 세월이 흐르면서 결혼 생활의 초점은 그 강도를 더해가기도 하지만 직접성은 점점 떨어지기 마련이다. 그리고/또는 보나르가 그런 그림을 그린 것은 형식과 관련한 이유 때문일 수 있다. 그는 "인물은 배경의 일부여야 한다"고 믿었다. 물병과 식탁보, 덧문과 라디에이터, 타일과 욕실 매트 같은 것들 사이에서, 마르트는—물론 가장 매력

적이고 생기 있는─가구의 일부가 된다.

하지만 그것도 전부는 아니다. 보나르는 마르트의 (성격은 고사하고) 초상을 그렸다기보다는, 마르트가 거기 있다는 사실과 그 분위기를 그렸다. 가장자리에 그녀의 일부만 등장하는 그림이 많은데, 이는 화가가 의식 또는 무의식에서 그녀를 무시하려 했다는 것으로 비칠 수도 있겠으나 사실은 정반대다. 그녀의 내재성에 대한 증거다. 그뿐 아니라, 팔꿈치나 뒤통수가 등장하지 않는다 해도 그녀는 여전히 거기에 있다. 커피 용품들, 식탁에 방치된 접시, 빈 의자 따위는 고대의 기독교 교부가 하늘로 오르며 바위에 남겼다는 거룩한 발자국과 마찬가지로 마르트가 거기 있었다는 분명한 표시와 다름없다. 결국 뭐든 못마땅해하는 불평분자라면 단순히 안일한 생활을 증언하는 밝은 그림들로 여길지도 모르지만, 사실 이 그림들은 훨씬 더 규정하기 어렵고 불가사의한 무언가를 제시한다.

이 그림들의 색채와 장면은 각기 다른 것을 말해주는 듯하다. 힘이 있고 복잡한 색채는 그것으로 암시되는 감각적인─방금 식사를 했다든가, 방금 성관계를 가졌거나 곧 그럴 것이라든가, 덥지만 향기로운 공기를 마시며 산책을 한다든가 하는─경험과 상관이 있을까? 아니면 신경쇠약에 시달리느라 활동에 제약을 받고, 주위에 사람이 별로 없어 빈둥거리며 더위를 피하는 것밖에 할 일이 없는 생활상을 묘사하기 위한 과도하고도 역설에 가까운 선택일까? 이 그림들이 보여주는 것은 행복일까 슬픔일까? 우리가 이에 대답이나 할 수 있을까? 가정생활의 풍요 속에 직관으로 엿보이는 무상함을 그렇게 강렬하게 그렸다고 생각하면 물론 대답은 양쪽 다

일 수 있다. 축제가 강렬할수록 그 여운은 그만큼 더 슬프기 마련이니까.

50년 전까지만 해도 모든 것이 단순했다. 보나르의 조카 찰스 테라스는 1948년 뉴욕 현대미술관 전시회 도록의 서문에 보나르가 "행복한 것만 그리기를 원했다"고 썼다. 의도한 것은 아니겠지만 그의 말에는 (보나르가 그렇게 원했지만 이루지 못했다는 해석의 여지를 두는 듯) 모호한 구석이 있다. 어쨌든 이제 그런 말로는 미흡하다. 행복? 아무려면 위대한 화가가 행복만 그리고 싶어 했을까! 행복의 글자는 흰 종이에 쓴 흰 글자고, 행복이 그리는 그림은 일부 사람들이 단지 '위대한 채색 전문가'라고만 하는 화가의 색채로 칠한 그림이다. 아무래도 그것으로는 미흡하다. 그런데 바로 여기서 보나르의 일대기가 구원자로 달려와 우리에게 르네 몽샤티를 전달한다. 인신 공양을 드려야 명성을 유지할 수 있는 화가가 있다면 보나르가 바로 그런 사람이었는데, 르네에 대한 이야기가 드러난 것은 그런 점에서 아주 시의적절하다. 모델이자 정부이자 아내로서 평생에 걸친 집착의 대상이었던 마르트, 그런 그녀와 보나르가 함께 산 지 30년이 되었을 때 르네가 그녀의 자리를 빼앗고 들어섰다. 1921년 보나르는 자기보다 한참 어린 화가 지망생이었던 르네에게 청혼했다가 꼬리를 내렸고(또는 그 계획이 마르트에 의해 좌절되었고), 이 일은 르네가 파리의 한 호텔 방에서 자살하는 사건으로 끝을 맺었다. 르네가 죽은 이듬해, 보나르는 마르트와 결혼했다.

따라서 우리는 보나르가 수동적 공격성을 가진 간수에게 구속되어 죄의식 속에서 여생을 보냈으리라 추측해 볼 수 있다. 그러면

보나르, 〈정원의 젊은 여자들〉

보나르 말년의 마르트 누드화들이 왜 에로틱하지 않은지, 보나르의 자화상은 왜 더욱더 비참하고 생기 없는 외판원처럼 변해버렸는지 이해할 여지가 생긴다. 그 증거의 하나로 우리는 〈정원의 젊은 여자들〉을 제시할 수 있다. 이 그림은 마르트 사후에 고쳐 그린 것으로, 빛나는 르네가 옆으로 밀려난 마르트를 무색하게 만든다. [그렇다면 보나르의 그림에 나타나는 고양이들은 모두 'Mon(나의)/chat(고양이)/y(그녀)'를 지시하는 일종의 언어유희 역할을 한다고 볼 수 있을 것이다.] 그런데, 진짜 그렇게 볼 수 있을까? 약간의 전기적 지식은 위험하다. 르네에 관한 이야기 중 처음에 떠돈 소문은 그녀가 욕조 안에서 죽어 있는 것을 보나르가 발견했다는 것인데, 이 '사실'은 이후 물이 등장하는 모든 마르트 초상화에 기이하고 끔찍한 연상 작용을 일으키는 결과를 낳았을 테지만, 나중에 밝혀진바 르네는 '고작' 꽃으로 둘러싸인 침대에 누워 '고작' 권총 자살을 했을 뿐이다.

화가의 삶이 따분한가 흥미로운가는, 사실 홍보가 목적이 아닌 이상 중요하지 않다. 언젠가 라디오로 중계되는 연주회를 들은 적이 있는데, 중간 휴식 시간에 진행자들이 브람스 사후 100주년 기념 연주회가 성적으로(감각의 모든 면에서) 농후했던 슈베르트의 탄생 200주년 기념 연주회에 가려 빛을 못 보았다는 식의 이야기를 나누었다. 가엾은 브람스. 예민한 10대에 부둣가의 사창가에서 피아노를 연주했고, 그 뒤로 추잡한 육욕이라면 진저리를 쳤다는 이야기는 오랫동안 그의 인생을 흥미로운 것으로 만들어주었다. 그런데 그것참 아쉽게도 최근 출간된 전기를 보면 그 질퍽한 이야기

는 모두 거짓인 것으로 드러난다. 보나르의 경우, 만약 르네 몽샤티 이야기가 날조된 것이라고 밝혀진다면 어떻게 될까? 그러면 그의 그림들이 달라 보일까? 모든 예술가들에게 악의 증명서를 부여하고자 하는 우리의 욕구는 어딘가 좀 실망스럽지 않은가?

단순히 실용적인 관점에서 보자면, 이 비극적 멜로드라마가 예술을 인증받는 길은 삶을 봉헌하는 것임을 가장 잘 알았던 현대 화가 피카소와의 사후 다툼에서 보나르의 손을 들어줬다고 주장할 수 있다. 피카소는 모더니즘의 문을 지키는 문지기다. 보나르가 그 문 앞에 줄을 섰든 안 섰든, 피카소는 무조건적으로 그의 접근을 금했다. 그 이유에 대해서는 아래와 같이 길게 인용할 가치가 있다― 과거의 세세한 것까지 모두 기억하는 프랑수아즈 질로의 굉장한 능력 덕분에 전해 내려오는 이야기다.

보나르 얘기는 하지도 마. 그것도 그림이라고 그리다니. 제 감수성을 벗어나질 못해. 선택할 줄도 모르고. 보나르는 하늘을 그릴 때 아마 제일 먼저 대충 하늘색으로 보이는 파란색을 쓸 거야. 그러고 나서 하늘을 좀 더 쳐다보다가 연보랏빛을 발견하겠지. 그러면 연보라색을 여기 조금 저기 조금 보태는 거야, 만일의 경우를 대비해서 말이지. 그러고서 또 보면 하늘에 약간 분홍빛도 도는 것 같거든. 그러니 그림에 분홍색을 보태지 않을 까닭이 없는 거지. 그렇게 해서 결국 우유부단한 화향花香 다발이 되고 마는 거야. 더 한참 쳐다보다가는 노란색도 보태겠지. 하늘을 무슨 색으로 칠해야 할지 결정하지 못하는 거야. 그래서야 어찌 그림이 되겠냐고. 그림은 감수성의 문제가 아니라, 자연이

정보와 조언을 제공해 주기를 기다리기 전에 스스로 자연의 힘을 빼앗는가 마는가 하는 문제거든. 그래서 난 마티스가 좋아. 마티스는 색을 머리로 선택할 줄 아니까. 그런데 보나르는 (……) 현대 화가라고 볼 수 없어. 자연을 뛰어넘지 못하고 자연에 복종하지. (……) 보나르는 구시대 사고방식의 끝일 뿐 새로운 것의 시작이 아니라는 말이야. 일부 다른 화가보다 감수성이 더 풍부했을지 모른다는 사실도 내가 보기엔 그의 또 다른 결점이야. 필요 이상의 감수성 때문에 좋아하지 말아야 할 것들을 좋아한 거지.

공개적이고 진보적이며 과시하기 좋아하는 피카소가 좀처럼 자기 이야기를 하지 않고 보수적이며 집에만 틀어박히곤 하는 보나르를 좋아할 리가 없다. 피카소는 보나르가―아니, 정확히 말하자면 보나르의 명성이―짜증 났을 것이다. 마티스가 단도직입적으로 보나르는 천재라고 보증하듯 말했으니 아마도 더더욱. 어쩌면 보나르에 대한 생각을 (자신은 물론 다른 사람들의 머릿속에서) 몰아내지 못하기에 그를 비꼬아 공격하는 일이―또한 그에 대한 잘못된 생각이―점점 더 많아졌는지도 모른다. 우선 한 가지만 말하자면, 보나르는 피카소의 생각과는 달리 하늘에 보이는 다양한 색의 변화를 확인하느라 바쁘게 움직이는 대신, 굉장한 기억력을 바탕으로 그림을 그렸다.

피카소는 보나르에 맞서 예술의 주요 대립 요소를 화두로 던진 셈이다. 즉 화가가 자연의 노예냐 주인이냐, 숭배하는 모방자냐 송아지 잡기 경기에서 혼자 힘으로 송아지를 땅에 꼬라박듯 심술궂

은 대자연을 쓰러뜨리는 털북숭이 적수냐 하는 것이다. 예술가를 영웅으로 보는 입장에 귀가 솔깃한 사람이 어떤 쪽을 선택할 것인지는 명백하다(하지만 이 입장이 구제 불능이리만치 현대적인 것은 아니니, 쿠르베를 한번 떠올려보라). 자연에 대한 피카소의 태도는 영화 〈황야의 7인〉에서 의심 많고 전능해 보이는 일라이 월러크에게 "그냥 가던 길이나 가라!"라고 한 율 브리너의 태도와 별반 다를 게 없다.

하지만 그 현저한 대립은 대체로 사실과 다를뿐더러 대부분 시간과 함께 보이지 않게 된다. 넓은 챙 모자를 쓰고 산울타리 옆에서 그림을 그리는 소심한 모방자라도 갯버들을 가까이 들여다볼 때만큼은 대략적이나마 선별과 질서와 통제의ㅡ재창조로 대체하는ㅡ시스템을 가동한다. 미술에서부터 소설, 조경, 요리에 이르기까지, 주요하거나 종속적인 다양한 형태를 모두 망라해서, 예술이란 그런 것이다. 자연의 얼굴에 모래를 끼었고 평행 우주나 파생 우주의 경쟁적 창조자로 나서는 것은 마초의 미학이다. 그러나 모든 예술가들의 우주는 효과를 보기 위해 우리가 발붙이고 사는 제1의 우주에 의존할 수밖에 없다. "자연의 힘을 빼앗는"다는 말은 프로메테우스 같은 느낌을 줘서 짜릿하게 들릴지 몰라도, 미술에서 그것은 마치 영국 전력 회사를 지배하는 신들에게서 기껏 라이터 불을 빌리겠다고 나서는 꼴이다. 입체파 화풍은 오로지 눈에 보이는 세계에 대한 우리의 전통적이고 지속적인 이해를 전제함으로써만 이해가 가능하다. 만약 입체파 화풍이 세계를 대신하는 일에 성공한다면, 그 세계는 결국 우리가 '자연'이라 부르는 것의 표준적인 경

험일 것이다.

피카소는 보나르를 가리켜 "구시대 사고방식의 끝"이며 결코 "현대 화가"가 아니라고 천명했다. 엄격한 존 버저는 보나르의 작품에 "1914년 이후의 세상은 거의 없다"는 말로 피카소의 의견에 동감을 표했다. 이상한 말이다. 왜냐하면, 그가 기르던 위뷔라는 이름의 애완견 닥스훈트만큼이나 말쑥하니 어루만져 주고 싶은 존재였던 보나르는 1914년 이후에 그림을 그만둔 사실이 없기 때문이다. 1947년 세상을 떠날 때 그는 군소 대가의 한 명으로 널리 알려져 있었다. 그런데 그로부터 20년이 지난 뒤 존 버저는 "요즘 보나르가 금세기 최고의 화가라고 주장하는 이들이 있다"라는 말과 함께 놀라움을 금치 못했다. 뭐가 잘못된 것일까? 버저는 보나르의 명성이 높아진 것이 "특정 지식인들이 정치적 현실과 자신감으로부터 대거 뒤로 물러선 시기"와 때를 같이한다고 보았다. 구체성이 없고 다소 뭉뚱그려진 말인데, 아마도 1956년과 1968년의 사건들이나 좌파의 위기 같은 것들이 "분위기 있고, 명상이 깃들어 있으며, 특권이 있고, 한적한 느낌이 있는" 미술 작품을 동경하게 만들었다는 의미이리라고 추측해 볼 수 있다. 아니면 다행스럽게도, 화가의 명성이 더 이상 "특정 지식인들"의 교리적 자신감에 의존하지 않는다는 뜻일지도 모르지만.

피카소의 공격에 대한 방어책에는 여러 가지가 있다. 먼저 우리는 모더니즘이 설정한 조건을 거부할 수 있다. 즉, 보나르가 위대한 화가인 이상 그가 위대한 모더니즘 화가인지 아닌지는 중요하지 않다고 말하는 것이다. 예술가가 어째서 그렇게 편협한 시대의 제

한을 받아야 하느냐고 반문할 수도 있을 것이다. 러시아 평론가들은 투르게네프가 서구화되어서 서투르고 시대와 맞지 않는다는 말로 그를 공격했다. 하지만 오늘날 우리는 농노해방에 대한 그의 허무주의적인 묘사가 10년쯤 뒤떨어졌든 말든 아무 상관 없이 그를 위대한 소설가로 인식하며 그의 작품을 읽는다. 보나르의 경우, 우리는 또한 보나르가 제1차 세계대전 말미에는 이미 쉰 살이 넘은 데다 30년이 넘도록 자신만의 화풍을 연마해 왔다는 말로 그를 향한 비판에 항변할 수 있을 것이다. 다음 화풍이 막 출발하려는 참에 자기가 타고 있던 기차에서 그리로 건너뛰는 것보다 화가로서 더 굴욕적이고 비생산적인 것은 없으리라.

또는 이런 주장을 할 수도 있을 것이다. 즉, 제아무리 후기인상주의로 위장하고 있어도, 또 다른 화가들처럼 티를 내지는 않을지언정 보나르는 현대 화가라는 것이다. 보나르가 보인 화폭 공간의 탐구나 압축과 융통, 조화롭지 않은 각도와 현기증 나는 급경사면 따위는 입체파 화풍의 혼란만큼 현란하지는 않을지 모르지만 급진적이기는 마찬가지다. 욕실을 그린 그림들은 두리번거리는 듯 상반된 관점들의 혼합으로 구성되어 있는 한편 〈식탁 구석〉(1935년경)은 20세기에 나온 것 중 가장 은근한 불안감을 주는 그림이다. 색의 경우, 피카소에게 현대화 목표의 우선 과제는 극적인 단순화였던 데 반해 보나르에게 그것은 극적인 복잡화였다. 예술에서 시간의 즐거운 복수 중 하나는 유파 간의 언쟁을 점점 더 무의미한 일로 만드는 것이다.

보나르가 마지막으로 완성한 그림은 〈꽃이 핀 아몬드 나무〉다.

보나르, 〈식탁 구석〉

이 나무는 그의 집 뜰에서 자라고 있었다. 그림에 서명을 하고 얼마 안 되어 곧 보나르의 숨이 끊어졌다. 그의 장례식이 있었던 1947년 1월 23일, 노란색 밝은 미모사에 눈이 내렸듯이 분홍빛 밝은 아몬드 나무에도 눈이 내렸다. 자연은 비굴한 노예가 아닌 정열적인 연인에게 작별을 고하고 있었음이 분명하다. 피카소가 죽었을 때 자연은 그를 위해 무엇을 했을까?

# 16

# 뷔야르

에두아르라고 불러주세요

# ÉDOUARD
# VUILLARD

ÉDOUARD
VUILLARD

이탈리아 우르비노에서 처음으로 피에로 델라 프란체스카의 〈그리스도의 수난〉을 본 기억이 난다. 명화 앞에 선 관객은 어떤 말로든 반응을 내보이기 마련이다. 어떤 말로 표현을 하든 그것은 누군가 이미 더 적절히, 더 풍부한 지식을 가지고 한 말의 메아리에 지나지 않으리라는 점을 알면서도 그런다. 나도 할 말이 떠올랐다(그리고 그것을 입 밖에 냈다). 견고한 구성과 차분한 정취의 조합과 광휘와 신령함에 대한 것으로, 간단히 말하자면 위대한 예술 작품은 아름다움과 신비의 조합이며 무언가 명백히 드러내면서도 모두 드러내지는 않는다(페르메이르, 조르조네)는 생각이 잠시 밀려들었던 것이다. 그러나 금방 이에 맞서는 생각이 뒤따랐다. 즉, 이런 의문이다. '신비'라는 것이 훗날의 무지나 망각에 지나지 않는다면? 어쩌면 〈수난〉이나 조르조네의 〈폭풍〉, 또는 벽에 걸린 지도 앞에서 기다리는 여자와도 같은 페르메이르의 그림은 제작 당시에 그것들을 본 사람들에게는 그 뜻이 자명하지 않았을까? 그렇다면 우리가 기리는 저 찬란한 신비는 아마추어의 평가에 버무려진 허위에 지나지 않는다. 지식이 달리면 선언을 할 수밖에. 그래서 나는 결론을 내렸다. "두말할 것 없이 이건 내 '톱 10' 명화에 들어가."

그런 뒤 집에 돌아와, 나는 피에로에 관한 올더스 헉슬리의 에세이를 읽었다.

예술 분야의 전문가들이 최우수 화가 11인이니 그다음 11인이니 한다거나, 8대 음악가나 4대 음악가를 꼽는다든가, 최고 시인 15인을 선정하고 인기 건축가 그룹을 추린다든가 하는 짓처럼 무익한 일도 없다.

죄도 지어본 사람이 잘 안다고, 헉슬리도「최우수 작품」이라는 제목의 에세이를 씀으로써 그 무해하지는 않더라도 무익한 짓을 저지르기 쉽다는 점을 인정한다. 헉슬리가 꼽은 최우수 작품은 보르고 산세폴크로에 있는 피에로의 〈부활〉이다. 개인적인 취향으로도 최고지만, 미술의 절대 기준, 즉 도덕적 기준에 비추어도 최고라는 것이다. 헉슬리에 따르면 "한 미술 작품이 좋은지 나쁜지는 전적으로 작품 자체에 드러나는 인격에 달린 문제다". 예술의 미덕이나 진실성은 개인의 미덕이나 진실성과는 별개의 문제다(가끔은 놀라울 정도로 그렇다). 나쁜 미술, 즉 거짓을 말하고 속임수를 쓰는 미술 작품은 화가가 살아 있는 동안에야 무사할지 몰라도 "거짓은 결국 들통나게 되어 있다". 가짜와 사기꾼은 언젠가는 발각된다. 헉슬리의 말이 맞지만(또 그러기를 우리는 바라지만), 진실이 더디게나마 승리를 거두는 반면, 나중에 그림을 보는 사람의 무지는 그동안 계속 불어나고 있을지 모른다.

집에 돌아온 나는 피에로에 대해 좀 더 알아보고 싶어서 바사리의 책을 찾아보았다. 그리고 그 책에서 그렇게도 차분하고 질서 정연한 그림을 그린 사람의 인생이 불운과 배신 속에 끝났다는 것을, 예순 살이 되었을 때 카타르를 앓고 이후 26년이라는 세월을 맹인으로 살았다는 것을, 또 죽은 뒤에는 시기심 많은 제자 프라 루카

델 보르고가 그의 명성을 도둑질하는 바람에 그에 대한 기억이 완전히 사라질 뻔했다는 것을 알게 되었다. 그 우울한 사실들에 대해 나는 누구나 보일 법한 반응을 보였다―이 책에 달린 주석을 읽기 전까지는. 주석에 따르면, 바사리는 그냥 과장한 정도가 아니라 이야기 전체를 꾸며냈다. 맹인에 되었네 어쩌네 하는 것도 몽땅 근거 없는 이야기였다. 그리고 그 제자는 피에로의 산수 및 지리학 논문을 훔치기는커녕 그냥 통상적인 어떤 유클리드기하학 계산법을 발표했을 뿐이다. 여기에 피에로의 독창적인 이론 같은 것은 포함되지 않았다. "거짓은 결국 들통나게 되어 있다"고? 전기의 경우, 그저 이따금 그렇다.

톱 10 리스트와 전기, 모두 가볍고 기분 전환이 되며 무해한 듯 보이는 악이다. 우리는 기대 이상으로 마음에 드는 몇 폭의 유화나 템페라화, 파스텔화, 수채화를 마주할 때 그러한 악의 유혹을 받는다. 워싱턴의 필립스 컬렉션 미술관에 처음 갔을 때 보자마자 바로 내 톱 10 리스트에 등재되어 아직까지 그 자리를 지키고 있는 그림이 있다. (사실 그때 쿠르베, 드가, 보나르를 비롯해 그런 그림을 여럿 봤지만 그 리스트에 몇 개가 포함되는지는 아직 세어보지 않았다. 지금쯤 아마 100개도 넘지 않았을까.) 이 특별한 그림은 가로세로 45센티미터쯤 되는 거의 정사각형에 색조는 황금색에 가까운 갈색으로, 줄무늬 평상복을 입은 통통한 여자가 방을 비질하는 모습이 담겨 있다. 그림의 왼쪽을 보면 문이 열려 있는데, 이것이 중앙 뒤편에 있는 평범하고 밋밋한 서랍장 공간과 조화를 이룬다. 왼쪽 앞에는 무늬도 어지러운 침대 커버가 둥그렇게 튀어나와 있고, 이 무늬는 서랍장

뒤의 벽지와 상응한다. 여자는 납작한 빗자루로 덤덤하게 방을 쓴다. 공간과 색의 구성은 일사불란하며, 헉슬리가 말하는 장점과 진실성으로 가득하다. 나아가 현명함마저 보여주는 이 그림은, 삶에 대한 깊은 이해를 표현하고 인생의 가을에야 느낄 수 있을 법한 석별의 정이랄까 그런 요소를 지닌 것으로 미루어 화가가 완숙기에, 아마도 노년에 그렸을 것이라고, 가사에 충실한 평범한 서민의 일상적 순간을 기리지만 거창한 공공 미술보다 더 깊은 이해력을 보여주는 작품이라고 나는 생각했다. 화질이 안 좋지만 당시에는 유일했던 흑백 그림엽서를 보고서야 나는 뷔야르가 이 〈비질하는 여자〉를 그린 것이 1892년이라는 사실을 알게 되었다. 그가 스물셋, 혹은 스물네 살이었을 때, 뷔야르 전기에 따르면 그가 일반적으로 이해되는 "삶의 이해"라는 걸 별로 갖추지 못했던 시절이다. 하지만 나는 이 그림을 볼 때마다 내 생각이 맞고 전기가 틀렸다고 확신한다. 이것은 현명함을 보여주는 그림으로, 인생의 가을에 느끼는 석별의 정이 가득하다. 뷔야르는 초자연적으로 이른 나이에 그런 특성들을 갖췄던 게 틀림없다. 그는 작품을 완성하는 과정에 대해 이렇게 말한 적이 있다. "단박에 거기에 도달하든가, 노년을 통해 도달하든가, 둘 중 하나다."

전기와 뷔야르. 기념비적인(워싱턴, 몬트리올, 파리, 런던을 빛나게 한) 2003-2004년 뷔야르 전시회의 도록 앞장을 보면 화실을 배경으로 그를 찍은 완벽한—사실 어떤 화가의 경우라도 마찬가지지만—사진이 있다. 뷔야르는 깍지 낀 손을 무릎 사이에 두고 앉아 심각하면서도 약간 우울한 얼굴로 앞을 바라보고 있다. 사진사가

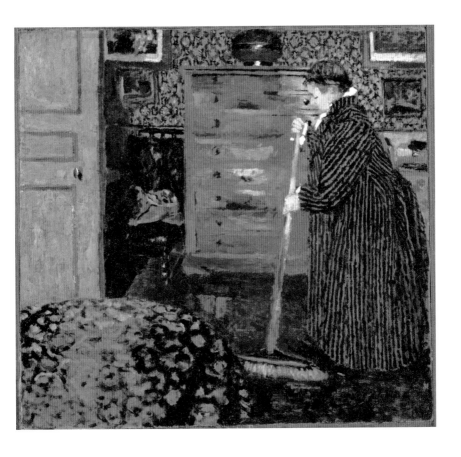

아마추어라서 그런지(아니면 특출하게 솜씨가 좋아서 그런지는 몰라도) 초점이 뷔야르에게서 약간 빗나가 있다. 약 2.5미터쯤 뒤에 보이는 난로와 철제 석탄통은 초점이 잘 맞아 아주 또렷하다. 젊은 시절의 보나르를 그린 초상화를 비롯해 배경의 벽에 걸린 일부 그림들도 그렇다. 그런데 정작 뷔야르 본인의 모습은 또렷하지 않다. 아마 뷔야르가 원했던 효과일 것 같다는 생각이 든다. '나를 보지 말고, 내가 보는 것을 보라.'

한 세기가 훨씬 지나도록 이 전략이랄까 재치랄까 겸손이랄까 하는 것이 효과를 보아왔다. 게다가 프랑스인들은 전기를, 특히 그것이 화가의 전기라면 탐탁지 않게 생각하고, 당사자 가족들은 비밀을 지키려 든다. 클로드 로제마르스의 『뷔야르와 그의 시대』는―뷔야르의 승인을 받아 쓰기 시작했지만 그가 죽고 5년이 지난 1945년에야 출간된―다음과 같은 결정적인 말로 시작한다. "뷔야르의 삶에는 그림과 마찬가지로 일화가 별로 없고, 그의 삶을 특징지을 만한 단 하나의 외부적 사건이라 할 것도 없다." 그는 실로 수줍음이 많고 과묵하고 방관자다운 면모를 지닌 사람이었으며, 어머니가 죽을 때까지 어머니 곁에서 살았다. 그때 그의 나이는 예순 살이었다. 그러나 은둔자이기는커녕 발레리, 말라르메(그는 뷔야르가 희곡 「에로디아드」의 삽화를 그려주기를 바랐다), 로트레크, 드가, 지로두, 프루스트, 레옹 블룸 같은 사람들과 서로 교제하며 지냈다. 그뿐 아니라 그림 내용이야 어떻든 여러 곳으로 여행을 다녔고, 보나르와는 여러 차례 런던을 방문하기도 했다(그리고 1895년에는 입센의 희곡 「건축가」의 무대 디자인 일도 맡아 했다). 그

러나 조용히 사회생활과 화가 생활 사이의 경계를 탔기 때문인지, 당시의 일기나 편지를 보면 그가 남긴 흔적을 별로 찾아볼 수 없다. 사생활이라야, 다른 사람들이 벌이는 극적 사건 주변에서 묵묵히 자리를 지킬 뿐이었다. 예를 들어 1920년대 초 그는 이디스 워튼을 우연히 만난 적이 있었는데, 아주 흥미로웠을 수도 있는 그 만남이 남긴 것이라곤 그녀가 사교 생활 비망록에 적은 뷔야르의 이름 하나가 전부다.

마찬가지로, 그는 대가로 통하지만 다음 세대가 그 나름의 이상을 진척시키기 위해 넘어뜨려야만 하는 종류의 대가는 아니었다. 예를 들어 피카소는 보나르에게 위협을 느껴 그의 작품을 난폭하게 묵살해 버렸다. 하지만 그 사실을 기록한 책(프랑수아즈 질로의 비망록)에 뷔야르가 언급되는 것은 말 나온 김에 하는 비난으로 소용될 때뿐이다. 그녀의 비망록을 보면 제2차 세계대전이 끝나고 얼마 지나지 않았을 때 피카소를 따라 브라크의 작업실에 갔던 일이 기록되어 있다. 경쟁심이 병적인 피카소는 브라크의 최신작을 보고 이렇게 말했다. "자네 이제 프랑스화畵로 돌아섰군. 자네가 입체파의 뷔야르가 될 줄은 꿈에도 몰랐어." 뷔야르에게나 브라크에게나 칭찬의 말은 아니었다.

물론 삶을 특징지을 단 하나의 외부적 사건도 없는 사람은 없다. "나는 평생 방관자로 살았어"라고 말하는 사람의 경우라도 마찬가지다. 분별 있는 보호자 노릇을 하는 여자 친구들을 가진 사람이라도 다를 바 없다. 미시아 세르는 그녀의 비망록에서, 해 질 무렵 뷔야르와 비트 밭을 지나던 중 있었던 일을 전한다. 뿌리에 걸려 넘어

질 뻔한 자신을 뷔야르가 붙잡아 주다가 서로 눈이 마주쳤는데……
갑자기 그가 흐느껴 울더라는 것이다. 세르는 그 이야기를 하고는
단락을 바꿔 다음과 같이 말한다(그러니 여기서도 똑같이 해야 할 것
같다).

  "그것은 내가 받아본 가장 아름다운 사랑의 고백이었다."

  아닌 게 아니라 그녀는 비교 대상으로 올릴 만큼 많은 사랑 고백
을 받아보았다. 아름답긴 하지만 참 뷔야르다운, 그의 그림다운 일
이었다. 존 러셀은 시에 관한 말라르메의 가르침과 젊은 뷔야르의
작가 수업을 날카롭게 비교했다. 말라르메의 가르침은 "대상 자체
가 아니라 그것이 불러일으키는 효과를 묘사하라"는 것이었다. "그
런 식으로 창작을 하다 보면 어느 지점에선가는 일부러 대상의 이
름을 분명히 가리키지 않은 채 그늘 속에 놓고도 그것의 존재를 불
러일으키게 된다." 뷔야르의 그림이 말라르메의 시처럼 무형적이
거나 근접을 불허하는 것은 아니나, 비트 밭에서 일어난 일은 말라
르메의 미학이 실제 삶에 직접 적용된 것이라고 볼 수 있다. 뷔야
르의 흐느낌은 사랑의 표현이 아니라 사랑이 불러일으키는 효과의
표현이라는 뜻이다.

  뷔야르의 진정한 첫 정욕의 대상이 미시아였다는 것은 분명하
다. 그녀의 뒤를 이어 사회적·예술적 협력자였던 루시 에셀과 몇
십 년에 걸쳐 유지했던 사랑도 그저 정신적인 것만은 아니었다. 게
다가 1981년에야 학자들이 볼 수 있게 되었던 그의 일기는 "미식
가에서 금욕주의자로 전향한" 자크에밀 블랑슈가 실은 그다지 금
욕주의자가 아니었음을 말해준다. 2003~2004년 전시회가 열렸을

때 나는 수석 큐레이터였던 기 코제발에게서 선장의 항해일지처럼 무미건조한 그 일기 속에 연애 경험을 암시하는 암호가 있다는 설명을 들었다. 그래서 뷔야르가 무슨 암호를 썼더냐고 물었더니 "디시—파시옹d'içi—passion"이란 말을 썼다고 했다. 참 이상한 암호다. '여기부터—열애'라는 뜻이라면, 암호치고는 너무 풀기 쉬우니까. 그러나 사실은 내가 잘못 들었다. 그가 일기에 쓴 것은 보란듯이 쉬운 암호가 아니었다 "디시파시옹dissipation" 즉, '방종'이었다.

헨리 제임스처럼 수도승 같은 생활을 했다고 알려진 것과는 달리 뷔야르가 자기 나름의 성생활을 누렸다니 우리는 이제 그 사실을 알고 기뻐하거나 안도(하거나 말거나)— 할 수 있다. 그런데 그것을 안다고 그의 그림이 달라 보일까? 작고 옆으로 길쭉한 〈미시아의 목덜미〉라는 애정 가득한 그림이 있다. 목덜미라야 사실 일부만 보이고 어깨도 목덜미처럼 약간만 노출되었을 뿐이다. 미시아를 약간 위에서 내려다본 모습인데, 그녀가 고개를 숙여서 얼굴은 머리칼에 가려져 있다. 그녀는 흰 블라우스를 입었다. 수줍음이 많은 사람이 그린 것치고는 아주 에로틱하기 그지없는 작품이다. 내가 몬트리올에서 이 그림을 감상하고 있는데 한 프랑스인 기자가 지나가며 이렇게 중얼거렸다. "그야말로 진정한 사랑의 고백이군." 그렇긴 해도, 또 뷔야르가 이 그림을 그리고 있었을 때 미시아와 육체관계를 갖는 연인 사이였든 아니든, 그림 자체에는 변함이 없다. 1455-1460년경에 그려진 〈수난〉을 보면 우리가 모르는 것 때문에 머리가 산란하고(그림 앞쪽에 있는 세 남자는 누굴까?), 1897-1899년에 그려진 이 세속적인 그림을 보면 우리가 아는 것 때문에 머리가

산란하다(저들은 어느 정도로 깊은 관계였을까?).

전기는 중립적일 수 없으니, 최근 뷔야르의 일부 초기 작품들은 아무리 그 의도가 좋고 고상한 것이라 해도 일종의 일화주의적 해석에 종속되고 있다. 그의 삶과 관련된 사실들이 알려지고 사진들이 나오면서 결론들이 생산되는 것이다. 몬트리올에서 열린 예의 대규모 전시회는 놀랍도록 멍청한 구호로 홍보되었다. "전문가들은 뷔야르라 하지만, 당신은 에두아르라 하십시오." 전시회에 오면 작품보다는 작가에 대해 더 잘 알 수 있다는 듯이 말이다. 하지만 그림을 써서 뷔야르의 인생사를 말하려는—여러 차원의—시도에는 큰 논쟁의 불씨가 도사리고 있다. 전시회에 두 번만 오면 화가와 호형호제할 수 있어요!

화가들은 그림을 완성한 날짜가 중요하지 않으면 그림에 남기지 않고, 제목을 붙이기 싫으면 그것을 정하지 않는다. 그러나 일단 바깥세상에 나오는 순간, 그림은 마치 갓난아기와도 같이 출생일과 이름 없이는 존재할 수 없다. 뷔야르의 그림은 다른 화가들보다 더 많이 새로운 이름을 부여받았다. 물론 그게 필요할 때가 있다. 1891년경에 그려진, 수십 년간 〈3등칸〉이라는 제목으로 알려졌던 그림이 있다. 검은색과 황토색과 적갈색이 뒤섞여 명암의 대비가 강한 그림으로, 베레모를 쓰고 옆모습은 새 부리 같은 남자가 옆에 앉은 한 여자와 어린아이 쪽으로 고개를 돌리고 있다. 이 그림의 제목 때문에 우리는 같은 주제를 다양하게 나타낸 도미에의 그림들을 참조하지 않을 수 없다. 뷔야르가 〈3등칸〉이라는 그림들을 그린 것은 그로부터 몇 년 뒤였기 때문이다(그는 도미에의 영향

뷔야르, 〈미시아의 목덜미〉

을 받아 그것들을 그렸다고 일기에 분명히 밝혔다). 그러나 1990년에 이런 지적이 대두되었다. 〈3등칸〉에 꽃나무가 있는 듯 보이는데, 그렇다면 그건 대중교통 역사의 유일무이한 객차였다는 말인가. 그래서 결국 그보다는 좀 더 온당한 〈정원에서〉라는 제목이 붙게 되었다.

그러나 제목이 바뀐 다른 경우들을 보면 그 진의가 더욱 애매하다. 예를 들자면, 뷔야르가 나비파 화가 친구인 케르자비에르 루셀과 자기 여동생 마리의 결혼을 성사시키는 데—뷔야르의 아내는 루셀이 불안정한 바람둥이라는 점을 들어 이것을 잘못된 생각이라고 했다—주도적인 역할을 했다는 것은 이미 (코제발에 의해) 확인된 사실이다. 바로 이 시기에 뷔야르는 가장 잘 알려진 그의 작품 중 두 점을 그렸다. 하나는 루셀 같은 인물이 의상실 문으로 몸을 디밀고 마리 같은 인물을 보고 있는 〈작업대가 있는 실내〉요, 또 다른 하나는 마리 같은 인물이 노란색 병풍 앞에서 쟁반을 들고 있고 여자 둘이 뒤에서 방을 치우는 〈붉은 침대가 있는 실내〉다. 인물들의 정체와 그들이 열중하고 있는 일의 정확한 성격이 그림의 색조와 구성이 요구하는 바에 종속되는 실내 모습. 당시 뷔야르 그림의 특징이다. 앞의 그림은 청회색과 회갈색을 써서 색조는 차갑지만 분위기는 명랑하다. 뒤의 그림은 진홍색과 주황색과 노란색을 쓴 것으로—검은색도 앞엣것보다 더 많고—더 강렬하다. 뷔야르의 조카딸 아네트의 남편인 자크 살로몽이 스미스대학 미술관에 전시된 〈작업대가 있는 실내〉를 보더니 (2003-2004년 전시회의 도록에 따르면) 날카로운 통찰력으로 〈구혼자〉라고 고쳐 부른

이후로 이 그림은 계속 이 제목으로 통한다. 그렇게 해서 〈붉은 침대가 있는 실내〉도 〈신방〉으로 바뀌었다. 이렇듯 새로운 이름을 부여하는 일은 오직 브랜드의 이미지 부여 작업이라는 차원에서 볼 때 통찰력 있는 수단이라 할 수 있다―떨지 말고 그냥 에두아르라고 불러요, 하는 것과 같은 인상을 주는 셈이다. 그러나 예술적인 차원에서 보자면, 통찰은커녕 아, 그런데 사실은 이게 진짜 뷔야르가 그리고자 한 거예요, 그때는 그냥 그렇다고 말하고 싶지 않았을 뿐이죠, 하는 식이나 마찬가지다. 환원주의식 접근. 그런다고 이 그림들이 진부해질 수는 없겠지만 다소 평범하게 보일 수는 있다. 그림들을 이야기로, 대화로, 가정사를 말해주는 자서전으로 취급하는 것이다. 그리하여 우리는 구성과 미학보다는 그림의 주제가 무엇인지를 찾게 되고, 이는 화가에 대한 작지만 중대한 배신이다.

뷔야르의 초창기는 지난 200년 역사 가운데 미술이 더할 나위 없는 최고의 폭발적 증가를 이룬 시기에 속한다. 그는 청년기의 작품이라 할 만한 게 거의 없고, 20대 후반에 유화와 파스텔화, 수채화, 펜화에 모두 숙달했다. 그리고 운 좋게도 생가와 가까운 곳에서 지냈기에 완벽한 소재(어머니의 양장점에서 쓰이는 옷감 두루마리 같은, 말 그대로의 물질적 소재까지)를 찾을 수 있었다. 이것을 그는 강렬하고 보석 같은 색조의 명상으로 변형시키는데, 여기서 색과 형태는 그 장면의 '사실'에 우선한다. 물론 그런 그림들은 추상화가 아니다. 대개는 실내를 그린 것들이며, 그 안에서 살고 일하는 사람들이 등장한다. 그들의 자세―곱사등, 웅크린 자세, 돌아선 모양―

뷔야르, 〈잡담〉

가 일종의 핵심으로, 뷔야르는 "사람의 등을 보면 그의 기질과 나이와 사회적 위치를 알 수 있다"는 에드몽 뒤랑티의 금언을 확인시켜 준다. 얼굴은 별로 중요하지 않다는 것이다. 기질이나 분위기를 암시하거나 적극적으로 나타내는 그림인 경우에도, 그 인물의 신원은 뷔야르에게는 상관없는 문제다.

바로 그런 까닭에, 〈잡담〉이 이제는 〈신부The Bride〉라는 제목 혹은 부제로 통하고, 이것이 결혼을 앞둔 딸에게 조언을 해주는 어머니'에 대한' 그림이라고들 확신하는 건지도 모르겠다. 하지만 이 그림이 정말 무엇에 대한 것인가 하면, 이것은 흰옷을 입은 딸과 그녀의 머리 뒤쪽에 놓인 흰 화분의 관계, 검은색 옷을 입은 어머니와 그녀의 등 뒤 침대 위의 뒤죽박죽으로 그려진 무언가(이불일까? 벗어 던진 외투일까?)의 관계, 나아가 녹색을 띤 붉은색, 황토색, 황갈색 등 공간의 대부분을 차지하는 갈색 계통의 색들에 대한 이 흰색과 검은색의 관계를 나타내는 그림이다. 지드는 뷔야르에 대해 다음과 같은 글을 썼다.

뷔야르는 눈부신 효과를 내려고 애쓰지 않는다. 그가 지속적인 주의를 기울이는 주요 관심사는 색조의 조화다. 색의 배치에서 과학과 직관은 이중의 역할을 한다. 각각의 색은 그 옆에 놓이는 색을 새롭게 조명하고, 흡사 그것으로부터 어떤 자백의 말을 얻어내는 듯하다.

예컨대 뷔야르의 작품에서는 좀처럼 찾아볼 수 없는 누드화이자 놀라운 작품인 〈의자에 앉은 누드〉(1900년경)는 분홍빛 도는 베

이지색(모델의 몸과 벽)과 밤색(모델의 머리와 음모)이 충돌하는 그림으로, 뷔야르는 여기에 청회색 선 하나를 추가함으로써 그 두 계통의 색을 서로 분리하고 평화를 유지시킨다.

응시의 진지함과 숭고한 미학적 신념은 인간다운 장난기와 재치 있는 시각으로 생기를 얻는다. 직물과 옷, 벽지가 서로의 일상적인 경계를 눈부시게 뛰어넘어 녹아 뒤얽힌다. 베르나임쾬 미술관의 1909년 소장 목록에는 〈검은색 드레스와 초록색 드레스〉로 기록되어 있지만 지금은 〈실내: 화가의 어머니와 누이〉라는 제목으로 통하는 그림을 보면, 큰 체크무늬 드레스를 입은 젊은 여자가 꽃이 만발한 산울타리처럼 무늬도 무성한 벽지에 등을 대고 서 있는데, 금방이라도 뒤로 물러나 벽 속으로 사라지고 구두 뒷굽만 튀어나와 있을 것 같다. 이렇게 초목 울창한 듯 보이는 실내 그림에서는 〈파란색 옷을 입은 여인〉처럼 여자들이 머리에 공원을 그대로 옮겨놓은 듯한 모자를 쓰고 돌아다니기에 화분도 꽃바구니도 필요 없다. 또는 〈신문을 읽고 있는 케르자비에르 루셀〉(1893)을 예로 들 수 있다. 여기서 그림의 대상은 검은색 재킷에 헐렁한 아라비아식 바지 차림으로 나지막한 소파에 앉아 있다. 이에 대한 밑그림은 한 가지 중요한 세부 묘사만 제외하면 완성된 그림과 구성이 똑같다. 밑그림에서는 신문이 벌어진 다리 사이로 내려가 있는 반면, 완성된 그림에서는 재치 있게 위치를 조정해 오른쪽 다리와 허리를 가리고 있다. 그는 마치 신문이 아니라 두 가지 색조가 멋지게 어우러진 바짓가랑이를 쳐다보고 있는 듯하다.

나비파 시기의 뷔야르는 누가 봐도 선도자였지만, 정작 그는 기

껏해야 보조를 맞추려는 듯 보일 뿐이었다. 초기의 숙달에는 상당한 희생이 따르기 마련이다(초기의 무능이 치르는 것만큼 큰 희생은 아니지만). 시냐크는 1898년 뷔야르를 방문한 뒤, 일기에다 뷔야르를 가리켜 "미술을 향한 끊임없는 열정"을 가지고 있는 "아주 예민한 화가"라고 기록했다. 시냐크는 뷔야르의 작품에 환상적인 면이 너무 많다고 보고 그가 사실주의에 가까워지기를 바라면서도 작품 자체에는 큰 감명을 받았다. 그러나 그는 한 가지 문제를 예견했다.

> 작품에 환상의 요소가 강하므로 그는 이렇게 작은 패널화를 고수할 수밖에 없다. 거기서 더 나아가기란 참 어려울 것이다. (⋯⋯) 그래서 그의 그림은 완성된 것이라도 스케치 같다. 큰 그림을 그리려면 더 정밀해야 할 텐데—그때는 어쩌려고 그럴까?

어쩌려고 그럴까라니! 시냐크는 뷔야르가 이미 큰, 실로 거대한 크기의 그림을 그려왔다는 사실을 모르고 있었던 듯하다—그는 1894년부터 나탕송 집안의 의뢰로 〈공원〉을 그린 터였다. 물론, 어찌 됐든 뷔야르가 시험대에 오른 것이 바로 이 지점이긴 하다. 보나르의 경우, 그의 미술이 그 방향을 이해하기가 더 쉬워서인지 뷔야르보다 이미 반세기 앞서 대중의 인정을 받았을 뿐 아니라 두 사람의 사후에는 더욱 그랬다. 보나르는 깊어지고 확장되어도 한 화가로서 늘 같은 모습이며, 호감과 매력을 끈다—그는 자신이 묘사하는 것에 우리를 포함시키기 때문이다. 하지만 뷔야르는 다르다.

그의 실내 그림들은 너무 어둡고, 지나치게 비밀스러울 뿐 아니라, 어딘지 폐소공포증의 분위기가 감돈다. 매력적이지만 배타적이다. 그의 세계에 우리는 별로 필요 없는 존재라는 느낌이 든다. 그러다 그의 작업에 급격한 기어의 변환이 일어난다. 그가 1890년대와 1900년대에 그린 일련의 장식화는, 심지어 그것에 대해 알고 있음에도 완전히 뜻밖의 작품으로 다가온다. 1971년, 그동안 중요한 토론토 전시회의 큐레이터이기도 했던 존 러셀은 아홉 개의 패널로 이루어진 〈공원〉을 "다시는 한자리에 모아 전시할 수 없다"며 한탄해 마지않았다. 이 아홉 점의 패널화는 1906년 베르나임죈 미술관에서 한 점도 빠짐없이 한자리에 전시된 적이 있지만 그것이 마지막이었고, 거의 100년이 지난 지금은 다섯 명의 소유자에게 분산되어 있으며 전시를 위해서는 그들 모두를 설득해야 한다. 〈공원〉도 그렇지만 〈뱅티미유 광장〉(1911)을 직접 보면, 뷔야르가 왜 대형 장식화를 이젤에 놓고 그리기에 적합한 크기의 그림보다 더 높은 차원의 미술 형식이라고 생각했는지 알 수 있다. (그나저나, '장식'은 명사들의 사교 모임에 드나드는 사람들의 가벼운 기분 전환용이라는 인상을 주기 때문에 별 도움이 안 되는 용어다.) 다른 것도 마찬가지지만, 거기엔 말 그대로 더 많은 것이 걸려 있다. 패널과 패널 사이에—그림에 대한 설명과 설명 사이에—무슨 일이 일어나는가 하는 것, 즉 한 그림의 틀에서 옆 그림의 틀로 머리와 눈이 이동하기까지 조정과 회유를 거쳐야 한다는 문제 말이다. 이 그림들은 교회 제단의 패널화들과 마찬가지로 공동체와 관련된 작의作意에 따라 분류되어 있다.

기어의 변환은 크기뿐만 아니라 화풍과 소재에 대한 것이기도 했다. 뷔야르의 그림은 더 커졌다. 크기가 커진 것은 물론이요, 시냐크가 걱정했던 묘사도 더 정밀해졌다. 그리고 그는 다른 사회계층을 그리기 시작했다. 소싯적에 그는 "나는 요리사를 그려도 아름다움을 끌어낼 수 있다"며 친구들과 어머니의 직원들을 강렬한 배색으로 바꾸어놓다가, 1928년에 이르러서는 폴리냐크 백작 부인과 다른 상류사회 인사들의 의뢰를 받아 초상화를 그리고 있었다. 이때부터는 그림 속 인물이 누구인지 구체적으로 알아볼 수 있다. 그 인물이 돈을 주는 사람임을 감안하면 알아보게 그리는 일이 필요하기는 했을 것이다. 누군가에게 뷔야르의 변화는 마치 드뷔시가 할리우드 영화음악을 작곡하기라도 한 것이나 마찬가지였다. 인내심을 잃었다는 둥, 안락한 생활을 받아들였다는 둥, 어쨌든 그들에게 실망스러운 일이었으리라. 작품 수가 300에서 400점에 이르는 큰 전시회의 경우, 한 90분쯤 보면 눈이 피로해지는 일반적인 현상 때문인지, 사람들은 뷔야르의 초기작들 앞에서 즐거이 한참을 머물고 좀처럼 보기 힘든 장식화들에 감탄하다가도 나중의 작품들 앞은 그냥 쓱 지나가 버리기 일쑤다. 우리 또한 우리대로 인내심이 부족한 것일지 모른다. 뷔야르는 늘 초기에 그렸던 식으로 그렸으며, 우리에게는 나중 작품들에도 최대한 주의를 기울여줄 의무가 있다. 펠릭스 발로통은 (자기 자신을 포함하여) 당시 대부분의 화가들을 가혹하게 비평했지만, 유일하게 뷔야르에 대해서는 솜씨가 항상 "흠이 없고 모범적"이었다며 시종일관 칭찬일색이었다. 제1차 세계대전 중 발로통은 걱정과 우울에 무릎을 꿇었고, 보나르는

전쟁을 무시함으로써 그 시기를 났다. 이들과 함께 나비파의 일원이었던 뷔야르만이 세상이 어떻게 돌아가는지 충분히 의식하는 가운데서도 일을 할 집중력과 절제력을 잃지 않았다.

그는 큰 성공도 맛보고 실망스러운 실패도 감내하며, 길고 복잡하고 때론 우여곡절 많은 성장 과정을 거쳤다. 이와 관련해서는 기법부터 살펴보는 것이 아마 가장 좋을 것이다. 그가 극장 일을 하면서 뜻하지 않게 얻은 소득은 'peinture à la colle', 즉 무대배경을 그리는 데 쓰이는 디스템퍼distemper라는, 아교로 갠 물감을 알게 된 것이었다. 코제발이 아는 한, 뷔야르 이전이나 이후로 이젤에 그림을 그리는 화가치고 디스템퍼를 물감으로 쓴 사람은 없었다(18세기의 장식화 화가들이 그것을 써서 패널화나 병풍을 그린 적은 있지만). 이 방식은 동시에 많게는 서른 개나 되는 구리 솥에 안료를 넣고 끓이는 까다롭고 성가신 일을 동반했다. 게다가 어제 쓴 색을 오늘 또 만들어 쓰려면 색을 맞추는 일이 또 골칫거리였다. 디스템퍼가 유화물감보다 유리한 점은 넓은 면적을 훨씬 더 빨리 바를 수 있을 뿐 아니라 금방 마르기 때문에 덧칠도 금방 할 수 있다는 것이다. 게다가 도화지를 바닥에 펼쳐놓고 그린 다음 이것을 나중에 단단한 캔버스나 널빤지에 붙이는 것도 가능하다. 뷔야르는 큰 장식 패널화를 그릴 때 이 방식을 이용했는데, 이는 점차 그의 각별한 사랑을 받아 유화물감을 대신하게 되었다.

하지만 그 이유를 설명하는 별다른 기록 없이, 뷔야르의 일기에는 'peinture à la colle'이라는 말이 단 한 번 언급되어 있을 뿐이다. 무대미술에 이 물감을 쓰는 변함없는 이유 중 하나는 그 표면이 휘

발유 등의 불빛을 반사하는 대신 흡수한다는 점이었다. 존 러셀은 디스템퍼 기법을 가리켜 "억제된 내부의 빛, 광택이 없고, 펠트 같고, 차분한 웅변"이라는 말로 정확히 묘사한다. 하지만 사실 유화 물감으로도 얼마든지 광택이 없고 펠트 같은 효과를 낼 수 있다. 그 예로 1895년 작품 〈일드프랑스 풍경〉을 들 수 있는데, 이 또한 뷔야르의 여느 장식화 못지않게 거대해서 우리는 혼란스러워진다. 유화물감을 쓰든 디스템퍼를 쓰든 상당히 비슷한 효과를 낼 수 있다면, 그는 왜 그런 선택을 했을까? 그 이유는 주로 심리적인 것이었을지 모른다. 뷔야르는 자크 살로몽에게 디스템퍼의 매력은 공을 많이 들여야 한다는 점이라고 말한 바 있다. 그렇게 공을 들여야 하기 때문에 '넘치는 기량'을 억제하며 더 충분히 숙고할 수 있었다는 얘기다. 아니면 혹시 정서적 관련성 때문은 아니었을까? 그래서 한집안 식구들이 있는 실내 그림은 빛나는 유화로, 그가 출입하던 사교계 그림은 광택 없는 디스템퍼로 그린 것일까? 어쩌면 그런지도 모르겠다.

디스템퍼는 더 큰 그림을 그리도록 뷔야르를 부추겼고, 이에 그도 보나르처럼 실내 생활뿐 아니라 야외 생활을 묘사하기 시작했다―뷔야르의 야외는 대체로 북부라 보나르보다는 색채가 차가운 빛깔이긴 하지만 말이다. 그는 또한 부유한 상류층 집안들과 교분을 쌓기 시작했다. 처음에는 미시아와 타데 나탕송 부부가 주축이 되는 사교계에 드나들다가, 나중에는 루시와 조 에셀 부부에게로 범위를 넓혔다. 뷔야르와 에셀가의 관계는 투르게네프와 비아르도가의 관계와 비슷했던 듯하다. 널리 인정된바, 고상하고 공손한 세

사람의 관계에서 폴린 비아르도가 투르게네프에게 애인이자 마음이 통하는 친구였다는 점에서 그렇다. 미술상이었던 에셀은 침실에서 일어나는 아내와의 일보다 뷔야르의 작품을 취급하는 문제에 더 관심이 많았고, 한편 뷔야르는 뷔야르대로 누군가 자기 앞에서 자기 정부의 남편을 헐뜯으면 크게 화를 냈다.

미술과 사회 분야에서 뷔야르가 이동한 거리는 가장 뛰어난—20세기에 그려진 초상화 중에서도 걸작에 속하는—그의 후기 작품들을 가지고 정확히 측정할 수 있다. 1890년대 초만 해도 그는 미로메닐가에 있는 가업 점포, 즉 그의 어머니 뷔야르 부인이 가업을 꾸려가던 "구식 가옥의 두 층 사이에 있는 복도 같은 비좁은 공간"을 작은 유화로 그렸다. 그리고 40년 뒤에는 최초의 현대 패션 및 사치 상품 왕국 중 한 곳의 수장이었던 잔 랑뱅의 의뢰를 받아 그녀의 대형 초상화를 디스템퍼로 그렸다. 뷔야르와 마찬가지로 그녀도 처음에는 여성 모자를 제작하는 작은 업체로 시작해 권력과 영향력을 행사하는 위치까지 출세했으니, 1925년 랑뱅은 생산 작업장 스물세 곳과 직원 800명을 거느린 기업으로 성장한 터였다. 랑뱅의 스타일은 메리 픽퍼드와 이본 프랭탕과 같은 고객들을 끌어들였으며, 딸이 장 드 폴리냐크 백작과 결혼하면서 그녀의 사회적 위치는 확고해졌다.

뷔야르는 이렇게 주장했다. "나는 초상화를 그리는 게 아니라 집에 있는 사람들을 그리는 것이다." 마찬가지로 그는 사무실에 있는 사람도 그렸다. 초상화에서, 랑뱅 부인은 포부르 생토노레가에 있는 사무실의 책상에 앉아 있다. 일을 하다가 방해를 받은 듯,

느긋해 보이면서도 권위 있는 모습이다. 그림을 마주하고 오른쪽을 보면 그녀가 일할 때 사용하는 단순한 도구들—뾰족하게 깎은 연필들이 꽂혀 있는 단지, 그 앞에 벗어놓은 안경—이 그림 밖 어딘가의 창문으로부터 들어온 빛에 그 윤곽을 드러낸다. 반대쪽 거의 같은 높이에는 그 도구들로 이룬 사회적 성과를 말해주는 조각상, 즉 혼인으로 귀족이 된 랑뱅의 딸 마르게리트의 석고 흉상이 놓여 있다. (유리 상자 속에 들어 있는 이 흉상은 틀림없이 실물을 그대로 재현한 것이겠지만, 그것이 암시하는 바는 아마 그보다 광범위할 것이다.) 이것은 일과 능력, 전념, 돈, 성공, 계급에 관한 그림이다. 펜과 종이로 하는 전통적인 저차원의 공예는 현대의 아르 데코 가구와 전화기와 한데 어우러져 전시되어 있다. (뷔야르는 전화기, 특히 전화선을 아주 좋아했다—1912년 작품 〈앙리와 마르셀 카프페레 형제〉를 보면 이국적으로 두드러진 다색의 전선이 무슨 아마존강의 뱀처럼 카펫을 가로질러 나뒹굴고 있다.) 샘플과 직물, 책상 앞 오른쪽으로 쏟아져 내릴 듯한 종잇장으로 대표되는 창조의 무질서, 이것이 랑뱅 부인 뒤편 정돈된 회계장부와 금고 같은 철제 서랍장으로 대표되는 돈의 완벽한 질서와 좋은 대조를 이룬다. 한편 이 그림의 통일성을 유지시켜주는 것은 색의 조합이다. 초록색 계통이 왼쪽 아래에 있는 흉상의 유리 상자에서 랑뱅 부인의 재킷을 거쳐 오른쪽 위의 회녹색 그늘로 이어지고, 붉은색 계통은 직물 샘플과 랑뱅 부인의 입술과 책등을 연결한다. 이 두 계통의 색은 랑뱅 부인의 재킷에서 노련하게—다분히 사실을 반영하여—교차하는데, 바로 그 초록색 재킷의 깃에 레지옹 도뇌르 훈장의 진홍색 리본이 붙어

있다.

그야말로 묘사의 승리다. 얼굴이 자세히 드러나지 않고 성격보다는 태도를 나타내는 재봉사들을 그리던 시절과는 큰 거리감이 있다. 뷔야르가 안나 드 노아유의 초상화를 그리러 온다니까 그녀는 하녀에게 이렇게 지시했다. "저 콜드크림 좀 치워! 뷔야르 선생은 아무것도 빠뜨리지 않는단 말이야." (그러니까, 주제와 관련된 것은 빠뜨리지 않는다는 말이리라.) 사물의 효과보다는 사물 자체로 가득한 〈잔 랑뱅〉은, 따라서 말라르메의 미학과는 거리가 먼 그림이다. 그럼에도 이 그림에는 뷔야르 특유의 모호한 구석들이 가능하지 않은 형태로 자리한다. 즉, 왼쪽 아래 모서리 부분의 책등과 석고상의 반영이 어떻게 양립할 수 있는지 생각해 보라. 어떻게 랑뱅 부인의 소매(어쩌면 재킷)에 그림자가 있을 수 있는지도. 또한 이 그림은 안타깝게도 쇠퇴의 진행이 드러나는 몇몇 작품 중 하나라 할 수 있다. 랑뱅 부인의 얼굴은 언뜻 보기 싫은 주름투성이로 보인다. 그러나 사실 그것은 디스템퍼 탓이다. 뷔야르는 얼굴 묘사에 통상적인 어려움을 겪었지만, 디스템퍼 덕분에 덧칠하고 고치는 수정 작업을 얼마든지 할 수 있었다. 그렇게 몇 겹씩 덧칠이 된 결과물은 본질적으로 불안정하다. 게다가 코제발에 따르면, 그보다 더 심각한 문제는 그런 것은 복원할 수 없다는 사실이다.

1910년, 시커트는 《아트 뉴스》에 기고한 기사에서 "고객을 지배한 화가"와 자크에밀 블랑슈처럼 붓질 하나하나가 "집주인을 위해 그린 것"임을 보여주는 화가를 구분했다. (뷔야르를 존경한) 시커트는 또 이렇게 말한다. "제복livery의 착용은 명예로운 일이지만, 자

유liberty에도 그것만의 향기가 있다." 뷔야르는 죽기 2년 전 프랑스 예술원 회원직을 받아들였다. 그렇다면 그는 말년에 이르러 자유보다 제복을 선택한 것일까? 몇몇 그림을 보면 이는 부인할 수 없는 사실이다. 마르셀 아롱의 초상화는 하품이 나올 정도로 공허하다. 자클린 퐁텐 양의 초상화는 당혹스러울 정도로 무가치하다. 이 그림에서―다시 헉슬리의 말을 빌리자면―예술의 장점은 실종되었다. 저 기념비적인 〈외과 의사들〉(1912-1914)과 전시戰時에 그린 〈포로 취조〉(1917)는 또 다른 종류의 실패를 보여주는 예인 듯하다. 타고난 재능에 반하는 그림을 그린다는 점에서, 또 그런 그림을 그려야만 할 것 같아 그렸다는 점에서 실패다. 하지만 동시에 이와 대비되는 그림으로 유명한 〈서재의 테오도르 뒤레〉(1912) 또는 사샤 기트리와 이본 프랭탕을 그린 놀랍도록 익살맞은 한 쌍의 초상화(1919-1921)도 함께 언급함이 마땅할 것이다.

2003-2004년 전시회 이전의 마지막 뷔야르 전시는 1938년 뷔야르 본인이 큐레이터가 되어 개최한 것이다. 이 전시회에서 그는 의도적으로 자신의 후기작들을 강조했다. 그러면 젊은 층이 한층 관심을 보이리라 생각했던 것인데, 이는 먹히지 않을 희망 사항이었다. 그때는 이미 보수적 평론가들로부터 "진정한" 프랑스 미술의 옹호자요, 후원자라는 저주의 칭송을 받은 터이니 더 그랬을 것이다. 그러나 시간이 흐를수록 미술의 화재畵材는 그 중요성이 퇴색하기 마련이다. 후대 사람들이 프루스트 소설을 이야기할 때 "주로 상류층에 관한" 이야기라는 사실을 무시할 수 있듯이, 우리도 이제

는 뷔야르의 후기작들을 좀 더 공정하게 바라보아야 한다. 구체적으로는—뷔야르가 매우 지적인 화가로 미술사를 깊이 파고들었다는 점을 감안하여—그 대상이 다름 아닌 미술 자체라 할 만한 후기작 일곱 점을 고찰할 수 있을 것이다. 〈화장실 거울에 비친 자화상〉은 보나르의 후기 자화상처럼 쓸쓸하고 무자비하다. 그림으로 둘러싸인 거울 속, 눈먼 오이디푸스 왕 같은 눈을 가진 흰 수염의 노인이 금방이라도 미술사 속으로 사라질 것 같다. 그다음으로는 〈재세례파〉(보나르, 루셀, 드니, 마욜, 1931-1934)로 묶어 부르는 네 점의 그림이 있다. 이들은 뷔야르의 동료 화가들로—두 명은 이미 죽은 뒤였다—그림 속에서 자신들이 만드는 작품보다도 작아 보인다. 드니는 엄청난 물감 통의 장벽 뒤에서 우리 쪽을 바라보고, 루셀은 자신의 머리보다 네 배는 더 큰 팔레트 뒤에 앉아 있으며, 마욜은 굴종하여 페디큐어를 해주는 사람처럼 거대한 대리석 여신상의 발을 깎아내고 있다. 그리고 보나르는 몸의 크기가—그래야 마땅할 것 같은데—네 사람 중 가장 크게 그려져 있다. 키가 커 보이는 그는 전신이 다 드러난 모습으로 가운데 배치되어 있다. 그러나 우리에게 이야기를 들려주는 것은 바로 색채다. 보나르는 안경을 쓰고 반백의 머리에 양복을 입어 지배인 같은 모습으로 검은 그림자를 드리우는데, 그가 마주하고 있는 벽에는 자신의 그림 〈르 카네〉가 걸려 있고, 등 뒤에 열려 있는 물감 통에서는 빛이 타오르는 듯하다.

마지막으로, 1921-1922년 카미유 보에르를 위해 그린 장식화 두 점이 있다. 이 그림들은 미술관에 걸린 그림들을 그린 것으로,

새로 개장한 지 얼마 안 된 카리아티드실과 라카즈실을 묘사한 작품이 있다. 카리아티드실을 그린 그림에서는 거대한 보르게세 항아리를 비롯한 고대 그리스 유물들이 그림의 90퍼센트 정도를 차지하고, 그 아래쪽에는 몇몇 관람객―파란색 모자를 쓴 여자(사실은 뷔야르의 조카딸 아네트지만 여기서도 역시 신원은 중요하지 않다)와 홈부르크 모자를 쓴 남자―의 얼굴이 있는데 미술품들 때문에 우스꽝스러울 정도로 왜소해 보인다. 라카즈실을 그린 그림은 18세기 미술을 보여주며, 그 앞에 자리한 인물들에게는 카리아티드실 그림보다 약간 더 넓은 공간이 주어져 있다. 그림 속 인물들 가운데 둘은 그림을 베끼느라 여념이 없고, 한 인물은 미술관 가이드를 읽고 있고, 고급 모피 외투 차림에 모자를 쓴 네 번째 인물은 그림에는 나오지 않는 쪽을 바라보고 있다. 2003-2004년 전시회 도록에 따르면 이 두 그림은 "인간의 시선에 대한 찬양"이다. 어느 정도는 그렇다. 그러나 의미심장하게도 여기 등장하는 인물 총 아홉 명 중 단 한 명만 적극적으로 주위의 미술품을 바라보는 것으로 묘사되어 있다. 어쩌면 뷔야르가 스스로를 그저 하나의 관람객으로 나타낸 건지도 모른다. 하지만 그의 그림들을 감상하는 우리 자신은 더 관람객스럽다. 때로는 그저 다른 사람들의 천재적 작품을 베껴 그리고, 때로는 주의를 기울여 보고, 때로는 그냥 슬슬 돌아다니기만 하는 관람객 말이다. 우리는 각자의 지식과 기질, 소화기관의 상태, 당장의 유행에 따라 감탄하기도 하고 경멸하기도 하면서, 이 그림 저 그림을 톱 10 리스트로 꼽으면서, 이 화가 저 화가의 사생활에 구제불능의 호기심을 보이면서 유명한 미술관들을 어슬렁어슬

렁 돌아다닌다. 우리가 그러건 말건 아랑곳없이, 미술은 당당하고
무정하게 우리를 따돌리고 계속 전진한다.

# 발로통

## 나비파의 이방인

**FÉLLIX**

**VALLOTTON**

FÉLLIX VALLOTTON

20세기로 넘어가는 문턱, 미국 볼티모어에 사는 콘 집안의 자매 클라리벨 박사와 에타 양은 면과 데님과 매트리스 커버용 직물로 일군 재산을 물려받았다. 자매는 그것을 미술에 쓰기로 했다. 그들은 고상한 취향을 가지고, 또 (레오와 거트루드 스타인 오누이를 포함하는) 전문가들의 도움을 받아, 몇십 년에 걸쳐, 주로 파리에서, 다량의 마티스 작품 외에 피카소와 세잔, 반 고흐, 쇠라, 고갱의 작품을 모았다. 1929년 클라리벨 박사는 미술사에서 가장 교묘한 유언장을 남기고 죽었다. 두 사람의 소장품에서 그녀의 몫은 우선 에타에게 물려주되, "현대미술에 대한 볼티모어 시민들의 의식이 향상되면" 에타가 죽을 때 그것을 지역 미술관에 기증하기를 바란다는 "지시나 의무가 아닌, 제안"이 그 유언장의 내용이다. 죽음을 눈앞에 둔 여자가 볼티모어시 전체에 던진 이 놀라운 과제에는, 그 조건이 충족되지 못할 경우 뉴욕 메트로폴리탄 미술관을 수혜자로 지정한다는 제안 내지는 협박이 결부되었다. 그로부터 20년 뒤인 1949년 에타 양이 죽기까지 메트로폴리탄 미술관은 당연히 엄청난 정치적 공작을 벌였지만, 패기만만한 볼티모어는 결국 자격과 현대성을 갖췄음을 입증했다. 그리하여 이제 존스홉킨스대학의 교정에 있는 볼티모어 미술관을 방문할 이유를 하나만 꼽는다면, 그건 바로 콘 소장품이다.

발로통, 〈거짓말〉

1990년대에 존스홉킨스에서 한 학기를 가르치는 동안 나는 수업이 빌 때마다 그 미술관에 들르곤 했다. 처음에는 마티스나 다른 유명한 화가들의 그림에 정신이 팔렸지만, 끝까지 나를 가장 충실하게 붙잡아둔 것은 스위스 화가 펠릭스 발로통이 그린 〈거짓말〉이라는 제목의 작고 강렬한 유화였다. 그곳 소장품 중에는 발로통의 다른 그림도 있다. 생각에 잠겨 있는 무거운 느낌의 거트루드 스타인의 초상화(1907)로―뷔야르는 재치 있게도 이 작품에 〈베르탱 부인〉이라는 별명을 붙였다―피카소가 한 해 앞서 이 걸출한 소재를 훔치지만 않았어도 그녀는 발로통이 그린 얼굴로 대중에게 알려졌을 것이다. 어쨌든 나는 〈거짓말〉의 덫에 걸려들었다. 에타 콘은 1897년에 완성된 이 작품을 그로부터 30년 뒤 스위스 로잔에 사는 미술상이자 발로통의 형인 폴에게서 구입했다. 가격은 800스위스프랑이었으니, 그녀가 같은 날 같은 미술상에게서 드가의 파스텔화 한 점을 2만 프랑에 샀다는 것을 생각하면 그야말로 푼돈에 지나지 않는 금액이다.

내 작문 수업을 듣는 한 학생이 불가사의한 거짓말을 둘러싼 글을 제출했을 때, 문득 발로통의 그림이 생각나서 학생들에게 그것에 관해 말해준 적이 있다. 배경에는 노랑과 분홍 줄무늬 벽이 있고 전경에는 블록 같은 짙은 빨강 계통의 가구가 놓인 19세기 말엽의 실내에서 한 쌍의 남녀가 소파 위에 엉켜 붙어 있다. 선명한 진홍색 드레스를 입은 여자의 곡선이 검은색 바지를 입은 남자의 다리 사이에 묻혀 있다. 여자는 남자의 귀에 대고 무언가 속삭이고 있다. 남자는 눈을 감았다. 남자의 얼굴에 자기만족의 웃음이 어려 있고

왼쪽 발끝이 쫑긋 들린 경쾌한 자세로 알 수 있는 순진함으로 보아, 거짓말의 주체는 여자임이 분명하다. 여자가 무슨 거짓말을 하고 있는 것일까, 하는 의문만 남는다. "사랑해요"라는 그 고전적인 거짓말일까? 아니면 여자의 드레스가 불룩한 것으로 미루어 또 다른 고전, "물론 당신 아기죠"라는 말일까?

다음 수업 시간에 학생들은 각자가 생각한 바를 발표했다. 그중 캐나다의 소설가 케이트 스턴스는 내 해석이 180도 틀렸다고, 공손한 태도로 말했다. 자기만족의 웃음이 어린 얼굴을 보나, 한쪽 발끝이 쫑긋 들린 경쾌한 자세를 보나, 자신이 생각하기에 거짓말쟁이는 영락없이 남자라는 것이다. 그의 자세는 전반적으로 자기만족을 위해 습관적으로 거짓말을 하는 사람에게 나타나는 특징이고, 여자의 자세는 잘 속아 넘어가는 사람의 순종적인 자세라는 얘기였다. 그렇다면 이젠 남자가 무슨 거짓말을 하고 있는 것일까, 하는 의문만 남는다. 아마도 "사랑해요"가 아니라면, 남자들의 영원한 십팔번 "물론 결혼해야지"이리라. 다른 학생들의 생각은 또 달랐다. 한 학생은 이 그림의 제목이 특정한 거짓말을 가리킨다기보다는 그보다 넓은 의미를—즉 양성 간의 진심 어린 교제를 불가능하게 만드는 사회의 관습에 따른 불가피한 거짓말을—암시할지도 모른다고 조심스럽게 주장했다. 발로통이 어떻게 색을 썼는가를 보면 그 학생의 주장이 옳을 수도 있으리라 여겨진다. 그림 왼쪽에 있는 남녀의 색은 뚜렷한 대조를 이루는데, 오른쪽에 있는 진홍색 의자는 진홍색 식탁보와 매끈하게 이어져 있다. 우리는 이것을 보며, 가구는 조화를 이룰지라도 인간은 그렇지 않다는 결론을 내릴

수 있다.

　리오타르나 르코르뷔지에나 고다르와 같은 다양한 동포들과 마찬가지로, 발로통 역시 바깥세상의 사람들에게는 프랑스인인 듯 보이는 예의 스위스인적인 행동 양식을 답습했다. 게다가 거기서 한발 더 나아가, 1899년에는 파리의 미술상 베른하임 가문에 장가를 가고 그 이듬해에는 프랑스 시민권을 취득했다. 그는 나비파의 일원이자 뷔야르의 평생지기였지만, 그렇다고 영국에서 그의 인지도가 높아지지는 않았다. 그러니 내가 처음으로 발로통의 이름을 인식한 곳이 미국 볼티모어인 것도 무리가 아니며, 국내 미술관을 즐겨 찾는 영국인들 역시 발로통이란 이름이 생소해도 무안해할 필요가 없다. 무안해해야 할 사람이 있다면 나라의 녹을 먹으면서 미술품을 구매하는 사람들이리라. 영국에서 발로통은 잊힌 나비파라기보다는 알려지지 않은 나비파라 할 수 있다. 1976년 예술원 주관의 순회 전시회에서 목판화를 선보인 것을 제외하면 이 나라에서 공공 기관 주관으로 발로통 전시회가 열린 적은 한 번도 없으니 말이다. 최근 펠릭스 발로통 재단에 알아본 바에 따르면, 영국에 있는 공공 기관 소유의 발로통 그림은 단 한 점 〈생폴의 길〉(1922)뿐인데, 그나마도 동생이 죽은 뒤 폴 발로통이 테이트 미술관에 기증한 것이다. 그런데 그조차 1993년 이후로는 전시실에 걸린 적이 없을뿐더러 다른 미술관에 대여된 적도 없다. 그의 작품은 주로 스위스의 주요 도시와 오르세 미술관에 소장되어 있다. 다른 곳에서는 한 장소에 그의 두 작품이 나란히 걸린 경우를 거의 찾아볼 수 없을 것이다. 발로통의 역작을 비롯한 대부분의 작품들은 아직도 개

인 소장으로 남아 있는데, 영향력이 있는 큐레이터가 초대해도 출품되는 일은 없다.

예나 지금이나 발로통은 과소평가되기 일쑤인 데다 때로는 업신여김을 받기까지 한다. 거트루드 스타인은 오만하게도 그를 가리켜 "빈자의 모네"라고 했다. 그가 무시당하는 이유는 또 있다. 작품 수가 굉장히 많은데, 훌륭한 것에서 아주 형편없는 것에 이르기까지 내가 생각할 수 있는 어떤 화가보다도 작품 수준이 큰 기복을 보인다. 예를 들어, 루앙의 보자르 미술관에 가면 다소 지저분하고 그림이 지나치게 많이 걸린 복도에서 발로통의 그림을 두 점 볼 수 있다. 하나는 극장을 그린 습작으로 맨 위층 관람석의 난간 안쪽에서 아래를 내다보는 아홉 사람의 거무스름한 머리가 있는데, 넓은 면의 흐릿한 노란색 난간이 불룩하게 튀어나와 있어서 그 위에 나타난 머리들은 그냥 난간의 얼룩 같아 보인다. 거기에는 인상주의의 번잡함이라든가, 변화하는 빛이라든가, 드가나 시커트의 극장 그림 같은 데서 볼 수 있는 겉치장 따위가 없다. 색조가 강렬하면서도 절제된 이 그림은 곁에 있지만 서로 고립된 현대인의 도시 생활을 묘사한 훌륭한 습작이다. 반면 복도 맞은편 벽에는 관객이 등을 돌려버릴 형편없는 누드화가 걸려 있는데, 만일 이쪽을 먼저 봤더라면 화가의 이름을 확인하고 앞으로 무슨 일이 있어도 그가 그린 그림은 보지 않겠다고 마음먹었을지도 모른다. 내 스위스인 친구는 유감스러운 얼굴로 이런 말을 한 적이 있다. "발로통이 그린 누드화치고 잘된 거 본 적 있어?"

내가 처음으로 발로통을 조명하는 전시회(취리히 미술관)에 간

것은 2007년으로, 그때 가장 먼저 느낀 것은 안도감이었다. 그간 상상했던 것보다 더 훌륭하며, 더 폭넓은 범위의 소재를 사용한 화가라는 생각이 들었기 때문이다. 결혼을 하고 프랑스 시민권을 취득했어도, 에트르타나 옹플뢰르에서 여름을 보냈어도, '나비파'의 '이방인'으로서 파리지앵이 되었어도, 그는 결코 프랑스인 화가가 아니었고, 그보다는 더 폭넓은 회화의 서사에 불안정하고 어색하게 끼어들어 있는 독자적인 존재였다. 1888년, 네덜란드에 다녀온 그는 프랑스인 화가 친구인 샤를 모랭에게 이런 편지를 썼다. "이탈리아뿐 아니라 우리 프랑스 화가들의 그림에 대한 혐오감이 커지기만 했네. (……) 북쪽 나라 만세, 빌어먹을 이탈리아." 발로통은 나비파의 열성분자로, 현대 생활과 도시의 일상을 그리면서도 서사와 우화에, 선명한 윤곽과 북쪽 나라들(독일과 스칸디나비아)에, 때로는 호퍼의 출현을 예고하는 듯한 냉담한 화풍에 본능적으로 이끌렸다(호퍼는 1906-1907년 파리에 가 있는 동안 발로통의 작품을 봤을지도 모른다). 발로통은 또한 누구보다도 정치적이고, 풍자적이며, 권위를 싫어하는 화가였다. 보나르, 뷔야르와 나란히 레지옹 도뇌르 훈장 수훈자로 선정되었지만 그들과 함께 수상을 거부한 것을 보아도 알 수 있다. 이는 발로통이 프랑스인 동료 화가들과 맺은 연대 의식을 보여주는 가장 상징적인 행위다.

기질을 봤을 때, 젊은 시절의 발로통은 프랑스인과 비슷해 보였다. 아니, 프랑스인이라고 해도 모자람이 없었다. "사람이 느긋하고 붙임성이 있는" 데다 파리에 사는 것을 "행복해했다". 당연히 그에게는 모델이자 정부 노릇을 한 여자가 있었다. '꼬마la petite'라는 애

칭으로 통하던 엘렌 샤트네라는 여자였고, 마찬가지로 당연히 그녀는 원래 침모였다. 발로통은 그녀와 결혼할 생각까지 한 듯 보이는데, 모랭은 그러지 말라며 이런 말로 충고했다. "내 친구들을 보면 총각일 때는 성격이 좋았는데 장가든 뒤로는 고약해지더군." 발로통은 초상화를 그려서 생활비를 벌었지만 집안 식구들의 도움도 받았다. 그의 형 폴은 미술상이 되기 전에는 초콜릿과 코코아, 누가 캔디 제조업에 종사했고, 그때 펠릭스는 형 심부름으로 거래를 뚫기 위해 파리의 매장들을 찾아다니며, 폴에게 "형, 코코아 좀 보내"하고 편지를 쓰곤 했다. 그러다가 1890년대를 지나면서, 그는 캐리커처와 풍자 목판화로 느리지만 꾸준히 세상에 알려졌다. 예술 전문 잡지 《르뷔 블랑슈》를 내는 일에 참여하기도 하고, 포니아토프스키 공작이 출자한 명품 잡지 《르뷔 프랑코-아메리켄》의 디자인 책임자로도 일했다. 그리고 1893년에는 나비파 단체전에 출품함으로써 공식적인 나비파가 되었다. 그가 뷔야르와 알게 된 것은 그 몇 해 전의 일이었고, 말라르메는 물론 소설가 쥘 르나르와도 친분이 있는 사이였으니, 르나르는 1894년 4월 어느 날 일기에 이렇게 기록한 바 있다. "발로통, 온화하고 정직하고 기품 있는 사람이다. 바짝 빗어 붙인 머리에 똑바른 가르마가 뚜렷하다. 몸짓은 과장됨이 없고 의견은 복잡하지 않은데, 모든 언사에 꽤나 독선적인 구석이 있다." 이때 발로통은 화가로서 진척을 보이며 상승세에 오른, 자부심 강한 30대 초반이었다.

그리고 1899년, 뷔야르는 발로통에게 편지를 보내 이렇게 말했다. "혁명이 일어났다는 소리가 들리는군." 발로통이 미술상 알렉

상드르 베른하임의 딸 가브리엘 호드리게스앙리크와 결혼한다고 발표했으니 가히 혁명이라 할 만했다. 두 사람이 알고 지낸 지 4년이 되던 해의 일인데, 사랑과 분별력에 기초한 결혼이었던 듯하다. 절대로 감정을 넘치게 표현하는 법이 없는 성격이었음에도 그는 형 폴에게 이렇게 말했다. "이 여자는 보기 드물게 선한 사람이라, 우리는 잘 지낼 거야." 그는 모든 게 "아주 합리적"일 것이며, 베른하임가 사람들은 "아주 훌륭하고 부자"라고 했다. 당시 가브리엘의 나이는 서른다섯, 발로통보다 두 살 연상으로 열다섯인 큰아이부터 일곱 살인 막내까지 세 자녀와 함께 살고 있었다. 그녀의 전남편은 스스로 목숨을 끊은 터였다. 발로통은 "나는 그 아이들을 사랑할 거야"라며 형(과 스스로)에게 확신을 주었다. 결혼을 한다는 것, 의붓아버지가 된다는 것, 예술가들의 공간인 좌안의 자코브가에서 강 건너 부유한 우안의 밀랑가로 이사를 간다는 것, 독립과 불안정과 무정부주의 취향이 어우러진 삶에서 부르주아의 안락한 삶으로 이동한다는 것, 아닌 게 아니라 그것은 가히 혁명이라 할 만했다. 이때 그는 신문 잡지 관련 일을 그만두는 동시에 목판화 작업을 거의 전면적으로 중단했다. 세기의 전환과 함께 전적으로 회화와 결혼 생활에 전념할 생각이었다. 아무것도 잘못될 일이 없을 것 같았다.

정말 잘못될 일이 뭐가 있겠냐마는, 1901년 4월 24일, 스물아홉 살 먹은 폴 레오토가 폴 발레리와 저녁을 먹는 자리에 주빈으로 참석한 오딜롱 르동은 보르도의 포도원에 대해 한참 이야기하다가 느닷없이 화제를 바꿔 다음과 같은 말을 한다.

얼마 전에 아주 돈 많은 과부와 결혼한 발로통에 대한 소문인데, 사교적인 방문을 하거나 제 집에 손님들을 맞느라 아무 일도 못 하고 있답디다.

발레리와 르동은 기혼자였으니 어쩌면 은연중에 우쭐한 마음이 되어, 우리는 결혼했어도 계속 작품을 생산해 내는데 발로통은 못 하는군, 하고 생각했는지도 모른다. 소문이란 게 대부분 그렇듯이 이 소문도 그 일부만 사실이다. 20세기 초 몇 년은 발로통의 예술에 있어 꽤나 괜찮은 시기였다. 아내를 그린 모든 그림을 비롯해 가장 부드러운 느낌을 주는 그의 그림들이 모두 이 시기에 그려졌다. 가운을 입은 모습, 침실에 있는 모습, 바느질이나 뜨개질, 감침질을 하고 있는 모습, 옷장을 뒤지는 모습, 피아노를 치는 모습, 열린 문 안에 또 열린 문이 있고 계속 또 있어서 점점 더 깊이 행복 속으로 들어가는 것만 같은 문 앞에 선 모습 등등이 담긴 아내의 초상화들을 보면 두 사람이 서로를 사랑하고 있었다는 걸 분명히 알 수 있다. 하지만 그들의 결혼은 동시에 부르주아적인 것이기도 했다. 가브리엘은 아버지의 사업과 관련된 일임에도 남편의 작업에 별로 관심이 없었다. 한편 발로통은 자유분방한 예술가의 돈 걱정을 끝내고 부르주아 계층이 되었지만, 이제는 더 큰 규모의 돈 걱정을 하게 되었다는 것을 깨달았다. 1897년부터 1905년까지 그의 수입은 사실상 점점 더 줄어들기만 했다. 게다가 새로 맞이한 호사스러운 생활은 그의 기질과 맞지 않았다. 1905년 12월, 그는 니스에서 형에게 이런 편지를 썼다. "형, 야자수와 오렌지 나무로 둘러싸인 호

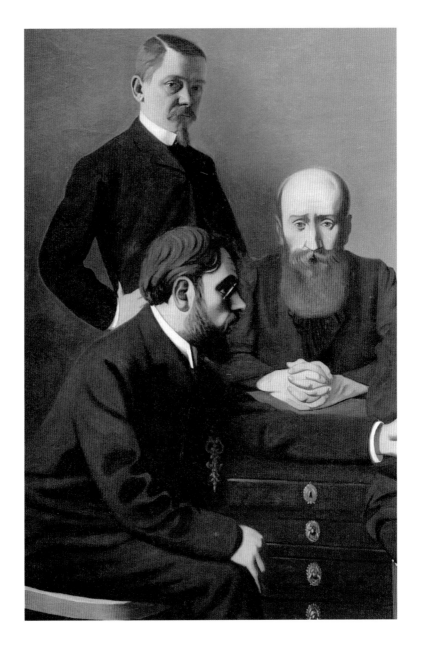

발로통, 〈다섯 화가〉의 부분 장면
서 있는 발로통, 왼쪽의 보나르 그리고 뷔야르

화로운 별장에서 지내고 있지만 난 마음이 불편해. 그냥 시골 오두막에 있으면 좋겠어." 엘렌 샤트네와는 연락하고 지냈지만, 부르주아의 관습 때문에 보나르는 그의 '꼬마' 마르트 드 멜리니와 함께일 땐 발로통가를 방문할 수 없었다.

이상하게도(어쩌면 하나도 이상할 게 없이), 발로통이 결혼 직전에 그린 작품들에는 그런 면모들이 이미 예견되어 있다. 1897년에서 1899년에 걸쳐 그린 '친밀함'이라는 연작이 바로 그것인데, 〈거짓말〉도 그중 하나다. 이 연작은 발로통의 나비파 활동이 가장 활발하던 시기에 나온 것으로, 색의 덩어리로 이루어진 구성과 호화로이 대비되는 색조, 실내 배경, 대체로 어둑한 조명을 그 특징으로 한다. 뷔야르와 보나르에게는 색과 색의 조화가 무엇보다 중요했고 그들이 그리는 실내 그림에 등장하는 인물들은 사람이라기보다는 공모하는 형태들인 데 반해서, 발로통은 언제나 인물들 사이에 일어나는 일에 관심을 가졌다. 그의 인물들은 그림을 벗어나서도 생명을 가지며, 그래서 어떤 이야기를 제공하기도 하고 억제하기도 한다. 〈기다림〉 속에서 갈색 양복을 입은 남자는 두터운 커튼 뒤에 몸을 일부 가린 채, 아마도 여자일 듯한 누군가가 도착하는 것을 보려는지 레이스 틈으로 밖을 내다보고 있다. 그는 수줍은 기대감에 차 있는 것일까, 아니면 위협적인 탐욕을 드러내고 있는 것일까? 〈방문〉에서는 다른(어쩌면 같은) 남자가 보라색 코트를 입은 여자를 맞이하는데, 이때 우리의 눈길은 그림의 역선力線들에 의해 어쩔 수 없이 왼쪽 뒤에 열려 있는 침실로 이끌린다. 여기서 주도권을 쥔 사람은 누구일까? 〈실내, 빨간 의자와 남녀〉는 두 사람이 싸

발로통, 〈방문〉

발로통, 〈돈〉

우고 난 다음의 모습을 보여준다. 여자는 턱을 괸 채 의자에 앉아 있고 그 앞에 서 있는 남자는 음험한 성적 얼룩인 양 검은 그림자를 여자의 치마에 드리운다. 다른 그림들을 보면 남녀가 어둑한 곳에서 웅크리고 있거나 서로 껴안고 있다. 가구마저 그 안에서 벌어지는 일에 공모하는 듯하다. 이 그림들은 걱정, 불만, 갈등을 드러낸다. 성과 관계된 것을 이야기하는 이 불가해한 그림들에서 누가 누구를 지배하는지, 누가 대가를 지불하는지, 지불 수단은 무엇인지 분명한 경우는 드물다. 이 그림들은 "격정적인 실내 그림들"로 통했는데, 사실 그건 과도한 해석이 아닌가 싶다. 물론 거센 감정의 불협화음을 보이는 그림들이기는 하다. 이와 같은 시기에 발로통은 역시나 '친밀함'이라는 제목으로 알려진 목판화 연작 열 점을 생산했는데, 그 가운데 한 점만이 다른 연작과 똑같은 장면을 재현한다. 이 목판화들은 감정적인 싸움을 보다 신랄하고 풍자적으로— 더 즉각적으로 판독할 수 있게—그린 삽화들이다. 〈승리〉는 남자를 울리는 냉혹한 여자를, 〈방문 준비〉는 한껏 치장하는 아내를 기다리는 동안 지독하게 따분해하는 남자를, 〈최후의 수단〉은 식사 중에 벌어진 언쟁을 보여주는데, 아내는 등을 돌리고 선 채 냅킨에 얼굴을 묻고, 남편은 죄책감에 아내를 달래려 일어서는 모습이다. 가장 강력한 〈돈〉에서는 남녀가 그림의 왼쪽 가장자리에 가까운 곳 발코니에 서 있고, 검은 옷을 입은 남자는 흰옷을 입은 여자에게 무언가를 가리켜 보이고 있다. 우리에게는 보이지만 그녀는 보지 못하는 것은 남자의 등 뒤, 그림의 3분의 2 이상을 차지하고 남자의 몸을 점령한 검은색 덩어리다. 암흑으로 뒤덮인 남자의 모습에

서 드러나는 부위는 왼손과 얼굴뿐이다. 우리는 안다, 이것은 돈에 관한 얘기임을, 이들 남녀와 그들의 관계를 냉혹하게 압박하는 것이 다름 아닌 돈이라는 것을. 발로통은 이 모든 목판화를 '아주 부유한' 과부와 결혼하기 직전에 완성했다.

발로통의 장난기와 재치, 세기말의 파리를 바라보는 그의 밝고 냉소적인 시선을 가장 잘 나타낸 것이 바로 그의 목판화들이다. 이 작품들은 모두 흑백 대비가 선명하고 크기가 작다(대개 17×22센티미터쯤 된다). 그러나 발로통은 이 수단만으로 직물의 세밀한 질감을 구분하며, 또 이 제한된 공간 안에 역동적인 군중의 풍경을 담는다. 시위자들이 경찰의 돌격을 피해 달아나고, 비를 동반한 돌풍을 막기 위해 사방에서 우산이 펴지는가 하면, 투박해 보이는 근위병이 홀쭉한 아나키스트 시인에게 몰려든다. 이러한 서사 요소는 또한 발로통이 다른 점에서 드문 화가였음을 상기시킨다. 그는 문학적 야망을 가지고 있었다. 그리고 많은 화가들과 마찬가지로 일기를 썼다. 미술비평가로 활동하고, 여덟 편의 희곡을 썼으며 그중 두 편은 짧은 기간 동안 무대에 오르기도 했다. 소설도 세 편 썼으나 생전에 출판하지는 못했다. 이 가운데 가장 훌륭한 작품인 『살상의 삶』은 '친밀함' 목판화 연작의 어떤 것보다 더 피비린내 나는 '난폭한 내면'을 노골적으로 그린다. 포 소설의 분위기가 감도는 이 작품에서 변호사였다가 미술비평가가 된 주인공은 어렸을 때부터 자신의 존재 자체가 주변 사람들의 죽음을 부른다는 것을 깨닫는다. 친구가 강에 빠질 때, 판화가 조각칼로 스스로를 찔러 동 중독으로 죽을 때, 화가의 모델이 난로에 넘어져 치명적인 화상을 입을 때 그

가 그곳에 있었다. 그는 얼마나 깊숙이 연루되어 있는 걸까? 그런 사건에 그의 의지는 어느 정도나 관련되어 있을까? 그는 도대체 그 어떤 알 수 없는 저주를 받은 걸까? 만일 그것이 저주라면, 더 이상의 죽음을 초래하지 않기 위해 그는 어떻게 해야 할까? 발로통의 이야기는 또 하나의 조직화된 수수께끼다.

자신이 무명의 저주를 받았다고 생각하기에 발로통은 너무 냉철한 사람이었다. 그는 가브리엘에게서 해결책—화가로서의 생활과 결혼의 이해관계, 의붓자식에 대한 사랑—을 발견했다고 생각했지만 현실은 생각과 달랐다. 〈등불 아래 저녁 식사〉(1899)를 보면 식탁에 앉은 (스위스인이 틀림없을) 한 사람의 목덜미가 보이는데, 그 오른쪽에는 분홍빛 드레스를 입은 가브리엘이 앉아 맞은편에서 빈둥거리듯 과일을 먹고 있는 장남 자크를 바라보고, 목덜미의 주인공 맞은편에는 어린 소녀가 눈을 둥그렇게 뜬 채 식탁의 침입자를 응시하고 있다. 이 목판화는 질감과 색의 조화에 대한 것이 아니라, 오직 색의 대립과 정신역학에 대한 것이다. 발로통과 의붓자식들의 사이가 급속도로 나빠졌다는 점을 생각하면 실로 예언적인 작품이기도 하다. "아이들의 거리낌 없는 태도는 그의 간담을 서늘하게 했다." 그들을 지켜본 이의 말이다. 그런가 하면 발로통의 편지는 불평으로 날이 서 있다. "자크가 유난히 밉살스럽게 굴지만 않으면 모든 게 잘될 텐데." 자크와 그의 남동생은 "두 명의 완벽한 멍청이"였다(스타인 또한 발로통의 "의붓아들들이 드러내는 난폭함"을 언급한 바 있다). 하지만 (서로에 대한) 적대감의 주된 초점은 늘 의붓딸이었다. "마들렌은 거만함과 어리석음과 우두머리

행세를 감추지 못하며, 다른 모두에게 이를 받아들이라고 강요한다.” “마들렌은 탱고를 추고, 그저 안면만 있는 사람들까지 집에 잔뜩 불러들이며, 모든 일에 흠을 잡는다.” “마들렌은 손톱을 다듬으면서 하늘에서 내려다보듯 모든 사람들의 불행을 구경하며 날을 보낸다.” 화가 필립샤를 블라슈는 1893년 편지에서 발로통을 놀리듯 “우울 선생 Monsieur le Mélancolique”이라고 불렀다. 그에게 잠재된 우울함이 드러나기 시작했던 것이다. 게다가 그는 “과민하고 인색한” 사람이기도 했으니, 의붓아버지로 타고난 체질이 아니었다. 아내 가브리엘은 정서적 신의의 갈림길에서 몸져눕기 일쑤였다. 초창기에 그가 보낸 편지에서는 “나의 사랑하는 가브”였던 호칭이 이제는 “나의 가엾은 가브”로 변했고, 이 호칭은 그 뒤로 다시 바뀌지 않는다. 1911년에 이르러 발로통은 형 폴에게 “영속하는 괴로움”을 호소한다. “속마음을 털어놓을 사람이 없어. 눈앞에 놓인 욕구 충족만을 위해 사는 주변 사람들의 무분별은 정말이지 끔찍해.” 1918년에는 일기에 이렇게 기록한다. “남자는 대체 뭘 잘못했기에 여자라는 이 무서운 ‘동료’에게 복종할 수밖에 없을까?” 마치 〈거짓말〉이 진실로 드러난 듯하다. “내가 실생활의 주변부에서 지난 스무 해 동안 견뎌왔고, 첫날과 마찬가지로 지금도 참고 살아가는 이 거짓된 생활”에 대한 그의 공포 말이다. 뷔야르가 “나는 구경꾼의 자리에서 벗어난 적이 없다”고 만족스럽게 말하는 반면, 발로통은 “나는 평생 창문을 통해 삶을 들여다보기만 할 뿐 그 안에 들어가지는 못할 것”이라고 불평한다.

발로통에게 남은 것은 미술뿐이었다. 1909년, 그는 그의 새 후

원자 헤디 한로저에게 이런 편지를 썼다(그녀는 남편 아르투르와 함께 스위스 빈터투어의 빌라 플로라에 살고 있었다).

> 내 예술의 특징은 형식과 실루엣, 선과 입체감을 통한 표현 욕구입니다. 색은 중요한 것을 강조하되 종속되도록 고안된 첨가물일 뿐이죠. 어느 모로 보나 인상파와는 거리가 멉니다. 인상파의 예술을 높이 평가하기는 해도 그들에게 강한 영향을 받지 않은 것을 자랑으로 생각합니다. 내 취향에 더 맞는 것은 통합이에요. 미묘한 뉘앙스는 내가 원하는 것도, 내가 잘하는 것도 아니지요.

통찰력 있는 자기분석이다. 발로통은 스스로가 나비파의 동료 화가들과 얼마나 달랐고 여전히 얼마나 다른지를, 또 앞으로도 얼마나 다를 것인지를 분명히 한다. 1920년에 이르렀을 때 그는 보나르와는 "그림이 극과 극이었지만, 여전히 좋은 관계를 유지했다"고 언급한다. 발로통은 언제나 프로테스탄트 화가였다. 근면과 통제와 어려운 기법의 가치를 믿었다. 그러나 교묘한 솜씨나 고도의 기교, 그림의 '운'이라면 아주 질색했다. 평론가들은 발로통이 "실력 있고 냉철한" 화가라는 점에 대체로 의견을 같이했다. 그들은 그의 작품을 가리켜 "고집스러운 성실"을 발산하며, "농축적이고, 엄격하고, 냉정하리만치 열정적이되, 자비가 없다"고 평했다.

그런 평론가들이 마음만 먹으면 그에게서 등을 돌리리라 짐작하기란 어렵지 않다. 그리고 점차로 그런 일이 일어났다. 발로통의 인생에서 마지막 15년, 즉 1910년에서 1925년은 개인적인 고립과

환멸이 차츰 깊어지는 시기로 꼽을 수 있다. 툭하면 싸우려 들었고, 우울증 또는 당시의 용어로 신경쇠약을 앓았다. 일기에는 자살의 유혹을 언급하기도 한다. 전쟁에 질겁하면서도 행동하지 않는 스스로에게 좌절했다. 군대와는 거리가 먼 뷔야르마저 다리를 지키는 일에 배치되어 국가가 전쟁에 기울이는 총력에 작은 보탬이 되고 있던 터였다. 독일인에 대한 혐오만 보면 발로통은 프랑스인보다 더 프랑스인 같아 보인다. 하지만 동시에 그는 프랑스 민간인들의 "부정부패"와 알코올중독, 편협함, 남편을 전선으로 보낸 아내들의 성적 방종을 역겹게 생각했다. 전쟁이 끝났어도 얼마간은 한숨을 돌릴 틈이 없었다. 프랑스인의 사기와 가치관은 땅에 떨어졌고, 어디를 가든 "탱고를 추는 티 파티의 집단 수음"이라는 말로 예시되는 도덕적 타락이 팽배했다. 친구는 거의 없었고, 가족과도 변함없이 서먹서먹했다. 한 점의 그림도 팔지 못한 채 몇 달이 지나는 동안 갤러리에서 돌려받은 그림들로 화실이 붐비고, 경매장에서 처분되는 그림들로 인해 명성이 추락하는 등, 화가로서 그의 생활은 교착상태에 빠졌다. 그런 데다 1916년 발로통이 그림에 사진을 썼다는 이야기가 나돌면서(지금은 흔히 쓰이는 방식이지만) 스위스의 일부 수집가들이 가치 하락을 염려하여 그의 그림들을 반품하는 소동을 벌이기도 했다.

게다가 무엇보다, 그는 시류가 자기에게 등을 돌렸다고 느꼈다. 1911년 그는 이렇게 언급했다. "최신 유행은 큐비즘인데, 이것을 발견한 사람들은 스스로가 너무나 자랑스러워서 다른 것은 거들떠보지도 않는다." 이어 1916년 글을 보면 거의 피해망상 수준이다.

내 그림들이 헤이그, 크리스티아니아, 바젤에서 전시되고 있으며 곧 바르셀로나에서도 전시될 것이다. 하지만 아무런 성과가 없다. 입체파, 미래파, 마티스류 화가들이 대리인과 판매원과 브로커를 통해 유럽과 미국 전역에서 엄청난 활동을 벌이고 있다. 그들은 영리하게 전후戰後의 시장 장악을 준비한다.

그는 또한 자신의 그림들이 잘못된 가격대로 분류되었다는 사실을 깨달았다. 500프랑짜리 그림보다 5만 프랑짜리 그림이 더 잘 팔렸다. 그는 수집가들이 "최저가의 신인 화가 그림 아니면 5만 프랑이나 하는 르누아르 그림을 원하고, 내 그림은 가격대가 맞지 않아 피해를 본다"고 보았다. 발로통은 언젠가 헤디 한로저에게 꽤 현명한 조건을 건넸다. "평범한 그림은 언제나 너무 비싸고, 훌륭한 그림은 부르는 가격이 비쌀 수 있는 반면, 정말 훌륭한 그림은 절대로 지나치게 비싸지 않지요."

그는 그림을 그리고 또 그렸다. 미치지 않기 위해 그렸다. 그러다 보니 너무 많이 그렸는지도 모른다. 그는 점점 더 많은 누드화를 출품했고, 평론가들은 점점 더 그의 누드화를 싫어하게 되었다. 그럼에도 그는 고집스럽게 계속 그림을 그려 더욱더 많은 누드화를 출품했다. 누드화 이외의 다른 그림들은 부당하게 무시되었다. 정물화는 뛰어난 기량을 드러내고—그는 특히 피망을 굉장히 잘 그렸다—풍경화는 경탄을 자아내는데, 이는 오늘날에도 발로통 전시회에 가는 대부분의 사람들을 깜짝 놀라게 하는 부분이다. 그의 그림을 10년 단위로 구분해 보면 일몰을 그리지 않은 시기가 없다.

하지만 그렇게 일몰을 그리면서도 일출은 전혀 그리지 않았다. 어쩌면 이러한 양상이 그의 기질에 잘 들어맞는다 여겨질지도 모르겠다―그의 일몰 그림이 힘차고 관능적이며 활활 타오르는 폭발과도 같다는 점을 제외하면 말이지만. 주황색, 보라색, 검은색이 층층이 쌓인 것이 거의 환상적이라 할 만한 작품 〈빌레르빌의 일몰〉(1917)은 뭉크의 그림에 까깝다.

낮을 그린 풍경화에서 발로통은 푸생과 루벤스의 이상화 전통에 자기만의 해석을 가미했다. 푸생은 자연의 우연한 속성들을 제거하고 그것에 어울리는 고상한 화풍을 성취하기 위해 상상력으로 모든 것을 재정리했다. 발로통의 의견에 따르면 루벤스는 푸생마저 능가했다. "루벤스는 보편적이라는 느낌을 주기 때문에 내 생각에 가장 훌륭한 풍경화가다. 그는 지형상의 작은 사건들보다는 대자연의 장관을 그린다." 발로통은 이 두 대가에서 출발해 1909년부터 '혼합 풍경화'라는 개념을 발전시켰다. 그는 전원으로 나가 스케치와 메모 작업을 한 뒤 작업실에서 여러 장소의 자료를 혼합해 그림을 구성하곤 했다. 그 결과물은 캔버스에 최초로 창조된, 엄밀히 말해서 존재하지 않는 새로운 자연이다. 이렇게 해서 나온 그림들을 보면, 잘라낸 형태와 강렬한 대비색 같은 나비파의 요소가 남아 있음을 알 수 있다. 어떤 그림에는 은밀한 재치도 엿보인다. 가령 〈연못〉(1909)의 어떤 부분은 인상주의 방식으로 처리되었는가 하면 어떤 부분은 윤곽이 뚜렷한 사실주의 방식으로 처리되었고, 음침하고 검은 연못은 보면 볼수록 거대하고 해로운 넙치로 변하는 듯하다. 만년의 풍경화들에는―〈카레나크의 도르도뉴강〉이나

발로통, 〈연못〉

〈루아르강의 저녁〉처럼—구체적인 장소의 이름이 붙어 있는 경우가 많지만 그렇지 않은 것도 있다. 이 풍경화들은 "대자연의 장관"이라 하기엔 어딘가 조화를 이루지 못하고, 그보다는 '친밀함' 연작과 마찬가지로 수수께끼 같은 이야기를 전하는 듯하다.

다음은 누드화를 거론하지 않을 수 없다. "발로통이 그린 누드화치고 잘된 거 본 적 있어?" 있다. 몇 점 있는데, 대부분 초기작이다. 〈궁둥이 습작〉(1884년경)은 궁둥이를 그린 놀라운 사실주의적 그림으로, 사람의 살을 쿠르베나 코레조 못지않게 면밀히 묘사했다. 〈실내의 누드〉(1890년경)는 화실의 긴 의자 위에 벗어놓은 자기 옷을 깔고 앉아 있는 슬픈 얼굴의 여자를 보여준다. 추측건대 그녀는 아마추어 모델이고, 그래서인지 거북해하는 기색이 역력하다. 다양한 연령층과 몸매의 여자들이 옷을 벗고 멱을 감는 그림 〈여름 저녁에 멱 감는 사람들〉은 여러 문화가 초현실적으로 혼재된 느낌을 준다. 얼마간은 일본화처럼 양식화된 듯하고, 얼마간은 스칸디나비아의 신화가 들어 있는 듯하며, 또 얼마간은 '청춘의 샘'이라는 오래된 주제를 다시금 소환하는 듯한 구석이 있다. 이 그림은 앵데팡당전Salon des Indépendants에 출품되었을 때 일대 소동을 불러일으켰다. '세관원Douanier' 루소는 그 앞에 서 있다가 발로통에게 형제처럼 이렇게 말했다. "자, 발로통, 이제 우리 같이 좀 걷지." 그러나 발로통은 늘 자기만의 길을 걸었고, 여성의 누드를 점점 더 크게 그렸다. 처음으로 발로통의 누드화 여러 점을 한꺼번에 보았을 때, 내게 그 그림들은 '발로통의 법칙'이라고 할 만한 것을 아주 두드러지게 보여주는 듯했다. 즉 그의 누드화는, 여자의 옷이 없으면 없을수

록 결과가 그만큼 더 나빠진다는 점 말이다. 그 전시회에는 긴 잠옷과 실내 가운 차림의 가브리엘을 파고든 매력적인 초기 그림도 있었다. 또한 슈미즈를 벗는 모델 그림 한 점, 어깨끈이 흘러내린 여자들을 훔쳐보며 그린 듯 뭔가 부족해 보이는 그림 두 점, 마지막으로 완전히 다 드러낸 누드화가 한 점 있었다.

발로통은 앵그르를 연구하고 누드화를 그리게 되었다. 이는 위대한 저자들—유명하게는 밀턴—의 경우와 마찬가지로, 위대한 화가의 영향이 해로울 수 있음을 증명한다. (그는 심지어 〈터키탕〉, 〈원천〉, 〈안젤리카를 구하는 로저〉와 같은 앵그르의 유명한 작품 소재들을 본받아 그렸는데, 너무 요령부득하고 자명하게 열등한 작품이라 과연 그가 그것들을 전시하거나 팔았을지 궁금해질 지경이다.) 하지만 어찌 되었든, 발로통은 대단히 진지하고 실로 헌신적인 화가였다. 간혹 재치를 드러내더라도 결코 경박하지 않았다. 그의 결점은 게으르거나 그림을 대충 그리는 습관이 아니라, 생각과 통제를 너무 많이 하는 성격일 것이다. 따라서 그 최초의 충격이 지나간 뒤, 나는 그의 누드화를 좋아하려고 애써보았다. 아니, 적어도 그 의미를 알고자 했다. 발로통의 누드화는 크게 실내 누드와 실외 누드로 분류할 수 있다. 두 부류 모두 주변 세상은 텅 비어 있다. 현대식 방의 밋밋한 조명 아래 시중드는 사람도 없이 홀로, 대개는 무감각과 가치 혼란을 드러내는 여성 누드라는 소재는, 이것이 이후 호퍼에 의해 더 미묘하고 복잡하게 다루어지리라는 사실을 필연적으로 상기시킨다. 하지만 문제는 그게 아니라, 그의 누드화 대부분이 우선 실망스러우리만치 무기력하다는 것이다. 아무리 살아 숨 쉬는 듯해도 퍼

티 덩어리로 조각한 건 아닌가 싶은 그림들이다. 이국적인 느낌은 커녕, 생각과 감정을 탈색시킨 탓에 그림의 소재로서 설득력이 없는 경우가 많다. 마치 '혼합 풍경화'의 개념이 확장되어 '혼합 누드화'까지 포괄하는 것 같다. 결과적으로 〈빨간색 카펫에 기댄 누드〉(1909)는 아내의 머리를 앵그르 누드화의 목에 얹고, 다시 이것을 어떤 모델의 몸에 갖다 붙인 꼴이다. 당황스러운 접합이다. 풍경화에서는 통하는 게 인체에는 통하지 않는다.

실외 누드화로는 다음과 같은 것들이 있다. 바닷물에 무릎이나 허벅지까지 담그고 먹 감는 여자들, 다름 아닌 농장 황소를 잡아당기는 땅딸막한 에우로파, 바위에 팔목이 묶인 채 모든 것이 끔찍이, 정말 끔찍이 불편하다는 듯 자신의 곤경에 반응하는 현대판 금발의 안드로메다, 발로통이 모사한 동물, 즉 박제한 악어와 아주 많이 닮은 '용'을 죽이는 페르세우스. 이 신화적이고 우화적인―갈수록 더 커지는―풍경화들의 진지함과 숭고한 의도를 생각하면 더더욱 그 결과가 믿기지 않아 우리는 고개를 절레절레 흔들게 된다. 발로통이 어떤 그림에서는 신화를 훌륭히 전용해 참신하게 만드는 능력을 보여준 바 있기에 우리 입장에서는 그만큼 더 답답할 뿐이다. 예컨대 수산나와 장로들 그림을 현대화한 〈정결한 쉬잔〉(1922) 같은 것 말이다. 성서의 목욕탕은 고급 술집 혹은 나이트클럽의 둥글고 긴 분홍색 의자로, 장로들은 두 명의 말쑥한 사업가로 바뀌었고, 은색 모자를 쓴 희생자와 흥정을 벌이는 그들의 대머리가 빛을 반사한다. 강렬하고 위협적인 한편 불가사의한 그림이다. 예정된 희생자는―어쨌든 내가 보기에는―이미 상황을 계산하고 파악한

420

게 분명하다. 현대사회라는 배경에서 이 그림은 수산나가 형세를 역전시켜 장로들에게 공갈 협박을 가하는 그림으로 여겨질 수도 있으리라.

그 취리히 전시회에서, 나는 누드화로부터 도망쳐 〈거짓말〉로 돌아갔다. 다시 보니 이 그림 속 여인의 부피 큰 원통형 육체가 두 드러지는 듯했고, 나는 마지막으로 한 번 더 놀랐다. 그림의 크기가 그처럼 작을 줄이야―실로 전시된 작품 중 가장 작은 그림이었다 (33×24센티미터). 볼티모어에서 처음 이 그림을 본 뒤 취리히에서 다시 보기 전에 그 크기가 어느 정도 되는지 질문을 받았다면 아마 실제의 네 배 정도는 크게 대답했을 것이다. 감탄을 느낄 뿐 아니라 잘 알고 있다고 생각하는 그림에 시간과 부재가 그런 작용을 하다 니, 이상한 일이다. 어렸을 때 살던 집에 가보면 상상해 온 모습보 다 작고, 그럼에도 여전히 그 상상 속 크기로 남게 되는 이치와 마 찬가지다. 그림의 경우, 작은 그림은 실제보다 크게, 큰 그림은 실 제보다 작게 기억에 남는 경향이 있다. 왜 그런지는 나도 모르겠지 만 기꺼이 불가사의한 일로 남겨둔다―발로통의 경우, 그러는 게 적절하리라.

# 18

# 브라크

## 회화의 심장부

# GEORGES
# BRAQUE

GEORGES
BRAQUE

그들은 친구요, 동반자요, 동지로, 20세기 초 가장 새롭고 도발적이었던 예술형식에 헌신했다. 브라크는 그보다 나이가 조금 어렸지만 그는 브라크보다 우월한 체하지 않았다. 그들은 공동 모험가, 공동 발견자였다. 그림도 나란히 그렸고 주제도 같은 경우가 많았다. 그래서 그들의 작품은 때때로 거의 구별하기 힘들었다. 이 분야는 요람기에 있었으니, 그들의 그림 인생도 이제 시작이었다.

우리는 오통 프리에스를 딱하게 여기지 않을 수 없다. 브라크에게 그는 같은 르아브르 출신이자 충실한 야수파 동지였고 피카소의 원형이었다. 브라크가 스페인 출신의 새 친구 피카소와 다음 단계로 넘어가 몇 세기 만에 서양미술에서 가장 위대한 돌파구를 찾고, 입체파가 야수파를 한때 활기찼던 추억의 공간으로 밀쳐버리는 동안, 프리에스는 하던 일을 계속하며 나머지 인생을 살아야 했다. 그런데 이상하게 이 두 화가의 공동 전시회는 이들 사후에야 처음으로 열렸다. 둘이 함께 작업하기를 그만둔 지 100년이 지나서였다. 2005년 랑그도크의 로데브 미술관에서 열린 이 전시회는 의도치 않게 잔인한 결과를 낳았다. 전시된 야수파 작품 중 가장 흥미로운 것이 모두 브라크의 그림이었던 것이다. 야수파는 브라크가 화가로 성장하는 과정에서 거쳐간 한 단계였을 뿐이었지만(브라크가 야수파 시절을 애틋하게 바라보기는 했다. 50년이 지난 훗날 자신이 그

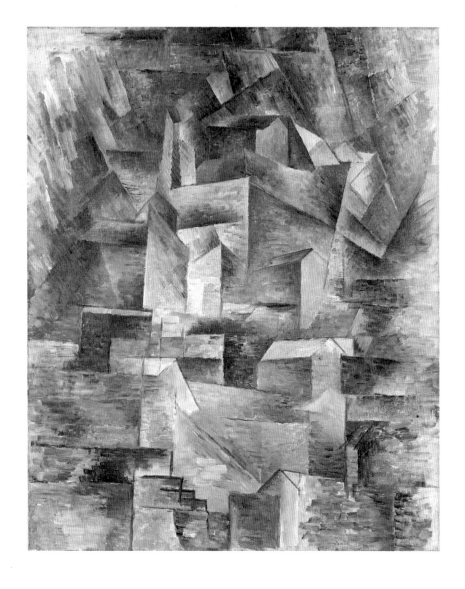

브라크, 〈레스타크의 리오 틴토 공장들〉

시절에 그린 〈시오타의 작은 만〉을 도로 사들이기도 했다), 프리에스에게는 경력의 정점이었다. 프리에스는 자기 나름껏 여러 화풍에 손을 대며 방황했는데, 그러면서 점점 더 공허하고 과장스러운 언행을 보였다. 잊히지 않기 위해 큰소리치는 화가의 모습이었다.

야수파는 열기를 빼면 시체다. 분석과 종합의 입체파가 뒤이은 10년에 걸쳐 이룬 황홀한 발견들은 형태와 색에 관한—색에 우선하는 형태, 아니 더 정확히는, 형태를 위해 자제하는 색에 관한—것이었고, 그 여정은 온도의 차원에서도 전개된다. 야수파의 그림은 온통 분홍색과 연보라색, 그리고 요란한 파랑과 유쾌한 주황색 투성이다. 하늘이 어떻게 보이든 상관없이, 그림 속 태양은 맹렬하다. 1908년 브라크가 레스타크와 라 로슈귀용에서 그린 작품들을 보면 태양의 열기가 녹아 나오는 느낌이다. 이 그림들은 진한 갈색과 초록색, 회색으로 이루어져 있다. 반면에 정통 입체파 화가들은 색을 의심스러운 눈으로 보았다. 그들에게 색은 '일화적'인 것이었다. 느닷없는 분출 같은 것, 너무 많은 정보를 전달하는 무엇이었다. 색은 형태의 추구에 방해가 되었다. 그래서 그들은 서둘러 색을 선에다—문자 그대로—쑤셔 넣었다. 색과 선의 다툼. 프랑스 미술의 이 오랜 다툼이 새로운 국면을 맞이한 것이다. 1910 – 1911년에 이를 무렵, 화가는 어떤 색을 써도 괜찮았다. 단, 그것이 회색이나 갈색, 베이지색이라면.

브라크는 사실 레스타크 시절에 자기만의 획기적인 돌파구를 찾았다. 세잔의 가르침을 모두 흡수하고 나아가 리오 틴토 공장을 그린 연작에서 절정에 달한 그림들이 그것이다. 그는 이 그림들을

가지고 우리를 입체파의 세계로 쑥 들여놓는다. 우리는 이 그림들을 보고 깜짝 놀란 나머지 다른 갑작스러운 변화, 즉 화재畵材의 변화를 간과한다. 바로 프로방스 지방의 '풍경화'가 공장 지붕이 비스듬히 비끼며 오르락내리락하는 풍경으로도 이루어질 수 있다는 점이다. 바로 이 시점에서 앞으로 일어날 모든 일은 실로 불가피해 보인다. 브라크는 레스타크에서 돌아오자 피카소와 의기투합하여 이 획기적인 발견을 한층 더 발전시킨다. 이들 두 화가는, 브라크의 말을 빌리자면 "같은 밧줄로 연결되어 산을 오르는 등반가들 같았다". 피카소를 찾아간 그는 방문 카드에 "대망待望의 추억"이라는 말을 남겼다. 평생 유지될 관계를 자신 있게 예견하는 말처럼 들린다.

그러나 당시에는 전망이 그리 확실하지 않았을 것이다. 중상가들이 조롱 삼아 이름 붙인 입체파◆가 또 하나의 단계일 줄 누가 알았겠는가? 이들 신진 화가들은 바로 앞의 선배들과 달랐다. 선배들은 일단 기존의 회화 전통을 파괴하고 자신들만의 관찰 방식을 개발한 다음에는 대체로 그 방식을 쭉 고수하는 경향이 있었다. 그러나 신진 화가들은 열광적이고도 지속적으로 변화를 추구했다. 피카소가 그중 누구보다도 열심이었다. 결국 야수파는 다양한 목적지로 출발하는 비행기들이 집결하는 허브 공항과도 같았다. 몇 년 전 런던 코톨드대학에서 드랭전이 열렸다. 드랭이 1906년에 런던에서 그린 작품 열두 점이 전시되었다. 그는―실로 놀랄 만큼―유

◆ 입체파, 즉 큐비즘Cubism이라는 명칭은 화가 앙리 마티스와 비평가 루이 보셀이 브라크의 1908년 작품 〈레스타크의 집〉을 보고 언급한 "작은 벽돌들petits cubes" 그림이라는 말에서 비롯했다. 옮긴이 주

례없이 선명한 색으로 런던을 표현해 이곳을 돋보이게 했다. 처음 두 작품은 야수파 화풍을 굵고 힘찬 신新점묘화법으로 해석한 한 편 나머지 열 점은 형식이 다른 것보다 더 덩어리지고, 붓놀림에 더 힘이 들어간, 완전히 다른 화풍의 그림들이었다. 입체파라고 하나의 단계가 되지 않으리란 법이 어디 있겠는가? 입체파는 얼마나 많은 것을 포괄하는 것으로 드러날까?

이것은 화풍의 문제일 뿐 아니라 인원의 문제이기도 했다. 누가 같은 배에 타고 있었는가 하는 문제, 누가 가까운 앞바다까지만 나갈 생각을 했고, 누가 먼바다 끝까지 항해할 생각을 했는가 하는 문제 말이다. 1908년 레스타크에는 라울 뒤피도 있었다. 그도 브라크처럼 급진적인 화풍의 그림을 그렸다(〈아케이드〉 같은 그림들은 경이롭고, 타일 그림들과 보트 그림들에는 피카소 그림의 코처럼 강렬한 해칭이 사용되었다). 그런 뒤피에게 무슨 일이 있었기에 그는 나선형 느낌을 주는 장식적인 화풍의 화가가 되었을까? 어째서 그의 회화 작품들은 그의 그림엽서들보다 나을 게 없는 것일까? 입체파의 항해로 다른 곳에 갈 수도 있었을 텐데 말이다. 브라크는 1915년 5월 솜강에서 실종되었고, 이어 실명한 채 발견되었다. 만일 그의 두개골에 천공 시술을 한 외과 의사가 실수를 했다면 어떻게 되었을까? 시인 아폴리네르처럼, 이 시술이 성공했어도 1918년에 발발한 스페인 독감*이 그의 목숨을 앗아갔다면 어떻게 되었을까? 브라크의 동지애가 없었더라면, 그와 경쟁하고, 우열을 가리고, 그를 극복할

◆ 1918년에 발발하여 1920년까지 전 세계적으로 유행한 독감으로 5억 명 정도가 감염되었고 이 중 5000만 명 이상이 사망한 것으로 알려져 있다. _옮긴이 주

필요가 없었더라면, 피카소가 밟은 길이 달라졌을까?

공인된 미술 역사는 그러한 변수, 발생하지 않은 가설을 간과하는 경향이 있다. 또한 중요하고 진지한 예술적 모험일지라도 처음에는 장난스러운 요소를 포함할 수 있음을 우리는 또한 쉽게 잊는다. 바우하우스 학교가 그렇다.* 노년의 예술가들은 젊은 평론가들의 환호 속에서 근엄해지기 마련이고, 그러면서 평론가들이 그만큼 주시하지 않던 젊은 시절의 환희와 장난기, 모험, 회의를 잊어버릴 수 있다. 입체파는 관찰 방식과 대상의 놀라운 재창출이었다. 이는 피카소가 프랑수아즈 질로에게 말했다시피 "모든 가식이나 개인적인 허영심이 배제된, 실험실 실험 같은 것"이었다. 이는 다시 말해 서명 없이, 자아도 없이, 그림 스스로 설 수 있는, 브라크가 "무명의 개성"이라 일컫던 것을 찾으려는 탐색이었지만 결국에는 실패했다. 입체파는 이 모든 것이었고, 그만큼 고상한 것이었다. 그러나 또한 사사롭고 장난스럽고 사교적인 것이기도 했다. 브라크는 정장 차림을 좋아하는 피카소를 놀려주려고(즐겁게 해주려고) 르아브르 경매에서 그에게 모자 100개를 사주었다. 브라크는 버펄로 빌**과 그의 '단짝'에 대한 거짓말 같은 이야기를 즐겨 했으며, 피카소는 그 이야기를 듣고 '단짝Pard'을 자신의 이름 대신 서명으로 쓰기도 했다. 피카소는 윌버 라이트의 '윌버'를 가져다 브라크를 '윌부르Wilbourg'라는 별명으로 불렀다.*** 라이트 형제의 기묘한 기계장

---

◆ Bauhaus라는 단어의 뜻이 '집 짓기'인 데다 설립자가 건축가였기에 사람들은 그 것을 건축 학교라고 생각했지만, 정작 초창기에는 건축과가 없었다. _옮긴이 주

◆◆ 미국 서부에서 다채로운 경력을 지녔던 전설적 인물. _옮긴이 주

치는 브라크의 선구적인—그러나 상실된—종이 조소 작품(1911-1912)과 대등한 것이었다. 입체파는 '루브르' 범주에 드느냐 '뒤파엘' 범주에 드느냐에 따라 그림을 평가하기도 했다(뒤파엘은 앙리 2세의 사이드보드 모조품을 팔던 백화점이었다). 언뜻 드는 생각과 달리, 후자는 찬사로 쓰였다. 피카소는 훗날 이렇게 한탄했다. "사람들은 예술을 원한다. 따라서 나는 저속해지는 법을 알아야 한다."

입체파의 즐겁고 즉흥적인 면은 브라크보다는 피카소의 작품에서 더 분명히 드러난다. 동음이의어를 이용한 수수께끼 그림, 웃음을 자아내는 조각, 틀에 끼운 캔버스를 뒤집어 비스듬히 놓고 뒤에다 모래를 바른 작은 해변 그림, 작업실을 개방해 두고 사진기 앞에 끊임없이 자신을 드러내는 모습에서 그런 면모를 볼 수 있다. 롤 빵을 손가락처럼 보이도록 식탁에 얹은 채 앉아 있는 그의 모습을 생각해 보라. 그는 그렇게 대중이 이해할 수 있는 진부한 방식으로 유명인 노릇을 하고, 위대한 예술가를 연기했다. 프리에스가 브라크의 그늘에 가려졌듯이, 어쩌면 우리는 브라크가 피카소의 그늘에 가려졌다는 결론을 내리고 싶을지도 모르겠다. 나아가 브라크를 동정하고 싶을지도 모른다. 하지만 이는 그릇된 생각일 것이다. 무슨 말이냐 하면, 피카소는 모든 것을 하고 싶어 했고 또 가장 중요한 사람이 되고 싶어 했다. 그런 반면 브라크는 자신이 모든 걸 다

---

◆◆◆ Wilbur를 미국식으로 발음하지 못해 프랑스어식으로 붙인 별명이다. 라이트 형제의 형 윌버는 당시 프랑스에서 영웅 취급을 받고 있었다. 윌버 라이트도 브라크처럼 착실하고, 독립적이고, 실용적이며, 공론가보다는 실행가로 알려져 있었다. 또한 피카소가 브라크에게서 라이트 형제와 같은 놀라운 융통성과 발명 재능이 있음을 보았다는 사실을 알 수 있다. _옮긴이 주

할 수 없다는 것을 알았으며, 가장 중요한 사람이 되고 싶어 하지도 않았다. 브라크는 일찌감치 자신의 기술적 한계를 깨달았다. 그림 실력이 별로 좋지 않았고 인물 묘사는 성공적이지 못했으며 조각은 멍청해 보였다. 미술가는 재주가 넘치면 자칫 자신의 기교와 사랑에 빠지기 쉽다. 반면에 재주가 너무 없으면 '윌부르'처럼 재능 있는 사람이라도 날아오르지 못한다. 우리는 스스로의 결점을 깨닫게 되더라도 그것을 어떻게 할지 선택할 수 있다. 일견 합리적인 행동은 그 결점을 제거하고자 노력하는 것이리라. 그런데 브라크는 이보다 더 급진적으로 접근해서, 결점을 아예 무시해 버렸다. 그는 이런 말을 했다. "미술의 진보는 미술가가 자신의 한계를 확장하는 데 있지 않고, 자신의 한계를 더 잘 알게 되는 데 있다." 간단히 풀자면 이런 말이다. "난 내가 하고 싶은 것이 아니라 내가 할 수 있는 것을 한다." 이 점에서 브라크는 인체를 잘 그리지 못하는 자신의 결점을 일종의 장점으로 승화시키겠다고 결심한 르동과 비슷하다.

게다가 브라크는 자신의 작품에 필요하지 않은 미술에는 한눈 팔지 않는 비상한 능력을 지녔다. 그는 샤르댕과 코로를 스승으로 삼았고 우첼로를 높이 평가했으며 그뤼네발트를 특히 좋아했다. 서양미술에 관한 한 그게 거의 전부였다. 많은 화가들처럼 브라크도 그 상징적인 우위 때문에 〈모나리자〉를 몹시 싫어했다. 이탈리아에 갔을 땐 르네상스 미술이라면 "신물이 난다"고도 했다. 하지만 신물이 날 정도로 브라크가 한때 르네상스 미술을 과하게 즐겼다는 증거는 별로 없는 듯하다. 그는 미술관을 싫어해서 미술관에

가더라도 볼만한 것이 있는지 보라며(마치 부정적인 대답을 유도하는 것처럼) 아내만 들여보내고 자신은 밖에서 기다렸다. 때로는 이런 행동이 허세에 가깝게 여겨지기도 하는 것이, 1946년 테이트 미술관에서 브라크-루오전이 열렸을 때 그는 전시 첫날에도, 전시 기간 중에도 가지 않고 일부러 마지막 날에만 갔다.

그는 그림을 그렸다. 그게 그가 한 일이었다. 그는 입체감 표현에 원근법을 쓰지 않았다. 형태를 뒤로 물러나게 하기보다는 보는 사람 쪽으로 돌출하는 느낌이 들게끔 그림을 그렸다. 대상보다는 공간을 그린 다음 그 안을 채워 넣는 식이었다. 그는 20년 동안 하늘을 그리지 않았을 정도로 땅을 가까이했다. 바랑주빌에 있는 자택을 설계한 건축가에게 최고 품질의 유리를 쓰지 말라고 당부한 적 있는데, 그 이유는 창문을 닫았을 때와 열었을 때의 바깥 풍경이 다르기를 바랐기 때문이다. 그는 모든 상징을 피했다. 처음에는 다채로운 색을 썼다가 차츰 형태에서 색을 뺐다. 그러다 1920년대부터 서서히 다시 색을 집어넣었지만 이때도 자신만의 방식을 따랐다. 마찬가지로 그는 식별 가능한 화재畵材에서 시작해 그것을 알아볼 수 없는 입방체로 변형시킨 다음, 점차 다시 식별 가능한 형체로 다듬었다. 물론 이때도 자신만의 방식을 따랐다. 화가 생활을 오래 이어가는 동안 다소 열등한 작품들이 나온 시기도 있었다. 그런 시기의 과장된 그림들은 전체의 불멸성에 보탬이 되기보다는 평균 가치를 저하시키는 쪽이다. 그렇더라도 그는 결코 자신의 원칙에서 벗어난 적도, 탐색을 멈춘 적도 없었다. 가령 1950년대에는 느닷없이 선명한 색으로, 완전히 독창적인 우편함 모양의 풍경화를

연속적으로 그렸다. 피카소는 브라크를 가리켜 초상화를 그릴 수 있을 정도로 "지배적"이지는 않다고 말한 바 있는데, 이 언급은 사실 누구보다도 피카소 자신에 대해 더 많은 것을 말해준다. 피카소는 사람들이 그림 앞에서 아무것도 말하지 않는 상태에 이른다면 이상적일 것이라고 생각했다. 그는 브라크의 모작을 잘 골라냈는데, 그 근거는 그것이 '아름답다'는 이유였다. 우리는 피카소를 보며 놀라고 경외감마저 느낄지 모른다. 그리고 많은 사람들이 그의 개성에 굴복했듯이 그의 예술에 굴복할지 모른다. 그러나 그를 사랑한다는 것은? 어려운 노릇이다. 브라크는 화가이자 사람들이 쉽게 탄복하고 존경할 만한 (그러나 대체로 숨겨진) 인품을 지닌 사람이었다. 그런 사람을 사랑하기란 그리 어렵지 않다.

브라크는 자신의 작품뿐 아니라 삶에서도 똑같은 부동의 자세를 보였다. 자신이 원하지 않은 것은 삶에서도 제거했고, 삶에서도 그 같은 헌신과 확신을 보였다. 1940년 독일이 프랑스를 침공했을 때 브라크는 쉰여덟 살이었다. 제1차 세계대전 때와 마찬가지로 제2차 세계대전 때에도 그의 공헌은 조용하나 영웅적이었다. 독일은 문화계의 중요한 인사들을 회유하고 매수하는 일에 능했기 때문에 그들에게 저항하려면 도덕관념 외에도 전략적 지능이 필요했다. 어느 겨울 저녁, 독일군 장교 두 명이 브라크의 작업실을 방문해 위대한 화가가 이렇게 추운 환경 속에서 일해서야 되겠느냐며 크게 놀라워했다. 그러면서 천재에게 경의를 표하는 의미에서 짐마차 두 대분의 석탄을 보내주겠다고 제안했다. 이에 대한 브라크의 대답은 그야말로 완벽하다. "고맙지만 사양하겠습니다. 그걸 받으면

더 이상 독일에 대해 좋은 말을 할 수가 없을 테니까요."

1941년 침략군은 일군의 프랑스 예술가들에게 '조국'◆ 방문을 종용했다. 석탄 제공과 같은 회유책들이야 그 시커먼 의도가 명백했지만, 프랑스인 전쟁 포로들을 풀어주겠다는 약속처럼 예술가들을 진퇴양난에 빠뜨리는 교묘한 초청 제의도 있었다. 여기서 오통 프리에스가 다시 등장한다. 그는 드랭과 블라맹크, 판동언, 세공자크와 함께 독일 방문에 동의했다. 파리 동역 플랫폼에서 찍은 사진 속 그들에게서는 불안과 불신의 느낌이 풍기고, 그들 양옆에 자리한 독일군 장교들은 의기양양해 보인다. 이 여행에 대해 브라크는 그 진퇴양난의 상황을 절절히 의식하는 논평을 남겼다. "다행히 내 그림은 그들의 호감을 사지 못했다. 그래서 나는 초청받지 않았다. 만일 초청받았다면 포로 석방 약속 때문에 아마 나도 가지 않을 수 없었을 것이다." 파리 해방 후 피카소는 프랑스 국적도 아니면서 예술 민족 전선Front National des Arts의 의장을 맡았고, 이 단체는 당국에 부역자 명단을 보내 그들을 체포해서 재판에 넘길 것을 요구했다. 1946년 6월, 스물세 명이 숙청 재판에서 처벌 판결을 받았다. 그중 프리에스와 드랭, 판동언에게는 1년의 활동 금지 처분이 내려졌다. 브라크는 숙청을 바라보는 대중의 태도와는 거리를 두었지만(게다가 사정이야 어떻든 1년 동안의 활동 금지 처분으로 어떻게 '숙청' 할 수 있단 말인가?), 자신이 개인적으로 내린 처벌은 더 비판적이고, 더 결정적인 것이었다. 그는 프리에스와 드랭과 절연했다. 도빌에

◆ Vaterland(Fatherland). 나치 독일이 뉴스영화 등에서 독일을 선전할 때 쓰던 용어다. _옮긴이 주

서 판 동언과 마주쳤을 땐 그와 한마디도 주고받지 않았다.

　브라크의 도덕적 권위는 공공연히 드러나지 않았기 때문에 더욱 큰 영향력을 발휘했다. 그의 침착성과 침묵, 예술을 통한 사회참여에는 무언가, 부지중에, 도덕적으로 열등한 사람들을 폭로해 내는 구석이 있었다. 그리고 그러한 권위는 결국 그림 자체에서 나온다. 그 형태감과 균형감, 조화로운 색감—사실성에 대한 진지함, 예술에 대한 충실성—은 다름 아닌 도덕성에 기초한 것들이다. 여러 해에 걸쳐 브라크는 허식과 거만과 허풍을 꾸짖는 거울이 되었다. 스페인 사람만이 입체파가 될 수 있다고 생각한 거트루드 스타인은 가장 훌륭한 잠꼬대 같은 소리로 브라크에 대한 '초상문word-portrait'을 썼다. (아마도 입체파 산문을 쓰려는 생각이었던 듯한데, 그렇다면 좋은 생각은 아니었다. 그림은 구상주의에서 벗어나도 괜찮지만 언어는 그러려면 목숨을 걸 각오를 해야 하니까.) 다행히 숙청을 면한 장 콕토는 브라크를 가리켜 깔보듯이 "어설픈 모자 제조업자의 이상적인 취향"을 가졌다고 말했다—우월감에 젖은 천박한 속물의 소견이었다. 르코르뷔지에의 순수주의 선언에도 그와 비슷한 우월의식이 내재해 있다. 공동선언자였던 아메데 오장팡과 함께 그는 콧대를 세우고서 "형태와 색에 매혹된 훌륭한 장식화가의 단순한 그림들"이라며 브라크의 작품을 멀리했다. 하지만 이런 생각이 들지 않는가? 화가가 "형태와 색에 매혹"되는 것보다 더 바람직한 일이 어디 있냐고 말이다. 한편 우리 영국의 브루스 채트윈은 소더비 경매 회사에서 일하던 시절, 브라크 드로잉의 진품 감정을 의뢰한 어떤 저명한 수집가의 부탁으로 브라크를 만날 기회를 얻었다. 채

트윈이 그 일화를 재탕할 때마다 그의 참여도는 더 찬란하게 부풀었다.

　이 지엽적인 일화들을 통해 우리는 브라크의 도덕성이 자북磁北과 다르지 않음을(게다가 그게 정북방임을) 확인할 수 있다. 그러나 그에 관한 주된 이야기는 언제나 피카소와 관련된 것이다. 피카소는 1914년 브라크를 아비뇽역에 데려다준 뒤로는 그를 한 번도 보지 못했다고 즐겨 말했다. 이는 "대망의 추억"이 틀림없는 예언이자 두 사람이―같은 밧줄로 연결되어 산을 오르는 그들이―죽을 때까지 서로의 생각과 작업실에 머물 것이라는 자명한 진실을 짜증스럽게 부인하는 행위에 지나지 않는다. 입체파 미술이 절정에 달했을 때의 작품들을 보고 그토록 심미적으로 구분하기 힘든 이 두 명의 위대한 화가가 기질과 신념, 정치적 견해, 개인적 습관, 교제술 면에서 그토록 근본적으로 다를 수 있었다는 사실을 떠올리면 간혹 놀랍다는 생각이 든다. 피카소가 자신의 인간 동료들을 대한 방식에 관한 글을 읽으면 "인간 동료들"이라는 말이 과연 적합한 용어인지 고개가 갸우뚱해질 때가 있다. 피카소는 맹렬한 귀재에 신적 존재로서 고집과 허영심을 겸비한 사람이었다. 아닌 게 아니라 그는 고대 그리스신화의 올림포스산에 거주하면서 인간사에 불쑥불쑥 개입하던, 극히 이기적이고 농간에 능한 장난기 많은 신과 같았다. 상대가 친구나 연인이면 그들이 치러야 하는 대가는 더 크기만 할 뿐이었다. 프랑수아즈 질로가 말했듯이 "그의 가장 비열한 장난은 그가 가장 좋아하는 사람을 위해 특별히 따로 예비되어 있었다". 브라크는 질로처럼 피카소에게 저항할 수 있었던 몇 안

되는 사람 중 하나였다. 브라크의 주요 전술은 입을 다물고 물러나는 것이었다. 물론 그가 그럴수록 피카소는 더 약이 올랐다. 1944년 피카소가 브라크를 공산당에 입당시키려고 일주일 내내 설득 작업을 벌였던 일은, 증거 자료는 없지만 두 사람이 크게 벌인 논쟁 중 하나였다. 브라크는 그의 설득을 물리쳤다. 그리고 다른 사람도 아닌 시몬 시뇨레의 두 번째 설득 시도도 물리쳤다(그들을 주인공으로 한 3인극의 영감이 떠오른다).

브라크는 언덕 꼭대기의 성 비슷한 것이었다. 피카소는 끊임없이 포위 공격을 했다. 그는 그 성을 포위하고, 공격하고, 그 밑에 땅굴을 파 습격한다. 그러나 연기가 걷힌 뒤에 보면 성은 여전히 건재하다. 좌절한 피카소는 어차피 그 성은 전략적 요지가 아니었다고 선언한다. 브라크는 "매력"밖에 없다면서, "프랑스적인 회화"로 돌아갔다면서, "입체파의 뷔야르"가 되어가고 있다면서. 피카소는 브라크의 그림들이 "보기 좋게 걸려 있다"고 말한다. 브라크는 피카소의 도자기가 "잘 구워졌다"고 응수한다. 말싸움에서는 수다스러운 쪽보다 말수가 적은 쪽이 이기는 수가 많다. 피카소가 말이 많은 경우는 종종 미술과는 관련이 없는 일에서 자기 뜻을 관철시키지 못할 때, 혹은 자기 추종자들을 응원할 때다. 브라크는 더 깊이 생각한 뒤 말을 하는데, 그것은 대개 미술과 관련된 말이라서 더 치명적이다. 그의 입에서 나올 때 '재능'이나 '대가'와 같은 단어들은 특히 더 위력을 지닌다. 브라크의 논박은 이 유명한 발언에서 절정에 달한다. "피카소는 전에는 위대한 화가였는데 지금은 그냥 천재일 뿐이다." 브라크가 말하는 천재란 대중이 생각하는 천재, 즉 변

화무쌍하고 산업과 관련해서 생산적이며, 사생활도 서커스처럼 잘 홍보된 사람이다.

'단짝'이었다가 사이가 틀어진 이야기를 가지고 심술궂고 무관한 사람들의 오후를 즐겁게 해준 이들로는 브라크와 피카소가 처음도 마지막도 아니었다. 하지만 그렇게 사이가 틀어진 다른 사람들의 경우(가령 시끌벅적하게 최후를 맞이한 트뤼포와 고다르의 결별이라든가)와는 달리, 브라크와 피카소의 결별은 사이가 틀어졌을지언정 완전히 끝나지는 않았던, 복잡하고도 지속적인 것이었다. 우리에게는 피카소가 더 영향력 있는 쪽으로 보일지 모른다. 그리고 확실히 피카소가 브라크보다 더 유명하기는 하다. 하지만 이 두 사람의 관계에서 애걸하는 인상을 주는 쪽, 애정에 굶주렸다는 인상을 주는 쪽은 피카소였다. 자신을 소홀히 대한다고, 잘 찾아오지 않는다고 불평하던 쪽은 피카소였다. 그는 새 애인이 생기면 브라크에게 데려가 그의 승인을 구했다. 일과 관련해서는 안료 으깨는 법이나 파피에콜레 기법을 브라크에게 배우기도 했다. 피카소는 브라크의 작품을 보고 새로운 도전 목표를 가졌다(브라크가 1949-1956에 걸쳐 그린 '작업실' 시리즈를 본 뒤 피카소는 벨라스케스의 〈라스 메니나스〉를 재해석해서 그릴 마음을 먹었다). 1950년대 중반, 바로 그 피카소는 브라크에게 반평생을 그랬듯이 다시 협업하는 게 어떻겠느냐고 제안했다. 브라크는 이 제안 또한 거절했다.

르네 샤르는 그들을 가리켜 "피카소와 안티피카소"라고 했다. 그러나 보면 볼수록 그들은 '브라크와 안티브라크'로 보인다. 브라크는 느리고 조용하고 자율적이며 중후하다. 안티브라크는 변덕스

럽고 시끄럽고 말이 많으며 대가다운 면모를 보인다. 브라크는 사람들에게 알려진 '한정된' 길을 걷지만, 안티브라크는 변화무쌍하다. 브라크는 전원적이고 가정적인 애처가지만, 안티브라크는 도회적이고 게걸스러운 디오니소스다. 이 관계는 '이것 아니면 저것'의 구도라기보다 '이것 그리고 또한'의 구도다. 천재라는 말에 함정이 있건 없건, 천재는 다양한 방식으로 존재할 수 있다. 그렇지만 알렉스 단체브가 그 훌륭한 브라크 전기에서 말하듯이, 전통적인 표현 순서를 뒤집어 피카소의 "브라크 시기"는 "그의 화가 인생에서 가장 농축적이고 결실이 풍부한 시기였다"고 기록하는 것 또한 유익하리라.

물론 브라크를 신성시하는 태도는 위험하다. 문학평론가 장 폴랑은 브라크를 가리켜 "생각이 깊지만 폭력적"인 사람이라고 했다. 브라크는 후안 그리스의 작품이 걸린 전시실에 자기 작품을 걸지 않겠다고 해서 그에게 상처를 주었다. 드루오 호텔에서 한때 자신의 미술품 딜러였던 이를 두들겨 팬 적도 있다―일견 정당한 이유가 있었다는 것이 일반적으로 인정되는 사실이긴 하지만 말이다. 피카소의 '공작부인' 시대며 무도회와 화려한 복장을 매도하지만, 브라크 또한 소박할지언정 자기 나름껏 잘 차려입는 사람이었다. 어쩌다 드물게 런던에 가기라도 하면 내셔널 갤러리보다는 고급 구두 장인 미스터 로브를 찾아갔다. 또한 브라크는 직접 운전하든 남이 운전하는 차를 타든, 빠르고 비싼 차를 좋아했다. 피카소와 마찬가지로 제복을 입은 운전사도 두었다. 간혹 금욕주의가 발동하기는 했지만 워낙 식탐이 있어서, 화가 움베르토 스트라조티와 함

게 파리의 별 세 개짜리 음식점들을 찾아 돌아다닐 땐 음식을 너무 빨리 게걸스럽게 먹어치우는 그의 모습에 스트라조티가 밥맛을 잃은 적도 있다. 처음으로 대서양 건너편에서 걸려 온 전화를 받기 전에는 머리부터 빗었다. 이상한 반응이다—허영심이었을까 겸손이었을까? 《선데이 타임스》 문화부 기자가 책상 앞에 앉아 있다가 어떤 전화를 받고 상대가 스노든 경이라는 것을 안 순간 벌떡 일어서는 모습을 내가 직접 본 적이 있는데, 그걸 생각하면 브라크의 그런 반응도 그다지 이상한 일이 아닐지 모른다.)

이상은 그냥 스쳐 지나가며 그의 인간적인 면을 보여주는 곁가지들이다. 브라크를 만나본 대부분의 사람들이 그에게서 받은 인상은 완벽성, 인격의 융화, 나아가 인격과 예술의 융화였다. "브라크는 한시도 한눈팔지 않았다"라고 프랑수아즈 질로는 말했다. 미로는 브라크를 가리켜 "솜씨와 차분함, 성찰로 규정할 수 있는 모든 것의 본보기"라고 했다. 미술사학자로 피카소의 전기를 쓴 존 리처드슨은 젊은 시절 브라크의 작업실을 처음 방문했을 때 "회화의 심장부에 도착한 기분이 들었다"고 한다. 바로 여기에 최종적으로—그리고 우선적으로—브라크의 권위가 있다. 브라크의 삶이 그의 작품에 그늘을 드리울 위험은 전혀 없다. 사실 그의 삶은 바로 작품을 만들어내는 일에 가장 많이 바쳐졌으니 말이다. 브라크의 생활과 관련한 뜬소문이 별로 없는 것도, 그가 논란 거리를 유발하지도 제공하지도 않았기 때문이다(심지어 제1차 세계대전에 참전했는데도 그가 말한 "전쟁 체험담"이라곤 단 하나뿐이다). 조르주 브라크와 아내 마르셀은 "반세기 이상 함께 살며 서로 완전한 신의를

지켰다". 덩컨 크랜트는 그런 부부 생활을 이해하지 못하고, 결국 그들 두 사람이 하나의 바다를 향한 공통된 열정을 지니고 있으리라 결론지었다. 1930년 당시 열여섯 살이었던 마리에트 라쇼가 브라크의 집에서 지내기 시작했다는 이야기를 들으면(그녀의 어머니는 브라크 부부의 요리사였다), 사람들은 그녀의 앞날에 대해 진부한 생각을 가질지도 모른다. 그러나 알렉스 단체브는 마리에트 라쇼가 그들에게 "헌신적이었을 뿐 아니라 정숙했다"는 점을 지적한다. 그녀는 "작업실 조수로 시작해서 점차 구원의 천사가 되었고, 결국 다큐멘터리 사진작가가 되었다─화가의 정부가 아니라".

사실 이런 전기적 사실이 예술가들의 흔한 여성 편력 이야기나 행적보다 더 흥미롭다. 나와 만나기 전 내 아내는 오랫동안 결혼과 관련해서 두 가지 주된 형상을 마음속에 품어왔다. 에트루리아의 부부 무덤 조각상과 애버던이 찍은 노년의 브라크 부부 사진이 그것이다. 이 사진에서 브라크는 미소를 머금은 채 앉아 있고 마르셀은 그의 어깨에 기대 있다. (브라크의 루브르 천장 그림이─그런 그림 의뢰로는 유일하게 수락한 것인데─에트루리아 전시관용이라는 사실은 흥미로운 우연의 일치다.) 마르셀 브라크는 남편보다도 신중해서 삶의 자취조차 별로 남기지 않았다. 대중의 삶을 이해하는 소박한 여성이었음이 분명하다. 교양 있고 신앙심 깊고 영리한 여성. 마르셀은 니콜라 드 스탈에게 이렇게 충고한 적이 있다. "조심하세요─당신이 가난은 잘 피했지만, 부를 피할 힘은 있어요?" 마르셀이 모딜리아니의 수의를 직접 만들었다는 이야기도 있다.

"미술에서 단 하나 중요한 건 설명할 수 없는 것이다." 브라크의

말이다. "색을 어떻게 설명할 수 있겠는가? (……) 눈이 있는 사람은 눈에 보이는 것과 언어가 서로 얼마나 무관한지 안다." 나아가 그는 "어떤 것을 정의하는 일은 그것을 정의로 대체하는 일"이라고 말한다. 마찬가지로, 한 사람의 전기를 쓰는 일은 그 사람이 실제로 살았던 인생을 전기로 대체하는 일이며 잘해야 난감한 일일 뿐이지만, 브라크의 도덕적 진실을 접할 수 있는 한 그런대로 괜찮으리라. 죽음에 접근하는 브라크의 태도는 삶을 대하는 태도와 다르지 않았다. 질로의 말을 빌리자면 "한시도 한눈팔지 않았다". 죽음에 가까워서도 그는 팔레트를 가져오게 했다. 그 팔레트에 있던 물감의 색을 나중에 비평가 장 그르니에가 기록해 두었다. 황갈색, 눌은 갈색, 적갈색, 눌은 적갈색, 옐로 오커, 램프 그을음 검정, 포도나무 검정, 골탄 검정, 군청색, 오렌지 옐로, 안티모니 옐로. 브라크는 "평온하게, 고통 없이" 죽었다. 그는 마지막 순간까지 정원의 나무를 응시했다. 그때 작업실의 커다란 창문 너머로는 나무의 우듬지가 보였다.

# 19

## 러시아로 간 프랑스

FRANCE TO

RUSSIA

FRANCE TO
RUSSIA

2016년, 영국의 국립 초상화 미술관에서 트레티야코프 미술관 소장품을 대여해 작지만 강렬한 전시를 열었다. 러시아의 소설가와 시인, 작곡가, 배우, 몽상가, 사상가들의 초상화가 전시되었다. 유명한 수집가 두 명의 초상화도 있었다. 첫 번째 작품은 일리야 레핀의 1901년 작으로 트레티야코프 자신의 초상화다. 수줍은 듯 미적인 옆모습을 보이며 팔짱을 끼고 있는 그는 키가 크고 호리호리하다. 그림 속 배경에 그가 소장하던 19세기 러시아의 회화들이 걸려 있다. 빅토르 바스네초프의 우스꽝스럽고 둔중하고 실물보다 큰 〈보가티르〉(건장한 중세의 용사)의 잘린 부분도 보인다. 두 번째 작품은 불과 9년 뒤에 발렌틴 세로프가 그린 이반 모로조프의 초상화다. 이반 모로조프는 제1차 세계대전 전까지 몇십 년 동안 모스크바에서 활동하던 중요한 미술 후원자이자 수집가 두 명 중 하나였다. 풍채가 건장하고 원기 왕성한 모로조프는 경쟁적으로 우리의 감식안 (및 주머니 사정)을 평가하는 듯 우리를 똑바로 쳐다본다. 그는 검정색과 흰색의 수수한 옷을 입었다. 그림 속 그의 등 뒤에는 선명한 주황색, 빨간색, 파란색이 넘쳐나는 그림이 걸려 있다. 그것은 그의 전리품의 하나인 마티스의 〈과일과 동상〉으로 그해 마티스의 화실에서 5000프랑을 주고 직접 구입한 것이다. 심미적으로든 소유 측면에서든 취향 기어의 변속이 그토록 갑작스럽고 뚜렷하게 나타나

발렌틴 세로프, 〈이반 모로조프의 초상〉

는 경우는 드물었을 것이다.

모로조프는 "누구보다 냉정한 수집가"였다고 모스크바의 푸시킨 미술관 큐레이터가 내게 말해주었다. 모로조프는 "원칙을 절대로 어기지 않았다." 또한 한 화가의 평생의 발자취를 고루 갖추도록 수집하는 편이었다. 반면 그의 호적수 세르게이 슈킨은 "늘 원칙을 어겼다(가령 중개인을 건너뛴다든가 하는)." 모로조프보다 더 극적인 취향을 가진 그는 자신이 관심을 두는 화가들의 최고 중 최고 작품만 원했다. 그들은 둘 다 가족이 운영하는 섬유업체의 사장들이었고―슈킨가는 섬유 도매업체, 모로조프 가족은 제직업체―둘 다 형이 먼저 미술품 수집을 시작했다. 이반 모로조프의 형 미하일은 마네와 반 고흐를 구입한 최초의 러시아인이었다. 그리고 현재 러시아 공공미술관이 소장하고 있는 유일한 뭉크 그림은 미하일이 수집한 것이다. 이반은 미하일이 죽은 후에야 그의 뒤를 이어 수집을 시작했다. 슈킨에게는 미술에 굶주린 형이 둘 있었다. 옛 거장들의 작품을 수집한 드미트리는 러시아에서 최초로 페르메이르의 그림을 소장했다(그는 이 〈믿음의 우화〉가 페르메이르가 그린 것인지 의심하다가 구입한 지 1년도 안 되어 되팔았다). 파리에서 활동하던 멋쟁이 표트르는 다년간 피사로와 시슬레, 모네, 드가, 르누아르의 그림을 수집했다. 그러다 표트르는 전형적인 파리 남성들의 문제에 봉착했다. 그의 "반려자(프랑스인)"에게 공감을 당한 것인데, 그녀는 "마담 부르주아"라는 그럴싸한 이름의 여성이었다. 표트르에게 그 그림들을 판 미술상 뒤랑 뤼엘은 비열하게 자기가 판 금액만 주고 되사겠다고 제시했다. 그러자 세르게이는 후하게도 그 금액의

네 배를 주고 표트르의 소장품들을 가져갔다. 여섯 형제(셋은 자살했다) 중 다섯째인 세르게이 슈킨은 조용하고 말을 더듬는 나약한 아이로 "치마에 감싸인" 교육을 받았다. 그는 평생 채식주의자였으나 정신은 포식성이었다. 1905년 러시아 혁명 때 투기로 부를 이룬 그는 부친이 죽자 단독으로 가업을 지배했다. 그리고 서른 살에 석탄 회사 상속녀인 열아홉 살의 아름다운 도네츠크와 결혼했다. 그녀의 부모가 원래 신랑감으로 점찍었던 사람은 불운의 표트르였다. 이름과 관련된 결정론에서 그 포식성의 근원을 더듬어볼 수 있다. "슈킨Shchukin"은 러시아어로 포식성의 '창꼬치'를 뜻하는 "슈카shchuka"와 비슷하다고 한다.

모로조프와 슈킨은 인상파와 후기인상파의 작품을 수집했다. 양쪽 다 모네와 세잔, 반 고흐, 고갱, 마티스 수집에 똑같이 열을 올렸다. 세잔은 슈킨이 8점, 모로조프는 18점, 고갱은 슈킨이 16점, 모로조프는 11점, 마티스는 슈킨이 42점, 모로조프는 11점 소장했다. 동지 같은 경쟁 관계에 있던 그들은 자주 전시회나 화실을 함께 방문했다. 차분한 모로조프는 뷔야르와 보나르에 열성을 보였다. 자신의 모스크바 집을 장식할 가장 큰 그림들을 보나르에게 그려달라고 의뢰했을 정도였다. 슈킨은 뷔야르를 단 한 점 사고 보나르는 한 점도 사지 않았다. 모로조프는 러시아 화가들의 그림도 수집했고 그 수는 전체 소장품의 절반쯤을 차지한다. 그에 비하면 슈킨은 외골수였다. 아프리카와 동양의 미술품이 조금 있을 뿐 275점에 이르는 슈킨의 소장품은 거의 전부가 현대 서양 미술로 이루어져 있었다. 모로조프는 슈킨처럼 모더니즘에 투자하지 않았다. 입

체파 작품은 단 한 점, 피카소의 볼라르 초상화만 샀을 뿐이다(이마저도 화풍보다는 소재 때문에 샀을 것이다). 반면 슈킨은 피카소를 50점 소장했다. 그는 앙리 루소에게도 열광했다. 두 수집가의 공통점은 야수파를 좋아한다는 것이었다. 두 사람 모두 초기 르누아르를 좋아했지만 속살을 많이 보이고 현란하게 그리던 시기의 그림에는 관심이 없었다.

이 그림들은 정치와는 상관이 없는데도, 20세기에 들어 정치화되어 다시 태어났다. 1918년 레닌은 두 수집가의 소장품을 국유화하는 명령에 직접 서명했다. "인민의 교육에 유용하다"는 것이었다. 그때부터 그들의 소장품은 모스크바 국립 현대 서양 미술관의 뼈대를 이루었고 1920년대를 거치면서 계속 새로운 작품들이 추가되었다. 그중에는 레제 같은 좌익 화가들의 기증품도 있었다. 그러다 미술관은 1939년에 휴관에 들어갔고, 1948년 스탈린은 미술관 철폐 명령을 재가했다. 인민 교육에 유용하기는커녕 "이념적 가치는 매우 근소하고 엘리트주의적이고 형식주의적이고 (……) 진보적 교화에 쓸 만한 것이 없다"라는 이유에서였다. 소장품들은 모스크바로서는 유감스럽게도 모스크바와 레닌그라드에 분산되었다. 상트페테르부르크(당시의 레닌그라드)는 수집 습성이 항상 반동적이고 내부지향적이기 때문이었다. 1960년대에 이르러 당시 프랑스의 문화부 장관이었던 앙드레 말로가 일으킨 문화 외교의 일환으로, 그 소장품 중 일부가 파리와 보르도에 돌아왔다. 2016년에는 슈킨의 소장품 가운데 "최고 중 최고"가 새로 개관한 루이 뷔통 재단 미술관으로 돌아왔다. 이 또한 러시아와 국교를 정상화하기

위해서였다. 이 전시회 도록은 프랑스와 러시아의 화합에 대한 올랑드 대통령과 푸틴 대통령의 열렬한 인사말로 시작한다. 그런데 막상 전시회가 열렸을 때쯤 그런 말들은 공허해졌다. 올랑드 대통령이 푸틴은 전범 혐의로 기소될지 모른다고 시사하자 푸틴이 화를 내고 파리 방문 계획을 취소한 것이다(그는 러시아 문화 센터의 개막식에 참석한 뒤에 알마 다리 옆에 불쑥 들어선 둥근 황금색 지붕의 화려한 러시아 정교회 성당을 방문할 계획이었다).

어쨌거나 그해 겨울 몇 달 동안 그 그림들을 볼 수 있었는데 얼마나 근사했는지 모른다. 러시아 소설가 일리야 에렌부르그는 마티스의 찬사를 이렇게 기록했다.

슈킨은 1906년에 내 그림을 사기 시작했다. 그때만 해도 프랑스에서 나를 아는 사람은 없었다. 세상에는 확실한 안목을 가진 화가들이 있다고 사람들은 말한다. 슈킨은 화가가 아니고 상인이지만 그의 경우가 그렇다. 그는 항상 최고만을 선택했다. 가끔 내가 팔고 싶지 않은 그림을 그가 선택하면 나는 "아, 그거요. 그건 실패작입니다. 다른 걸 보여드릴게요"라고 말하곤 했는데, 그러면 그는 다른 그림들을 다 본 뒤에 결국 이렇게 말하곤 했다. "아뇨, 그냥 그 실패작이라는 것을 사겠습니다."

프랭크 게리가 설계한 그 새로운 루이 비통 재단의 미술관에는 층마다 반나절은 감상할 수 있는 작품들이 전시되어 있다. 그중에 모네의 1886년 작(동일한 제목의 마네 그림이 나오고 3년 뒤) 〈풀밭 위

의 점심〉이 있다. 인간의 형체에 따른 의복의 늘어짐, 만곡, 급경사는 자연의 늘어짐과 만곡과 급경사와 대비된다. 인간과 의복이 자연과 교차하는 것을 나무 몸통에 새겨진 "P"라는 글자와 화살이 꽂힌 하트로 재치 있게 나타내고 있다. 피카소의 거대하고 음울한 〈세 여인〉도 있다. 그의 "아프리카" 시기의 정점을 찍은 이 작품은 슈킨이 오랫동안 탐내오다가 레오와 거트루드 스타인 오누이에게서 산 것이다. 마티스의 〈식기대〉의 강렬한 색채는 멋진 마티스 그림들이 걸려 있는 크고 환한 전시관을 지배한다(마티스의 작품을 최초로 수입해 간 나라가 러시아라는 사실은 비현실적으로 보인다). 한 작품을 보고 다음은 어떤 작품에 인생의 몇 분을 할애할까 결정하지 못한 때가 있는가 하면 모네의 중간 정도의 그림을 마주하고 거의 안도하는 때도 있다. 그러다가도 옆구리를 찌르듯 느닷없이 시야에 들어오는 그림도 있다. 가령 슈킨이 피카소의 작품 중 마지막으로 구입한 작고 (피카소와 관련해서는 작은 것이 더 신빙성이 있을 때가 많다) 차분한 콜라주 〈얇게 썬 배의 구성〉이 그런 것이다. 아폴리네르와 마리 로랑생이 나란히 서 있는 것을 그린 앙리 루소의 그림도 있다. 그것은 기념비적인 작품이라는 점에서 볼 때 웃기면서도 감동적이다. 고갱의 1901년 작, 멋지게 흐늘거리면서 초라한 〈해바라기〉는 반 고흐를 참고한 것이라고 할 수밖에 없다. 고갱의 작품은 열대의 쾌락에 대한 다채로운 묘사로 여겨지긴 하지만 그 표현에는 무언가 꾹꾹 눌러담은 듯한, 우울한 느낌이 있음을 확인시켜준다. 고갱은 즐거움 또는 섹스, 그리고 질투를 말하지만 우리의 눈에 보이는 것은 이상하게도 무기력증 또는 열사병이다.

그 시대에―유럽 미술의 짧고 찬란한 시기에―그런 파리에서 그만큼의 돈을 가진, 그와 같은 수집가의 삶은 어땠을까? 무슨 생각으로 귀중한 미술품들을 모스크바로 가져가 위태롭게 했을까? 슈킨은 그림들을 아무렇게나 나란히 붙여 걸거나 아래위 두 줄로 걸어 그림들이 석고로 된 천장돌림띠에 닿기도 했다. 조명은 천장 중앙에 걸린 샹들리에뿐이었던 것으로 보인다. 그 밑에는 모더니즘과는 완전히 동떨어진 루이 16세풍의 금칠한 의자들과 부티 나는 실크 소파들이 놓여 있었다. 그가 소장한 고갱 그림들을 보고 어떤 친구들은 비웃었다. 한편 그의 모스크바 맨션을 방문한 어떤 사람은 도록에 표현된 "항의하는 백묵"으로 모네의 그림을 그렸다. 오늘날엔 미술을 숭배하는 파리 시민들이 저마다 아이폰을 들고 돌아다니며 귀환한 우상들을 찍어댄다. 흔히 미술관에 다니는 프랑스인들에게 우월감을 가지기는 쉽다. 슈킨의 귀중한 미술품 앞에서 의례적인 폄하의 말을 하는 이들의 속삭임이 내 귀에 들렸다. "응, 나쁘지 않네(Oui, ce n'est pas mal)." 하지만 관람객 대부분은 전시된 작품들에 대해 조금 흥분된 가운데 곤혹스러워했다. "이 모든 걸 어떻게 다 흡수하지?" 하는 듯이. 흥분이 과잉되면 곧이어 덜 중요한 문제가 가지를 치는 경향이 있다. 거장 세잔은 왜 생빅투아르 산의 그림에 마구 빛을 반사하는 반들반들한 광택 마감 칠을 했을까? 마티스의 그림에는 금칠한 광휘를 발하는 인상파 화가들의 프레임보다는 얌전하고 수수한 프레임이 더 좋지 않아? 그건 그렇고 어째서 이 전시회를 공공 미술관이 아닌 사설 미술관에서 하는 것일까? 돈은 얼마나 들었을까?

그런 의문을 떠올리다 그곳에 어떤 그림이 있고 없는지 다시 주의를 기울이게 된다. 먼저 그 전시실에는 거대한 그림 두 점이 없다. 나를 비롯해 많은 사람이 당연히 있으리라고 생각하는 두 점의 그림. 다음 전시실에 있을까? 아니면 다음다음 전시실에 있을까? 내가 말하는 그림들은 물론 마티스의 〈춤〉과 〈음악〉이다. 슈킨이 모스크바에 있는 자기 집 계단 벽을 장식하려고 쌍으로 주문한 그림들. 그로부터 오랜 세월이 흐른 뒤, "슈킨이 아니었더라면 그런 거대한 크기의 그림을 그렸을까요?" 하고 누군가 마티스의 아들인 미술상 피에르에게 묻자 그는 이렇게 대답했다. "왜요?─누굴 위해서?"(그 그림들은 다른 곳으로 옮기기엔 너무 손상되기 쉬워서 가져오지 않은 건가?) 그다음으로 놀랄 만한 것은 슈킨이 살 수도 있었지만 사지 않은 그림들이다. 그는 1908년에서 1914년에 걸쳐 피카소의 작품들을 사들였다. 일부는 직접 피카소의 작업실에 가서 샀다. 그때는 운이 좋게도 분석적 입체파의 절정기에 굉장한 그림들(예를 들면 〈페르노 병〉과 〈바이올린〉)을 손에 넣었지만 그보다 더 추상적이고 판독하기 어려운 그림에는 분명히 선을 그었다. 또한 최소한도의 회색과 갈색만 쓴 그림도 피했다. 슈킨이 소장한 피카소 그림은 모두 색채가 있고 해독하기가 쉽다. 슈킨은 이론을 멀리했다. 마찬가지로 일반적으로 신중한 검토 아래 (또는 모스크바의 가치 기준을 존중해서) 대체로 누드화와 에로틱 미술을 멀리했다. 그는 〈음악〉을 모스크바 집에 들여놓은 다음 그림 속 플루트 연주자의 생식기를 빨간색 물감으로 칠해서 가렸다. 훗날 마티스가 그곳을 방문해서 그 유명한 계단에 다가갔을 때 집주인 슈킨은 무척 걱정했다.

손님인 마티스는 당황스러워했으나 그 덧칠은 있으나 없으나 마찬가지라는 외교적인 말로 넘어갔다.

그런데 미술관에 없는 것이 또 하나 있었다. 푸시킨 미술관의 현대 서양 미술 소장품들—모로조프와 (일시적으로 감소된) 슈킨의 소장품, 소련의 적군赤軍에 의해 "해방된" 걸작들을 안내해 준 큐레이터에게 나는 이렇게 말했다. "그런데 한 가지 중요한 게 빠져 있군요."

"그게 뭐죠?" 그가 물었다.

"브라크요."

"아!" 그는 약간 움찔 놀랐다. "칸바일러가 슈킨에게 브라크를 사게 하려고 했는데 슈킨이 '브라크는 모방만 한다'며 거절했대요."

나도 그의 대답에 움찔 놀랐다. 슈킨이 구입한 단 하나의 브라크 그림은 훌륭한 것이기 때문에 나는 더 놀랄 수밖에 없었다. 1909년작 〈로슈 귀용 성〉은 담황색과 회색의 입방체와 원뿔과 마름모꼴들이 중심부를 차지하고 있고, 전체적으로 불분명해 보이는 푸른 나무들이 그 중심부를 둘러싸며 소용돌이치고, 좌측 상단 구석의 거대한 녹색 옥수수 자루 같은 것으로 그 푸른색들이 나뭇잎임을 표시하고 있다. 이 그림이 비통 재단 미술관에서는 피카소 그림 두 점(1908년 작 〈숲속의 작은 집〉, 1909년 작 〈오르타 데 에브로의 벽돌 공장〉) 사이에 끼어 있었다. 미술은 경쟁이 아니지만—대회의 경쟁은 제외하고—브라크는 좌우에 있는 그림에 말없이 조화를 가르친다(그 그림들이 조화를 목표로 삼은 것은 아니지만 어쨌든 그렇다). "모방"에 관해 말하자면, 브라크와 피카소는 둘이 함께 입체파를

절정으로 이끌고 갔다. 그 과정에서 서로 배우기도 하고 모방하기도 했다. 굳이 누가 누구를 모방했으냐를 따지자면 피카소가 브라크를 더 많이 모방했다. 어떻게 슈킨은 그 점을 조금도 알아채지 못한 것일까? 브라크에게 더 모욕적인 것은 슈킨이 오통 프리에츠의 그림을 두 배나 더 많이 샀다는 사실이다. 프리에츠로 말하자면 그는 브라크가 피카소가 동맹을 맺기 전에 함께 그림을 그리던 동료였다. 그런 점을 고려하면 슈킨이 브라크를 과소 평가하고 피카소를 과대 홍보한 역사는 내가 상상했던 것보다 훨씬 일찍 시작되었음이 분명하다. 어쨌거나 다시 슈킨의 소장품에서 수가 적은 쪽의 통계를 잡아보겠다. 보나르는 없고 뷔야르 1점, 브라크 1점, 번존스의 태피스트리 1점, 제임스 패터슨 1점, 오귀스트 에르뱅 1점, 프랭크 브랭윈 2점, 샤를 게랭 2점. 이러고 보니 기분이 한결 나아진다. 만일 그 많은 돈을 가진 수집가가 전혀 흠잡을 데 없는 안목마저 갖췄다면 나로선 견딜 수 없을 것이다. 슈킨이 자기가 번존스를 산 것은 "젊음의 객기"였다고 인정하긴 했지만 말이다. 그때 그의 나이 마흔여덟 살이었으니 그 "젊음"이란 아마도 "수집가로서의 젊음"을 뜻하겠다.

브라크의 축소는 드랭을 홍보하는 것으로 확대된다. 슈킨은 드랭의 작품을 자그마치 16점이나 샀다. 그 수로 보면 그의 소장품에서 세 번째로 많은 고갱과 똑같은 위치를 차지한다. 물론 그와 관련해서는 입수 가능성과 가격의 문제가 있고 개인의 취향과 유행성의 문제도 있다. 드랭의 그림이 입체파의 아류인 데다가, 형식의 변화가 편안하고, 러시아인들이 좋아하는 화려한 색채를 쓰기 때문

에―훗날에야 어떻든 당시엔―슈킨에게 더 중요하게 보였던 것일까? 슈킨은 평판이 부침하던 다른 화가들의 작품도 사들였다. 마르케는 9점, 카리에르는 4점, 마리 로랑생은 전성기 작품으로 3점, 모리스 드니는 5점(나비파 중에서도 확실히 가장 전위적인 그의 평판은 현재 상승세에 있다), 포랭은 3점, 퓌비 드샤반은 2점. 또한 크로스는 2점, 시냑은 1점이 있는데, 이 사실은 또 하나의 호기심을 자아낸다. 그들의 스승인 쇠라의 그림은 왜 없느냐는 것이다. 당시엔 그의 작품이 시중에 나와 있지 않았던 걸까? 슈킨은 자신의 초상화를 두 번이나 노르웨이의 잔 크론에게 의뢰해 그렸다. 그의 초상화들은 베르나르 뷔페의 그림에 상응하는 모가 나고 텅 빈 느낌을 준다.

이 눈부신 전시회는 미술 세계와 평판, 후대의 위험 요소, 돈, 소유권, 노출도, 정치적 간섭 등에 대해 더 폭넓게 생각하는 계기가 되었다. 슈킨과 모로조프는 늘 자신들의 소장품을 국가에 기증할 생각을 품고 있었는데 러시아 혁명 정부는 그 모든 것을 압수했다. 그리고 스탈린 정권의 취향에 안 맞는 그 미술품들은 몇십 년 동안 빛을 보지 못했다. 그런 뒤 생명을 되찾은 작품들은 소유권이나 장소와 관련해서 수없이 많이 흩어지고 다시 합쳐지기를 반복했다. 1888년 말, 아를에 함께 있던 반 고흐와 고갱은 서로 며칠 틈을 두고 똑같은 광경을 화폭에 담았다. 〈밤의 카페〉가 그것이다. 그런 뒤 얼마 안 되어 그들은 불화하고 갈라섰다. 그때 그린 그림들도 각각 다른 곳으로 팔렸다. 하지만 모로조프는 그 그림들을 찾아내 자신의 모스크바 저택에 가져다 나란히 걸어놓는 근사한 일을 해냈다. 1918년 두 그림은 국가 소유가 되어 정신적으로도 계속 모스크바

서양 미술관에 나란히 걸려 있었다. 그러다가 1933년 반 고흐의 작품은 현금 마련을 위해 팔려나가 지금은 예일대학교 미술관에 걸려 있다. 고갱의 작품은 푸시킨 미술관에 있다. 운이 닿든 기획을 통하든 장래 두 작품을 한데 모으는 전시회가 열리기를 기대한다. 트레티야코프 미술관의 세로프 작 모로조프 초상화는 다른 종류의 재회를 시사한다. 그림 속 배경에 보이는 마티스의 〈과일과 동상〉은 사실 마티스가 전에 그린 그림의 변용이다. 그 첫 번째 그림을 보고 탐을 냈지만 이미 다른 사람(세르게이 슈킨)에게 팔렸다는 것을 안 모로조프는 마티스에게 그런 그림을 그려달라고 간곡히 부탁했다. 마티스는 그의 부탁을 들어주었고 현재 두 그림은 다행히 푸시킨 미술관에 나란히 걸려 있다.

끝으로 수집가는 자신의 안목이나 조언자의 안목을 믿고 돈을 미술품으로 교환하는 사람이다. 그러나 화가와 후원자의 관계는 겉으로 보기에 아무리 좋아 보여도, 또 수집가의 칭찬이 아무리 진실하더라도 근본적으로 늘 불안정할 수밖에 없다. 수집가는 최상의 안목을 가지고 있을 수도 있고 아닐 수도 있지만, 확실한 것은 최상의 돈을 가지고 있다는 사실이다. 수집가는 화가의 작품을 소유하고 진열한다. 어쩌면 국가에 기증하거나 국가를 위해 훔칠지도 모른다. 그러면 그는 왕년의 수집가, 왕년의 창꼬치가 되는데, 그런 다음엔 어떻게 될까? 1918년 슈킨은 모스크바를 떠나 우크라이나와 독일을 거쳐 프랑스로 갔다. 18년 동안 니스와 파리에서 망명 생활을 하던 그는 몽마르트 공동묘지에 묻혔다. 무일푼으로 죽지는 않았다. 1920년대 파리에 살던 그는 포코니에 7점과 뒤피 한

두 점, 그리고 초현실주의 그림 몇 점을 구입해 그의 아파트를 장식한 것으로 알려져 있다. 하지만 왕년이든 현재든, 안목과 직관을 가졌든 아니든, 전보다 눈에 띄게 재력이 줄어들어 구매 미술품의 등급을 하향 조정한 수집가는 더 이상 그리 흥미로운 사람이 아니다. 예전의 자부심은 여전할지라도 거기엔 자괴감이 추가되는 법이다. 피카소는 파리에서 슈킨에게 받을 돈이 있다고 불평했다. 니스에서는 우연히 마티스와 만나 어색한 순간이 있었다. 푸시킨 미술관 관장 마리나 로샥은 이렇게 말한다.

> 마티스는 그의 인생의 어느 순간에 슈킨의 후원을 받지 못했더라면 어떻게 되었을지 모른다. 그리고 유감스러운 말이지만, 러시아 혁명으로 슈킨이 파리로 이주하자 마티스를 포함하여 그의 후원을 받던 화가들 중 슈킨에게 인간적이고 정신적인 지지를 보낸 사람은 아무도 없었다.

실로 유감스러운 사실이지만 제아무리 미를 창조하는 화가라도 그것을 구매하는 이들과 다름없이 창꼬치 같을 수 있음을 유념하면 언제든 유익할 것이다.

# 마그리트

새 대신 새알

R E N É

MAGRITTE

R E N É

M A G R I T T E

마그리트에게 데이비드 실베스터보다 더 훌륭한 해설자—따라서 더 훌륭한 옹호자—가 있었을까? 그는 40년 넘게 마그리트에 관한 글을 썼고, 그만큼 많은 시간을 들여 카탈로그 레조네*를 만들었다. 실베스터는 예술 관련 텔레비전 프로그램에 종종 진지한 미학 논의가 포함되기도 하던 시절(진행자가 카메라 앞에서 담배 피우는 것도 허용되던 시절)에 활약했다. 또 그는 당시 최고의 전시 설치가로도 널리 인정받았다. 1992년 런던 헤이워드 미술관에서 마그리트 작품을 전시했을 때는 카탈로그 레조네 지면에서 그랬듯 그 물리적 공간을 능숙하고 현명하게 활용했다. 이 전시회의 설치보다 훌륭한 것을 나는 본 적이 없다. 별나고 매력 없는 헤이워드 미술관이 그의 손길에 살아났으니, 볼품없는 콘크리트 배경에 그 이상한 회랑과 답답한 측면, 불쑥 튀어나온 계단으로 이루어진 공간이 마그리트 두뇌의 거대한 확장판 같은 무언가로 변형되었다. 어리둥절한 기분으로 우중충한 회색 통로를 빠져나올 때마다 새로운 공간이 나타났고, 그때마다 멋진 발상이 폭발했다.

마그리트에 관한 그의 글도 역시 칭찬할 만했다. 면밀하고 날카로우며, 작품의 상호 참조는 놀랍도록 섬세한 한편 전문용어와 이

---

◆ 한 작가의 전 작품을 모아 분류하고 해제를 붙여 편찬한 도록. _옮긴이 주

론에는 경멸을 던지는 글이었다. 그는 마그리트의 인생에 대해서도 잘 알았기 때문에 그와 직접 만난 경험도 글에 보탤 수 있었다. 실베스터는 또한 한 화가에 대해 오랫동안 생각할 경우 누구나 마주치기 마련인 심각한 위험, 즉 지나친 확신을 품위 있게 피했다. 왕립 미술원에서 만테냐 전시회를 보다가 마주친 한 젊은 미술 강사와 학생들이 기억난다. 그들은 〈어느 남자의 초상화〉(카를로스데 메디치로 추정되는) 앞에 서 있었다. 강사는 그 그림을 프로이트가 그린 베이컨의 초상화와 비교하며 설명하더니, "물론 여기서 만테냐의 목적은 사실주의가 아니었다"고 자신 있게 덧붙였다. 이 얘기에 대꾸할 수 있는 말은 하나뿐이다. "최근에 만테냐와 이야기한 적이 있나 보죠?" 그와 달리, 실베스터는 뭐든 속속들이 알 수는 없다는 사실을 알 만큼은 아는 사람이었다. 실베스터는 마그리트의 어머니가 물에 빠져 자살한 사건, 그 일이 마그리트에게 알려진 방식, 마그리트가 그 일을 사람들에게 이야기한 방식, 그것이 주변에 끼쳤을 영향, 그리고 결과적으로 그의 작품 속 나체를 감싼 수의 사이의 미묘하고 혼란스러운 관계를 가려내면서, 지당하게도 "어쩌면"이라는 말로 자신의 소견을 밝힌다. 어쩌다 한 번 그러는 게 아니라 항상 그런다. 어느 단락에서는 여섯 가지 주장을 제시하며 매번 "어쩌면"으로 시작한다. T. S. 엘리엇의 〈황무지〉 초고에 "'어쩌면'이 너무 많다고" 불평한 에즈라 파운드와 달리, 실베스터는 "어쩌면"의 가치가 무엇인지 보여준다.

시인이자 공무원으로 일했던 초현실주의자 루이 스퀴트네르는 자기 친구 마그리트가 "회화의 웅변을 교살했다"고 주장했다. 이

말을 달리 표현하면 다음과 같을 것이다. 미술사에 대한 마그리트의 반응은, 마치 자연을 위조하고 언덕과 계곡 하나하나를 간직하면서도 그 모든 것들을 자신들에게 편리하게 맞추려 한 선임자들의 원대한 시도에 질겁하고 이에 압박을 받은 나머지 자연에 극도의 질서를 부여하기로 한 정원사의 태도와도 같았다. 그래서 결국 그 안에는 인공조명 아래 한 치의 오차도 없이 수평적인 평면과 가지런한 자갈, 입방체 모양의 회양목, 제라늄밖에 없다는 것이다. 마그리트의 미술은 통제와 배제의 미술이다. 그의 관점은 단조롭게 정면을 향한다. 대칭과 평행 후퇴면, 의도적으로 그 가짓수를 축소한 오브제. 본질적으로 평범하거나(커튼, 새, 불), 반복을 통해 평범하게 만든 오브제(죽방울, 썰매 방울). 밋밋한 채색. 사물을 제시하는 초연한 방식. 그래서, 가령 하늘의 파란색은 항상 하늘의 흉내라도 내는 양 밝고 선명하다. 마그리트는 환상과 자유연상을 거부하는 한편 엄격과 논란과 체계를 선호한다. 이는 실베스터가 "표현의 유쾌함"이라 칭하는 것들로 구성된 재치 있고 자의식 강한 매력적인 미술로, 도발적인 제목이 그 화룡점정을 이룬다. 젊은 사람치고 마그리트를 좋아하지 않을 이가 어디 있을까?

이 회화 양식―집중적이고 제한적이며 도상화된―은 기념비적인 이미지를 위해 고안되었다. 캔버스 크기에 관계없이 기념비적이라는 말이다. 더없이 적절하고 효과적인 양식이며, 따라서 똑같은 그림을 구아슈로 그리면 더 따뜻하고 더 멋지고 더 부드러울 거라는 둥 불평을 늘어놓는다면 이는 마그리트 그림의 요점을 벗어나는 말이다. 차가움과 밋밋함이야말로 마그리트다운 그림의 핵심

이기 때문이다. 마찬가지로, 1928년 11월 마그리트는 같은 초현실 주의자 폴 누제에게 자신의 목적은 "통상적인 방식과 전혀 다르게 눈으로 '생각'하게 만드는 그림"을 그리는 것이라고 했는데, 이때 '눈으로 생각하게 만든다'는 말을 '마음을 감동시키는' 측면을 배제 하는 의미로 받아들인다면 그 또한 바보 같은 생각이다. 말할 것도 없이 그의 작품은 감동을 주니 말이다. 마그리트의 작품 가운데 가 장 큰 감동을 주는 것은 아마도 1922년에서 1923년에 걸쳐 제작한 후기 입체파 누드화들일 것이다.

어쨌든 이 방식, 이 무정한 방식으로 그는 수많은 작품을 생산했 다. 이 작품들에 저 무의미한 '위대한'이라는 형용사를 붙여도 좋으 리라. 관객을 불안하게 하고 혼란에 빠뜨리고 당황하게 만드는 형 상들. 마그리트가 데 키리코에 관해 썼듯이 "관객에게 자신의 고립 을 인지하게 하고 세상의 침묵을 듣게 하는" 그림들. 순수한 상태 의 공포를 집어넣어 그 감정을 유발하는 〈밤의 가장자리에 선 사냥 꾼들〉과 같은 그림들. 또는 매우 불길한 느낌을 주는 〈타이탄의 시 대〉(실베스터는 흥미롭게도 이 그림을 올림피아의 제우스 신전과 연결시 킨다)—이 그림에서 가장 가공할 수법은 아주 작은 요소, 즉 가해 자가 입은 양복저고리 소매의 도려낸 부분과 여성의 허벅지가 만 나는 부분에 있으니, 가해자는 그만큼 떼어내기 어려울 정도로 깊 이 여성의 신체 공간을 차지하고 있는 것이다. 또 기념비적인 합 성 작품인 〈자유의 문턱에서〉. 그리고 교묘하게 관능적인 여성 누 드화로 다섯 개의 개별적인 화폭에 나뉘어 수직으로 배치된 〈영원 한 명백함〉(1930)—실베스터는 재치 있게도 이것을 마치 어떤 숨

겨진 부속 예배당의 플랑드르 폴립티크◆인 양 헤이워드 미술관의 한 작은 전시실에 걸었다. 모두 그의 방식을 정당화하는 작품들이다. 이 그림들을 다르게 그렸더라면 좋았을걸, 하는 생각은 아무런 의미가 없다. 화가가 평생을 들여 찾은 자아가 다르기를 바라는 것이 무슨 소용일까. 아 아쉽다, 그림에 질감을 좀 더 표현했으면 좋았을걸, 콜라주로 했더라면, 좀 더 '가슴'으로 그렸더라면 정말 좋았을걸 어쩌고 해봐야 아무런 소용이 없는 것이다. 그 결과는 마그리트다운 작품에 못 미칠 뿐 아니라 오히려 뒤죽박죽이 되어버릴 뿐이다. 어느 한 화가를 가리켜 그가 혹은 그녀가 개성을 "지나치게 표현한다"고 불평하기에는, 이미 표현할 만한 개성이 없는 예술가들로 세상이 넘쳐난다. 말이 나온 김에, 여기서 마그리트가 1925년에 내세운 주장을 허물고 넘어갈 필요가 있다. 그는 일부러 진부한 방식으로 그림을 그리고 진부한 사물을 다룸으로써 예술적으로 "개인의 사소한 애호"에 탐닉하기를 거부한다고 밝힌 바 있다. 당시 그가 정말로 그렇게 생각했을지도 모른다. 하지만 화가가 '주관'보다 '객관'을 선택할 때, 그 결연한 선택 방식은 반대의 선택에 못잖게 난해하고 신랄한 주관을 낳을 수 있다. 20세기 미술의 어떤 작품군도 마그리트의 것처럼 독특하면서도 모방이 용이한 것은 없다. 마그리트의 작품처럼 한결같은 특징적 형상의 재탕에 그토록 많이 의존하는 것도 없다.

마그리트가 '생명선La Ligne de Vie' 강의에서 자신의 창작 과정을

---

◆ 여러 개의 널빤지를 연결해서 병풍처럼 만든 장식품. _옮긴이 주

설명하며 언급한 유명한 이야기가 있다. 어느 날 밤 자다가 일어났는데 아내 조제트가 키우는 카나리아 새장 안에 새 대신 새알이 있다는 "멋진 착각"을 했다는 것이다. 그렇게 이 강의에 "선택적 친화성" 원리, "새롭고 놀랍고 시적인 비밀"이 등장한다. 완전히 무관한 사물을 대비시키는 초현실주의 방식에서 미묘한 관련이 있는 사물을 대비시키는 마그리트 방식으로의 전환이라 할 수 있다. 마그리트의 말을 그대로 옮기자면 다음과 같다.

우리는 새장 속의 새라는 형상에 익숙하다. 새가 물고기나 신발로 대체된다면 보는 사람의 관심은 고조된다. 그러나 유감스럽게도, 이런 형상들은 흥미를 자아낼지 몰라도 우발적이며 임의적이다. 우리는 결정적이고 정확한 특성으로 시험을 견뎌낼 새로운 형상을 찾을 수 있다. 새장 속 새알을 나타내는 형상이 바로 그것이다.

이렇게 해서 나온 것이 1933년 작품 〈선택적 친화성〉이다. 스탠드에 걸려 있는 새장의 용도가 이 그림의 중심을 이룬다. 스탠드 틀은 죽방울 모양으로 이루어져 있다. 거기 철사 새장이 걸려 있다. 터무니없이 커서 어떤 새도 낳을 수 없을 것 같은 알이 이 새장을 꽉 채웠다. 미래를 품고 있음을 암시하는 듯한 새알의 흰 광채를 제외하고는 전체적으로 우중충한 톤이다. 이 새알이 불안할 정도로 큰 것을 가지고 다들 한마디씩 할 수 있을 것이다. 새알과 새장이 각각 다른 방식으로, 누제의 말마따나 "감금의 형상"을 나타낸다고 생각할 수도 있을 것이다. 죽방울은 (우중충한 배경과 그림 틀 자체도

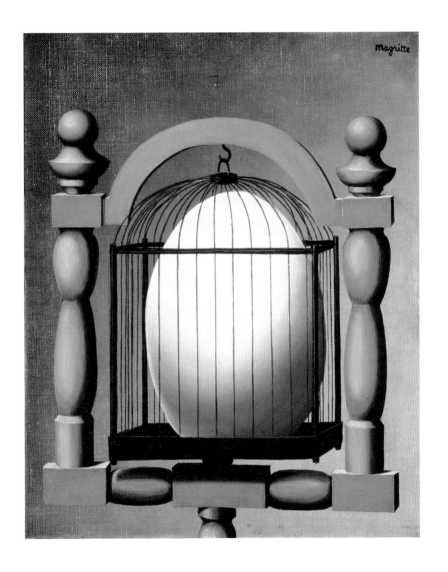

마그리트, 〈선택적 친화성〉

그렇지만) 추가적 감금 장치라고 덧붙일 수도 있을지 모르겠다. 이 그림은 유쾌하면서도 우울해서 확실히 마음을 심란하게 만든다. 하지만 이 그림은 "시험을 견뎌낼까"? 모든 것을 고려해 볼 때 〈선택적 친화성〉에 대해 할 수 있는 가장 중요하고 궁극적인 말은 마그리트가 새장 속의 새 대신 새장 속의 새알을 그렸다는 사실이다. 이게 무슨 깜짝 놀랄 만한 개념의 도약은 아니다. 그러나 밤중에 떠오른 직감적 통찰이 아무리 멋져도 아침의 찬란한 햇빛을 받으면 전날 밤에 느꼈던 것만큼 훌륭하게 보이지 않는 경우가 비일비재하다는 사실을 우리는 상기해야 할 것이다.

이와 비슷한 사례로 자화상 〈예지력〉(1936)을 들 수 있다. 마그리트로 보이는 사람이 팔레트를 들고 이젤 앞에 앉아 있다. 그는 갈색 테이블보가 깔린 테이블 위의 새알을 바라보고 있다. 오른손으로는 새 그림을 마무리하는 중이다. 새는 캔버스의 맨바탕을 배경으로 날개를 펼친 채 의기양양하게 날아오르는 모습이다. 산뜻하고 쾌활하여, 보자마자 기분이 좋아지는 그림이다. 그림 속 화가가 캔버스가 아니라 테이블 위의 오브제만 바라보고 있다는 사실에서 어떤 의미를 찾을 수 있을지 몰라도, 〈예지력〉은 예술적 변환의 그림으로는 그다지 효력을 발휘하지 못한다. 화가가 새알을 새로 바꿀 수 있는 것은 사실이나 그건 세계 곳곳의 양계장에서 일상적으로 일어나는 일이다. 화가가 새알을 바라보는 것만으로도 그 형상을 바꿀 수 있다는 것, 이 역시 그리 대수로운 일은 아니다. 내가 아는 어떤 사람은 차를 타고 양이 있는 지역을 지나갈 때면 꼭 "저녁거리네"라는 말을 중얼거리며 양갈비 요리를 상상한다. 그는 배가

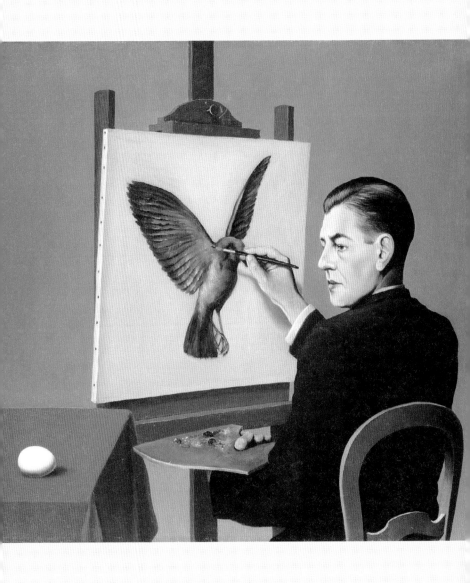

마그리트, 〈예지력〉

고플 뿐 마그리트와 관련된 무언가를 주장하는 것이 아니다. 마그리트가 경멸하는 물질만능주의적 취향을 가진 미학자 부류가 아닌 '관념적' 화가가 될 경우의 문제는, 그 관념이 훌륭한 수준에 이르지 못하면 '미학적' 스케치가 훌륭한 수준에 이르지 못할 때보다 더 두드러져 보인다는 점이다.

관념 공장이 상품을 대량으로 생산해 낼 때의 마그리트는 존슨 박사가 『걸리버 여행기』에 대해 투덜댄 말을 떠올리게 한다. "일단 거인과 난쟁이를 상상해 내면 나머지 이야기를 쓰는 건 아주 쉬운 일이다." 하지만 보다 계획적인 일에서 벗어났을 때의 마그리트는 멋진 재담과 농담을 즐기는 훌륭하고 변덕스러운 풍자화가이기도 하다. 그는 초현실주의적 오브제의 "가내수공업"―실베스터가 일컫는―에 능숙하며, 이 일에 장난기를 부린다. 이를테면 유쾌한 가면과 포도주 병에 그린 그림(포도주 애호와 미술품 수집의 속물성을 결합한 멋진 말장난으로 "드물고 오래된 빈티지 피카소"라 부르는) 같은 것들 말이다. 마그리트 작품의 제목들을 보면―사실 초현실주의 화가 친구들과 서로 찬성과 반대를 표하며 제목을 정하는 과정 전체가―과시까지는 아니라 해도 지나치게 공을 들이는 것 아닌가 싶기도 한데, 반면 〈이것은 파이프가 아니다〉와 같은 그의 '말의 용도' 시리즈, '오브제를 위한 새로운 말 찾기' 계획은 잘못된 판단으로 여겨지며 적어도 다소 얄팍해 보이는 것이 사실이다. 이 계획의 주된 흠은, 이것이 회화적이기보다 문학적이라는 점이다. 잠시나마 우리에게 놀라움을 선사하는 건 명칭이 잘못된 오브제의 그림 자체가 아니라, 주어진 명칭이다. 그래서 우리는 그의 그림을 보고

일반적으로 "오, 마그리트는 중절모를 'La Neige(눈雪)'라고 부르는구나"라고 반응할 뿐, "오, 눈이 사실은 저렇게 생겼구나"라거나 "눈을 저렇게도 그릴 수 있겠구나"라고 하지 않는 것이다. 하지만 마그리트의 그림들이 상업화되어 오만 곳에서 보이는 현상에 우리의 반응은 다시 혼란에 빠질지 모른다. "이것은 ××이(가) 아니다"는 오랫동안 기사의 헤드라인이나 광고의 수사로 쓰여왔다. 최근 펭귄 출판사에서 '매그레' 시리즈를 재번역해 펴낸 것을 몇 권 내게 보내왔다. 저자 조르주 심농은 마그리트와 같은 벨기에 사람이다. 그래서인지 홍보 책자 앞표지에는 매그레의 파이프가 마그리트풍으로 그려져 있었고, 심농의 이름 밑에는 "나는 매그레가 아니다"라는 광고 문구가 적혀 있었다. 한편 그림을 그려 넣은 포도주 병들로 말하자면, 몇십 년째 런던의 어느 포도주 회사의 로고로 쓰이고 있다.✦

그런가 하면 그는 전시戰時에는 인상주의 그림을 그렸다. 실베스터는 이것을 "햇볕 든 초현실주의"라고 부른다. 마그리트는 자신의 화사한 르누아르 화풍에 대해 몇 가지 해명을 남겼다. 초현실주의 화가들이 어둠과 공포를 원한다면 어둠과 공포의 실재인 나치 당이 출현했으니 그 장사는 이제 집어치우는 게 좋지 않겠느냐는 것이 그런 해명의 하나였다. 그리고 "나는 만연한 비관주의에 대항

✦ 이 포도주 회사의 소유주는 크리스털 팰리스 축구단의 공동 구단주이기도 하기 때문에, 셀허스트 파크 구장의 관중석에서 내려다보면 홈경기든 아니든 선수 대기석의 지붕이 마그리트 포도주 병으로 장식되어 있는 것을 볼 수 있다. 마그리트도 허락했으리라 생각하지 않을 수 없는 사소한 위치 전이가 아닐까.

해 환희와 즐거움의 추구를 지지한다"는 해명도 내놓았다. 끝으로 (1941년 엘뤼아르에게 보낸 편지에서) 삶의 "긍정적인 면을 살리고 싶다"고, "다시 말해서 매력적인 물건이나 여자, 꽃, 새, 나무, 행복한 분위기와 같은 자잘하고 전통적인 모든 것을 추구한다"고도 했다. 첫 해명의 경우, 솔직하지 못하다는 것을 어렵잖게 알아차릴 수 있다. 그림으로 위협과 공포와 방향의 상실을 나타냈지만 막상 진짜가 나타났으니 이제 뒤로 물러나 현실과 다른 세상을 그리자는 얘기니 말이다. 한편 전시의 브뤼셀에서 "긍정적인 면"을 부르짖는 해명은 「라이프 오브 브라이언」◆에 나오는 십자가 처형 노래의 전조 같은 것으로, 자신이 처해 있는 상황에 대한 반응으로는 그다지 설득력을 발휘하지 못한다. 아마도 인상주의 시기는 마그리트의 극도로 통제된 작업 방식에서 비롯한 예술적인 남성 갱년기의 한 예가 될 수 있지 않을까? 그림을 그릴 때 물감을 옷에 묻히지 않기로 유명했다면 중년에 들어서서는 물감을 아무렇게나 뿌리고 싶은 강력한 유혹을 느낄지도 모르니까. 다른 분야의 예술가들이 그렇듯이, 화가들은 대체로 자신이 가장 잘하는 것에 반발하는 경우가 많다. 부댕이 사람들이 모여 있는 해변의 풍경을 그린 작은 그림들에 대한 칭찬에 넌더리를 낸 것도 그런 경우다. 실베스터가 주장하듯이 마그리트의 전후 야수파나 바슈◆◆ 시기가 파리 미술 시장을 엿 먹이는 것이었다면, 마그리트의 인상주의 시기는 어쩌면 스스로를 엿 먹이는 것이었는지도 모르겠다. 마그리트는 독설적이

---

◆ 1979년에 제작된 몬티 파이손 영화. _옮긴이 주

고 풍자적이었고, 그런 기질을 가진 사람은 스스로를 벌하고 조롱하는 경향이 있지 않은가.

실베스터는 이 두 시기를 기꺼이 인정한다. 마그리트가 이 시기에 독자적인 화풍의 변형으로 보이는 그림들(마그리트의 동료들이나 친구들은 몹시 싫어했던)을 내놓았을지언정 그것이 그가 "화풍에 대해 가지고 있던 전반적인 태도"를 버렸음을 의미하지는 않으며, "그 태도는 본질적으로 예술을 위한 화풍, 세련된 화가들에게서 보이는 자기도취의 화풍에 반대되는 것일 뿐"이라는 실베스터의 지적은 더없이 정당하다. 모든 화가들은 자신의 작품을 명료하게 감정해 줄 줄 아는 데이비드 실베스터 같은 사람을 찾는 행운을 가져야 할 것이다. 그가 1992년에 펴낸 연구서의 마지막 구절은 가장 강렬한 마그리트 그림들이 여전히 우리에게 미치는 영향을 완벽히 표현해 준다. 마그리트의 작품은 "일식이 일어날 때의 경외감 같은 감정"을 유발한다.

♦♦ 마그리트는 1942년에는 '인상주의' 또는 '르누아르'풍의 그림으로 체제 순응에서 탈피했고, 1947년에는 이른바 '바슈vache' 시기로 이를 드러냈다. 프랑스어로 '바슈'는 우선 '젖소'를 뜻하지만, 심하게 살이 찐 여성이나 무르고 게으른 사람, 혹은 '재수없는 인간'을 암시하기도 한다. 이 시기에 마그리트가 사용한 색상과 소재 등이 상스럽고 속된 것의 경계를 넘나드는 무언가를 가리킨다는 사실을 짐작할 수 있다. _옮긴이 주

21

# 올든버그

물렁한 것의 유쾌한 재미

*C L A E S*

*O L D E N B U R G*

C L A E S
O L D E N B U R G

클라스 올든버그가 처음 명성을 얻게 된 후로 시간은 그에게 가벼운 복수를 했다. 물론 야만적인 것은 아니고, 그저 애정을 실어 팔을 좀 비트는 정도랄까. 1961년, 용감하게도 성명서를 통해 "미술관 안에서 빈둥거리지 않고 무언가를 하는" 미술을 선언했던 반항아가 이제는 가만히 앉아 회고전을 열고 다섯 개 도시의 미술관을 돌며 전시회를 열고 있는 것이다. "나는 사람이 앉을 수 있는 미술을 지향한다"라고 올든버그는 말해왔지만, 만일 과거에 대한 향수를 가진 관람객이 그 빈백 같은 물렁한 조각들을 1960년대의 진짜 빈백처럼 취급해서 위에 올라앉으려 한다면 아마 미술관 직원들과 마찰을 빚게 될 것이다. 그 시절 올든버그는 더 나아가 "바지처럼 입고 벗을 수 있는, (……) 파이처럼 먹을 수 있는, 또는 똥처럼 경멸하며 버릴 수 있는" 미술을 요구했다. 이는 탈신비화와 처분 가능성에 대한 갈망이자, 이제는 엄중한 경고문과 충돌하는 주장이다. "전시회의 미술품들을 만지지 마십시오. 많은 미술품들이 대단히 손상되기 쉽습니다."

예술가의 '신앙고백'을 실제로 생산된 작품과 비교하는 것은 물론 그리 공평한 처사라 할 수 없다. 성명서는 미래의 작품에 대한 보장된 약속이라기보다는 과거에 관한 것, 예술가가 반대하고 반발하는 것에 관한 것이니까. 그 1961년 선언의 대부분은 긴즈버그

식의 느슨한 감정 토로 비슷한 것으로 보아야 한다. "나는 할머니들 길 건너는 것을 도와주는 미술을 지향한다"라는 올든버그의 말을 가지고 아무개 비평가가 그의 다음 작품들이 할머니들이 길을 건너는 데 어떤 도움을 주었는가 하는 공식 통계를 내고 비교한다면 그야말로 상상력이 결여된 가혹한 일 아니겠는가. 그래서는 안 된다. 그것이 느슨하게 쓰여진 것이니만큼 우리는 그런 성명을 느슨하게 해석해야 할 것이다. 올든버그는 미술을 '지향'하기도 하고 할머니들 길 건너는 것을 돕기를 '지향'하기도 한다. 둘 중 어느 쪽이든, 싫어할 자 누구인가?

그가 같은 시기에 내놓은 더 거창한 주장은 한층 지속성이 있으며 한층 사람들을 오도한다. 바로 그의 예술은 향후 "정치적–선정적–신비적"일 것이라는 주장이다. 마르쿠제는 일찍이 이런 주장을 했다. 올든버그의 환상의 기념비들이 정말로 실현된다면 "혁명적 변화를 성취할 무혈 수단"이 될 뿐 아니라 "이 사회가 대단원의 막을 내릴" 시점에 섰다는 분명한 신호가 되리라고. 그런데 (독일 은행들과 그 밖의 다른 혁명적 집단들이 후원한) 거대한 조각상들이 세워져 있는데도 사회는 무던히도 변하지 않고 그대로다. 사실상 올든버그 작품의 정치성은 핫도그 정도에 그치며, 신비하기로 따지자면 진공청소기 정도다. '선정적'인 것으로 보자면, 인체라든가 인간 관계라든가 하는 것은 그의 작품 어디에서도 거의 찾아볼 수 없다. 1975년에 선보인 '에로틱한 환상 드로잉'에는 선정적인 요소보다 환상적인 요소가 훨씬 더 크다. 거대한 유방을 가진 여자가 1미터에 가까운 거대한 페니스를 입에 넣은 수사적인 모습을 담은 그림

도 있다. 한마디로 올든버그가 평생을 바치다시피 해서 3차원의 형
태로 만들어내고자 한 '불가능한 오브제'다.

따라서 "정치적-선정적-신비적"을 다른 것으로, 가령 "민중적-
조형적-낙관적"이라는 말로 바꿔보자. 이러면 물론 덜 거창하지
만, 팝아트를 할 때 저지를 수 있는 가장 큰 실수는 바로 거창한 의
미를 적재하는 것이니까. 가령 올든버그가 센트럴파크를 위해 제
안한 유명한 기념상은 별로 하는 일 없이 앉아 있는 거대한 테디베
어다. 세상에서 순진함이랑은 가장 거리가 먼 도시 한복판에 거대
한 육아실 물품을 조형물로 설치한다는 발상, 도발적이고 유쾌하
다. 그러나 그 예술가가 올든버그인 만큼 그것으론 부족하다. 그는
그 형상이 "백인의 양심을 구체화한 것"이라고 주장하며, "그런 의
미를 가진 것으로서 할렘에 설치되어 비난의 눈초리로 남쪽을 바
라보며 백인의 뉴욕에 앙갚음한다. (……) 나는 발이 '절단된' 효과
를 보여주고자 테디베어를 선택했다―또 손이 없다는 건 절망스
러울 정도로 이 사회에 수단이 결여되어 있음을 나타낸다"고 말했
다. 이런 취지를 맨해튼 주민들에게 전달하기 위해서는 테디 베어
앞에 명판을 세워 큰 글씨로 설명해 주는 수밖에 없으리라는 점을
굳이 지적할 필요가 있을까? 예술적 취지가 이보다 사후약방문의
예처럼 읽힌 경우가 또 있을까?

처음에야 올든버그가 보헤미안으로, 1960년대의 반항아로, 행
사 조직책으로 시작했을지 모르지만, 이후 미술관 화가와 공공미
술 조각가로의 변신은 꽤나 빠르고 필수적인 과정이었다. 그의 행
위 미술을 담은 사진들을 되돌아보거나(점잖고 안전한 오락에 반응

올든버그, 〈뉴욕 북부 센트럴파크를 위한 기념상 제안〉

하는 세련된 관객들을 주목해서 보라), 요란한 히피 분위기의 홈 비디오 〈국기의 탄생〉 또는 부뉴엘식 초현실주의적 영화 중에서도 하위 중 하위에 속한다고 할 수 있는 〈사진의 죽음〉을 끝까지 보고 나면, 우리는 그 작품들의 가치에 당황하기 마련이다(분명 그게 바로 작품 취지의 일부라고 하겠지만). 그리고 무엇보다 우리는 그 상상력의 모방에 따분하다 못해 멍청한 기분이 된다. 이런 올든버그의 일면은 세월이 흘러도 좀처럼 사라지지 않았다. 하지만 처음부터 그렇게 운명 지어져 있었다는 건 올든버그 자신도 알고 있었다. 1961년 그는 이렇게 감회를 피력했다. "내가 예술이라는 생각 자체를 잊을 수 있으면 좋으련마는. 정말 이래 가지고는 안 될 것 같다. 뒤샹의 작품도 궁극적으로 예술이라는 딱지가 붙는 마당에 (……) 예술은 어쩌면 부르주아적일 수밖에 없는 운명인지도 모른다."

올든버그의 예술은 근본적으로 민주적이다. 그리고 민주주의야말로 극히 부르주아적인 관념 중 하나다. 올든버그 예술의 무엇이 좋은지 알기 위해서는 예술이 뭔지 잘 몰라도 된다. 초기에 그는 자연에 있는 것을 이용해 자신만의 물체를 만들어내고 거리의 쓰레기를 변형시켜 일시적인 것, 버릴 수 있는 것, 레디메이드 같은 것을 내놓았다. 뒤샹은 이론가로, 뒤뷔페는 작가로 올든버그에게 영향을 주었다. 당시 그의 작품에는 한 입 베어 무는 듯한 간단한 소비의 특성과 생득적인 일회성 농담이 담겼다. 초기의 음식 조형물은 풍미 있어 보이지만 진짜 케이크 장식 도구와 함께 당의로 마무리된, 풍자적이리만치 판에 박힌 것이었다.

주된 매력이라 할 수 있는 마감 칠을 통해, 그의 작품은 점점 더

매끄러워지고 점점 더 노골적으로 비위를 맞춘다(이보다 더 부르주아적이고, 더 상품 진열창 같은 것이 어디에 있을까?). 하지만 이런 미술이 꾀하는 것—물렁한 걸 딱딱하게 만들고 딱딱한 걸 물렁하게 만들고, 정상적인 크기의 사물을 크게, 거대하게, 어마어마하게 만드는 것—은 여전히 이해하기 쉬운 민주적인 것으로 존속하고 있다. 우리 시각의 기대와 감각의 지식은 짐짓 이를 속아준다. 보온 물주머니를 감쌀 때 쓰는 플러시 천 재질의 한입 베어 문 아이스바라든지, 반들반들한 벚나무로 만들어진 전기 플러그라든지, 이것과 짝을 이루는 헐렁한 비닐 플러그라든지, 쇠와 납으로 만들어진 야구 글러브와 나무 공이라든지. 그가 선택한 재료와 전시 방식은 정말로 재치 있는 경우가 많다. 〈화물선과 요트〉(물렁한 소재로 된 축소 모형)는 마치 그들 최적의 환경 요소인 물을 죄다 말려버리려는 양 빨랫줄에 널려 있다. 〈거대하고 물렁한 드럼 세트〉는 드럼을 드럼답게 만드는 요소, 즉 팽팽함을 제외한 모든 구성을 보여준다.

올든버그의 작품이 단순한 확대에 그치는 경우, 그 결과는 상대적으로 지루하다. 실물 두 배 크기의 〈진공청소기〉는 (괴물 같은 가사의 본질에 대한 사회경제적 주장이거나, 혹은 그렇게 해석한다 해도) 여전히 실물 두 배 크기의 진공청소기일 뿐이다. 그의 작품이 보다 효과적인 순간은 시각적 역설이나 수수께끼를 제기하는 경우다(가령 그 모든 것이 담겨 있었다고 하기엔 너무 작은 자루에서 길고 가늘게 썬 감자튀김이 쏟아져 나오는 작품이라든가). 그리고 물렁한 소재로 만든 오브제가 찌부러져 전혀 다른 사물이나 환경을 암시하는 작품들은 그 무엇보다 효과적이다. 공중전화가 골프 가방에 들어 있고,

수화기는 골프 클럽 커버 같은 작품도 있다. 한편 맨해튼 지하철 노선도는 성도착자의 의상 같은 것이 되어버린다. 〈물렁한 주시트〉는 마치 교복 차림의 소년이 변기 물에 휩쓸려 내려가는 형상이다. 크림색 범포나 검은색 S&M 비닐로 만든 거대한 선풍기는 해체 비평이란 측면에서 특히 의미심장하다. 이 선풍기들은 받침대 바닥을 누르면 주저앉게 만든 선사시대 동물 모양의 장난감을 닮기도, 어느 1950년대 영화에서처럼 방사선 때문에 돌연변이를 일으켜 거대해진 곤충을 닮기도 했다. 플러그 전선이, 꼭 그 곤충의 더듬이가 늘어진 것만 같다.

이렇게 눈이 압박과 도전을 받아도 우리는 시각의 관습을 절대 잃지 않는다. 게다가 부르주아 전시회이니만큼 도대체 이게 다 뭔지 친절히 설명해 주는 딱지가 반드시 그 옆에 붙어 있다. X는 Y처럼 보일지 몰라도 우리는 그게 사실은 X라는 것을 안다. 그리고 얼마쯤 시간이 지나면 이 X적인 상태의 한계를 느끼기 시작한다. 왜 하필이면 이것—물렁한 사다리, 물렁한 망치, 물렁한 톱, 물렁한 양동이—이어야 할까? 물렁한 추상주의 작품은 왜 안 할까? 굳이 제목이 필요한 건, 십자말풀이의 단서와도 같은 방식으로 변형을 '이해'하지 못하면 즐거움도 의미도 없기 때문일까? 이런 미술에 추상성은 너무 엘리트주의적이고 너무 반민주적이라는 것일까?

오랜 시간에 걸쳐 구상된 최근의 거대한 조각상들은 더없이 민주적이다. 유쾌하고 다채로우며, 사람들은 그게 무엇인지 곧바로 알아볼 수 있다. 우리는 『걸리버 여행기』의 소인국 주민처럼 경이감을 고취하기만 하면 된다. 한편 그 거대한 조각상들은 자신들의

평범함을 마음껏 뽐내다가 그 평범함을 초월하기도 한다. 가령 절대로 잃어버릴 염려가 없는 빨래집게가 있고, 절대로 녹슬지 않을 (보조금이 끊이지 않는 한) 삽이 땅에 박혀 있다. 우리는 친절하되 억제된 경외심을 표하며 그것들을 응시한다. 파리 북부의 라 빌레트 공원에는 어떤 거인이 쓰다 버린 자전거 부품들이 여기저기 반쯤 땅에 파묻혀 있다. 어린이들은 그 사이를 뛰어다니고 안장에서 미끄럼을 타기도 한다. 공공 조형물이 어떤 기능을 해야 하는지 전혀 분명하지 않은 시대, 자치단체 원로들과 전쟁 영웅들의 평판이 안 좋은 시대, 필라델피아에 있는 조형물 〈빨래집게〉의 라이벌이 로키(실베스터 스탤론이 아니라 로키)인 시대에 올든버그의 작품은 적어도 공공 조형물의 기능에 관한 논의를 한데 모으는 일에 도움이 될지 모른다. 그리고 이 논의를 세분해서 다룰 때는, 올든버그 조각의 기념성과 불변성과 영구성이 그의 예술적 본질이라 할 만한 유쾌한 일시성에 배치되지 않는지 묻지 않을 수 없다. 그의 조형물은 임시적이고 이동 가능한 것으로 만들 때 그 강렬한 일회성의 요소를 더 효과적으로 활용할 수 있을 테니까 말이다. 상징적으로 손발을 제거한 거대한 테디베어를 쉽게 운반할 수 있게 만들어서 하루는 센트럴파크에 놓았다가 (백인들이 정말 그것을 자신들의 양심의 화신으로 받아들이는지 잠깐 시험해 본 다음) 얼마 뒤에는 그곳에서 뚝 떨어진 어딘가에 다시 나타나게 해보면 어떨까? 대초원에 불쑥 솟아나게 한다든가, 고속도로 중앙분리대에 유배시킨다든가, 자유의 여신상 근처에 둥둥 떠다니게 하는 것이다. 혹시 이런 생각은 많은 조형물의 경우 대체로 그 착상과 사전 스케치가 결과물보다 뛰어

나기 마련이니 아예 제작하지 않는 편이 더 나을지 모른다는 결론을 향한 위태로운 한 걸음이나 다를 바 없는 걸까?

대부분의 팝아트는 산만하거나 사소하거나 익살스러운 방식의 예술이다. 예술 주변에서 서성거리고, 예술의 옷을 입어보고, 예술이라는 것에 너무 감탄할 필요 없다고 말해주는 것이 팝아트의 목적이다. 이를테면 워홀이 예술가인 것은 퍼기*가 왕족인 것과 마찬가지다. 좁은 의미에서 하나하나의 팝아트는 그 각각이 주장하는 바를 자명하게 드러내지만, 전체적으로 볼 때는 지각변동에 별 영향을 미치지 않는다. 퍼기는 왕족이 되어 재미있게 살았고 많은 돈을 만졌다. 워홀과 그의 예술도 마찬가지다. 이에 반감을 가지는 건 속물적인 시골뜨기나 세금이 아까운 사람 정도일 것이며, 이를 지나치게 진지하게 받아들이는 건《헬로!》**의 독자 정도일 것이다. 많은 부자들은 워홀의 작품을 즐겨 수집한다. 많은 부자들이 '왕족' 수집을 좋아하는 것과 마찬가지다(아닌 게 아니라 특정 화가의 작품을 수집하는 부자들의 비율이 높아질수록 그 작품은 흥미롭지 않다는 법칙을 내놓아도 무방할 지경이다). 예술의 주제를 확장하고, 그 제작에 쓸 소재를 확장하며, 재미를 추구하는 것이 대부분의 팝아트의 목적이다. 이는 특별히 새롭지 않다. 사실 미술에 새로운 발상이란 별로 없다. 새로운 적용만이 있을 뿐. 그럼에도, 바로 그다음 세대인 제프 쿤스가 공작 기계를 사용해서 제작한 기발한 작품들과 나란히 놓으면 올든버그와 워홀의 작품은 갑자기 거칠고 과격해 보인

---

◆　평민 출신으로 엘리자베스 2세의 차남와 결혼한 세라 퍼커슨의 별명. _옮긴이 주
◆◆ 유명인과 관련한 가십 기사만 집중적으로 다루는 영국 주간지. _옮긴이 주

다. 최근의 한 인터뷰에서 쿤스는 이렇게 선언한 바 있다. "예술은 누구에게든, 아무것도 요구하지 말아야 한다." 임무 완수!

많은 부침을 겪기는 했어도 (그리고 만년의 미술관 전시 작품들은 그리 흥미로워 보이지 않지만) 올든버그가 여전히 진정한 팝아트 작가라는 사실에는 변함이 없다. 그의 작품이 갈수록 더 무위無爲의 경향을 보일지언정, 적어도 그 진가를 알아보는 사람들에 대해서는 그 같은 말을 할 수 없다. 우리는 그의 오브제를 마주했을 때 가만히 있을 수가 없다. 그 앞에서 재치 있는 명언을 요구하고, 소재와 변화를 확인하고, 그 매끄러운 마무리를 승인한 뒤 다른 곳으로 이동한다. 이야, 그 〈치즈버거〉 봤어? 그거 재미있지 않아? 야구 글러브는? 찌부러진 변기는? 그렇다, 이것도 보고 저것도 보고, 우리는 전부 다 봤다. 그것들이 우리의 기억에 남기도 했다. 그렇다면 그건 하나의 성취다. 하지만 그런 작품들이 조금이라도 우리의 심금을 울릴까? 어떤 방향으로든 우리의 마음을 움직일까? 어쨌든 적어도 우리의 얼굴은 움직인다. 우리는 미소 짓고 낄낄거리고 어리둥절해졌다가는 다시 미소 짓는다―그리고 이는 부끄러워할 일이 아니다.

그러나 올든버그 작품을 집에 가져다놓고 매일 봐야 한다면 어떤 느낌이 들까? 상상하기 힘든 일이지만, 볼티모어의 영화제작자이자 마침 올든버그를 좋아하는 존 워터스의 집에 저녁 식사 초대를 받아 갔을 때 그게 어떤 것인지 조금은 알게 되었다. (올든버그의 〈침실 앙상블〉을 워터스의 「헤어스프레이」의 배경으로 썼더라면 완벽한 세트가 되었을 것이다. 유쾌하고 풍자적인―세련되면서도 거칠어 보

이는―이 영화는 그 과장스러움에서 올든버그 작품과 맞먹는다.) 워터스는 음식 모조품을 수집한다. 집 안에서 쓰이지 않는 공간은 달걀프라이나 로스트비프 조각, 치즈와 피클을 얹은 호밀 빵, 생기 없이 똬리를 튼 파스타 같은 것들로 채워져 있다. 이 영화인은 음식 모조품이라면 정말 조잡하고 요란한 것도 좋아한다. 올든버그의 델리 생산물도 그에게는 약간 지나치게 세련된 수공품 같다는 느낌을 줄지 모른다. 하지만 그것이 주는 효과는 실물과 비슷하다. 매일 아침 올든버그의 작품과 마주치면 이렇게 외칠 수밖에 없을 것 같다. 에이, 치즈버거인데 먹을 수가 없잖아! 진공청소기이긴 하지만 이걸로는 청소를 못 해! 얼마나 유쾌한가! 그런 작품들 속에서 살면 매일매일이 강조와 감탄사의 연발이리라. 이런 미술품은 우리를 자극하고 일종의 시각적 양치질을 제공한다. 우리의 기운을 북돋우면서 서둘러 하루를 시작하게 해주는 것이다. 그런 의미에서 이것은 실용미술이다. 할머니 길 건너는 데 도움을 주지는 못할지라도, 계단을 오르는 걸음에 탄력은 조금 보태줄 것이다.

# 이것은 예술인가?

IS THIS
A R T ?

1997년 런던 '센세이션' 전시회의 스타는 론 뮤익의 〈죽은 아빠〉였다. 관람객들은 이 작은 알몸의 조형물 앞에 몰려들었다. 미술관 바닥에 설치된 이 작품의 반들반들한 마감 칠과 하이퍼리얼리즘적 정밀성에 이끌린 것이다. 작가의 다정하면서도 냉혹한 시선을 그대로 보여주는 작품이다. 크기의 축소가 그 힘을 집약하고 있기도 하다. 죽음의 작용이란 그런 것일까? 죽음은 우리를 이렇게 축소시키는 것일까? 아니면 죽음은 그다지 위대하지 않기 때문에 죽음 그 자체가 줄어드는 것일까? 〈죽은 아빠〉에는 비밀을 간직한 예술 작품의 침묵과 힘이 있다. 시끄럽고 솔직하고 입에 돈 돈 돈을 달고 사는 영국의 흔한 젊은 작가들에 둘러싸였을 때는 더더욱.

거의 100년 전, 의사이자 조각가인 프랑스의 폴 리셰가 어떤 시체의 조소를 떴다. 마르고 나이에 비해 빨리 늙은 알몸의 여자. 골격은 고통으로 일그러져 있다. 그녀가 '류머티즘성관절염'으로 죽었다고 제목은, 아니 라벨은 알려준다. 그러나 〈운동 실조증에 걸린 비너스〉라는 부제는 그보다 더 많은 것을 알려준다. 운동 실조증은 척수매독 또는 신경계 3기 매독의 외적 징후다. 척수매독은 극도의 고통을 초래하는 것으로 의학계에 알려져 있으며, 따라서 이 여자의 몸은 끊임없는 고통을 겪은 몸이다. 왼팔의 관절 안쪽은 바깥쪽으로 거의 완전히 돌아갔고, 오른발은 아예 90도로 꺾였으

뮤익, 〈죽은 아빠〉

폴 리셰, 〈운동 실조증에 걸린 비너스〉

며, 왼쪽 무릎은 기괴하게 부풀어 올랐다. 운동 실조증의 전형적인 예후인 '샤르코 무릎' 증상인지도 모른다. 이 추측이 그럴싸한 것은, 리셰가 파리 살페트리에르 병원의 실물 주조실장 또는 '신경계 병리학 도해 주임'이었기 때문이다. 이 병원의 책임자는 위대한 신경과 의사 J. M. 샤르코였다.

이 쇠약하고 고통받는, 유방이 거의 없는 여자의 형상은 현실감 넘치게 채색되었고, 그리하여 어쩔 수 없이 우리로서는 십자가형을 받은 그리스도의 목조각을—특히 다른 것보다 더 끔찍한 모습의 북유럽 조각상을—떠올리게 된다. 〈운동 실조증에 걸린 비너스〉의 주인공과 같은 시기에 3기 매독을 앓았던 소설가 알퐁스 도데는(그녀는 1895년에, 그는 1897년에 죽었다) 자신의 고통을—신성모독에 대한 의도 없이 말 그대로의 표현으로—십자가에 달린 그리스도의 고통에 비유했다. "십자가형. 요전번 밤에는 그 정도로 고통스러웠다. 예수가 처형된 십자가의 고문. 손과 발과 무릎이 격렬히 뒤틀리고, 신경은 팽창과 수축을 반복하며 끊어질 듯하다." 외젠 카리에르가 1893년 도데의 초상을 그린 바 있다. 에드몽 드 공쿠르는 그것을 보고 일기에 이렇게 기록했다. "십자가에 달린 도데, 골고다 언덕의 도데."

〈죽은 아빠〉는 미술품으로 전시하고 판매하기 위해 제작되었다. 죽은 그리스도의 조각상들은 동정심과 경외감과 순종을 불러일으키기 위해 만들어졌다. 〈운동 실조증에 걸린 비너스〉는 신경계 질병을 연구하는 선생들과 학생들을 위한 교육 자료였다. 이 비너스 여인은 복제 공정에 따라 빼어난 솜씨로 제작되었다. 장식과

손질을 받았고, 머리카락과 그럴듯한 피부색까지 입었다. 그 밀랍 피부에서 우리는 리셰의 조각가다운 면모를 엿볼 수 있다. 2001년 이 여인은 예술의 궁전, 오르세 미술관 19세기 실물 주조 조각상을 모아놓은 여섯 전시실의 한 자리를 차지했다. 이제 이 여인을 미술 작품이라고 부를 수 있을까? 그렇게 부르는 게 좋을까? 아니, 그렇게 부르지 않으면 안 되는 것일까?

전시품이 지닌 본질적인 중요성(어쨌든 아주 이상하고 광범위한 기준이었지만)만을 주장하는 전시에서 그와 같은 의문들이 시끄럽지 않게, 점잖고도 집요하게 고개를 쳐들었다. 이 전시회에는 각종 용도의 소조가 선을 보였는데 애초부터 미술 작품으로서 제작된 것은 없었다. 데스마스크와 기념물, 저술가의 손과 무용가의 발, 마오리족과 아이슬란드인의 두상(영국인의 것도 있었다), 근골이 발달한 흉상, 전쟁에 짓밟힌 사람의 얼굴, 매독에 상한 코, 에로틱한 여체의 곡선, 나환자의 엉덩이, 원숭이 머리, 거인의 손, 거죽이 벗겨진 개, 생기 넘치는 버섯, 붉은 고추, 수박. 의학과 인류학, 골상학, 식물학, 건축학, 조각 그리고 순전한 인간의 동물적 호기심까지 모두 충족시키는 전시였다. 하지만 19세기 소조 제작 기술은 종속적이고 보조적인 역할이라는 스스로의 분수를 알았다. 그러면 오늘날의 그것이 100년 전과 다른 무엇이라고 어떻게 주장할 수 있을까?

미술은 시간의 흐름에 따라 변천한다. 미술 작품도 변천한다. 신앙과 종교의식, 또는 오락을 목적으로 제작된 물건도 그 본래의 용도에 더 이상 부응하지 않는 다른 문화권의 후발 주자들에 의해 재

〈영국인의 두상〉

분류된다. 라스코동굴의 벽에 들소를 그리며 한 화가가 다른 화가에게 시대착오적인 우스갯소리로 '예술적' 소견을 피력하는《뉴요커》의 카툰만 봐도 그렇지 않은가. 또 처음에는 예술로 생각되지 않던 기술과 공예가 훗날 재평가되기도 한다. 19세기 실물 주조와 조각의 관계는 사진과 그림의 관계 같았다. 실물 주조와 사진은 각각의 선배 예술형식으로부터 지름길이요, 부정행위라는 비난을 받았다. 실물 주조와 사진의 장점―그 속도와 확고한 사실주의―은 일종의 한계를 의미하기도 한다. 상상의 여지를 거의 또는 전혀 주지 않기 때문이다. 1821년 안토마르키라는 의사는 세인트헬레나 섬에서 유배 생활을 하던 나폴레옹의 데스마스크를 떴다.* 그 이후로 몇 년에 걸쳐 그의 허가를 구하지 않은 복제품들이 유통되기 시작했다. 1834년 안토마르키는 소송을 제기했다. 그의 변호사는 "이 주물에 조각과 회화에 버금가는 중요성을 부여하지 않아도" 법률적으로 "황제의 데스마스크는 진정한 예술 작품"이라는 사실이 성립한다고 진술했다. 피고 측은 그 주물을 뜬 사람은 "자연과 죽음을 표절한 사람에 불과하다"고 응수했다. "실물 주조는 예술적 영감이 관여하지 않는, 순전히 손이 하는 일"이라는 주장이었다. 법정은 피고 측 변론의 손을 들어주었고 안토마르키는 패소했다. 안토마르키에게는 그가 제작한 형상에 대해 아무런 권리가 없다는 것, 다시 말해 그는 예술가가 아니라는 것이 법정의 명확한 판정이었다. 많은 이들에게 실물 주조는 조각가의 창조적 표현에 대한 모

---

◆ 프랑수아 안토마르키는 1818년에서 1821년 나폴레옹이 사망할 때까지 그의 주치의였다. _옮긴이 주

욕이었다. 로댕은 "그것은 빠르며, 그래서는 예술이 안 된다"고 했다. 미학의 제반 원칙이 항로를 이탈할까 걱정하는 이들도 있었다. 너무 많은 '자연'을 허용하다가는 미술이 이상의 추구라는 올바른 길에서 벗어나리라는 것이었다.

19세기 말 고갱은 미래의 사진술 발달을 우려했다. 만일 컬러사진이 생기면 다람쥐 꼬리털 붓으로 대상을 똑같이 그리는 일에 힘쓸 화가가 어디 있겠는가. 그렇지만 회화는 결국 놀랍도록 강건한 것으로 드러났다. 영화의 도래로 소설이 서사 방식을 다시 생각해야 했던 것처럼 물론 사진술이 회화에 변화를 주기는 했다. 그러나 이 예술형식에서 선배와 후배 사이의 간극은 새로운 것에 저항하는 이들이 암시하던 정도보다는 언제나 더 좁았다. 화가들은 늘 기술적인 대안을 세워 작업했고, 작업실 조수들은 따분한 잔일, 즉 카메라루시다나 카메라오브스쿠라를 맡았다. 그러나 언뜻 덜 중요해 보이는 일도 고도의 기술과 생각, 준비, 선택 그리고 상상력—우리가 이 말을 어떻게 정의하느냐에 달렸지만—을 필요로 한다. 벤저민 로버트 헤이든이 흑인 모델 윌슨의 실물을 뜨려고 250리터의 회반죽을 부었다가 그를 거의 죽일 뻔하고서야 깨달았듯이, 실물주조는 기술을 요하는 어려운 작업이다.

우리가 사물을 보는 방식도 시간에 따라 변천한다. 새로운 미술운동은 이전 것에 대한 재평가를 의미한다. 현재의 미술은 이전의 미술에 변화를 준다. 가끔은 이기적인 이유에서 그렇다. 새로운 미술이 스스로를 정당화하기 위해 이전 것을 사용하는 경우로, 그런 뒤에는 "이전의 그 모든 것이 지금의 이 모든 것을 가리키는 모습

을 보라. 이전에 이루어진 모든 것을 딛고 이 절정을 이루다니 우리는 얼마나 훌륭한가?" 하는 식이다. 하지만 이는 대개 이전의 감수성을 환기시키며 주어진 것들을 당연시하지 말라고, 가끔은 심미안의 백내장 수술을 받을 필요가 있다고 다시 한번 우리를 일깨운다. 예의 오르세 미술관 전시회에는 다양한 종목이 전시되었다. 지금은 영리 목적의 화랑이나 공공 미술관에 잘 어울리는, 19세기 후반의 단역들이다. 발자크의 잠옷 가운을 뜬 흰 석고상도 있었는데, 혼자 덩그러니 세워진 게 마치 발자크가 잠시 중력을 무시하고 슬쩍 빠져나간 듯한 모습이었다. 또 바넘 서커스단원이었던 거인의 그 엄청난 손을 뜬 조소(프랑스, 익명, 1889년경, '밀랍, 천, 나무, 유리, 53×34×19.5센티미터')는 아마 수많은 큐레이터들이 대여 신청을 했을 것이 분명하다. 이 손을 보면 제일 먼저 시각적 충격이 느껴진다. 예상 밖의 크기와 극도의 사실성이 빚어내는 모순 때문이다(이는 뮤익이 거듭 이용하는 요소이기도 하다). 이어 인간적 요소가 들어온다. 손톱에는 때가 끼어 있고 부드러워 보이는 손끝 살은 손톱 너머 쑥 솟아 있다(이 거인은 마음이 불안해서 손톱을 물어뜯는 사람이었을까? 아니면 거인증이 있으면 손톱 밑 살이 손톱보다 더 길게 자라는 것일까?). 그런 다음 우리는 선택의 요소, 장식의 요소를 본다. 이것을 미술이라고 해도 괜찮을지는 모르겠는데―단정하게 주름 잡아 단추를 단 소매가 이 작품에 질감의 변화와 균형성을 부여한다. 주조된 손 하나에 불과하지만, 부분이 전체를 고스란히 나타낸다. 공공 전시회에 진열된 이 부위는 음흉하게, 또한 통절하게 실물 전체를 떠올리게 한다. 이 손의 주인공은 살아 있었을 때도 놀라워하며 입

〈바넘 서커스단원이었던 거인의 손〉

을 다물지 못하는 사람들이 던지는 시선에 희생되었으리라. 이것을 보는 우리는 드가의 〈어린 무용수〉에서 그리 멀리 떨어져 있지 않다(어쨌든 한 비평가는 〈어린 무용수〉를 가리켜 뒤퓌트랑 병리학 박물관에 있어야 한다고도 했으니까). 물론 이 조상이 '전위적'이라는 게으른 명칭으로 불리는 현대미술에 더 가까이 있기는 하지만.

그렇지만, 이것은 예술인가? 이는 벽돌을 쌓은 작품, 어지럽혀진 침대, 전구 불이 켜졌다 꺼졌다 하는 작품을 볼 때마다 끈질기게 고개를 쳐드는 케케묵은 질문이다. 이에 예술가는 방어적인 반응을 보인다. "내가 예술가이기 때문에 이것은 예술이고, 따라서 내가 하는 건 무엇이든 예술이다." 미술관을 운영하는 사람들은 미학적 규칙을 늘어놓고, 언론의 불한당들은 그 말을 앵무새처럼 되풀이하거나 조롱한다. 작품이야 어떻든, 우리는 언제나 예술가의 말에 동조해야 할 것이다. 예술이 실력 없는 작가나 사기꾼, 기회주의자, 명성을 좇는 이들을 배제하는 신전이 되어서는 안 된다. 예술은 외려 난민 수용소에 가깝다. 대부분의 사람들이 납작한 플라스틱 통을 손에 쥔 채 물을 받으려고 줄 서는 곳 말이다. 하지만 특별할 것 없는 예술가 자신의 삶을 필름에 짧게 담아 한없이 반복해서 보여주는 영상 앞에 서거나 진부한 사진을 콜라주로 도배한 전시실 벽을 보면서, 우리는 또한 이렇게 말할 수 있다. "그래, 물론 이건 예술이지, 물론 당신은 예술가고. 작품의 취지도 진지할 거야. 다만 수준이 낮을 뿐. 좀 더 생각을 하고, 독창성을 갖추고, 기예와 상상력을 발휘해 봐—모름지기, 작품은 흥미로워야 하니까." 미학의 제1규범은 흥미라고, 위대한 소설가 존 치버는 말한 바 있다.

당연한 말이지만 대부분의 예술 작품은 형편없다. 요즘엔 개인적인 것을 다룬 작품들의 비율이 높은데, 형편없는 개인적인 예술 작품보다 더 형편없는 것은 없다. 어느 시 공모전의 심사 위원이 아마추어 시 수천 편을 힘들여 읽고 그 경험을 내게 이렇게 표현했다. "대부분은 그냥 자기 손이나 발 같은 신체 일부를 뭉텅뭉텅 잘라 종이에 둘둘 말아 보낸 것 같았어요." 가령 트레이시 에민의 작품이 예술인 것처럼, 그 공모전의 글들이 시였다는 것을 의심해서는 안 될 것이다. 그리고 여기서, 우리는 예술의 내용이 너무나 희박해 그 미학적 효과가 위약僞藥이나 다름없는 작품을 "동종 요법"이라는 말로 묘사한 시인 크레이그 레인에게 박수를 보내야 할 것이다.

바르트는 저자의 죽음을 선언했다. 텍스트를 저자의 의도에서 해방시키고 독자에게 자율권을 준 것이다. 하지만 두말할 나위 없이, 그 역시 특별한 의도를 가지고 쓴 텍스트로써 이러한 선언을 했고, 독자에게 매우 구체적인 무언가를 전달하고자 했으며, 그것이 오독되지 않기를 바라지 않았겠는가. 그런데, 이처럼 문학에는 통하지 않는 것이 정작 미술에 잘 들어맞는다. 그림은 화가의 의도에서 벗어나 해방된다. 시간이 흐름에 따라 이 '독자'의 자율권은 더 커진다. 중세 교회 제단 뒤의 그림이나 조각을 작가가 '의도한' 대로 보는 사람은 거의 없다. 하물며 아프리카의 조각상이나 분묘 부장품으로 쓰이던 키클라데스제도의 작은 조각상은 말할 나위도 없다. 믿음은 너무 부족하고 미학 지식은 너무 많기에, 우리는 재창조하고, 그 작품에서 새로운 범주의 즐거움을 찾는다. 마찬가지로 100년 전에 조각상에 칠을 하고 주물을 만들어 조소를 뜨고 장

504

식하고 치장했던 폴 리셰를 비롯한 잊힌 장인들에게 예술적 의도가 있었는지 없었는지는 사실상 더는 중요한 문제가 아니다. 중요한 건 지금까지 전해 내려오는 물건이고, 이에 대한 우리의 살아 있는 반응이다. 평가 기준은 간단하다. 그것이 우리 눈의 관심을 끄는가? 두뇌를 흥분시키는가? 정신을 자극하여 사색으로 이끄는가? 가슴에 감동을 주는가? 근래 유행하는 많은 미술 작품은 눈만 조금 귀찮게 하고 두뇌도 잠시간만 번거롭게 할 뿐, 정신과 가슴을 끌어들이지는 못한다. 케케묵은 이분법을 써서 말하자면, 아름다울지언정 어떤 깊이 있는 의미를 지닌 경우는 드물다. (이와 관련해서는 키츠보다는 라킨의 말을 따르는 편이 좋으리라. "언제나 나는 아름다움은 아름다움이고 진리는 진리이며, 그게 이 세상에서 우리가 아는 전부도, 우리가 알아야 할 전부도 아니라고 믿어왔다.") 예술이 주는 지속적인 즐거움 가운데 하나는 의외의 각도에서 접근하여 우리의 걸음을 멈추게 하고 감탄을 자아내는 힘이다. 〈운동 실조증에 걸린 비너스〉 때문에 론 뮤익의 〈죽은 아빠〉의 강렬함이나 그 감동이 조금이라도 약화되는 일은 없다. 비너스 여인은 〈죽은 아빠〉의 동료이자 선구자다. 물론 경쟁자도 되어준다.

# 23

# 프로이트

일화주의자

# L U C I A N

# F R E U D

LUCIAN
FREUD

렘브란트의 〈작업실의 화가〉(1629경)는 불타는 듯한 메시지를 지닌 작은 그림이다. 회벽이 갈라진 다락방 작업실, 아무것도 깔지 않은 바닥 한쪽 구석에 앉은 사람의 시점에서 그려졌다. 오른쪽 그늘 속에 입구가 있다. 가운데에는 캔버스가 얹혀 있는 거대한 이젤 뒷면이 우리 쪽으로 돌려져 있다. 왼쪽에는 키가 이젤 높이의 절반이나 될까 말까 한 화가가 팔받침*을 들고 서 있다. 그림 그릴 때 입는 작업복을 걸치고 모자를 썼다. 그늘 속에 있지만 캔버스를 바라보는 그의 둥근 얼굴을 우리는 대강 식별할 수 있다. 화폭 바깥의 광원은 화가 왼편 위쪽에 있다. 마룻바닥은 거의 전체가 빛을 받아 옥수수색으로 보인다. 이 빛에 이젤에 얹힌 캔버스의 왼쪽 모서리도 수직으로 가늘게 빛난다. 그러나 빛이 들어오는 곳이 우리에겐 보이지 않기 때문에 그림 속 광경은 우리 머릿속에서 원을 그리듯 회전한다. 마치 그림에 불이 붙어 마루 전체로(그러나 마네킹 같은 화가에게까지는 미치지 않고) 확산되는 듯하다. 그러므로 여기서 우리가 이해해야 할 것이 있다. 즉, 화가에게 생명과 의의를 부여하고 그를 빛나게 하는 건 작품이지 그 반대가 아니라는 점이다.

　루치안 프로이트는 여담이지만 날카로운 말로 그와 같은 주장

---

◆　그림 그릴 때 붓을 든 팔을 받쳐주는 지팡이. _옮긴이 주

렘브란트, 〈작업실의 화가〉

을 했다. 그는 자신의 작품과 관련해서 자신의 입에서 나오는 말이 무엇이든, 그것과 작품의 관계는 테니스 선수가 공을 치며 내는 소리와 같다고 했다. 프로이트는 1954년 초창기에《인카운터》에 기고를 한 번 하고, 2004년 만년에 그 글에 몇 문장을 보태《태틀러》에 실었다. (그의 예술관은 50년이 흐른 뒤에도 변하지 않았다.) 이를 제외하면 텍스트로는 침묵을 지켰다. 아무런 성명서도 내지 않았고, 만년에 이르기 전까지는 언론과 인터뷰도 하지 않았다. 화가들이 인기 화제로 주말판 신문의 컬러 부록을 장식하던 시대를 지나오면서도 그랬다. 콜라주나 실크스크린, 설치미술, 개념 미술, 비디오 아트, 행위 예술, 네온사인 미술, 석조 배치 예술에 비하면 이젤을 쓰는 화가는 시대에 뒤떨어진 듯한 시절이었다. 예술과 관련한 허튼소리들이 난무하던 시절. 신진 작가들은 으레 유창하게, 하지만 모호한 말로 어떤 신조를 읊어대리라 여겨지던 시절.

플로베르는 자기 인생에 대한 어느 기자의 물음에 "나는 전기에 쓸 것이 없소"라고 답했다. 작품이 전부다. 그것을 창조한 사람은 아무것도 아니다. 애인들에게 플로베르의 편지를 읽어주곤 하던 프로이트, 낡았지만 무엇인지 알아볼 수 있는 하버드대학 벨크냅 출판부의 초판을 손에 든 소설가 프랜시스 원덤의 초상화를 그린 프로이트는 이 말에 동의했으리라. 하지만 생전에 전기를 출간하지 않겠다는 얘기라면 모를까, "전기에 쓸 것이 없다"는 건 있을 수 없다. 비슷한 위상의 다른 어느 예술가보다 프로이트는 그런 경우에 할 수 있는 한 가까이 근접했다. 1980년대에 한 전기 작가가 프로이트의 승인을 구하지 않고 자료를 찾기 시작했을 때 어떤 험악

한 사람들이 그를 찾아가 그 계획을 단념시킨 일이 있다. 그로부터 10년 뒤, 프로이트는 결국 비평가 윌리엄 피버에게 전기를 쓸 권한을 주고 협조도 했지만, 원고를 받아 본 다음에는 전기라는 것이 무엇을 수반하는지 깨닫고서 그에게 저작료를 치른 뒤 그 일을 전면 중단시켰다. 프로이트는 은밀한 생활을 했다. 집을 옮겨 다니며 살았고 어떠한 양식도 작성하지 않았다(그러므로 투표를 한 적도 없다). 좀처럼 전화번호도 알려주지 않았다. 침묵과 비밀은 그와 친분을 유지하는 대가임을 그와 가까운 사람들은 잘 알고 있었다.

카프리섬에 가면 티베리우스 황제의 심기를 거스른 자들이 던져졌다는 어느 가파른 절벽을 보게 된다(그를 '팀베리오'라는 비교적 다정한 이름으로 부르는 카프리 주민들은 추문을 파고들어 폭로하는 역사가 수에토니우스 같은 이들이 당시의 사망자 수를 심하게 과장했다고 주장한다). 프로이트의 궁정도 그와 비슷하게 전제적이었다. 시간을 잘 안 지키거나 직업윤리에 어긋나는 행동을 하거나 그의 뜻에 따르지 않음으로써 심기를 거스르는 사람들은 절벽 아래로 던져졌다. 내 친구 하워드 호지킨과 프로이트는 서로 잘 알고 지내던 사이였다. 어느 날 프로이트가 호지킨의 작업실에 연락도 없이 들이닥치기 전까지는 말이다. "지금은 안 돼, 루치안." 호지킨은 조용히 말했다. "나 일하는 중이야." 그에게 해서는 안 될 인사말이었다. 프로이트는 기분이 상했다. "그 뒤로 다시는 루치안을 보지 못했어." 프로이트가 그린 프랜시스 윈덤의 초상화 전경에서 윈덤은 플로베르를 읽고 있고, 배경에는 원래 미국의 모델 제리 홀이 있어야 할 자리에 다른 인물이 아기에게 젖을 물리고 있다. 제리 홀은 그 초상화

를 위해 몇 달 동안 포즈를 취하다가 어느 날 아프다고 오지 않았다. 이틀이 지나도록 회복되지 않았다며 나타나지 않자 분노한 프로이트는 제리 홀의 얼굴에 덧칠을 하고 그 자리에 오랫동안 자신의 조수였던 데이비드 도슨을 그려 넣었다. 그러나 그의 심기를 거스르지 않은 아기는 덧칠하지 않고 그대로 남겨두었으니, 결과적으로 여성의 유방이 달린 기이한 알몸의 도슨이 아기에게 젖을 물리고 있는 그림이 되어버렸다. 프로이트의 미국 쪽 딜러는 이 그림이 팔리지 않을 것이라며 비관했지만, 그림은 이것을 제일 먼저 본 미국인 고객에게 곧바로 팔렸다.

세상은 "끊는 자"와 "끊기는 자"로 나뉜다고 소설가 퍼넬러피 피츠제럴드는 생각했다. 확실히 세상은 지배자와 피지배자로 나뉜다. 나도 프로이트를 몇 번 만났는데 그가 전혀 웃지 않는 것이 인상적이었다. 만나는 순간에도, 만나서 이야기하는 동안에도 한 번도 웃지 않았다. '보통' 사람 같았으면 미소라도 지었을 텐데 그런 적이 없었다. 사람을 불안하게 만드는, 전형적인 지배자의 행동이었다. 전형적인 피지배자는 사랑에 의존적인 사람이다. 프로이트도 한때는 그랬지만 다시는 안 그러겠다고 맹세했다. 그는 항상 지배자였고, 이따금은 끊는 자였다. 미술비평가 마틴 게이퍼드와 저널리스트 조디 그레이그의 증언에 따르면 프로이트의 행동은 뜻밖에도 두 소설가 킹슬리 에이미스와 조르주 심농을 떠올리게 한다. 에이미스의 두 번째 아내이자 역시 소설가인 엘리자베스 제인 하워드는 어느 날 오전 11시에 정원에서 위스키를 들이켜는 남편을 보았다. 그날은 마침 버킹엄궁전 오찬에 참석하기로 한 날이었

다. "여보, 당신 지금 꼭 술을 마셔야 돼?" 엘리자베스가 걱정되어 말하자 에이미스는 이렇게 대답했다. "여보, 내가 누구야. 킹슬리 에이미스야. 내가 원하면 아무 때나 마시는 사람이라고." (다른 수많은 언쟁에서도 쓰였을 대답이다.) 심농의 경우, 그는 예술과 섹스 두 분야에 강박이 있었다. 한번은 자기분석의 즐거운 시간을 갖고서 이렇게 말했다. "난 완전히 미치지는 않았지만 사이코패스다." 프로이트는 마틴 게이퍼드에게 자신에게 "과대망상증"이 있다고 고백하면서 이렇게 덧붙였다. "마음 한구석으로 이렇게 믿고 있거든. 아마 내 작품이 어느 시대 어느 화가와 비교해도 최고일 거라고 말이야." 에이미스와 심농, 프로이트는 모두 지배욕이 강하고 매사에 간섭이 심한 어머니 밑에서 자랐다―이게 프로이트의 그런 면과 상관이 있을지 없을지는 확실치 않지만 말이다.

프로이트는 늘 상류와 하류를 오갔다. 한쪽은 공작과 공작 부인, 왕족, 화려한 애인이 있는 세계였고 다른 한쪽은 암흑가와 마권업자가 있는 세계였다. 중류층은 대체로 그에게 경멸과 무시의 대상이었다. 그는 예절을 차리는 데에도 상류와 하류를 넘나들었다. 왕족들과 어울려도 기가 꺾이지 않고 느긋했으며 자녀들에게 올바른 예절을 강조했지만, 동시에 그는 사람들의 기억에 남을 정도로 무례하고 공격적일 수도 있었다. 루치안 프로이트는 어느 때고 마음 내킬 때 무슨 일이든 하고 싶은 대로 했고, 그 일에 다른 사람들도 동조할 것을 요구했다. 자동차를 운전할 때는, 그에 비하면 미스터

---

◆ 케네스 그레이엄의 동화 『버드나무에 부는 바람』에서 난폭 운전을 하는 등장인물. _ 옮긴이 주

토드˚는 겁 많은 초보 운전자로 보일 정도였다. 그뿐 아니라 느닷없이, 종종 이유 없이, 곧잘 폭력을 행사했다. 망명자 가정의 아이였던 그는 같은 학교의 영국인 아이들을 때리곤 했다. 그들의 언어를 알아듣지 못했기 때문이다. 80대 노인이 되어서도 그는 여전히 슈퍼마켓 같은 데서 주먹싸움을 벌였다. 그는 프랜시스 베이컨의 애인을 폭행한 적도 있다. 그 애인이 베이컨을 두들겨 팼다는 이유로 그랬는데, 그것은 완전히 프로이트의 실수였다. 베이컨은 피학대 성애자라 두들겨 맞는 것을 좋아했기 때문이다. 프로이트는 사람들에게 곧잘 '독성 엽서'나 고약하고 불쾌한 편지를 썼고, 두들겨 패주겠다는 협박을 하기도 했다. 미술상이었던 안토니 도페이가 프로이트의 전시회 기간을 이틀 단축시켰을 때 도페이의 편지함에는 똥이 든 봉투가 날아들었다.

자아를 논하는 철학의 한 설명에 따르면 우리는 모두 일화성과 서사성의 쌍둥이 같은 양극 사이 어느 한 지점에 자리한다. 그 둘의 차이는 존재론적인 것이지 도덕적인 것이 아니다. 일화주의자는 자신의 인생에서 상이하게 전개되는 부분 부분들 사이에 연관성이 없다고 느끼고 그렇게 믿는다. 그러면서 더 파편적인 자아의식을 가지게 되며, 자유의지 개념을 인정하지 않는 경향을 보인다. 그러나 서사주의자는 일정한 연관성과 지속적인 자아를 느끼고 그것을 찾아낸다. 그리고 자신의 자아와 연관성을 구축하는 도구로서의 자유의지를 인정한다. 서사주의자는 자신의 행동에 책임감을, 실패에 죄책감을 느낀다. 일화주의자는 어떤 일이 일어나고 나서 그다음에 일어나는 일은 서로 별개의 것이라고 생각한다. 프로

이트의 사생활보다 더 순수한 일화주의자의 예는 없을 것이다. 그는 항상 충동적으로 행동했다. 스스로를 평가하여 말하기를 "자기중심적이다. (……) 하지만 (……) 전혀 자기 성찰적이지는 않다"고 했다. 자녀들에게 철저히 부재하는 아버지라는 사실에 죄책감을 느끼느냐는 질문에는 "전혀"라고 답했다. 프로이트의 아들 앨리는 아버지의 광범위한 부재에 분노했지만, 자신의 행동이 아버지에게 근심을 끼쳤을지 모른다는 생각에 훗날 그에게 사과했다. 이에 프로이트의 반응은 이랬다. "네가 사과를 하니 고맙다만 세상 이치는 그렇지 않아. 자유의지란 없단다. 사람은 그냥 각자 본분대로 살 뿐이야." 그는 니체를 열심히 읽었다. 인간은 모두 "운명 조각"이라고 니체는 생각했다. 프로이트는 일화주의적 생각을 날씨와 슬픔을 비롯한 다양한 문제에도 적용했다(그가 가장 좋아하는 날씨는 매일 예측할 수 없는 형태로 바뀌는 아일랜드의 날씨였다. 슬픔에 대한 생각은 이랬다. "난 애도 같은 그런 모든 게 싫어―그런 걸 한 번도 해본 적이 없지"). 내세라는 관념은 그에게 "지독히 끔찍한" 것이었다. 내세라는 장치가 있다면 이는 곧 서사주의가 옳음을 입증하는 것이기 때문이었으리라. 당연히 서사주의자는 일화주의자를 이기적이고 무책임하다고 보는 경향이 있고, 일화주의자는 서사주의자를 따분하고 물질만능주의적이라고 보는 경향이 있다. 다행히 (또는 혼란스럽게도) 이 두 가지 경향은 대부분의 사람들 마음속에 조금씩 겹쳐 있다.

새로운 그림마다 극도로 응집된 일화로 여겨질지언정, 모든 화가는 또한 서사주의자일 수 있고―또 그래야만 한다. 자신의 붓질

하나하나가 그다음 붓질과 어떤 상관관계를 가지는지, 그 하나하나가 어떤 결과를 부르는지, 과거와 현재, 현재와 미래는 어떻게 연결되는지, 어떤 그림에든 대체로 자유의지를 적용한 결과인 이야기가 있다는 사실을 알아야 하는 것이다. 한편 이것을 넘어 더 광범한 서사가 있다. 자기 지시의 서사, 실재하는 또는 상상 속 진보의 서사, 화가 생활의 서사. 마틴 게이퍼드의『파란 스카프의 남자』는 단일 일화의 서사다. 그는 이 책과 같은 제목의 초상화를 위해 일곱 달 동안 모델을 선 경험을 기록했다. 책은 일기 형식으로 구성되어 있으며 그날그날의 일기는 한 획의 붓질과도 같다. 미술과 그 생성 과정에 관해 내가 읽은 가장 훌륭한 책 중 하나다. 프로이트가 게이퍼드를 관찰하는 동안 게이퍼드는 프로이트를 관찰한다. 게이퍼드가 이젤의 그림으로 조립되듯이 프로이트는 글로 조립된다. 게이퍼드는 포즈를 잡고 있는 실제 과정을 가리켜 "초월적 명상과 이발소 의자에 앉아 있는 것 사이의 어느 지점"이라는 재치 있는 표현을 쓴다. 하지만 그 의자는 요구가 많은 이발사의 의자다. 프로이트가 편안한 자세로 앉으라고 하자 게이퍼드는 오른쪽 다리를 왼쪽 다리 위로 꼬고 앉는다. 이어 화가의 작업이 시작된다. 한 시간 남짓 지났을 때 휴식 시간을 갖기로 한다. 캔버스에는 벌써 게이퍼드의 얼굴 윤곽이 목탄으로 그려져 있다. 프로이트는 작업실 여기저기 널려 있는 천 조각 더미에 털썩 주저앉는다. 게이퍼드는 의자로 돌아가 왼쪽 다리를 오른쪽 다리 위에 꼬고 앉아도 되겠느냐고 묻는다. 프로이트는 절대로 안 된다고 대답한다. 머리 각도가 미묘하게 달라진다는 것이다. 물론 누구라도 그의 말을 그대로 받아들일

수밖에 없다. 게이퍼드는 11월에 두터운 트위드 재킷과 스카프 차림으로 모델을 서기 시작했는데, 그림이 느릿느릿 진행되어 이듬해 여름이 되어서도 그렇게 거추장스럽게 차려입어야 했다. 프로이트는 절대로 전문 모델을 쓰지 않았다. 그러나 아마추어 모델에게도 전문 모델의 순종을 요구했다. 모든 것이 그의 방식대로 진행되어야 했다. 동료 화가가 모델을 서도 마찬가지였다. 데이비드 호크니의 계산에 따르면 그는 "넉 달에 걸쳐 100시간도 넘게" 프로이트의 모델이 되어주었다. 그 보답으로 프로이트가 호크니에게 모델이 되어준 시간은 고작 이틀 오후 시간뿐이었다.

게이퍼드는 미술 작품이 어떻게 직관과 통제, 눈과 두뇌의 조합, 신경과 의심, 지속적인 수정의 조합으로 이루어지는지, 그 치열한 작업에 대한 치열한 이야기를 들려준다. 그는 그림을 그리며 중얼거리기도 하고 투덜거리기도 하는 프로이트를 묘사한다("그래, 아마도―약간만", "그렇지!", "아니지, 이건 아니야", "노란색이 약간 더 들어가야지"). 그는 한숨을 쉬며 작업을 멈추고, 실수를 하면 짜증을 내고, 붓질이 한 번 성공할 때마다 붓을 휘두르며 의기양양해한다. 게이퍼드는 모델이 겪는 일들―그 흥분감과 수치심 섞인 허영(그는 자기 귀에 난 털에 대해 걱정한다), 그 불편함과 지루함―에 대해 재미있으면서도 솔직한 글을 쓴다. 식탁과 이젤 앞에서 프로이트로부터 듣는 고급 잡담의 즐거움과 가치는 모델에게 주어지는 커다란 부차적 보상이다―게이퍼드는 미술비평가이니만큼 더욱 그렇다. 게이퍼드의 책에는 프로이트의 삶과 그 시대에 관한 재미있는 뒷이야기들이 넘친다. 프로이트는 자신의 포부와 그 실현 수단을

거리낌 없이 늘어놓는다. 그가 칭찬하는 화가들(티치아노, 렘브란트, 벨라스케스, 앵그르, 마티스, 그웬 존)에 관한 이야기도 있다. 그는 레오나르도 다빈치와 라파엘, 피카소를 혹평한다("레오나르도 다빈치가 얼마나 형편없는 화가였는지를 가지고 누가 책이라도 한 권 써야 할 텐데"). 프로이트는 페르메이르보다는 샤르댕을 더 좋아한다. 로제티를 얼마나 격렬히 묵살하는지, 보고 있자면 로제티가 가엾어질 정도다. 로제티는 "라파엘전파 화가들 중 최악"일 뿐 아니라(같은 라파엘전파의 번존스는 이 말에 안도의 한숨을 내쉬리라.) "구취에 가장 근접한 그림을 그렸다"고 한다.

프로이트는 언제나 "즐거운 실내"에서만 그림을 그리는 화가였다. 말을 그리더라도 집 마구간에 있는 말을 그렸다. 2003년 파리에서 그 짜릿한 컨스터블 전시의 큐레이터를 맡았음에도, 정작 그런 그가 그린 초목은 화분이나 작업실 창문 너머 보이는 모습뿐이었다. 프로이트는 진실을 만들어내지 않았다. 우화를 그리지도 않았다. 그는 일반화하는 사람도 일반적인 사람도 아니었다. 그는 당면한 순간의 현실을 그렸다. 그는 자신을 생물학자라고 생각했다―그의 할아버지 지크문트를 정신분석학자라기보다는 탁월한 동물학자라고 생각했듯이. 그는 "너무 미술 같아 보이는 미술"을 싫어했다. 상냥한 그림이랄까, "운을 맞춘" 것 같은 그림, 또는 모델을 실제보다 돋보이게 하거나 관객에게 잘 보이려고 노력한 그림, "거짓된 느낌"을 보이는 그림을 싫어했다. 그는 자신의 그림에 "아름다운 색을 쓸 마음이 전혀 없었다". 오히려 "감상의 표출을 공격적으로 배척하는 일"에 공을 들였다. 그림에 인물이 한 명 이상 있

으면 그들은 따로 떨어져 고립되었다. 한 사람은 플로베르의 책을 읽는 동안 다른 사람은 아기에게 젖을 먹이고 있다거나. 두 사람이 모두 벌거벗고 침대에 누워 있어도 마찬가지다. 인접해 있을 뿐 상호작용은 없다. 그는 샤르댕의 〈여교사〉를 매우 높이 평가했다. 대부분은 이 그림을 인간적인 교류가 가장 부드럽게 잘 표현된(그리고 가장 아름답게 채색된) 작품으로 볼 것이다. 하지만 프로이트의 경우, 여교사의 귀가 미술사를 통틀어 가장 잘 그려졌다는 사실이 그가 이 그림을 좋아한 주된 이유였다. 그는 '농담'이 담긴 그림을 좋아했고, 고야와 앵그르, 쿠르베에게서 그것을 찾았다. 하지만 그 자신은 그런 시도에 좀처럼 성공하지 못했다. 프로이트는 머리가 좋은데도 '관념'을 넣은 그의 그림은 대개 형편없고 투박하다. 삶은 달걀을 반으로 잘라 전경에 놓고 그린 나체 그림은 조악하고 유치하다(여성—자궁—달걀, 여성—유방—유두—노른자). 〈화가와 모델〉에서는 옷을 입은 실리아 폴\*의 붓이 모델의 페니스를 가리키고, 그녀의 맨발은 바닥에 떨어진 물감 튜브를 발로 눌러 짜고 있다. 차라리 제임스 본드 영화의 성적 암시가 훨씬 수준 높은 시각적 이중 장치로 보일 지경이다.

프로이트는 초기에는 멤링처럼 정밀한 그림을 그렸다. 엷은 색상을 써서 (상대적으로) 온화한 시선으로 머리카락과 속눈썹까지 하나하나 분명히 묘사했다. 그러던 그의 붓질이 검은담비 붓을 돼지털 붓으로 바꾸면서 점점 대담해졌다. 전반적인 색조는 회갈색

---

◆ 영국의 화가이자 한때 프로이트의 애인으로 그의 아들을 낳았다. _옮긴이 주

과 초록색을 띠는 방향으로 흘러갔다. 캔버스의 크기가 더 커졌고, 일부 모델들도 더 커져서 거대한 리 보워리와 연금보험공단 과장 수 틸리에 이르러 절정에 달한다(그로써 수 틸리는 일명 '2톤' 테시 오세이 이후 가장 유명한 비만 여성이 되었다). 프로이트는 사람들이 하라는 것과 반대로 나아가는 자신의 본능, 그 고칠 수 없는 성질을 자주 강조했다. 자신의 화풍이 그렇게 크게 바뀐 이유는 밑그림으로 그리던 드로잉이 칭찬을 받았기 때문이라고, 인터뷰를 하는 중에도 여러 차례 언급했다. 그렇게 그는 자신의 괴팍함에서 나오는 그 오만함으로, 그 전까지의 드로잉을 중단하고 보다 느슨하게 그리기로 했다는 것이다. 하지만 그가 앵그르와 렘브란트처럼 데생에 뛰어난 화가들을 찬양해 온 만큼 그런 설명은 별로 신빙성이 없어 보인다. 더욱이 프로이트가 아무리 이단아로 보인다 해도, 그처럼 진지한 화가가 사람들의 비평에(그게 호의적이라 해도) 좌지우지되어 화풍까지 바꾸지는 않았을 테니 말이다. 어쨌든 이 설명이 우리의 시선을 다른 데로 돌려 진짜 이유를 못 보게 하는 것은 사실이다. 그도 인정한 진짜 이유는 바로 프랜시스 베이컨의 영향이었다. 프로이트는 본능을 좇아 살면서도 그림을 그릴 때만큼은 철저히 자신을 통제했다. 베이컨도 그와 같은 식으로 살았지만, 그는 프로이트와 달리 그림을 그릴 때도 본능을 좇음으로써 그를 능가하는 듯했다. 베이컨은 밑그림도 없이 신속하게 그림을 그렸다. 때론 반나절 만에 그림을 완성하기도 했다. 프로이트의 화풍이 바뀐 것을 보고 걱정하는 사람도 있었고, 걱정을 넘어 한술 더 뜨는 사람도 있었다. 가령 초창기부터 그의 팬이었던 미술사가 케네스 클라크

는 프로이트에게 편지를 써서 그의 작품을 두드러지게 하는 요소를 의도적으로 억누르고 있는 게 아니냐고 넌지시 말했다. 그래서 프로이트는 "두 번 다시 그를 만나지 않았다"고 게이퍼드에게 이야기했다. 한 사람 더 티베리우스의 절벽 아래로 떨어진 셈이다.

그렇게 느슨한 화법으로 그렸어도 프로이트는 속도를 내지 못했다(베이컨은 언젠가 "루치안은 너무 꼼꼼해서 탈이야"라며 비꼬았다). 하지만 그 화법이 살을 그리는 방식에 변화를 주었다. 이때부터는 피부가 매끄러운 젊은 사람을 그려도 그는 살의 취약성, 즉 게이퍼드의 말을 빌리자면 "살이 처지고 시들 잠재성"을 강조했다. 어떤 사람들은 프로이트가 원래부터 그래왔다고 생각했다. 캐럴라인 블랙우드◆는 1993년 《뉴욕 리뷰 오브 북스》에 기고한 글에서 프로이트의 초상화를 가리켜 모델의 신체를 역사적 특정 순간의 "스냅 사진"처럼 포착한 것이라기보다는 "예언"이라는 말로 표현했다. 블랙우드에 따르면 그녀는 자기 초상화를 보고 "실망했다". "그때만 해도 아직 어려 보이던 여자를 왜 그렇게 비참하리만치 늙어 보이게 그렸을까 하고 다들 어리둥절해했죠." 블랙우드가 자신의 전 남편에게 분노를 느낄 만한 이유야 (특히 프로이트가 그녀의 10대 딸과 잔 것을 포함하여) 수도 없었지만, 이 비난은 다소 엇나간 듯 보인다. 우리가 지금 블랙우드 초상화를 보면 조로의 분위기보다는 근심과 연약함이 더 인상적으로 다가온다. 또 한 가지, 프로이트의 화풍은 죽을 수밖에 없는 인간의 운명에 관한 것이다. 프로이트의 자

◆ 영국 귀족 가문 자제로 1953년 루치안 프로이트와 결혼해서 1958년에 이혼했다. _옮긴이 주

프로이트, 〈호텔 침대〉

프로이트, 〈호텔 침대〉 부분 장면
캐럴라인 블랙우드

화상은 "노화와 시간의 흔적을 포착하고 기뻐하다시피 한다". 이어 게이퍼드는 이렇게 쓴다. "이런 점에서 다른 모델들에 대한 프로이트의 태도는 프로이트 자신에 대한 태도와 똑같다." 그럴지도 모른다. 하지만 그건 죽을 수밖에 없는 인간의 운명에 대한 그다지 미묘할 것 없는 경고라기보다는 화풍과 화법의 문제가 아닌가 하는 게 나의 생각이다. 이는 모델이 알몸의 젊은 여자든 화려하게 차려입은 80대의 영국 여왕이든, 프로이트가 모델의 본성과 본질을 표현할 길을 모색하는 과정에서 개발한 방법이었다. 프로이트의 여러 자화상에서 인상적인 것은 기뻐하듯 묘사한 노화보다는 자축, 또는 예술가를 영웅화하는 암묵적 태도다. 프로이트의 또 하나의 '관념' 회화인 〈알몸의 숭배자에게 놀란 화가〉는 최악의 자화상이다. 이 그림에서 알몸의 모델은 작업실 맨바닥에 앉아 프로이트가 이젤에 가지 못하게 막으려는 듯 그의 발목과 허벅지를 잡고 매달려 있다. 그 취지가 익살인지는 모르겠지만, 그 결과는 짓궂고 허식적이다. 어쩌면 접촉이라는 구도가 아닌 상호작용을 보여주는 흔치 않은 시도라 그 효과가 제대로 발휘되지 않은 건지도 모르겠다.

전남편이 초상화를 실제보다 나아 보이게끔 그리지 않는다고 한 블랙우드의 이야기는 맞는 말이다. 애초에 그에게는 실제보다 나아 보이게 그리려는 의도가 없었다. 그렇더라도, 프로이트의 그림들을 한참 쳐다본 뒤 브루스 버나드와 데이비드 도슨의 책 『프로이트의 작업실』(2006)에 실린 모델들의 실제 사진을 보면—그들이 앉아 있건 서 있건 누워 있건—좀 충격적이다. 인체가 얼마나 매끈하고 에로틱하며 그 색은 또 얼마나 근사한가 하는 생각을 하

지 않을 수 없는 것이다. 그 연금보험공단 과장은 얼마나 근사해 보이는지. 우리의 여왕님은 또 나이에 비해 얼마나 멋진지―나이를 감안하면 놀랍게도 주름살도 별로 없다. 하긴, 사진은 언제나 대상을 실물보다 나아 보이게 하는 예술이었다―초상화가 그랬던 것과 마찬가지로 말이다. 옛날에는 돈을 지불하는 쪽이 모델이었기 때문에 화가와 모델 사이에 어떻게 그려야 한다는 암묵적인 계약이 존재했다.

화가는 자신의 예술에 대해 그릇된 생각을 가질 수 있다. 가령 프로이트의 경우 "마치 매번 다른 화가들이 그리기라도 한 것처럼 자신의 그림을 최대한 서로 닮지 않게 하는" 목표를 가지고 있었다고 게이퍼드는 말한다. 프로이트의 생각은 일종의 필수적인 망상이었으리라. 어쩌면 자신의 주의력과 포부가 시들해지지 않게 하기 위한 경계심이었을지 모른다. 그러나 대개 화가들은 자신들이 하고 있는 일에 대해 우리보다 더 많이 알고 있다. 프로이트의 목적은 자연에 복무하거나 자연을 모방하는 것이 아니라, 자연을 '심화해' 그 힘으로 실물을 대체하는 것이었다. 따라서 '훌륭한 유사성'은 '훌륭한 그림'과 관계가 없다. 프로이트는 초상화에 대한 자신의 생각을 화가이자 저술가이자 큐레이터인 로런스 고윙에게 이렇게 말한 바 있다. "이 생각은 실물과 닮은 초상화에 대한 불만에서 비롯합니다. 난 내가 그리는 초상화가 그 사람과 비슷한 것이 아니라 그 사람 자체가 되기를 바랍니다. (……) 나에게는 그림의 물감이 곧 그 사람입니다." 프로이트의 모델을 선 (익명을 원한) 어떤 사람은 프로이트가 "당신에게서 나오는 그림을 그리고 싶다"면서 자

프로이트, 〈알몸의 숭배자에게 놀란 화가〉의 부분 장면

기에게 접근했다고 내게 말해주었다. 게이퍼드의 초상화를 그릴 때 그는 "당신은 그걸 돕기 위해 여기 있는 거요"라고 말하기도 했다―마치 모델은 화가가 더 큰 목적을 성취하는 동안 참석해 있는 일종의 쓸모 있는 바보이기라도 한 양.

이는 가치 있는 말일 수도, 쓸데없이 복잡한 말일 수도 있다. 추측건대, 초상화가가 원하는 건 그 대상의 실물을 아는 사람이 그림을 보고 "그래, 저건 아무개야, 다만 실물보다 더 아무개 같아"라고 반응하는 것이다. 그러면 예의 '심화'가 성취되었다고 볼 수 있다. 그렇다 해도 '유사성'은 버려지지 않았으며 또 버려질 수도 없다― 결국 다른 사람들보다 더 분명히 대상을 보지 못한다면 프로이트의 저 유명한 치열한 응시가 다 무슨 소용이겠는가? 우리가 과연 어떤 초상화를 보고 "와, 멋진데! 그런데 아무개 같지는 않은걸. 사실 딴사람 같은데, 이상하게 아무개의 심화된 모습 같아"라는 반응을 보일 일이 있을까? 그럴 것 같지는 않다. 이 의문은 또한 다른 의문과 뒤섞인다. 즉, 그 초상화는 실물의 인격을 얼마나 나타내는가, 그 사람의 도덕성과 얼마나 닮은 화상畫像 역할을 하는가 하는 것이다. 게이퍼드는 우리가 반에이크나 티치아노의 초상화, 또는 고대 이집트의 조각상을 볼 때 "모델의 인격은 알지 못하고" 반응한다는 사실을 제대로 지적한다. (사실 우리는 그것들이 실물을 빼닮았는지 아닌지도 모른다.) 하지만 반에이크나 티치아노의 그림에 대한 우리의 해석에 인격이 배제되는 것은 아니다. 우리는 그것을 단순히 물감의 배합으로만 보지 않는다. 초상화를 마주하는 일에는, 실물을 모방한 그 그림 또는 대체물을 보며 오래전에 죽은 실물이 어

떤 사람이었는지 생각하는 일도 포함될 것이다. 우리는 매우 뛰어난 초상화를—예를 들어 앵그르의 〈루이프랑수아 베르탱〉을—볼 때 실물과의 유사성을 당연한 것으로 생각하고 (순전히 심미적인 사색은 일단 접어둔 채) 마치 베르탱이 우리 앞에서 살아 숨 쉬는 것처럼 반응한다. 이런 의미에서 초상화는 바로 그 사람이다.

마틴 게이퍼드의 책은 한 남자이기도 했던 화가에 관한 것이고, 조디 그레이그의 책은 화가이기도 했던 한 남자에 관한 것이다. 위키피디아에 그레이그를 검색하면 "조디의 친가는 3대에 걸쳐 왕실에 신하였다"는 사실을 알 수 있다. 그는 《태틀러》와 《이브닝 스탠더드》의 편집인이었다가 지금은 《메일 온 선데이》의 편집인으로 신문왕 로더미어 자작의 궁정에 있다. 하지만 훨씬 더 배타적인 프로이트의 궁정에서 보냈던 시간이 짐작건대 그레이그에게는 더 중요했을 것이다. 그레이그는 그 궁정의 일원이 되기 위해 오랜 세월을 인내하며 기다렸고—주된 목적을 성취하기 위한 단계로서 다른 화가 친구들을 사귀기도 했다—교활한 책략으로 마침내 그 궁정에 들어갔다. 그는 프로이트의 마지막 10년 동안 그의 궁정에서 복무하며, 그 자신이 말하듯이 프로이트의 "확신과 신뢰"를 얻었다. 어느 정도였는가 하면, 그의 책 뒤표지 날개에 루치안과 아침 식사를 하는 사진이 실려 있는데 이 사진에서 루치안은 웃음기 띤 얼굴을 하고 있다. 프로이트가 카메라 렌즈만 보이면 찌푸린 화강암 같은 표정을 완성한 지 오래였던 점을 감안하면 그레이그는 실로 드문 일을 성취한 셈이다. 그레이그의 『루치안과 아침을』에는 언뜻 보이는 것보다 더 풍부한 내용이 담겨 있다—아침뿐 아니라 커피

도 마시고 가벼운 점심도 함께한다. 혹시 저녁 식사(즉, 본격적인 전기)가 나오게 된다면 그 전기의 저자는 그레이그에게 감사해야 할 이유가 충분하리라. 그는 프로이트가 죽은 덕분에 이제는 증언을 할 수 있을 젊은 시절의 여자 친구(지금은 모두 90대)나 모델, 애인, 자녀와도 줄이 닿아 있기 때문이다. 프로이트가 자신의 "확신과 신뢰"를 엉뚱한 사람에게 두었다고 생각했을까 하는 의문은 별개의 문제다. 그레이그의 책이 프로이트의 개인적인 명성에 해를 끼치리라는 것은 분명하다. 하지만 그의 책은 또한 일부 프로이트의 그림을 보는 우리의 시각에도 해를 끼칠 것이다. 어쩌면 그 그림들 자체에 해악을 끼칠 수도 있으리라―적어도 관람객들이 다른 세대로 교체될 때까지는.

그레이그는 어떤 대목에서 (내 생각에도 제법 그럴듯하게) 프로이트의 누드화가 영국 화가인 스탠리 스펜서와 관련이 있을지 모른다는 의견을 내놓는다. 이에 프로이트는 "스펜서의 감상벽과 관찰력 부족"을 질타하며 그레이그를 비난한다. 내가 그레이그의 입장이었다면 산부인과적인 모델의 자세와 느슨한 붓질, 채색을 예로 들어 빈의 에곤 실레를 원형으로 제시하지 않았을까 싶다(가령 실레의 〈어깨를 드러내 올린 자화상〉이라든가). 하지만 그랬더라면 나도 프로이트에게 질타를 받았을 것이다. 프로이트는 클림트와 실레의 작품을 거짓 감정으로 충만한 싸구려로 생각했으니 말이다. 거짓 감정에 대한 프로이트의 생각, 요컨대 예술가의 역할은 진실을 말하는 것이라고 끊임없이 주장한 그의 진심을 의심하는 사람은 별로 없으리라. 하지만 그것으로 다가 아니다. 킹슬리 에이미스가 묻

지 않았는가. "시인의 역할은 인간의 마음을 자전거 타이어 펌프처럼 부풀리는 것인가, 아니면 짓눌러 바람을 빼 납작하게 만드는 것인가?" 대답은 그 어느 쪽도 아닌 것으로 간주된다. 프로이트를 비난한다면, 그가 억압자라는 의미에서일 것이다. 그의 작품 가운데 가장 논쟁적인 것, 즉 여성 누드화는 그런 면에서 단연 두드러진다. 그 그림들은 진실을 당당히 말하듯이 여성의 외음부를 말 그대로 우리 눈앞에 들이민다. 프로이트의 여성 모델들은 마치 검사를 받는 양 다리를 벌리고 누워 있다. 실리아 폴은, 본인이 인정한 바에 따르면 "굉장히 자의식이 강한 여성"으로, 프로이트 앞에서 포즈를 잡고 누워 있을 때 "진료실에 있는 듯한, 거의 수술대 위에 누워 있는 듯한" 기분을 느꼈다. 프로이트의 그림에서 남성은 전반적으로 옷을 걸친 모습이며, 얼굴로 우리의 시선을 안내한다. 여성은 전반적으로 옷을 벗었고(벗지 않을 수 없었고) 외음부로 우리의 시선을 안내한다. 생식기가 드러나지 않은 모습으로 그려진 동물의 경우가 개중 가장 형편이 나은 셈이다. 그도 그럴 것이, 프로이트는 자기는 "말을 비롯한 모든 동물과, 거의 인간 이상으로 연결되어" 있다고 말한 바 있다.

여기에는 두 가지 문제가 있다. 그 하나는 기술적인, 또는 생리적인 문제다. 사람에 따라 생식기에 많은 차이가 있지만 그 차이점들은 그리 풍부하게 표현되지 않으며, 우리의 시선을 어느 곳으로도 안내하지 못한다. 그래서 초상화가들은 대개 얼굴에―소설가 로리 무어의 말을 빌리자면 "가슴의 커다란 캔버스"에―더 많은 주의를 기울인다. 얼굴은 표정이 풍부하고, 우리의 시선을 다른

곳으로, 즉 그 인물의 실재로, 비록 가변적인 것일지언정 그의 본질로 안내한다. 다른 하나는 해석상의 문제인데, 여기서는 자전적인 이야기를 제쳐두지 않으면 그것이 작품에 침투해 얼룩을 남길지도 모르겠다. 그의 작품에는 남성의 시선이, 나아가 프로이트의 시선이 있다. 그의 여성 누드화들은 전혀 외설스럽지 않다. 심지어 관능적이지도 않다. 프로이트의 누드화를 보고 자위를 할 수 있는 학생이 있다면 정신적으로 문제가 있다고 할 수 있을 것이다. 프로이트의 누드화들에 비하면 쿠르베의 〈세상의 기원〉은 오히려 우아해 보인다. 문제는 그 누드화들이—프로이트의 모든 작품이 자전적이라고 가정했을 때—어떤 식으로 자전적이 되었는가 하는 것이다. 바로 여기서 전기가 개입한다.

오랜 동안 우리는 프로이트와 그의 여자들에 대한 일화들을 들어 알고 있다. 그에게 여자가 많았다는 것, 두 번 결혼했다는 것, 자녀들은 말 그대로 셀 수 없이 많다는 것. 프로이트는 열네 명을 자녀로 인정했지만 그보다 두 배는 더 많을지 모른다(그에게 산아제한은 어떤 형태든 "지독히 야비한" 짓이었다). 그의 여자들은 대체로 상류층이었다. 그리고 대체로 10대 때 그를 만났다. 그는 언제나 스타였다—시선을 사로잡고, 신비하고, 유명하고, 열정적이고, 생기에 넘쳤다. 한 애인은 그레이그에게 "그는 생명 그 자체 같았다"고 했다. 또 어떤 사람은 "루치안이 없으면 불빛이 흐려진 것 같았다"고 했다. 마찬가지로 그는 자신과 함께 있는 사람들도 더 많은 조명을 받고 왠지 더 생생하며 흥미롭다는 느낌을 갖게끔 했다. 여기까지는 어쩌면 괜찮을지 모른다. 여자들을 자신의 자기장 안으로 끌

어들이는 위험한 자석 같은 예술가란 옛날부터 내려오는 비유적 표현 아닌가. 다른 사람들이 따라 맞추든 말든 전적으로 자기 방식대로 살겠다는 프로이트의 고집에는 간혹 희극적인 구석도 있다. 다음 내용은 프로이트가 게이퍼드와 그레이그에게 제각기 조금씩 다르게 들려준 이야기인데, 그로 미루어 그에게 무언가 의미가 있는 것이었음이 분명하다.

가령 나는 시금치를 올리브유나 버터 없이 먹는 걸 좋아한다네. 그렇더라도 내가 사랑하는 여자가 시금치에 올리브유를 넣고 요리한다면 그렇게 요리된 대로 먹을 수 있을 것 같아. 아마 그걸 좋아한다는 약간의 영웅적 행위도 즐길 수 있을 거야, 비록 평소에 시금치를 그런 식으로 먹는 건 좋아하지 않지만.

프로이트의 관점에서 한 남자가 한 여자를 사랑할 때 보여줄 수 있는 영웅적인 절충 행위가 그런 거라면 런던 사교계의 마나님들이 그를 사윗감으로 생각하지 않은 것도 전혀 놀랍지 않다.

하지만 무엇에도 한계를 두지 않는 프로이트는 매력적인 바람둥이 그 이상이었다. 그는 색마였다. 한 여자를 가지고 나면 금세 다른 여자를 쫓았다. 그러면서도 필요할 때는 언제든 먼젓번 여자를 볼 수 있어야 했다. 그의 두 번째 아내 캐럴라인 블랙우드는 프로이트가 "너무 음흉하고, 지배적이며, 구제불능의 바람둥이"임을 깨달았지만, 애초에 "배우자에 대한 신의"는 그가 인정하는 연애의 구성 개념이 아니었다. 이는 상대에게 상처를 주는 부당한 행위였

고, 그를 만난 여성들은 그냥 그렇게 살아갈 수밖에 없었다. 프로이트는 성적으로도 가학적이었다. 그의 애인들 중 두 여자는 그가 그들의 유방을 뒤틀고 때린 일에 대해 자세히 전하기도 했다. 그러나 그레이그의 이야기에 힘을 실어주는 가장 파괴적인 증언은 빅터 챈들러에게서 나온다. 공립학교 출신의 마권업자인 그는 프로이트가 좋아하는 상류와 하류의 분기점에 딱 맞춤한 인물이었다. 그는 프로이트를 "숭배했다"면서 두 가지 최악의 일화를 흘린다. 하나는 이미 술에 취한 프로이트와 저녁을 먹으러 리버 카페에 갔을 때의 이야기다. 그곳에 도착했을 때 그들 앞에는 런던 북부에 거주하는 유대인 부부가 있었다. "루치안은 굉장히 반유대주의적일 때가 있었죠"라고 챈들러는 그때 일을 떠올렸다. "그 자체로 너무 이상한 일이지만요."◆ 루치안은 여자의 향수 냄새에 짜증을 내고 그들 부부더러 들으라는 듯 크게 소리쳤다. "난 향수가 죽도록 싫어. 여자들한테 나는 냄새는 단 하나, 보지 냄새면 돼. 말이 나와서 말인데, 화장품 회사들은 왜 보지라는 향수를 안 만드는 거지."

다른 하나는 프로이트와 챈들러가 여자 이야기를 나누던 중의 일이다.

여자 이야기를 하던 중 루치안은 살기 위해 섹스가 필요하다고 했죠. 삶에 대한 루치안의 생각이 그랬어요, 그렇게 풀어야 하는 무언가였죠. 루치안은 어떤 방식으로든 여자들을 지배할 필요가 있었던 것 같

---

◆ 루치안 프로이트는 유대인이다. _옮긴이 주

아요. 루치안은 별 이야기를 다 했어요. 여자는 항문 섹스를 해야 남자에게 굴복한다고도 했죠.

도대체 이게 다 뭐란 말인가? 혹시 한 위대한 화가의 명성을 훼손하기 위해 《메일 온 선데이》가십난에 흘린 잡담에 불과한 것 아닐까? 내 생각엔 그 이상이다. 그림에 대한 해석이 화가의 전기에 영향받지 않도록 아무리 조심해도, 일단 이런 이야기들을 알게 된 이상 우리는 그 전으로 돌아갈 수 없다. 게다가 이 이야기들은 그의 여성 누드화를 감상하는 방식에 변화를—때로는 확증을—주는 것 같기도 하다. 어떤 남자들은, 그리고 많은 여자들은 그의 누드화에 불안감을 느끼고 실로 역겨워한다. 누드화들은 차갑고 잔인해 보인다. 여자를 그렸다기보다는 살을 그린 그 그림들. 우리의 시선이 벌린 가랑이에서 얼굴로 옮겨 갈 때, 프로이트의 여자들은 어떤 표정을 하고 있는가? 돼지털 붓을 쓰기 전인 초창기 초상화 속 여자들도 불안해 보이긴 마찬가지다. 아무리 잘 봐줘도 생기 없고 수동적인 모습에 피를 다 뽑힌 듯하다. 최악의 경우에는 긴장과 공포에 싸여 있다. 이런 의문을 갖지 않을 수가 없다. 이 그림에서 우리가 보는 것은 항문 섹스로 굴복당하고, 다시 그림으로 굴복당한 여자의 얼굴과 몸이란 말인가? 라파엘로를 왜 그렇게 싫어하느냐는 물음에 프로이트는 그의 그림이 놀랍도록 잘 그려진 건 사실이나 "나는 라파엘로의 사람 됨됨이가 싫다"고 했다.

상습적인 바람둥이들은 여자들과 잘 지내지 못하기 때문에 여자들과 바람을 피운다는 말이 있다. (나는 이 농담을 바람둥이 이언 플

레밍의 전기에서 처음으로 봤다. 프로이트와 아는 사이였던 플레밍은 그를 지독히 싫어했고, 그도 플레밍을 똑같이 싫어했다.) 프랑수아 모리아크는 문학적 선망을 얻은 명작 『상실된 것』에서 보다 미묘하고 효과적으로 이 이야기를 한다. "대개 남자에게 교제하는 여자가 많을수록, 여자에 대한 그의 생각은 원시적인 수준에 머문다." 1930년에 쓰였지만 오늘날에도 현실성이 있는 말이다. 프로이트는 그림 그리는 속도가 상당히 느렸어도 밤낮으로 꾸준히 그려 많은 작품을 남겼다. 그런 까닭에 반복은 필연이었고, 여자들을 대하는 태도는 특히 더 반복적이었다. 대체로 팬레터에는 신경도 쓰지 않는 그였지만 언젠가 어느 (흑인) 여성 변호사로부터 왜 흑인은 한 번도 그린 적이 없느냐는 편지를 받고는 답장을 썼다. 도전에 응해 그 여자를 그리기로 한 것이다. 그녀의 포즈가 어떠했는지에 대해서는 보지 않아도 짐작할 수 있으리라. 알몸으로 우리를 향해 보란 듯이 다리를 벌린 모습. 일그러진 얼굴은 그림 저 뒤쪽으로 물러나 있다. 시시한 작품이다. 그는 이 그림에 〈벌거벗은 변호사〉라는 제목을 붙였다.

전기는 누드화가 아닌 다른 그림들에도 영향을 미친다, 아니 정확히는 그 그림들에 대한 과거의 해석을 보정한다. 예를 들어 페이즐리 무늬 옷을 입은 노모의 초상화는 호크니의 늙은 부모님 초상화와 비슷한, 평온과 애정이 깃든 작품이라고 나는 늘 생각했었다. 전기는 이 해석을 바로잡아 준다. 프로이트는 젊었을 때부터 어머니의 관심을 혐오했고(그의 어머니는 그가 가난했을 때 음식을 가져다준다든가 하는, 그가 끔찍이 싫어하는 일들을 하곤 했다) 평생 그녀를

멀리했다. 그의 어머니는 남편이 죽었을 때 수면제를 과다 복용 했다. 위를 세척해 내서 죽지는 않았지만 뇌는 이미 심각한 손상을 입어 껍데기뿐인 육체만 남았다. 그때서야—말하자면 인생이 몹쓸 짓을 해서 어머니를 굴복시켰을 때—프로이트는 어머니의 초상화를 그리기 시작했다. 그의 말마따나, 그에게 관심을 가지지 않게 되자 어머니는 "좋은 모델"이 되었다. 프로이트의 사촌 카롤라 젠트너는 "전혀 다른 사람이 되어버렸는데 (……) 몸은 아직 살아 있지만 정신은 사실 더 이상 기능하지 않는데 (……) 그런 어머니를 그리다니 정말 소름 끼치는 일"이라고 했다. 이게 문제가 될까? 예술가들은 잔인하다. 그들은 소재를 있는 그대로 가져다 쓴다. 이런 맥락에서 그것은 문제가 된다는 게 나의 생각이다. 왜냐하면 그의 어머니 그림들은 '사랑하는 어머니'를 생각하는 애정이 깃든 초상화로 보이며, 따라서 프로이트 자신이 혐오하는 "거짓 감정"의 좋은 예가 되기 때문이다.

어쩌면 때가 되면 이 모든 게 더 이상 문제가 되지 않을지 모른다. 예술 작품은 언젠가는 작가의 전기를 벗어나 자유로이 떠돈다는 특징이 있으니까. 어느 한 세대에서는 거칠고 비열하고 비예술적이고 차가웠던 것이, 다음 세대에 가서는 진실된 것, 심지어 삶의 아름다운 화신이 되고 삶을 표현하는—또는 심화하는—모범이 되기도 한다. 두 세대 또는 세 세대 전만 해도 스탠리 스펜서의 누드화는 많은 사람들에게 충격을 주었다. 중력의 법칙에 충실한 유방을 가진 풍만한 여자들—실은 아내들—옆에 작은 체구의 남자가 벌거벗은 채 포즈를 취한 모습. 이제는 이 그림들이야말로 평

온과 애정이 깃든 작품이며, 사랑과 욕정의 희롱에 대한 진실한 묘사 같다. 프로이트는 20세기의 위대한 초상화가로 인정받게 될까? 미래의 세대는 지금 우리가 스펜서의 누드화를 보듯이 프로이트의 누드화를 보게 될까? 아니면 케네스 클라크가 프로이트의 화풍에 표한 유감을 정당한 것이라 생각하게 될까? 개인적으로 나는 프로이트가 그린 거대한 리 바워리 습작보다 작은 프랜시스 베이컨 초상화가 더 훌륭하다고 생각한다. 그리고 프로이트가 싱크대나 화분, 나뭇잎, 나무 그림을, 불모지나 거리의 그림을 더 많이 그렸더라면 좋았을 거라고도. 화가는 있는 그대로, 그들의 능력과 운명 그대로 받아들여져야 하지만, 그렇더라도 나는 프로이트가 그런 것들을 조금 더 그렸으면 좋았을걸 하는 마음이다.

# 호지킨

H.H.에게 말이란

*H O W A R D*

*H O D G K I N*

H O W A R D

H O D G K I N

헨리 제임스. "화가는 그림에 대한 글을 쓰는 사람들을 깊이 불신한다." 플로베르. "한 예술형식을 다른 수단으로 설명한다는 건 무도한 행위다. 세상 모든 미술관에 해설이 필요한 그림은 단 한 점도 없을 것이다. 미술관 안내서에 설명이 많은 그림은 그만큼 좋지 않은 그림이다." 드가. "말은 필요 없다. '허, 흠, 야아!' 라고만 하면 그걸로 전부다." 마티스. "화가들은 혀를 잘라야 해."

그러나 헨리 제임스는 회화에 대한 공식적인 글을 많이 썼다. 플로베르는 편지와 일기에 비공식적인 글을 많이 썼다. 플로베르는 스탕달과 마찬가지로 프랑스 미술에 정통했다. 유럽 미술에 대해서는 공쿠르 형제나 보들레르보다 더 잘 알고 있었다.

하워드 호지킨은 문인 화가다. 그는 이야기하고, 묘사하고, 상상하고, 설명하는 일에 익숙한 사람들의 주의를 끌어왔다. 현대 영국의 다른 어떤 화가보다 더 그렇다. 그의 그림에는 종종 어떤 서사를 암시하는 듯한 제목이 붙는다. 그런데 이것은 역설이다. 그의 그림에 이야기는 좀처럼 보이지 않고 추출할 것도 없기 때문이다. 그는 때때로 우리를 꾀어낸다. 글 쓰는 사람들은 꾀이기를 좋아한다. 마찬가지로 그들은 다른 예술형식을 부러워하기를 좋아한다.

문인이 다른 예술형식을 부러워하는 이유는 대개는 직접성과 관련이 있다. 음악은 가장 추상적이면서 가장 직접적이기 때문에 문인이 가장 부러워하는 예술형식이다. 공을 들여야 하는 언어의 개입 없이 영혼과 영혼 사이에 직접적인 교통이 일어나는 것이다. 극작가는 틀림없이 오페라 작곡가를 부러워할 것이다. 오페라는 곧바로 본론에 돌입하니까. 희곡이 제5막에 가서야 얻을 수 있는 클라이맥스에 상응하는 효과를 오페라는 제1막에서 줄 수 있을 뿐 아니라 막이 바뀔 때마다—원한다면 장이 바뀔 때마다—계속해서 그런 효과를 낼 수 있다. 화가의 경우 표현 수단과 표현 자체가 동일한 행위와 장소에서 결합하기 때문에 문인의 부러움을 받는다. 그 결합은 일정한 틀 안에 억제되므로 그만큼 더 강렬하다. 반대로 문인 자신이 다른 예술형식의 부러움을 살 수 있다는 것에 대해서는 좀처럼 생각하지 않는다. 예컨대 미술관의 관람객이 그림을 윈도쇼핑 하듯 5초씩 보고 지나치는 것이 불만인 화가는 독자가 기꺼이 오랜 시간을 들여 책을 읽는 것을 보고 문인을 부러워할지도 모른다는 생각 말이다. 르동은 문학을 가리켜 "가장 위대한 예술"이라고 선언한 바 있다.

H.H.의 그림들은 이야기가 아니다. 대개는 추억이다. 하지만 평온함 가운데 끌어올린 감정의 사례는 아니다. 반대로 그것은 격렬하게 끌어올린 감정이다. 그런 의미에서 그의 그림들은 오페라와도 같다.

플로베르는 사람들을 곧잘 흉내 냈다. 그는 특히 루앙의 삼류 화가 멜로트라는 인물의 흉내를 잘 냈다. 멜로트는 "예술적인<sup>artistique</sup>"이라는 토템 신앙적인 말을 쓸 때마다 손동작으로 아라베스크 무늬를—S 자를 두 번 그리듯—묘사하는 독특한 버릇이 있었다.

2002년 9월, 에든버러. 들리지 않는 말. 스코틀랜드 현대미술관의 파란색 벽 바탕에 전시된 H.H. 고희전古稀展. 아래층에서는 화가가 자신의 작품에 대해 이야기하는 20분짜리 영상이 돌아가고, 위층에는 그의 작품이 두 전시실에 나뉘어 걸려 있다. 이 두 전시실 사이의 높고 탁 트인 계단 공간을 통해 영상 속 화가의 목소리가 아래에서 위로 전달된다. 그의 목소리는 계단 공간을 지나 전시실 안으로 들어갈 때까지 우리를 뒤쫓는다. 그러나 메아리치며 증폭되는 탓에 그게 무슨 말인지 알아들을 수는 없다. H.H.의 목소리는 육체에서 분리되었을 뿐 아니라 언어도 제거되었다. 남은 건 음조뿐이다. 조금 있으면 그런 현상이 적절하다고 느껴지기 시작한다.

플로베르의 소설, 특히 『마담 보바리』는 종종 쿠르베 같은 사실주의 화가들의 작품과 비교되었다. 사실 소설가들은 쿠르베를 유난히 싫어했다. 교조적인 데다 이론이 첨부된 그림을 그렸기 때문이고, 그림에 말을 보태 고집스럽게 자신의 작품을 설명했기 때문이다. 또한 "형식에 대한 신성한 두려움이 없다"는 이유도 있었다. 예술은 사랑과 두려움 사이의 긴장 상태에서 나온다.

2002년 9월, 왕립 미술원. 왕립 미술원은 다양한 영리 미술관들

에 매년 몇 주 동안 전시 공간을 제공한다. 대체로 재능 있는 젊은 미술가들의 작품을 전시했는데, 그 결과 불가피하게 시각적 불협화음이 발생한다. 하지만 최근 몇십 년간 이어져 오던 답답한 관행이 적어도 부분적으로는 허물어지고 있는 듯하다. 젊은 화가들 중 일부는 회화를—평면 비슷한 것에다 물감 비슷한 것을 가지고 붓 비슷한 것으로 그리는 작품을—시도하기도 하니 말이다. 뭐, 그들 중 다수는 관람객에게 도움이 되도록 무언의 채색 공간을 설명 글로 장식했지만 말이다. 이곳에서 나는 미술사가 앤드루 그레이엄 딕슨을 우연히 만났다. 우리는 그렇게 머뭇머뭇 부활하는 회화에 대해 이야기를 나누었다. 나는 넌지시 이런 말을 했다. 이 젊은 화가들은 이런 예술형식이 과거에도—사실 몇 세기에 걸쳐— 행해졌다는 걸 의식한 걸까요? 이 순진한 말에 그레이엄 딕슨은 낄낄 웃더니 이렇게 대꾸했다. "에이, 과거는 이들에게 가르쳐줄 게 없어요."

왕립 미술원 중앙에 자리한 팔각형 공간의 벽은 에든버러 전시회처럼 선명하고 짙은 파란색으로 칠해져 있다. 여기 H.H.의 작은 그림 여덟 점이 걸려 있다. 주위의 소란 가운데 조용하고 엄숙하되 활활 타오르는 듯한 중심이다. 한 문인 친구는 그것을 본 자신의 반응을 이렇게 표현했다. "이 그림들이 벽에서 나를 향해 튀어나와 '미술이란 이런 거야'라고 말하는 것 같았어."

왕립 미술원에서 나는 H.H.에게 이렇게 말한다. "에든버러 전

시회 때랑 똑같은 파란색이네." 이에 그의 대답은 이렇다. "완전히 똑같지는 않아."

그와 나는 오래전부터 알고 지내는 사이다. 그는 나에게 이 시대, 영국제도에서 화가로 활동하며 얼마나 고립감을 느끼는지 토로하곤 한다. 대세와 유행을 거스르는 것에 대해서는 루치안 프로이트─그는 이 느낌을 누구보다 즐겼던 게 분명하지만─를 비롯한 다른 화가들도 의견을 피력한 바 있다. 회화의 주변화에 불편한 기색을 보이지 않았던 유일한 주요 영국 화가는 항상 명랑한 (그리고 항상 인기 있는) 데이비드 호크니가 아닐까 싶다. 하지만 이제는 그런 아웃사이더 취급이 얼마나 덧없는 것으로 보이는지 모른다. 미래 세대가 되돌아보는 20세기 후반의 영국은 화가들이 지배한 시기가 될 것이 분명하다. 베이컨, 프로이트, 호크니, 호지킨, 라일리(이 외에도 콜필드, 아우어바흐, 히친스, 에이치슨, 우글로 등등……). H.H.와 함께한 여행. H.H.와 그의 동반자 안토니, 내 아내 팻과 나. 이렇게 넷은 모로코와 인도로 여행을 갔고, 몇 년 동안 매해 좋은 미술관이 있는 이탈리아의 작은 도시를 함께 돌아다녔다. 나는 여행을 조직하고, 안토니는 통역, H.H.는 상주 화가, 팻은 뮤즈를 담당했다. 진담 반 농담 반으로 맡은 역할들이었다. 나는 여행 일지도 담당했다.

1989년 4월, 타란토. H.H.는 고풍스러운 잡화점 진열창에 있는 검은색 작은 타월을 발견한다. 우리 넷 모두 상점으로 들어간다. 점원이 검

호지킨, 〈드가 이후〉

은색 타월을 꺼낸다. "아냐, 이건 진열창에 있는 검은색이 아닌데." 하워드의 말에 점원은 다른 타월을 꺼낸다. 이것도 마찬가지로 퇴짜를 맞고, 다른 것들도 연거푸 퇴짜를 맞는다. 이탈리아이니만큼 워낙 거래 과정이 느리다. 그래서 모든 것이 기분 좋게 진행된다. 점원은 조금도 짜증 내는 기색이 없다. 하지만 나는 그렇지 않다. H.H.가 일곱인가 여덟 장을 보고도 아니라고 하니 정말 폴짝 뛸 노릇이다. H.H.는 이제 진열창에 진열된 것을 달라고 한다. 점원은 몸을 이리저리 구부려 진열창 안쪽에서 그것을 꺼내 온다. 점원이 그 타월을 카운터 위에 놓는 순간 나는 그것이 정말로 다른 모든 타월들보다 아주 약간 더 검다는 것을 깨닫는다. 다른 사람과 다녔더라면 그 차이를 보지 못했을 텐데. 그렇게 매매는 성사된다.

H.H.가 자신의 작품을 전시한 전시장의 벽 색깔들: 흰색, 담녹청색, 비둘기 회색, 초록색, 황금색, 군청색.

파란색. 2002년 11월, 볼로냐. 우리는 저녁으로 뭘 먹을까 하고 아케이드가 있는 광장을 가로질러 가고 있다. 붓과 롤러, 페인트 트레이, 에멀션 페인트 통 등 화가의 작업실을 단출하게 패러디 한 작은 장식용품 상점 앞을 지나간다. H.H.는 말한다. "새로운 색을 발견했어. 코발트블루." 그러고는 그 색의 순도와 채도를 설명한다. 이때 그의 눈은 주색을 탐하는 사람 같다.

간혹 H.H.는 컬러리스트라는 말을 듣는다. 이 명칭은 사람들이 보나르를 깔보듯 말할 때 쓰는 명칭이다. (들라크루아가 이 명칭

을 "장점이라기보다는 장애가 되는" 것이라며 불평했고, 르코르뷔지에가 브라크를 가리켜 "형태와 색에 매혹되었다"고 비난했던 사실을 기억하자.) 미술계 밖에 있는 사람들은 컬러리스트라는 명칭이 왜 절반쯤은 오명인지 몰라 난감해한다. H.H.의 경우에 색은 그림의 핵심인데, 만일 그게 아니라 그저 끝마무리나 겉치레, 매력 포인트─장식─에 불과했더라면 어쩌면 오명일지도 모르겠다. 나는 문학계에서 그에 필적하는 것을 찾아냈고, 그래서 그게 어떤 것인지 조금이나마 알 수 있게 되었다. 미술계에서 '컬러리스트'로 불리는 건 문학계에서 '문장가'로 불리는 것과 어느 정도 비슷하다. "글을 잘 쓴다"라는 말은 아마추어 작가의 특징이라고 생각하는 비평가들도 있다. 하버드대학에서 '문학비평 실무' 과목을 가르치는 교수◆는 위대한 존 업다이크의 한 소설을 고지식하게 이런 말로 묵살했다. "물론 업다이크는 글을 잘 쓴다. 그런 능력 때문에 나는 이처럼 형편없는 소설에 엄격해질 수밖에 없다. 그리고 업다이크는 (……) 사면받을 만큼 잘 쓰지는 못한다." 오든의 시에서 시인 폴 클로델을 "사면"해 주는 것은 시간이다. 여기서 이 교수는 사면을 내리는, 또는 보류하는 자로서 시간을 갈아치웠다.

H.H.는 화가로서 대개 앵티미슴, 특히 뷔야르 계열로 분류된다. 이것은 사실이며, 본인도 〈뷔야르를 본받아〉로 경의를 표함으로써 인정한 바 있다. 하지만 앵티미슴은 따뜻한 반면 호지킨의 그

---

◆ 영국의 문학비평가이자 소설가인 제임스 우드를 가리킨다. _옮긴이 주

호지킨, 〈알프스의 눈〉

림은 뜨겁고, 많은 경우 거의 불타는 듯하다. 심지어 제목이 〈알프스의 눈﹅〉인 그림조차 이글이글 타오른다. 그는 코로, 드가, 엘즈워스 켈리, 마티스, 모란디, 새뮤얼 팔머, 앨버트 핑컴 라이더, 쇠라 등 다른 화가들에게도 그림으로써 경의를 표했다. 브라크의 타원형 그림 〈카드와 주사위〉(1914)는 또한 호지킨식으로 쿡쿡 찍은 점무늬가 있는 것이 마치 호지킨의 전조처럼 느껴진다.

플로베르는 자신의 소설에 삽화를 허락하지 않았다. 그런 "부적절한 정밀성"은 책이 의도하는 효과에 방해가 된다. 예술의 목적은 보게 하고 그다음은 꿈꾸게 하는 것이다.

그림은 그려진 것뿐 아니라 그려지지 않은 것(칠 아래 드러나는 나뭇결), 칠해지는 것, 덮이는 것, 다른 곳으로 가도록 돕기 위해 일시적으로 존재하는 것이기도 하다. 플로베르는 예술적 상상력에 관한 비평가 텐의 질문에 답하면서 마음속 장면의 세부적인 것들 중 어떤 것은 그대로 마음속에만 담아둘 때가 많다고 했다. 가령 『마담 보바리』의 약제사 오메는 "살짝 천연두 자국이 있는" 사람이었다. 하지만 플로베르는 그것을 독자에게 알리지 않았다. 미래의 언젠가는 아마 사람들이 사전 작업의 흔적이나 밑그림, 초벌 물감칠, 최초의 생각 등을 알기 위해 H.H.의 작품을 과학적으로 검사할 수 있으리라. 그 결과는 흥미롭겠지만 그리 유용하지는 않을 것이다.

컬러리스트 플로베르. 소설을 쓸 때 줄거리는 색이나 명암을 표

현하고자 하는 욕구보다 중요하지 않다고 그는 공쿠르 형제에게
밝힌 바 있다. 따라서 플로베르에게 『살람보』는 자주색에 가까웠
다. 또 『마담 보바리』에 대해서 그는 이렇게 말했다. "나는 어떤 회
색, 쥐며느리라는 존재의 곰팡이 핀 색을 표현하고 싶었을 뿐이
다." 그렇다면 역으로 화가는, 보통 소설 분량으로 전달하는 감정
상태와 복잡성을 색과 명암, 짙음과 옅음, 집중점, 구성, 소용돌이
모양, 강렬함, 환희 등을 써서 표현해도 좋으리라.

　　플로베르와 H.H.의 공통점. 사진 찍히는 걸 싫어한다, 루앙에서
멀지 않은 곳에 집이 있다, 종려나무에 세심한 주의를 기울인다. 플
로베르는 이집트의 불타는 듯한 석양을 이렇게 기록했다. "하늘에
는 주홍색 줄무늬, 연녹색 호수는 푸른 하늘에 녹아들고 낮은 산은
분홍빛으로 물든다." 앞쪽에 보이는 종려나무는 "분수 물처럼 갈
라진다". "종려나무가 타조 날개처럼 하얀 숲을 상상해 보라." 그는
또한 자연이 노을빛을 받아 무대장치처럼 제 모습을 바꾸는 광경
을 관찰한다. 이때 자연은 "다른 자연"이 된다. 그러면 종려나무는
이제 살아 있는 나무처럼 보이지 않고 (……) "그림 속의 종려나무"
와 닮아 보인다. 제2의 자연으로서의 예술이다.

　　플로베르는 고분벽화의 화공들이 사용한 "굉장하고" "믿기
어려운" 색들과 그 벽들이 "샅샅이 채색된" 상태를 무척 좋아했
다─그는 이 표현을 나중에 자신이 지향하는 글이 어떤 것인지 설
명할 때 다시 적용하기도 했다. 플로베르는 프랑스에서 이집트를

그린 회화들을 봤지만 실제로 그곳에 가서 본 빛과 색은 전혀 딴판이었다. 그 모습을 그린 화가들, 전통에 얽매인 소심한 자들은 홍해 수면의 진정한 색을 그려낼 용기가 없었다. 과장된 그림이라고 비난받을까 두려웠던 것이다. 플로베르는 "화가는 얼간이"라는 결론을 내렸다.

나는 H.H.를 인터뷰하거나 그를 소개하는 글의 청탁을 언제나 거절해 왔다. 그를 너무 잘 알아서이기도 하고 그의 작품을 언어로 표현할 방법을 모르기 때문이기도 하다. 한번은 독일 《보그》가 미술과 문학을 비롯한 광범위한 문화적 주제에 대한 우리의 대화를 신고 싶다고 제의해 왔다. 그리고 이 대화는 우리 집 뒤뜰에서 이루어졌다. 사회자가 함께했고, 사진작가는 이 모습을 카메라에 담았다. 사회자는 우리가 나누었으면 하는 주제에 대해 다소 지나치게 많은 생각을 가지고 있었던 듯하다. 사진은 남았지만, 잡지사는 우리의 대화를 폐기했다.

H.H.는 언제나 까다로운 인터뷰 대상이었다. 자신의 그림을 '설명'하는 건 고사하고 아예 말도 하기 싫어했기 때문이다. 말년에는 인터뷰 태도가 부정적인 방향으로 극에 달했다. 인터뷰어가 질문하면 단답형 대답과 긴 침묵이 따랐다. 어떤 문학 축제의 무대에서 일어난 끔찍하고 유명한 일화가 있다. 한 라디오 프로그램을 통해 H.H.를 인터뷰하며 열심히 질문을 던지던 미술사가 사이먼 샤마는 몽땅 망쳐놓으려 작정한 듯한 H.H.의 태도에 점점 더 불만을

드러내다가, 급기야 H.H.의 작품과 원천, 창작 과정에 관한 샤마 자신의 가설을 내놓게 되었다. 그중에서도 H.H.에게 할 말을 가르쳐주는 듯한 샤마의 시도는 "그건 내가 내 일의 전문가라는 걸 전제하고 하는 말이겠죠"라는 H.H.의 정중한 대꾸로 무색해졌다.

작품을 신뢰하되 화가는 신뢰하지 말라. 이야기를 신뢰하되 이야기하는 사람은 신뢰하지 말라. 작품은 기억력이 있지만 화가는 기억력이 없다. 플로베르는 『마담 보바리』에 관하여 텐에게 쓴 편지에서 오메에게 "살짝 천연두 자국이 있다"는 사실을 독자에게 알려주지 않았다고 했지만, 사실 그는 알려주었다는 사실을 잊고 있었다.

플로베르는 그림으로 보여주는 책, 특히 19세기 초에 보급된 여행서를 싫어했다. 그는 특히 삽화가 들어 있고 굉장한 인기를 끈 노디에와 테일러의 『그림 여행』을 혐오했다. H.H.는 여행 안내서라면 표지가 어떤 색으로 된 것이든(초록이든, 파랑이든, 빨강이든)[*] 다 싫어한다. 여행 명소에 별점으로 점수를 매긴다는 발상을 증오한다는 건 말할 나위도 없다. "그 안내서엔 뭐라고 써 있어?" 이 질문에는 손해 보는 대답만 있을 뿐이다. 성당 안을 눈여겨본 그는 흥미로운 것이 없음을 알고 점잖게 내게 묻는다. "여긴 왜 오자고 했어?" 나는 북쪽 측랑 끝의 부속 예배당 추기경 묘에 세워진 조각상

---

[*] 미슐랭 가이드는 색깔별로 다르게 구성되어 있다. _옮긴이 주

이 장엄하다며 가리켜 보인다. 그는 한 번 쓱 훑더니 내 말을 묵살하고 어느 안내서에도 나오지 않는, 비바람에 상한 중세 대리석으로 된 이상한 마름모꼴 조각물을 가리킨다. 그는 언제나 옳다. 나는 그가 그린 〈우리가 언제 모로코에 갔었지?〉의 밑부분 약간 오른편에 보이는 초록색의 파열하는 모양이 미슐랭 그린 안내서 뒤에 있는 나를 그린 것이라고 주장하곤 한다. 우리가 모로코에 함께 갔을 때는 모로코에 대한 미슐랭 그린 안내서가 없었지만 말이다.

형편없는 예술, 형편없는 말, 진부한 표현에 대한 생각은 플로베르의 뇌리에서 떠나지 않았다. 이탈리아의 어느 지방―파르마였던 것 같다―에 있는 거대한 미술관에 갔던 추억 하나. 현대의 어느 건축 디자이너가 활기를 불어넣으려 했는지 경사로와 통로를 밝은 빛의 나무로 만든 곳이다. 나는 아내 팻과 함께 지방색이 짙고 평범한 회화들이 걸려 있는 첫 전시실부터 성실하게 둘러보고 있다. H.H.는 딱 10분 만에 전체를 둘러보고 쏜살같이 우리에게 돌아온다. 맹렬히 꾸짖는 듯한 태도로. 그 시각적 에너지는 아꼈다가, 여기서 전시실 열다섯 개를 지나면 그런대로 괜찮은 그림이 두세 점 있으니 거기다 써. 그러고는 그 괜찮다는 그림을 향해 우리를 몰아간다.

1992년 2월, 델리. H.H.가 그린 영국 문화원 벽화의 개막식 날이다. 문화원 직원이 쑥스러워하면서 적절한 말을 찾다가 벽화의 끝마무리를 하고 있는 지역 직공들을 가리키며 외교적인 질문을 던진다. "저 사람들, 선생님께서 시키신 대로 잘하고 있는 거겠죠?"

나중에 개막식 파티에서는 한 인도 여자가 H.H.에게 이렇게 말한다. "선생님의 벽화가 영국 미술에 대한 제 생각을 바꿔놓았어요." H.H.는 울음을 터뜨린다.

　H.H.와 나는 여행을 할 때 농담 삼아 반복적으로 주고받는 말이 있다. 이따금 어느 광장의 음식점 바에 앉아 광장 저편을 바라보고 있노라면 그가 "그림이 떠오른다"고 말한다. 자기 풍자와 진정한 만족감 사이에 자리한 말투다. 그러면 나도 의례적으로 "소설이 떠오른다"는 말로 응수한다. 그의 말은 나보다 더 진담이다(나는 사실 진담으로 그 말을 한 적이 없다). 이렇게 "그림이 떠오른다"는 순간에 그의 머릿속에 어떤 광경이 펼쳐지는지, 가끔 나는 궁금하다. 턱을 쑥 내밀고 눈은 반쯤 감은 채 미래에 떠올릴 기억을 준비하며 앉아 있는 그의 머릿속에 무엇이 그려지고 있는지. 막심 뒤 캉은 플로베르와 이집트 여행을 하면서 늘 왕성하게 메모를 했다. 그러고는 나중에 플로베르가 "아무것도 보지 않으면서 기억할 건 다 했다"며 짐짓 짜증을 냈다. H.H.는 항상 주의를 기울여 관찰하지만, 그림이 떠오른다고 말할 때는 다른 방식으로 보는 것 같다. 그 순간만큼은 소화하고 반추한달까. 나는 그가 모든 것을, 다시 말해 그가 필요로 하는 모든 것을 기억할 것임을 안다.

　나는 H.H.의 작품을 30년 동안 봐왔다. 그런 그의 작품들이 다른 나라, 다른 도시, 다른 전시회에서 다시 모이는 모습을 보면 여러 나라의 지인들을 한꺼번에 만나는 것만 같다. 되풀이되는 삶의 기쁨 중 하나다. 몇 년 뒤 낯익은 그림 앞에 다시 설 때, 가끔은 나

호지킨, 〈연인〉

도 모르게 속으로 이렇게 중얼거린다. '아, 그렇고말고!' 또는 '좋군!' 또는 '맞아!' 또 어떤 때는 '이제야 보이기 시작하는군!' 이 진부한 표현에서 알 수 있듯이 내가 그의 작품과 맺어온 지속적인 우정, 그의 작품을 흡수하고 또 그 작품에 몰두하는 행위는 조리 있는 논평으로 표현되는 일이 거의 없다. 물론 제목에 대해 이야기를 하거나, 어떤 그림의 기원에 대해 추측하거나, 다른 그림과의 유사성 혹은 상이점에 대해 이야기할 수는 있다. 내 눈앞에 있는 그림을 소설가가 여행 일지를 기록하듯이 묘사할 수도 있다. 이 그림들은 내 눈과 가슴과 머리에 말을 건다. 단, 조리 있게 표현할 줄 아는 머리의 그 부분에는 말을 걸지 않는다. 나는 이 그림들을 향해 주로 저 이상적인 브라크식 침묵으로 말을 한다. 이 그림들은 말에 저항한다. 적어도 내 마음속에서 무슨 일이 일어나는지 전달할 수 있는 말에는 그렇다. 이런 건—사회생활에는 해당하지 않더라도—중요하지 않다고 나는 생각한다. 중요한 건, 마음속에서 어떤 일이 일어나든 그것은 일어나기 마련이고, 오랜 세월이 지나도록 반복되며, 또 몇 번이고 반복되기를 고집한다는 점. 그것뿐이다.

이만하면 말은 할 만큼 했다.

# 감사의 말

나의 친구, 덴마크 출판사 발행인 클라우스 클라우센의 격려가 없었다면 이 책은 존재할 수 없었을 것이다. 미술 에세이집을 내면 어떻겠냐는 그의 제안을 처음 들었을 때, 나는 농담이라 생각했다. 다시 제안을 받았을 때는 그저 예의를 갖추느라 한 번 더 권하는구나 생각했다. 하지만 그는 나를 설득했고, 결국 열두 편의 에세이가 『나의 관점Som jeg ser det』(Tiderne Skifter, 2011)으로 세상에 나왔다.

이 책에 실린 에세이들은―제리코에 관한 것을 빼면―모두 청탁을 받아 쓴 것들이다. 나의 눈을 신뢰해 준 모든 편집자들에게 감사한다. 《현대 화가》에 일곱 편을 실어준 캐런 라이트에게 특히 감사를 보낸다. 미술에 관한 글을 쓸 능력이 있는지 판단하는 데 그의 관대한 평가를 받은 소설가나 시인으로서 내가 유일하지는 않으리라.

팻 카바나는 이 책에서 다룬 그림들의 대부분을 나와 함께 보았고, 이 책 속에서 내 곁에 있다.

사적인, 너무나 사적인

영국의 저명한 문학비평가 제임스 우드는 "착상이 풍부한 소설가"라는 말로 줄리언 반스를 평한다. 소설보다는 에세이에 더 능하다는 말인데, 소설이 에세이 같기도 하고 에세이가 소설 같기도 하다는 말로도 볼 수 있다. 뛰어난 저널리스트 또는 에세이 작가라는 허물을 벗고 소설가로 변신하려고 애쓰는 작가라는 것이다. 언뜻 맨부커상까지 받은 소설가에 대한 평가로는 이상할지 모르지만, 그 속뜻은 그의 글이 어떤 면에서는 에세이인지 소설인지 구분하기 어렵다는 것이다. 반스는 그런 평가에 다음과 같이 불만을 표한다.

에세이 작가는 이해할 수 있고 축소할 수 있는 것을 말하지만, 소설가는 우리의 생각보다 더 이해하기 힘들고 무질서한 무엇을 말하고자

하지 않는가? 소설은 질문을 던지고 저널리즘은 대답을 시도한다—
그 질문이 같은 질문은 아니지만.

여기서 에세이는 평론처럼 저널리즘 성격을 띤 글을 가리킨다.
소설가로서 음악과 요리, 미술 등 다양한 분야에 깊이 있는 평론을
써온 반스의 말이니만치 그런 규정에 이의를 달 사람은 별로 없을
것 같다. 소설은 질문을 던지고 에세이는 질문에 대답을 시도한다
는 말에 모자람 없이 이 책의 에세이들도 질문을 던지고 대답을 추
구하지만, 그 질문과 대답은 보편적 비평 의견을 바탕으로 하되 제
목이 말해주듯, "지극히 사적인" 것이다.

우리는 모든 미술 작품에 사적인 의견을 가질 수 있다. 그러나
그것이 보편적인 공감을 불러일으킬 수 있느냐는 별개의 문제다.
한 분야만 파도 전문가적 이해를 갖추기란 쉽지 않은데, 줄리언 반
스는 어떻게 문화 전반에 걸쳐 깊은 이해와 지식을 갖추고 독자의
공감을 불러일으킬 수 있는 것일까? 그의 인생을 살펴보면 완전히
는 아니더라도 조금은 그 궁금증을 풀 수 있을 것 같다.

줄리언 반스는 1946년 영국 레스터에서 둘째 아들로 태어났
다. 부모는 모두 프랑스어 교사였다. 프랑스와 프랑스 문화를 다룬
수필집 『세관 신고Something to Declare』(2002)에서 밝혔듯이, 그는
1959년 가족과 함께 프랑스 여행을 다녀온 뒤 프랑스를 향한 애정
과 열정을 품게 되었다. 훗날 프랑스 문학을 전공하고 알퐁스 도데
의 수상록을 편집, 번역했을 뿐 아니라 프랑스의 문호 귀스타브 플
로베르를 소재로 소설까지 쓴 것을 보면 그 애정이 가히 어떠하리

란 것을 짐작할 수 있다. 1964년 그는 옥스퍼드 대학교에 들어가 프랑스어와 러시아어를 전공하고 1968년에 졸업했으며, 재학중 한 해는 프랑스 렌의 어느 카톨릭 학교에서 영어를 가르쳤다. 졸업 후에는 1969년부터 1972년까지 『옥스퍼드 영어사전 보충판』 편집자로서 "무례한 단어와 스포츠 관련 단어" 부분을 맡았다. 영어라는 언어와 문체에 관한 한 타의 추종을 불허하는 풍부한 지식의 원천이 무엇인지 짐작할 수 있는 이력의 하나다. 그 후 법학을 공부하고 1974년 변호사 자격을 획득했으나, 변호업에 종사하지는 않고 프리랜스 저널리스트로 활동하며 신문 잡지에 도서 리뷰를 비롯한 다양한 칼럼을 기고했다. 1977년에는 영국의 정치문화 주간지 《뉴 스테이츠먼》의 문학전문 편집자로 들어갔고, 이와 동시에 1979년에 폐간된 문학미술평론지 《뉴 리뷰》에서는 객원편집자로 소속되어 소설가 마틴 에이미스 밑에서 일했다. 그리고 그해 저작권 대리인 팻 캐바나와 결혼했다. 그는 배질 실이라는 필명으로도 활동했으며 1981년 고급 패션 잡지 《태틀러》에서 '올해의 음식 평론가'로 지명되었다. 또 다른 필명으로 탐정소설도 썼는데, 아마도 한 개인이 다양한 장르의 글을 쓸 경우 받을 수 있는 의심의 눈초리를 피하기 위함이었을 것이다. 1979년부터 1982년까지는 《선데이 타임스》의 문학전문 편집자로, 1982년부터 1986년까지는 《옵서버》의 텔레비전 비평가로 일했다. 이런 가운데 첫 단편소설을 썼고, 첫 장편소설 『메트로랜드』로는 1981년 서머싯몸상을 받았다. 1983년에는 마틴 에이미스와 가즈오 이시구로, 살만 루슈디, 이언 매큐언과 나란히 영국의 대표적 젊은 소설가 20인의 하나로 주목

을 받았고, 그 이듬해인 1984년에『플로베르의 앵무새』가 상업적 성공을 거두자 저널리스트로서의 일은 중단했지만,《현대 화가》나《뉴요커》같은 잡지에는 계속 글을 기고하는 등 왕성한 저작 활동을 하며 오늘날에 이르렀다. 장편소설 열세 편, 단편소설 세 편, 수필집 다섯 권, 전기 한 권, 필명으로 탐정소설도 네 권을 쓰고, 수많은 평론과 에세이를 기고했으며 2011년에는『예감은 틀리지 않는다』로 맨부커상을 수상했다.

　『줄리언 반스의 아주 사적인 미술 산책』은 1989년부터 2013년에 걸쳐 영국의 미술 전문잡지《현대 화가》를 비롯한 여러 유명 잡지에 실린 에세이를 모은 것이다. 이 글들은 소설가의 관점에서 쓴 것이라는 점부터 여타 평론과 다르다. 사실을 수집하고 구성하면서 상상력을 동원하여 그 사실을 입체적으로 드러내고, 사실과 사실 사이의 공백을 매끈하게 채우는 건 역사를 소재로 글을 쓰는 소설가의 본령일 것이다. 그런 만큼 정교한 공예 같은 문장과 다양한 형식으로 이루어진 이 에세이들이 어떤 독자들에게는 지식을 뽐내는 것으로 보일지도 모른다. 그러나 그런 선입견은 미술을 향한 반스의 순수한 애정에서 우러나온 헌신의 결과라는 사실을 알면 금방 사라질 것이다. 부연하자면, 화가들의 인생을 다룰 때 그들의 일기와 서신, 미술사가들이 남긴 기록 등을 일관성 있는 글로 엮으려면 현학을 피할 수 없고 소설가적 상상력을 동원해야 하는데, 이 일련의 작업이 순수한 애정에서 나온 부산물임을 이해하면 그렇다는 말이다.

　소설마다 색다른 주제와 기법을 차용하는 소설가답게 그는 미

술 에세이를 써도 화가에 따라 조금씩 다른 형식을 취한다. 소설을 접근할 때의 작가적 본능과 체질이 다른 장르의 글이라고 해서 본질적으로 달라지지 않기 때문이리라. 반스의 독자들은 소설에 따라 달라지는 주제와 기법, 함축적으로 조탁한 문장, 다양한 형식에 당황한 경험이 있을 텐데, 그렇다면 이 에세이들은 장르는 달라도 형식, 심지어 내용 면에서도 왠지 낯설게 느껴지지 않을 것 같다. 즉 『10½장으로 쓴 세계 역사』를 읽은 독자는 제리코 편에서 데자뷔를 느낄 수 있을 테고, 『플로베르의 앵무새』를 읽은 뒤에 다른 에세이집 『세관 신고』를 읽으면 어디선가 읽은 것 같은 기분이 드는 것이다. 앞서 제임스 우드가 줄리언 반스를 평하여 가리킨 건 그런 요소가 아닐까 싶다.

서술 형식도 들라크루아의 경우 역사 소설 형식으로 접근하는가 하면, 호지킨은 현대 미술의 첨단에 서 있던 현대 화가에 걸맞은 단상 형식으로 쓰였는데, 이는 반스 같은 소설가에게서나 기대할 수 있을 것이다. 한편 보나르 편에서는 그 어느 글보다 반스의 '사적인' 감상을 느낄 수 있는데, 그건 2008년에 사랑하는 아내를 잃었기 때문일 것 같다. 소설가의 사적인 감상, 그건 그의 소설에서도 군데군데 드러나지만, 이 에세이들에서 나타나는 감상은 특히 우리의 주의를 끌어당기는 힘이 있다. 그것은 뭐랄까, 남의 일기를 펼치면 쉽게 덮지 못하는 것과 같다고 할까.

프랑스와 프랑스 문화를 향한 반스의 애정과 열정은 문학과 미술뿐 아니라 지중해 음식 찬양으로도 나타난다. 이는 『또 이 따위 레시피라니』에 등장하는 엘리자베스 데이비드와 관련된 글로도

566

알 수 있다. 요리와 요리서에 기울이는 그의 과학적 치밀함은 미술과 화가에, 특히 프랑스 화가에 기울이는 정성에 그대로 배어 나온다. 그런 정성과 애정에서 나온 사적인, 너무나 사적인 생각인 만큼 그의 글은 때론 압축되어 있고 때론 행간에 숨어 있다.

영국 작가 알랭 드 보통은 반스를 가리켜 "소설 형식의 혁신가"라고 했다. 반스의 소설들이 거의 대부분 혼성적인 구성으로 이루어져 있기 때문일 것이다. 이 말이 무색하지 않게 이 책의 에세이들도 형식 면에서 그런 특징을 갖추고 있다. 재미와 함께 자연스럽게 얻게 되는 지식. 여기에는 전통적인 비평적 이해에 따른 부분도 있고 사적인 것도 있다. 서양 문화의 정점에 올라 있는 저자의 '아주 사적인' 감수성과 시각으로 펼쳐지는 미술 이야기와 화가의 인생을 찬찬히 들여다보면 누구든 그의 지식과 감수성에서 예상 외로 많은 것을 얻을 수 있으리라.

미술사가나 미술비평가가 아닌, 또는 그런 척하는 사람의 글이 아닌, 순수한 미술 애호가인 소설가의 사색. 미술관을 산책하며 작품과 화가에 대한 수준급 미술 에세이를 한자리에서 재미있게 두루 읽기 원한다면 이만한 책을 찾기 쉽지 않을 것이다.

2019년 9월
공진호

1_ 제리코 : 『10½장으로 쓴 세계 역사』(1989)

2_ 들라크루아 : 《타임스 리터러리 서플먼트Times Literary Supplement》(2010. 5. 7.)

3_ 쿠르베 : 《뉴욕 리뷰 오브 북스New York Review of Books》(1992. 10. 22.)

4_ 마네 : a) 《가디언Guardian》(2011. 4. 16), b) 《뉴욕 리뷰 오브 북스》(1993. 4. 22.)

5_ 모리조 : 《런던 리뷰 오브 북스London Review of Books》(2019. 9. 12.)

6_ 팡탱라투르 : 《런던 리뷰 오브 북스》(2013. 4. 11.)

7_ 세잔 : 《타임스 리터러리 서플먼트》(2012. 12. 21/28.)

8_ 화가와 문인 1 : 《뉴욕 리뷰 오브 북스》(2017. 4. 6.)

9_ 드가 1 : 《런던 리뷰 오브 북스》(2018. 1. 4.)

10_ 드가 2 : 《현대 화가Modern Painters》(1996 가을)

11_ 메리 커샛 : 《런던 리뷰 오브 북스》(2018. 4. 26.)

12_ 르동 : 《현대 화가》(1994 겨울)

13_ 반 고흐 : 《런던 리뷰 오브 북스》(2015. 7. 30.)

14_ 화가와 문인 2 : 《런던 리뷰 오브 북스》(2020. 4. 2.)

15_ 보나르 : 《현대 화가》(1998 여름)

16_ 뷔야르 : 《현대 화가》(2003 가을)

17_ 발로통 : 《가디언》(2007. 11. 3.)

18_ 브라크 : 《런던 리뷰 오브 북스》(2005. 12. 15.)

19_ 러시아로 간 프랑스 : 《런던 리뷰 오브 북스》(2017. 1. 19.)

20_ 마그리트 : 《현대 화가》(1992 가을)

21_ 올든버그 : 《현대 화가》(1995 겨울)

22_ 이것은 예술인가? : 《현대 화가》(2001 겨울)

23_ 프로이트 : 《런던 리뷰 오브 북스》(2013. 12. 5.)

24_ 호지킨 : 『하워드 호지킨의 작가들Writers on Howard Hodgkin』, Irish Museum of
Modern Art/Tate Publishing(2006)

Florence © René Magritte / ADAGP, Paris-SACK, Seoul, 2023.

*p.471* 마그리트, 〈예지력〉, 1936. Private Collection. Photo: Scala, Florence © René Magritte / ADAGP, Paris-SACK, Seoul, 2023.

*p.482* 올든버그, 〈뉴욕 북부 센트럴파크를 위한 기념상 제안-테디 베어〉, 1965. Wax crayon and watercolor on paper. Sheet: 23 15/16×19in. (60.8×48.3 cm). Gift of The American Contemporary Art Foundation, Inc., Leonard A. Lauder, President in honor of Janie C. Lee. Inv.: 2002.22, Whitney Museum of American Art, New York, USA. 2023 © Photo Scala, Florence

*p.485* 올든버그, 〈거대하고 물렁한 선풍기〉, 1966. Vinyl filled with foam rubber, wood, metal, and plastic tubing, fan approximately 10 ft.×58 7/8 in.×61 7/8 in. (305×149.5×157.1cm), plus cord and plug 24 ft. 3 1/4 in. (739.6 cm) long. The Sidney and Harriet Janis Collection. Acc. no.: 2098.1967, Museum of Modern Art (MoMA), New York, USA. 2023 © Photo Scala, Florence

*p.494* 뮤익, 〈죽은 아빠〉, 1996-1997, mixed media, 20×38×102cm /7⅞×15×40⅛in., by Ron Mueck. Stefan T. Edlis Collection. Image courtesy of the Saatchi Gallery, London © Ron Mueck, 2015.

*p.495* 폴 리셰, 〈운동 실조증에 걸린 비너스〉, 1895. Musee de I'Assistance Publique-Hôpitaux de Paris, France © F. Marin/AP-HP.

*p.498* 작자 미상, 〈영국인의 두상〉, 1840?. Muséum National d'Histoire Naturelle, Paris, France © MNHN- Daniel Ponsard.

*p.502* 작자 미상, 〈바넘 서커스단원이었던 거인의 손〉, c.1889. Musée Fragonard, École national vétérinaire d'Alfort, Maisons-Alfort, France.

*p.510* 렘브란트, 〈작업실의 화가〉, c.1628. Museum of Fine Arts, Boston, USA

*p.523* 프로이트, 〈호텔 침대〉, 1954. Beaverbrook Art Gallery, Fredericton, N.B., Canada ©The Lucian Freud Archive. All Rights Reserved 2023/ Bridgeman Images.

*p.524* 프로이트, 〈호텔 침대〉 부분 장면.

*p.527* 프로이트, 〈알몸의 숭배자에게 놀란 화가〉의 부분 장면, 2004-2005. Private Collection ©The Lucian Freud Archive. All Rights Reserved 2023/Bridgeman Images.

*p.539* 프로이트, 〈세면대 옆의 두 스모 선수〉, 1983-1987. The Art Institute of Chicago, IL, USA ©The Lucian Freud Archive. All Rights Reserved 2023/Bridgeman Images.

*p.548* 호지킨, 〈드가 이후〉, 1993. ⓒ The Estate of Howard Hodgkin. All rights reserved, DACS 2023

*p.551* 호지킨, 〈알프스의 눈〉, 1997. ⓒ The Estate of Howard Hodgkin. All rights reserved, DACS 2023

*p.558* 호지킨, 〈연인〉, 1984-1992. ⓒ The Estate of Howard Hodgkin. All rights reserved, DACS 2023

## 인명

# 찾아보기

**옮긴이 공진호**

뉴욕시립대학에서 영문학과 창작을 전공했다. 옮긴 책으로 에드워드 세인트 오빈의 패트릭 멜로즈 소설 5부작, 윌리엄 포크너의『소리와 분노』, 허먼 멜빌의『필경사 바틀비』, 하퍼 리의『파수꾼』, 샤를 보들레르의『악의 꽃』,『세계 여성 시인선: 슬픔에게 언어를 주자』,『월트 휘트먼 시선: 오 캡틴! 마이 캡틴!』,『에드거 앨런 포 시선: 꿈속의 꿈』,『안나 드 노아이유 시선: 사랑 사랑 뱅뱅』,『아틸라 요제프 시선: 일곱 번째 사람』, E. L. 닥터로의『빌리 배스게이트』, 줄리언 반스의『또 이 따위 레시피라니』 등이 있다.

## 줄리언 반스의
# 아주 사적인 미술 산책

**초판 1쇄 발행** 2019년 9월 30일
**초판 5쇄 발행** 2021년 11월 1일
**개정증보판 1쇄 발행** 2023년 7월 18일
**개정증보판 2쇄 발행** 2024년 5월 17일

**지은이** 줄리언 반스
**옮긴이** 공진호
**펴낸이** 김선식

**부사장** 김은영
**콘텐츠사업본부장** 임보윤
**책임편집** 채윤지 **책임마케터** 배한진
**콘텐츠사업2팀장** 김보람 **콘텐츠사업2팀** 박하빈, 이상화, 채윤지, 윤신혜
**마케팅본부장** 권장규 **마케팅2팀** 이고은, 배한진, 양지환 **채널2팀** 권오권
**미디어홍보본부장** 정명찬 **브랜드관리팀** 안지혜, 오수미, 김은지, 이소영
**뉴미디어팀** 김민정, 이지은, 홍수경, 서가을
**크리에이티브팀** 임유나, 박지수, 변승주, 김화정, 장세진, 박장미, 박주현
**지식교양팀** 이수인, 염아라, 석찬미, 김혜원, 백지은
**편집관리팀** 조세현, 김호주, 백설희 **저작권팀** 한승빈, 이슬, 윤제희
**재무관리팀** 하미선, 윤이경, 김재경, 이보람, 임혜정
**인사총무팀** 강미숙, 지석배, 김혜진, 황종원
**제작관리팀** 이소현, 김소영, 김진경, 최완규, 이지우, 박예찬
**물류관리팀** 김형기, 김선민, 주정훈, 김선진, 한유현, 전태연, 양문현, 이민운
**외부스태프 디자인** 어나더페이퍼

**펴낸곳** 다산북스 **출판등록** 2005년 12월 23일 제313-2005-00277호
**주소** 경기도 파주시 회동길 490
**대표전화** 02-704-1724 **팩스** 02-703-2219 **이메일** dasanbooks@dasanbooks.com
**홈페이지** www.dasanbooks.com **블로그** blog.naver.com/dasan_books
**종이** 신승INC **인쇄 및 제본** 상지사피앤비 **코팅 및 후가공** 제이오엘엔피
ISBN 979-11-306-4471-4 (03600)